Dictionnaire Raisonne Du Mobilier Français De L'époque Carlovingienne À La Renaissance: Vêtements, Bijoux De Corps, Objets De Toilette...

Eugène-Emmanuel Viollet-le-Duc

DICTIONNAIRE RAISONNÉ

DU

MOBILIER FRANÇAIS

BAR-LE-DUC. — IMPRIMERIE COMTE-JACQUET

DICTIONNAIRE RAISONNÉ

DU

MOBILIER FRANÇAIS

DE L'ÉPOQUE CARLOVINGIENNE A LA RENAISSANCE

PAR

M. VIOLLET-LE-DUC

ARCHITECTE

TOME TROISIÈME

PARIS

Vᵉ A. MOREL ET Cⁱᵉ, ÉDITEURS

13, RUE BONAPARTE, 13

1874

SEPTIÈME PARTIE

VÊTEMENTS, BIJOUX DE CORPS

OBJETS DE TOILETTE

SEPTIÈME PARTIE

VÊTEMENTS, BIJOUX DE CORPS, OBJETS DE TOILETTE

AGRAFE, s. f. (*a fiche, a fice, fermail, frumal, fermours, fermillet, fremillet, fremaus, tasel, tasial*) [1]. La fibule antique est le point de départ de ce bijou, qui était destiné à réunir sur l'épaule ou sur la poitrine les deux bords du manteau ou de la chape, et encore à fermer l'ouverture antérieure de la robe. La variété de forme des agrafes adoptées aux diverses époques du moyen âge est infinie. Depuis la fibule gauloise, qui ressemble à ce que l'on nomme aujourd'hui une *broche*, jusqu'au fermail à plaques et au fremillet de ceinture du xv° siècle, on trouverait cent exemples différents de ces objets adoptés pour les vêtements des deux sexes et par toutes les classes. Le fermail se distingue toutefois parfaitement de la boucle : celle-ci, cousue ou rivée à l'extrémité d'une courroie ou bande d'étoffe percée de trous, permet de serrer plus ou moins cette courroie autour de ce qu'elle doit maintenir ; tandis que le fermail, l'agrafe, réunit simplement deux parties d'un vêtement, soit au moyen d'une broche, comme la fibule antique, soit au moyen de deux mordants. L'agrafe est même quelquefois composée de deux parties cousues aux bords opposés du vêtement, parties qu'on

[1] *Tassel* en anglais,

peut réunir au moyen d'une broche libre. Ces sortes d'agrafes figurent alors exactement une charnière ou un *couplet* avec sa *fiche*.

Les tombes des chefs venus de Germanie, qui envahirent les Gaules au ve siècle, renferment parfois de ces agrafes soit d'argent, soit d'or, avec pâtes de verre serties. A Odratzheim, près de Strasbourg, sur la rive gauche du Rhin, on découvrit, il y a quelques

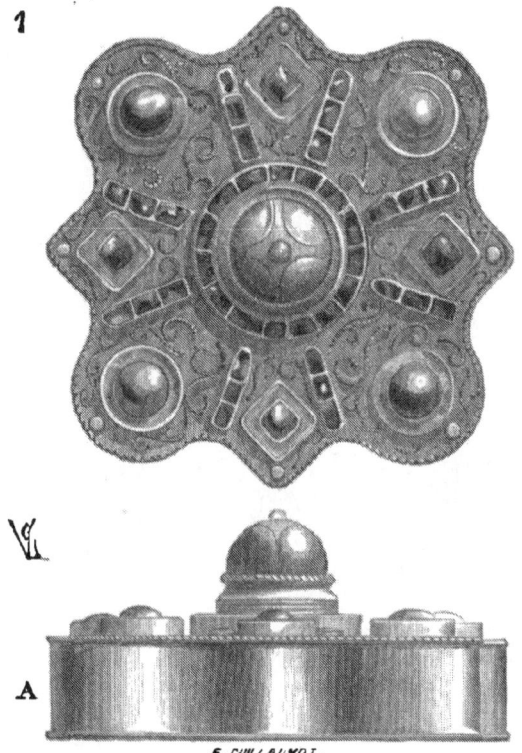

années, une belle agrafe d'argent dans une tombe. Cette agrafe, dont nous donnons (fig. 1) la face grandeur d'exécution, et en A le profil, se compose de deux plaques rivées ensemble, à la distance de 15 millimètres ; un bord, formant épaisseur, masque les rivets. Des mordants sous-jacents maintenaient les lisières du manteau. Des pâtes de verre coloré sont assez adroitement serties sur la face externe, et au milieu ressort une sorte d'*umbo* d'argent. Des filigranes sont soudés sur le tour, entre les bâtes des verres [1].

[1] Voyez la *Notice sur les cimet. gaul. et germ. découverts dans les environs de Strasbourg*, par M. le colonel Morlet. Strasbourg, 1864.

Cette forme circulaire des agrafes du manteau germain se retrouve sur les bas-reliefs de la colonne Trajane. Il est une autre forme d'agrafe, ou plutôt de fibule, qu'on retrouve dans les tombes mérovingiennes, et qui présente une disposition toute particulière. Ces bijoux consistent en deux portions de disques réunies par une sorte d'arc très-relevé (fig. 2) [1]. Une broche était soudée sous les deux

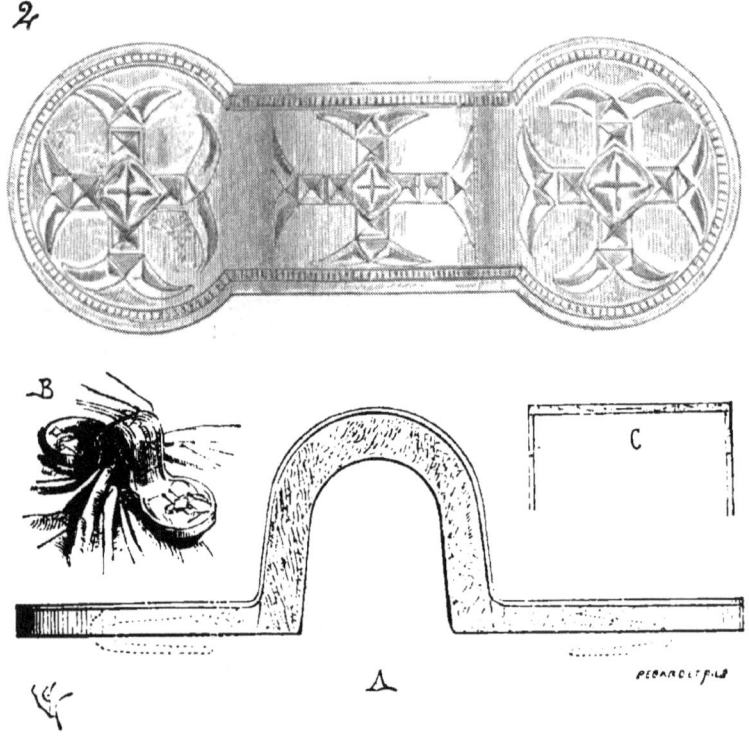

disques, pour saisir les bords de l'étoffe qui trouvent à se loger sous cet arc relevé, ainsi que l'indique notre gravure, en B. On pouvait dès lors mordre l'étoffe à une certaine distance de ses lisières, afin de ne les point arracher. L'exemple que nous donnons ici, déposé au musée de Cluny, a été trouvé par nous dans un cercueil mérovingien, de pierre, au-dessous du sol de la basilique de Dagobert à Saint-Denis. Cette agrafe est de bronze, composée de plaques repoussées, gravées et soudées, et conservant ainsi beaucoup de légèreté. Dans ses curieuses fouilles, M. l'abbé Cochet a trouvé plu-

[1] Grandeur d'exécution.

sieurs fibules semblables à celle-ci, et M. Hucher en donne une autre
conçue suivant le même principe, possédant encore sa broche, et
provenant d'un des cimetières mérovingiens du Maine [1] (fig. 3).
Par exception, sur cette dernière fibule, on lit gravé le nom du
Christ : XPSTO. L'agrafe mérovingienne se portait sur l'épaule

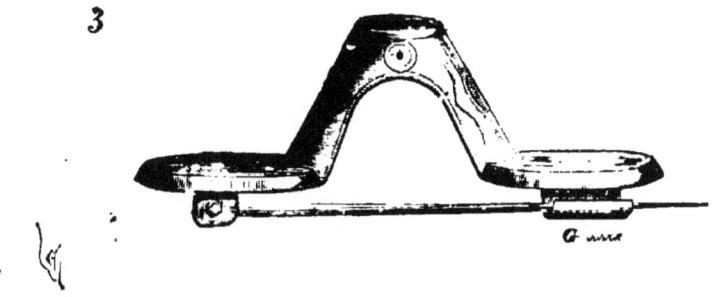

3

droite habituellement, pour laisser le bras droit libre entre les bords
du manteau. Elle bridait même quelque peu le haut du bras, et
c'est ce qui explique pourquoi il était nécessaire de lui donner au-
tant de prise sur l'étoffe. Les agrafes circulaires, en forme de médail-
lons, étaient plutôt des attaches de chapes, et se posaient sur la
poitrine. Ces sortes de bijoux étaient en usage pour les vêtements
sacerdotaux : le cabinet des médailles à Paris conserve une de ces
plaques, qui est fort intéressante à tous les points de vue, et qui
provient du trésor de l'abbaye de Saint-Denis. Elle consiste en un
beau camée antique [2], serti en or avec monture, qui paraît dater
du xie siècle. Trois gros rubis et trois saphirs entourent le camée.
Entre les pierres sont des groupes de perles assemblées par trois
(fig. 4). En A, nous donnons un fragment de la monture qui reçoit
les tiges B, auxquelles sont attachées les perles et les bâtes C, avec
griffes qui maintiennent les saphirs et rubis. Ce beau bijou était
certainement un de ces fermaux de chape posés sur la poitrine. Des
statues des xiie et xiiie siècles nous montrent ces sortes d'agrafes
pectorales, qui n'étaient parfois qu'un ornement et étaient fixées sur
le haut de la robe. La belle figure du xiie siècle, provenant du portail
de l'église Notre-Dame de Corbeil, désignée faussement sous le nom

[1] Voyez, dans le *Bulletin monumental* de M. de Caumont, t. XX, p. 369, la notice
insérée par M. Hucher sur cet objet.

[2] Tête d'Auguste, sardonix, grandeur d'exécution, n° 190 du Catalogue général et
raisonné des camées, etc., exposés dans le cabinet des médailles, rédigé par M. Cha-
bouillet, conservateur.

de Clotilde, et qui se trouve aujourd'hui dans l'église de Saint-Denis, est ornée d'un de ces fermaux attachés simplement au haut du corsage et ne retenant point le manteau. Cette plaque est circulaire, décorée de gros chatons tout autour avec partie renfoncée, unie au centre, probablement remplie autrefois d'un morceau de pâte de verre.

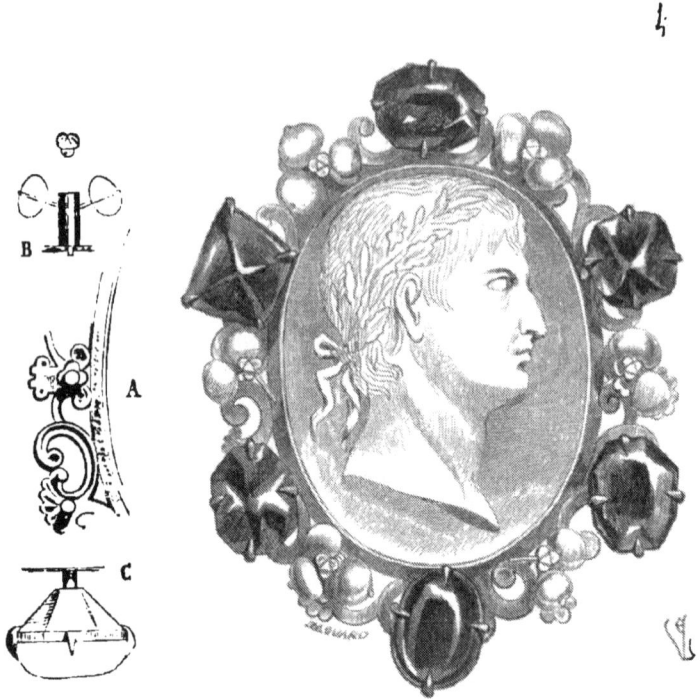

Sur la chasuble des évêques du xiiie siècle, au-dessus du pallium, est presque toujours posée une de ces larges plaques ornées de pierreries, qui ne sont qu'un ornement et rappellent le pectoral du grand prêtre du temple de Jérusalem (fig. 5)[1]. Mais revenons aux fermaux ayant une destination utile, et d'abord aux fermaux de manteaux. La fibule mérovingienne s'attachait difficilement. Il fallait ramener devant soi les deux bords du manteau, puis les rejeter sur l'épaule lorsqu'ils étaient réunis, ou bien les faire attacher par un serviteur; on abandonna donc, au xiie siècle, cette fibule, et on la remplaça par des agrafes, dont les deux parties étaient cousues aux

[1] Du portail méridional de la cathédrale de Chartres.

bords du vêtement; l'une portait un mordant, et l'autre était faite en façon de gourmette pour pouvoir rapprocher plus ou moins ces deux

5

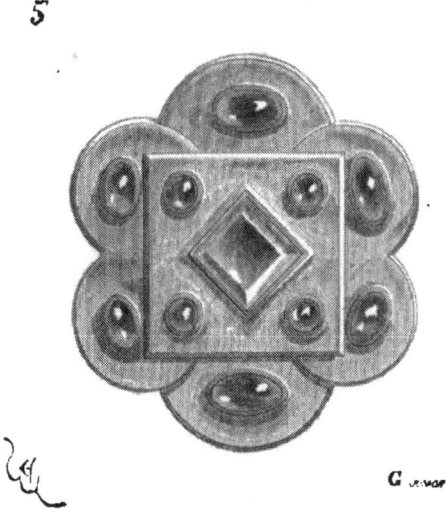

bords. Voici une de ces agrafes (fig. 6)[1]. La partie A est cousue sur le manteau ; elle porte un mordant B, qui passe à travers l'étoffe

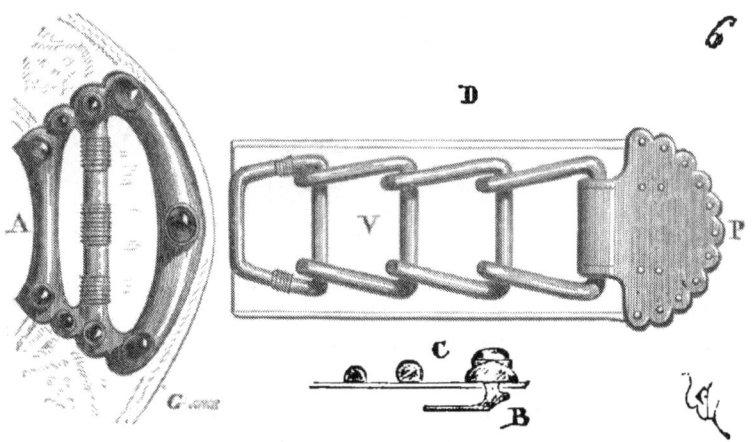

6

(voy. la coupe C). La tige centrale seule sert à retenir la soie ou le fil, afin de laisser les ailes libres et faciles à saisir. La gourmette D

[1] Attachant le manteau de l'un des vingt-quatre vieillards de l'Apocalypse, portail occidental de la cathédrale de Chartres (XIIᵉ siècle). Autre analogue, portail de l'église de Moissac (XIIᵉ siècle).

est cousue *sous* la bordure du manteau au moyen de la patte P, et
est posée sur un morceau de peau V, afin que le mordant B ne
puisse user l'étoffe de la robe par le frottement et se faire sentir sur
l'épaule. Le mordant pouvait ainsi entrer dans les crans successifs
et brider plus ou moins le manteau sur la poitrine. L'autre agrafe

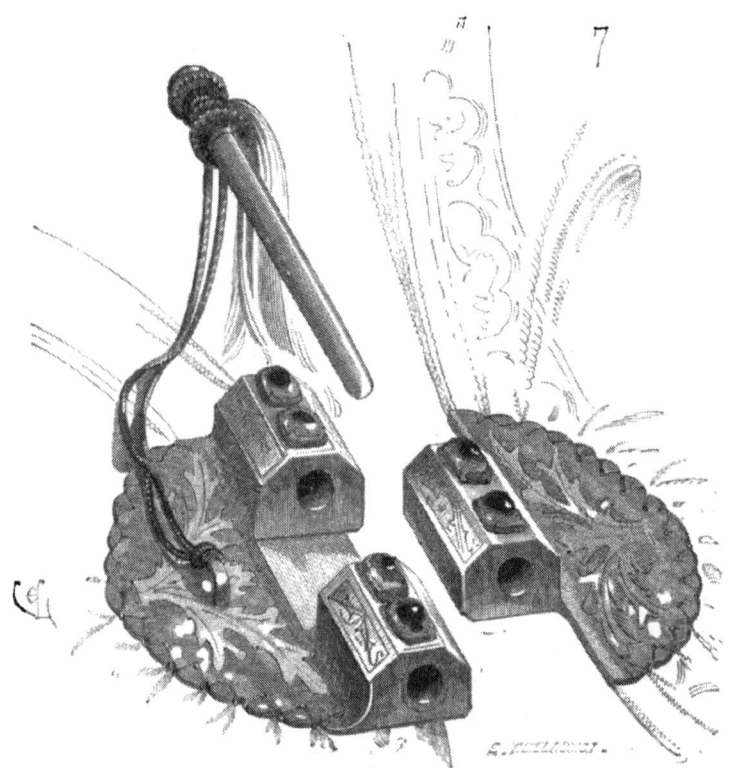

de manteau, qu'on trouve souvent figurée sur des statues du
XIIIᵉ siècle, se compose de deux plaques formant un couplet (fig. 7),
avec une broche qui les réunit. Les deux parties du couplet étaient
cousues aux bords opposés du manteau, ainsi que l'indique notre
gravure. Pour que la broche ne s'égarât pas, un cordonnet la reliait
à l'une des parties du couplet. La charnière était décorée de gra-
vures ou de pierreries, ainsi que la tête de la broche [1]. Plus tard,
c'est-à-dire vers la fin du XIIIᵉ siècle, les manteaux ne se portèrent
plus ouverts sur l'épaule droite, mais ouverts par devant, et leurs

[1] Statues d'apôtres de la sainte chapelle de Paris ; statues des rois de Saint-Denis.

bords furent réunis par une ganse passant à travers un œillet de métal, pour pouvoir, au besoin, serrer les deux bords l'un contre l'autre (voy. MANTEAU).

Les petites broches furent en usage, à dater de cette époque, pour

8

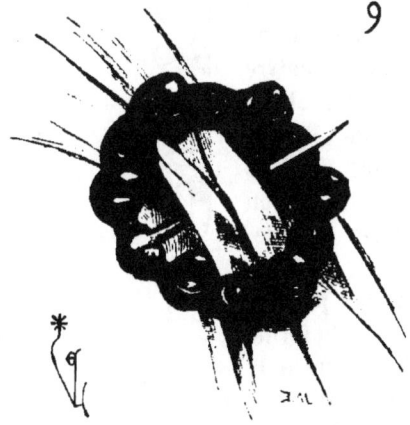

fermer le haut des robes et quelquefois le manteau des femmes. Voici (fig. 8) une de ces sortes d'agrafes de cuivre doré, ornée de pierreries, qui date du milieu du xiii° siècle [1]. En A, est donnée une

9

des quatre petites têtes de profil. L'exécution de ce bijou est très-bonne, les mufles d'animaux sont ciselés avec une extrême délicatesse et d'un excellent style. La figure 9 présente une de ces broches

[1] De la collection de M A. Céreite (grandeur d'exécution'.

d'une composition très-simple. Cet objet est de même de cuivre doré, orné de grenats [1], et date du xiv° siècle.

On fabriquait de petites bro-

ches en os ou en ivoire pour

maintenir les ouvertures des

chemisettes à petits plis, qui

paraissaient sous les robes à

corsage ouvert, portées par

les femmes vers 1400. Voici

(fig. 9 *bis*) un de ces objets [2].

9 *bis.*

Il ne faut pas omettre les

agrafes de ceinture, qu'on ne

doit pas confondre avec les

boucles. Celle que nous don-

nons ici (fig. 10) [3] est de cuivre

battu. C'est un de ces objets

qu'on fabriquait pour l'usage

ordinaire. Les pattes doubles

étaient rivées à la courroie A ou

à une passementerie épaisse.

La charnière assurait la flexi-

bilité de chacune des parties,

afin de mieux prendre la forme

de la taille. En B, est tracé le

profil de cette agrafe, qui pa-

raît appartenir au xiv° siècle.

Nous avons l'occasion de re-

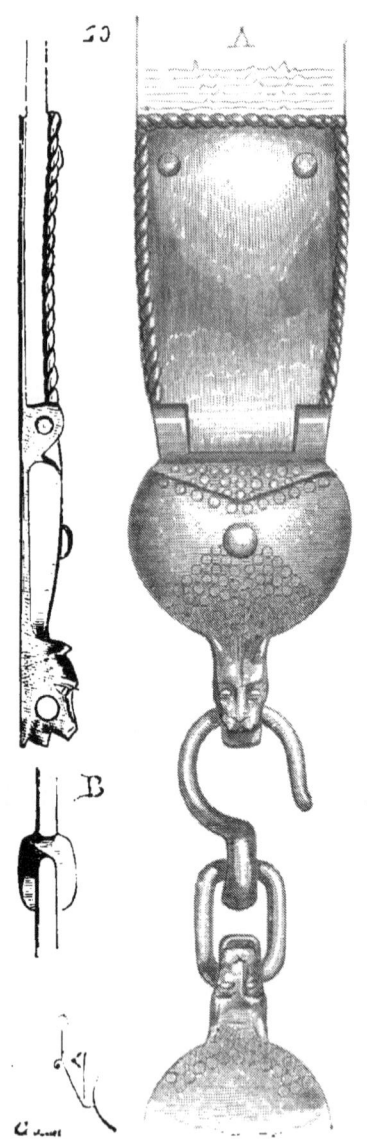

venir sur ces agrafes de ceinturon dans la partie qui traite des

[1] Musée des fouilles du château de Pierrefonds (grandeur d'exécution).

[2] Idem, idem.

[3] Idem, idem.

armes et habillements militaires. Celle que présente la figure 11 était de même adaptée à une ceinture étroite **A**, et date du xv^e siècle[1]. Elle est de cuivre battu et ciselé, avec patte double, rivée sur l'étoffe ou le cuir qui faisait le fond de l'aiglette. En **B**, est tracé le profil de l'agrafe. Les quelques exemples que nous donnons ici, par

11

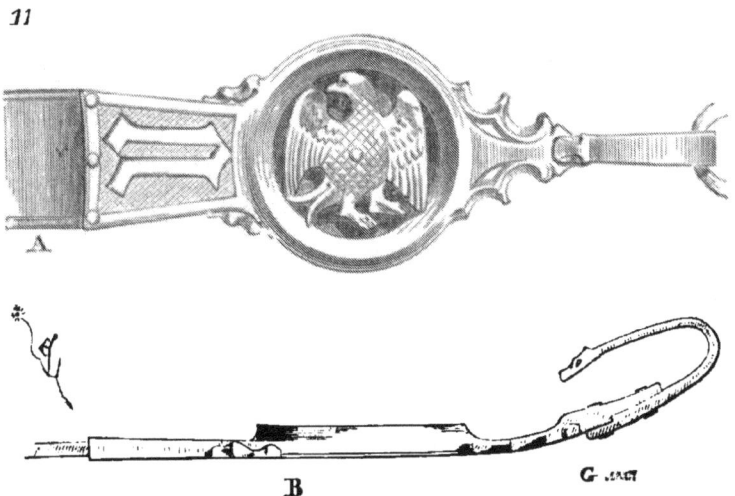

l'extrême variété de leur composition et de leur forme, indiquent assez la fertilité d'invention des artisans auxquels étaient dus ces objets courants. Les fermaux d'or, ou même de vermeil, devenus très-rares, étaient considérés, pendant le moyen âge, comme des bijoux complémentaires de toute parure. C'étaient de ces cadeaux qu'on offrait en maintes occasions, particulièrement aux dames, qui en mettaient non-seulement à leurs corsages, mais aussi à leurs coiffures ou à leurs voiles.

> « Et por tenir la cheveçaille (coiffure),
> « Deus fermans d'or au col li baille :
> « En mi le pis (au milieu de la poitrine) ung en remet,
> « Et de li ceindre s'entremet[2] ; »
>
> « Et puis quant vint au départir,
> « Lors Mellusigne ala ouvrir
> « Ung escrin d'ivoire, où estoit
> « Ung fermeillet qui moult valoit,

[1] Musée des fouilles du château de Pierrefonds (grandeur d'exécution).
[2] *Roman de la Rose*, vers 21234.

« Garni de pierres précieuses
« Et de perles moult vertueuses ;
« A la contesse le donna,
« Qui grant joie de ce don a [1]. »

« L'offrande fu et bielo et rice
« Maint frumal d'or et mainte afice (épingle)
« l offri-on à icel jour [2]. »

Pendant le xvᵉ siècle, alors que les hommes portaient des cha-
peaux d'étoffes, des fermaux d'or et de pierreries y étaient fixés, et
retenaient les plis de la coiffure, des chaînettes d'or, parfois des
plumes.

On avait aussi des agrafes qui servaient à suspendre des aumô-
nières, des cassolettes, des clefs... La figure 12 donne une de ces

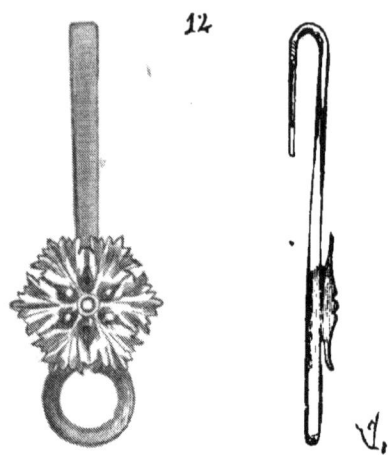

12

agrafes de petite dimension qu'on accrochait à la ceinture. Cet
objet, de cuivre doré, est d'un joli travail [3] et date du xivᵉ siècle. La
figure 13 reproduit également une de ces agrafes propres à sus-
pendre de menus objets à la ceinture. Elle est de bronze coulé et
ciselé [4], mais d'un travail assez grossier.

Dans les sorties que les auteurs satiriques du moyen âge se permet-
tent contre le luxe des classes riches, les fermaux sont particulière-
ment mentionnés, ce qui prouve que ces bijoux étaient de ceux qu'on

[1] *Le Livre de Lusignan*, vers 1271.
[2] *Renard le nouvel*, vers 292.
[3] Musée des fouilles de Pierrefonds (grandeur d'exécution).
[4] Musée de Cluny (grandeur d'exécution).

portait le plus et auxquels on mettait le plus de prix. Le musée Britannique possède un de ces fermaux de forme circulaire, d'or, d'une grande beauté. Les fermaux de chape renfermaient souvent des reliques ; le musée de Cluny en possède un fort beau d'argent

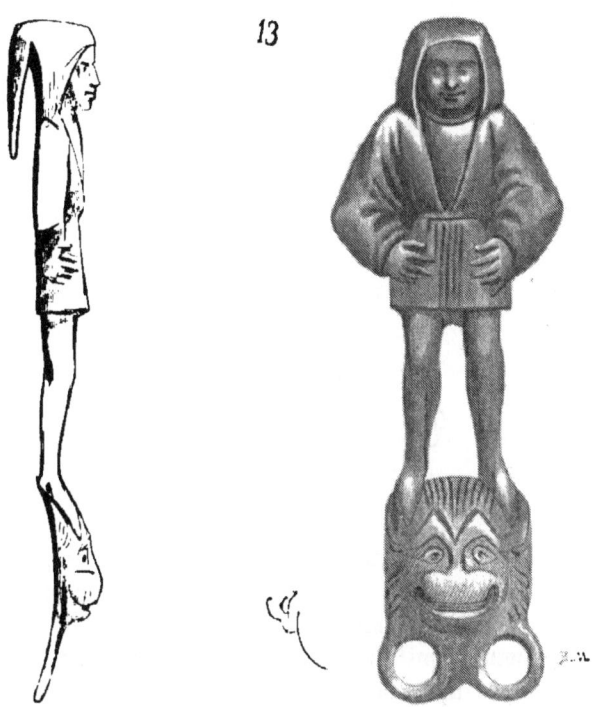

13

doré, émaillé, enrichi de pierreries, qui date du XIV° siècle, et qui représente une aiglette au vol abaissé, au milieu d'un carré entouré d'un quatre-lobes. Des chatons de cristal posés sur ce quatre-lobes contiennent des reliques [1]. Les inventaires des princes mentionnent des fermaux d'une grande valeur comme matière. Il y avait aussi des agrafes de collier (voy. COLLIER et la partie de l'ORFÉVRERIE).

AIGUILLETTE, s. f. Cordon terminé par un ferret ou pointe de métal, afin de faciliter le passage de ce lien à travers un ou plusieurs œillets. On voit les aiguillettes adoptées pour attacher les diverses pièces des vêtements entre elles, dès le XIII° siècle. On s'en servait

[1] Cet objet, qui provient de la collection Debruge Duménil, est très-bien reproduit dans l'*Hist. des arts industr.* de M. J. Labarte, t. I, pl. LIV.

beaucoup comme moyen d'attache des armures pendant les xiv° et
xv° siècles. Les riches avaient des aiguillettes d'argent ou d'or, mais
habituellement elles étaient faites de cuivre, et le cordon de peau de
chien revêtu de soie, si les vêtements étaient luxueux. La figure 1

présente un ferret d'aiguillette ; le cordon était pincé entre les deux
branches plates *a a*, lesquelles étaient percées de deux trous pour y
passer des rivets ou un fil métallique, ainsi qu'on le voit en B. On
voit des aiguillettes ainsi façonnées dans un assez grand nombre
de statues de tombeaux de la fin du xiii° siècle au xv°.

AMICT, s. m. L'amict est l'un des treize vêtements du prêtre
officiant. Il consistait en une pièce d'étoffe (toile fine) longue de
70 centimètres environ et large de 55, garnie au chef de broderies
et au centre d'une croix ; aux deux angles antérieurs du chef sont
cousus des cordons. « Selon la rubrique du Missel romain, le prêtre
prend l'amict par les angles auxquels sont attachés les cordons, baise
la croix brodée au milieu, le place sur sa tête, puis l'abaissant sur
le col, s'en sert pour border le collet de sa soutane ; il fait passer les
cordons sous ses bras, et, après les avoir croisés sur le dos, les ramène
et les attache sur la poitrine [1]. » Il ne parait pas que l'amict ait été
adopté avant l'époque carlovingienne. Alors il voilait la tête et était
abaissé sur la chasuble au moment de l'office. Nous ne pourrions
dire quelle est l'origine de ce vêtement, qui n'est point indiqué dans

[1] Voyez les *Vêtements sacerdotaux*, par M. Victor Gay (*Annales. arch.*, t. VI, p. 158).

les premiers monuments chrétiens. Au contraire, à cette époque, les

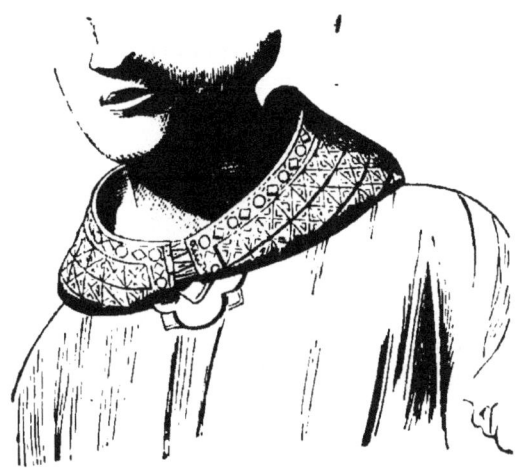

prêtres sont toujours représentés la tête nue, par opposition aux

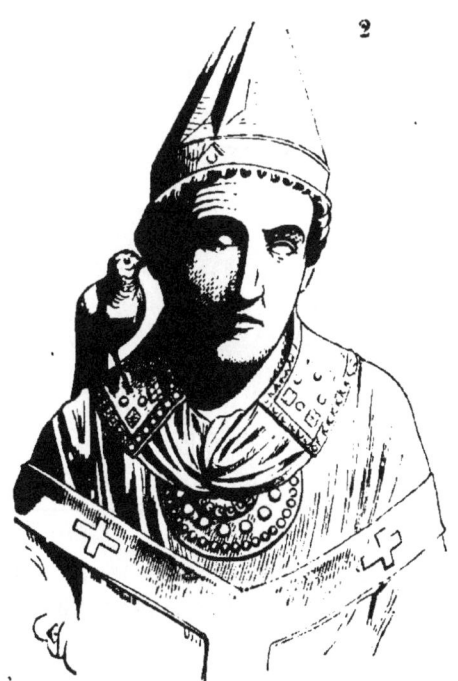

usages religieux du paganisme. Guillaume Durand [7] dit que l'amict

[7] *Rationale*, lib. III, cap. II.

rappelle la parole de l'Apôtre aux Éphésiens : « Prenez le casque du
salut. » Au xiiiᵉ siècle, le prêtre s'en voilait encore la tête avant de
monter à l'autel, bien que l'amict soit toujours représenté abattu sur
la chasuble en manière de capuchon ou de collet. Ces deux exemples
(fig. 1 et 2) montrent l'amict dans cette position. La figure 1 pré-
sente l'amict rabattu, formant capuchon [1] ; la figure 2, formant

3

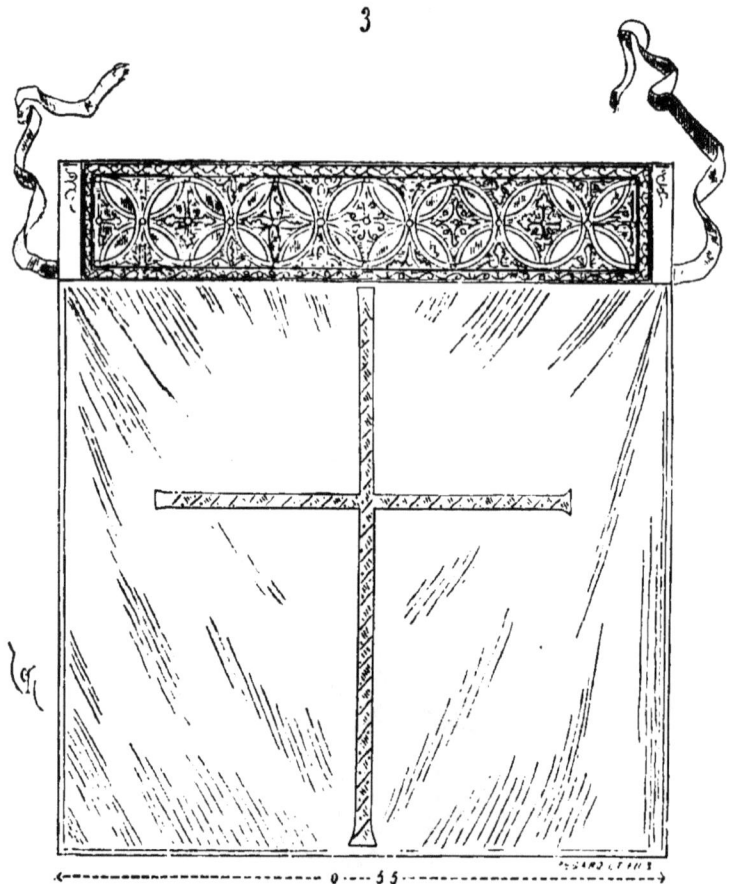

collet [2]. Dans ce dernier exemple, c'est la broderie du chef de l'amict
qui tient lieu de collet, tandis que la partie de toile fine entre, en se
plissant, sous l'aube. Le trésor de la cathédrale de Sens conserve
encore l'amict de Thomas Becket, qui possède la bande brodée ser-
vant de collet. La figure 3 reproduit cet amict. Lorsque le prêtre se

[1] Statue du portail méridional de Notre-Dame de Chartres.
[2] Statue du pape saint Grégoire à Notre-Dame de Chartres.

voilait la tête avec l'amict, il prenait des deux mains les deux cordons, baisait la croix brodée sur le linge, qu'il posait sur son chef de manière que la bande brodée fît couronne sur le front, puis, ramenant les deux cordons sur l'occiput, il les nouait. Alors était-il coiffé comme l'indique la figure 4 en A, de face, en B, par derrière.

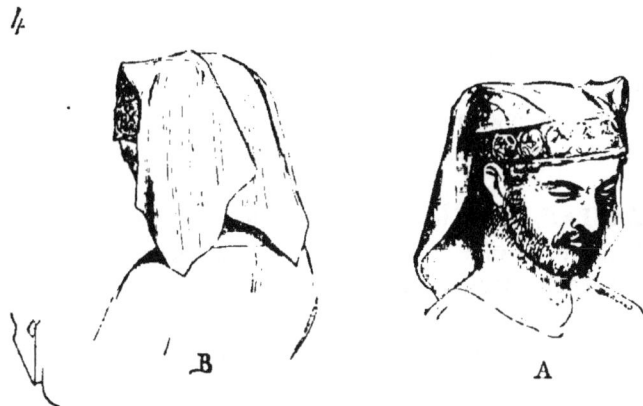

Une des figures des voussures de la porte principale de l'église abbatiale de Vézelay (côté gauche) montre clairement la manière dont se posait cette coiffure (4 *bis*). Si le prêtre se découvrait, il dénouait les cordons, et, laissant tomber le linge sur ses épaules, il entourait

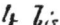

son cou de la bordure en broderie en nouant les cordons par devant. C'est ainsi qu'est représenté l'amict de la figure 2. La petite statue en émail d'Eulger, évêque d'Angers au commencement du XIIIe siècle [1], laisse voir l'amict posé sur la tête du prélat, sous la mitre, qui elle-même reproduit la forme naturelle de l'amict présentant deux cornes données par les plis de l'étoffe (voy. AUMUSSE, fig. 1).

[1] Gaignères, bibl. Bodléienne.

Cette partie du vêtement liturgique est commune à l'évêque, au prêtre, au diacre et au sous-diacre ; c'est pourquoi saint Étienne, à dater du XIIᵉ siècle, est toujours représenté avec l'amict. Guillaume Durand prétend aussi que l'amict représente le voile dont les juifs couvrirent la face du Christ en lui disant : « Christ, prophétise-nous quel est celui qui t'a frappé [1]. » Comment alors ce vêtement n'aurait-il pas été adopté par la primitive Église ?

La forme de l'amict ne changea pas jusqu'à la fin du XVᵉ siècle. Seulement, au XIVᵉ siècle, la broderie formant collet prit plus d'importance, et monta jusqu'au bas de la mitre sous les fanons. Aujourd'hui, l'amict est complètement caché sous la chasuble.

ANNEAU, s. m. (*anel*). On sait que les Romains portaient habituellement un anneau avec chaton intaillé pour sceller leurs lettres ; que l'époux remettait un anneau à sa fiancée ; que l'anneau servait, au besoin, de sauf-conduit, ou était échangé comme un moyen de confiance absolue dans certaines transactions, ou lors de messages importants. La superstition s'attachait à quelques anneaux considérés comme des talismans.

. Les diverses fonctions et vertus données à l'anneau prirent encore plus de valeur peut-être pendant le moyen âge. Les Gallo-Romains avaient conservé les usages romains, ils avaient leurs anneaux-cachets et leurs anneaux de mariage [2]. Les Mérovingiens avaient aussi leurs anneaux monogrammatiques, et la chancellerie mérovingienne scellait les nombreux diplômes qu'elle délivrait avec ces sortes d'anneaux [3].

Dès les premiers temps de l'époque féodale, l'anneau était donné en signe d'investiture. Quand Guillaume le Bâtard se disposa à passer en Angleterre pour s'emparer des terres d'Harold, le pape lui envoya un étendard et un anneau :

« L'Apostoile li otreia,
« Un gonfanon li enveia,
« Un gonfanon et un anel
« Mult precios è riche è bel ;
« Si comme il dit, desoz la pierre
« Aveit un des cheveuls saint Pierre [4]. »

[1] *Rationale*, lib. III, cap. II.
[2] Voyez, à ce sujet, l'article de M. Hucher (*Sigillographie du Maine, Bulletin monumental*, t. XVIII, p. 305).
[3] Voyez, dans le *Trésor de numismat. et de glytogr.*, quatre de ces anneaux.
[4] *Roman de Rou*, vers 11450.

Cet anneau était une sorte de reliquaire contenant sous le chaton un *cheveu* de saint Pierre; de plus, il était une marque de l'investiture du royaume saxon.

En 1104, Hugues, comte de Champagne, se dessaisit entièrement de la terre de Rumilly en faveur de l'abbaye de Molesme, et en signe d'investiture il tira l'anneau qu'il portait à son doigt et le mit sur l'autel, saint Robert et ses religieux étant présents [1]. Dès le XIIIe siècle, lorsque les rois de France étaient sacrés, ils déposaient sur l'autel l'épée, la couronne et l'anneau (fig. 1) [2].

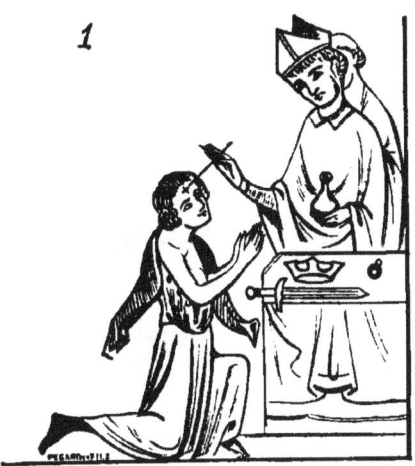

1

, Les évêques portaient et portent encore un anneau. « L'anneau (épiscopal), dit Guillaume Durand [3], est le gage assuré de la foi, avec lequel le Christ a fiancé son épouse, la sainte Église, afin qu'elle puisse dire d'elle-même : « Mon Seigneur Jésus-Christ m'a fiancée « par son anneau », dont les gardiens et les dispensateurs sont les évêques et les prélats, qui portent des anneaux en témoignage de ces fiançailles... »

Les amants échangeaient des anneaux en signe de leur fidélité à leurs serments :

« .I. anel oste de son doi
« Ou sien le mist et dist : Amis,
« Par cest anel d'or vous saisis
« De m'amour tous jors loiaument.
« Atant le baise doucement ;

[1] Lebœuf, *Mémoires concernant l'hist. d'Auxerre*, t. III, p. 69.
[2] *Les Rois de France*, ms. anc., fonds latin, n° 1246, Biblioth. impér.
[3] *Rationale*, lib. III, cap. XIV.

« Et du sien doit .I. anel prist
« Letré, qu'en son mal faire fist ;
« De leurs .II. nous entreposés
« Estoit li anclés letrés ¹. »

Quand le roi de France enlève la fille de Géri pour la donner en
mariage à l'un de ses barons, celle-ci, déjà mariée à Bernier, répond
au roi qui lui propose ce riche parti :

« Merci, biax sire rois.
« N'a encore gaires que Bernier li cortois
« M'a espousée ; les aniax ai es dois ! ². »

Une femme devenue veuve quittait tous ses bijoux et même ses
anneaux. Il faut donc, parmi les anneaux, distinguer ceux qui ser-

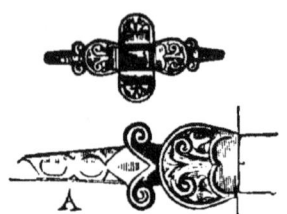

vent de sceau, des anneaux épiscopaux, de parure, de mariage, de
fiançailles, avec lettres entrelacées, des anneaux contenant des reli-
ques. La figure 2 présente un anneau de mariage ou de parure

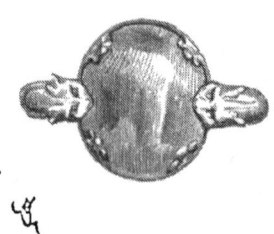

mérovingien. Cet anneau ³ est orné d'une petite pierre quadran-
gulaire. En A, une partie de cet anneau est grandie au double,
afin de faire voir le travail de ciselure. La figure 3 reproduit l'an-

¹ *Li Romans d'Amadas et Ydoine*, vers 1252 et suiv. (xiiiᵉ s.).
² *Li Romans de Raoul de Cambrai* (xiiiᵉ s.).
³ Musée d'Autun (grandeur d'exécution).

neau épiscopal attribué à saint Loup[1] ; il est d'or, sertissant un saphir. Ce bijou paraît remonter à l'époque carlovingienne.

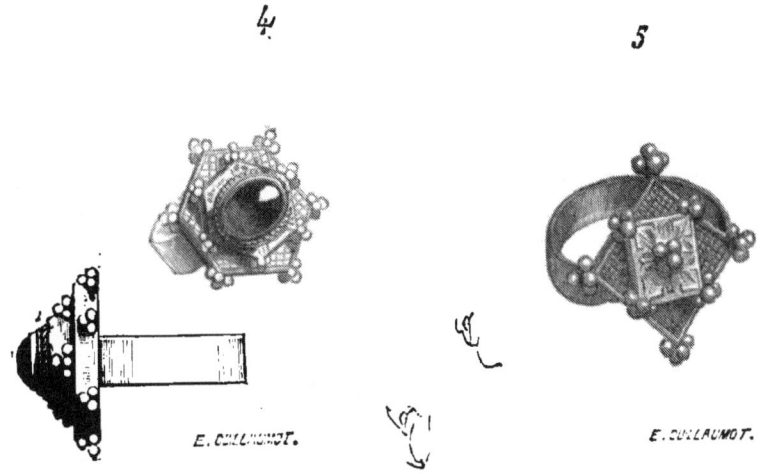

4. *5*

E. GUILLAUMOT. E. GUILLAUMOT.

Voici (fig. 4) un très-joli anneau de parure pouvant servir de reliquaire, qui date du commencement du XIVe siècle. Il est d'argent doré, orné d'un grenat[2]. L'anneau (fig. 5) est d'une date plus

6

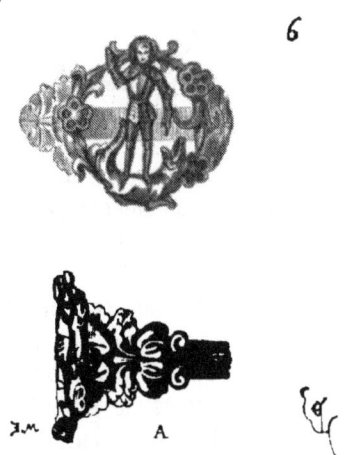

A

récente, de la fin du XIVe siècle ou du commencement du XVe [3]. C'est aussi un anneau de parure. L'anneau (fig. 6) date de la fin du

[1] Trésor de la cathédrale de Sens.
[2] Collection de M. A. Gérente.
[3] Communiqué par M. Pascal, statuaire.

xv⁰ siècle ; il représente un saint Georges tuant le dragon. Une couronne de roses et de fleurs de lis entoure le saint. En A, l'anneau est présenté latéralement ; il est d'argent doré [1].

Dès la fin de l'époque carlovingienne, les anneaux ne servirent plus guère de sceau. On eut depuis lors, pour sceller les lettres, les diplômes, les chartes, des sceaux spéciaux qu'on portait avec soi dans la ceinture ou l'aumônière, et qui étaient suspendus à une chaînette. Les sceaux des grands seigneurs étaient placés dans des cassettes fermées à clef, commises à la garde de personnages préposés à cet effet. Cependant on connaît quelques anneaux du moyen

7

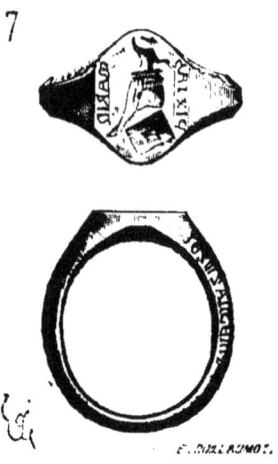

âge servant de sceau. Le cabinet des médailles à Paris conserve un de ces anneaux qui date du commencement du xv⁰ siècle, si l'on s'en rapporte à la forme des lettres et à celle du heaume gravé sur le chaton. Cet anneau (fig. 7) est d'or massif ; les armes gravées en creux sur le chaton figurent un écu chargé d'un dragon portant (peut-être) une proie dans sa gueule. Le heaume qui surmonte l'écu est timbré de même au-dessus d'un tortil. Le lambrequin paraît échiqueté. On lit des deux côtés de l'intaille les deux noms : MARIN-PIXIAN. Sur les bords de l'anneau s'enlevaient en relief deux inscriptions ; une seule est encore lisible et est empruntée à l'Évangile selon saint Luc : « JESUS AUTEM TRANSIENS PER MEDIUM ILLORUM IBAT » (IV, 30) [2]. Notre figure est tracée grandeur de l'original.

[1] Communiqué par M. Pascal.
[2] N⁰ 2718 du Catalogue général rédigé par M. Chabouillet, conservateur.

AUBE, s. f. Sorte de tunique blanche à manches qui était portée, dans les premiers siècles du moyen âge, par les laïques et par les clercs, mais qui, dès le xiii° siècle, ne fut plus considérée que comme vêtement sacerdotal.

Avant le baptême, les catéchumènes étaient revêtus de l'aube pendant une semaine. Quand le roi des Français abandonna la Normandie en franc-alleu à Rollon, celui-ci consentit à être baptisé, et dit au prince : « Ainçoys que je doingue terre à mes homes, weil « par vostre conseil en ces .vij. jours que je serai en *aubes*, donner « de mon comquest à ces eglyses que vous nommé m'avez, que je « lor aïe puisse avoir envers Nostre-Seigneur.......... Et quant il fu « *désaubés*, si donna terre à ses barons qui servi l'avoient [1]. » — «. Et fu apelez pour Rous, Robert, et Franques li arcevesques le bap- « tisa. Quant il fu desaubez, si apela l'arcevesque et li demanda « moult debonerement les quex eglyses de sa terre estoient de « greigneur autorité ; et puis fist toute sa gent baptisier [2]. »

Guillaume Durand [3] décrit ainsi ce vêtement sacerdotal :

« Après l'amict, le prêtre revêt la chemise ou aube, qui, convenablement adhérente aux membres du corps, montre qu'il ne doit y avoir rien de superflu ou de dissolu dans la vie du prêtre ou dans ses membres. Elle figure aussi, à cause de sa blancheur, la pureté de la vie, selon ce qu'on lit : « Qu'en tout temps tes vête- « ments soient blancs. » Et elle est de bysse ou de lin....... Or l'aube a un capuce......, elle a aussi un cordon...... » Le même auteur dit que l'aube était originairement étroite, mais que de son temps elle était ample, qu'elle est ornée d'une broderie à son extrémité antérieure et aux manches, qui sont serrées.

L'aube, avant Guillaume Durand et même de son temps, ne possédait pas toujours un capuce. Nous en trouvons la preuve dans un grand nombre de statues des xiii° et xiv° siècles, et dans l'aube même de saint Thomas Becket, conservée dans le trésor de la cathédrale de Sens. Il est certain que ce vêtement date des premiers temps du christianisme. Le quatrième concile de Carthage ordonne aux diacres d'être revêtus de l'aube pendant le sacrifice.

Grégoire de Tours rapporte que les prêtres et les diacres étaient revêtus de l'aube pendant une translation de reliques [4]. Grand Colas

[1] *Les Chroniques de Normandie*, publ. par M. Fr. Michel, p. 15.
[2] *Fragments des chr. de Norm.*, publ. par M. Fr. Michel, p. 87.
[3] *Rationale*, lib. III, cap. iii (xiii° s.).
[4] *Lib. de gloria confess.*, cap. xx.

dit, à propos de ce vêtement [1] : « L'aube ou l'habit blanc devint si ordinaire aux clercs, qu'ils le portaient toujours comme leurs vêtements ; et les conciles ordonnèrent qu'ils en auraient de particuliers qui ne serviraient qu'au temps du sacrifice... » — « C'était si fort l'usage des évêques et des prêtres de porter l'aube dans leur vêtement ordinaire, qu'on leur recommande de ne la pas quitter, même en voyage, et quand ils vont à cheval. »

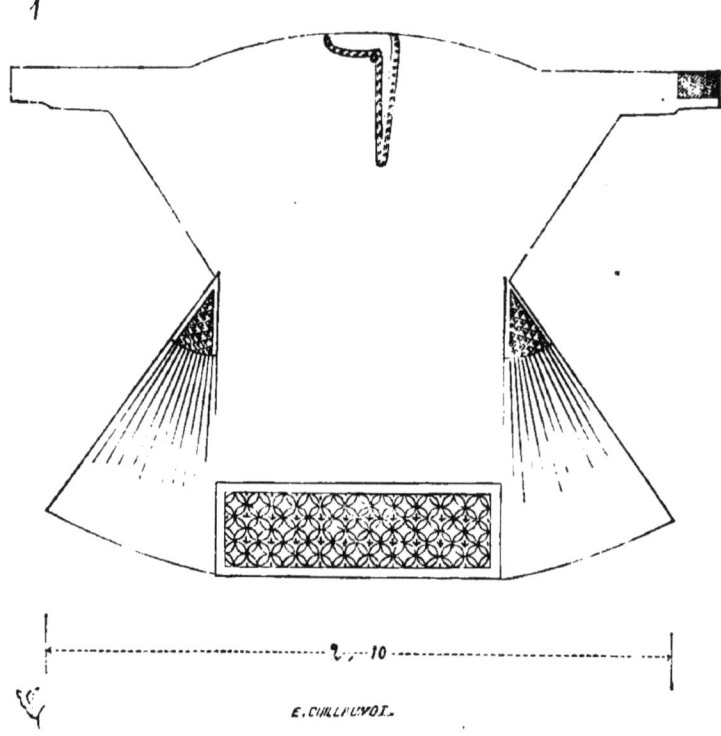

1

E. CILLLIUVOI.

Nous donnons (fig. 1) l'aube de saint Thomas Becket que conserve le trésor de la cathédrale de Sens. Cette aube est de lin blanc, sans capuchon, avec un parement d'étoffe riche sur le devant en bas. Les côtés de la tunique sont plissés à petits plis et réunis par des goussets en mailles de fil. L'extrémité des manches est juste aux poignets, avec une entaille pour passer facilement la main. Dans les statues d'évêques et de prêtres des XIIe et XIIIe siècles, l'aube apparaît sous la chasuble par-dessus l'étole (voy. ÉTOLE) et ne descend guère plus

[1] *Les anciennes liturgies*, t. II, p. 134.

bas que la moitié des jambes. Ainsi est faite l'aube de Thomas Becket.
La planche 1 donne le dessin de l'étoffe qui décore le devant de
cette aube. Plus tard, l'aube descend un peu plus bas. Pendant les
xiii° et xiv° siècles, elle est fendue des deux côtés, depuis le bas jus-
qu'à la hauteur du genou ; et ces fentes sont ornées souvent de
franges. Les statues des papes et évêques du portail méridional
de la cathédrale de Chartres, celles du portail nord de la cathédrale
de Reims, montrent des bas d'aubes ornés de très-riches broderies.

AUMÔNIÈRE, s. f. (*aumosnière*, *aumoisnière*, *aloière*). Petit sac
avec coulants ou fermoir, qu'on pendait à la ceinture et qui conte-
nait les objets dont on se servait habituellement, de la monnaie.
Depuis le xii° siècle jusqu'au xiv°, l'aumônière est le complément
indispensable du vêtement journalier des deux sexes ; on ne quittait
guère son aumônière que lorsqu'on se parait, qu'on s'armait ou

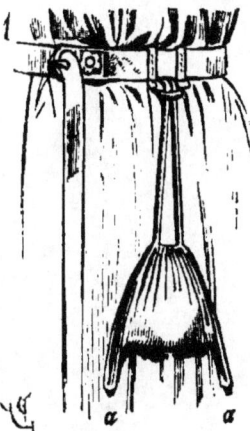

qu'on restait chez soi. La forme la plus ancienne de l'aumônière
est celle d'un petit sac, avec deux cordons (coulants) pour le fermer,
et un autre cordon pour l'ouvrir et le suspendre à la ceinture. La
figure 1 montre une de ces aumônières ₁ et la manière de la sus-
pendre à un étrier pris dans la ceinture. On fermait l'aumônière en
tirant sur les deux coulants *a*, *a*. Le cordon simple, attaché par ses
extrémités au bord supérieur du sac, permettait de l'ouvrir et passait
dans l'étrier de métal.

Le trésor de la cathédrale de Troyes conserve trois aumônières

₁ Statue de Clovis Ier, datant des premières années du xiii° siècle, aujourd'hui déposée
dans l'église de Saint-Denis, autrefois dans l'église abbatiale de Saint-Germain des Prés.

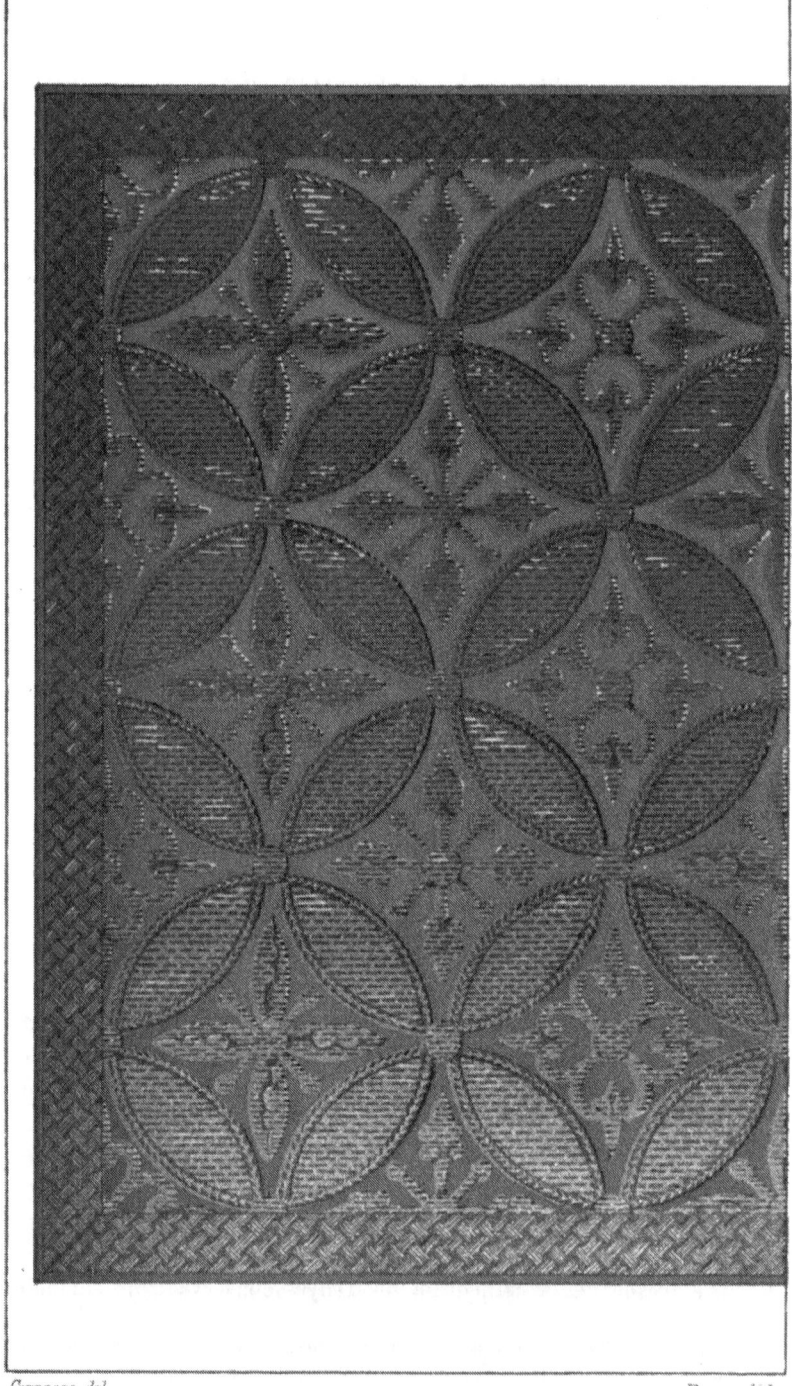

Carresse del.

Beau, lith

BAS DE L'AUBE DE St THOMAS BECKET.

Vve A. Morel & Cie, édhteurs.

Imp. R Engelmann. Paris

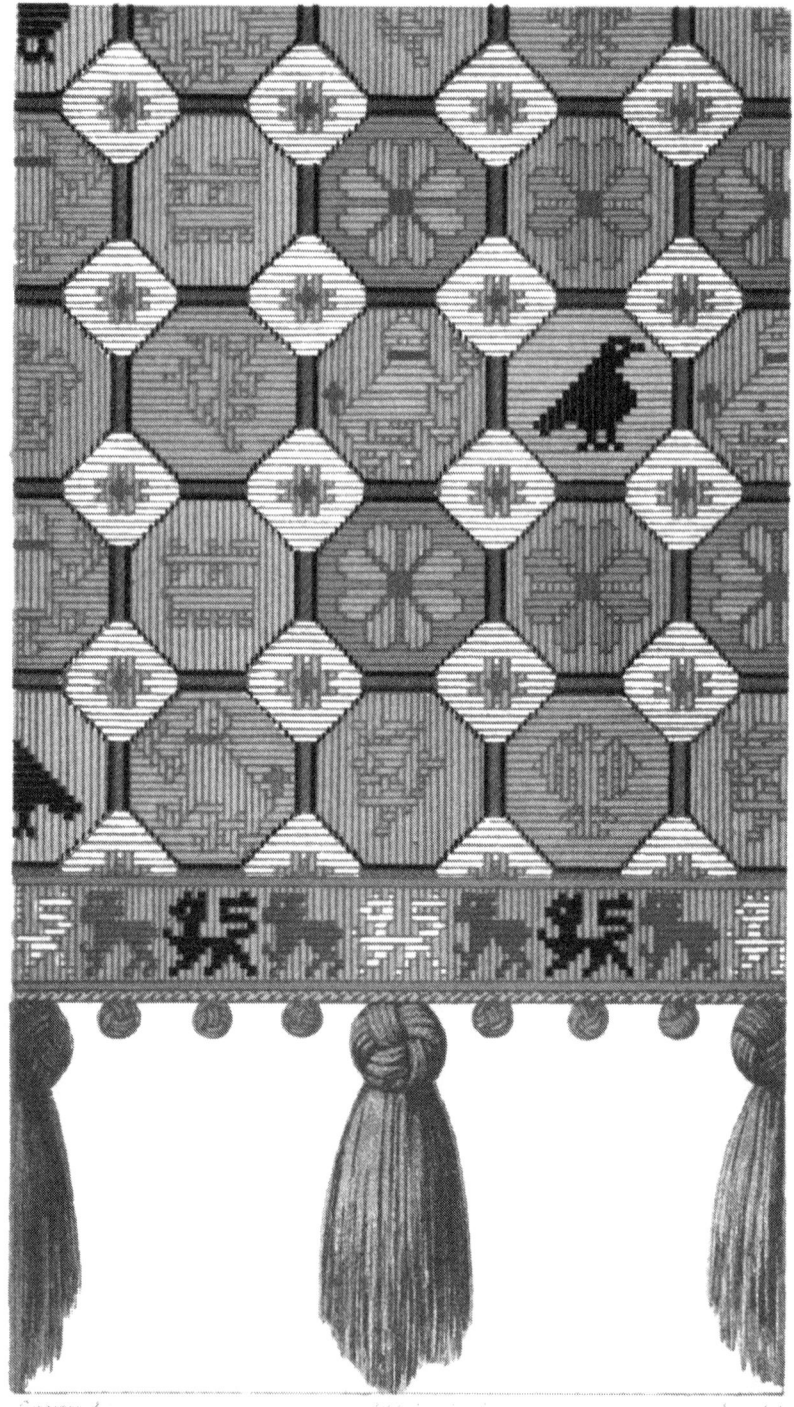

AUMÔNIÈRE DU TRÉSOR DE TROYES

Vᵛᵉ A. MOREL et Cᵉ Éditeurs

d'un grand intérêt : la première, ou plutôt celle qui nous paraît être la plus ancienne et qui semble dater de la fin du xii⁰ siècle, est brodée à la main sur un canevas, et ne montre qu'un dessin fort joliment composé et d'une belle harmonie de tons (fig. 2). Cette

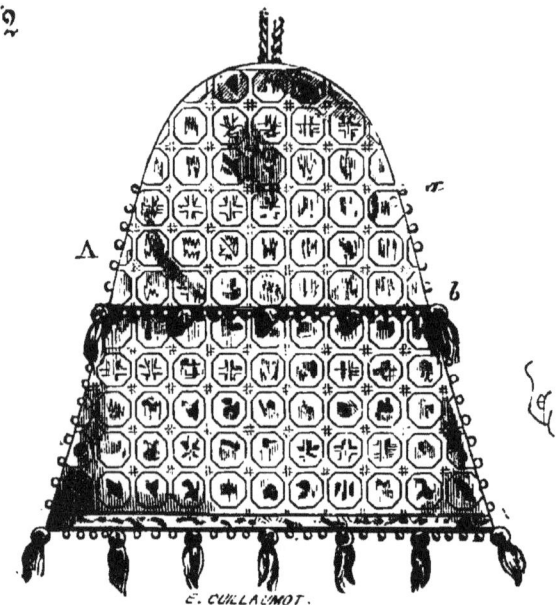

E. GUILLAUMOT.

aumônière est doublée de peau. Le devant A se relève de *b* en *a*. Un cercle de fer maintient le sommet du sac et forme l'ouverture, ainsi que l'explique en B la figure 3. Cette partie *a b* ouverte, il reste à passer la main dans le sac de peau C, dont l'ouverture est munie de deux boutons.

Des graines et floches de passementerie, fort joliment travaillées, ornent les bords de cette aumônière, dont la planche II donne la broderie grandeur d'exécution ; la seconde et la troisième aumônière, de même forme que celle-ci, représentent brodés à la main des sujets galants. Celle qu'on prétend avoir appartenu à Henri le Libéral est assez grossière d'exécution ; mais la troisième, qui est attribuée au comte Thibaut IV, est très-délicatement brodée en soie ; elle est, d'ailleurs, du temps de ce prince. La partie supérieure de cette aumônière, qui recouvre l'ouverture, représente une femme endormie sur un tertre de gazon entouré de branchages de chêne. Un adolescent vêtu d'une longue robe et les épaules armées d'ailes s'approche de la dormeuse et paraît l'admirer. La partie inférieure

de l'aumônière montre deux femmes assises, tenant une longue scie avec laquelle elles séparent en deux un cœur posé sur un autel. D'un nuage sort un bras armé d'une hache qui va frapper la scie. Si l'allégorie est d'un goût douteux et rappelle les mièvreries du dernier siècle, l'exécution de cette broderie est charmante et le style

3

des figures excellent. Les sujets se détachent sur un fond de fils d'or passés sur une étoffe de soie rayée. Les personnages ont été brodés à part et cousus sur le fond avec une hausse de coton qui leur donne du relief. Il va sans dire qu'on a voulu trouver une relation entre les sujets brodés sur cette aumônière et les sentiments du comte Thibaut pour la reine Blanche. Cette aumônière est reproduite dans l'ouvrage de Villemain et dans celui de M. Arnaud[1].

Plus tard, les aumônières furent garnies de fermoirs apparents, de fer, d'argent et d'or. Ces aumônières, qui prirent alors aussi le

[1] *Voyage archéol. et pittoresque dans le département de l'Aube.* Troyes, 1837.

nom d'*escarcelles* ou de *gibecières*, ressemblaient fort aux *ridicules* que nos mères portaient il y a cinquante ans. Voici (fig. 4) une de ces escarcelles, qui date du xv° siècle [1]. Le fermoir s'ouvre en tirant sur l'anneau *a*. L'escarcelle était attachée à la ceinture au moyen des deux cordonnets *b* attachés aux extrémités des pivots du fermoir.

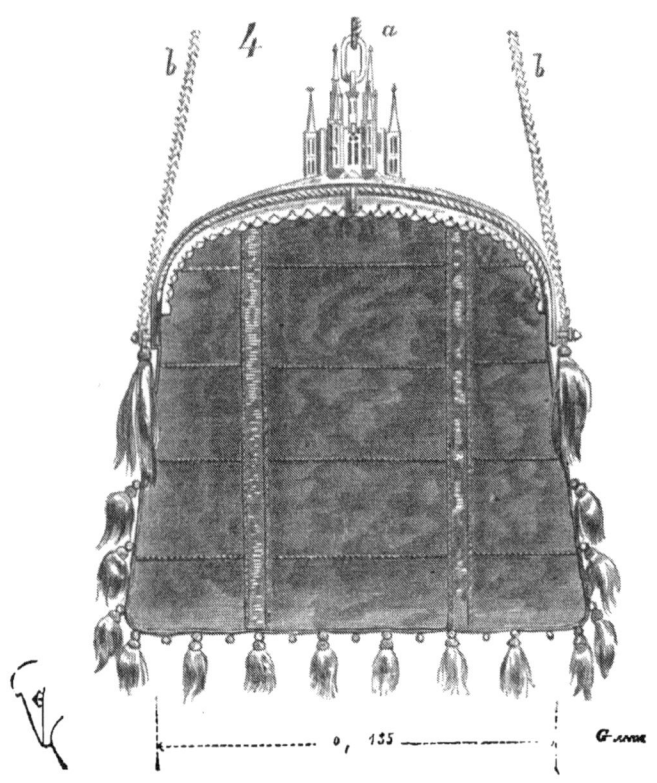

Dès le xII° siècle, les aumônières étaient souvent très-riches, soit par la matière, soit par le travail. On les donnait en cadeaux à des dames. Celles-ci en brodaient de leurs mains, et les offraient de même comme souvenir. Quand on voulait reconnaître quelque service d'un messager, d'un écuyer, on lui faisait un don en argent, renfermé dans une aumônière. Le contenant faisait ainsi accepter le contenu :

« La dame, qui n'ert apreudre,

« A son coffre est alée prendre

[1] Le fermoir provient de la collection de M. Arondel ; le sac est copié sur des vignettes de manuscrits du xv° siècle.

« Deniers, s'emplist une aumonniere
« Qui de soie estoit bonne et chiere,
« A Gobert l'a en la main mis,
« Et si li a dit : Dous amis,
« Tenés, de cechi vous fas don,
« Et avoec ce don abandon
« C'à nul jour mais ne vous fauldray,
« Ains vous aing et vous aideray[1]. »

Dans un autre passage, le poëte raconte comment la dame de Fayel fait don au sire de Coucy d'une *mance* brodée par elle[2] :

« Dame, vo dous commandement
« Voroie volentiers savoir,
« Se je doy celle mance avoir.
« La dame dist qu'elle est faite.
« Hors d'une aloiere (aumônière) la traite
« Que elle à sa cainture avoit,
« Puis lui dist.........[3]. »

Dans le *Roman de la rose*, il est dit qu'on peut aux dames offrir :

« Ou cuevrechief ou aumoniere
« Mes quel ne soit mie trop chiere,
« Aiguiller ou laz ou ceinture
« Dont poi vaille la ferreure,
« Ou ung biau petit coutelet. »

En voyage, — et pendant le moyen âge on voyageait beaucoup, — on portait dans l'aumônière, non-seulement son argent, mais des bijoux, des remèdes, des tablettes, etc. :

« Une herbe avoit en s'aumoniere
« Qui moult est précieuse et chiere[4]. »

« De s'amoisniere a trait un onguemant,
« Si s'en est oins et deriere et devant;
« Lors fu plus sains que un poisson noant,
« Et voit Ogier, ne l'prisa pas un gant[5]. »

Ces aumônières étaient assez amples pour contenir des objets

[1] *Li Romans dou chastelain de Couci*, vers 5360 et suiv.
[2] Manche, sorte de brassard de couleur qu'on portait dans les joutes en l'honneur de sa dame.
[3] *Li Romans dou chastelain de Couci*, vers 1026 et suiv.
[4] *Roman du renard*, t. III, p. 48.
[5] *Ogier l'Ardenois*, vers 11415 et suiv.

volumineux. Dans la *Chanson de Huon de Bordeaux,* on lit ces deux vers :

> « Il prent le cor de blanc yvoire cler,
> « Qu'en s'aumosniere avoit envelopé[1]. »

Les inventaires font mention d'aumônières précieuses :
« Pour le petit Daufin, une aloiere et 1 tissu ferré d'argent[2]…. »
— « Pour 12 alloieres brodées », — « pour 2 aloieres brodées, de « vestiau », — « pour 6 alluoires brodées sus samit ».

L'usage de l'aumônière ne fut guère abandonné qu'à la fin du xvi° siècle.

AUMUSSE, s. f. (*aumuce, almuche*). Mantelet descendant jusqu'au bas des reins, garni d'un capuchon.

L'aumusse est un vêtement très-ancien, propre aux deux sexes, mais qui, dès le xi° siècle, fut spécialement affecté aux chanoines réguliers. Nous nous occuperons d'abord de l'aumusse des religieux,

qui devait être noire et qui ne prit la nuance grise que par exception : « *Cum pellibus nigro pallio coopertis, et nigro almutio[3].* » On a parfois confondu l'aumusse avec l'amict (*amictus*), parce qu'on se couvrait la tête de l'amict ; et il est possible, en effet, que la distinction n'ait pas été bien établie jusqu'au xii° siècle, car on trouve des exemples d'amicts de cette époque, dont la forme, quant

[1] Vers 4457.
[2] *Compte de Geoffroi de Fleuri,* 1316.
[3] Radevicus, *De gestis Friderici imper.,* lib. II, cap. LXVII.

à ce qui concerne le couvre-chef, rappelle celle du capuchon de l'au-
musse (fig. 1) [1]; mais ce qui constitue l'amict, c'est le linge blanc
qui descend sur le col et qui se croise sous l'aube et la chasuble,
tandis que l'aumusse est une cape avec capuchon recouvrant tous les
autres vêtements, et destinée à préserver les religieux du froid pen-
dant les offices de nuit ; aussi fit-on de très-bonne heure des au-
musses en fourrures. Cette destination est parfaitement établie par
les coutumes de certaines églises qui voulaient que les chanoines se
dépouillassent de l'aumusse, en entrant dans le chœur, pour saluer
l'autel [2]. L'aumusse se confond parfois avec la cuculle : « Quæsivit
« episcopus in quali habitu esset ; respondit quod in almutia sive
« cuculla [3]. »

La forme de l'aumusse des chanoines réguliers paraît arrêtée
au commencement du XIII° siècle. Cette forme est indiquée dans

la figure 2. Le capuchon était alors doublé et rembourré en A de ma-
nière à présenter comme deux cornes des deux côtés de la tête
(voy. fig. 3) [4]. Ces deux coussins étaient-ils une tradition d'une

[1] Monument de l'évêque Eulger, figure de cuivre émaillé d'un pied de hauteur envi-
ron, provenant de l'église Saint-Maurice d'Angers (voy. Gaignères). Le bonnet de l'évêque
Eulger ou Ulger est blanc, avec passementerie d'or : c'est l'amict, et non la mitre.

[2] « Intrantes chorum dictæ Ecclesiæ canonici... Si per majus ostium intraverint,
« deposita almucia, cum reverentia caput inclinare debent versus altare. » (Statuta
Ecclesiæ Noviomensis apud Vassorium.)

[3] Guillaume Thorne, Chron., 1330.

[4] La figure 3 A est copiée sur la tombe du chanoine Jean D..., chancelier de Sainte-
Marie de Noyon, mort en 1353, provenant de l'abbaye Sainte-Geneviève (voy. Lenoir,
Statistique monumentale de Paris). Ici le bas de l'aumusse est rejeté derrière les
épaules, le chanoine portant la chasuble.

forme plus ancienne, ainsi que le ferait supposer l'exemple donné

3

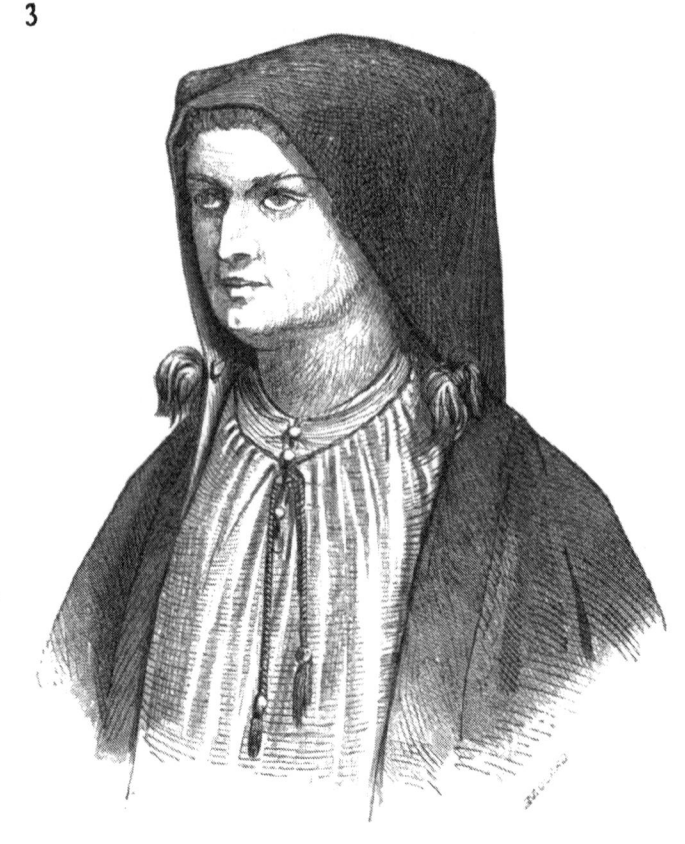

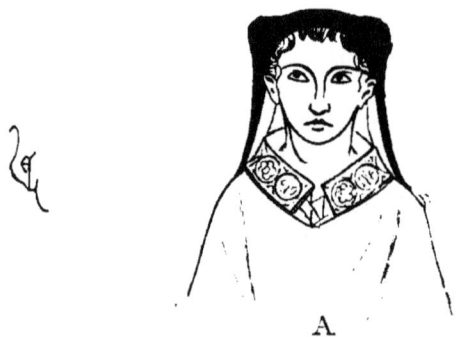

A

dans la figure 1, qui date du XII^e siècle ; ou bien étaient-ils placés

pour permettre aux chanoines d'appuyer sans fatigue leur tête contre
les parois des stalles ou formes, souvent séparées, au xiiie siècle,
par des montants assez saillants? C'est ce que nous ne saurions
décider. Toujours est-il que ces coussins figurant des cornes sub-
sistent dans la plupart des aumusses jusqu'au xve siècle. Il y avait
des exceptions; car, dans son *Voyage liturgique*, le sieur de Mau-
léon[1] cite les aumusses des anciens chanoines de l'église des Deux-
Amants, près de Rouen, comme n'ayant point de cornes latérales
aux capuchons, lesquels étaient ronds et unis.

L'aumusse, dans la plupart des églises cathédrales, devait être
portée sur la tête, de la Saint-Michel à Pâques, et, pendant la belle
saison, pliée sur l'épaule. Dès le commencement du xive siècle, on
portait des aumusses bordées de fourrures grises. « Du temps de
l'évêque Jean d'Auxy », dit l'abbé Lebeuf dans son *Histoire du diocèse
d'Auxerre,* « le chapitre de la cathédrale fit un règlement touchant
la couleur des petits capuchons de tête différents de celui de la chape;
on les appelait l'aumuce ronde ou fermée; on défendit que cette
espèce de bonnet, qui se portait plus communément à matines, fût
de couleur blanche, rouge ou verte, et la chaussure tout de même. »
Or, Jean d'Auxy mourut en 1358. Dans beaucoup d'églises cathé-
drales et collégiales, dès cette époque, les chanoines se faisaient
remarquer par leur élégance et la finesse des étoffes de leurs habits.
Ils portaient l'aumusse drapée de diverses manières, laissant pendre
le capuchon derrière le dos, ou le repliant sur la tête pour laisser
tomber d'un côté le manteau. C'était surtout dans les diocèses du
Midi que l'élégance des chanoines se faisait remarquer, de manière
à attirer souvent les censures des évêques et des conciles. Une très-
jolie statue de marbre blanc, qui fait partie du musée de Narbonne,
et qui provient du tombeau de Philippe le Hardi, nous montre un
de ces chanoines ayant drapé son aumusse autour du cou, en lais-
sant le capuchon pendre derrière la tête (fig. 4). Dans les monu-
ments funéraires des xiiie et xive siècles, qui représentent si fré-
quemment des processions de chanoines en figurines, dans des
arcatures sur les socles des sarcophages, on voit combien était variée
la manière de porter l'aumusse. Aujourd'hui, l'aumusse n'est plus
guère figurée dans le costume des chanoines que par une bande de
fourrure portée sur le bras ou sur l'épaule. Les parlements portaient
l'aumusse. C'est en souvenir de cet usage que les cours suprêmes
portent une bande de fourrure sur leur épaule.

[1] Lebrun Desmarettes (voy. *Liturg. de France,* 1718, p. 204).

4

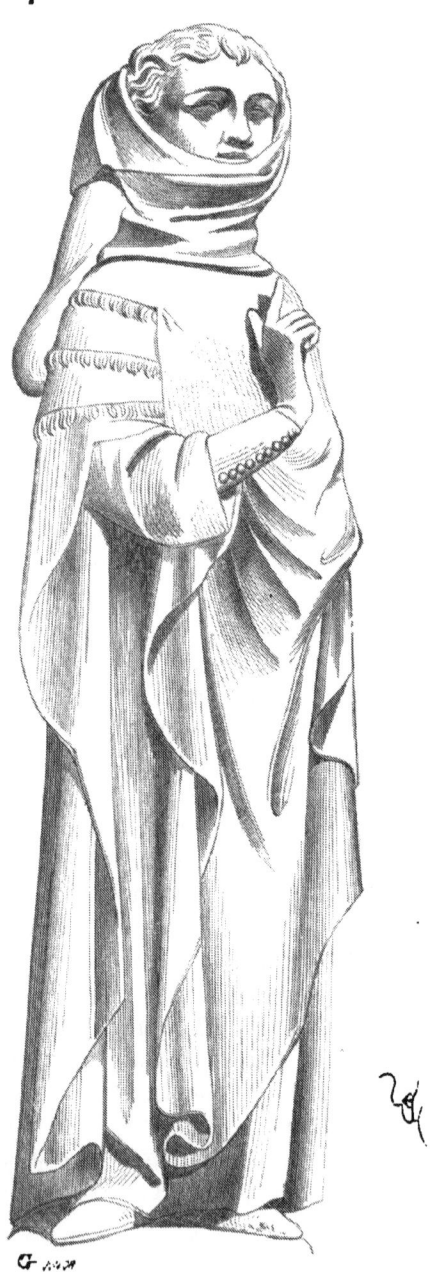

Les aumusses des laïques n'étaient qu'un capuchon avec pèlerine courte y tenant, qu'on portait dehors pour préserver la tête et le cou du froid. Celles des femmes étaient un peu plus longues que celles des hommes, et taillées différemment pendant le xiiiᵉ siècle. La figure 5 montre en A une aumusse de femme, et en B une au-

5

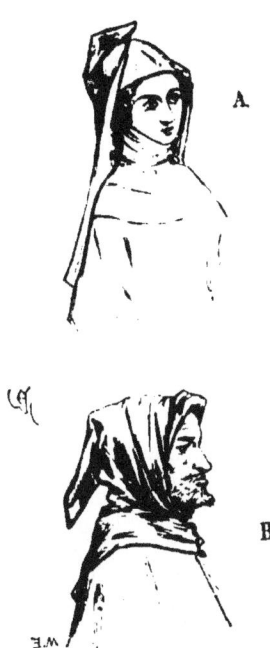

A.

B

musse d'homme de la fin de ce siècle [1]. On les doublait souvent alors de fourrures. L'aumusse des femmes ressemblait aux capulets que portent encore les paysannes d'une partie des départements du Midi ; le devant se relevait au-dessus du front, et laissait voir la doublure quand on ne voulait pas s'envelopper entièrement la tête. La figure 6 donne en A la coupe de l'aumusse des femmes, et en B la coupe de celle des hommes, vers la fin du xiiiᵉ siècle.

[1] *Les Miracles de la sainte Vierge*, manuscrit de la biblioth. du séminaire de Soissons (1300 environ).

« Pour une aumuce de 8 ventres (fourrure de menu vair), 14 d. le ventre... Pour « une aumuce de 10 ventres... » (*Compte de Geoffroy de Fleuri*, 1316.)

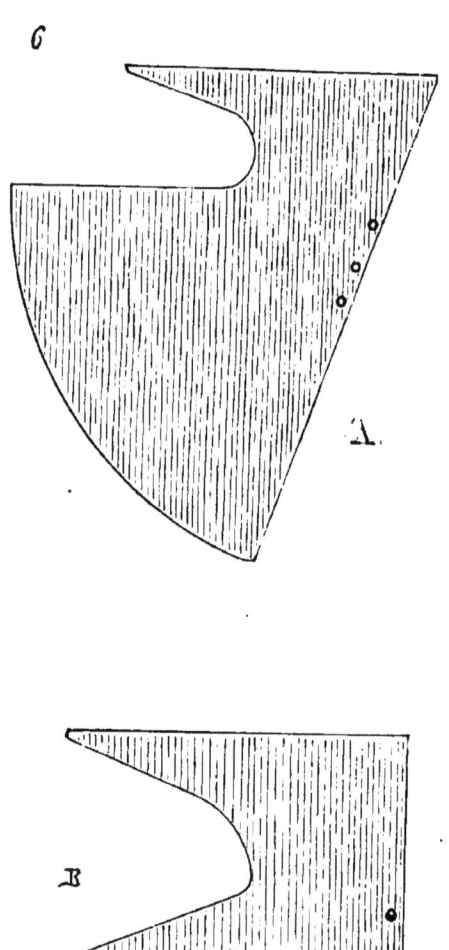

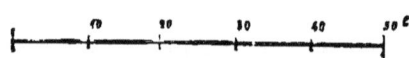

L'aumusse civile des hommes, au XIIIe siècle, était cependant alors

assez profonde pour pouvoir cacher un objet dans la pointe. Elle était garnie de fourrures :

> « De burel avoit une aumuche
> « Por la froidure bien forrée. »
> «
> « Et le provost s'est abessié
> « Ausi com por son nez moucbier
> « Par derrière le chevalier
> « La teste baisse, puis si muce,
> « La piece de lart soz s'aumuche,
> « Qui moult estoit parfonde et lée.
> « Puis l'a sor son chief r'affublée
> « 1. »

B

BACHE, s. f. (*bacle*). Caleçon à l'usage des femmes. Cependant, au xive siècle, le mot *bache* était aussi appliqué à des caleçons d'hommes : « *Pro 50 ulnis telæ pro bachis faciendis, emptis diversis pretiis* 2... Dans l'antiquité, les femmes, sur la scène, portaient des caleçons. Cet usage se perpétua pendant le moyen âge. Toutefois, aucun monument ne nous donne la forme de ce vêtement.

BATONNET, s. m. Sorte de pelisse doublée de fourrures : « Pour « 1 bâtonnet tenant 110 ventres (de menu vair) 3. »

BILLE, s. f. Bouton sphérique pour attacher le manteau ou la pelisse sous le capuchon.

BISETTE, s. f. Galon, passementerie mêlée de fils d'or.

BLIAUT, s. m. (*blialt*, *blial* 4). Robe de dessus, longue, tenant à un justaucorps ou corset. Ce nom s'applique aux robes de dessus

1 *Fobliaux et contes des poètes françois des* xiie, xiiie, xive *et* xve *siècles ; Du provost à l'aumuche* (édit. d'Amsterdam, 1766, t. II).

2 1364. Voy. Du Cange, *Glossaire*, BACHE.

3 *Compte de Geoffroi de Fleuri*, 1316.

4 *Blnouds* en patois périgourdin, *blaude* dans le centre de la France, d'où le mot moderne de *blouse*.

des hommes et des femmes pendant les xiᵉ, xiiᵉ et xiiiᵉ siècles. On trouve l'origine de ce vêtement en Asie. Quelques personnages des bas-reliefs de Persépolis sont vêtus de robes qui ont une ressemblance frappante avec les bliauts portés par les gens nobles de la fin du xiᵉ siècle. Le bliaut était, en effet, un vêtement des classes supérieures.

> « Grant joie ot l'emperere quant son neveu enmaine ;
> « A son cors desarmer fu la première paine,
> « Puis vesti dras de lin et bliaut taint en graine [1]. »

> « Vestu ot .i. bliaut a enseigne d'orfrais [2]. »

> « Garda à-val lès la riviere.
> « Si vit venir deus dameiscles,
> « Uuques n'eut veues si beles.
> « Vestues furent richement,
> « E laciées estreitement,
> « De dex bliaus de purpre bis,
> « Mout par aveint biaus les vis [3]. »

> « Ses mantiax fu et ses bliaus
> « D'une porpre noire, estelée
> « D'or, et n'étoit mie pelée [4]. »

Dans le *Roman de Raoul de Cambrai*, la fille de Géri :

> « Lors a vestu .i. peliçon d'ermine.
> « Et par deseur .i. ver bliaut de siie (soie)
> « Vairs (bleus) ot les ex, ce samble tez jors rie,
> « Par ces espaules ot jetée sa crinie
> « Que èle avoit bèle et blonde et trécie.
> « De sa chambre ist (sort) tot ensi la meschine.
> « Là est venue où fu la baronie,
> « Et vit Bernier en .i. bliaut de sic [5]. »

Il n'est pas besoin de citer un plus grand nombre d'exemples pour prouver que le bliaut était commun aux hommes et aux

[1] La *Chanson des Saxons*, LXXVI (xiiiᵉ siècle).

[2] *Ibid.*, XXXIII.

[3] Le *Lai de Lanval* (*Poésies* de Marie de France, xiiiᵉ siècle).

[4] *Roman de Perceval*, manuscr. de l'Arsenal. Le mot *pourpre* n'indiquait pas, comme aujourd'hui, une couleur se rapprochant du rouge, mais une sorte de teinture ayant un éclat particulier. Il y avait de la pourpre noire, bise, verte, bleue, grise, etc. Voyez ce que dit, à ce sujet, Legrand d'Aussy, *Fabliaux*, t. I, p. 109 ; aussi l'ouvrage de M. Fr. Michel *sur les étoffes*.

[5] *Li Romans de Raoul de Cambrai*, chap. CCXLV.

femmes ; quant à la forme de ce vêtement, elle différait pour l'un et l'autre sexe.

Le bliaut des femmes était lacé, ainsi que l'indique le fragment précédent du *Lai de Lanval*. Mais voici un autre passage qui le démontre encore plus clairement :

> « Quant el l'oi si suspira,
> « Sur un petit ne se pasma :
> « Il la retint entre ses bras,
> « De son bliaut *trença les laz*,
> « La ceinture voleit ovrir [1]. »

Parfois, le bliaut était de même étoffe et de même nuance que le manteau :

> « De cel drap dont li mantials fu,
> « Fu li blials qu'ele ot vestu ;
> « Moult estoit ciers et bien ovrés,
> « D'une ermine fu tos forrés [2]. »

Le bliaut était donc une robe parée de dessus et non une sorte de robe de chambre, comme l'ont cru quelques auteurs. On en trouve la preuve la plus complète dans un passage du *Roman de la charrette*... La reine est retirée dans sa chambre, elle va se mettre au lit, mais auparavant elle veut respirer l'air du soir. Lancelot, qui épie toute occasion de la voir, passe par une brèche faite dans le mur du jardin :

> « Par cele fraite isnelemant
> « S'an passe et vet tant que il vient
> « A la fenestre (de la reine) et là se tient
> « Si coiz qu'il n'i tost n'esternue,
> « Tant que la reine est venue
> « En une molt blanche chemise :
> « N'ot sus bliaut né cote mise,
> « Mès un cort mantel ot desus
> « D'escarlate et de cisemus [3]. »

Les monuments qui peuvent nous donner la forme du bliaut des hommes et du bliaut des femmes, pendant les xiiᵉ et xiiiᵉ siècles, abondent et nous fournissent les renseignements les plus précis.

[1] Le *Lai de Gugemer* (*Poésies* de Marie de France).

[2] *Li Biaus desconneus*, vers 3265 et suiv.

[3] *Li Romans de la charrette* par Chrest. de Troyes et Godefroy de Leigni, vers 4574 (voy. la publication de ce roman par M. le docteur Jonckbloet, la Haye, 1850).

Nous ne trouvons pas, d'ailleurs, de traces de ce vêtement avant le commencement du XII^e siècle, et tout porte à croire qu'il ne fut adopté qu'après les premières croisades. A cette époque, en effet, on observe un changement notable dans la forme des vêtements. Pendant la période carlovingienne, les hommes ne portent que des robes ou plutôt des tuniques qui ne descendent que jusqu'au genou ; les robes longues étaient réservées pour les habillements de cérémonie des grands personnages. Mais, à dater des premières années du XII^e siècle, les hommes nobles portent des robes longues descendant jusqu'aux chevilles, et par dessus une seconde robe plus courte, qui est le bliaut. Sur le bliaut on posait le manteau, qui était commun aux hommes et aux femmes nobles.

Nous prenons le bliaut au moment où sa forme paraît fixée, vers 1130, et ce vêtement mérite un examen attentif. Disons tout d'abord qu'on ne portait pas plus le bliaut sans le manteau, lorsqu'on était paré, qu'on ne porte aujourd'hui un gilet sans un habit ou un vêtement de dessus. Sous le bliaut était la robe, l'aube, la tunique, qui était posée immédiatement sur la chemise, et qui même en tenait lieu parfois. Cette robe, ou plutôt ces robes, car on en mettait plusieurs l'une sur l'autre, étaient faites de lin habituellement, et descendaient jusqu'aux chevilles (voy. ROBE) ; celle de dessus était à manches serrées jusqu'au poignet. C'est donc sur ce vêtement qu'on mettait le bliaut (fig. 1) fait d'étoffes souples, et composé, pour les hommes, d'une sorte de corselet juste au corps, à manches longues. A ce corselet étaient cousues, soit une jupe plus courte que la robe, fendue des deux côtés, soit deux pentes en manière de tablier, l'un par devant, l'autre par derrière, ainsi que le fait voir notre figure [1]. Le corselet à manches était à peine fendu au col sur le devant, mais était lacé ou boutonné par derrière ou sur les côtés, de manière à serrer un peu l'estomac et l'abdomen.

A la fin du XII^e siècle, le bliaut des hommes était lacé sous les bras, des deux côtés :

> « Li rois avoit .I. bliaut endossé,
> « Qui tous estoit de soie naturel,
> « Et à fiex d'or sont laciet li costé [2]. »

Sur le col, pour cacher le haut du corselet, on posait un galon ou plutôt un collier d'orfévrerie, monté sur étoffe (voy. en A) ; puis une

[1] Voyez les statues du portail Royal de la cathédrale de Chartres.

[2] La *Chanson de Huon de Bordeaux*, vers 3621 (voy. les *Anciens poetes de la France*, publ. sous la direction de M. Guessard).

ceinture, faite d'une bande d'étoffe pour les hommes, masquait la
jonction de la jupe avec le corselet, à la hauteur des hanches, en B

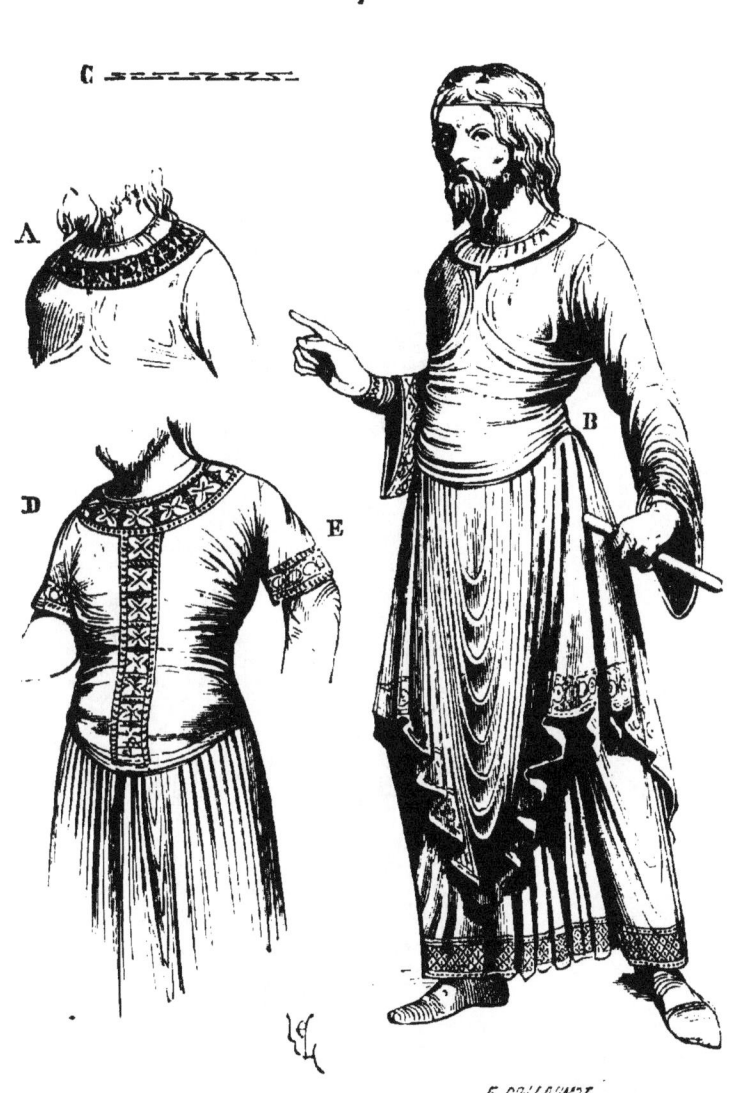

(voy. Ceinture). La jupe était bâtie après le corselet en plissant
l'étoffe, ainsi que l'indique le trait B.

Dans les provinces méridionales, où les influences byzantines

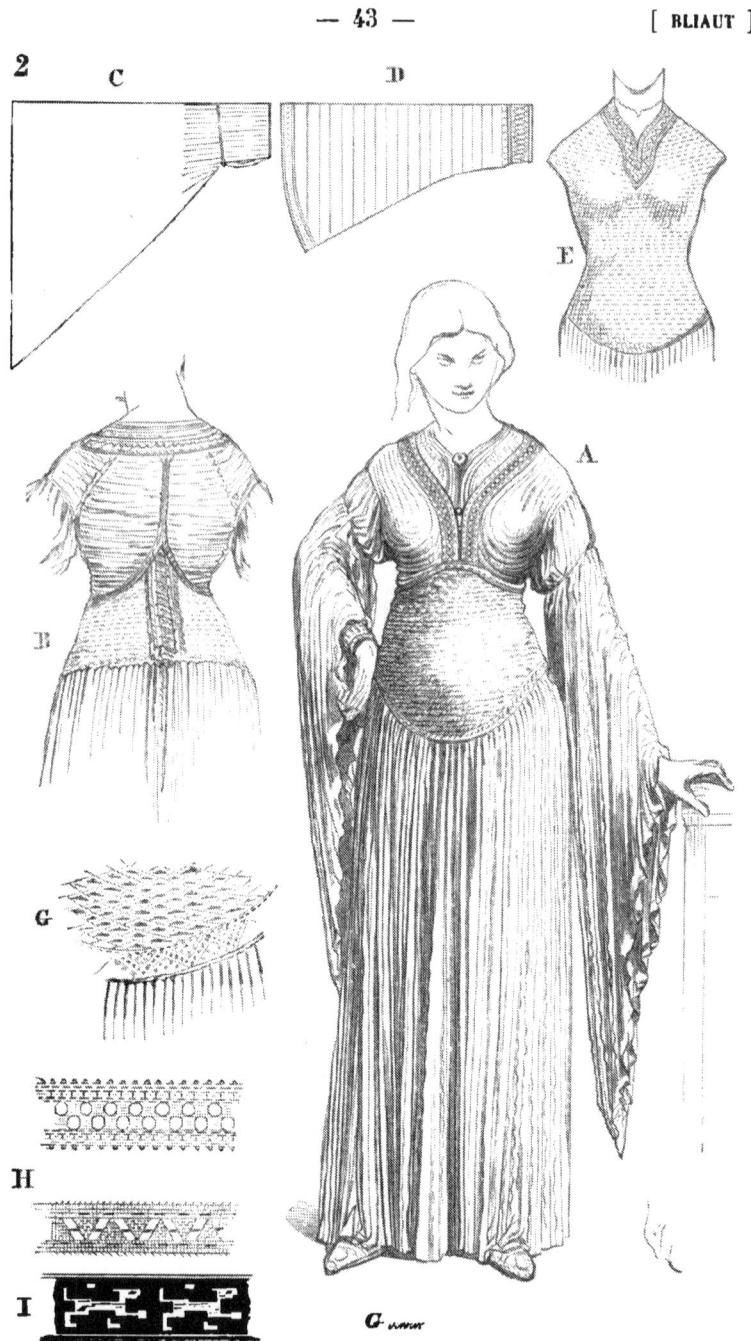

étaient plus directes, la jupe du bliaut n'était pas taillée en forme de

tablier ; elle était presque aussi longue que la robe, et un galon très-
riche descendait sur le milieu du corselet jusqu'à la jupe (voy en D) [1].
Les manches du bliaut sont souvent courtes (voy. en E), contrai-
rement aux modes des provinces du Nord. Ce vêtement était fait
d'étoffes de soie légères, moelleuses, fabriquées en Orient, ou de
tissus de lin, avec ornements brodés. Quant aux bliauts des femmes
nobles de ce temps, leur façon était plus compliquée (fig. 2). Il y en
a de plusieurs sortes. Les uns se composent d'un corsage A ouvert
sur la poitrine, avec galon de passementerie. Ce corsage, à peu près
juste, s'agrafait sur le devant. A sa partie inférieure était cousue
une étoffe crépelée, souple, qui prenait le ventre, le haut des hanches
et était lacée par derrière. Au moyen d'un galon ou d'un entre-
deux, la jupe, plissée à très-petits plis, était cousue à cette sorte de
large ceinture. La jupe était fendue par derrière jusqu'à une cer-
taine distance du lacet (voy. en B). Les manches étaient montées
suivant le détail C ou suivant le détail D. Ces bliauts étant faits avec
ces étoffes de soie crépée comme on en fabrique encore dans tout
l'Orient, les petits plis de la robe ondoient quelque peu parfois [2], et
l'extrémité des manches longues, dont l'étoffe était coupée de biais,
frisait sur les bords comme des ruches. L'étoffe, qui prenait le ventre
et les hanches, est habituellement figurée comme l'indique le détail
G. C'était évidemment un tissu élastique, comme une sorte de tricot
souple comprimant légèrement les formes du corps. La statue du
portail de Notre-Dame de Corbeil, déposée à Saint-Denis, présente
même un corsage tout entier fait de cette étoffe (voy. en E), et la
meilleure preuve que cette étoffe avait de l'élasticité, c'est que le
sculpteur à perdu la gaufrure sur les seins. Les statues du portail
Royal de la cathédrale de Chartres présentent au contraire plusieurs
corsages, tels que ceux figurés en A. Les manches D, moins longues,
sont faites avec une étoffe plissée en travers, très-certainement dans
le tissu, ce qui leur donnait un peu d'élasticité et les empêchait de
gêner les mouvements du bras. En H, nous donnons des entre-deux
qui se trouvent entre les corsages ou aux épaules, et en I un galon
soie et or trouvé à Notre-Dame dans une tombe du xiiᵉ siècle. Une
riche ceinture d'étoffe avec application d'orfévrerie, de pierres fines,
couvrait la jonction du corsage et de la jupe (voy. CEINTURE), et le
manteau posé sur les épaules descendait sur les bras jusqu'en bas du

[1] Musée de Toulouse, chapiteau représentant Hérode et la fille de Salomé.

[2] Voyez la belle statue dite de Clotilde (xiiᵉ siècle), dans l'église de Saint-Denis, et
provenant de Notre-Dame de Corbeil.

bliaut. Les cheveux, très-longs, réunis en deux grandes mèches avec des rubans ou des galons, descendaient devant les épaules (voy. Coif-fure). Cet habillement de femme avait été adopté, comme nous l'avons dit, peu après les premières croisades, et paraissait alors, aux yeux des conservateurs des anciens usages, de funestes innova-tions. Ces critiques n'empêchèrent point cependant la mode des bliauts à longues manches et à corsages ajustés de se perpétuer jusqu'aux dernières années du xiie siècle, en exagérant encore, et la longueur des manches, et la richesse des ceintures, et les formes étroites des corsages.

Dans ses mémoires écrits vers 1120, l'abbé Guibert de Nogent s'exprime ainsi à l'égard de ces modes encore nouvelles alors [1] : « Leurs vêtements (des femmes) sont bien loin de l'ancienne sim-plicité ; des manches larges, des tuniques étroites, des souliers dont la pointe se recourbe à la mode de Cordoue ; tout enfin nous montre avec évidence l'oubli de toute décence. Une femme se croit parvenue au comble du malheur quand elle passe pour n'avoir point d'amant, et c'est pour chacune un titre de noblesse et de gloire, dont elle est fière, de compter un plus grand nombre de tels courtisans. »

Les étoffes dont on faisait les bliauts n'étaient pas toujours unies, mais brochées d'or ou tissées de soie de couleurs différentes ; toutefois, ces étoffes conservaient la souplesse et devaient être fines et légères de tissu (voy. Étoffe).

La coupe de cet habillement et la manière de le porter ne subirent que de légères modifications pendant la durée du xiie siècle :

> « D'un bliaut ynde crusilliée [2]
> « A merveilles bien entaillié,
> « A son col out mise une afice [3]
> «
> « Euriant
> « Très par descure le bliaut
> « A çaint .j. centuriel de soie,
> « En quel onques lieu que je soie,
> « Oseroie dire pour voir
> « Que n'esligats de son avoir.

[1] *Vie de Guibert de Nogent*, liv. l, trad. de M. Guizot.

[2] Semé de croisettes (*Roman de la violette*, vers 814 et suiv.).

[3] Une agrafe. En effet, la statue de reine du portail de Notre-Dame de Corbeil porte une grande agrafe circulaire enrichie de pierreries à la fente supérieure de son corsage.

« Le tissu li quens de Toulouse,
« En la chainture ot tel jagonse [1]
« Tel rubin [2] et tele esmeraude.
«
« Un mantiel hermin ot au col
« Plus vers que n'est fuelle de col (feuille de chou),
« A flouretes d'or eslevées,
« Qui molt bien estoient ouvrées ;
« K'il ot en chascune flourete
« Atachie une campenete
« Dedens, si que rien n'i paroit,
« Et tres douchement sonnoit
« Quant el mantel feroit li vens,
« Si vous di bien par tel convens
« Harpe, ne viele, ne rote,
« Ne rendent pas si douche note
« Con les escaletes [3] d'argent. »

On voit que le poëte, qui écrivait ceci en 1200 environ, décrit et complète le vêtement de femme que nous venons de donner et dont la forme ne se modifia guère jusqu'à cette époque. La ceinture de soie garnie de pierreries est posée sur le bliaut, et le manteau termine la toilette.

Ces longues manches portées par toutes les femmes de condition aisée du XIIe siècle, et même par les bourgeoises, étaient gênantes, si l'on avait à se livrer à quelque occupation de ménage ; aussi les relevait-on jusqu'aux épaules et les maintenait-on au moyen d'une cordelette croisée derrière le dos (fig. 3) [4]. Il est aisé de reconnaître, dans la forme et la façon de ces vêtements d'hommes et de femmes, une influence byzantine. Ces petits plis, ces ceintures basses, ces corps d'étoffes élastiques, ces galons, ces longues manches, se retrouvent dans les monuments byzantins des XIe et XIIe siècles. Les étoffes employées par la classe élevée venaient la plupart de l'Orient, et leur importation en Occident faisait la richesse de Venise, qui avait alors des comptoirs dans les villes du midi et de l'ouest de la France, notamment à Limoges. Dans le nord, ces négociants étaient connus sous le nom de Lombards, et vendaient non-seulement des étoffes d'Asie, mais des épices, des ivoires travaillés, des bijoux, de la verrerie, et de petits meubles tels que des coffrets,

[1] Gagates, agates.
[2] Rubis.
[3] Petites écailles.
[4] Figure de la façade de Notre-Dame la Grande à Poitiers (naissance du Christ).

écrins, etc. La plupart des étoffes de soie qu'on retrouve dans les tombeaux des xi° et xii° siècles, ou qui, datant de cette époque, sont conservées dans quelques trésors et collections en France, en Allemagne et en Angleterre, sont de fabrication orientale, et sont dési-

3

gnées dans les romans, et même dans les inventaires, sous le nom d'*ouvrages de Damas*, *d'Ynde*, *sarrasinois*. Il est évident, d'après l'examen des monuments, qu'on a fait beaucuup usage au xii° siècle, en France, de ces mousselines crêpées et lamées, qu'on fabriquait en Asie de temps immémorial, puisqu'on en trouve la trace dans les sculptures assyriennes et dans les bas-reliefs de l'époque des Sassanides. Les jupes et corps des bliauts que nous venons de décrire étaient certainement taillés dans ces mousselines, et ce fait ne peut laisser de doute, si l'on examine avec soin la remarquable statue de reine provenant de l'église Notre-Dame de Corbeil [1], ainsi que la plupart de celles du portail occidental de la cathédrale de Chartres

[1] Aujourd'hui déposée dans l'église de Saint-Denis.

et de la porte méridionale de Notre-Dame de Châlons-sur-Marne.
Ces figures datent toutes de 1140 environ, et elles sont la dernière
et la plus complète expression de la mode byzantine. Alors les
manches des bliauts de femmes sont tellement longues, qu'elles traî-
naient à terre, et qu'on nouait parfois leur extrémité inférieure,
ainsi que le montre une des statues du portail Royal de la cathédrale de
Chartres. Leur ampleur permettait de cacher des objets volumineux.
Quand, dans la *Chanson de Floovant*, la belle Maugalie voit venir
l'armée des Sarrasins, elle veut se déguiser en homme pour com-
battre à côté de son ami, car elle sait bien que si son père, qui
commande l'armée des infidèles, la peut prendre, il lui fera un
mauvais parti. Or, dit-elle :

> « Je ne sorai foïr, lase ! que porai fare ?
> « Or me sui porpansée d'une avanture belle ;
> « Ja ai ici un dras en ma mange senestre.
> « Trestoz taliez à laz, à Richier durent estre,
> « Je les vetirai jai, frans chevaliers onestes,
> « Et puis si monterai à droit en ceste sale [1]. »

Comme elle le dit, Maugalie le fait, elle sort de sa manche gauche
une robe d'homme :

> « Si comme chevalier s'atorne la pucele. »

Par-dessus le *dras* qu'elle a tiré de sa manche gauche :

> « Blainche chemise et braies a vestu metenant,
> « Qui furent à Richier, lou ardi combatant,
> « Et par desures vet une cole avenant,
> « Et puis après .I. porpre qui moult estoit saanz.
> « Puis montai en la sale dou destrier auferan,
> « Et ai pris une lance et .I. escu pesant [2]. »

Si, à la fin du XIIe siècle, en France, on constate un changement
notable dans l'architecture, dans les meubles et la forme des usten-
siles, ce changement n'est pas moins sensible dans les modes. De
même qu'on abandonne dans la pratique des arts, à cette époque,
les traditions byzantines, de même laisse-t-on entièrement de côté
l'influence des vêtements byzantins. Si, pour les personnes nobles
des deux sexes, les vêtements restent longs, ceux des hommes se

[1] *Chanson de Floovant*, vers 1760 et suiv. (*Anciens poëtes de la France*, publ. sous
la direction de M. Guessard).
[2] Vers 1781 et suiv.

distinguent mieux de ceux des femmes, sont plus simples et plus
commodes à porter évidemment. Voici, par exemple, l'habillement
du roi Clovis Ier, que donne une statue des dernières années du

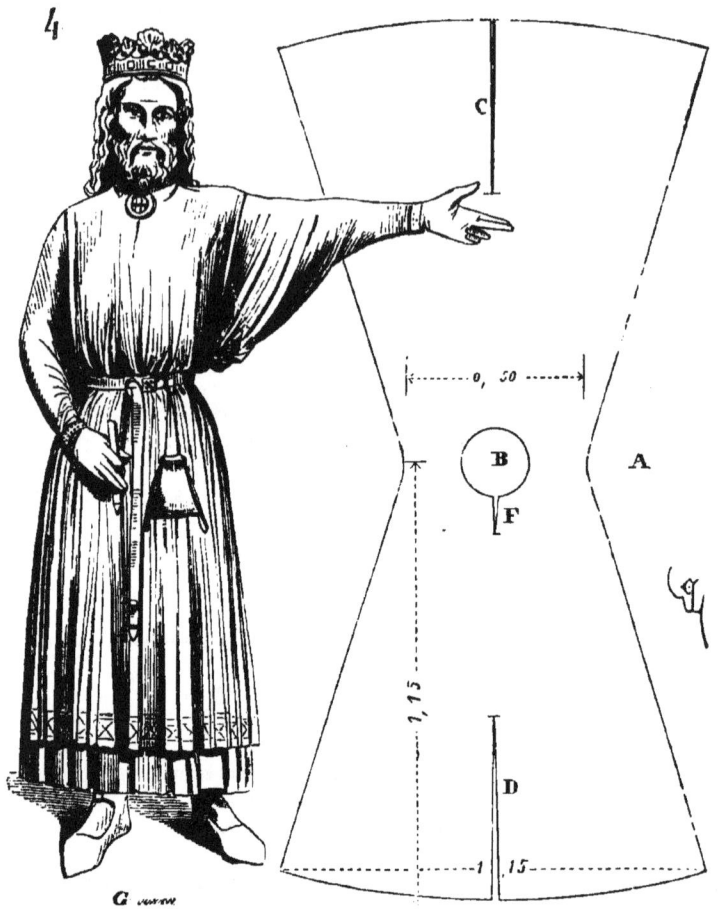

XIIe siècle, provenant de l'abbaye Sainte-Geneviève de Paris
(fig. 4) [1]. Notre dessin suppose le bras gauche étendu pour faire
voir la forme de la manche de la robe ; sur cette robe est posé le
bliaut, qui, au lieu de présenter une façon compliquée comme ceux

[1] Cette statue est aujourd'hui placée dans l'église de Saint-Denis, à la droite du maître
autel. Bien entendu, conformément aux habitudes des statuaires du moyen âge, cette
figure est habillée à la mode du temps où elle a été faite. On peut donc regarder ce
vêtement comme celui que portait Philippe-Auguste ; le manteau l'accompagne.

du milieu du XII° siècle, est d'une extrême simplicité de coupe
(voy. en A). Ce bliaut se compose d'un morceau d'étoffe sans cou-
tures, si le lez était assez large. On passait la tête par le trou B,
élargi par une fente F; les deux pans du bliaut tombaient devant
et derrière. Une agrafe fermait la fente, et une ceinture serrée
autour de la taille réunissait ces deux pans : c'était une façon de
dalmatique sans manches. Ainsi, sur les deux côtés, une fente
montant jusqu'à la ceinture ne gênait point les mouvements des
jambes, et cette fente, prolongée jusqu'à l'épaule, laissait passer
la manche de la robe, large à sa base, serrée aux poignets. Les deux
pans du bliaut étaient fendus en C et D ; de sorte que si l'on montait
à cheval avec ce vêtement, ce qui arrivait, ainsi que nous le verrons
ailleurs, la robe de dessous, fendue elle-même latéralement, mais
faite de lin, était ramenée sur les cuisses et sous la selle, et le bliaut
se séparait en quatre parties, laissant libre l'arçon, les jambes du
cavalier et la cuiller de la selle [1]. Ces bliauts étaient, au commen-
cement du XIII° siècle, ornés de bandes d'ornements, d'orfrais, de
broderies, le long des fentes latérales :

> « L'enfes Guis de Bourgoigne errant se desarma,
> « Desceint le branc et l'iaume et son escu osta,
> « Si est remés tous sengles el bliaut de cendal.
> « Très parmi les costès grans bendes d'orfroi a [2]. »

Le bliaut des femmes ne se modifie pas à cette époque d'une ma-
nière aussi radicale ; le corselet est encore lacé, descend seulement
au milieu du ventre, et la jupe, à plis moins menus et moins nom-
breux, d'étoffe plus épaisse, est fendue latéralement. Les manches
sont encore très-longues et amples, mais déjà elles sont fendues
aux entournures pour qu'on puisse, si bon semble, n'y point
couler les bras. Alors ces manches tombaient derrière les épaules.
On appelait ces vêtements ainsi fendus sur les côtés et aux manches,
bliaux entaillés :

> « Bien sont vestuz d'ermines, de bliaus antailiez [3]. »

La forme du bliaut des hommes ne changea guère jusqu'à la fin
du règne de Philippe-Auguste ; cependant, vers 1220, on voit des

[1] Les mesures que nous donnons à ces patrons sont supposées applicables aux
vêtements d'un homme ayant 1m,73.

[2] La *Chanson de Gui de Bourgogne*, vers 2201 et suiv. (*les Anciens poëtes de la
France*, publ. sous la direction de M. Guessard).

[3] La *Chanson de Floovant*, vers 978.

bliauts sans la ceinture et dont les pans sont simplement réunis latéralement au-dessous des manches.

Entre les années 1230 et 1240, saint Louis fit refaire toutes les images des rois ses prédécesseurs ensevelis à Saint-Denis. Ces

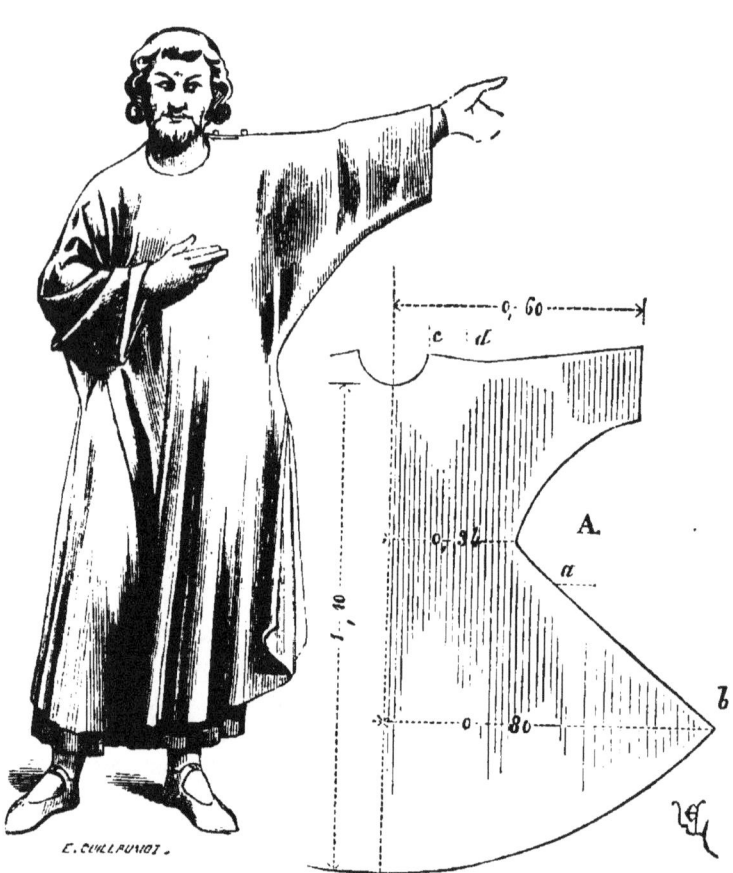

statues, d'un beau travail, montrent ces princes habillés à la mode du temps où elles furent refaites, conformément aux habitudes des artistes du moyen âge. La plupart sont revêtus du bliaut alors sans ceinture.

La figure 5 présente la statue du roi Robert Ier [1]. En A, est tracé le

[1] Placée dans le transsept de l'église de Saint-Denis. Comme pour le précédent exemple, le bras de cette statue est supposé étendu, afin de montrer la forme de la manche du bliaut. Un manteau le recouvre.

patron de ce vêtement, fendu latéralement de *a* en *b*, et sur l'épaule,
d'un seul côté, de *c* en *d*, afin de permettre de passer la tête dans
l'encolure. Un ou deux boutons ferment cette dernière fente quand
on a revêtu le bliaut. La forme de ce vêtement est fort belle, mais ne
pouvait plus permettre de monter à cheval ; aussi avait-on alors, pour
chevaucher non armé, des vêtements particuliers. Plus de petits
plis, l'étoffe est de drap de laine ou de soie [1] ; seule, la robe de
dessous est encore de lin, et est maintenue à la taille par une cein-
ture. D'ailleurs le bliaut n'est pas toujours porté ; quelquefois — et
plusieurs des statues de Saint-Denis en fournissent des exemples —
il est remplacé par une seconde robe à manches serrées, avec cein-
ture, toujours couverte du manteau (voy. ROBE). Généralement les
étoffes dont sont faits ces bliauts sont unies et de tons assez clairs,
bleus, verts, rouges, pourpres ; mais on ne voit plus tant de ces
galons rapportés, de ces ceintures ou colliers d'orfèvrerie. Si des
ornements décorent ces étoffes, ils ne consistent qu'en des semis
brodés et quelques bordures étroites. Le bliaut des hommes ne
tarde pas à se modifier, car c'est une erreur de croire que les
modes ne changeaient point aussi rapidement pendant le moyen âge
que de nos jours. Pour nous, l'habit qu'on portait, il y a dix ans,
est complétement ridicule, et nous nous apercevons du premier
coup d'œil si le vêtement que porte une personne entrant dans un
salon date de deux ans ; mais il n'est pas certain que dans six cents
ans nos neveux fassent ces distinctions ; et l'on peut admettre que les
archéologues de ce temps auront quelque peine à distinguer l'habit
de 1850 de l'habit de 1860. Un peu plus d'ampleur dans les manches,
un peu plus ou moins de longueur des basques, de hauteur dans le
collet, sont des différences subtiles qu'à une distance de quelques
siècles il sera permis de négliger. Or, les changements de forme des
vêtements pendant le moyen âge sont plus caractérisés. On peut
comparer le changement radical qui se fit à la fin du XIVe siècle
avec celui qui s'opéra dans nos modes françaises après la révolution
du dernier siècle ; mais depuis la chute du premier empire jusqu'à
aujourd'hui, les modifications que les vêtements des hommes ont
subies se réduisent à certains détails assez difficiles à saisir à dis-
tance. Pendant le XIIIe siècle, ces modifications sont autrement
sensibles. Ceci n'est dit qu'à cette fin de relever un de ces préjugés
accumulés à plaisir sur tout ce qui touche au moyen âge. Qu'il

[1] « Si vesti un bliaut de drap de soie que ele avoit molt bon... » (Conte : *C'est d'Au-*
casin et Nicolette, XIIIe s., ms. n° 7989, Biblioth. impér.)

changeât ses modes fréquemment ou ne les changeât que lentement,
cela ne le rend ni pire ni meilleur ; nous constatons qu'il les chan-
geait fréquemment, c'est un fait, voilà tout ; et il est plus ridicule, si
l'on se pique d'exactitude, d'habiller un seigneur de 1240 comme
un noble de 1200, qu'il ne le serait de donner à un *gentleman* de
1868 les habits d'un *beau* de 1828.

E. CUILLAUMOT.

Le dernier bliaut de personnage noble que nous venons de donner
date de 1235 environ, comme nous l'avons dit ; en voici un autre de
la même époque : c'est celui que porte Philippe, frère de saint
Louis, né en 1221 et mort jeune [1], c'est-à-dire vers 1235. Le bliaut
du prince (fig. 6) est pourvu de manches courtes — ne descendant

1 Ce personnage, très-délicatement sculpté et dont la tête imberbe est évidemment un

que jusqu'au-dessous du coude — avec entournures ouvertes pour
laisser les bras libres lorsqu'on ne veut pas passer les manches. Ce
bliaut est fendu au milieu par devant et par derrière ; il est presque
aussi long que la robe de dessous. La couleur était bleue semée de

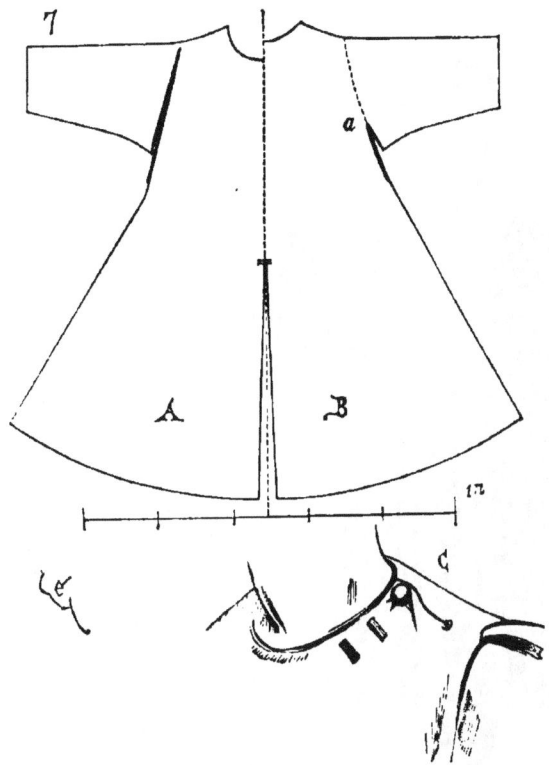

macles et de croisettes d'or. La figure 7 en donne le patron, en A
par devant, en B par derrière. L'encolure s'ouvre pour passer la
tête, non sur le devant, mais sur l'épaule gauche ; et cette fente est
fermée par un bouton (voy. le détail C). Pour que la boutonnière
n'arrache pas l'étoffe, une bande de peau était cousue par dessous et
maintenue par deux brides de soie. Les manches n'étaient cousues
après le bliaut par derrière que depuis l'épaule jusqu'au point a.
Nous allons voir le bliaut modifier sa forme d'une manière sensible

portrait, paraît avoir une quinzaine d'années. Son tombeau, qui était autrefois dans
l'abbaye de Royaumont, est aujourd'hui déposé à Saint-Denis ; c'est un monument des
plus remarquables, et la statue du jeune prince est un chef-d'œuvre.

en quelques années. En mars 1247 mourait un des fils de saint Louis, Jean, encore enfant. Sa tombe de cuivre émaillé fut dressée dans le chœur de l'église abbatiale de Royaumont, devant une arcature au fond de laquelle était peinte l'image du jeune prince, non

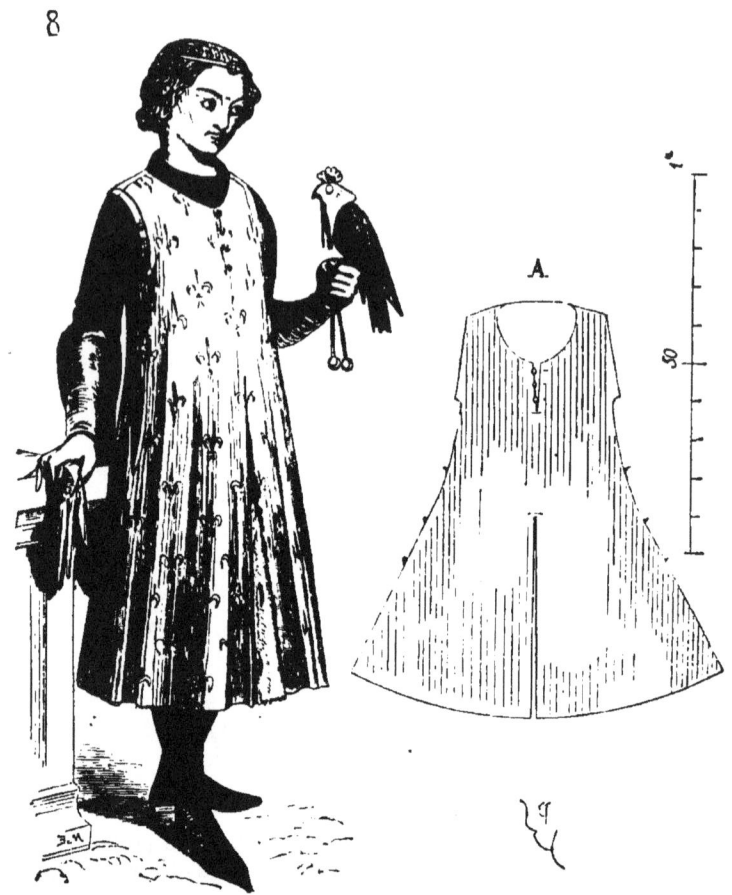

pas sous les traits d'un enfant, mais d'un adolescent [1]. Cette peinture a été conservée par Gaignères, et est reproduite avec fidélité. Le jeune homme (fig. 8) tient un gant de la main droite, et sur son poing gauche un faucon. Son vêtement se compose d'une robe de

[1] L'effigie de bronze doré de ce prince, sur fond émaillé, existe et est placée près du maître autel de l'église de Saint-Denis.

dessous dont on n'aperçoit que les manches de drap d'or. Sur cette
robe est posée une seconde robe de velours cramoisi à longues
manches, fendues à la hauteur du coude pour passer l'avant-bras.
Cette deuxième robe monte jusqu'au cou et est fermée par des bou-
tons. Sur cette robe est posé le bliaut sans manches, le col assez
dégagé. Ce bliaut est fendu par devant, par derrière, sur les côtés et
doublé d'hermine. Juste aux épaules et sur la poitrine, il s'élargit vers
le bas et recouvre entièrement les robes de dessous, qui sont dès lors
très-courtes, puisque le bliaut ne descend que jusqu'à mi-jambe. Des
ouvertures latérales, pratiquées dans le bliaut, laissent voir la robe
de dessous, cramoisie, et permettent aux mains d'aller chercher les
pochettes. Le haut du bliaut est boutonné jusqu'au milieu de la
poitrine. En A, est tracé le patron de ce bliaut ; sa couleur est lilas,
avec fleurs de lis d'or. Ce costume est d'une grande élégance et
devait être fort commode. L'exemple précédent nous montre déjà
un jeune homme revêtu du bliaut sans manteau. Il en est de même
ici. Ce jeune prince n'a pas le manteau qui semble être réservé aux
hommes faits et aux dames ; car voici (fig. 9) l'image de la sœur du
prince Jean, morte également très-jeune et enterrée dans le chœur
de l'abbaye de Royaumont, à côté de son frère, sous une plaque de
cuivre émaillé [1]. Le peintre a aussi représenté cette jeune princesse
au fond de la niche qui surmontait le tombeau, non sous la figure
d'un enfant, mais d'une fille nubile. Elle est revêtue du bliaut, sans
manches, sans manteau, avec corsage lacé, juste. La jupe, très-
ample, se termine en queue retroussée sur le devant par le bras
droit [2]. En A, est tracé le corsage lacé par derrière avec la jupe
étendue, et en B le vêtement de la même princesse, non plus d'après
la peinture, mais d'après la statuette de bronze doré qui la repré-
sente enfant. Les entournures du bliaut sont, pour l'enfant, plus
aisées, et le corsage ne prend point la taille.

Le bliaut sans manches, avec corsage ajusté, paraît avoir été fort
à la mode au milieu du xiii° siècle, non-seulement chez les femmes
nobles, mais aussi chez les bourgeoises et même les courtisanes,
ce qui fut parfois l'objet de fâcheuses méprises, et ce qui devint le
prétexte d'édits royaux touchant la toilette des femmes de mauvaise
vie. Toutefois cet élégant habit ne dura guère. Il advint du bliaut
ajusté et sans manches pour les femmes ce qu'il advient des vête-
ments qui font ressortir les avantages d'une belle taille et ne sau-

[1] Conservée aujourd'hui dans l'église de Saint-Denis.
[2] Voyez Gaignères.

raient dissimuler certains défauts physiques assez ordinaires : on
l'abandonna pour la robe large ou le bliaut flottant.

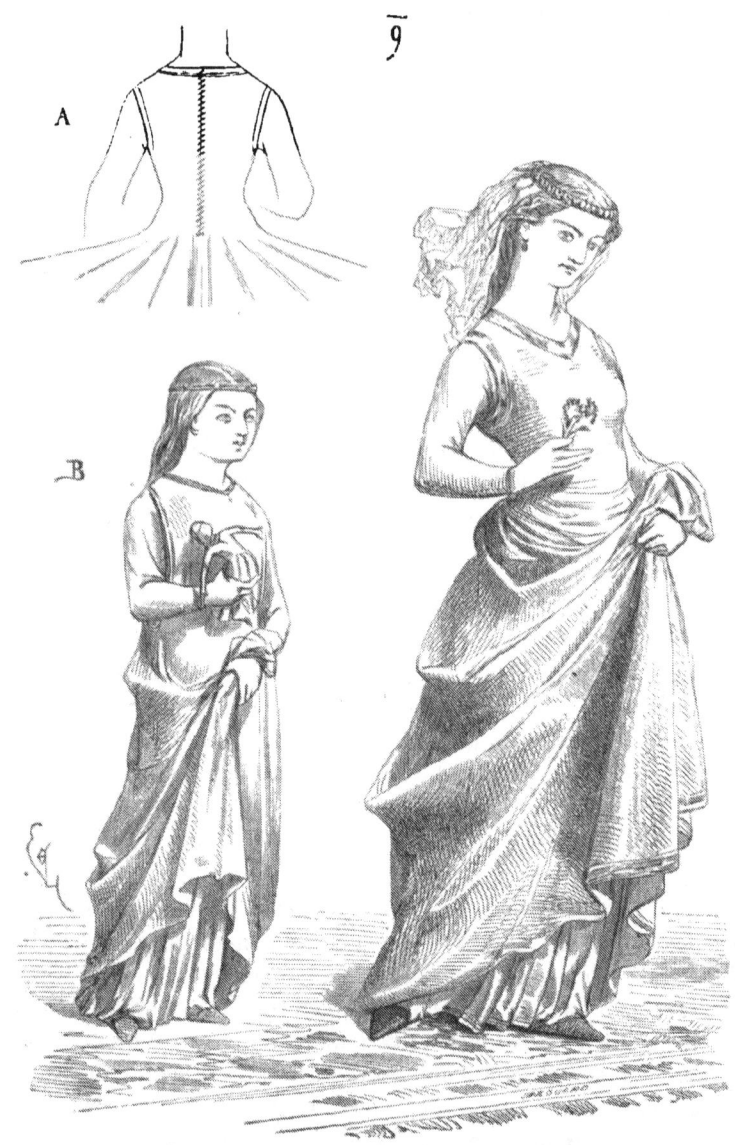

Le nom de bliaut ne fut même plus guère appliqué aux vêtements
de dessus, lesquels, pour les hommes et les femmes, à dater de la

seconde moitié du xiii° siècle, prirent les noms de *garde-corps*,
d'*hérigauts* ou d'*hergauts*, de *surcots* (voy. ces mots) :

> « Qui tost m'a donée sa cote.
> « Son garde-cors, son hérigaut [1]. »

Pour les hommes seulement, le nom de *roquet* [2] :

> « Et Aguissans li rois guenoist
> « Et Giglain par le roquet prist,
> « Se li a dit, qu'aveuc lui soit
> « Et qu'aveuc lui herbergeroit [3]. »

Louis IX, en revenant de Saint-Jean d'Acre, en 1254, était moins
disposé que jamais à souffrir à sa cour le luxe, l'élégance qui y
régnaient avant son expédition d'Égypte ; lui-même donnait l'exemple
de la simplicité : « Après ce que le roi fu revenu d'outre mer », dit
Joinville, « il se maintint si dévotement que onques puis ne porta
« ne vair, ne gris [4], ne escarlatte, ne estriers, ne esperons dorez.
« Ses robes estoient de camelin ou de pers ; les pennes [5] de ses cou-
« vertouers et de ses robes estoient de gamites, ou de jambes de
« lièvre [6]. » Autour de lui, le roi inspirait trop de respect pour
que son exemple ne fût pas imité. Il y eut donc alors à la cour, dans
le goût pour le luxe des vêtements, comme un temps d'arrêt pro-
voqué par la vénération que chacun portait au souverain, sans qu'il
fût nécessaire de recourir à des ordonnances ou édits somptuaires,
ainsi que durent le faire ses successeurs. Nous avons donné les
vêtements des deux enfants de saint Louis, morts avant l'expédition
de Damiette ; voici maintenant celui de son fils aîné Louis, mort en
1259, après l'expédition. Or, il est facile de voir que ce vêtement
de dessus est relativement sévère (fig. 10). La statue du jeune prince,
autrefois placée dans le chœur de l'église abbatiale de Royaumont,
est aujourd'hui déposée dans l'église de Saint-Denis, sur un très-
riche sarcophage. Le bliaut est à manches, avec entournures fendues
pour ne point gêner les mouvements. Ces manches sont courtes et
peu amples ; la jupe est fendue devant, derrière et sur les côtés, afin
de pouvoir monter à cheval. Sous l'encolure du bliaut est prise une

[1] *Le Dit de la maaille* (demi-denier : « ni sol ni maille ».

[2] D'où le mot *rochet*.

[3] *Li Biaus desconneus*, vers 5031 et suiv.

[4] Fourrures.

[5] Bordures, galons.

[6] Fourrure commune, peau d'agneau.

aumusse, ou gonelle à capuchon (voy. le patron A de cette aumusse).
En B, est donné le capuchon par derrière étant rabattu. Ce bliaut
était peint d'azur avec semis de fleurs de lis d'or. Louis, étant mort
à l'âge de seize ans, n'a point le manteau que nous ne voyons attaché

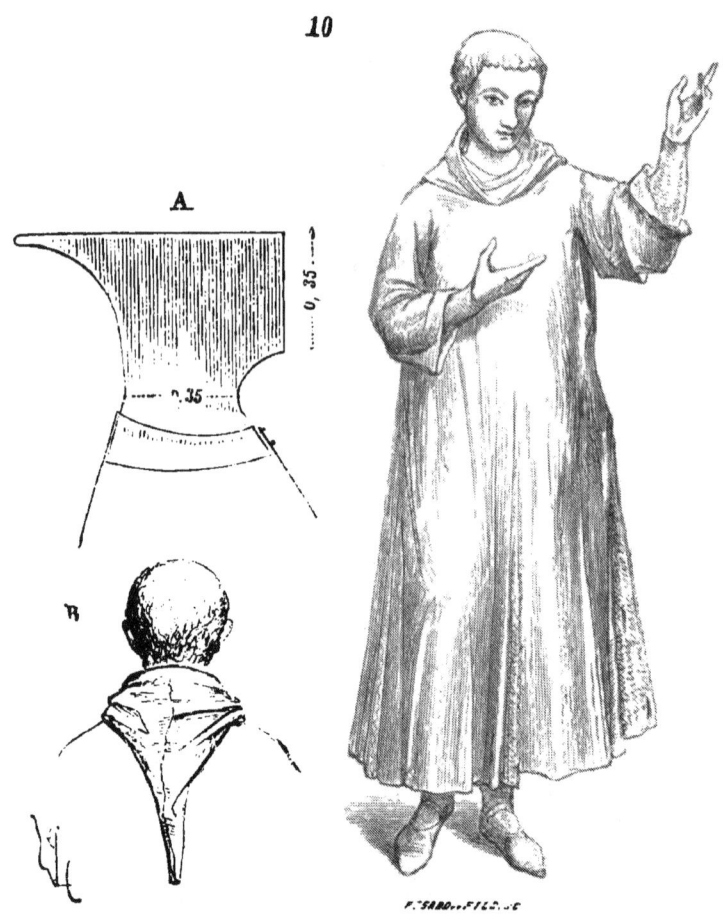

qu'aux épaules des personnages d'un âge plus avancé. Les cheveux
sont courts, contrairement à l'usage admis pendant la première
moitié du XIIIe siècle.

C'est aussi à cette époque que le bliaut des femmes cesse d'être
ajusté au corsage ; collant sur les épaules seulement, il tombe droit,
sans ceinture ni lacets. Ce genre de bliaut de femmes se perpétue,
sans modifications sensibles, jusqu'au commencement du XIVe siècle,

c'est-à-dire jusqu'au moment de l'adoption franche du surcot.
L'église de Saint-Denis possède une très-précieuse statue de marbre
noir, qui nous donne la forme de ces derniers bliauts : c'est l'effigie
de Catherine de Courtenay[1], qui fut la seconde femme de Charles,

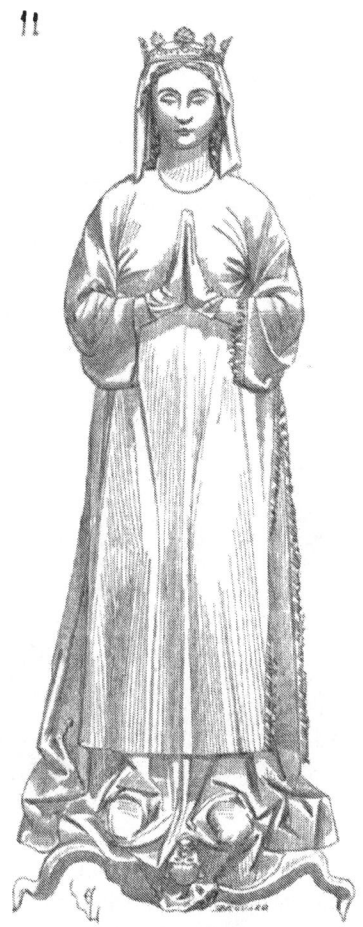

comte de Valois, et qui mourut en 1307, à Saint-Ouen-sur-Seine.
Voici (fig. 11) la copie de cette statue. La robe de dessous est très-
longue, très-large, et le bliaut ne descend qu'à 10 centimètres au-
dessus des pieds. Il n'est pas très-ample, est fendu de chaque côté
jusqu'aux coudes ; les manches n'atteignent pas les poignets et sont
médiocrement larges ; l'encolure du bliaut recouvre entièrement la

1 Provenant de l'abbaye de Maubuisson.

robe de dessous. On observera qu'une manche et une fente seules, du côté gauche de la figure, sont frangées ; les mains sont gantées. Cette figure est dépourvue du manteau ; c'est qu'en effet, à cette époque, le manteau n'est déjà plus de rigueur pour les femmes nobles.

Pour suivre les transformations du bliaut depuis le XIV° siècle, il faut recourir aux articles GARDE-CORPS, ROBE et SURCOT.

BOUCLE (DE CEINTURE), s. f. (*afiche*). Nous ne parlons ici que des boucles de ceintures qui paraissent appartenir à des vêtements civils, nous réservant de nous occuper des boucles de ceinturons militaires dans la partie des ARMES. Les tombes franques et mérovingiennes ont fait découvrir une quantité prodigieuse de boucles de ceintures de toutes dimensions, de fer damasquiné d'argent, de bronze, d'argent, unies ou avec incrustations de morceaux de verre.

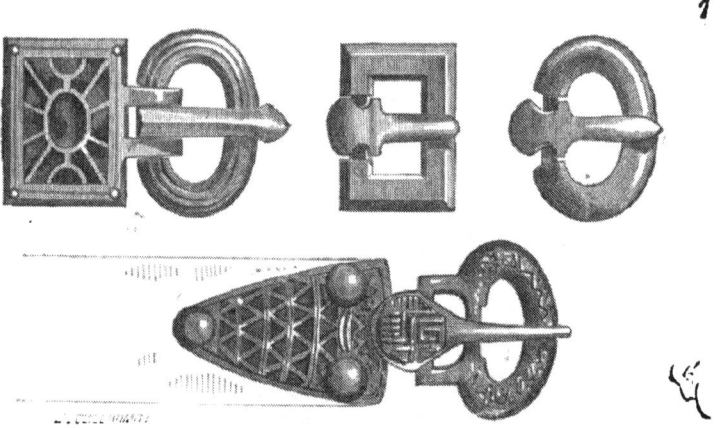

1

M. Baudot, M. l'abbé Cochet, dans leurs publications, en ont reproduit un certain nombre ; le musée du château de Compiègne en conserve de fort belles qui, la plupart, ont été découvertes par M. de Roussy dans les environs de cette résidence. « La ceinture, dit M. Rigollot[1], et la boucle qui en dépend, à la fois objet de luxe et d'utilité, offrent en archéologie quelque chose de nouveau et de spécial aux races teutoniques. Rien de ce qui les concerne n'est imité des arts romains, comme on a pu le faire pour quelques broches ou fibules, dont l'usage était alors commun aux diverses

[1] *Mémoires de la Société des antiq. de Picardie*, t. X.

nations civilisées ou barbares. Tout dans les boucles de ceinturon, la matière et la forme, le style et la nature des ornements, nous reporte vers un monde différent de celui de l'antiquité classique... » Ces remarques sont justifiées par les exemples si nombreux de boucles qui datent de l'invasion des races germaniques sur le sol

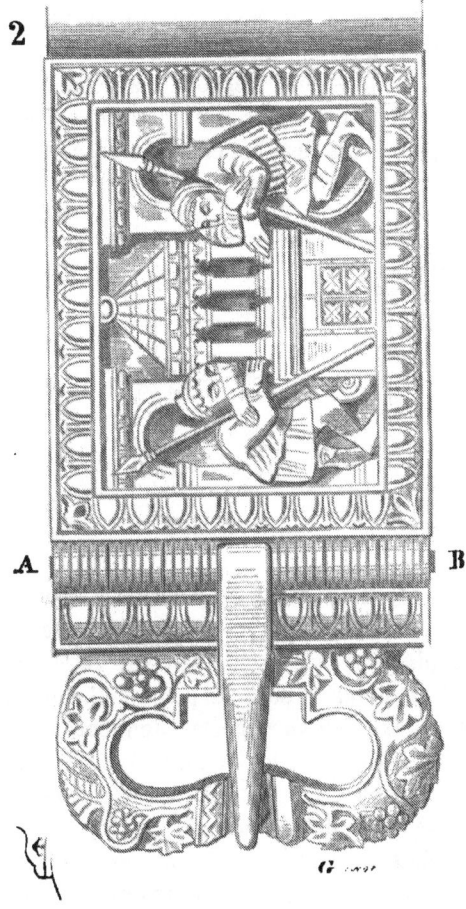

des Gaules. M. l'abbé Cochet n'a pas trouvé moins de cent cinquante boucles dans les tombes fouillées par lui à Envermeu[1]. Ces boucles, de fer, de bronze ou d'alliage, sont, ou munies d'une patte rivée au ceinturon, ou composées simplement d'un anneau ovale ou carré garni d'un ardillon (voy. fig. 1). Ces formes ne rappellent en rien

[1] Voyez la *Normandie souterraine*.

celles des objets de ce genre appartenant à l'antiquité romaine. On
peut d'autant mieux attribuer une origine orientale à la forme de
ces boucles, que nous voyons dans le trésor des reliques de l'église
de la Major une boucle d'ivoire, conservée comme ayant appartenu
à l'évêque saint Césaire d'Arles [1], qui rappelle, par sa forme, les
boucles mérovingiennes, et qui est évidemment un ouvrage byzantin,
(fig. 2)[2]. On observera, en effet, que le petit bas-relief sculpté sur
la plaque de la boucle représente les soldats gardant le tombeau
du Christ. Or, ce bas-relief reproduit exactement la forme des tom-
beaux si nombreux dans la Syrie centrale, entre Antioche et Alep.
Il n'existait pas, dans les Gaules, de mausolées ainsi disposés. Au

3

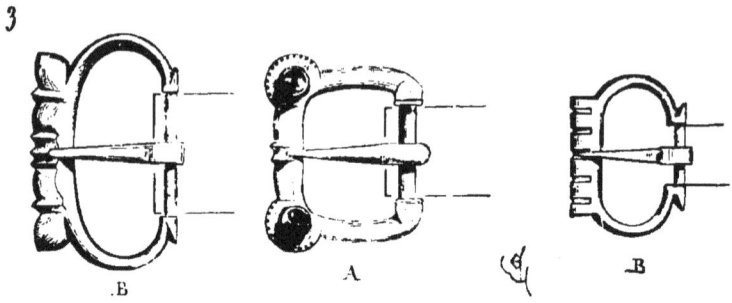

moyen d'une broche passant de A en B, la boucle est rendue mobile
et pivote de manière à prendre la courbure de la taille. L'ardillon,
qui n'existe plus, tournait également sur cette broche de métal ; la
ceinture était maintenue sous la plaque d'ivoire par des rivets. Les
statues des xie, xiie et xiiie siècles donnent de jolis exemples de
ceintures, lesquelles, pour les vêtements civils, sont étroites et sou-
vent ornées de pierreries ou plaques d'orfèvrerie (voy. CEINTURE).
Voici trois exemples de ces boucles (fig. 3). Celle qui est repré-
sentée en A date du xiiie siècle [3] ; elle est de bronze doré, ornée de
deux grenats. Celles que nous donnons en B appartiennent au
xive siècle [4], sont de bronze et d'un travail très-délicat.

Dans la forme de ces boucles, on retrouve encore la tradition

[1] Saint Césaire, évêque d'Arles en 501, présida le concile d'Orange en 529.

[2] M. Revoil a bien voulu dessiner cette boucle pour nous ; la gravure est grandeur
de l'exécution.

[3] Trouvée dans une tombe à Semur (Yonne) (grandeur d'exécution).

[4] Musée des fouilles du château de Pierrefonds (grandeur d'exécution).

mérovingienne. La boucle (fig. 4) est munie d'une patte rivée à la ceinture (voy. le profil A); elle est de bronze doré, ornée sur la plaque de deux feuilles largement gravées au burin [1], et paraît appartenir au commencement du xvᵉ siècle.

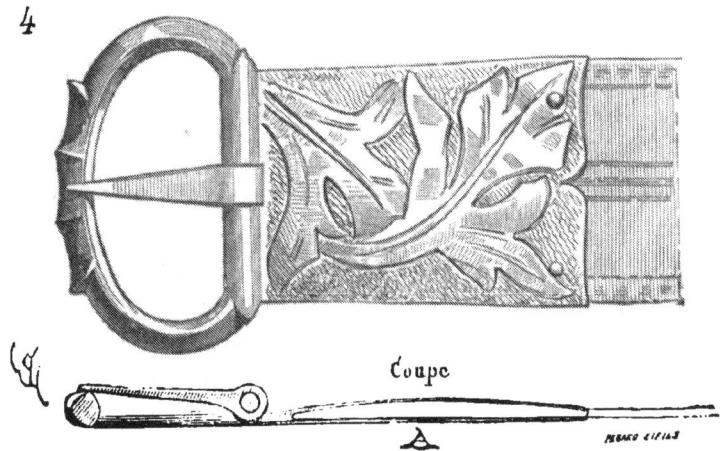

Comme nous l'avons dit, les ceintures des habits civils étant étroites pendant les derniers siècles du moyen âge, il n'était pas possible de donner aux boucles une grande importance. Les petites boucles étaient appelées *bouclettes* : « Pour faire et forger 6 paires de « bouclètes à sollers, pesans 6 onces d'argent [2] » et les ardillons, *coispiaus* :

« Et la boucle est et li coispiaus
« De propres mençonges polies [3]. »

Si l'on avait des bouclettes pour les souliers (voy. CHAUSSURE), on en avait aussi pour maintenir les caleçons : « Pour faire et forger « deux paires de boucles d'argent à braier [4]... » (Voy. BRAIES.)

BOUCLES D'OREILLES, s. f. Si l'on trouve une grande quantité de boucles d'oreilles dans les tombes gauloises aussi bien que dans les tombes des tribus germaines qui envahirent les Gaules au vᵉ siècle, à dater du xᵉ siècle ce bijou devient rare. Les statues de femmes elles-mêmes ne laissent voir que par exception des pendants

[1] Musée des fouilles du château de Pierrefonds (grandeur d'exécution).
[2] *Compte d'Etienne de la Fontaine*, 1352.
[3] *Le conte de dame Guile* (*Jongleurs et Trouvères des* xiiiᵉ *et* xivᵉ *siècles*, publ. par M. A. Jubinal, Paris, 1835).
[4] *Compte d'Etienne de la Fontaine*, 1352.

d'oreilles. Les Gaulois, les Germains, hommes, femmes et enfants, portaient des boucles d'oreilles en forme de grands anneaux avec un renflement souvent très-richement orné ; mais, pendant l'époque carlovingienne, les boucles d'oreilles, réservées aux femmes, ne sont figurées que comme des pendants très-courts terminés par une perle ; plus tard, ce bijou n'apparait plus dans les monuments. Cependant, Jean de Meung, racontant comment Pygmalion se plait à parer la statue dont il s'éprend [1], dit :

« Et met à ses deus oreilletes
« Deus verges d'or pendans greletes. »

Quelle était la forme de ces pendants ? Nous l'ignorons. Très-rarement, les conteurs, si prolixes dans les descriptions de parures, parlent-ils de boucles d'oreilles. Il faut reconnaître, d'ailleurs, que, pendant tout le cours du XII^e siècle, les femmes portaient les cheveux longs, descendant des deux côtés de la tête en nattes ou en mèches entourées de galons, qui ne laissaient pas voir les oreilles ; que, pendant la première moitié du XIII^e siècle, les femmes se couvraient généralement la tête de voiles ou de chaperons qui cachaient les oreilles ; que, pendant la seconde moitié de ce siècle, les guimpes montaient très-haut et venaient se réunir au chaperon ; que lorsqu'au XIV^e siècle les femmes se mirent à porter des cheveux longs, les boucles ou les nattes cachaient également les oreilles. Ce n'est guère qu'à la fin de ce siècle que les cheveux sont relevés sous la coiffure et que les oreilles restent visibles ; mais alors les seules boucles d'oreilles indiquées sont des perles attachées très-près du lobe inférieur. Au XV^e siècle, les coiffures redescendent de manière à cacher les côtés du cou ou sont accompagnées de voiles (voy. COIFFURE) ; de sorte que pendant toute cette longue suite de modes, il n'y avait pas de raisons de porter un bijou, qui eût été caché.

BOURRELET, s. m. Coiffure de femme de la fin du XV^e siècle, remplaçant le *hennin* ou haut bonnet. Le bourrelet affectait des formes diverses, et figurait un cœur renversé, une conque, un coussin, deux lobes, et était fait d'étoffes très-riches, surornées de perles et de pierres précieuses (voy. COIFFURE) :

« Dames à rebrassez colletz.
« De quelconque condicion,
« Portant attours et bourrelets.
« Mort saisit sans exception [2]. »

[1] Le *Roman de la rose*, vers 21232.
[2] Villon, *Grand Testament*, XXXIX.

BOURSE, s. f. (*bourcète*). Petit sac destiné à contenir des pièces d'argent :

« Il prist une bourrete qui fu rouge de soie,
« .V. florins mist dedens...... ..[1]. »

« Ledit Étienne, pour sa painne et façon de deux boursètes à re-
« liques, faites à ymages de broudeures et à chapiteaux de grosses
« perles et menues, pour ledit seigneur et de son commandement,
« pour or de Chippre, paine et façon, 6 l. p.[2]. »

On faisait donc aussi des bourses pour mettre des reliques. Ces bourses étaient en forme de sac avec coulants, ou en forme de petite gibecière (fig. 1)[3]. On les attachait à la ceinture, ou on les mettait

1

dans la poche. Ces bourses ne s'attachaient point à la ceinture comme les aumônières, mais étaient passées dessous, de manière que la partie supérieure se rabattit, ainsi qu'on le voit figuré en A. Les deux petits cordons latéraux permettaient de fixer plus sûrement encore la bourse à la ceinture. Toutefois, ces cordons attachés et la tête de la bourse serrée sous la courroie n'empêchaient pas la main de soulever l'ouverture du petit sac pour prendre des pièces de monnaie. Cette manière de suspendre la boursette explique l'in-dustrie des *coupeurs de bourses*, qui, à l'aide de ciseaux, coupaient le col du sac ; les cordons latéraux attachés à la ceinture, surtout s'ils étaient de cuir, rendaient l'opération plus difficile.

BOUTON, s. m. (*besan, boutoncel, boutonchiax; boutonneure*, garniture de boutons). « Pour 2 onces et demie d'or pour faire une « boucle à l'entredeux du braier, et pour les besans de l'entredeux,

[1] *Dict. de Guillaume d'Angleterre* (*Chron. anglo-normandes*, t. III, p. 188).
[2] *Compte d'Étienne de la Fontaine*, 1352.
[3] *Les Rois de France*, ms. XIIIᵉ s., anc. fonds latin, 1246. Biblioth. impér.

« 63 s. 6 d. », c'est-à-dire pour faire une boucle serrant la fente du caleçon et les boutons fermant cette ouverture [1]. « Pour une bouton- « neure d'or de 25 boutons, chascun bouton de 4 perles et 1 dia- « mant au milieu, achetés de Symon de Dampmart, et livrés audit « Josseran, chascun bouton au pris de 8 escuz d'or, pour ce, 200 es- « cuz, pièce à 17 s. p., valeur 170 l. p. » De ces boutons joyaux, il ne reste que des représentations sur des statues ou dans des peintures. Les boutons d'armures étaient appelés *bocètes*.

Nous donnons ici plusieurs exemples de boutons attachés à des vêtements religieux ou civils (fig. 1). Les trois exemples A sont de

[1] *Journal de la dépense du roi en Angleterre*, rédigé en 1349.

pâte de verre, les bielles de fil de fer étant prises dans cette pâte
pendant qu'elle était chaude. Le bouton B est de cuivre fondu avec
sa bielle[1]; les deux boutons G sont d'alliage et disposés comme nos
boutons de chemise[2]. L'exemple D est copié sur des vêtements de
statues des XIIIe et XIVe siècles. Ces sortes de boutons étaient formés
d'un noyau entouré de fils croisés. On les trouve attachés aux
manches serrées, aux cols des chemisettes. L'exemple E est d'os ou
d'ivoire[3]. Les vêtements de statues du XVe siècle présentent parfois
des boutons enrichis de perles ou de pierres; ces sortes de boutons,
attachés aux fentes des robes des femmes, aux manches larges,
étaient doubles comme ceux tracés en G (voy. ROBE).

BRACELET, s. m. Si nos aïeux les Gaulois portaient des brace-
lets, si même encore les Mérovingiens paraient leurs bras de ces
sortes de joyaux, il ne paraît pas que le moyen âge ait conservé cette
habitude même pour les femmes. Le bracelet était remplacé par des
galons qui entouraient le bas de la manche serrée de la robe de
dessous des hommes et des femmes. Celles-ci ne laissaient point
voir leurs bras nus pendant le cours des XIe, XIIe, XIIIe, XIVe et
XVe siècles. Or, le bracelet ne peut guère se porter que sur la peau.
Pendant le XIIe siècle, on voit souvent les hauts des manches ornés
d'une large bande de broderies avec pierres, mais ces bandes étaient
cousues au vêtement et ne constituaient pas un bijou séparé; elles
étaient souples comme l'étoffe qu'elles couvraient. Pendant le cours
du XVe siècle, les gentilshommes entraient souvent dans la lice du
tournoi, ayant un bracelet attaché au-dessus du coude avec une
devise ou un attribut, ou bien encore celui qui était vaincu devait
porter un bracelet pendant un an, fermé à clef, à moins qu'une
dame tenant cette clef ne le déferrât. « Et pour ce que les chapitres
« faisoient mention que quiconque seroit porté par terre de tout le
« corps, seroit tenu de porter por un an entier un bracelet d'or, où
« devoit pendre un loquet (cadenas) fermant à clef, et ne le pourroit
« ôter ni faire ôter ledit temps durant, si en cedit temps durant il ne
« trouvoit la dame ou damoiselle qui auroit la clef dudit locquet, à
« laquelle il se devra faire défermer, si la dame le veut défermer,
« et à icelle donner ledit bracelet et présenter son service. Pour
« laquelle aventure ainsi advenue à celui chevalier de Boniface,
« lui fut présenté le bracelet d'or de par le chevalier Dupas, en lui

[1] Exemples paraissant appartenir aux XIIIe et XIVe siècles.
[2] XIVe siècle. Musée des fouilles du château de Pierrefonds.
[3] Fouilles de Notre-Dame de Paris.

« disant : « Vous le porterez ainsi qu'il vous plaira, soit couvert ou
« découvert (habillé ou non) », lequel chevalier de Boniface le reçut
« moult agréablement, et le portoit comme raison étoit ; mais qui
« fut la dame ou damoiselle qui le déferma, n'est pas venu à ma
« connoissance [1]. »

BRACIÈRES, s. f. Sorte de camisole que les hommes, pendant
le xvi° siècle, portaient la nuit : « Deux douzaines de brassières,
« à porter la nuyct, ouvrée de soie noire [2]. » Nous ne savons si
ce vêtement dernier était usité au xv° siècle ou avant. Pendant le
xiv° siècle, le mot de *bracières* s'applique aux manches serrées, de
peau ou de velours, qu'on portait sous la maille avant l'adoption
des brassards (voy. la partie des ARMES).

BRAIES, s. f. (*braieul*, *braiol*, *braiel*, *brayer*, *braoillier* ; d'où
le mot *bragarts*, donné au xv° siècle aux porteurs de certains hauts-
de-chausses, et notre mot *débraillé*). Les braies sont le caleçon plus
ou moins long, plus ou moins serré. Pendant la période romaine
de l'empire, la partie des Gaules qui était comprise entre le Rhône,
la Garonne et les Pyrénées, était désignée sous le nom de *Gallia
braccata*, parce que ceux qui habitaient ces contrées portaient des
braies, sortes de pantalons larges, serrés aux jambes au moyen de
lanières. Ce vêtement se conserva pendant tout le temps de la domi-
nation romaine, puisqu'on trouve quantités de tombeaux gallo-
romains sur lesquels des personnages sont représentés les jambes
revêtues de braies. Les peuples de la Germanie portaient, la plupart,
des braies, ainsi qu'on peut le constater en examinant les bas-reliefs
de la colonne Trajane. Sous le règne de Charlemagne, les Aquitains
portaient des braies. Lorsque Louis, son fils, alla le trouver à Pader-
born, il parut devant lui habillé à la manière d'Aquitaine, « avec
une espèce de pourpoint parfaitement rond, sur une chemise dont
les manches étaient fort larges ; de grandes braies, de petites bot-
tines où il y avait des éperons [3] ». La mosaïque de Sainte-Agnès *intra
muros*, à Rome, représentait l'empereur Charlemagne vêtu d'une
courte tunique et de braies collantes avec de hautes bottines [4]. A
cette époque, c'est-à-dire au viii° siècle, il paraîtrait que les peuples
de l'Asie Mineure portaient des braies ajustées aux jambes et ornées

[1] *Chron. de J. de Lalain*, chap. LXVII.
[2] Comptes de 1536.
[3] Dom Vaissette. *Hist. du Languedoc*, t. II, p. 4.
[4] Voyez Ciampini, t. II.

de riches broderies, puisque nos manuscrits occidentaux représen-
tent parfois des personnages de ces contrées ainsi vêtus. D'ailleurs,
ces braies étaient portées dès le temps des Sassanides, et plus ancien-
nement encore, sous la monarchie assyrienne. Voici (fig. 1) la copie

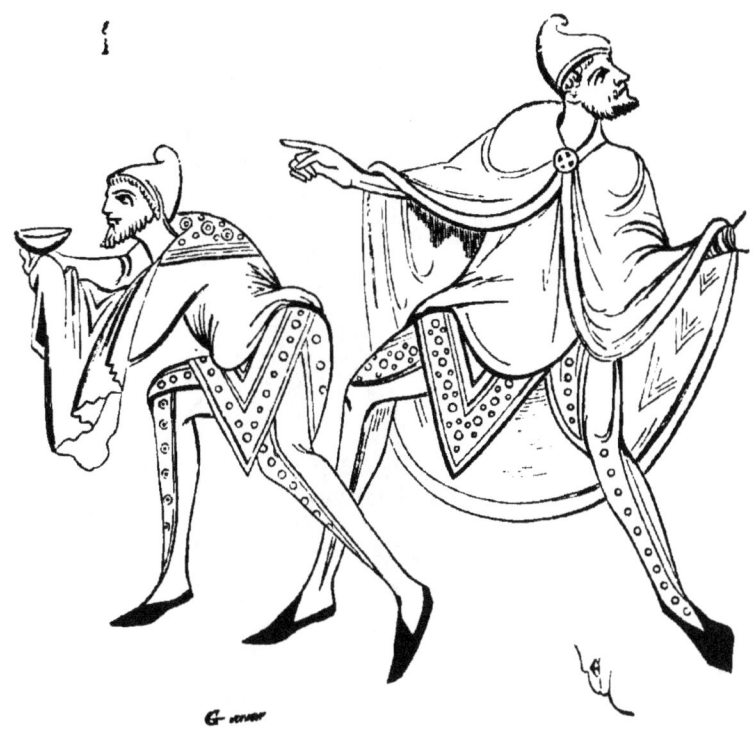

de deux des rois mages, représentés dans une Bible du x⁰ siècle, de
la Bibliothèque impériale [1], auxquels l'artiste a eu évidemment l'in-
tention de donner le costume oriental de son temps. Les pans de la
tunique, relevés sous la ceinture, laissent voir les braies collantes
couvertes de bandes de broderies. Ces braies, justes aux jambes,
n'étaient guère usitées à cette époque en Occident.

Pendant les x⁰ et xi⁰ siècles, on portait de préférence des braies
larges et courtes avec des chausses, ou longues sans chausses. Ces
sortes de braies courtes sont parfaitement indiquées dans la tapis-

[1] Manuscr. fonds latin Saint-Germain, n⁰ 434, Biblioth. impér.

serie de Bayeux (dite de la reine Mathilde) (fig. 2), en même temps
que la tunique courte. Il paraîtrait que les braies larges et courtes
étaient portées pour monter à cheval, tandis que la tunique était
réservée pour la vie habituelle. Tous les personnages vêtus de ces

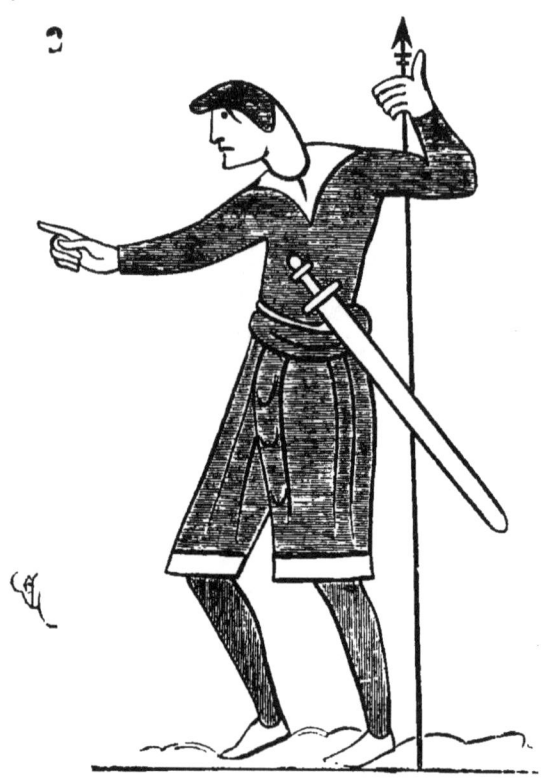

braies sont en campagne ou à cheval. Dans la même tapisserie, on
voit des hommes qui, pour tirer les barques sur le rivage, ont ôté
leurs chausses et ont relevé les extrémités des braies sous la cein-
ture ou *braiel*, laquelle était d'étoffe pareille et enroulée autour de
la taille (fig. 3). Lorsque les jambes étaient réunies, ces braies for-
maient une sorte de jupon. Le tracé A donne le patron de ce vête-
ment muni d'une coulisse à sa partie supérieure, pour pouvoir le
serrer à la taille. Quelques populations du littoral de la Manche ont
encore conservé ces braies larges, faites de grosse toile, et il est à
croire qu'elles étaient spécialement adoptées par les Normands, car
on ne les voit point figurées sur d'autres monuments que ceux
appartenant à cette province.

Des représentations de personnages vêtus de ces braies feraient

supposer qu'elles étaient fendues latéralement et agrafées ou bou-

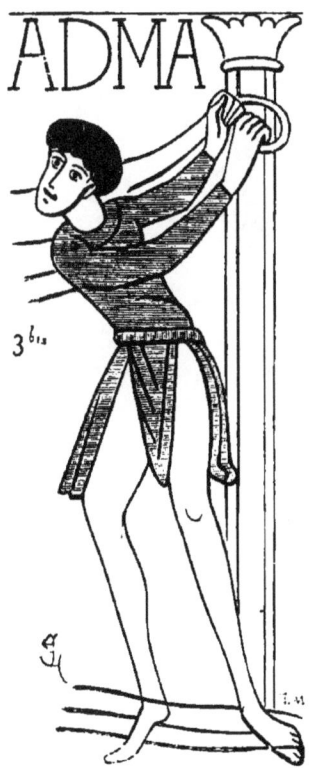

tonnées le long de la cuisse extérieurement. Voici, en effet, une copie (fig. 3 *bis*) de l'un de ces Normands qui tirent les barques sur le rivage, au moment du débarquement de Guillaume le Bâtard. Il semble que les braies sont déboutonnées latéralement, de manière à permettre de les retrousser avec plus de facilité.

A la fin du xv⁰ siècle, on portait des hauts-de-chausses (voy. fig. 9) souvent garnis de boutons le long des cuisses, et qui pouvaient s'ouvrir latéralement. Par tradition, les hauts-de-chausses du commencement du xvıı⁰ siècle avaient encore conservé ces garnitures de boutons qui n'étaient plus alors qu'un ornement. Dans le centre de la France, au contraire, au xı⁰ siècle, on voit adopter les braies longues. Nous en trouvons un curieux exemple dans la représentation des travaux de l'année, sculptés sur le tympan du portail de Saint-Ursin à Bourges. Les mois de mai et d'août montrent un faucheur et

un batteur en grange vêtus de tuniques courtes et de caleçons

larges, descendant jusqu'aux chevilles (fig. 4). Au commencement du

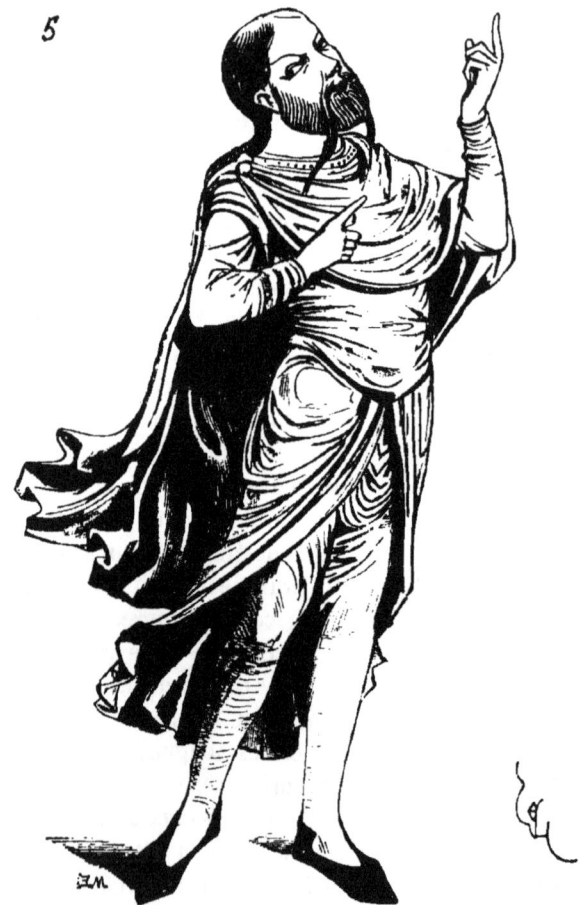

xiie siècle, ainsi que nous l'avons dit ailleurs [1], les rapports de plus en plus fréquents avec l'Orient modifièrent d'une manière sensible les modes dans tout l'Occident ; les braies gauloises, encore conser-

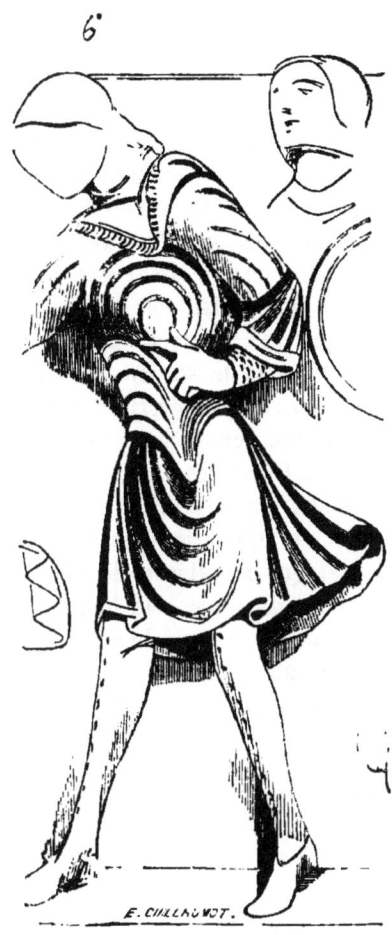

vées jusqu'alors dans certaines provinces du Centre et du Midi, disparurent complétement, et l'on porta des caleçons justes aux jambes avec la tunique courte ou la robe longue, suivant la qualité des personnes ; la robe longue étant réservée aux personnages de quelque importance , et la tunique courte au peuple. Les femmes portaient aussi parfois des braies, bien qu'elles eussent, dans toutes les classes , des robes longues. Un très-beau fragment de chapiteau de marbre blanc, du xiie siècle, déposé dans le musée d'Avignon, représente Job, sa femme et ses amis. L'un d'eux, Éliut, est revêtu de braies collantes sur les jambes, assez amples sur les cuisses, qui paraissent sous une robe ouverte sur le devant (fig. 5) [2]. Sur les linteaux de la porte principale de l'église abbatiale de Vézelay sont sculptées des personnes de toute condition, guerriers, laboureurs, femmes, enfants, religieux. Quelques-uns de ces personnages masculins ont des tuniques courtes avec braies collantes (fig. 6) [3]. On ne peut supposer ici que le sculpteur ait voulu figurer des

[1] Voyez BLIAUT.

[2] Ce chapiteau date de 1130 environ.

[3] Ces sculptures datent de 1100 environ. Dans le manuscrit de Herrade de Landsberg, de la bibliothèque de Strasbourg, qui date du xiie siècle, on voit des hommes vêtus de tuniques courtes avec des braies collantes : ce sont des personnages qui n'appartiennent pas à la classe noble (voy. la vignette de l'Adoration du veau d'or).

jambes nues, puisqu'on voit des traces de peintures sur ces caleçons
justes. Ces traces de peintures n'apparaissant guère que quand on
mouille la pierre, nous les avons ravivées sur notre figure. D'ailleurs
nous ne voyons pas, dans les manuscrits de cette époque, que les
hommes aient jamais les jambes nues sous la tunique ; elles sont tou-
jours colorées en blanc, en vert, en rouge, en jaune ou en bleu, quel-
quefois avec des pois, ce qui indique une étoffe, les nus ayant, sans
exception, la couleur naturelle de la peau. Nous engageons nos lec-
teurs à voir, à ce sujet, les peintures de l'église de Saint-Savin, qui
datent de la fin du xie siècle [1]. A dater du xiie siècle, les braies des
hommes nobles ne cessent d'être collantes jusqu'au xvie siècle ;
mais, pendant le xiiie siècle, elles sont encore assez larges aux
hanches chez les gens du peuple, ainsi que le fait voir la figure 7 [2].
L'homme représenté ici est un des pauvres auxquels saint Médard
fait distribuer des aliments ; il n'est vêtu que de ses braies et d'une
gonelle. Ses souliers sont pendus à un cordon, derrière son dos.
L'enfant qu'il porte sur ses épaules est vêtu comme lui, et ses braies
sont à brides sous la plante des pieds, laissant les doigts et le talon
libres, tandis que les braies du père sont à pieds. En A. est tracé le
pied d'un autre personnage de la même tapisserie, dont les braies
sont terminées par des brides. On voit que le caleçon de l'homme,
serré à la taille par une ceinture, est assez ample à la hauteur des
hanches, et qu'il ne devient collant que du genou à la cheville. Ces
sortes de braies étaient ouvertes par devant.

Voici, d'ailleurs, la description qu'un trouvère du xiiie siècle fait
de l'habillement du vilain :

> « Chape avoit et mantel
> « Et cote sus gonnel,
> « Et braies et chemise,
> « Et moufles por la bise,
> « Et en son chief chapel,
> « De mesmes le burel [3]. »

Les gentilshommes portaient des braies comme les vilains ; c'était
une partie du vêtement de toutes les classes : « Lanceloz entendi la
« voiz en son (lit) dormant, et sailli sus en braies et en chemise, et

[1] Publiées par le Ministère de l'instruction publique. Notice de M. Mérimée.

[2] Des tapisseries de Saint-Médard de Paris, copies de la collection de Gaignères, bibl.
Bodléienne d'Oxford.

[3] Le Dict. de l'eschacier (homme à la jambe de bois) (Jongleurs et Trouvères des
xiie et xive siècles, publ. par A. Jubinal).

« met à son col le mantel et se lance hors de l'uis [1]. » On mettait
donc immédiatement les braies sur la chemise ; voici, d'ailleurs un

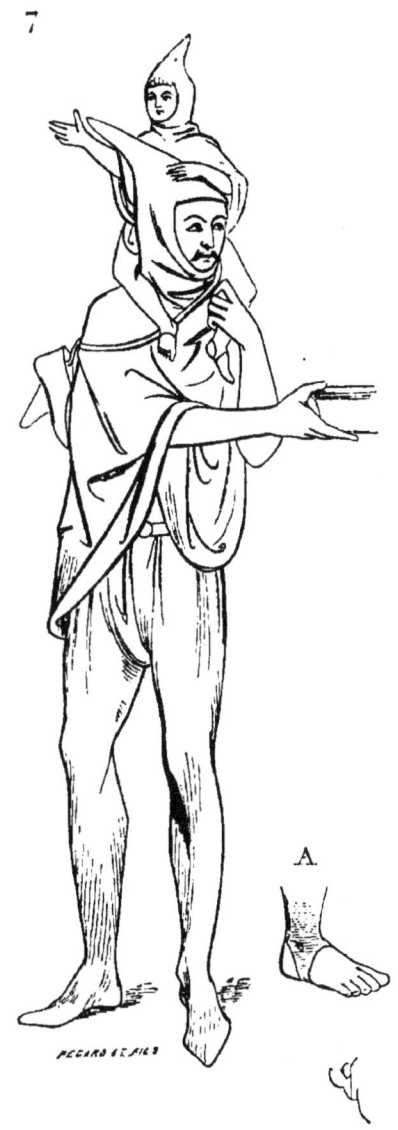

autre passage qui le prouve surabondamment : « Cele se couche

[1] *Li contes de la charrette*, extrait du *Roman de Lancelot du Lac* (fin du XIIe siècle).

« avant, et il après; mès c'est en chemise et en braies [1]. » Il fallait
déboucler la ceinture des braies pour les mettre bas et aller à la selle,
puisqu'elles n'étaient ouvertes que sur le devant. Voici qui le dé-
montre. Quand saint Louis s'embarque sur un bateau, après la
bataille de la Massoure, pour revenir à Damiette, Joinville raconte
ainsi le triste voyage du roi : « Quand nous fumes eschapés de ce
« péril et nous en alions contreval le flum, le roy, qui avoit la ma-
« ladie de l'ost et menuison moult fort [2], se feust bien garanti ès

7 A

PECARD ET FILS

« galies, se il vousist; mès il dit que, se Dieu plest, il ne léroit jà
« son peuple. Le soir se pasma par plusieurs foiz ; et, pour la fort
« menuison que il avoit, li couvint couper le fons de ses braies toutes
« foiz que il descendoit pour aler à chambre [3]. » Ces braies ressem-
blaient fort à ce que nous appelons aujourd'hui *pantalons à pieds*,
mais les jambes justes. Elles étaient faites de drap souple, de
tricot de laine ou de soie. Le braiel désignait parfois, comme nous
l'avons dit, la ceinture d'étoffe avec laquelle on maintenait le haut
des braies au-dessus des hanches; cette ceinture ne fut plus de
mode, à dater de 1180 environ, que pour les paysans. Les braies

[1] *Li contes de la charrette.*

[2] La maladie de l'armée était le scorbut et la dyssenterie ; le mot *menuison* ne peut
s'appliquer qu'à ce dernier mal. Le verbe *menuier* veut dire diminuer, amoindrir.

[3] A la garderobe.

étaient justes à la taille et maintenues par un cordon qui passait
dans une coulisse ou dans des œillets [1].

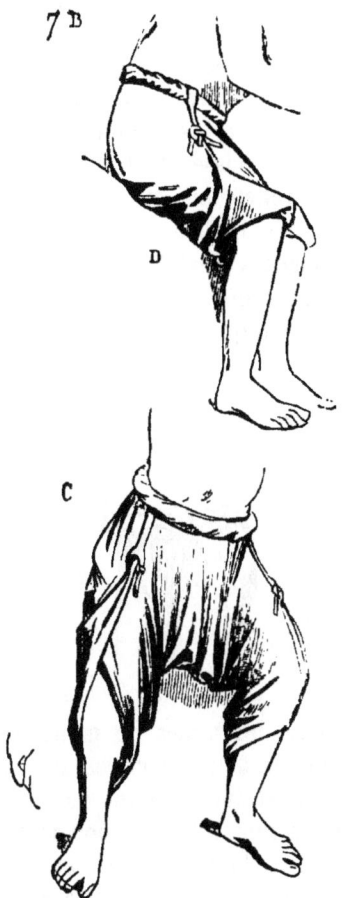

Pendant le XIII° siècle, les paysans portaient encore des braies

[1] « Lejor que il vint en essil,
« L'ot à son braijel oublié
« A .j. lac de soie noué.
« Quant la dame à l'anel véu,
« Ne l'a mie desconnéu,
« Et dist : Biau sire, jou ne voel
« Avoir rien que voient mi oel,
« Fors cel anel que vos portés. »

C'était bien à la ceinture d'étoffe, au braiel, qu'était attaché cet anneau, et non au
caleçon. (*Dict. du roi Guillaume d'Angleterre*, dans *Chron. anglo-normandes*, publ.
par M. Fr. Michel, t. III, p. 137.)

d'une coupe évidemmment très-ancienne et qui mérite d'être signalée. Nous voyons ces braies parfaitement indiquées dans les bas-reliefs du portail occidental de la cathédrale d'Amiens, qui représentent les travaux de l'année. Voici (fig. 7 A) un moissonneur nu jusqu'à la ceinture et vêtu de braies serrées autour de la taille par un bour-relet d'étoffe. Ces braies sont fendues du jarret à la cheville et atta-chées sur les souliers, en *a*, par des cordons. Ce caleçon, très-large, pouvait être ainsi relevé et laisser le bas des jambes nu. Dans la collection des mêmes bas-reliefs on voit, en effet, deux personnages qui ont relevé le bas des braies en enroulant la partie interne autour du genou et rattachant l'extrémité de la partie externe à un anneau pendant au bout d'une courroie tombant de la ceinture (fig. 7 B). L'exemple D indique un pauvre recevant la charité, et l'exemple C un paysan [1].

La figure 7 C représente les braies du moissonneur, figure 7 A, vues de face; on aperçoit les deux courroies avec anneau, destinées à recevoir les cordons de l'extrémité externe du caleçon.

Au XIVe siècle, les braies sont collantes non-seulement aux jambes, mais aux hanches pour les classes élevées, et il paraîtrait que les braies larges du corps n'étaient plus portées que par le menu peuple.

Les gentilshommes portaient, vers le milieu du XVe siècle, des pourpoints courts et des braies très-justes qui dessinaient exacte-ment les formes du corps (voy. SURCOT, POURPOINT). C'est aussi à cette époque que les braies commencèrent à être munies de bra-guettes, et ne furent plus fendues par devant, mais seulement par derrière, de la ceinture aux reins, afin de pouvoir les mettre faci-lement. Les braguettes étaient attachées par deux boutons ou deux

[1] Voyez les bas-reliefs en médaillons des Vertus et Vices et du zodiaque de la cathé-drale d'Amiens, portail occidental.

aiguillettes à la hauteur des aines, et étaient garnies en dedans de manière à former une saillie peu prononcée d'abord, mais qui devint tout à fait ridicule au commencement du xvi° siècle. Dans les tapisseries de Nancy, qu'on prétend avoir appartenu à Charles le Téméraire, les braies sont garnies de braguettes (fig. 8).

Ce fut aussi à la fin du xv° siècle que l'on commença de substituer aux braies les chausses et le haut-de-chausses. Les chausses, sous Charles VIII, étaient un pantalon à pieds, collant, largement ouvert

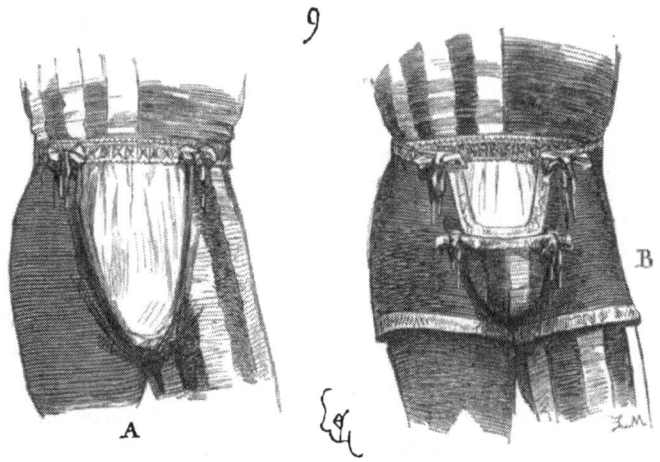

sur le devant, et auquel s'attachait le pourpoint au moyen d'aiguillettes (fig. 9) (voy. en A) ; par dessus ce vêtement on passait le haut-de-chausses (voy. en B). Les aiguillettes, qui tenaient aux chausses et passaient à travers des œillets ménagés au bord inférieur du pourpoint, attachaient le haut-de-chausses. Les élégants laissaient

paraître la chemise entre l'échancrure du haut-de-chausses, qui d'abord ne fut, ainsi que l'indique notre figure, qu'un caleçon très-court, presque collant, et garni d'une brayette. Plus tard, c'est-à-dire sous François I^{er}, ces hauts-de-chausses prennent de l'ampleur; à la fin du xvi^e siècle, ils formaient deux bourrelets très-prononcés, tailladés, cannelés, brodés, doublés, relevés, rembourrés. Puis ils s'affaissent, s'allongent jusqu'au-dessus du genou; leurs ouvertures inférieures ne serrent plus les cuisses; ils perdent leur ampleur aux hanches et tombent droit : ce sont alors les canons du milieu du xvii^e siècle. A la brayette se substitue la *petite-oie* de rubans. Les canons se rétrécissent à la fin du règne de Louis XIV, et la culotte du xvii^e siècle les remplace. Voilà sommairement l'histoire des braies : elles finissent par n'être plus que les chausses ou les bas; et le haut-de-chausses devient culotte, puis pantalon, lequel pantalon n'est que la paire de braies des premiers temps du moyen âge.

Nous devons ajouter que les chausses furent portées simultanément avec les braies, dès une époque reculée. Ainsi, dans la tapisserie de Bayeux, les hommes en habit civil portent les braies et les chausses, qui étaient maintenues sous les braies avec des jarretières. Toutes fois que les braies n'étaient pas à pieds, il fallait des chausses, qui étaient glissées sous les braies ou posées par-dessus, formant alors un bourrelet contenant la jarretière; les femmes, qui ne portèrent jamais les braies à pieds, mais des caleçons descendant aux genoux, avaient des chausses. Alors, les braies prirent le nom de haut-de-chausses, et les chausses le nom de bas-de-chausses, d'où le nom de *bas* est resté (voy. CHAUSSES).

BRANLANTS, s. m. Larges paillettes de métal, quelquefois émaillées, qu'on attachait aux vêtements, et qui, vacillant à chaque mouvement du corps, miroitaient aux rayons du soleil ou à l'éclat des lumières. Cet ornement ne paraît pas avoir été de mode avant le xv^e siècle. On l'attachait aux housses des chevaux, aux cottes d'armes, dans les tournois. Ces branlants étaient souvent armoyés aux armes du chevalier qui les portait : « J'ay un aultre parement de satin « bleu, lozangé d'orfevrerie à nos lectres (chiffres) branlans, qui « sera bordé de lestisses (fourrure grise), — et si en ay un aultre « à ma cotte d'armes toute semblable sur lequel je viendray sur les « lices pour faire nos armes à pié, qui est de satin cramoisy, tout « semé de branlans d'or, émaillé de rouge cler, à une grant bande « de satin blanc toute semée de branlans d'argent, à trois lambeaux

« de satin jaune tout semé de branlans de fin d'or luysant, qui seront
« mes armes [1]. »

BREF, s. m. — Voy. BULLE.

BROCHE, s. f. — Voy. AGRAFE. « Fremaux, afiques, broches [2]. »

BRODERIE, s. f. Les broderies à la main sur étoffe remontent
à la plus haute antiquité. L'art de la broderie, réservé aux femmes,
était pratiqué chez les Orientaux, en Égypte et en Grèce. Nous
n'avons à parler ici que de la broderie appliquée aux vêtements.

Les étoffes brodées, rapportées de l'Orient chez les Occidentaux,
pendant les premiers siècles du moyen âge, très-estimées et fort
chères, ne furent guère employées que pour les habillements des
grands seigneurs.

A Byzance, les broderies d'or et de menues perles sur étoffes de
soie apparaissent dès le vi⁰ siècle, et, sous Charlemagne déjà, ces
sortes de broderies étaient importées par les commerçants levantins.
Au commencement du xii⁰ siècle, peu après les premières croisades,
les habillements des hommes et des femmes en France étaient sou-
vent garnis de galons ou de quartiers d'étoffes brodées rapportées
d'Orient. Les femmes, qui, dans les châteaux féodaux, n'avaient que
trop de loisirs, se mirent bientôt à imiter ces ouvrages d'outre-mer
et surpassèrent leurs modèles, non pas tant par la richesse des
matières employées que par la finesse du travail. On brochait des
voiles, des écharpes, des ceintures, des aumônières, des gants, des
souliers. Les quelques exemples qui nous sont conservés de broderies
du xiv⁰ siècle n'ont point été surpassés. Il suffit, pour le reconnaître,
d'examiner avec attention la broderie de l'aumônière dépendant du
trésor de la cathédrale de Troyes, et qu'on suppose avoir appar-
tenu au comte Thibaut IV (voy. AUMÔNIÈRE). Rien n'égale la finesse
de cette broderie de soies de couleur représentant de petits person-
nages. Ces sortes de broderies étaient faites sur une fine toile de
lin, puis découpées et cousues sur un fond d'étoffe de brocart, ou
de soie forte, comme nos anciennes sandales. Ce procédé, fort usité
dans tout l'Orient et notamment en Chine, permettait de donner aux
sujets brodés du relief, de la saillie, au moyen d'une hausse de coton
ou de lin, interposée entre la broderie rapportée et l'étoffe qui lui

[1] Ant. de la Salle, 1455.
[2] *Roman de Ham.*

servait d'assiette. La couture des bords, faite de soie foncée ou de fils d'or, sertissait les sujets et donnait aux dessins de la fermeté et du précieux. Ce procédé fut employé très-tard encore, mais seulement pour les ornements sacerdotaux ; quant aux broderies des vêtements civils, elles furent faites directement sur l'étoffe et imitées, dès le xive siècle, par les brochages au métier. Les *entre-deux*, si fréquemment employés pour les vêtements féminins au xiie siècle, n'étaient autre chose que des broderies sur lin avec ajours ; et, en effet, dans les tombeaux de cette époque, on retrouve des parcelles non équivoques de ces sortes d'ouvrages, qui ont mieux résisté à la destruction que les étoffes auxquelles on les cousait (voy. BLIAUT). Les statues de ce temps nous montrent, d'ailleurs, l'application de ces broderies, dont le dessin était toujours délicat. Mais ce fut au moment où l'on employa les pièces d'armoiries dans les vêtements, c'est-à-dire du commencement du xive siècle au milieu du xve, que les broderies furent plus particulièrement appliquées sur les étoffes destinées aux habits des personnes nobles. Il n'était pas possible, en effet, de fabriquer des étoffes qui pussent reproduire les armoiries de tant de personnages. Force était de broder, au moins sur les champs, les pièces qui entraient dans ces armoiries : lions, léopards, alérions, aiglettes, merlettes, roses, créquiers, croisettes, besants, étoiles, etc.; les broderies de soie, d'or ou d'argent, sur les étoffes des robes, surcots et manteaux, prirent donc alors une grande importance.

Nous n'avons que peu de renseignements sur les broderies faites sur toile fine, lin ou mousseline. Il est certain que des voiles étaient brodés. Des mousselines brodées d'or, d'argent ou de soie, venaient d'Orient. Sur les chemisettes de statues du xiie siècle, on peut voir des broderies ou au moins des chefs brodés avec ajours. Mais, jusqu'au xvie siècle, nous n'avons, à cet égard, que des données incertaines. Il n'en est pas ainsi pour la broderie de soie sur étoffe de parure extérieure ou sur fin canevas ; non-seulement les dames se livraient à cet art, mais les religieuses [1], et un grand nombre d'ouvriers des deux sexes. Les brodeurs de Paris formaient une corporation ; aussi les brodeuses. Les bourgeoises s'adonnaient également à la broderie. La fille d'un bourgeois qui a nom Maratte, dans le *Roman de la violette :*

[1] Eudes Rigaud, archevêque de Rouen au xiiie siècle, se crut obligé de défendre ces sortes d'ouvrages dans plusieurs monastères de femmes de son diocèse, comme trop mondains.

« .I. jor fist ès chambres son père,
« Une estole et .j. amit père ¹
« De soie et d'or mol soutilment,
« Si i fait ententeument ²
« Mainte croisete et mainte estoile ³. »

Bien avant cette époque, nous voyons que l'impératrice Judith, mère de Charles le Chauve, passait pour une habile brodeuse : « En 826, quand Heriold, roi de Danemark, vint se faire baptiser à Igelheim avec toute sa famille, cette princesse, qui tint la reine sur les fonts, lui fit don d'une robe de sa façon, relevée d'or et de pierres précieuses ⁴. » Mais c'était dans la confection des menus ouvrages, tels que lacs, écharpes, manches ⁵, ceintures, que les dames excellaient. Parfois même elles entremêlaient de leurs cheveux dans les broderies de ces précieuses parures :

« Et sor le destre brac li pent
« Une mance tote de soie ;
« Jamais en quel lieu que je soie,
« N'orrai parler d'une plus riche.
« Près del poing li ferme .j. afiche ⁶
« Massice d'or, à .ij. lupars ⁷.
« Dedens, de fors, de toutes pars,
« Ot flors de glai ⁸ de fil d'or faites :
« Et s'ot letres entor portraites
« D'un chevels si fins et sors,
« Tot pert estre .j. chevels et ors
« Et de hiauté et de color
« Et en la letre et en la flor.
« Tel l'ot faite de chief en chief,
« Cele qui ot le plus biau chief.
« La fille au riche roi de Perse ;
« N'avoit mie la face perse,
« Ains est bele et de gent ator,
« Ce dient les letres d'entor,
« Qu'ele ot faites por son ami.
« Ne li ot pas doné demi
« Son cuer ; mais tot l'a pris la France ⁹. »

¹ *Père* pour *pare*, c'est-à-dire, brave.
² Avec entente, intelligence.
³ *Roman de la violette*, vers 2299 et suiv. (XIIIᵉ siècle).
⁴ Voyez *Recherches sur les étoffes de soie, d'or et d'argent pendant le moyen âge*, par M. Francisque Michel. Paris, 1854.
⁵ Les dames donnaient souvent, comme signe d'affection à leur ami, une manche brodée que celui-ci portait en souvenir de sa belle.
⁶ Agrafe.
⁷ Léopards.
⁸ Glaïeul.
⁹ *Romen de l'escouffle*, mss. de l'Arsenal.

BULLE, s. f. Bijou qu'on suspendait au cou, et qui contenait des reliques ou un bref : le nom de Dieu, par exemple, ou de la Vierge, ou du saint patron, ou encore des inscriptions tirées des Ecritures. Ces bijoux étaient plus particulièrement attachés au cou des enfants, pour les préserver des accidents ou des maléfices. Bien que les docteurs de l'Eglise et les conciles se soient souvent élevés contre ces pratiques superstitieuses, elles n'en persistèrent pas moins, non-

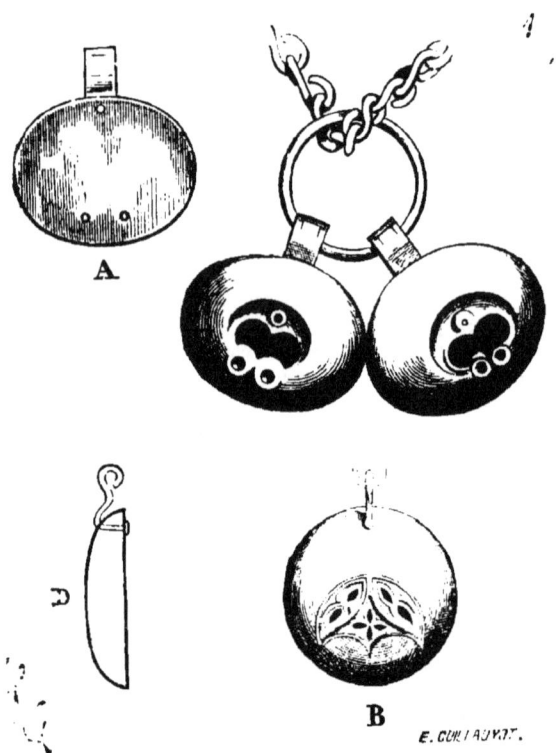

seulement chez les gens du peuple, mais chez les grands mêmes, pendant le moyen âge et jusqu'au xviii siècle [1]. L'auteur de la *Somme* n'admet pas qu'on doive porter des reliques pendues au cou [2]. Les Pères de l'Église condamnent l'usage de porter l'Évangile de saint Jean pendu au cou, dans un cylindre, ainsi que cela s'est pratiqué jusqu'au dernier siècle.

La figure 1 donne (grandeur d'exécution, en A) une double bulle pendue à une chaîne fermée, ne pouvant être destinée qu'à un

[1] On peut même assurer que ces pratiques superstitieuses existent encore aujourd'hui.
[2] « Utrum reliquiæ sanctorum debeant portari ad collum ? Respondeo quod non. »

enfant. Ces deux bulles sont de cuivre très-léger et doré, creuses et plates par-dessous, comme l'indique le détail A. En B, est une autre bulle dont la coupe est tracée en D [1]. Ces bulles sont percées de petites ouvertures sur leur face externe, parce qu'on supposait que la relique, le talisman ou le bref, opéraient d'une manière plus efficace, s'ils étaient mis en relation directe avec les objets extérieurs [2]. L'usage des bulles, talismans, brefs, remonte à la plus haute antiquité, et le christianisme ne fit que conserver un genre de superstition qui a existé de tout temps et chez toutes les nations. Aussi les Pères de la primitive Église blâment-ils fortement ces habitudes, qu'ils considéraient comme entachées de paganisme. Malgré leurs exhortations et les décisions des conciles, le moyen âge renchérit encore, s'il est possible, sur ces pratiques, principalement pendant la période des croisades, car aux talismans ayant un caractère chrétien s'ajoutèrent souvent les talismans orientaux arabes.

CAGOULE, s. f. (*coules*, *cuculle*). Sorte de surtout sans manches, assez ample, garni d'un capuchon et descendant jusqu'aux genoux le plus habituellement, et même au-dessous. La cuculle était le vêtement monastique; courte, on lui donnait le nom de *scapulaire*. Clément V, au concile de Vienne, distingue clairement la cuculle du froc; souvent on a confondu ces deux vêtements. Il établit « que la cuculle est un habit ample et long, sans manches, tandis que le froc est un vêtement descendant jusqu'aux pieds et possédant de longues manches ». La cuculle est un habit à capuchon, large, couvrant la tête et les épaules. Lorsque Guillaume Longue-Épée, duc de Normandie, est tué par les Flamands, on rapporte son corps à Rouen; dans la ceinture de ses braies on trouve une clef:

« Du chef de son braier une clef defermerent,
« Et cole (coule) è estamine et un froc en osterent,
« Et tot l'habit d'un moigne kà un pauvre doncrent,
« N'i out altre trésor, ne altre n'i trouverent [3]. »

[1] Musée des fouilles du château de Pierrefonds (xive ou xve siècle).

[2] Voyez ce que dit à ce sujet J.-B. Thiers, dans son *Traité des superstitions*, tome I, livre V.

[3] *Roman de Rou*, vers 2755 et suiv

Ainsi la coule et le froc étaient deux vêtements parfaitement distincts, et la coule était posée sur le froc. Les bénédictins des premiers siècles portaient la cagoule ou cuculle longue, et le scapulaire réservé pour les heures de travail [1].

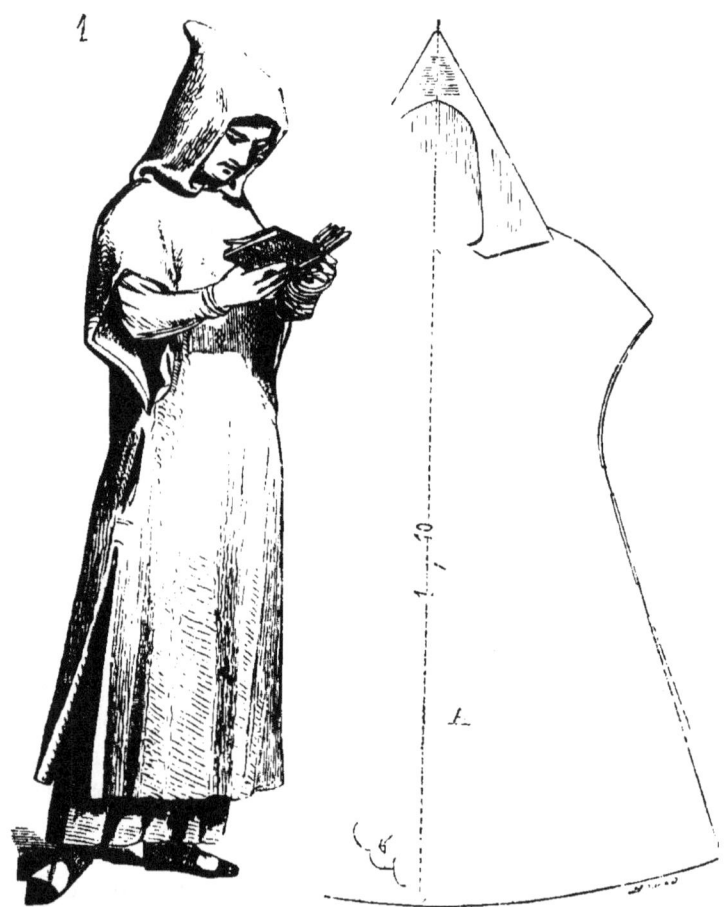

La figure 1 donne la forme de la cuculle au milieu du XI° siècle [2] ; en A, est tracée la moitié de ce vêtement de face. La figure 2 donne

[1] Voyez Mabillon, *Ann. ord. S. Benedicti*, t. I, lib. V, p. 122. — Sigebertus Gemblac., p. 120, édit. Basil., 1563 : « Propter opera tantum constituit S. Benedictus « alteram cucullam, quæ dicitur *scapulare*, eo quod hujusmodi vestis apta sit caput « tantum et scapulas tegere. » — Regula S. Benedicti, cap. LV : « Scapulare propter « opera. — Quæ laboraverint, cum scapulari laborare possunt. »

[2] Mabillon, *Ann. ord. S. Bened.*, t. I, lib. V, p. 120.

la forme du scapulaire à la même époque [1]. Ces deux vêtements appartenaient aux bénédictins. La tunique longue est blanche, et le

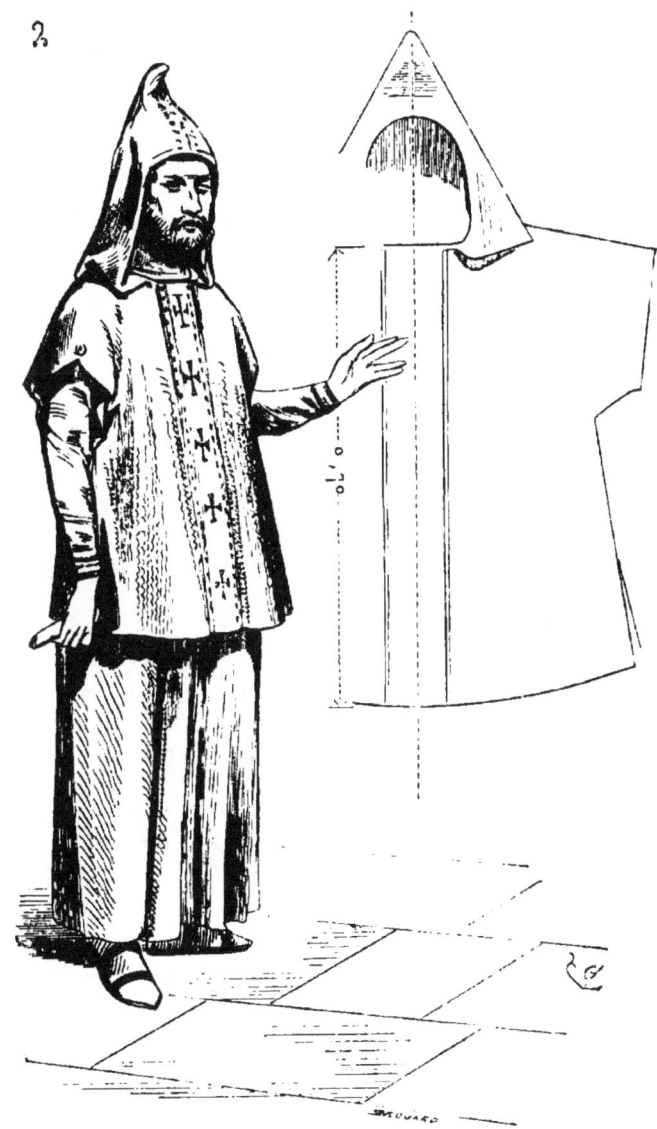

scapulaire, ou cuculle, noir et d'étoffe de laine épaisse. Ce vêtement n'était pas seulement porté par les religieux, les laïques s'en

[1] Mabillon, *Ann. ord. S. Bened.*, t. I, lib. V, p. 124.

servaient, et il prenait le nom de *coule*, *cagoule* ou *cape*. Mais
alors, habituellement dépourvu d'ouvertures latérales pour passer
les bras, ce n'était qu'une sorte d'aumusse ample, non ouverte sur le
devant. Nous trouvons la forme bien caractérisée de ce vêtement
dans une vignette de la Bible de Souvigny, déposée aujourd'hui dans
la bibliothèque de Moulins. Il s'agit de la vignette représentant le

2

prophète Amos, « l'un des bergers de Thécué », dit l'Ecriture. Amos
porte une tunique de peau, une gibecière et une cagoule doublée
de poils (fig. 3)[1]. Cette coule n'a point de manches ; c'est une cape
ronde, fermée, descendant jusqu'aux genoux, garnie d'un capuchon
et taillée comme l'indique la figure 4.

La cuculle monastique ne changea guère de forme jusqu'au
XVIᵉ siècle, non plus que la cagoule des laïques, réservée seulement
pour les paysans ou le bas peuple. Pendant le XIVᵉ siècle, la cagoule

[1] La Bible de l'abbaye de Souvigny date de 1115.

était fréquemment portée par les vilains, et ne différait de celle présentée figure 4 que par l'allongement exagéré de la pointe du capuchon et par le festonnage du pourtour inférieur. Ce vêtement était fait ordinairement de drap ou de grosse serge doublée ; il

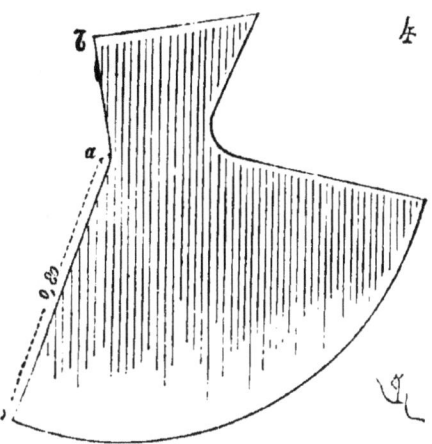

n'était ouvert sur le devant que de *a* en *b*, pour laisser passer la tête. Vers les derniers temps, quelques boutons étaient attachés au-dessous du point *a* pour pouvoir brider l'ouverture *ab* autour du visage, et empêcher ainsi le capuchon de se rabattre sur le dos.

CAPE. s. f. (*chape, pluvial, planète*). Le *pluvial*, dit du Cange, est le vêtement qui sert à garantir l'homme contre la pluie, et c'est en effet à cet usage que le pluvial ou cape [1] fut d'abord employé. Le pluvial se retrouve dans les monuments figurés de la Grèce et de Rome ; c'est la *pœnula*, le manteau à capuchon, la cape de voyage. Mercure est parfois, en sa qualité de messager, revêtu de la pénule. C'est une cape ronde, fermée presque totalement par devant, avec capuchon (fig. 1) [2].

Quelques personnages peints dans les catacombes de Rome sont vêtus de la cape ronde, sans autre ouverture que celle nécessaire

[1] « Vestis pluvialis, quæ cappa vocitatur. » *Vita S. Odonis, abb. Cluniac.*, lib. II.)

[2] Voyez *Octavii Ferrarii de re vestiaria libri septem*, 1654, p. 79 : « Quid minus « promptum ad pugnam, cum pœnula irretitus, rheda impeditus, uxore pœne constrictus « esset... » (Cic. *pro Milone*.)

pour passer la tête, et sans capuchon (fig. 2) [1]. Ce vêtement, usité

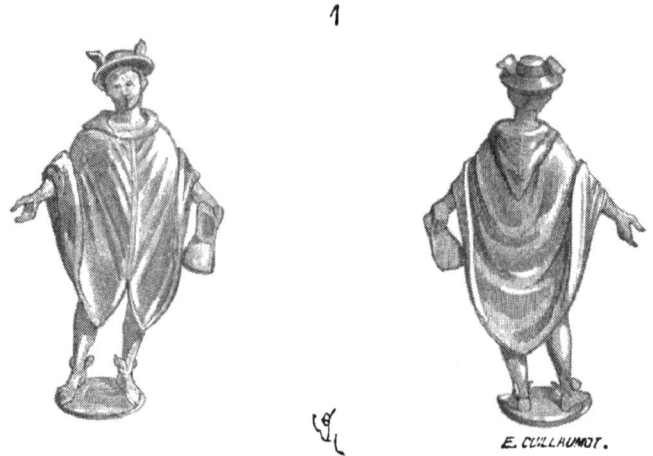

chez les Grecs, adopté par les Romains, demeura dans les Gaules.

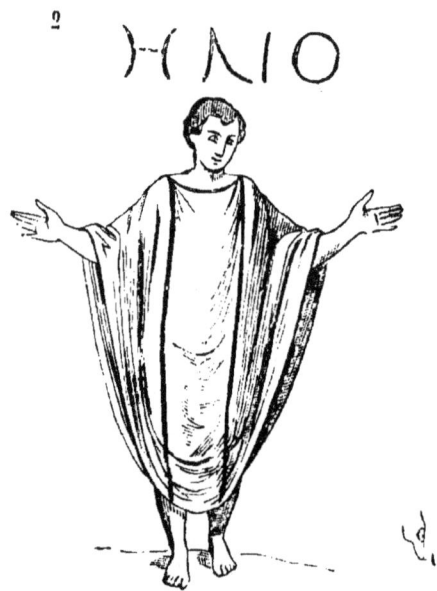

On considérait la pénule comme pouvant être portée indifféremment, soit comme habit religieux, soit comme habit civil, sous l'empire,

[1] Bosio, *Roma sotterranea*, lib. III, cap. xxxvii, peinture de la chambre du cimetière de Saint-Marcellin.

par les hommes et par les femmes [1]. Guillaume Durand [2] parle ainsi
du pluvial : « Il y a un autre habit qu'on appelle pluvial ou chape
(capa), et qu'on croit avoir remplacé la tunique de l'ancienne loi ;
d'où vient que, de même que la première était garnie de petites
clochettes, ainsi la seconde l'est de franges, qui sont les labeurs et
les inquiétudes de ce monde. Elle a aussi un capuchon... Elle des-
cend jusqu'aux pieds... ; elle est ouverte dans sa partie antérieure...
La chape est large à l'intérieur, et l'on n'y coud qu'une agrafe, qui
est nécessaire pour l'attacher... » Il y a la cape destinée à l'usage
civil, et la chape destinée à l'usage religieux. Ce vêtement, qui, dans
l'origine, n'avait qu'un usage d'utilité, devint, dès les premiers temps
du moyen âge, un habit honorable. A l'occasion de certaines solen-
nités, les empereurs d'Occident portaient la chape. Il en était de
même pour les prélats. Guibert de Nogent rapporte [3] qu'il y avait
dans la seconde armée des croisés, qui fut battue aux frontières de
l'Arménie en 1099, « un certain archevêque de Milan, qui avait em-
porté avec lui une chape du bienheureux Ambroise, toute blanche et
resplendissante, et tellement ornée de dorures et de pierreries d'une
grande valeur, qu'en aucun lieu de la terre on n'eût pu en trouver
de semblable. Les Turcs s'en emparèrent et l'emportèrent, et Dieu
punit ainsi la folie de ce prélat étourdi, qui avait porté dans le pays
des barbares un objet aussi sacré. » Ces chapes sacerdotales étaient
donc parfois d'une grande richesse pendant les premiers siècles du
moyen âge ; on en peut donner comme preuve la chape de saint
Mesme, conservée dans l'église Saint-Etienne de Chinon, et qui peut
dater du IVe siècle ; celle de Charlemagne, dépendant du trésor de
la cathédrale de Metz, qui date du VIIIe ou IXe siècle. Ces deux chapes
sont faites de tissus de soie qui paraissent d'origine orientale ; ils
sont d'une parfaite beauté (voy. ÉTOFFE). Il ne faut pas confondre la
chape avec le manteau ; la chape est exactement ronde, avec un trou
au milieu pour passer la tête, ouverte ou fermée et habituellement
garnie d'un capuchon. La chape de cérémonie, la chape épiscopale,
impériale ou royale, est ouverte sur le devant et prend la forme
que donne la figure 3. C'est aussi le vêtement désigné parfois sous
le nom de planète. Une ouverture A est pratiquée sur le devant ; la
tête passe en B, et en C est une large bride ou agrafe qui maintient

[1] « Communia sunt quibus promiscue utitur mulier cum viro : veluti pœnula pal-
« liumve est, et reliqua hujusmodi ; quibus sine reprehensione vel vir vel uxor utatur. »
(Ulpianus.)
[2] Rationale, lib. III, cap. I, § 13.
[3] Hist. des croisades, liv. VII.

les deux bords fermés sur les épaules ; en D est le capuchon. Un galon étroit borde l'orle circulaire, et deux larges broderies les deux bords E. Les religieux et religieuses portaient en voyage la cape fermée, toujours sans manches. Quelques chanoines ayant fait mettre des

3

manches à leurs chapes, les synodes provinciaux interdirent cette innovation. L'ouverture supérieure de la chape fermée s'appelait le *gouleron* ou la *goule*. Ce vêtement fut, pendant tout le cours du moyen âge, porté indifféremment par les hommes et par les femmes, soit dans les ordres, soit laïques. Il était très-commun, puisque Louis VII défendit aux courtisanes de porter des capes dans les rues, afin qu'on ne pût les confondre avec les honnêtes femmes. Les gens de guerre portaient des capes au XIIIᵉ siècle : « Hastens « fist armer ses gens sous leur chappes [1].... » — « Cil saillirent, « qui armés estoient souz leur chappes [2].... » — « Et ses genz, qui « bien estoient armez desouz leurs chappes [3].... » Ces capes étaient portées contre le mauvais temps :

> « La nuit ad Bernart séjurné,
> « El demain quant il ont disné,
> « Ke il sont ke li Dus menga,
> « Une chape à pluie afubla,
> « De suz la chape se fist ceindre,
> « Et od une ceincture estreindre [4] ».

[1] *Chron. de Normandie.*
[2] *Ibid.*
[3] *Ibid.*
[4] *Roman de Rou*, vers 7177.

Ce passage donne à penser que cette *chape à pluie* était froncée
par le haut, car il ne serait guère possible de mettre une ceinture
par-dessus la chape ronde. En effet, la cape civile est parfois froncée
au col, ainsi que le vêtement fort ancien connu aujourd'hui sous le
nom de *limousine*, et est garnie d'un capuchon. On avait aussi des
chapes fourrées pour porter dans l'intérieur des habitations, comme
nous portons des robes de chambre :

> « Assiz estoit en sa chaière :
> « Une riche chape forrée,
> « Sans manche, avoit afublée [1]. »

> « D'une cape s'est afublés
> « D'escarlate, si est fourée
> « D'ermines fins, et s'est orlée
> « D'un bas sebelin noir canu [2]. »

Nous parlerons d'abord des chapes adoptées par les religieux. Ces
chapes, ainsi que nous l'avons dit, sont ouvertes sur le devant ou
fermées. Celles ouvertes ont un caractère plus particulièrement
sacré ; ce sont les chapes épiscopales, impériales, royales, avec ou
sans capuchon, le plus souvent avec capuchon. La chape épiscopale
se distingue de la chasuble, — bien que l'origine de ces deux vête-
ments soit la même, — en ce que la première est ouverte par devant,
ronde, tandis que la seconde est fermée et triangulaire, puis tra-
pézoïdale (voy. CHASUBLE). La figure 3 donne la chape des religieux
réguliers développée. Lorsque cette chape est portée, elle se drape,
ainsi que l'explique la figure 4. La figure 5 présente la chape épi-
scopale de l'évêque Pierre de Roquefort, mort au commencement du
xiv^e siècle, et enterré dans la cathédrale Saint-Nazaire de la cité de
Carcassonne. Cette statue, grande comme nature, est du plus haut
intérêt au point de vue du costume épiscopal. Par-dessus l'étole,
dont on voit passer les franges au-dessus des pieds sur la soutane,
l'évêque porte deux robes, dont l'aube, garnie par le bas d'une large
broderie. Cette aube est à manches larges, avec galons au bas et
petite frange. Le manipule ne passe pas sur la manche, mais est
attaché sur l'un de ses côtés. La chape est sans capuchon, maintenue
au moyen d'une large agrafe circulaire, sur laquelle est ciselé
l'agneau. Une riche bordure aux armes du prélat [1] et de France, et

[1] *Le Dolopathos d'Herbers*, Hist. de Virgile.
[2] *Li Romans d'Amadas et Ydoine*, vers 3788 et suiv.
[3] Psalm., ancien fonds Saint-Germain, n° 37, Biblioth. impér. (xiii^e siècle).

une basse frange, garnissent les bords du vêtement et tournent autour
du cou, qui ne paraît pas être protégé par l'amict. Les mains sont
gantées. A la crosse est attachée cette pièce d'étoffe, le *sudarium*

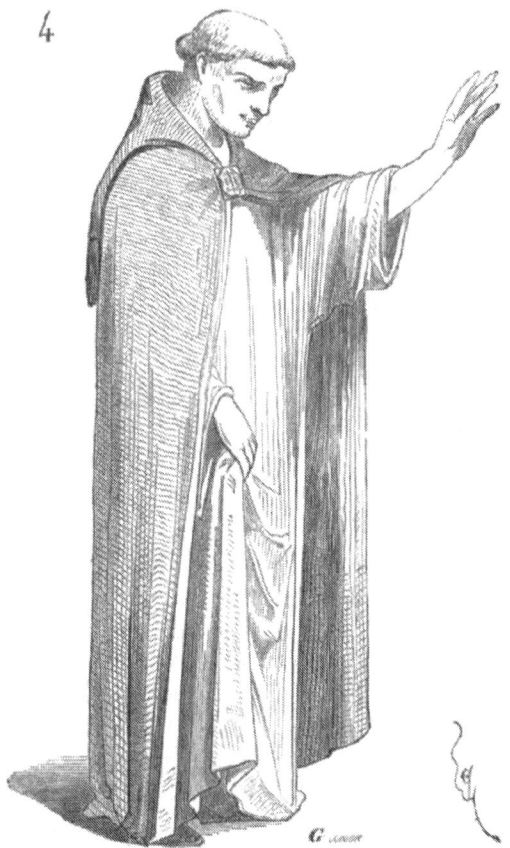

4

(mouchoir), qu'on ne trouve que dans quelques diocèses de France
(voy. Moucном). Cette belle statue est sculptée dans un grès très-
ferme.

La forme de la chape épiscopale, ou sacerdotale, ne change pas
depuis lors jusqu'au xv° siècle, si ce n'est que l'agrafe est souvent
remplacée par une large bande de broderie, de manière à moins
brider le vêtement sur les épaules (fig. 6) [2]. Alors (au xv° siècle) on

[1] Pierre de Roquefort portait : *de gueules à trois rocs d'échiquiers d'or, deux en
chef, un en pointe.*

[2] Fragments déposés dans les chantiers de la cathédrale de Moulins. La figure est
vêtue d'un surplis sous la chape.

5

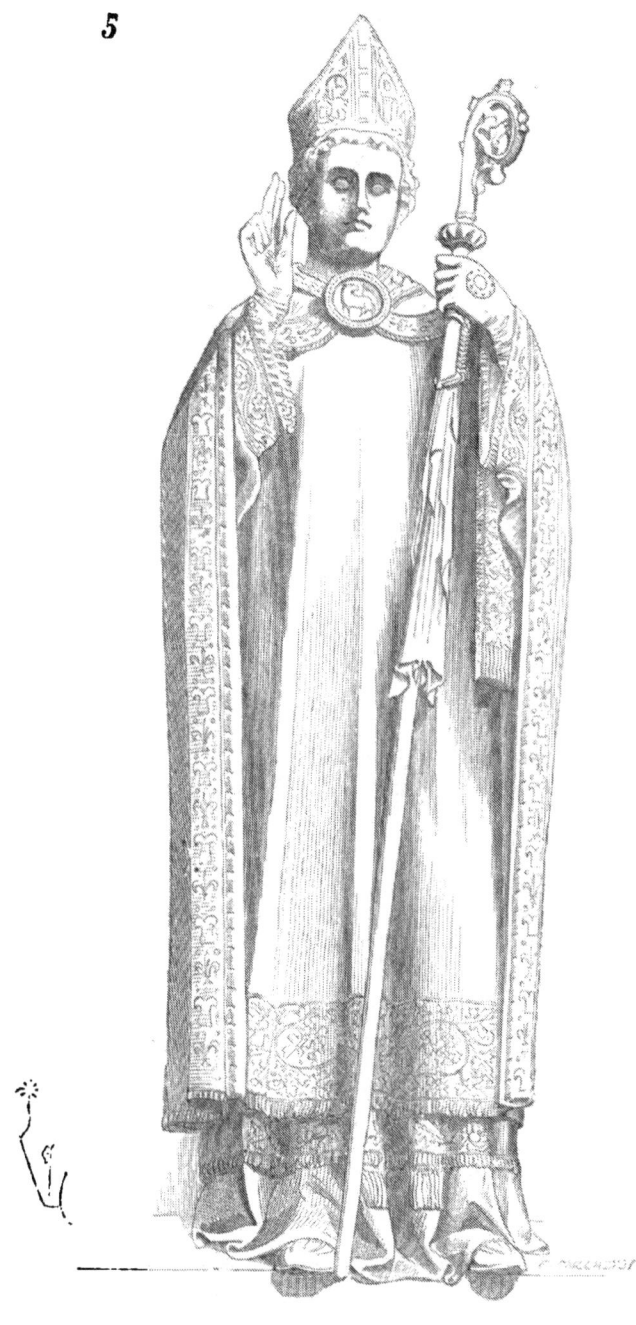

commençait à fabriquer des chapes d'étoffes épaisses couvertes d'or-
frois et de broderies lourdes ; il fallait que ce vêtement ne pesât pas
trop sur les épaules, et la large bride permettait à la chape de serrer le

6

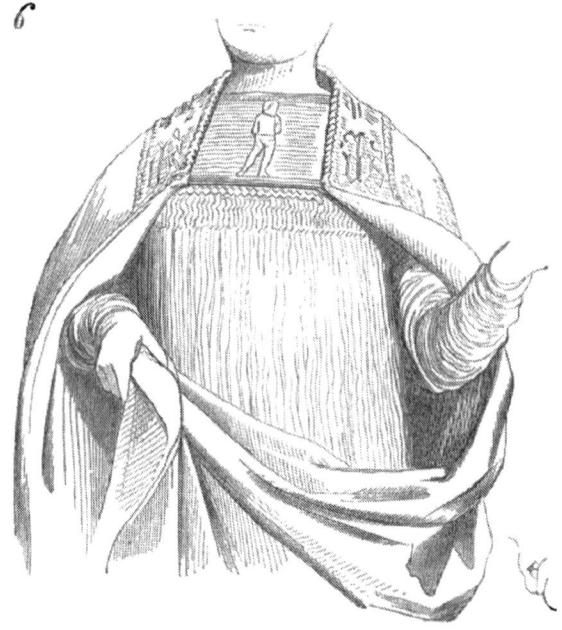

haut des bras (ce qui est très-gênant) en fatiguant moins les épaules.
Les chapes adoptées aujourd'hui par l'Église sont de véritables gué-

7

rites, tant elles sont roides, pesantes et couvertes de grosses bro-
deries ; les patients contraints à porter ce vêtement, qui fait souvenir
des damnés du Dante, ne sauraient remuer les bras, et ressemblent

à d'énormes éteignoirs. Quant au capuchon, il est remplacé par une sorte de petit tablier frangé carré, avec angles arrondis, qui figurent des élytres mal développés. C'est ainsi que peu à peu l'Église a gâté les plus beaux vêtements du clergé, par amour du faux luxe.

Nous avons dit plus haut que les religieux portaient des chapes rondes fermées, avec capuchon. Ces capes avaient, pliées, la forme donnée figure 7 ; le capuchon étant en A et le devant de la cape en B. Ces capes descendaient jusqu'aux talons, et étaient adoptées par les chanoines, en hiver, et par la plupart des ordres religieux, notamment pendant les funérailles.

La forme de ces capes rondes et fermées n'était pas susceptible de modification, aussi resta-t-elle la même pendant les xiii°, xiv° et xv° siècles. Pour faire usage des mains, il fallait nécessairement relever les bords de la cape (fig. 8)[1], ce qui donnait de très-beaux plis.

Cette cape fermée ne pouvait être mise qu'en passant la tête par l'orifice du milieu auquel était adapté le capuchon de forme carrée (voy. fig. 7). Parfois, ces capes étaient doublées de fourrures ; elles étaient, en voyage à cheval, portées par les femmes aussi bien que par les hommes. Dans le joli conte du *Vair palefroy*[2], la demoiselle est entraînée la nuit devant la porte du château de son amant par son cheval. Le guetteur décrit ainsi les habits de la demoiselle au châtelain :

> « Une fame desconseillie,
> « Jone de samblant et d'aage,
> « Est issue de cel boscage,
> « Atornée molt richement ;
> « Molt sont riche li garnement ;
> « Avis m'est que soit afublée
> « D'une riche chape forrée ;
> « Li drap me semblent d'escarlate
>
> « »

Entrée dans le château :

> « De sa chape est desafublée. »

Ces capes fermées (de voyage) étaient portées par les clercs, les religieux et les prélats, comme par les laïques ; mais elles étaient

[1] Voyez, entre autres statues ainsi vêtues, celles du tombeau de Jehan Ier, duc de Berry, à Bourges (1416).

[2] *Contes anciens* (mss. n° 7218, Biblioth. impér.), publiés par Barbazan, t. I, p. 202 (xiii° siècle).

taillées plus courtes et garnies sans faute du capuchon. Nous en

trouvons maints exemples dans les vignettes et les peintures des XIII^e
et XIV^e siècles. La figure 9 montre une de ces capes portée par un

cardinal[1] ; elle est relevée sur l'épaule droite et couvre les genoux. Sur le capuchon est posée la barrette attachée par des cordons. Ce vêtement, tissé de grosse laine et doublé de serge, de fourrures ou de

E. COULLAUMOT.

soie, suivant la condition des personnages, préservait parfaitement de la pluie. Dans un conte du XIIIe siècle, il est question d'un religieux qui, à cheval pour se sauver plus rapidement,

> « Deffuble sa chape esramment,
> « Et les deniers, et la monoie
> « Gieta trestout ammi la voie[2]. »

Les capes civiles étaient parfois très-riches. Les messagers se présentaient devant les grands, revêtus de capes faites d'étoffes pré-

[1] Tapisseries de Saint-Médard de Paris (XIIIe siècle). Collect. Gaignères de la biblioth. Bodléienne d'Oxford.

[2] *Fabliaux et contes : Le chevalier qui faisoit parler les.. et les...*, édit. d'Amsterdam, 1756, t. III.

CAPE DE MESSAGER.

CH. EGGIMANN, éditeur. Imp. MOTTEROZ et MARTINET

cieuses : ce vêtement tenait, d'ailleurs, à leur qualité[1] ; ils en recevaient en cadeau lorsqu'on voulait faire honneur à celui qui les envoyait.

Ces capes parées étaient ouvertes par devant, percées de deux trous latéralement, pour passer les bras, et de la goule avec le capuchon (voy. fig. 10), comme la cape (fig. 7). Cela ressemblait fort

au burnous arabe auquel deux fentes latérales A seraient pratiquées pour passer les bras au besoin. Mais il était une manière élégante de porter ce vêtement, c'était de passer un bras par l'une des fentes A, et la tête par l'autre fente A', de telle sorte que le capuchon pendît par derrière sur l'une des épaules, et que l'ouverture B se trouvât placée par conséquent devant cette épaule.

Entre l'ouverture B et la goule étaient faites en C de riches broderies, parfois avec des glands ou franges qui produisaient bon effet, le vêtement étant porté comme nous venons de le dire. La figure 11 explique cette manière de porter la cape[2]. Mais, à dater du commencement du xıv⁰ siècle, l'ouverture de la cape civile est placée souvent sur le côté droit, afin de laisser au bras toute sa liberté. Nous voyons des capes ainsi figurées et doublées de fourrures dans un tableau représentant l'institution de l'ordre de Bourbon, vers 1362, et, avant cette époque, dans le manuscrit des statuts de l'ordre

[1] La cape des messagers, des hérauts et trompettes, prit plus tard le nom de casaque.

[2] Voyez dans Gaignères la statue de Philippe le Hardi, de l'abbaye de Royaumont. Cette statue est vêtue d'une cape mise comme celle de la figure 11.

du Saint-Esprit ou du Nœud, déposé dans le musée des Souverains
au Louvre (fig. 12) [1]. La cape fendue du côté droit se retrouve

12

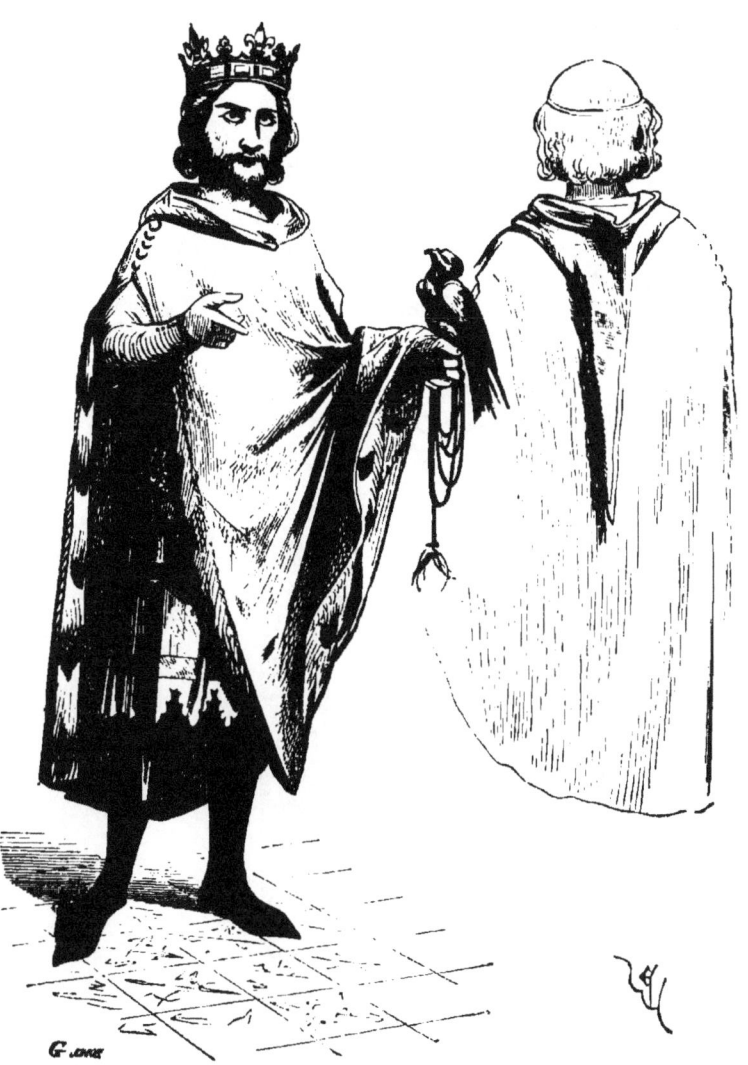

encore dans le grand costume de l'ordre de la Toison d'or, institué
par Philippe le Bon, duc de Bourgogne. Mais cette cape du xve siècle
est froncée au collet. En voici la description : « Art. xxv... Ledit

[1] Cet ordre a été institué par Louis d'Anjou, à Naples, en 1352.

13

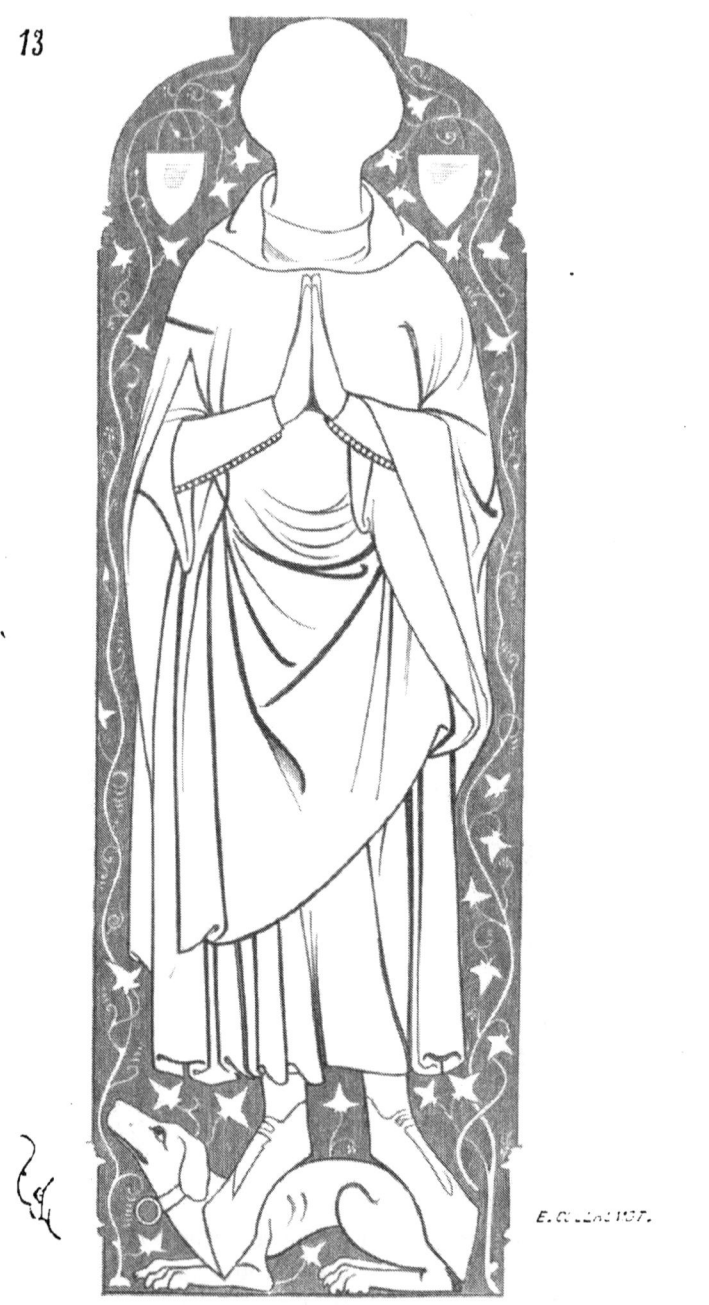

E. Guillac 187.

: souverain et les chevaliers de l'ordre pareillement vestus de man-

« teaux d'escarlate vermeille, entour, par bas et a la fente, richement
« bordez de large semence de fuzils (briquets), cailloux, estincelles
« et thoisons ; fourrez de menu vair, longs jusques à terre [1].... »

Pendant le xiv⁰ siècle, les bourgeois, aussi bien que les gentils-
hommes, portaient la cape ouverte latéralement. Nous avons un
très-bel exemple de ce vêtement, et de la manière de le porter, sur
la tombe de Pierre Derbice, bourgeois de Troyes, décédé en 1348
et enterré dans l'église Saint-Urbain.

Cette dallé gravée, l'une des plus belles qui se puissent voir, sert
aujourd'hui de marche d'entrée de chapelle dans l'église Saint-
Urbain, et ne tardera guère à être profondément altérée. Déjà la
tête, incrustée en marbre, a été enlevée. Nous reproduisons aussi
fidèlement que possible (fig. 13) cette remarquable gravure, qui
donne une haute idée des dessinateurs de l'école champenoise au
xiv⁰ siècle [2].

La cape ouverte latéralement, et la cape ronde ouverte par devant,
furent portées par la bourgeoisie pendant tout le cours du xv⁰ siècle.
Mais, dans le bas peuple, la cagoule ou la cape froncée comme notre
limousine continuèrent à être le vêtement de campagne contre la
pluie et les frimas. La cape fendue latéralement est un vêtement
élégant d'homme riche, qui ne paraît pas être descendu au-dessous
de la haute bourgeoisie.

CEINTURE, s. f. (çainture, saincture). Nous ne nous occupons
ici que de la ceinture civile : la ceinture militaire, si importante
dans le costume des hommes d'armes du moyen âge, trouve sa place
dans la partie des ARMES.

La ceinture que les hommes portaient en Occident pendant la
période carlovingienne retenait la tunique, et n'était habituellement
qu'une bande d'étoffe enroulée autour de la taille. Les Normands,
qui portaient des braies dès cette époque (voy. BRAIES), les mainte-
naient au-dessus des hanches, à l'aide d'une courroie mince qui
passait par des trous pratiqués au bord supérieur du vêtement ; puis
une ceinture d'étoffe cachait la jonction du braiel avec le justau-
corps qui passait sous ces braies. Au xii⁰ siècle encore, les hommes
nobles, dans la vie civile, ne portaient pas habituellement de cein-
tures ; les courroies entourant la taille n'étaient adoptées que par les
gens du peuple, afin de maintenir la tunique courte. La ceinture
faisait cependant partie du vêtement des hommes pendant la période

[1] Voyez Gaignères et Willemin, *Monuments français inédits*, t. II, pl. 162.
[2] Willemin a donné l'ensemble de cette tombe, tome I, pl. 124.

mérovingienne ; elle serrait la robe au-dessus des hanches, et ces ceintures étaient enrichies de boucles, de plaques et de bouts de métal. D'ailleurs, la ceinture civile, à cette époque, se distingue de la ceinture militaire. Cette dernière est habituellement garnie de boucles et plaques de fer damasquiné, très-larges, tandis que la ceinture civile est munie de boucles de métal d'alliage, de bronze, d'argent ou même d'or, assez étroites.

La figure 1 donne une de ces boucles mérovingiennes d'habits civils de l'école primitive [1]. La courroie, fendue à son extrémité, passait sous l'ardillon, tournait autour de la broche B, était repliée

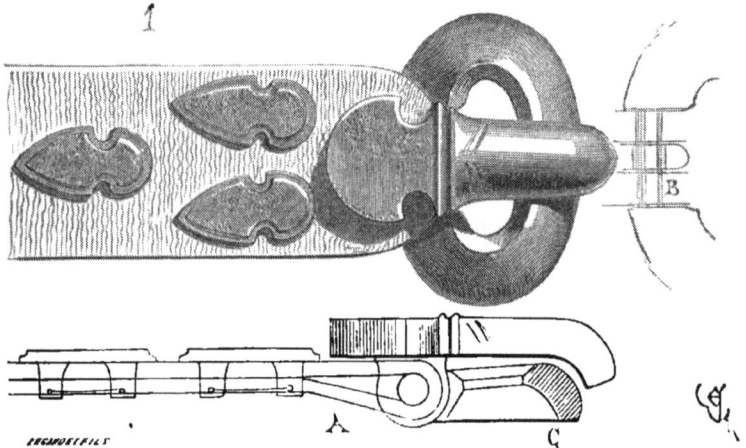

par-dessous et maintenue au moyen de deux ou trois plaques-rivets, ainsi que l'indique la section A. L'ardillon était à peu près immobile, et c'était l'anneau C qui, pivotant, permettait de passer l'extrémité opposée de la courroie. Ces boucles de ceinture se trouvent en grand nombre dans les tombeaux de la première période mérovingienne, et sont une importation d'origine indo-européenne. Elles ne tardent pas à disparaître.

Dans les fouilles que nous avons fait faire au milieu du transsept de l'église abbatiale de Saint-Denis, nous avons trouvé un certain nombre de sarcophages mérovingiens de l'époque de Dagobert. L'un de ces sarcophages contenait quelques fragments d'étoffe entièrement consumés, et les débris d'une ceinture ornée de plaques d'argent ciselé et doré. Sur la courroie étaient rivées quelques

[1] Du musée du château de Compiègne, tombes mérovingiennes. Notre gravure est grandeur d'exécution.

plaques représentées en A (fig. 2), puis un bout B [1]. La boucle était
rongée par la rouille, et celle que nous donnons ici en C provient
d'ailleurs [2], mais date de la même époque. Après avoir été arrêtée
par l'ardillon, le bout de la courroie passait par la boucle D et
retombait sur la robe assez bas. L'influence des vêtements byzantins
fut telle sur les modes françaises, pendant la première moitié du

2

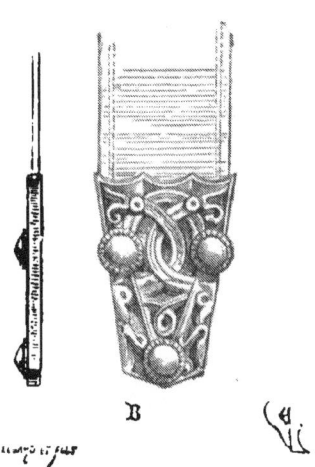

xiiᵉ siècle, que les ceintures ne firent plus partie du vêtement civil
des hommes nobles (voy. ROBE). Elles furent au contraire de mise
pour les vêtements des femmes et d'une extrême richesse.

Cette ceinture (fig. 3), posée sur le ventre, à la hauteur des
hanches, était croisée par derrière, retombait à la jonction du cor-
sage du bliaut [3] avec la jupe. Là elle était nouée lâche et laissait

[1] Ces objets sont déposés au musée de Cluny. Ils sont reproduits ici grandeur
d'exécution.

[2] Musée du château de Compiègne.

[3] Voyez BLIAUT.

pendre deux longs bouts de soie tressée [1]. Couverte d'une passemen-
terie ornée d'orfévrerie, la ceinture devenait souple au point où le

3

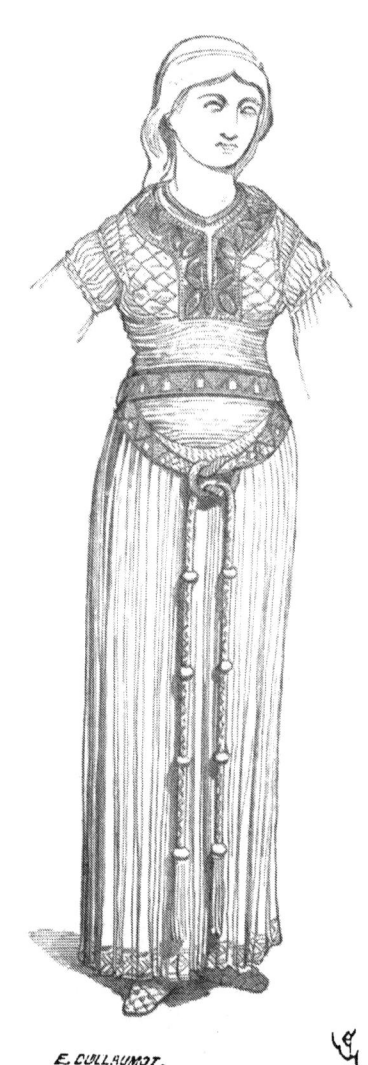

E. GUILLAUMOT.

nœud devait être fait ; c'est ce qu'explique la figure 4. Ces bouts A
étaient composés de ganses de soie tressées ou juxtaposées, serrées

[1] **Figures du portail Royal de la cathédrale de Chartres (1140 environ).**

de distance en distance par des bagues d'orfévrerie B. Quand on observe comme était fait le bliaut, comme la jupe de ce vêtement était retenue au corsage, cette ceinture devenait nécessaire pour dissimuler la jonction de ces deux parties de l'habit. Quelquefois elle ne consistait qu'en une longue bande d'étoffe très-riche, comme une sorte d'écharpe étroite.

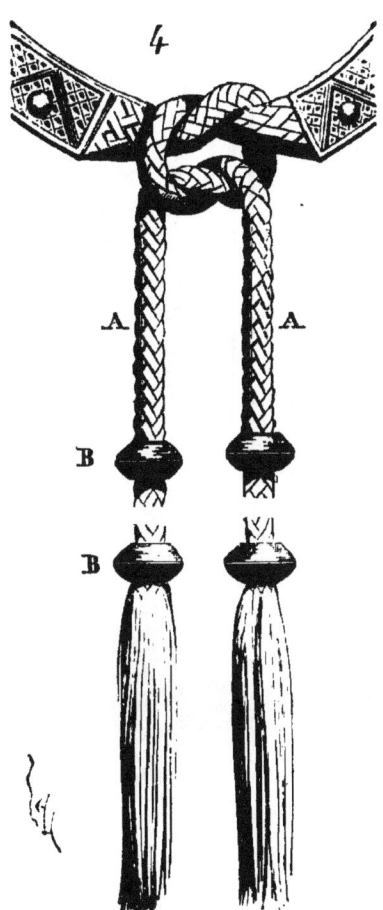

A la fin du xiie siècle, le vêtement civil des hommes se modifia complétement : plus de robes longues à manches démesurément larges ; plus de ces passementeries entremêlées de pierreries. La tunique ne descend que jusqu'aux chevilles, elle est à manches étroites ; le bliaut la recouvre parfois, et une ceinture étroite ceint habituellement la taille. Il en est de même pour les femmes, si ce

n'est que la robe descend sur les pieds [1]. La figure 5 présente une
de ces ceintures d'hommes nobles, pendant la première moitié du

5

A

XIIIe siècle. Sur la courroie sont rivées des plaques de métal doré ou
émaillé [2], dont nous donnons un détail, grandeur d'exécution, en A,

[1] Voyez, à l'article BLIAUT, la figure 4.
[2] Statue de Karloman, fils de Pepin (abbaye de Saint-Denis) ; figures sculptées vers
1240.

et qui étaient destinées à empêcher cette courroie, faite de cuir souple ou même d'un tissu de soie, de se plisser.

Pendant le cours des XIII^e et XIV^e siècles, les ceintures des vêtements d'hommes sont étroites et souvent garnies de plaques d'orfévrerie, de bouts de métal finement travaillés. Voici (fig. 6) l'un de

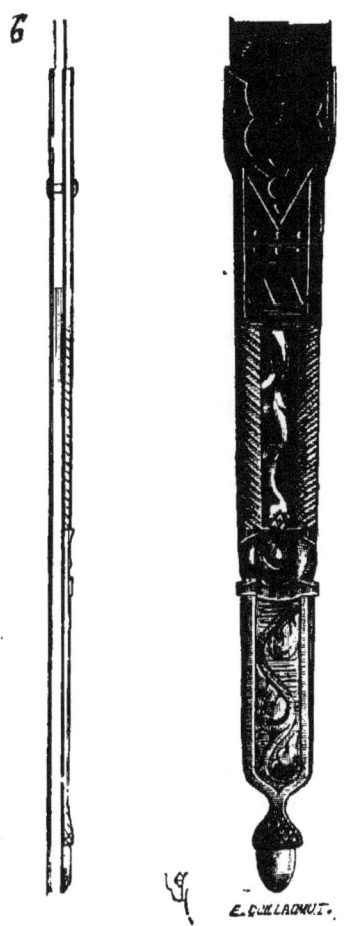

ces bouts, avec un ajour qui laissait voir l'étoffe ou le cuir coloré [1]. Cet objet, qui date du XIV^e siècle, est de bronze. La figure 7 donne deux autres bouts de ceintures également de cuivre. Tous deux datent du commencement du XV^e siècle. Celui A est composé de trois plaques de métal, la plaque de dessus faisant ornement. La courroie

[1] Du musée des fouilles du château de Pierrefonds.

était, dans ces trois exemples, pincée et rivée entre deux plaques [1].
Nos dessins étant reproduits grandeur d'exécution, on voit que ces
ceintures étaient fort étroites.

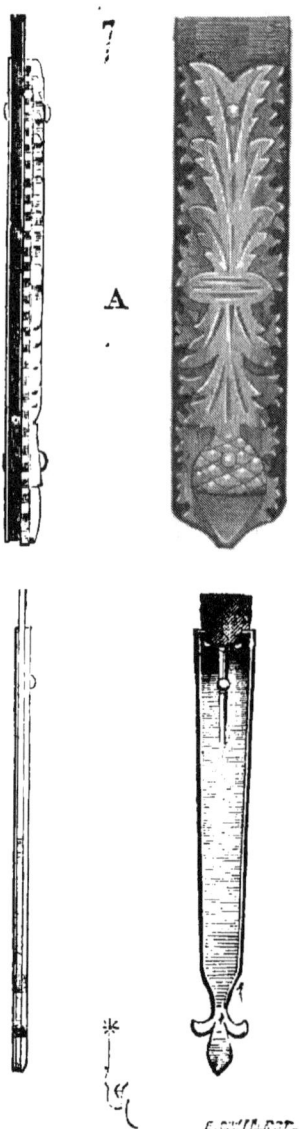

Vers l'année 1320, les femmes ne portaient de ceintures que

[1] Musée des fouilles du château de Pierrefonds.

comme ornement d'étoffe ou d'orfévrerie, mais non pour serrer la taille. Ces ceintures, amples, lâches, étaient posées à la hauteur des hanches, comme le serait une écharpe tordue. Il était de mode alors,

8

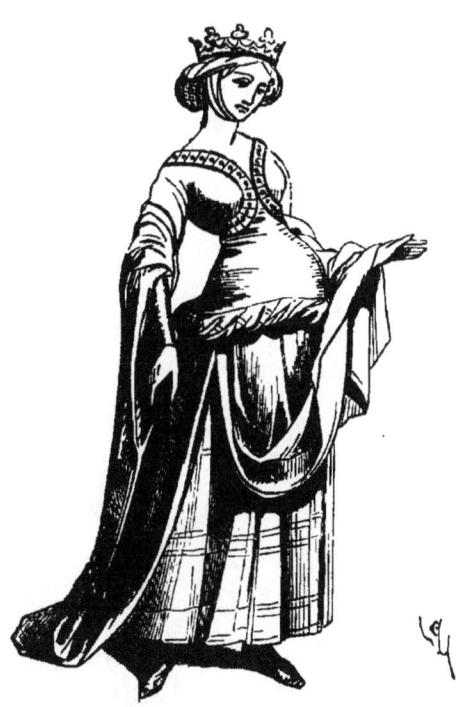

chez les dames qui prétendaient être bien mises, de faire saillir le ventre, et la ceinture tombait au-dessous du nombril. Aussi Jehan de Meung écrivait-il en ces temps, dans son *Testament*[1], les vers suivants :

« De telles en verras par Paris offrir maintes.
« Qui ainsi com je di sunt senglées et ceintes
« D'unes larges ceintures, qui si pou sunt estraintes,
« Qu'on ne cognoist sovent les vuides des enceintes.
«
« Toutes sunt par raias liees, combien que maigres soient ;
« Ne sai qu'eles y houtent, ne qu'eles y emploient,
« Fors que viez peliçons, si com maintes gens croient ;
« Tuit se sevent, espoir, celles ou cilz qui m'oient.

[1] *Le Testament de maistre Jehan de Meung*, édit. de Méon, p. 63.

« Melons qu'eles font bien, le mal apetiçon
« Car cil demi-chiot, ou demi peliçon
« Dont eles sunt bordées ainsinc com hériçon,
« Les gardent maintes fois de froit et de friçon. »

La figure 8 reproduit une de ces toilettes [1]. La ceinture est ici une bande d'étoffe souple, tordue. Cette mode persista avec quelques variantes jusque vers 1350 ; mais elle n'était point absolue, et souvent les femmes alors ne portaient pas la ceinture. La robe de dessus que présente notre vignette tient encore du bliaut et n'est pas

encore le surcot. Quand ce dernier vêtement fut adopté par les femmes (voy. Surcot), la ceinture fut posée sous le surcot, mais toujours à la hauteur des hanches. Nous possédons de beaux et nombreux exemples de cette parure dans nos monuments funéraires de la seconde moitié du xiv° siècle. Parmi les plus complets, il faut citer la statue d'Ysabel d'Artois, fille de Jehan d'Artois, comte d'Eu, et d'Ysabel de Melun. Cette Ysabel d'Artois mourut en 1379, et son effigie est aujourd'hui déposée dans les caves de l'église d'Eu. Gaignères l'a reproduite avec les peintures qui ornaient ses vêtements.

[1] Du roman *les Merveilles du monde* (première moitié du xiv° siècle), Biblioth. impér., n° 8392.

La figure 9 montre comme est posée la ceinture d'orfévrerie sous le surcot, à la hauteur des hanches[1].

Le port de la ceinture était, pour les femmes, une marque honorable, et pendant les XIVe et XVe siècles plusieurs édits royaux défendirent aux femmes de mauvaise vie d'en porter, sous peine de la prison et de la confiscation de la parure. Dans les comptes de la prévôté de Paris, il est souvent question de ces rigueurs exercées contre les prostituées. A la date de 1459, on y lit, à l'article FORFAITURES : « Une ceinture ferrée (garnie) de boucle, mordant et cloes « d'argent doré, pesant deux onces et demie, avec une surceinte

10

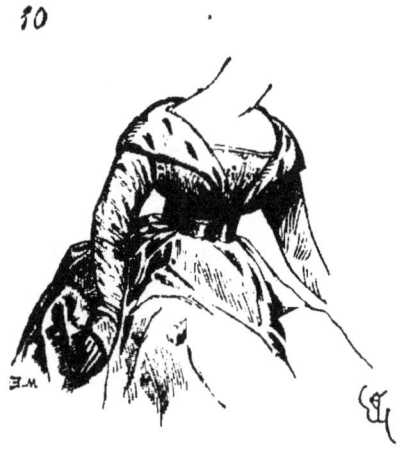

« aussi ferrée de boucle, mordant et clos d'argent doré, un *Pater* « *noster* de corail, tels quels à boutons, et un *Agnus Dei* d'argent, « des heures à femme telles quelles, à un fermoir d'argent doré, et « collet de satin fourré de menu vair, tel quel, advenus au Roy nostre « Sire par la confiscation de demoiselle Laurence de Villers, femme « amoureuse, constituée prisonnière pour le port d'icelles, etc.[2]. »

Le surcot des femmes persista jusqu'à la fin du XIVe siècle, et, avec ce surcot, la ceinture basse sur les hanches. Il fut même admis dans les toilettes d'apparat, jusqu'à la fin du règne de Charles VI, avec quelques variantes dans la forme. Mais, à cette époque, de longues qu'elles étaient, les tailles des femmes deviennent très-

[1] Voyez aussi, dans l'église abbatiale de Saint-Denis, les statues de Jeanne de Bourbon et de Béatrix de Bourbon, laquelle mourut en 1383.

[2] Sauval, *Antiquit. de la ville de Paris*, t. III, p. 360.

courtes et sont serrées par de larges ceintures d'or, de passemen-
terie ou d'orfévrerie (fig. 10)[1].

C'est à ces ceintures que les femmes suspendaient de petits objets,
patenôtres, boursettes, miroirs, clefs, etc.

Il est souvent question, dans les contes et fabliaux, de ceintures
auxquelles sont suspendus des escarcelles, des écritoires, des cou-
teaux, des clefs. Aussi, quand on faisait cession pour dettes, on se
dépouillait de sa ceinture devant les juges ; c'était se dépouiller du
droit de propriété.

Les inventaires des xive et xve siècles mentionnent des ceintures
très-riches garnies de leur bourse : « Pour une ceinture et pour une
« bourse faite à l'aiguille, d'or de Chippre[2]..... » — « Pour une
« ceinture blanche, ferrée d'argent..... » — « Pour une fleur de lis
« et une ceinture d'or à rubis et à esmeraudes[3]..... » — « Pour
« faire et forger pour ledit Mr d'Orliens deux roses d'or fin et d'ar-
« gent esmailliées de rouge cler, et furent mises en sa bonne çain-
« ture à perles[4]..... » — « Une ceinture d'or pesant deux marcs
« trois onces quatre esterlins, achetée 136 francs 3 sols 6 de-
« niers[5]..... »

Les ceintures elles-mêmes servaient de bourse, ainsi que cela se
pratique encore chez les habitants de la campagne. Un conte du
xive siècle[6] nous montre un certain sacristain qui veut séduire une
bourgeoise et lui promet cent livres. La dame fait semblant d'accep-
ter, de complicité avec son mari. Dès que l'église est fermée, afin de
se procurer la somme promise, le moine :

> « pense de son affaire,
> « Puis cerche boites et armoires
> « Et les autex as scintuaires
> « Où la gent ont l'offrande mise
> « Qui orent oï le service.
> « Une grant corroie a emplie,
> « De ce ne li menti-il mie,
> « Que bien cent livres n'i éust ;
> « Voire encore plus, se il péust,
> « En i éust volentiers mis. »

[1] Mss. des Chroniques de Froissart (xve siècle), Biblioth. impér.
[2] Comptes de Geoffroi de Fleuri, 1316.
[3] Ibid.
[4] Comptes d'Et. de la Fontaine, 1352.
[5] Invent. de Louis d'Orléans, 1397.
[6] Du Segretain, moine, manuscr. fonds Saint-Germain, no 1830. Barbazan, t. I,
p. 242.

A dater de 1330, les vêtements civils des hommes, de larges et amples qu'ils étaient jusqu'alors, deviennent étroits, justes au corps, et la ceinture n'est plus qu'un ornement comme pour les vêtements des femmes. Le beau manuscrit des statuts de l'ordre du *Saint-Esprit au droit désir* ou *du Nœud* [1] nous montre comment les gentilshommes portaient la ceinture à cette époque (fig. 11). Elle

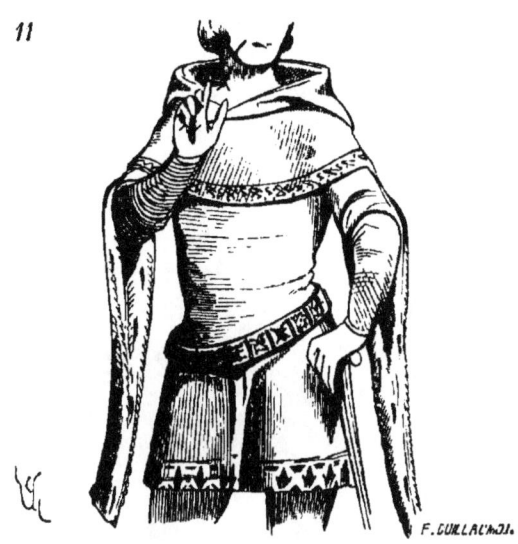

11

F. GUILLAUMOT.

était lâche, posée à la hauteur des hanches, et il paraissait élégant de la laisser tomber plus d'un côté que de l'autre. On y pouvait attacher l'escarcelle et le couteau, mais cela ne se faisait point en compagnie. Un peu plus tard, de 1370 à 1390, la ceinture est descendue au-dessous des hanches ; elle est large, régulièrement posée et tient au justaucorps (fig. 12). Il était de bon ton alors d'y suspendre le couteau à manche rond, sur le côté de la cuisse droite. Ces ceintures étaient de grand prix, couvertes de pierreries.

Le 4 avril 1352, il est payé par Josseran de Mascou, receveur général de la reine, « pour une ceinture achatée et payée du sien, « baillée à madame Jehanne de France, fille du roy, à présent royne « de Navarre, pour donner au roy de Navarre, son marry, le jour de « leur fiançaille, 700 écus d'or », somme considérable à cette époque.

Les bourgeoises rivalisaient, autant que faire se pouvait, avec les

[1] 1352, musée des Souverains, au Louvre.

dames nobles, en fait de toilette et de joyaux. Ce luxe, malgré les
édits somptuaires, compromettait toutes les fortunes, et les poëtes
des xiv° et xv° siècles ne cessent, dans leurs vers, de critiquer amè-
rement ces tendances de la classe bourgeoise :

« Maintenant fault avoir abils.
« Robes et aultres abillemens.
« Verges d'or, perles et rubis.
« Sainctures dorees, dyamens.
« Menuz vers letices gris blans
« [1]. »

Pour les bourgeois, occupés de leur négoce et de leurs affaires,
la ceinture était une véritable trousse à laquelle pendaient couteaux,

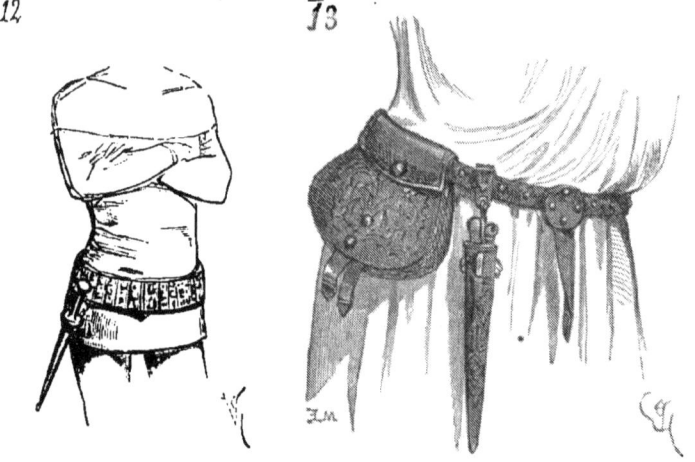

escarcelle, écritoire, ustensiles de métier (fig. 13)[2]. On portait en
voyage des ceintures de cuir qui pouvaient contenir de l'argent :

« Dame, fet-il, c'est vérité,
« Mes je vous ai ci apporté,
« Ne sai quans deniers que j'avoie,
« Atant li baille la corroie,
« Qui moult estoit plaine et farsie[3]. »

Le goût des ceintures d'orfévrerie passa de mode, chez les
hommes, pour les habits civils, vers 1425, et reprit à la fin du

[1] *La Complainte douloureuse du nouveau marié.*
[2] *Roman des merveilles du monde*, 1350. Biblioth. impér , n° 8392.
[3] *Conte de Constant Duhamel*, vers 581 et suiv. (*Fabl. et contes des* xiii°, xiv° et
xv° *siècles*, édit. d'Amsterdam, 1766).

xvᵉ siècle. Pendant cette période, les hommes ne portaient que des
cordons de soie ou d'or pour serrer les robes à la taille. Les femmes
cessèrent également de porter les larges ceintures que représente la
figure 10, vers 1440 (voy. Robe), et ne commencèrent à reprendre
ces joyaux que vers les dernières années du xvᵉ siècle. A cette
époque, les écuyers tranchants des grandes maisons, les maîtres
d'hôtel, portaient des ceintures munies de trousses, de couteaux.

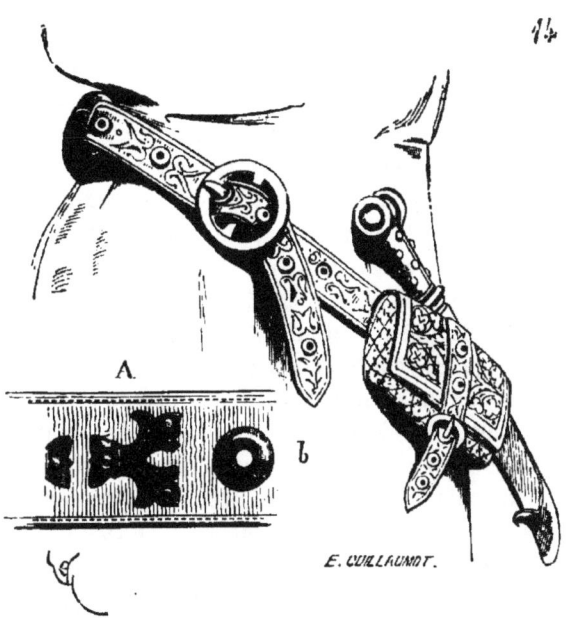

E. GUILLAUMOT.

Ces ceintures étaient décorées d'applications de métal, ne serraient
pas la taille, mais tombaient du côté gauche, n'étant retenues au-
dessus des hanches que par un anneau pris dans une agrafe. La
figure 14 donne une de ces ceintures[1], qui date des premières
années du xvⁱᵉ siècle. En A, est tracé un détail, moitié d'exécution,
d'ornements de métal (cuivre doré) appliqués sur les courroies;
en b, est un des œillets à travers lesquels passait l'ardillon de
la boucle[2].

[1] Des sujets ronde bosse de la clôture du chœur de la cathédrale d'Amiens (mort de
saint Jean-Baptiste).
[2] Cabinet de l'auteur.

CHAPEAU, s. m. (*capiel, chapel, chapelet, chapiaux, cuvre-chief*). Le chapel, qu'il ne faut pas confondre avec le chaperon, s'entendait comme couronne de métal ou de fleurs, et comme couvre-chef. Il y avait dans les villes, et notamment à Paris, la confrérie des fabricants de chapels de fleurs, simples couronnes portées à l'occasion de certaines cérémonies et pendant les banquets. De cette ancienne industrie nous n'avons conservé que le nom de *chapeliers*, donné à nos faiseurs de chapeaux d'hommes. Chacun sait que, pendant l'antiquité grecque et romaine, il était d'usage de se couronner de fleurs pendant les festins. Cette habitude se perpétua pendant le moyen âge et jusqu'à l'époque de la renaissance. Alors, comme on prétendait remettre en honneur les usages des anciens, on abandonna celui-ci, qui était une tradition non interrompue de l'antiquité. C'est là une de ces contradictions comme on en peut signaler un grand nombre à cette époque.

Legrand d'Aussy, dans son *Histoire de la vie privée des Français*, fait observer que la coutume de se couronner de fleurs remontait à l'époque des Gaulois. Ceux-ci, « pour montrer l'assurance avec laquelle ils marchaient au combat, et le mépris qu'ils avaient de la mort, ne portaient, dit Ælien, pour tout casque, dans un jour de bataille, qu'une couronne de fleurs ».

Dès l'époque mérovingienne, toute personne noble portait les cheveux longs ; les femmes se coiffaient de longues tresses pendantes ; les hommes laissaient tomber leur chevelure à mi-hauteur du cou. On ne pouvait se passer dès lors d'un cercle qui pût maintenir ces longs cheveux et les empêcher de tomber sur les yeux. Ces couronnes devenaient donc un accessoire indispensable, même lorsqu'on avait la tête nue, et elles étaient communes aux hommes et aux femmes. Dans le *Roman du châtelain de Coucy*, écrit à la fin du XIIe siècle, la dame de Fayel fait don à son ami d'une couronne à elle [1] :

> « Mès un cuevrechief faitis (beau) ay
> « Listé (bordé) d'or que je vous donray,
> « Et coissinet et bel et bon,
> « De grosses pierres sont li bouton :
> « Mès avoir voel vostre fiance [2].
> « Que le porterés sans faillance,
> « N'à autre ne sera changiés. »

[1] Vers 5133 et suiv.

[2] Mais je veux que vous me promettiez.

Et plus tard, lorsque le sire de Coucy a remporté le prix de la joute, il revoit sa dame et lui dit :

« Mès n'en fusse venus à chief (à mon honneur)
« Se ne fust pour le cuevrechief
« Que me donnastes l'autre jour
« Avoec l'ottroy de vostre amour [1]. »

Ces chapels étaient de véritables couronnes ornées de pierres précieuses, de perles ou d'émaux (voy. COURONNE).

Quant aux chapels de fleurs, on les voit fréquemment représentés sur la tête des hommes et des femmes, dans les vignettes des manu-

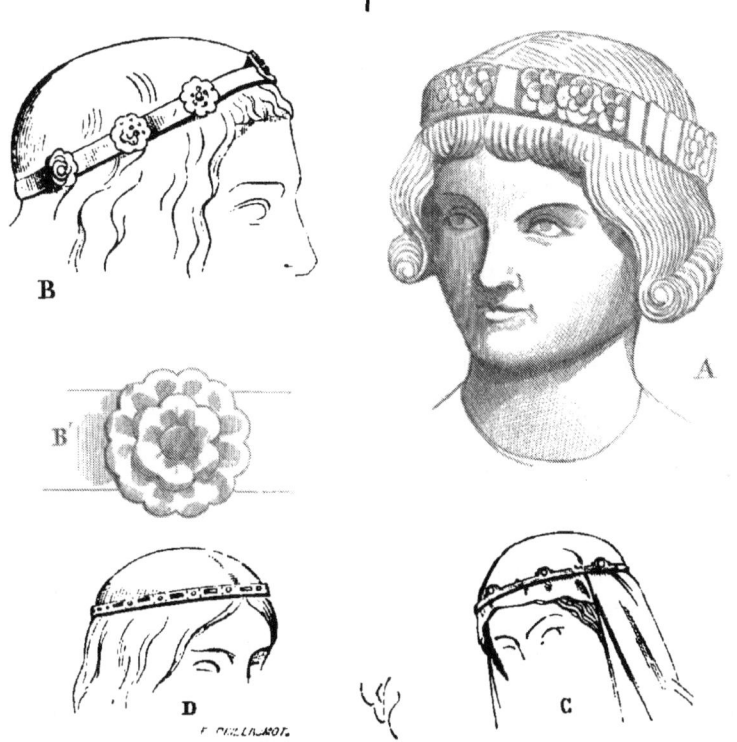

1

scrits et sur les statues des xiie, xiiie et xive siècles. Souvent même ces fleurs étaient faites en orfévrerie et cousues sur un galon. Voici (fig. 1) quelques exemples de ces chapels [2].

[1] Vers 5356 et suiv.
[2] L'exemple A est pris sur une statue du portail de l'église de Saint-Thibaut (Côte-d'Or), xiiie siècle ; l'exemple B, sur une statue d'un comte d'Étampes (commencement

Les femmes plaçaient parfois ces chapels, ou couronnes de fleurs, sur les voiles de *molesquine* [1], mais le plus souvent sur les cheveux :

« Si voit de la forest issir
« Tot belement et à loisir
« Dusc'à .iiij. .xx. damoiseles.
« Ki cortoises furent et beles.
« S'estoient molt bien acesmées (parées, ajustées) ;
« Totes estoient desfublées,
« Ensi sans moclekins estoient,
« Mais capeaus de roses avoient
« En lor chiés mis. et d'aiglentier.
« Por le plus doucement flairier.
« Totes estoient en bliaus
« Senglés, por le tans qui ert chaus [2]. »

Guillaume de Lorris, voulant exprimer comment il ne faut pas tant rechercher le luxe dans les vêtements que la bonne grâce, la propreté, la distinction, s'exprime ainsi à propos de la coiffure :

« Chapel de flors qui petit couste,
« Ou de roses a Penthecouste,
« Ice puet bien chascun avoir,
« Qu'il n'i convient pas grant avoir [3]. »

Mais cette manière de coiffure était usitée aussi lors des entrées solennelles, des processions :

« Bien sont vestus li jouvenchiel :
« Chascuns ot en son chief chapiel
« De roses et de flors diverses.
« Par mi les rues ot grans presses
« Des gens qui resgarder les vint [4]. »

Ces chapels de fleurs étaient souvent donnés à des seigneurs, à titre de redevances. « Les teneurs de la maison de la Bourvelie « doibvent un chapeau de boutons de roses à trois rangs [5]. » Dans le

du xive siècle) ; l'exemple C. sur la peinture de la princesse Blanche, fille de saint Louis (xiiie siècle), et l'exemple D, sur une vignette d'un manuscrit de la fin du xiiie siècle et les vitraux de la cathédrale de Chartres.

[1] La molesquine était alors une sorte de toile très-fine, comme notre batiste.

[2] *Le lai du trot* (xiiie siècle).

[3] *Roman de la rose*, vers 2168 et suiv.

[4] *Roman de la violette*, vers 703 et suiv.

[5] *Comptes de Raoul de la Porte, receveur de la seigneurie de Parthenai*, année 1535 (manuscrit possédé par Monteil, cité par lui dans les notes de son *Hist. des Français*, t. IV, p. 447).

Roman de Lancelot, il est dit « qu'il ne fut jour où Lancelot, ou
« hiver ou été, n'eust au matin un chapel de fresches roses sur la
« teste, fors seulement au vendredi et aux vigiles de hautes festes. »

Ces chapels de fleurs furent l'origine de ces chapelets de perles ou
de pierres fines que portaient les gentilshommes pour ceindre leurs
cheveux. De là sont venus les tortils des barons, les couronnes des
comtes, des marquis, des ducs, car il était interdit aux roturiers de
porter autre chose que des couronnes de fleurs. Quoi qu'il en soit,
il était toujours convenable d'offrir un chapel de fleurs à un person-
nage noble, lorsqu'il entrait dans une ville ou présidait une assem-
blée ; et encore, à la fin du xve siècle, les dames de Naples présen-
tèrent à Charles VIII, entrant en vainqueur dans la ville, une
couronne de violettes.

Nous parlerons maintenant des chapeaux faits pour abriter la
tête. Du xie au xvie siècle la variété de forme de ces couvre-chefs est
prodigieuse ; depuis le pétase antique jusqu'au mortier, au bonnet
de laine et à la calotte hémisphérique, tout a été successivement ou
simultanément adopté, et, bien que nous présentions ici un assez
grand nombre de ces chapeaux, nous ne pouvons espérer les donner

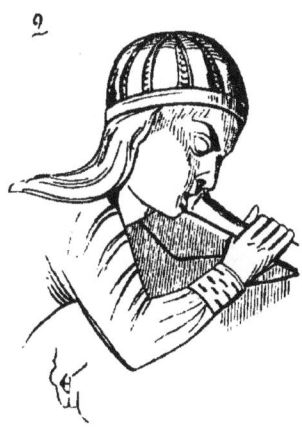

tous. Dès le xie siècle, on voit apparaître dans les bas-reliefs et les
vignettes des manuscrits le chapeau ou la calotte hémisphérique
sans rebords, simultanément avec le chapeau à basse forme et petits
bords si fréquemment représenté sur les monuments grecs.

Un des chapiteaux des colonnes engagées du bas côté sud de
l'église abbatiale de Vézelay (fin du xie siècle) représente une scène
singulière. Un ménestrel semble charmer un être monstrueux en

sonnant du cor. Ce personnage est coiffé d'un chapeau hémisphérique côtelé (fig. 2). Nous voyons une coiffure analogue adoptée pour l'une des statues d'hommes du portail Royal de la cathédrale de Chartres (XII° siècle) (fig. 3). Ici les côtes se réunissent en un joyau ayant la figure d'une plaque semi-circulaire, placée sur

3

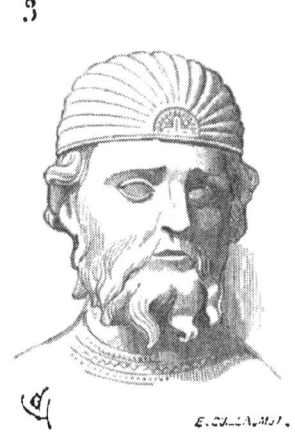

le front. Ces côtes étaient faites d'une étoffe plissée sur une calotte solide. Quelques vitraux et vignettes de manuscrits du XII° siècle présentent la même coiffure spéciale aux hommes. Des figures qui datent de la même époque, c'est-à-dire de 1140, et qui sont sculp-

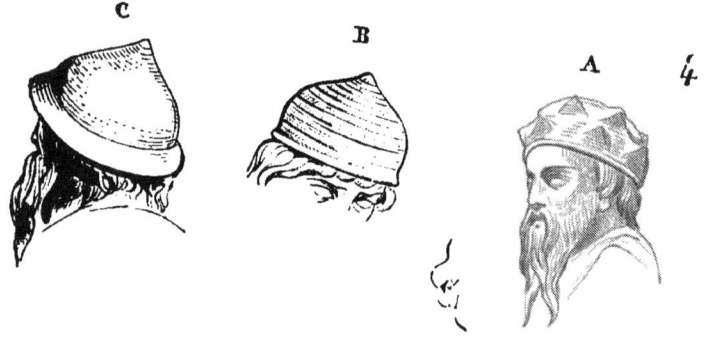

tées sur les bas-reliefs et les voussures de la porte Sainte-Anne de Notre-Dame de Paris, nous montrent trois autres formes de chapeaux (fig. 4). L'un, celui A, semble être fait en tricot, il est orné de pointes saillantes en façon de petites pyramides ; le second, B, est évidemment de paille ou de jonc ; le troisième, C, paraît être

feutré. Personne n'ignore que les feutres datent d'une époque très-reculée, et que sous l'empire romain il y avait des feutriers et des métiers à foulons dans les Gaules [1].

Dans les mêmes sculptures de la porte Sainte-Anne de Notre-Dame de Paris, mais refaites au XIII° siècle, les juifs sont représentés avec des chapeaux dont la coupe est donnée figure 5, et l'apparence

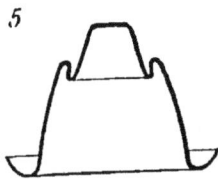

figure 6. En effet, à cette époque [2], les juifs étaient tenus, à Paris, de porter des chapeaux pointus. Généralement, comme dans notre exemple, l'extrémité supérieure du feutre est repliée et rentrée, en partie, dans la base du cône. D'autres chapeaux, parmi ces sculptures, et de la même époque, affectent la forme donnée figure 7.

Évidemment ces coiffures sont de feutre léger, souple. Ces chapeaux étaient de couleurs différentes ; ceux des juifs étaient jaunes. Le clergé avait adopté la couleur verte, et la cour de Rome lança des décrets contre cette coutume, qui ne fut plus guère adoptée que par les évêques. Il va sans dire que la noblesse décorait les chapeaux avec luxe ; on les entourait de perles, de chaînes, de pièces d'orfévrerie, de fermaux. La forme de ces chapels s'était sensiblement modifiée.

1 Nous avons vu à Langres l'épitaphe d'un *fullo* sur un cippe qui pouvait dater du III° siècle.

2 1200 à 1240.

Dès la fin du xiii° siècle, on voit des seigneurs et des bourgeois coiffés de chapeaux de feutre, mous, à larges bords retroussés, formant souvent une pointe par devant (fig. 8) [1]. Ces feutres se portaient en campagne, par-dessus le capuchon de l'aumusse, ou sur un

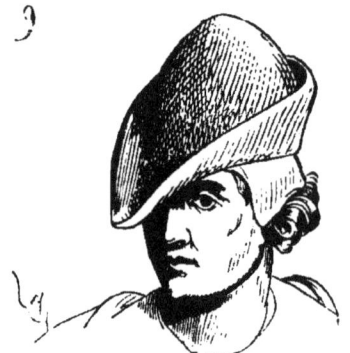

chaperon serré (fig. 9). Le chapeau pouvait être arrêté au moyen d'un cordonnet qu'on nouait sous le menton (voy. fig. 8). Il était plus ou moins haut de forme, et le bord retroussé, abaissé devant les yeux, tenait lieu de visière. C'est autour de ces chapeaux que les gentilshommes riches posaient des chapelets de perles et de pierreries, ou des cercles d'or également garnis de pierres fines, en façon de couronnes [2].

Les cavaliers portaient alors (seconde moitié du xiii° siècle), ou de simples capuchons, ou des chaperons assez semblables au pétase

antique (fig. 10) [3]. On voit parfois ce chapeau placé derrière le dos et retenu par son cordonnet autour du cou.

[1] Vignettes du manuscrit *les Miracles de la sainte Vierge*, biblioth. du séminaire de Soissons : *De Girard qui s'occit.*

[2] Voyez COURONNE.

[3] *Apocalypse*, Biblioth. impér., fonds français, n° 7013.

Le luxe des chapels fut porté à la dernière limite vers le milieu du xiv° siècle. Le continuateur de Nangis dit qu'en l'année 1356, les nobles couvraient leurs chapels et leurs ceintures de perles, de pierres fines, de diamants, de plumes, si bien qu'alors les perles acquirent une valeur exorbitante. Dans les comptes d'Étienne de la Fontaine, nous trouvons cette description d'un chapeau de la reine [1] : « Pour un chapel d'or à 4 troches [2] de perles, en chacune troche « 12 perles, 28 pièces de rubis et ballis, 8 grosses émeraudes, « 5 autres moiennes, 8 autres petites et 8 dyamens ; tout pesant « 1 marc 7 onces 5 esterlins. » Et dans l'inventaire dressé en 1353 : « Pour 1 chapiau de bièvre [3] fourré d'ermines semé de perles « d'Orient, à un laz garny de 4 boutons de perles, et y faut 8 roses « de perles, contenant chascune rose 21 perles et 14 autres perles... » En effet, on ne se contentait pas alors de chapeaux de feutre, on en faisait en fourrures, en soie ou laine frisée, en velours, en orfrois. Mais nous avons l'occasion de nous étendre sur ces couvre-chefs à l'article COIFFURE, d'autant que, pour les femmes, ils s'ajustaient avec les cheveux.

Vers le milieu du xiv° siècle, les femmes en campagne, chevauchant, portaient des chapeaux de feutre dont les larges bords étaient

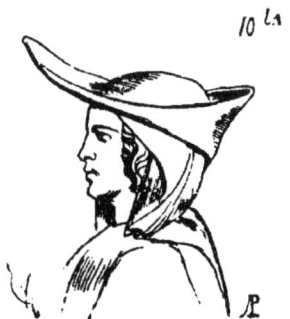

relevés derrière la tête et formaient visière devant les yeux. Voici (**10 bis**) une de ces coiffures [4] posée sur un voile recouvrant les cheveux. La femme est à cheval et accompagne son amant.

Certains corps portaient des chapels d'une forme particulière, indépendamment du chaperon dont nous parlerons tout à l'heure.

[1] 1352. Voyez *Comptes de l'argent. des rois de France*, au xiv° siècle, publ. d'après les mss. origin. par M. Douët d'Arcq (1851).

[2] Tigettes, brins, garnis de perles et de pierres.

[3] Peau de castor.

[4] D'un dessus de miroir d'ivoire, du xiv° siècle, collect. du rév. W. Sneyd.

C'est ainsi que les massiers, les sergents d'armes portaient des cha-
peaux ou mortiers faits en forme de bourrelet ou bien de toque
rigide, assez semblable à celle que portent aujourd'hui les juges.
La curieuse pierre gravée, autrefois déposée dans l'église Sainte-

Catherine du Val-des-Écoliers, à Paris, et aujourd'hui dans l'église
impériale de Saint-Denis, dédiée, sous Charles V, par les sergents
d'armes, en souvenir de la bataille de Bouvines, nous montre un de

ces sergents massiers coiffé d'un mortier de feutre roide (fig. 11) [1].
Au commencement du xve siècle, les hommes adoptent le chapeau
à haute forme conique tronqué, souple, sans bords ou avec petit
bord légèrement relevé. En A, la figure 12 reproduit un de ces

[1] Ces plaques de pierre gravées n'ont été placées dans l'église Sainte-Catherine
qu'en 1376, au moment où Charles V constitua d'une manière définitive la confrérie des
sergents d'armes. Les vêtements tracés sur ces dalles sont ceux de la seconde moitié du
xive siècle. (Voy. la *Monogr. de l'église roy. de Saint-Denis*, par le baron de Guilhermy,
1848).

chapeaux sans bords portés par toutes les classes. Les gentilshommes et riches bourgeois les ornaient de chaînes ou de fermaux d'or ou d'argent. En B est donné un chapeau à petits bords porté habituellement par les gens de classe moyenne. Ces chapeaux à bords étaient moins souples que les précédents ; ils sont généralement noirs, quelquefois gris. En C, est tracé un chapel porté par les hommes nobles, lorsqu'ils chevauchaient [1]. Cette coiffure se composait d'une calotte de feutre ou de velours entourée d'un bourrelet de fourrure ; on la portait armé, à la place du heaume, pour ne se point fatiguer dans les marches. Au commencement du xv⁰ siècle, entre autres coiffures [2], les femmes portaient en campagne un chapeau à larges

13 *14*

bords et à plis rayonnants (fig. 13), par-dessus l'aumusse d'étoffe. Ce chapeau était fait d'étoffe légère sur une armature de laiton. Il était maintenu au moyen de cordonnets attachés sous le menton [3]. C'était un véritable parasol, dont la circonférence un peu ovale était plus développée sur le devant que par derrière. Mais, à la fin du xv⁰ siècle, les bords des chapeaux des hommes deviennent amples et les formes s'abaissent. Sous Louis XI, on portait encore des chapeaux dont la forme est donnée dans la figure 14 [4], mais aussi avec une apparence plus trapue. Ces chapeaux étaient le plus souvent

[1] Représentation de Bernard d'Armagnac, comte de la Marche (milieu du xv⁰ siècle), Biblioth. impér., ms. du roi d'armes de Charles VII, n⁰ 9653.

[2] Voyez COIFFURE.

[3] Sculpture du château de Pierrefonds (1400).

[4] Sur un coffret de cuir du musée de Cluny (seconde moitié du xv⁰ siècle).

faits d'étoffes, telles que drap et velours, ou foulés. Un peu plus tard, au commencement du règne de Charles VIII, les bords de ces chapeaux sont conservés et la forme s'abaisse entièrement (fig. 15); mais la partie tombante du bord, au lieu d'être portée devant le

visage, est rejetée sur le côté gauche, et c'est la partie A qui se présente au-dessus du front. Dès lors ce chapeau, très-élégant, quoique ne garantissant guère la face, a l'apparence que donne la figure 16.

Les seigneurs le doublaient de fourrures précieuses et le couvraient de plumes d'autruche. La partie relevée du bord était ornée de quelque riche joyau [1]. Les pages, les varlets, les écuyers, portaient des chapeaux à plus petits bords, également relevés tout autour de la

[1] Manuscrit du *Livre des tournois*, Biblioth. impér., n° 8351, écrit et peint par ordre de Louis de Bruges, pour être offert à Charles VIII.

forme, et, à certaines occasions solennelles, les princes prenaient pour coiffure un chapeau à très-larges bords tombants, en façon de campanule (fig. 17.. Ces bords étaient faits de brins de plumes recouverts, à l'attache, de duvet. La calotte était de velours, ainsi que les bords sous la plume [1]. Nous pourrions donner un plus grand

nombre d'exemples de ces chapeaux, si variés de forme pendant les XIV^e et XV^e siècles; mais ce serait entrer dans de trop longs développements. Sous Louis XII, au contraire, le chapeau varie peu. Il est habituellement fait de feutre, à bords assez larges, régulière-

ment et légèrement relevés, avec calotte hémisphérique. Une longue plume tombe par derrière (fig. 18). On le posait de côté pour laisser voir la chevelure, que les élégants portaient longue et lisse sur le dessus de la tête, très-peu frisée sur le cou. Cette mode persista jusque sous le règne de François I^{er}.

[1] Manuscr. du *Livre des tournois*.

Parmi les prélats, les cardinaux étaient les seuls qui eussent conservé le chapeau à bords jusqu'au xv° siècle. Les évêques, les chanoines et les curés, à la ville, portaient la barrette sur la cape, ou la barrette avec le capuchon de la cape renversé. Les chapeaux des cardinaux à basse forme, au xiii° siècle, et à larges bords circulaires un peu rabattus tout autour [1], furent maintenus pendant le xiv° siècle et le commencement du xv°; mais, vers 1430, les bords de ces cha-

peaux sont exactement façonnés suivant un plan droit; puis, vers le milieu du xv° siècle, ces bords se relèvent légèrement au pourtour (fig. 19). [2] A la fin du xv° siècle, les bords du chapeau reprennent le plan droit, et les cordons se garnissent d'un certain nombre de glands posés l'un sur l'autre en losange : 1, 2, 3, 4 et 5; ce qui fait quinze houppes ou glands pour chaque cordon. De fait, à dater de cette époque, le chapeau de cardinal, jadis chapeau de cavalier, ne fut plus qu'une marque honorifique, et n'était placé sur la tête que dans des occasions solennelles, fort rares. Aujourd'hui ce chapeau n'est plus qu'un rond de carton recouvert de taffetas rouge.

CHAPERON, s. m. (*cappron*). Le mot indique l'origine de cette coiffure : c'est une petite cape, une aumusse qui, par suite des transformations de la mode, de capuchon devient un des bonnets les plus singuliers qu'on ait pu imaginer, et cela naturellement, sans qu'il y ait eu recherche de l'étrangeté. C'est là l'histoire de la plupart des vêtements, qui semblent s'éloigner de leur forme originelle par la destination nouvelle et plus commode que l'usage impose à leur premier emploi. Il n'est aucun de nos vêtements

[1] Voyez CAPE, fig. 9.

[2] Voyez la vignette représentant la mort de Robert (de Genève) dans le manuscrit de Froissart, Biblioth. impér , fonds Colbert. n° 8323.

modernes auquel on ne puisse trouver une origine, souvent très-éloignée de la forme dernière.

On a vu que les hommes et les femmes de toutes classes avaient adopté, dès une époque très-ancienne, le petit mantel à capuchon, l'aumusse, la cape fermée par devant. Au XII⁰ siècle, les deux sexes portaient sur la tête et les épaules un vêtement dont l'origine se retrouve dans les monuments gallo-romains, et qui avait la forme présentée en A dans la figure 1.

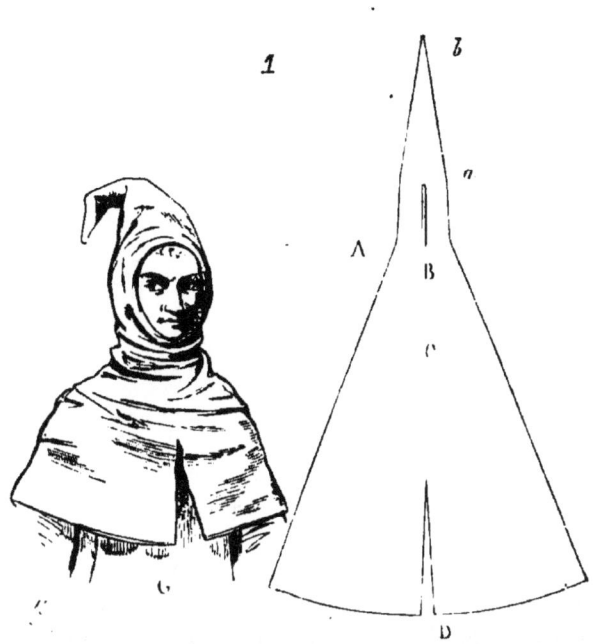

Ce vêtement (petite cape) était fait en façon d'entonnoir, avec une ouverture en B pour laisser passer le visage. Toute la partie comprise entre B et C se plissait sur le cou, et l'extrémité de C en D couvrait les épaules, ainsi que la moitié des bras. Porté, ce vêtement de tête avait l'apparence donnée en G. Il était excellent pour se préserver de la pluie ou des frimas; mais du moment qu'il semblait trop chaud, ou que la pluie venait à cesser, on l'enlevait. Qu'en faire? On le jetait sur l'épaule ou autour du cou. Mais il fallait se garantir du soleil au besoin, se couvrir la tête, en bien des occasions, sans calfeutrer ainsi le cou et les épaules; et comme les cavaliers ou les piétons ne pouvaient porter un couvre-chef de rechange, ils posaient ce vêtement replié sur la tête, et, afin que le chaperon

ne tombât pas, l'ouverture B embontissait le sommet du crâne. Il
va sans dire que le vent ou les mouvements dérangeaient ces plis ;
que les deux extrémités tombaient de droite et de gauche : pour
éviter cet inconvénient, on repliait l'extrémité *ab* sur le sommet de
la tête ; la partie inférieure BD, tordue, était enroulée, et l'extré-
mité de la chape tombait sur l'oreille.

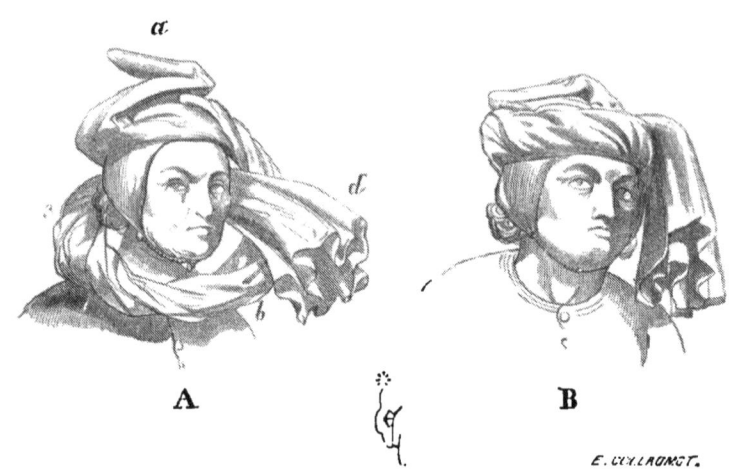

E. VIOLLAROLET.

Une figure est nécessaire pour expliquer cette manière de poser
le chaperon. En A (fig. 2), on voit comment l'ouverture moyenne
du chaperon enveloppe le sommet du crâne. En *a*, l'extrémité
pointue du chaperon est repliée ; puis l'autre partie inférieure,
tordue, enveloppe en *bc* la tête, forme nœud de manière à tomber
en *d*. Si l'on remonte la torsade *bc* autour du front, et qu'on tire
sur l'extrémité *d*, on obtient la coiffure B. Or, cette coiffure est
exactement copiée sur l'une des têtes, de grandeur naturelle, qui
portent la corniche supérieure de l'église Saint-Nazaire de Carcas-
sonne (1320). C'est là le chaperon dans sa transformation primitive,
et cette transformation, ou plutôt cette façon particulière de poser
le chaperon est déjà adoptée au xiiiᵉ siècle. Dans le *Roman de Garin
le Loherain* [1], on lit ces vers :

> « Jusqu'à la salle ne fina, si i vint,
> « Por desconoistre et son chaperon mis. »

[1] Édit. de M. P. Pàris, t. II, p. 256 ; Techener, 1833.

Pour ne pas être reconnu, Rigaud met son chaperon ; il était facile, en effet, de se cacher le visage derrière la partie tombante de l'extrémité du chaperon, en le posant comme le montre notre dernière figure, tandis que cela n'eût pas été possible en s'affublant du chaperon, comme le marque la figure 1. Ces chaperons étaient habituellement alors faits de drap et même de soie.

C'est au commencement du xiv° siècle que la mode de porter ainsi les chaperons devint générale, non-seulement parmi les nobles,

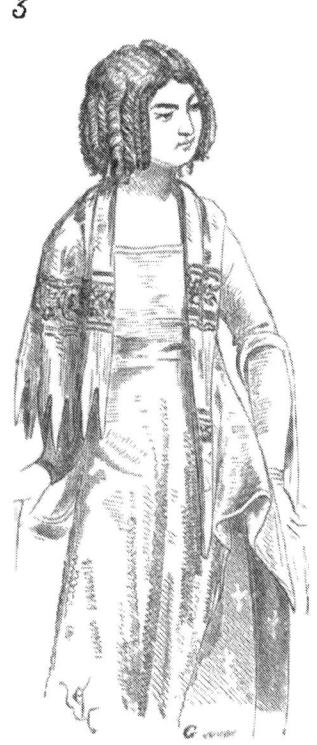

3

mais chez les bourgeois. Cette coiffure était, comme il est dit plus haut, commune aux hommes et aux femmes ; mais les hommes seulement posaient le chaperon sur le sommet de la tête, ainsi que le montre la figure 2 en B. Pour les femmes, cette façon de coiffure eût dérangé absolument l'économie de la chevelure, elle ne fut pas suivie ; les dames nobles ou bourgeoises portaient le chaperon en manière d'aumusse, ou autour du cou ou sous un chapeau.

La figure 3 nous montre une noble dame portant le chaperon sur

les épaules, comme une écharpe ; la figure 4, un gentilhomme ayant le chaperon posé comme l'aumusse, mais le capuchon rabattu. [1]

4.

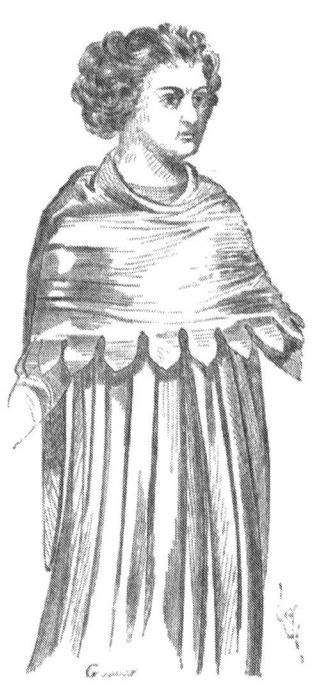

Pendant toute la première moitié du xive siècle, le chaperon des hommes était à plusieurs fins : on le plaçait de manière à envelopper la tête et les épaules (fig. 1), ou de façon à ne couvrir que les épaules (fig. 4), ou bien on en faisait un bonnet en forme de turban, ainsi que le montre la figure 2. Cependant, vers la fin de cette période, les élégants s'efforçaient de donner au chaperon-turban une tournure de plus en plus étrange, et qui, parmi le beau monde, prenait une ampleur démesurée. C'est toujours le principe indiqué figure 2 ; mais, au lieu de faire un seul tour, la queue du chaperon en fait deux et même trois autour du crâne. Cette queue est alors démesurément longue. Des vignettes de manuscrits de la fin du

[1] Manuscr. de *Lancelot du Lac* (xive siècle), t. II, Biblioth. impér., no 6793.

xive siècle reproduisent des personnages coiffés de chaperons d'une excessive ampleur (fig. 5) [1].

Il faut dire que jamais coiffure ne se prêta à des formes plus variées. Ainsi le beau manuscrit de Térence, de la bibliothèque de

5　　　　　　　　　　6

l'Arsenal [2], renferme des vignettes dans lesquelles quelques personnages portent le chaperon de manières très-diverses. L'un est affublé du chaperon avec chapeau de fourrure par-dessus (fig. 6). Celui-ci

7

(fig. 7) a posé l'ouverture moyenne du chaperon sur son chef, faisant simplement retomber l'extrémité inférieure d'un côté, la pointe étant cachée sous l'amas de plis que forme cette extrémité. Un troisième n'a pas tenu compte de cette ouverture moyenne et a noué le

[1] Manuscr. de 1390, Heures, Biblioth. impér.

[2] Moitié du xive siècle.

chaperon autour de sa tête (fig. 8), en accumulant sur le sommet du crâne les plis de l'extrémité en manière de crête de coq.

La figure 5 nous fait voir comme, à la fin du XIVe siècle, le chaperon s'était développé. Il avait alors, déplié, au moins 2 mètres de longueur. La mode d'enrouler toute cette étoffe autour de la tête passa, mais la longueur du chaperon ne fit qu'augmenter. De 1400 à 1430, on laissait pendre une partie considérable de la queue du chaperon sur le côté, par-dessus le bourrelet formé par un seul tour

de l'étoffe. Alors, l'ouverture moyenne du chaperon, au lieu d'être percée près de l'extrémité de la pointe, comme dans la figure 1, était laissée près de l'extrémité ample inférieure, de telle sorte que, si l'on s'affublait du chaperon, une longue bande d'étoffe tombait derrière le dos jusqu'aux talons. Mais, si l'on posait le chaperon en bonnet, sur le sommet de la tête, en faisant pénétrer le crâne dans l'ouverture, ce chaperon se présentait ainsi qu'il est indiqué en A (fig. 9)[1]. Alors, ou bien on enroulait cette longue pointe autour du cou, ainsi qu'il est tracé en B[2], ou bien, en suivant la mode précédemment expliquée, on enroulait partie de cette pointe autour de la tête, et on laissait tomber son extrémité du côté opposé à la crête formée par les plis de la partie inférieure (voy. en C)[3]. Un peu plus tard, le chaperon fut façonné d'une manière fixe, c'est-à-dire qu'on ne pouvait plus le disposer à sa guise, en faire une aumusse, une écharpe, un bonnet; le chaperon, tout en conservant cette dernière

[1] Manuscr. des Chron. de Froissart (XVe siècle), Biblioth. impér.
[2] Ibid.
[3] Mss. de la biblioth. de la ville de Rouen (XVe siècle), marchands.

forme, se composait d'une sorte de bourrelet uni sans plis, d'une
créte et d'une longue queue. On le pouvait ôter ou mettre comme

un chapeau. Tels sont les chaperons adoptés au milieu du xv⁰ siècle
par la noblesse et la bourgeoisie. Tel est le chaperon que porte,

dans son grand costume de l'ordre de la Toison d'or, le duc de
Bourgogne, Philippe le Bon (fig. 10)[1].

10

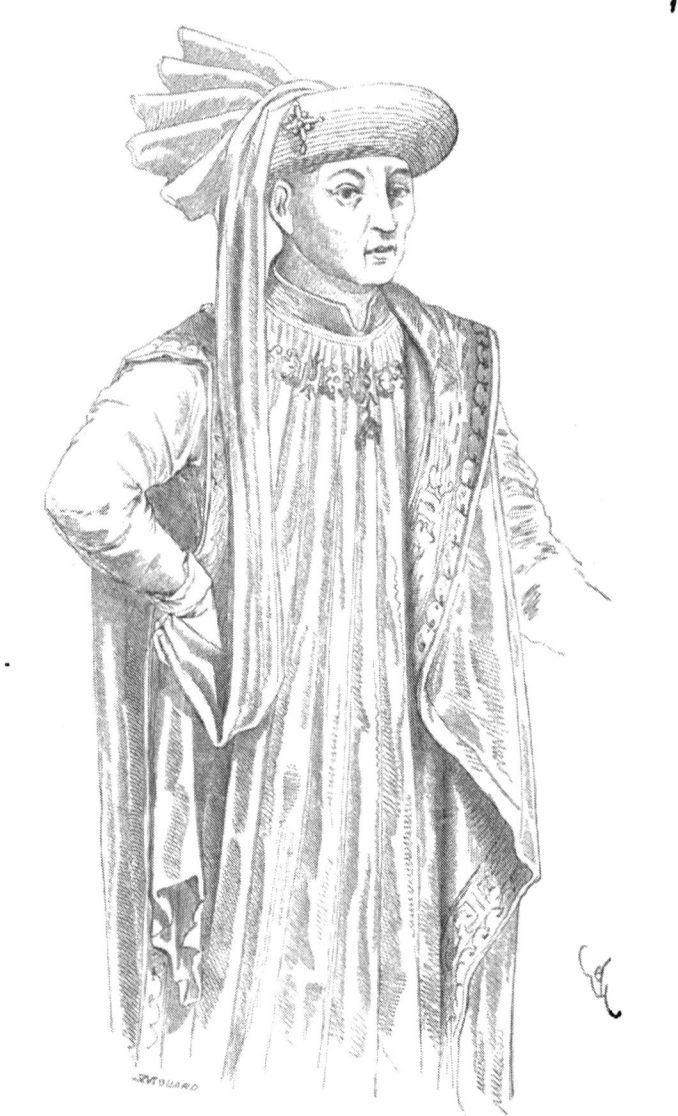

Pendant le xiv° siècle, ces chaperons étaient souvent déchiquetés

[1] Cabinet des dessins et estampes, Biblioth. impér.

par le bas, fourrés d'hermines ou de menu vair, faits de velours
et d'étoffe de soie : « Pour un chaperon pendant, 40 ventres et
« 8 ventres pour pourfilez[1] »..... « Pour 120 ventres de menu vair
« à fourrer 2 chaperons pendans, de broderie à perles, pour mes-
« dites dames Marie et madame Isabel de France[2]. » Ils étaient
brodés de perles et de figures, le tout d'une excessive richesse :
« Pour un chaperon de deux escarlattes[3], brodé à plusieurs et
« divers ouvraiges de perles grosses et menues, fait et délivré pour
« ledit seigneur (le Dauphin), et mis en ses garnisons, avec le seur-
« cot prins cy-dessus, c'est assavoir : le champ brodé de 44 arbre-
« ciaux à grans touffes de feuillaiges de brodeure, dont les tiges
« sont de grosses perles, à un pymart[4] de broderie d'or nue sur
« chascune tige, et le tour dudit chaperon brodé à une roe d'une
« orbevoie à 4 chapiteaux, tout de perles grosses et menues, ès
« quelx chapiteaux à hommes sauvages de brodeure montez sur
« diverses bestes ; et en la poitrine, devant, a un chastel de perles
« grosses et menues, duquel issent damoiselles montées sur autres
« bestes diverses, qui joustent aus hommes sauvages ; et est le
« champ dudit chaperon partout semé et cointé de perles, par
« manière de grainnes desdits arbreciaux. Pour l'escarlatte perles,
« or de Chippre, brodeure et façon, pour tout, 589 l. 16 s. p.[5]..... »
— « Pour 3 chaperons brodés à perles, l'un du pris de 150 escuz,
« le 2e du pris de 133 escuz, et le tiers du pris de 80 escuz ; pour
« tout, escuz pièce à 16 s. p., valeur 290 l. 8 s. p.[6] »

On sait que les Parisiens adoptèrent, après la bataille de Poitiers,
un chaperon mi-partie de drap rouge et pers. A ces chaperons ils
ajoutèrent une agrafe d'argent mi-partie vermeil et azur, avec cette
devise : « *A bonne fin.* » Sous ces chaperons, pendant le XIVe siècle, on
portait une coiffe, sorte de serre-tête tenant la chevelure enfermée,
fort usité parmi les laïques pendant les XIIIe et XIVe siècles. Notre
figure 2 montre, en effet, une coiffe sous le chaperon. Lorsque
Charles V reçut à Paris l'empereur Charles de Luxembourg, il mit,
en entrant dans la salle, la main à son chaperon comme pour l'ôter;

[1] *Compte de Geoffroi de Fleuri* (1316).

[2] *Compte d'Etienne de la Fontaine* (1352).

[3] L'escarlatte était un drap d'un prix très-élevé, variant de 40 à 50 sols l'aune, envi-
ron un marc d'argent. Le marc d'argent contenait 43 s. 2 d. 2/5 parisis.

[4] Un pivert (oiseau).

[5] *Compte d'Etienne de la Fontaine*, 1352 (voy. *Comptes de l'argenterie des rois
de France au XIVe siècle*, publ. par L. Douët d'Arcq, 1851).

[6] *Ibid.*

l'empereur l'en voulant empêcher, le roi lui répondit qu'il voulait
« encore lui montrer sa coiffe ». Ces coiffes étaient de même cou-
leur que le chaperon. En 1411, les Parisiens renouvelèrent la
faction des chaperons : « En ce temps prindrent ceulx de Paris
« chaperons de drap pers [1]. » En 1413, on les voulut avoir blancs :
« Et en cedit moys de mai print la ville chapperons blancs, et firent
« bien faire de trois à quatre mille, et en print le Roy ung, et
« Guienne et Berry, et Bourgongne, et avant que la fin du moys
« fust, tant en avoit à Paris que tout partout vous ne vissiez gueres
« autres chapperons, et en prindrent hommes d'églises, et femmes
« d'onneur, marchandes qui à tout vendaient les denrées [2]. »

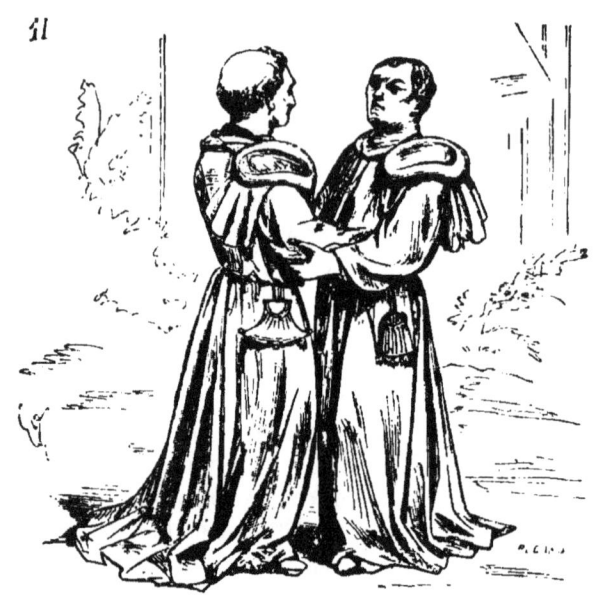

Ces chaperons étaient, de fait, une coiffure fort gênante, aussi
s'en débarrassait-on souvent. Tant qu'il fallut les dresser sur la tête,
si l'on voulait s'en débarrasser, l'économie de cette coiffure était
naturellement dérangée ; on posait alors le chaperon sur l'épaule ou
autour du cou. Même lorsque les chaperons furent montés, c'est-à-
dire cousus et disposés de manière à être mis et ôtés comme un

[1] *Journal d'un bourgeois de Paris sous le règne de Charles VI* (*Coll. des mém.,*
t. II, p. 633).
[2] *Ibid.*, p. 637.

chapeau, l'habitude de les porter sur l'épaule se conserva. Mons-
trelet rapporte que, quand le duc de Bourgogne entra dans la ville
de Gand, le bâtard d'Armagnac était à cheval, près de lui, « le cha-
peron sur l'épaule ».

Voici (fig. 11) deux personnages s'accostant, ainsi représentés[1] :
« Et fit manière de mettre son chaperon qui sur son épaule
« estoit[2]..... » Lorsque le chaperon était posé ainsi, retourné, sur
l'épaule, pour le maintenir, la queue était enroulée autour du cou,
ainsi que le fait voir notre figure.

Les gens du parlement, les avocats, les ecclésiastiques, portaient
des chaperons fourrés ; aussi les désignait-on ainsi. Quand du Gues-
clin réclame de Charles V des secours en argent, le roi cherche à lui
faire entendre qu'il ne peut lever de grandes sommes dans le royaume
sans fouler ses sujets : « Hé sire, reprend du Guesclin, que ne faites
« vous saillir ces deniers de ces gros chaperons fourrez, c'est assa-
« voir prélats et avocats, qui sont des mangeurs de chrétiens[3]. »

Dans les *Cent Nouvelles*, il est question « d'ung chaperon fourré
« du parlement de Paris[4] ». En campagne, les hommes d'armes
portaient le chaperon en place du heaume ou bacinet, qu'on ne
mettait qu'au moment de combattre. Jeanne Darc portait l'habit
d'homme et le chaperon déchiqueté[5]. C'est sous le règne de Louis XI
que cette coiffure cessa d'être portée, si ce n'est par les gens de
robe. Sous Charles VIII, les vieilles gens même ne portaient plus
le chaperon, qui était remplacé par la coiffe et le chapeau.

CHASUBLE, s. f. Vêtement sacerdotal (*casula*). C'est, dit Guil-
laume Durand, la *parva casa*[6], l'habit fermé auquel les Grecs avaient
donné le nom de πλανῆτα, et qui, dans la primitive Église, peut être
confondu avec la cape (voy. ce mot). Originairement, en effet, la
chasuble est un vêtement complétement circulaire, percé d'un trou
au centre, pour passer la tête (fig. 1). Porté, ce vêtement affectait
l'apparence présentée dans la figure 2 de l'article CHAPE.

Quelques auteurs ont prétendu que la chasuble primitive traînait
à terre. Aucun monument ne peut faire admettre cette hypothèse.
« Comme une petite maison, elle couvrait entièrement l'homme »,

[1] Ms. des Chron. de Froissart, xvᵉ siècle, Biblioth. impér., fonds Colbert. nᵒ 8323.
[2] *Cent Nouv. nouv.*, nouvelle XXXII.
[3] Mém. sur Bertr. du Guesclin (*Coll. des mém.*, t. I, p. 566).
[4] *La Dame à trois maris*, nouv. LXVII.
[5] *Journal d'un bourgeois de Paris sous Charles VII* (*Coll. des mém.*, t. III, p. 264).
[6] *Rationale*, lib. I, cap. VII.

dit saint Isidore de Séville[1]; mais elle ne descendait pas au-dessous
des chevilles. Pour faire usage de ses bras, le porteur de la chasuble
relevait les deux côtés du vêtement au-dessus des poignets, de manière

à former de nombreux plis latéraux ; mais la gêne que ces plis épais
devaient causer aux mouvements fit que, dès le xi^e siècle, on échancra
un peu la chasuble sur les deux côtés correspondant aux bras, et
qu'au lieu d'être ronde, elle devint ovale (fig. 2). On ne voulait pas

toutefois l'ouvrir entièrement, à cause de la tradition attachée à cette
robe : « Et parce que la chasuble est l'unique vêtement de son
« espèce », dit Guillaume Durand ; « entière et fermée de toutes
« parts, elle signifie l'unité de la foi et son intégrité[2]. » Il semble-
rait que, pendant les x^e et xi^e siècles, il y eût de l'hésitation dans la
façon de tailler la chasuble. Quelques monuments de ces époques la
représentent plus courte par devant que par derrière. Et bien qu'on
ne puisse pas toujours s'en rapporter aux représentations grossières
de ce temps, cependant elles exagèrent plutôt certaines dispo-

[1] « Quia instar parvæ casæ totum hominum tegebat. »
[2] *Rationale*, lib. 1, cap. vii.

sitions des vêtements qu'elles ne les dissimulent. La figure 3 représente un évêque porteur d'une chasuble évidemment plus courte devant que derrière[1]. Une large broderie, ou peut-être l'amict, pourtourne l'ouverture du cou. Le bord inférieur de la chasuble

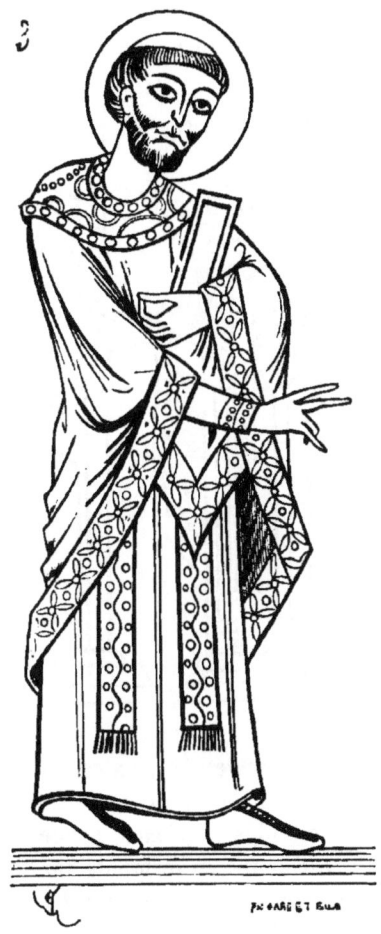

est également garni d'un riche galon. Un autre exemple tiré de la tapisserie de Bayeux, attribuée à la reine Mathilde, mais d'une époque un peu plus récente, comme on sait, nous montre l'archevêque Stigant revêtu d'une chasuble très-courte sur le devant et tombant, par derrière, à la hauteur des jarrets. Sur la chasuble est

[1] *Comment. Haimenis episcopi*, Biblioth. impér., fonds Saint-Germain latin, no 303.

posé le *pallium* (fig. 4). Admettons que celle forme ait été suivie, pendant les xᵉ et xiᵉ siècles, dans quelques diocèses ; car il faut dire qu'alors il régnait une certaine anarchie dans la coupe des vêtements épiscopaux. On revint, pendant le xiiᵉ siècle, à la chasuble également tombante par devant et par derrière. Indépendamment des peintures et des bas-reliefs de cette époque, qui ne peuvent, à cet égard, laisser subsister le moindre doute, nous possédons encore

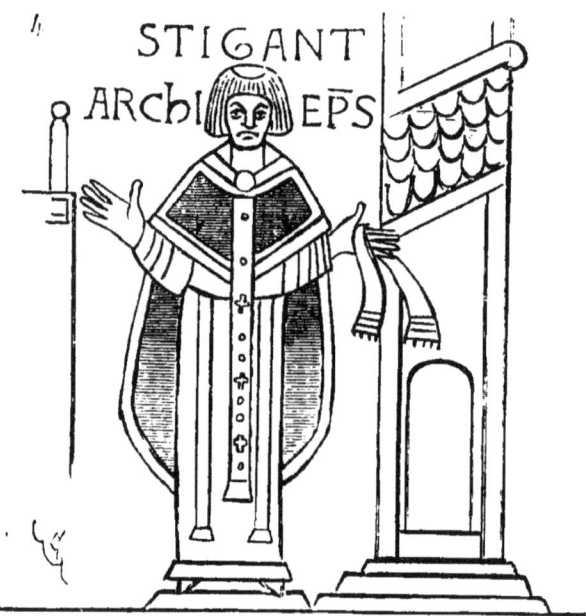

quelques-unes de ces chasubles ; et, entre autres, celle de saint Thomas Becket, déposée dans le trésor de la cathédrale de Sens. Ce vêtement authentique n'est plus la *planète* ronde, ni même ovale de la primitive Église ; il est coupé en forme de large entonnoir, afin de donner sur les bras un amas moins considérable de plis. La figure 5 présente en A la chasuble de saint Thomas Becket par devant, et en B par derrière. Coupée dans une étoffe de soie violet très-sombre, elle est décorée par devant de broderies d'or faites à la main, représentant deux séraphins sur la poitrine et des rinceaux à la hauteur des clavicules. Sur le dos, il existe de même un bel ornement brodé en or. Des galons récents, mais qui remplacent l'ancienne passementerie d'or, divisent cette chasuble d'une manière très-originale et qui produit un excellent effet lorsqu'elle est portée.

Il faut une certaine bonne volonté pour trouver dans la disposition de ces galons la représentation de la croix, et c'est qu'en effet

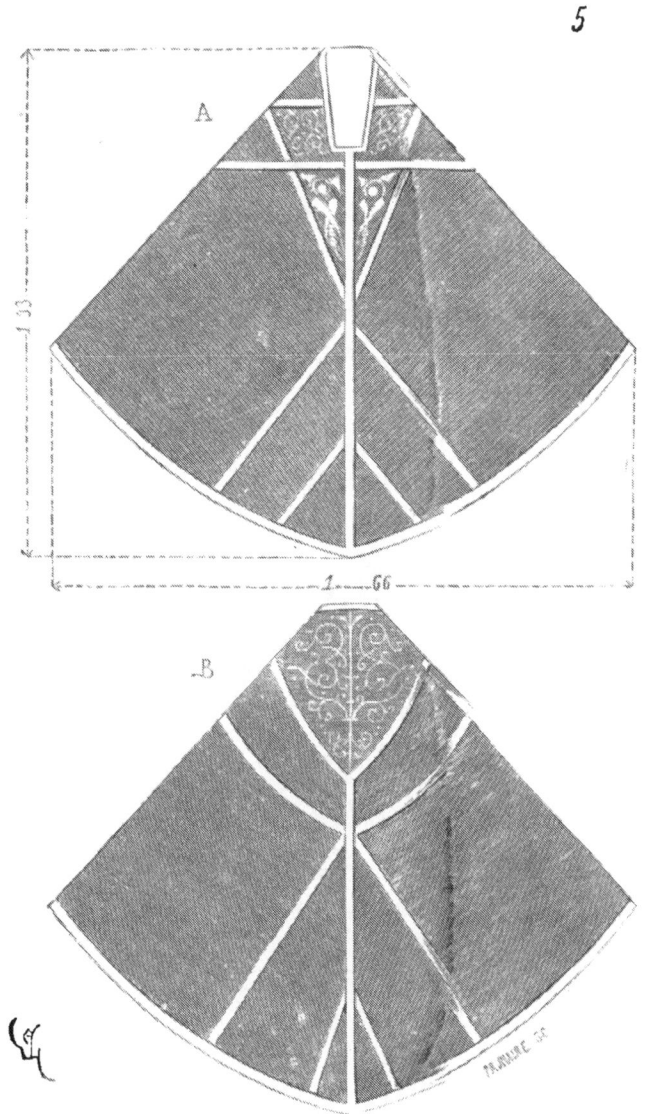

ce signe n'apparaît que tard sur la chasuble. La figure 6 nous montre la chasuble de Thomas Becket portée avec l'amict faisant collet, la mitre, l'aube, le manipule et l'étole du même prélat.

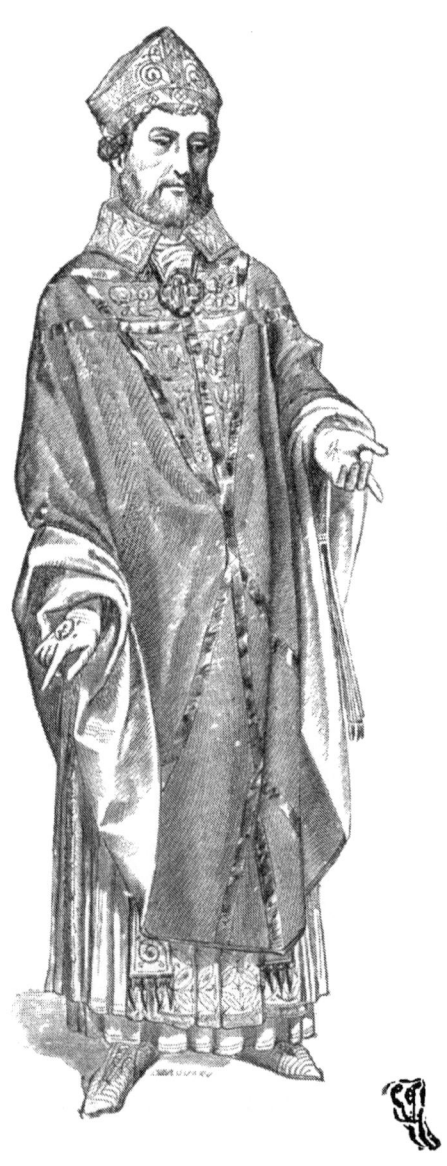

CHASUBLE DE THOMAS BECKET.

CH. EGGIMANN, éditeur.

Imp. MOTTEROZ et MARTINET.

Carrosse del Viollet le Duc direxit Bean lith

CHASUBLE DU TRÉSOR DE SAINT SERNIN à Toulouse

Vᵐᵉ A Morel & Cⁱᵉ éditeurs Imp. Imp R. Engelmann Paris

Il existe dans le trésor de l'église Saint-Sernin de Toulouse une chasuble qu'on suppose avoir été portée par saint Dominique, et qui est certainement d'une date plus récente[1]. Cette chasuble, dont la figure 7 donne le trait, est faite d'une étoffe de soie à fond pourpre foncé, sur lequel se détachent des rinceaux d'un pourpre chaud, clair, des paons et des pélicans tissés d'or, rehaussés de vert.

Entre les paons, dont la queue est éployée, on lit, en lettres vertes, *paone*, et sur les ailes des pélicans, en or, *helice* pour *pelice* ou *pelicano*. Cette étoffe, reproduite dans notre planche III, est d'un merveilleux effet.

Devant la chasuble est cousu un orfroi brodé en soie de couleur, à la main, et représentant des saints personnages nimbés sur un fond frisé or. Autour du cou est une bordure fine également brodée et figurant des feuillages alternativement verts et rouges sur fond or. Cette chasuble, portée, donne des plis plus heureux encore que celle de saint Thomas Becket, en ce que la partie inférieure est, relativement à la longueur des côtés droits, plus ample. Les bras sont moins chargés et l'étoffe drape mieux sur le devant. C'est à dater de cette

[1] Saint Dominique mourut en 1221, et cette chasuble, soit comme tissu, soit comme broderies, semblerait dater du milieu du XIIIᵉ siècle.

époque[1] que le devant des chasubles est fréquemment décoré d'orfrois, de broderies avec personnages. L'étoffe du corps de la chasuble est un très-beau tissu qui, à en juger d'après les inscriptions latines et non arabes ou grecques, appartient à la fabrication occidentale[2].

La forme de la chasuble ne se modifie guère pendant tout le cours du XIIIe siècle et le commencement du XIVe. Ce n'est que vers la fin de ce siècle que la chasuble prend un peu moins de longueur dans la partie qui recouvre les bras, et un peu plus d'ampleur dans sa partie inférieure, bien que son extrémité soit taillée en pointe. On obtenait ainsi des plis latéraux plus amples et l'on embarrassait moins les mouvements. Ces chasubles sont faites, d'ailleurs, d'étoffes très-souples, de manière à donner des plis délicats. Une belle statue d'évêque, d'albâtre gris, qui fait partie du musée de Toulouse (fig. 8), explique mieux que toute description le port de ce vêtement vers la fin du XIVe siècle. Ici l'amict forme un large collet souple, et les bords du linge tombent sur la chasuble. La crosse, conformément à l'usage de quelques diocèses du Midi, est ornée du *sudarium*, très-ample. L'évêque porte une tunique à manches larges par-dessus l'aube. L'étole dépasse le bas de la tunique[3].

Au XVe siècle, la chasuble devient moins ample encore sur les bras, elle s'arrondit par le bas et se charge sur le devant d'orfrois très-riches. Les étoffes dont elles sont faites sont moins souples, forment des plis plus cassés et qui épousent moins bien la forme du corps. Au XVIe siècle, on exagère encore cette dernière mode, et l'on arrive, au XVIIe, à la forme de la chasuble moderne, qui ne recouvre plus les bras et se compose de deux pans d'étoffe roide tombant devant et derrière. D'un très-beau vêtement on en vint ainsi à faire un ornement difforme, qui donne à celui qui le porte l'apparence d'un énorme coléoptère.

Le pallium était porté sur la chasuble (voy. PALLIUM).

CHAUSSES, s. f. pl. (*chauces, hueses*). Vers les derniers temps du moyen âge, les chausses s'entendent comme braies, c'est-à-dire

[1] Milieu du XIIIe siècle.

[2] Voyez la partie qui traite des étoffes.

[3] Nous renvoyons le lecteur, pour bien connaître le port des chasubles pendant les XIIe, XIIIe et XIVe siècles, aux belles statues des cathédrales de Paris, de Chartres, d'Amiens, de Reims, de Limoges. Ces figures, ayant été gravées et photographiées bien des fois, sont entre les mains de tout le monde.

CHASUBLE ÉPISCOPALE (xive siècle).

comme caleçon s'attachant à la ceinture et descendant aux genoux
(voy. BRAIES). Mais il y a là confusion dans les appellations. Les
chausses sont bien ce que nous appelons aujourd'hui *bas*, c'est-à-
dire le vêtement des jambes et des pieds. Quelquefois ces chausses
étaient assez longues pour composer le vêtement auquel aujourd'hui
on donne le nom de *maillot*, et ne former qu'un avec les braies.
Alors, c'était le nom de *braies à pieds* ou *braies chaussées* qui leur
convenait. A l'article BRAIES, nous donnons des exemples de cette
extension du vêtement inférieur, qui se composait ainsi du *haut-de-
chausses* et du *bas-de-chausses*, d'où nous avons conservé les mots
bas et *chaussettes*.

On appelait *chausses semelées*, des bas ou chaussettes garnis de
semelles de cuir.

Les chausses étaient souvent d'une autre couleur et d'une autre
étoffe que les braies ; on en faisait de drap, de tricot, de laine ou de
soie ; et dès les premiers temps du moyen âge ces chausses étaient

brodées, ou garnies de passementeries et même de perles ou de pierres précieuses.

Les chausses, chez les populations des Gaules, remontaient jusqu'aux genoux, et étaient maintenues non pas seulement par des jarretières, mais par des lanières qui, partant de la cheville, s'enroulaient autour de la jambe pour venir s'attacher au-dessous du genou. Les braies amples tombaient à peu près à la même hauteur sous la tunique. Le coffre d'ivoire conservé dans le trésor de la cathédrale de Troyes, et qui date du viiie siècle, montre deux empereurs ainsi chaussés [1]. Un manuscrit de la Bibliothèque impériale, du xe siècle [2], donne un personnage coiffé de la couronne carrée et nimbé, dont les jambes sont vêtues de chausses ainsi posées (fig. 1). Entre les chausses et la tunique, la jambe reste nue ; ici les braies font défaut, suivant la coutume de certaines peuplades du Nord [3]. Ces chausses basses sont souvent formées de deux pièces : une molletière, et une chaussette semelée (ainsi que le montre notre figure) venant recouvrir la molletière. Le galon de passementerie serrait le tout ensemble. De petites bossettes de métal ornaient parfois ces chausses faites de tricot de laine ou d'étoffe feutrée. C'était là un excellent vêtement de jambe pour la marche, à la fois souple et serré. Les hommes les portaient en toutes circonstances pendant la période carlovingienne, et l'empereur Charlemagne se conformait en cela à l'usage général, car il était représenté avec ces sortes de chausses sur la mosaïque de Sainte-Agnès (*intra muros*) de Rome [4], laquelle avait été faite de son temps.

Dans la tapisserie de Bayeux, on voit les hommes non armés vêtus de braies très-larges sous lesquelles s'attachent les chausses, qui remplissent exactement la fonction de nos bas et qui étaient faites de tricot ou de drap feutré.

A la fin du xie siècle, les gens du peuple, les petits bourgeois, les paysans, se mirent à porter des chausses basses ne montant qu'au-dessous du mollet. Ces chausses, faites de grosse laine et feutrées, étaient posées, soit directement sur la peau, chez les pauvres gens, soit sur de longues chausses beaucoup plus fines. Lorsqu'on voulait marcher dans la boue, on mettait par-dessus ces chausses des patins de bois, usage, d'ailleurs, fort ancien dans le nord des Gaules.

[1] Travail byzantin ; mais les costumes des deux empereurs sont occidentaux.
[2] Fonds Saint-Germain des Prés, n° 30.
[3] Les Écossais ont seuls conservé cet usage, très-répandu dans les Gaules dès avant l'invasion romaine.
[4] Ciampini.

Un des bas-reliefs de la porte principale de l'église abbatiale de Vézelay[1] nous montre un paysan, dont les jambes sont ainsi garnies de leurs chausses basses et de patins retenus par des courroies (fig. 2).

2

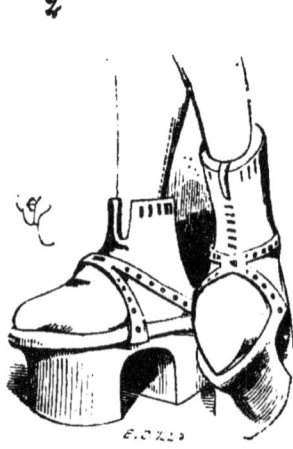

Les courtes chausses furent longtemps conservées dans les classes inférieures. On en voit figurer sur les bas-reliefs des xiiᵉ et xiiᵉ siècles. Ce sont (fig. 3) de véritables chaussettes épaisses, drapées, par-dessus lesquelles on mettait des patins ou galoches pour sortir[2].

3

Ces chaussettes ne dispensaient pas de porter les braies ou les hautes chausses à pieds ou sans pieds. Ces hautes chausses, qui n'étaient que les braies divisées en deux parties indépendantes l'une de l'autre, s'attachaient séparément à une ceinture ou au pourpoint au moyen d'aiguillettes. Les gens de la campagne portèrent longtemps

[1] Dernières années du xiᵉ siècle; sous la tribune du porche.

[2] Bas-reliefs des occupations de l'année (hiver), portail occidental de la cathédrale d'Amiens.

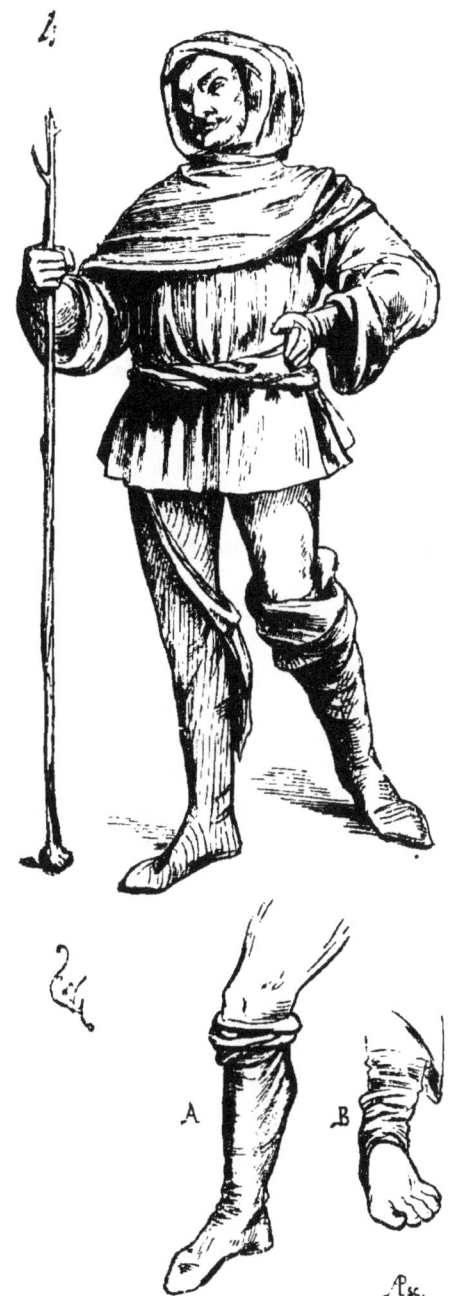

ces longues chausses, qu'ils ne prenaient pas toujours le soin d'at-

tacher et qui leur battaient sur les jambes (fig. 4)[1]. Plus souvent encore ils laissaient les cuisses nues, et portaient des chausses roulées autour du genou sur une jarretière (voy. fig. 4, en A); ou bien ces chausses n'avaient pas de pied et ne faisaient que protéger les jambes, moins contre le froid que contre les broussailles (voy. en B).

Quant aux chausses des gentilshommes, elles étaient d'une grande finesse et de couleurs brillantes :

> « N'i a celui n'ait frès hermine blanc
> « Chauces de soie, soliers de Cordouan [2]. »

> « Lasce unes chauces blanches com flor de lis [3]. »

> « Ses chausses furent de paile d'outremer [4]. »

> « Et ses ij chauces qui furent de sanguin [5]. »

Les chausses longues laissaient parfois passer une partie du pied, recouvert alors par des chaussettes ou des souliers d'étoffe :

> « Hueses tirées dous li talons en ist [6]. »

Au xve siècle, les chausses longues, en façon de pantalon à pieds, étaient portées par toutes les classes. Les paysans, comme nous l'avons dit plus haut, portaient encore seuls les chausses séparées en façon de grands bas. Voici une chanson de cette époque [7], qui montre que les cavaliers, les gens d'armes même et les piétons, portaient ces sortes de chausses collantes qui se confondent avec les braies. Un homme d'armes revient de la guerre sur son cheval, ses vêtements sont en lambeaux : il rencontre un piéton vêtu de bonnes chausses neuves :

> « Le gent d'arme prestement,
> « Lui dist : Or vous arrestés.
> « Vos cauches certainement
> « Convient que vous me presles ;
> « Mes habis sont desquirés
> « En la guerre tout pour voir,
> « Or à coup, or vous delivrés.
> « Car vos cauches me fault avoir. »

1 Manuscr. des Chron. de Froissart, xve siècle, Biblioth. impér.
2 *Prise d'Orange* (xiie siècle).
3 *Li Romans de Garin le Loherain* (xiiie siècle).
4 Faites d'étoffe d'Orient. — *Guillaume d'Orange.*
5 *Ibid.*
6 *Li Romans de Garin le Loherain* (xiiie siècle).
7 Sous Charles VII.

Par force, le compagnon consent à livrer ses chausses, mais il demande à l'homme d'armes, en échange, les siennes :

« L'homme armé, sans penser mal,
« Lui ottria bonnement,
« Disant : Tenés mon cheval.

« A la terre l'omme armé
« S'asist pour soy descaucher ;
« Les cauches dont j'ay parlé,
« Commencha à recaucher.
« Quand l'autre lui vit muchier [1]
« L'autre jambe, il s'avisa
« Qu'il faisoit bon chevauchier,
« Lors sur le cheval monta.

« Le compaignon s'en alla
« Sur le cheval bien montés.
« L'autre crie : Hola ! hola !
« Tenés vos cauches, tenés !
« — Certes vous vous abusés ;
« Mes cauches vous duisent bien (vous vont bien),
« Vous en estes bien parés,
« Mais ce cheval sera mien [2]. »

Cette assez plaisante chanson indique clairement que ces chausses étaient faites comme sont faits nos pantalons à pieds ; c'est quand le compagnon voit que l'homme d'armes a passé une jambe et s'apprête à passer l'autre, qu'il prend son temps pour décamper. Ces chausses rentrent donc dans la forme des braies de la dernière époque du moyen âge (voy. BRAIES).

. On donnait aussi le nom de chausses semelées à des bottes molles qu'on portait pendant le xvᵉ siècle :

« Bonnetz courtz, chausses semellées
« Taillées chez mon cordouennier
« Pour porter durant ces gellées [3]. »

Villon parle aussi de ses chausses ou houseaux ne prenant que la jambe et laissant le pied nu :

« Et mes housaulx sans avant piedz [4]. »

[1] *Muchier*, cacher ; s'entend ici comme passer l'autre jambe.
[2] *Chants histor. et popul. du temps de Charles VII*, publ. par M. Le Roux de Lincy ; Aubry, 1857.
[3] Villon, *Petit Testament*, xxi.
[4] *Ibid.*, xxiv.

Et ailleurs :

« Ce dont on œuvre mol et grève... [1].... »

c'est-à-dire le vêtement qui couvre les mollets et le tibia ; ce sont des chausses comme celles représentées en B dans la figure 4.

Les femmes portaient des chausses comme les hommes ; mais ce n'étaient que des *bas* longs attachés avec des jarretières : « Pour « 6 aunes de pers, délivré celui jour à Jehan le Bourguignon, pour « faire chauces à la Royne et pour ses filles, 28 s. pour aunc, vallent « 8 l. 8 s. [2]. » — « Pour 8 aunes d'un pers azuré de Broisselles, à « doubler ledit fons de cuve et faire chauces pour ladicte dame, « 19 l. 4 s. [3]. »

A la fin du xv⁰ siècle, les textes des inventaires distinguent le *haut-de-chausses* du *bas-de-chausses* : « Demie aune escarlate de « Fleurance... pour faire ung bas de chausses pour l'attacher à ung « hault de chausses my-parties de satin blanc et tanné, bandées de « drap d'or raz tanné [4]. » Alors, en effet, les hommes portaient des chausses semblables à nos très-longs bas, collants par conséquent, qui s'attachaient au haut-de-chausses, lequel ne descendait que jusqu'au milieu des cuisses et qui était fixé par des aiguillettes au pourpoint.

« Lors commença le monde attacher les chausses au pourpoinct, « et non le pourpoinct aux chausses ; car c'est chose contre nature, « comme amplement ha déclaré Ockam sur les exponibles de « M. Haulte Chaussade [5]. »

CHAUSSURE, s. f. (*cauces, cordoan, suière, soliers, huesels, houzeaux, estuvaux, galoches, cherboles*). Nous comprenons dans le même article les divers genres de chaussures, d'autant qu'il est difficile de les distinguer sur leurs noms propres, et que plusieurs ont un caractère mixte. Des cippes funéraires de l'époque gallo-romaine nous montrent des personnages chaussés de souliers lacés ou attachés par une boucle sur le cou-de-pied. La *caliga*, sorte de sandale recouverte, attachée à la jambe au moyen de courroies, était la chaussure habituelle des Gaulois et de quelques peuples de la

[1] F. Villon, *le Grand Testament*, xci.
[2] *Compte de Geoffroi de Fleuri*, 1316.
[3] *Dép. du mariage de Blanche de Bourbon* (mariée à Pierre le Cruel).
[4] Invent. de 1490.
[5] *Gargantua*, chap. viii.

Germanie. Cette chaussure ne laissait pas les doigts des pieds libres ; mais ouverte sur le cou-de-pied, elle était attachée par des courroies croisées autour de la cheville et de la partie inférieure du mollet. Les tribus germaniques qui envahirent la Gaule au v° siècle portaient la chaussure fermée et lacée à la manière des peuples du Nord [1], et aussi faite de morceaux de peau fixés à la cheville avec des bandelettes. Au ix° siècle, nous voyons que les paysans de la Gaule n'avaient pas sensiblement modifié l'antique chaussure qui

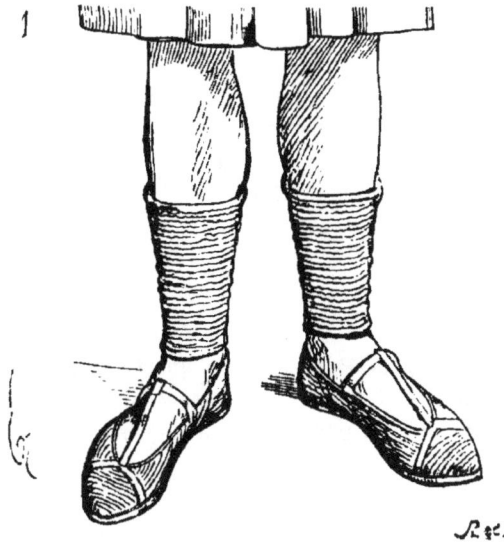

ressemblait assez aux espardilles de nos populations des Pyrénées (fig. 1) [2]. Ces chaussures consistaient en une semelle de cuir ou de jonc, à laquelle était attachée une empeigne de peau ou de grosse toile avec des lanières qui bridaient le cou-de-pied et renforçaient les parties latérales. Des jambières de grosse laine ou de peau protégeaient le bas de la jambe. Les souliers des nobles, représentés sur les manuscrits carlovingiens, se composent d'une empeigne très-couverte avec patte, d'un quartier avec pattes à coulisses pour passer une bandelette qui se nouait devant la patte de l'empeigne (fig. 2) [3]. Ces chaussures étaient faites de peau souple recouverte

[1] Chaussures découvertes dans des tourbières de la Somme.

[2] Pasteur. Prophet. (Biblioth. impér., mss. n° 434, ix° siècle).

[3] *Bible de Charles le Chauve*. Bibl. impér. Voy. aussi les chaussures dites de Charlemagne, conservées au trésor impér. de Vienne et reproduites dans l'ouvrage de Willemin.

d'une étoffe de soie brodée de perles et enrichie parfois de pierres fines. Pendant le xi° siècle, nous voyons les hommes nobles porter

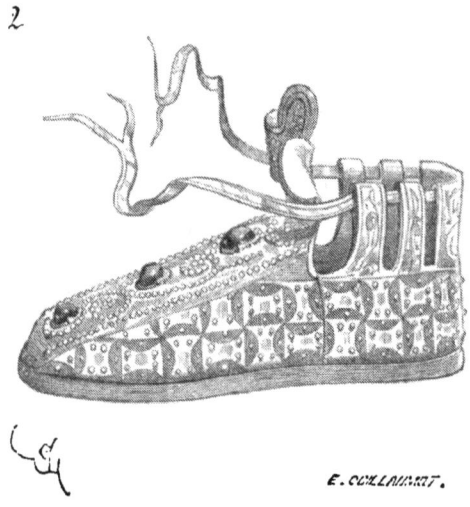

2

E. COLLAMART.

des souliers sans attaches, assez hauts du quartier (fig. 3) [1]. Les gens du peuple portent des sandales ou des chausses courtes, ou sont représentés nu-pieds. Un peu plus tard, les campagnards por-

3

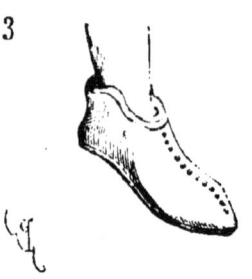

tent des chausses sans pieds, avec souliers attachés par un bouton ou une boucle (fig. 4, en A), ou des bas de chausses avec des babouches (voy. en B) [2]. Alors les souliers des personnages nobles

[1] Bas-relief du tympan de la porte principale de l'église abbatiale de Vézelay (fin du xi° siècle).

[2] Manuscr. de Herrade de Landsberg, biblioth. de Strasbourg (xii° siècle).

adoptent des formes variées ; les uns, semblables au soulier repré-

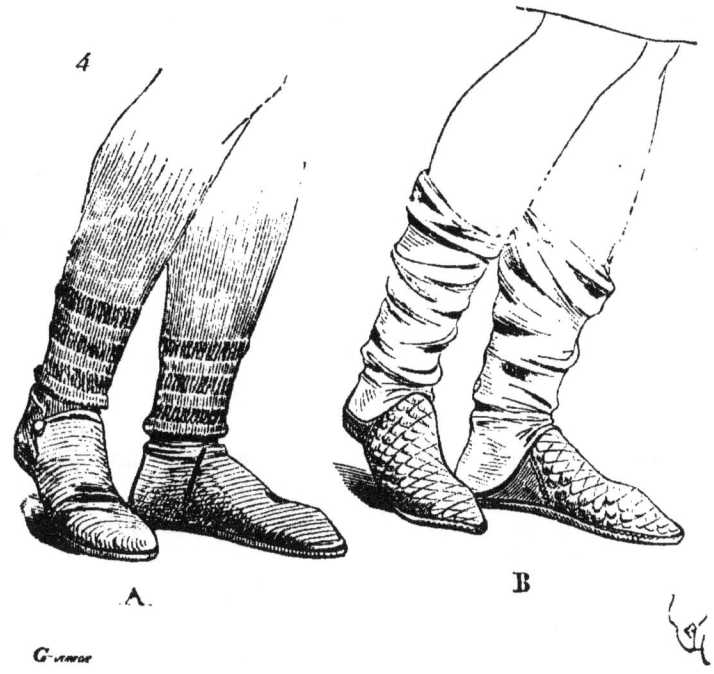

senté figure 3, sont fort richement ornés de perles, de passementeries

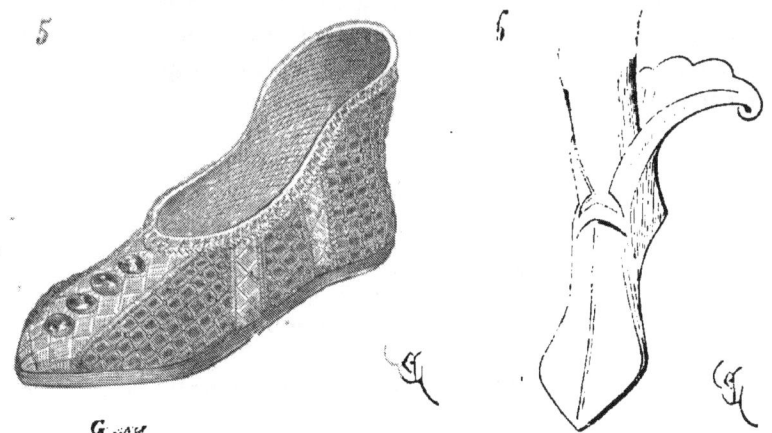

et de pierres fines (fig. 5) [1] ; d'autres possèdent une haute patte au

[1] Manuscr. de Herrade de Landsberg, biblioth. de Strasbourg (XIIᵉ siècle).

talon (fig. 6) [1], qui facilite l'introduction du pied ; quelques-uns sont pointus à leur extrémité antérieure et découverts sur le cou-de-pied ; plusieurs sont garnis de bandelettes qui s'enroulent autour du bas de la jambe ; d'autres encore ressemblent à des chaussettes courtes

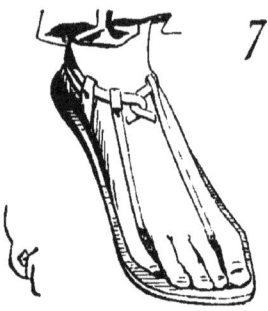

avec un crevé sur le haut du cou-de-pied. A cette époque, les religieux portaient encore des sandales (fig. 7) [2], avec pièce de talon dans laquelle s'engageait à coulisse la courroie, qui était nouée sur le haut du cou-de-pied.

Les chefs francs qui envahirent les Gaules étaient chaussés de brodequins lacés se terminant en pointe.

C'était, dès le VIᵉ siècle, une marque de noblesse pour les hommes comme pour les femmes, de porter des chaussures élégantes. Ces chaussures étaient faites de peau tannée teinte, souvent brodées et ornées de perles. Il était d'usage, chez les Francs, de baiser la jambe et le pied du chef lorsqu'on lui adressait une demande, qu'on implorait une grâce, et cet usage se perpétua jusqu'au commencement du XIIIᵉ siècle :

> « Où que li dus le voit, au piez li est aulez [3]
> « Le pié li a baisié, la jambe et lou solé [4]. »

> « Por nous vous mandent salus et amistiés,
> « Et si vous mandent que venront cortoiier,
> « Serviront vous de gré et volentiers
> « Et baiseront vos cordewan caucier [5]. »

[1] Musée de Toulouse, sculpt. de la première moitié du XIIᵉ siècle.

[2] Ibid.

[3] A ses pieds s'est jeté.

[4] *La chanson de Floovant*, vers 112 (*Les anciens poëtes de France*, publ. sous la direction de M. Guessard).

[5] *Chanson de Huon de Bordeaux*, vers 134 et suiv.

Le luxe des chaussures ne fit que se développer, si bien qu'au
x° siècle, saint Odoy accuse les moines de l'abbaye de Saint-Martin
de Tours de porter des souliers azurés ou verts [1]. Cependant le peuple
continuait à faire usage de l'ancienne chaussure en façon de bottes
courtes ou de souliers attachés avec des courroies, et dont la semelle
de cuir épais ou de bois était garnie de clous. Les sculptures et pein-
tures du xii° siècle montrent assez que les chaussures de cette
époque, pour les hommes et les femmes, étaient faites d'étoffes ou
de cuirs brodés de diverses couleurs, et d'une excessive richesse.
Ces raffinements d'élégance ne pouvant pas être surpassés, la mode
des bandelettes faites de galons précieux enroulés autour de la
jambe reprit, et se perpétua même pendant les premières années
du xiii° siècle, ainsi que le prouve le passage suivant :

« Et si ert bel chauciés assés,
« Car il avoit chauciers *fretés;*
« Si avoit chauces detranciés
« Assés bien sjanment chauciés [2]. »

Cette mode des chaussures avec bandelettes fut abandonnée de
nouveau dès le commencement du règne de saint Louis, pour ne
plus reparaître. On revint aux souliers attachés avec des boucles ou
des cordons et faits de cuirs colorés ou d'étoffes tissées d'or, de cou-
leur ou brodées. Ces souliers étaient généralement découverts sur
le cou-de-pied :

« Si fu mult cointement cauciés,
« Com hons jolis et envoisiés,
« D'une cauces bien entaillies,
« De neir et de vermel biies [3]. »

Et plus loin il s'agit d'Amadas vêtu de neuf :

« Garinès l'a mult bien caucié
« D'unes cauces bien decaupées,
« De noir et de vermel bendées,
« Mult bien seantes à son voel [4]. »

Ces souliers étaient donc de diverses couleurs ; on leur donnait

[1] Voyez l'*Histoire de la chaussure*, par MM. P. Lacroix, A. Duchesne, et Ferd. Seré.
Paris, 1852.

[2] Le *Lai du trot*, v. 36 et suiv. L'expression *chauciés fretés* ne peut laisser de doutes,
et ne peut s'entendre que comme chaussures avec bandelettes croisées.

[3] *Li Romans d'Amadas et Ydoine*, vers 1639.

[4] *Ibid.*, vers 3768 et suiv.

les noms de *soliers* s'ils étaient fabriqués d'étoffe, et de *cordoans* [1] s'ils étaient faits de peau. La ville de Lyon était renommée pour la broderie des souliers d'étoffe :

« Le matin te donrai un hermin peliçon,
« Unes cauces de paile, soliers pointz à Lion [2] »

Vers 1240, les souliers des gentilshommes prenaient exactement la forme du pied (fig. 8) [3] ; ils étaient souples, attachés par une boucle au-dessus du cou-de-pied ou par un bouton. Mais vers 1250

cette forme ne parut plus assez élégante ; de plus, on prétendit accuser d'une manière plus franche encore la forme du pied. Il y eut alors dans la mode des vêtements, comme dans la façon des meubles et jusque dans l'architecture, une tendance très-marquée des esprits vers l'expression rigoureusement vraie des besoins tels que la société les comprenait. C'est alors que l'architecture abandonne complétement les dernières traditions byzantines pour s'en tenir à ce que commandent les programmes, les matériaux, les lois de la statique et de l'équilibre ; que les meubles affectent les formes voulues par l'usage auquel ils étaient destinés, sans plus tenir compte des influences orientales qui, pendant tout le cours du xiie siècle, s'imposaient à toutes les industries comme aux modes. Et puisqu'il s'agit de chaussures, c'est le pied qui commande exactement la forme qu'on leur donne. En effet, voici (fig. 9) la trace d'un pied sur le sol, la semelle circonscrit exactement la surface occupée par la plante ; mais, pour ne pas fatiguer par la pression l'extrémité des

[1] *Cordoan, cordoen, cordian, cordebisus, corduban,* souliers faits de peau de chèvre préparée originairement à Cordoue. On en fabriquait beaucoup en Provence. De ce mot on fit *cordoanier, cordubanier, courdoennier,* et enfin *cordonnier.*

[2] *Li Romans de Parise la duchesse* (xiiie siècle).

[3] Des tombeaux de Saint-Denis, refaits sous saint Louis.

doigts, qui tendent à s'enfoncer dans la chaussure, un espace libre
est laissé en *a*. La partie la plus délicate du cou-de-pied, celle qu'une
pression fatigue le plus, parce qu'elle est sillonnée de vaisseaux
sanguins qui gonflent facilement, c'est la partie externe ; on la laisse

libre. Dès lors les souliers sont façonnés, ainsi que l'indique la
figure 10. Doublés de fines fourrures au droit des chevilles et sous
la patte, ces chaussures ne peuvent en aucune façon blesser ou fati-
guer le pied, dont elles suivent exactement les contours [1]. L'entaille
externe du cou-de-pied, qui laissait voir les basses chausses de cou-
leur, n'était pas sans grâce et parfaitement placée en raison de la
conformation du pied. Cette chaussure se conserva pendant la der-
nière moitié du xiiie siècle, avec quelques légères modifications
apportées par le besoin de changement des modes. Ainsi on exagéra

[1] Statues, peintures, vitraux de 1245 à 1255, manuscr. n° 6820, Biblioth. impér.

bientôt la forme de la semelle donnée par la plante du pied. Les côtés *bc* (voy. fig. 9) furent taillés droits, l'espace *ef* fut rétréci ; on raffinait sur ces formes indiquées par le bon sens. D'ailleurs on

10

E. GUILLAUME

attachait dans la classe élevée une grande importance aux chaussures ; il fallait qu'elles prissent bien le pied et ne fissent pas de plis :

> « Et marche jolietment
> « De ses biaus soleres petits,
> « Que faire aura fait si felis,
> « Qui joindront as piés si à point
> « Que de fronce n'i aura point [1]. »

Avant cette époque, Guillaume de Lorris avait écrit ces vers :

> « Solers à las, ou estiviaus
> « Aies souvent frès et novians,
> « Et gar qu'il soient si chauçant.
> « Que cil vilain aillent tençant
> « En quel guise tu i entras,
> « Et de quel part tu en istras [2]. »

[1] Le *Roman de la rose*, partie de J. de Meung, vers 13743 et suiv.
[2] Le *Roman de la rose*, partie de G. de Lorris, vers 2158 et suiv.

Quand Pygmalion habille sa statue :

« Et par grant entente li chauce
« En chascun pié soler et chauce (bas)
« Entailliés jolivetement
« A deus doie du pavement.
« N'ert pas de hosiaus estrenée,
« Car el n'ert pas de Paris née ;
« Trop par fust rude chaucemente
« A pucele de tel jovente [1]. »

Ce passage nous indique que les femmes portaient parfois — pour sortir à Paris dans les rues — des houseaux, qui étaient des bottines de cuir assez fortes, ainsi que nous le verrons tout à l'heure.

Dès le commencement du xive siècle, la pointe des souliers s'allonge ; les chaussures des grands personnages sont façonnées avec un luxe inouï : « Ledit Estienne, pour la façon et paine de broder et « cointir (ajuster, parer) lesdiz sollers, c'est assavoir ouvrez de « brodeure à une frete (entrelacs) d'or trait par losenges, et sur la « frete à quinte feuilles d'or trait, et sur chascune feuille une grosse « perle assise au milieu, et sur le losenge un lion, et le champ tout « fait à la broche, d'or de Chippre ; pour l'or trait, demi marc, 7 l. « 4 s. p., et pour or de Chippre, soie et façon, pour son compte, « rendu à court, 24 l. p.; pour tout, 31 l. 4 s. p. [2]. »

Ce fut vers le milieu du xive siècle que l'on commença de porter des poulaines. La poulaine était un allongement démesuré de la pointe des souliers ou de la bottine. Ce fut d'abord une affaire de mode. Au commencement du règne de Charles V, les poulaines avaient déjà pris un assez bel accroissement, et ce prince crut devoir interdire le port des « trop oultrageuses poulaines » [3]. En 1364, le continuateur de Guillaume de Nangis [4] s'élève fort contre l'estravagance de ces poulaines, qui se terminaient en corne d'une longueur démesurée ; il ajoute que le roi Charles V fit publier à Paris un édit par lequel il était défendu de façonner de ces sortes de souliers. Comme il arrive toujours, la mode fut plus forte que tous les édits des rois et conciles, et les poulaines ne furent pas de sitôt abandonnées ; au contraire, leur exagération alla croissant, les femmes

[1] Le *Roman de la rose*, partie de J. de Meung, vers 21246 et suiv.

[2] *Compte d'Etienne de la Fontaine*, 1352. L'or trait était l'or ou l'argent doré étiré à la filière ; l'or de Chypre était de même un fil d'or étiré, mais aplati au laminoir et enroulé autour d'un fil de soie, ainsi qu'on le pratique encore aujourd'hui.

[3] Christine de Pisan, *le Livre des faicts du sage roy Charles*, chap. XXIX.

[4] *Contin. Chron. Guill. de Nangiaco*, t. II, p. 338.

mêmes adoptèrent cette mode bizarre et gênante. La longueur des poulaines fut bientôt réglée par l'étiquette. Les gens de bas étage les pouvaient porter de la longueur d'un demi-pied ; les bourgeois, d'un pied ; les chevaliers, d'un pied et demi ; les barons, de deux pieds. Quant aux princes, ils les portaient aussi longues que bon

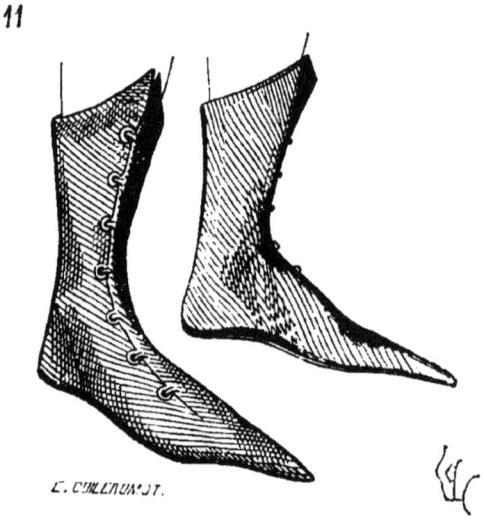

11

leur semblait. Les sergents d'armes gravés sur la pierre votive de l'église Sainte-Catherine du Val-des-Écoliers (1376) portent des chaussures à la poulaine. Voici (fig. 11) une paire de ces bottines,

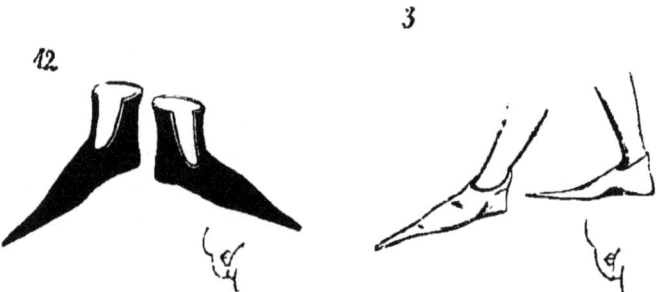

12 3

de peau probablement, agrafées par dessus par des crochets entrant dans des œillets. La figure 12 présente des chaussures à la poulaine de la fin du xive siècle, avec hauts quartiers, et la figure 13 des

souliers de la même époque [1]. Les poulaines s'allongeaient si bien, qu'il devenait très-difficile de marcher avec ces longues pointes flexibles, aussi les attacha-t-on, soit à la patte antérieure du soulier, ainsi que le montre la figure 14, soit à la jarretière, par des chaî-

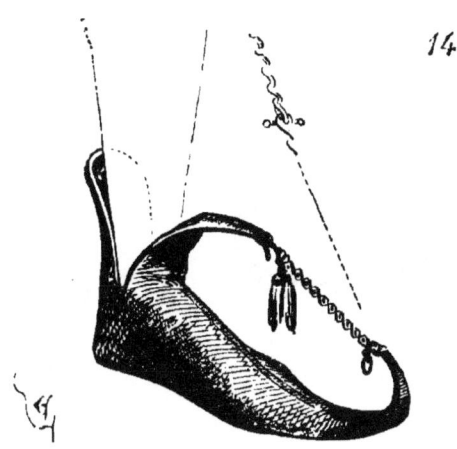

14

nettes d'or ou d'argent. Ces chaînettes étaient parfois garnies de sonnettes. Des élégants trouvaient plus convenable de relever la poulaine naturellement (fig. 15 en A) au moyen d'un fil d'archal masqué sous l'étoffe, et de terminer la corne par un grelot, ou une houppe, une fleur. Notre figure 15 [2] montre, en outre, comment on se servait de patins de bois avec bride pour ne pas salir les souliers, si l'on sortait des appartements. En B, est un soulier de bourgeois de la même époque, avec patin préservatif de la boue, et en C une botte de personnage noble, de même avec poulaine et patin [3]. La mode des poulaines s'étendit même aux armures (voy. la partie des ARMES), si bien qu'il était impossible à un homme d'armes de marcher.

Le temps de la vogue des poulaines est compris entre les années 1390 et 1440, et elles atteignent leur plus grande longueur vers 1420. A dater de cette époque, on les voit se raccourcir, puis disparaître vers la fin du règne de Charles VII. Alors, et jusque vers l'année 1470, elles ne sont plus portées que par des élégants attardés et des personnages attachés aux anciennes modes; au contraire, les

[1] Mss. de la Biblioth. impér.
[2] D'une peinture de la fin du XIVe siècle, coll. Teruaux-Compans.
[3] Gaignères.

souliers s'arrondissent du bout, et, vers la fin du xv° siècle, ils se terminent carrément avec élargissement en façon de pelle.

Parmi les exemples que nous avons donnés, on a vu paraître des bottes et bottines. Ces sortes de chaussures, *houzeaux, estivaux,*

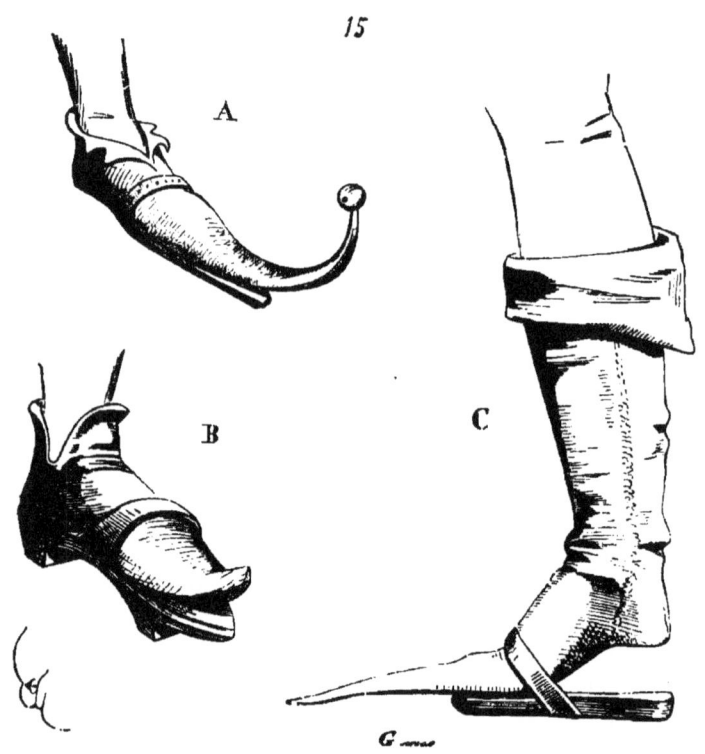

adoptées dès le xii° siècle, étaient de formes variées et servaient à différents usages. Nous voyons les *heuses, houseaux, oesses,* cités dans les contes et romans des xii° et xiii° siècles. Dans le *Roman du mont Saint-Michel*[1], on lit ces deux vers :

« Li soller sunt fait tuit faitiz.
« Huesels orent por les cuiz[2]. »

Il est donc certain que les heuses étaient des bottes de fatigue, permettant de marcher dans la boue sans se mouiller. Dans le *Diz*

[1] Par Guillaume de Saint-Pair, poëte anglo-normand du xii° siècle.
[2] Vers 515 et suiv. — *Euiz*, marécage, lieux pleins d'eau.

de freire Denise le cordelier [1], le frère séduit une fille et la per-
suade de se faire cordelier ; celle-ci revêt des habits d'homme :

> « Ses biaus crins ot fet rooingnier ;
> « Comme vallet fu estancié
> « Et fu de bons housiaus chaucie,
> ’ Et de robe à homme vestue
> « Qui estoit par devant fendue. »

Dans l'*Oustillement au villain* [2], parmi les objets qui sont men-
tionnés comme nécessaires, les

> « Sollers et estivaus,
> « Et chauces et housiaus. »

ne sont pas oubliés.

Lorsque le duc de Normandie revient de la chasse :

> « S'est en la sale amont puiés,
> « De ses oesses s'est descauchiés,
> « Entre en la chambres d'or parée,
> « Illeuc a sa mollier trouvée [3]. »

Les houseaux étaient donc des bottes qu'on portait à cheval
aussi bien qu'à pied, et qui étaient communes à toutes les classes,
aux nobles comme aux vilains. Parfois ces bottes sont représentées
lacées ou bouclées latéralement, mais le plus souvent elles sont
fermées. Il semblerait même que les nobles, vers le milieu du
xv° siècle, portaient des houseaux justes, et qui ne pouvaient être
ôtés qu'avec l'aide des valets.

Dans les *Cent Nouvelles* [4], il est question d'un seigneur qui veut
violenter une jeune villageoise ; celle-ci, prise au dépourvu dans la
campagne, lui demande d'ôter au moins ses houseaux. « Je vous les
« osteray ce dit-elle très-bien s'il vous plaist, car par ma foy je n'au-
« roy cueur ne couraige de vous faire bonne chière avec ces paillards
« houseaulx.— C'est peu de chose des houseaulx, ce dit Monseigneur ;
« mais non pourtant puis qu'il vous plaist ilz seront ostez. Et alors
« il abandonna sa prinse et sassit dessus l'herbe et tend sa jambe ;
« et la belle fille lui osta l'esperon et puis lui tire l'ung de ses hou
« seaulx que bien estroys estoient ; et quand il fut environ à moitié

[1] Rutebeuf, milieu du xiii° siècle.
[2] *De l'oustillement au villain* (xiii° siècle).
[3] *Li Romans de Robert le Dyable* (xiv° siècle).
[4] *La Botte à demi.*

« à quoy faire elle eu moult de peine, pour ce que tout à propos le
« tira de mauvais biays ; elle part et s'enva tant que piedz la peuvent
« porter, aider et soutenir de bon vouloir et là laissa le gentil comte,
« et ne fina de courre tant qu'elle fut à l'hostel de son père. Le bon
« seigneur qui se trouva ainsi déceu si enrageoit et plus n'en pou-
« voit, et qui à cette heure l'eus veu rire jamais n'eust eu les
« fièbvres... »

Les postillons, les hommes de train, portaient des houseaux ren-
forcés aux genoux pour éviter le contact des harnais (fig. 16)[1].

Il est plus difficile de savoir exactement ce qu'étaient les *estivaux*.
Dans certaines contrées, en Angleterre par exemple, les estivaux
étaient de larges bottes[2], tandis qu'en France ils collaient aux
jambes (*equitibialia*, suivant Jean de Garlande). On mettait des esti-
vaux dans les appartements, et, en rapprochant les textes, ces
chaussures paraissent être légères, faites de cuir souple ou même
d'étoffe, et doublées souvent de fourrures :

> « Uns estivaus forrés d'ermine
> « Chauça li rois[3].... »

Les dignitaires de l'Église portaient des estivaux. Dans le *Roman
du renard*, l'archiprêtre Timer « chausses ses estivaus[4] ». Renauld
de Beaujeu, dans le roman *Li biaus desconnus*[5], décrit ainsi l'habil-
lement d'un seigneur : « Robe d'écarlate et de vair a une bande de
« sebelin sans attaches. »

> « Uns estivals cauciés avoit. »

[1] *Le Romuleon*, manuscr. no 6984, Biblioth. impér. (XVe siècle).
[2] Mathieu Pàris, à propos des statuts de l'hôpital de Saint-Julien.
[3] *Roman de Perceval.*
[4] Vers 6085.
[5] Du XIIIe siècle ; vers 2561 et suiv.

Or, ce seigneur chevalier, qui a nom Lanpars, est chez lui, il vient de jouer aux échecs, et il se lève pour recevoir le bel inconnu. Les estivaux étaient donc des bottes légères qu'on portait aussi

bien dans les appartements que dehors, lorsqu'il faisait beau temps.

Dans le *Compte d'Étienne de la Fontaine*[1], il est question de fournitures d'estivaux pour le roi Jean :

« Guillaume Loisel, cordouannier du Roy, pour trois paires « d'estivaux, 32 s. p. la paire, et pour vingt-quatre paires de

[1] 1352.

« sollers [1].... » — Dans le Journal de la dépense du roi Jean en
Angleterre [2], nous voyons qu'il est fourni, « pour Monseigneur Phi-
« lippe, 17 paires de souliers et 3 paires d'estivaux. Le roi fait
« délivrer une paire d'estivaux à son fou, maistre Jehan, laquelle
« coûte 4 s. 2 d. »

Ces bottes molles étaient fort en usage à la fin du xiv° siècle et
pendant le cours du xv°. Alors, les hommes portaient des habits
serrés, des braies et chausses collantes ; les estivaux étaient donc
souvent nécessaires.

La figure 17, copiée sur l'une des images qui décorent les parois
d'un coffre recouvert de cuir gaufré, faisant partie du musée de
Cluny [3], représente un jeune homme portant l'habit de la fin du
règne de Louis XI ; il est chaussé d'estivaux.

Ce qui précède montre combien la chaussure était, pendant le
moyen âge, et principalement pendant les xiv° et xv° siècles, une
partie importante de l'habillement, et combien les gens riches se
plaisaient à les varier, à les porter fraîches et de bon air. Ce passage
d'Eustache Deschamps fait, d'ailleurs, connaître que la chaussure était
au xiv° siècle un objet de dépense assez considérable :

 « Regarde à quelz périls tu t'ofres. »

Il s'agit, pour une femme, de tout ce qu'il faut pour tenir un rang
convenable :

 « Chaussement te fault et solers,
 « Pour les venues, pour les alers.
 « De blanc, de noir et de vermeil,
 « L'un de blanc, l'autre despareil [4],
 « Qui soient fait comment qu'il prangne,
 « Estroiz, escorchiez à poulaine,
 « Ronde, déliée et agûe,
 « Tant qu'om la voye par la rue ;
 « Aucune foiz soient à las,
 « A bouclettes, puis hauls, puis bas,
 « Selon l'esté ou les yvers,
 « Et la saison des tems divers,
 « Fault chauces et cotte hardie
 « Courtelette, afin que l'en die :
 « Vez-là biau piet et faiticet [5]. »

[1] Ce passage indique assez que les grands changeaient souvent de chaussures.

[2] 1359.

[3] Le martyre de saint Étienne.

[4] On portait alors (vers 1365) des souliers dépareillés comme couleur, l'un blanc, par
exemple, l'autre bleu, ou rouge. ou vert.

[5] *Le Miroir de mariage*. « Faiticet », joli.

Nous avons vu que pour marcher dans la boue, dès une époque reculée [1], jusqu'au xv° siècle, on portait des patins hauts, de bois, qui isolaient la semelle de la chaussure. Cet usage existait encore en France au milieu du xvii° siècle ; et, alors que les hommes ne portaient plus de bottes qu'en voyage, on mettait de doubles souliers, des galoches, afin d'éviter de salir les chaussures. L'habitude de porter des bottes ou bottines cessa peu à peu après les guerres de la Fronde. Mais, lors de ces guerres, tous les gens du monde étaient bottés à la ville ; aussi, Tallemant raconte qu'un Espagnol passant à Paris et s'en retournant chez lui, comme on lui demandait des nouvelles d'où il venait, il dit : « J'y ai vu bien gens, mais je crois qu'il n'y a « plus personne à cette heure, car ils étoient tous bottés, et je pense « qu'ils étoient prêts à partir [2]. » « Maintenant, ajoute Tallemant, « tout le monde n'a plus que des souliers, non pas même des bot- « tines. Il n'y a plus que La Mothe le Vayer, précepteur de M. d'Anjou, « qui ait tantôt des bottes, tantôt des bottines ; mais ce n'a jamais « été un homme comme les autres. »

Quant aux galoches ou patins, on appelait encore, au xvi° siècle, les écoliers externes qui se rendaient aux collèges le matin, des *galochiers*, parce qu'ils portaient des galoches par-dessus leurs chaussures, pour éviter l'humidité [3]. Les filles de service de la reine Anne d'Autriche, qui ne demeuraient pas au palais, étaient appelées *galoches* ; et donnait-on ce nom à toute personne qui, chargée d'un service, n'était pas tenue à la résidence. Louis XIII, après la mort du cardinal de Richelieu, aimait à travailler avec M. de Noyers, car il ne voulait plus de favori, et M. de Noyers n'en avait pas les vues. Quand on parlait d'affaires, si M. de Noyers n'était pas là, le roi disait : « Non, attendons le petit homme. » L'autre venait avec sa bougie en *catimini*... « Il étoit, disoient les gens, jésuite galoche, « car il l'étoit sans porter l'habit et sans demeurer avec eux [4]. »

Les sabots n'étaient pas inconnus aux paysans ; pendant le moyen âge, on les appelait *cerboles*. Dans le *Roman d'Alixandre* [5], Antigone se désole à propos du changement de fortune de la plupart des compagnons du héros mort, et il dit :

> « Teus avoit blanc auberc, or vestira caole
> « Et saulers pains à or qui or ara cherbole. »

[1] Voy. CHAUSSES, fig. 2.
[2] *Mém. de Tallemant* : M. d'Aumont.
[3] *Les Nouvelles Récréations* de Bonaventure Desperiers, nouv. LXIII.
[4] *Mém. de Tallemant :* Louis XIII.
[5] Testament, f. 80, v. 25.

C'est-à-dire : « Hélas! tous ceux qui avaient blanc haubert et souliers brodés d'or, ne vêtiront plus que la cagoule et ne chausseront que les sabots. »

CHEMISE, s. f. (*kemise*, *chainse*). Tunique de dessous, à manches, fermée, faite de toile de lin ou de chanvre ; on en portait aussi de soie. Les chemises de toile étaient désignées ainsi, *chemises de cainsil :*

« Il ot chemise de cainsil
« Vestue, delié et sobtil [1]. »

Les chemises des hommes étaient courtes, celles des femmes très-longues et descendant jusqu'aux pieds, pendant le XIIᵉ siècle. Nous en trouvons la preuve dans le passage du roman du trouvère Robert Wace, qui décrit les amours de Robert et d'Arlette [2]. Ce passage indiquerait que les femmes se mettaient au lit vêtues de chemises ; cependant, cet usage n'était pas habituel, car dans le *Roman de la violette*, quand la chambrière a fait le lit d'Euriaut, sa maîtresse :

« Sa dame apiele, si le couche
« Nue en chemise en la couche ;
« C'onques en trestoute sa vie
« La biele, blonde, l'escavie (l'accomplie),
« Ne volt demostrer sa char nue [3]. »

Ce qui surprend la chambrière ; aussi Euriaut lui répond qu'elle veut cacher ainsi à tous les yeux un *signe* que son ami seul connaît. En effet, habituellement, et jusqu'à la fin du XIVᵉ siècle, les femmes, ainsi que les hommes, se mettaient au lit sans chemises :

« Li cuens Amiles en la chambre est venus,
« En lit Ami s'ala coucher touz nus :
« Avec lui porte son branc [4] d'acier molu,
« Et Lubias a les siens dras tolus [5] ;
« Delez le conte s'a couchié nu à nu [6]. »

Pendant les cérémonies qui précédaient l'armement d'un cheva-

[1] Le *Lai del trot*.
[2] Le *Roman de Rou* (XIIᵉ siècle), vers 7991 et suiv.
[3] *Roman de la violette* (XIIIᵉ siècle), vers 577 et suiv.
[4] Épée.
[5] Lubias a ôté sa chemise.
[6] Poëme d'*Amis et Amile*, ms. franç., fonds Colbert, nº 7227-3, Biblioth. imp.

lier, celui-ci mettait, au sortir du lit où il était couché nu, 'une chemise de lin blanche [1] :

« Brais, chemise ot de cheinsil
« Plus blanche que n'est flur en avril [2]. »

« Cemise et braies de cainsil
« Plus blances que flor ne gresil [3]. »

Ces chemises étaient faites, pendant le XII⁰ siècle et jusqu'à la moitié du XIII⁰, à petits plis et bordées (pour les femmes comme pour les hommes) de ganses et fils d'or au col et aux manches, qui restaient visibles :

« Trop fu apertement vestue (la reine)
« D'une chemise estroit cousue,
« En braz, et par les pans fu lée,
« Déliée, blanche et ridée [4]. »

Et dans le *Roman de la violette*, Gérard :

« Desous (un mantelet court) ot chemise ridée
« Qui de fil d'or estoit brodée,
« Viestue l'avoit pour le caut (à cause de la chaleur)
« Querre volt aler Euriaut [5]. »

Et encore dans le conte *Do chevalier de l'Espée* :

« Et chemise gascorte et lée
« De lin menuement ridée [6].

Ces chemises étaient encore portées longues par les femmes à la fin du XIII⁰ siècle, ainsi que l'indiquent les vers ci-dessous :

« Tu passas devant son lit,
« Si soulevas ton train [7]
« Et ton peliçon ermin [8],
« La cemisse de blanc lin
Tant que ta gambete vis.
« Garis fu li pélerins [9]. »

[1] Voy. Legrand d'Aussy, *Contes*, t. I. p. 136.
[2] *Lai del désiré*, vers 97.
[3] *Roman des aventures de Frégus*.
[4] Extraits de *Dolopathos d'Herbers* (XIII⁰ siècle).
[5] Vers 3466 et suiv.
[6] Vers 40.
[7] La partie traînante de la robe de dessus, la queue du bliaut.
[8] Doublé d'hermine.
[9] *Conte d'Aucasin et Nicolete*, manuscr. n⁰ 7989, Biblioth. impér.

La figure 1 donne le haut d'une chemise de dame noble du
XII° siècle[1]. Le col, tout formé de petits plis, est attaché par un
bouton ; les manches, étroites au poignet, sont gaufrées d'après un
procédé bien connu des blanchisseuses de fin. encore aujourd'hui.
C'est sur cette chemise qu'on mettait le bliaut, et habituellement
une première robe sous celui-ci.

E. VOLLACHOT.

Les hommes nobles portaient, ainsi que nous l'avons vu, des
chemises à petits plis sous la robe ou le bliaut, et même, quand il
faisait très-chaud, directement sous le manteau ; ces chemises
étaient des tuniques ne descendant que jusqu'aux genoux et à
manches assez justes (fig. 2)[2]. Les dames ne dédaignaient pas de
tailler et coudre des chemises pour leurs maris ou leurs amants.
Quand Ydoine guérit son ami Amadas de sa folie, elle se plait à le
vêtir de beaux habits :

> « Cemise et braics blances a,
> « Qu'Ydoine cousi et tailla,
> « De blanc cainsil bien deliié[3]. »

Vers la fin du XIV° siècle, le nom de *chemise* est remplacé habi-

[1] Statues du portail Royal de la cathédrale de Chartres (XII° siècle).
[2] Vitrail de la cathédrale de Chartres : Baptême du Christ (XIII° siècle).
[3] *Li Romans d'Amadas et Ydoine*, vers 3765 et suiv.

tuellement par celui de *robes-linges*. On en faisait de drap, pendant le xv⁰ siècle, pour la nuit.

2

On donnait le nom de *doubles* ou *doublez* à des sortes de chemises ou de robes de dessous faites d'étoffe mise en double (voy. ce mot).

COIFFE, s. f. Bonnet de toile, de laine ou de soie, juste à la tête, que les hommes nobles et les riches bourgeois portaient sous le chaperon, et les gens d'armes sous le heaume (voy. CHAPERON). Les

1

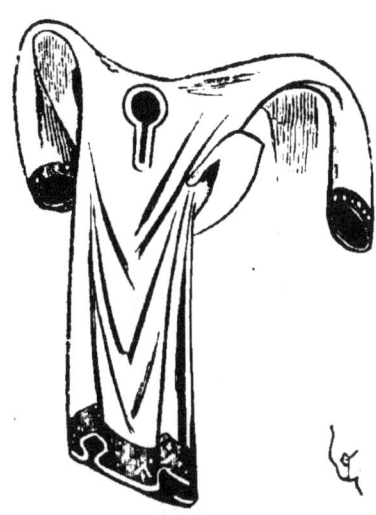

gens de métiers, les artisans, dès la fin du xⅡ⁰ siècle et pendant le cours du xⅢ⁰, portaient une coiffe de toile ou de laine, suivant la saison, qui enserrait les cheveux, couvrait les oreilles et s'attachait sous le menton (fig. 1). Ce genre de coiffure est adopté par tous les hommes de la classe inférieure occupés de travaux manuels. Les

petits marchands, les artisans, les ouvriers sont constamment représentés coiffés de cette façon, de 1220 à 1270.

La coiffe que les personnes d'un rang élevé portaient sous le chaperon, de 1300 à 1460, n'était qu'un serre-tête, une calotte très-juste, mais qui ne s'attachait pas habituellement sous le menton. Cependant on voit, au moment où l'on commence à adopter le

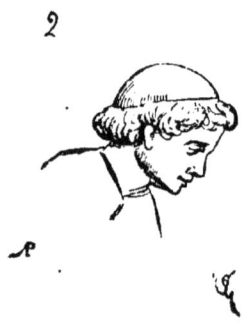

2

chaperon, que la coiffe attachée sous le menton est portée sous ce chaperon [1]. La figure 2 nous montre une coiffe en forme de calotte, ainsi que les enfants et les très-jeunes hommes la portaient pendant le cours du XIIIe siècle et le commencement du XIVe [2]. Les coiffes que l'on portait sous le chaperon étaient de la même couleur que celui-ci.

La coiffe que la sage-femme posait, à l'église, sur la tête de l'enfant, après le baptême, avait nom *cresmeau* : « Item, la sage-femme « et la marainne doibvent venir à l'église avec la demoiselle servante « de Dame, et doibt la sage-femme porter le cresmeau [3]. »

Les femmes portaient des coiffes alors que la mode était de cacher entièrement les cheveux sous des coiffures montées, c'est-à-dire au commencement du XVe siècle. Ces coiffes étaient parfois de véritables serre-tête, qui enveloppaient complétement la chevelure (voy. COIFFURE).

Il n'est question de calottes régulièrement portées par les ecclésiastiques, pendant les offices, qu'en 1377, et encore faut-il que ces ecclésiastiques ne soient point revêtus du surplis [4], ou qu'ils ne soient pas occupés aux fonctions de leur ministère.

[1] Voy. CHAPERON, fig. 2.
[2] Des chapiteaux du cloître de Saint-Trophime d'Arles (fin du XIIIe siècle).
[3] Alienor de Poictiers, *les Honneurs de la cour*, 1129.
[4] Statuts synod. du diocèse de Poitiers, 1377.

COIFFURE, s. f. Nous comprenons dans cet article tout ce qui concerne l'arrangement des cheveux et de la barbe, ainsi que les ornements dont on les couvre ; les articles AUMUSSE, CHAPEAU, CHAPERON, COIFFE, traitant des vêtements de tête qui ont un caractère d'utilité. Nous n'entreprendrons pas de discuter sur les modes diverses qui furent en usage dans les Gaules au moment de l'invasion des peuplades germaniques, relativement à la manière de porter les cheveux, de les teindre et de les nourrir. Les races aryennes étaient renommées, de toute antiquité, pour la beauté de leurs longues chevelures blondes ; et les poëtes ont donné à la plupart des divinités de l'Olympe grec des cheveux blonds. A Rome, les chevelures des Germains étaient vendues aux élégantes pour parer leurs têtes, et, à défaut de faux cheveux, les dames teignaient ou poudraient ceux que la nature leur avait donnés, pour en dissimuler la couleur sombre. Pendant le moyen âge, la couleur blonde des cheveux est considérée comme la seule qui puisse accompagner un beau visage, et il faut dire que les races conquérantes des Gaules qui composèrent la caste noble étaient renommées par l'abondance et la couleur fauve de leur chevelure. Les chefs francs portaient les cheveux longs ; c'était un signe de noblesse, une marque du rang qu'ils occupaient ; ils les entretenaient avec grand soin et les laissaient tomber naturellement sur les épaules. Grégoire de Tours dit [1] « que les Francs, « ayant traversé le Rhin, passèrent dans la Thuringe, et là, dans les « districts ou les cités, ils se donnèrent des rois chevelus (*reges* « *crinitos*) pris dans la première et, si je puis parler ainsi, dans la « plus noble de leurs familles (*nobiliori suorum familia*) ; ce que « prouvèrent plus tard les victoires de Clovis, que nous raconterons « bientôt. » Cet usage de porter les cheveux longs se conserva longtemps chez les hommes de race noble : les laisser en désordre était un signe de deuil ; les couper, la plus grande marque d'humilité et une sorte de dégradation. En effet, lorsque Clovis eut vaincu Chararic, qui régnait à Térouanne, il le fit tondre, lui et son fils. Or, comme Chararic se plaignait de son humiliation et pleurait, son fils lui dit : « Ces branches ont été coupées sur un arbre vert, et ne « sont pas entièrement desséchées ; bientôt elles repousseront et « grandiront de nouveau. Plaise à Dieu que celui qui a fait tout cela « meure aussi promptement ! » Ce propos ayant été rapporté à Clovis, il le prit pour une menace, il fit trancher la tête aux deux princes [2].

[1] Lib. II, cap. IX, d'après Sulpice Alexandre et d'autres auteurs.
[2] Greg. Turon. *Hist. Franc.*, lib. II, cap. XLI.

La tonsure était, sous les Mérovingiens, une marque de servitude, et en se faisant raser tout ou partie des cheveux, ceux qui entraient dans les ordres se rendaient ainsi serfs de Dieu. Lorsqu'un homme libre était obligé de vendre sa liberté, — si, par exemple, il ne pouvait payer ses créanciers, — comme marque de sa déchéance on lui coupait les cheveux.

Le soin que les conquérants des Gaules avaient de leur chevelure, la vanité qu'ils tiraient de cet agrément, ne pouvaient guère s'accorder avec les idées que le clergé attachait aux avantages corporels. Sur ce point, comme sur beaucoup d'autres, les Pères, les conciles, les évêques prétendirent réagir contre les habitudes païennes ; et l'on sait quels raffinements les Romains et les dames romaines apportaient dans l'art de se coiffer. Déjà, au v° siècle, Synésius, évêque de Ptolémaïs, s'était élevé avec une violence extrême contre les longues chevelures que portaient les hommes de son temps. « Ceux-ci, dit-il, qui ont soin de leurs chevelures, sont des adultères, « des efféminés, des victimes de l'incontinence. » Tertullien n'est guère moins sévère à l'endroit des personnes qui teignent leurs cheveux, qui s'en parent avec ostentation. Le concile de Constantinople, en 692, excommunia ceux qui ont des cheveux frisés par artifice ; saint Clément d'Alexandrie, saint Basile, saint Grégoire de Nazianze, saint Jean Chrysostome condamnent les chevelures longues et frisées. Les évêques de l'Occident ne se firent pas moins les censeurs de la parure des cheveux et des fausses chevelures. Il ne paraît pas que les épigrammes, les censures, les admonestations, les exhortations et les menaces aient empêché les hommes et les femmes qui vivaient dans ce siècle de se parer de leurs cheveux naturels, de les poudrer d'or, de les teindre, de les natter, de les friser, et au besoin de suppléer par de faux cheveux à ceux qui leur manquaient. Sur ce point comme sur beaucoup d'autres, la mode était plus forte que les censures dès les premiers siècles du christianisme. Nous prenons donc acte des protestations du clergé, en reconnaissant qu'elles ne furent alors d'aucun effet, et que la coiffure, parmi les laïques, principalement dans les classes élevées, fut, dès l'époque mérovingienne, une des parties les plus importantes de la parure des deux sexes. Bon nombre de personnes se figurent volontiers que les fils de ces leudes francs, dont les mœurs étaient, en bien des points, si voisines de la barbarie, étaient vêtus comme des sauvages et n'avaient que peu de soins de leurs parures. C'est là un de ces préjugés qu'on entretient chez nous sur le moyen âge, préjugés démentis par les textes. Mais sans remonter aux Mérovingiens, ce qui serait sortir des limites de cet

ouvrage, il est certain que, sous les Carlovingiens, la coiffure était
pour les deux sexes une affaire essentielle. Les monuments de cette
époque, manuscrits, bas-reliefs, nous montrent les hommes et les
femmes de condition noble avec des cheveux longs, tombant der-
rière les épaules et laissant les oreilles libres. Les cheveux, divisés
en deux parts sur le haut du front, sont parfois maintenus par un
cercle. Ceux des hommes descendent un peu au-dessous des épaules;
ceux des femmes, jusqu'à la hauteur des reins, frisés ou plutôt
ondés sur les tempes. Alors, du ix° au x° siècle, les laïques ne
portaient pas la barbe, et les clercs, auxquels il avait été interdit
jusqu'alors de la laisser croître, commencèrent à la porter courte.
A la fin du x° siècle, les hommes ne portaient plus les cheveux longs
mais coupés à la hauteur du milieu des oreilles et tombant régu-
lièrement autour du crâne (fig. 1) [1]. Avec les cheveux ainsi disposés,

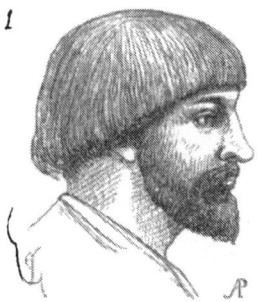

la barbe était taillée assez court, quelquefois en pointe. Les Nor-
mands, au moment où ils commencèrent à s'établir sur le sol des
Gaules, ne portaient que les moustaches et se rasaient le menton ;
leurs cheveux étaient courts et ne descendaient que jusqu'à la
nuque. Vers la fin du x° siècle, les laïques, en France, reprennent la
barbe, mais pointue et séparée des moustaches, qui sont coupées car-
rément. Les Normands, sous Guillaume le Bâtard, ne portaient point
les moustaches, et quand ce prince eut conquis l'Angleterre, il obligea
ses nouveaux sujets à couper les leurs, car les Saxons les laissaient
croître, et ne suivaient pas en cela la mode des Normands. Gré-
goire VII envoya aux évêques des ordres sévères pour qu'ils eussent
à faire couper la barbe des clercs dans leurs diocèses ; car, malgré
les canons, tout le clergé portait de nouveau la barbe dans l'Occi-

[1] Panneau d'une couverture de livre (ivoire), Biblioth. impér.

dent. Au commencement du XII⁰ siècle, les hommes, en France, portaient la barbe longue, divisée en deux pointes, les moustaches distinctes de la barbe et de même terminées en pointe. Les cheveux étaient longs, tombant sur les oreilles et derrière le cou. La figure 1 *bis* explique cette mode [1]. Alors les hommes tenaient à avoir le front dégagé et avaient grand soin de séparer les cheveux

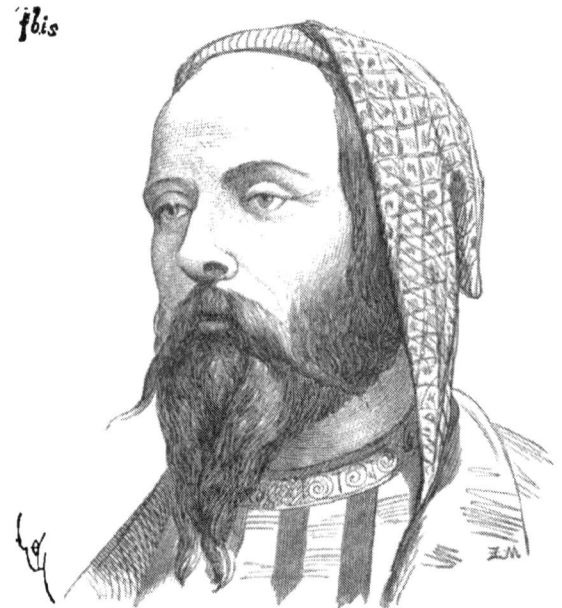

1bis

par une raie au milieu du crâne. Ces barbes en mèches pointues demandaient à être cultivées avec soin ; pour obtenir ce résultat, on les enfermait la nuit dans des sacs avec certains onguents, afin de les rendre douces et soyeuses. Les moustaches s'appelaient *guernon* au XII⁰ siècle, ou *grignon* au XIII⁰ siècle :

> « N'ert mie chevalier, encore ert valeton,
> « N'aveit encore en vis ne barbe ne guernon [2]. »

> « Guillaume lot, si taint comme charbon,
> « De mautalent a froncé le grignon [3]. »

Les romans qui datent du commencement du XIII⁰ siècle, rap-

[1] D'un chapiteau de la porte occidentale de l'église abbatiale de Vézelay. La tête est coiffée d'une aumusse légère.
[2] *Roman de Rou*, vers 3817 et suiv. (XII⁰ siècle).
[3] *Roman de la violette*, vers 1421 et suiv. (XIII⁰ siècle).

pellent la coutume chez les nobles, au xii° siècle, de prendre
grand soin non-seulement de la barbe, mais des cheveux :

> « Desor son pis gisoit sa grant barbe florie,
> « Dusque vers le braiol blance con flor negie.
> « Par derrier ses espaulles est sa crine vergie,
> « A .III. flex d'ormier galonée et trenchée,
> « A botons jaffarins l'avoit estroit ploïe ;
> « Li chapiax de son chief valoit tote Pavie [1].

Ainsi des fils d'or et des boutons ornés de pierreries étaient tressés
avec la chevelure des hommes nobles, lorsqu'ils présidaient quelque
solennité.

Dans les bas-reliefs de la nef de Vézelay (1100), les personnages
couronnés sont cependant représentés imberbes, ce qui ferait sup-
poser qu'alors, dans cette partie de la France, c'était une marque
de suzeraineté d'avoir les cheveux longs et la barbe rasée.

Quelques commentateurs admettent que le mot *guernon* doit
s'entendre comme cheveux des tempes, et en effet, dans la chanson
de *Gui de Bourgogne*, on lit ces vers :

> « Dus Naimes de Baiviere an est saillis an piés ;
> « Son mantel lest chaoir, qu'est à or entailliés,
> « Sa barbe li baloie jusc'au neu du braier,
> « Par desour les oreilles et les guernons treciés,
> « Derier el haterel [2] gentement atachiés ;
> « Mult ressemble bien prince qui terre ait à bailler [3]. »

Et plus loin :

> « Sa barbe li baloie jusc'au neu du braier,
> « Par desus les oreilles et les grenons treciez [4]. »

D'après ces derniers textes, qui datent de la seconde moitié du
xii° siècle, on doit admettre que les guernons sont des mèches de
cheveux partant des tempes, tressées et passant dessous ou dessus
les oreilles, pour s'attacher derrière le cou, par-dessus la masse de
cheveux couvrant la nuque et les épaules. Il n'était guère possible
de tresser les moustaches et de les attacher de cette façon. Alors,

[1] *La Conquête de Jérusalem*, chant VI, vers 5676 et suiv., composée par le pèlerin
Richard et renouv. par Graindor de Douai, publ. par C. Hippeau.

[2] *Haterel*, chignon du cou.

[3] *Gui de Bourgogne*, vers 1117 et suiv.

[4] *Ibid.*, vers 1839,

c'est-à-dire de 1140 à 1170 environ, ainsi que le constatent les sculptures des cathédrales de Paris, de Chartres, de Senlis et de beaucoup d'autres édifices, les hommes portaient la barbe très-longue, soigneusement ondée et divisée par mèches ; les moustaches distinctes ; les cheveux également très-longs, divisés en deux parts, recouvrant une partie du front et tombant derrière les épaules.

1 ter

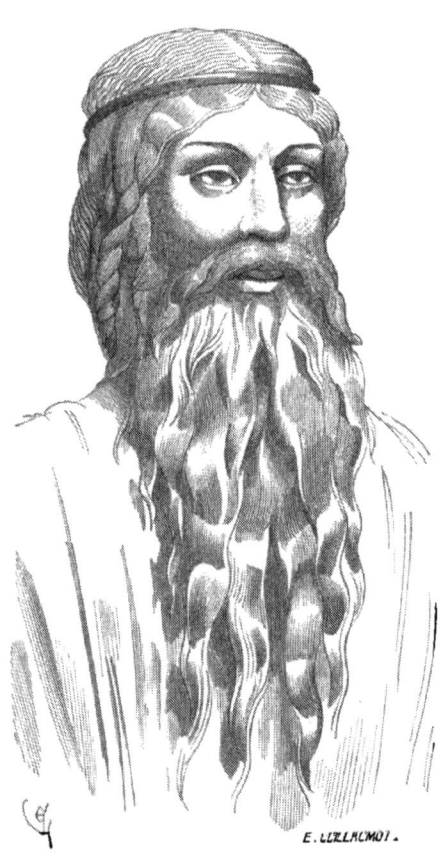

E. LECLERCMOT.

Outre le cercle qui maintient les cheveux sur le sommet de la tête et les empêche de tomber sur les yeux, on voit en effet, comme l'indiquent les passages précédents, dans des sculptures de cette époque, les cheveux des tempes nattés, passant sur les oreilles, attachés par derrière et maintenant ainsi la masse capillaire postérieure (fig. 1 ter.). Toutefois cette dernière disposition est rare, et

il fallait, en effet, avoir une terrible chevelure pour adopter cette coiffure que les poëtes de la fin du xii° siècle et du commencement du xiii° prêtent à Charlemagne, au vieux duc Naimes, le Nestor des romans carlovingiens.

Mais, avant de passer outre, parlons des coiffures des femmes. Celles-ci, dès le ix° siècle, portaient souvent de longs voiles, cachant

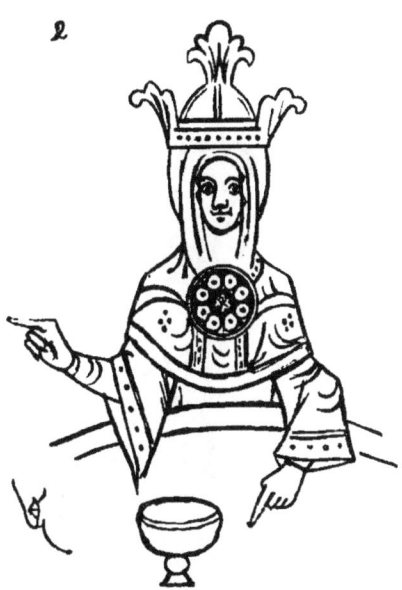

entièrement les cheveux et tombant sur les épaules. Cette parure semble avoir été spécialement affectée aux dames nobles. Voici (fig. 2)[1] une représentation de cette coiffure que nous avons cru devoir traduire pour l'intelligence du vêtement par la figure 3. Sur le voile qui lui enveloppe complétement les cheveux, cette femme porte une couronne d'orfévrerie, et une large agrafe circulaire retient les bords du voile, qui était rond et fait d'étoffe de lin très-fine.

Au xi° siècle, les voiles des personnages nobles n'enveloppent plus la tête et ne font que couvrir le derrière du cou, les deux côtés

[1] Ms. des *Prophéties*, Biblioth. impér., fonds Saint-Germain, n° 434 (ix° siècle).

des tempes, en tombant sur les épaules ; ils laissent voir les cheveux en bandeaux et s'échappant en longues mèches ondées sur les reins.

Avec le XII° siècle la parure des femmes subit de véritables changements. Les rapports fréquents que l'Occident eut alors, non-seulement avec Constantinople, mais avec la Syrie, l'Egypte, la Vénétie, la Grèce, eurent sur les modes une influence considérable.

3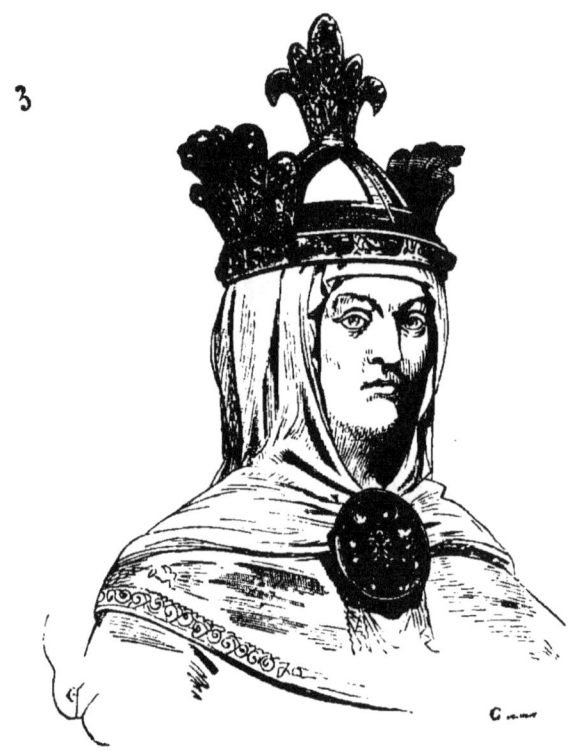

Ce n'étaient pas seulement des soldats qui alors se transportaient en Syrie, mais des artisans, des familles entières. Les femmes étaient très-nombreuses dans les armées des premiers croisés ; et, lorsque leurs chefs se furent établis à Antioche, à Jérusalem, la plupart y firent venir leurs femmes. Il n'est donc pas surprenant que celles-ci aient pris aux Byzantins et même aux Arabes quelques-unes de leurs parures, et surtout ces belles étoffes qu'on fabriquait à Damas, à Bagdad et à Constantinople même. C'est alors, en effet, que la mode des vêtements longs, faits d'étoffes souples, légères et crêpées, des

longues manches, des coiffures ornées d'or, s'empara de toutes les classes élevées :

> « Vestue fu d'une porpre roée,
> « Sa crine crespe fu à or galonée [1]. »

Et encore lit-on ces vers dans un roman du milieu du xiiie siècle :

> « Et ele iert toute desliée
> « Et s'estoit d'un fil d'or tresciée,
> « Mès si bel crin plus reluisoient
> « Que li ors dont trecié estoient
> « Car il estoient crespé et tor,
> « En son chief ot .i. cercle d'or,
> « Pierres précieuses et chierres,
> « A flors de diverses maineres [2]. »

De 1130 à 1140, les femmes nobles séparaient leurs cheveux en deux grosses nattes qui tombaient devant les épaules (fig. 4) [3], ou bien, formant de chacune de ces deux parts deux longues mèches, elles les réunissaient au moyen de bandelettes de soie ou de tissu d'or (fig. 5) [4]. Nous avons donné cette toilette entière, afin de faire mieux voir comment la coiffure s'harmonisait avec l'ensemble du vêtement. Ici les cheveux sont recouverts d'un petit voile rond qui cache leur séparation sur la nuque. Le bliaut (voy. ce mot) est fait d'étoffes gaufrées et crêpées ; le manteau est une cape demi-ronde. Voici (fig. 6) comment les bandelettes réunissaient les longues mèches de la chevelure, passant successivement (voy. en A) en dehors des deux mèches, puis entre les deux. Ces coiffures devaient demander beaucoup de temps et beaucoup de soin, aussi n'étaient-elles adoptées que par les femmes nobles, auxquelles alors les loisirs ne manquaient pas. De beaux cheveux blonds ainsi entrelacés de bandelettes d'or et de soie, tombant jusqu'aux genoux et détachant leurs tons fauves sur les étoffes fines et crêpelées du bliaut, souvent transparent, bordant le manteau fait de ces belles soieries d'Orient aux vives couleurs, se mêlant à l'éclat des pierreries de l'agrafe et de la ceinture, surmontés d'un très-léger voile de lin et d'une couronne d'orfévrerie, devaient, certes, composer une belle parure. A la même époque, les hommes nobles portaient, ainsi que nous l'avons dit

[1] *Guillaume d'Orange*, chansons de geste des xie et xiie siècles, publ. par M. W. J. A. Jonckbloet (Paris, 1854) : *la Bataille d'Aleschans*, vers 3105 et suiv.

[2] *Extraits de Dolopathos*, d'Herbers.

[3] Du portail occidental de la cathédrale de Chartres.

[4] Figure du portail de Notre-Dame de Corbeil, aujourd'hui déposée dans l'église abbatiale de Saint-Denis.

plus haut, les cheveux longs, laissant habituellement voir les oreilles et tombant en pointe derrière la nuque ; la barbe, frisée, entretenue

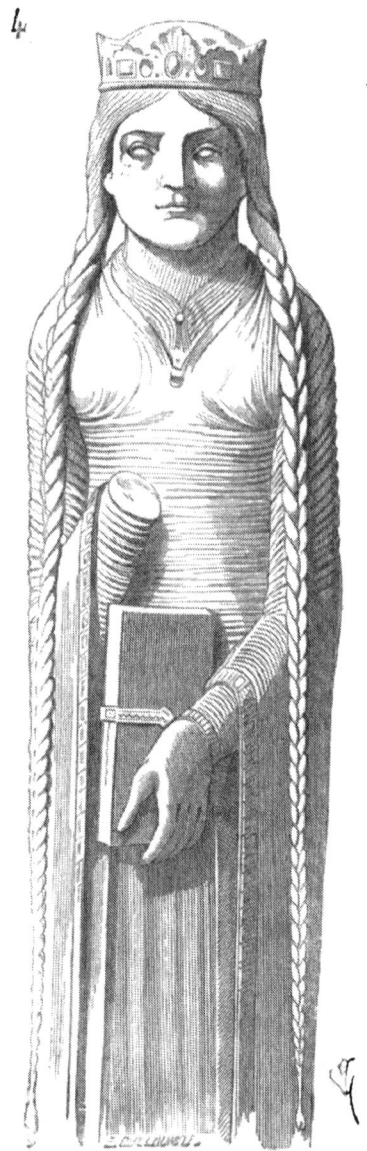

avec beaucoup de soin, ne descendait qu'exceptionnellement au-dessous du cou (fig. 7)[1]. Les bourgeois portaient également la barbe,

[1] Statues du portail occidental de la cathédrale de Chartres.

mais les cheveux moins longs. Quant aux artisans, ils ne portaient
pas la barbe et tenaient leurs cheveux assez courts [1].

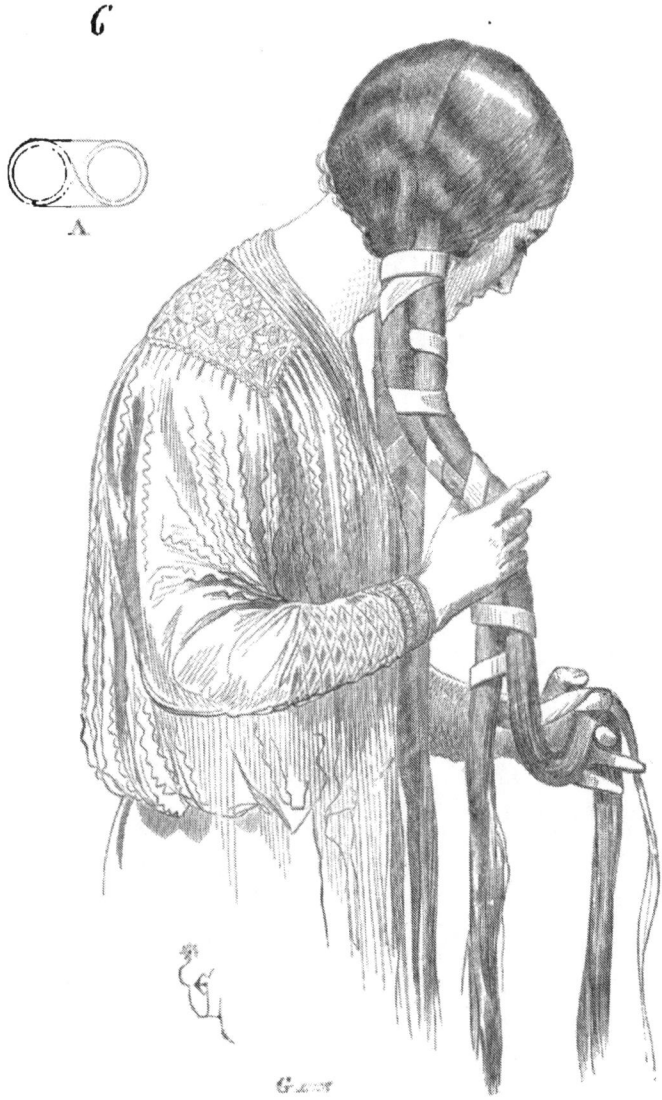

Cependant, ainsi que le montre la figure 1 *ter*, il était admis que

[1] Voyez les mss. du XIIe siècle, et notamment celui de Herrade de Landsberg, biblioth.
de Strasbourg. — Voyez aussi les bas-reliefs de cette époque : Chartres, Paris, Saint-Loup
de Naud, etc.

HOUPPELANDE DU DUC DE BERRY (1460 environ).

Des Fossez et Cie, éditeurs IMP. COMTE-JACQUET.

des personnages nobles et vénérables laissaient croître entièrement leur barbe, mais ce n'était pas là une coiffure qui pût convenir aux

7

hommes jeunes. Ceux-ci portaient les moustaches coupées carrément, la barbe en mèches soigneusement séparées et formant des

8

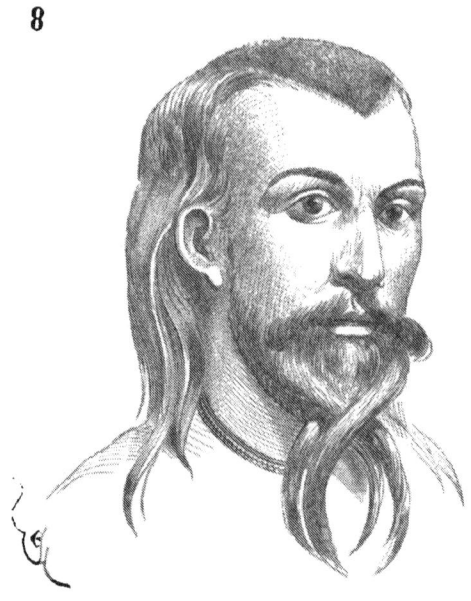

pointes se touchant ou se croisant ; les cheveux coupés court souvent au-dessus du front, et tombant en longues mèches derrière les

oreilles et le cou. La figure 8, qui reproduit une sculpture de cette époque (1160 à 1170)[1], explique cette mode bizarre.

Jusqu'alors, il était d'usage de jurer par sa barbe, et les poëmes de la fin du XIIᵉ siècle mentionnent encore cette ancienne coutume des Francs. Dans la *Chanson de Huon de Bordeaux,* Charlemagne s'exprime ainsi, lorsqu'il prétend faire un serment :

> « Et par la barbe qui me pent sor le pis[2]. »

Ces longues barbes étaient gênantes lorsqu'on s'armait : on les passait sous le heaume, et elles tombaient devant *la ventaille* du haubert :

> « La barbe ot longe d'esc'au neu del baudré,
> « Qui li pendoit desous l'elme jesmé ;
> « Sous le ventaille de haubere l'ot jeté[3]. »

Dès l'origine du christianisme, le clergé s'éleva toujours contre l'habitude de porter des cheveux longs, ainsi que nous l'avons dit plus haut, et lui-même donnait l'exemple en se coupant les cheveux en couronne au-dessus des oreilles et se faisant raser le sommet du crâne.

A cette coutume il y eut cependant des exceptions, puisque les conciles interviennent parfois pour censurer les longues chevelures. En 1191, le concile de Toulouse déclare que tout clerc qui porterait les cheveux longs serait privé de la communion jusqu'à ce qu'il eût fait couper sa chevelure. En 1198, le concile d'York déclare vacants les bénéfices de ceux, parmi les clercs, qui s'obstineraient à ne porter plus la couronne et la tonsure. Quant à la barbe, les religieux réguliers, comme le clergé, la portaient pendant le XIIᵉ siècle.

La barbe était considérée si bien comme un signe de noblesse, qu'on ne pouvait faire un plus grand affront à un homme libre que de la lui couper. Le poëme de *Floovant*[4] part de cette donnée. Clovis a quatre fils ; il confie Floovant, l'aîné, à son sénéchal, duc de Bourgogne, pour lui apprendre à manier les armes. Le sénéchal emmène le jeune prince à son hôtel, le fait bien manger ; après quoi tous deux vont se promener au verger, et s'asseyent côte à côte sur l'herbe. Bientôt le duc s'endort « qui fu viaux et penez » :

> « Il ot blainche la barbe jusque au neu dou baudré. »

[1] Des chapiteaux de l'hôtel de ville de Saint-Antonin (1170 environ).

[2] *Chanson de Huon* de Bordeaux, vers 1050.

[3] *Chanson de Huon* de Bordeaux, vers 8051 et suiv. (voyez la partie des ARMES).

[4] Écrit au commencement du règne de Philippe-Auguste, si l'on s'en rapporte aux descriptions des mœurs, des vêtements des usages.

Ici l'auteur nous apprend qu'alors[1] tous les prud'hommes étaient barbus, clercs et laïques, ainsi que les prêtres tonsurés :

> « Et quant (li uns estoit) aperçéuz d'ambler[2],
> « Donecques li façoit l'en les grenons à ouster
> « Et trestoz les forçons de la barbe couper[3] ;
> « Lores estoit houtous, honis et vorgondez
> « Si qu'il ne parousoit entre gantz couverser,
> « Et quant il estoit pris, à mort estoit livrez[4]. »

Donc, le sénéchal dort, l'enfant le regarde. Il épluchait une pomme sur le pré, d'un couteau qu'il tenait à la main :

> « Dou coutel ai la barbe à son maitre copé. »

Le duc s'éveille ; voyant ses grenons et sa barbe coupés, et l'enfant tenant encore son couteau affilé, il s'emporte :

> « Et par .I. soul petit qui ne l'an a tué. »

« Maudite soit l'heure où vous avez été engendré, damoiseau, qui ainsi m'avez arrangé ! je m'en vais me plaindre à votre père :

> « Qui vos ferai la teste et les manbres coper. »

L'enfant se prend à pleurer et lui promet de lui donner des terres. des chevaux... Mais le sénéchal, se couvrant la tête de son manteau, va trouver Clovis. Quand le roi le voit ainsi ébarbé : « Sire dus débonnaires, qui vos a vorgondé ? » lui dit-il. Et, apprenant le méfait de son fils, il veut lui faire trancher la tête ; sur les instances de la reine, il consent à l'exiler pour sept ans : et ce sont les aventures que court le jeune prince pendant cet exil que raconte le poëme. Quand expire le délai et que Floovant découvre sa naissance au roi Flore :

> « Je sui filz Cloovis (dit-il), l'anparesre des Frans,
> « Qui me chaçai de France por son fier mautalant,
> « Por .I. petit mesfait, qui ne fut gaires granz,
> « Que copai à mon maitre les grenons au dormant,
> « Me fit forjurier France de ci que à .VII. anz.
> « Or est venuz li termes que li grenons sont granz. »

[1] En effet, dès 1200, personne ne portait plus la barbe, et l'auteur parle du temps passé.

[2] Convaincu de vol.

[3] Les fourchons de la barbe (voy. la figure 8).

[4] Voyez la *Chanson de Floovant*, publ. sous la direct. de M. Guessard.

La mode des barbes était passée à la fin du xii° siècle, et le poëte lui-même trouve que pour une si longue pénitence le méfait était petit. Vers le milieu du règne de Philippe-Auguste, personne ne portait plus la barbe. Les laïques nobles, les riches bourgeois, taillaient leurs cheveux de telle façon qu'ils formaient un toupet court sur le front et tombaient des deux côtés des tempes, en laissant voir les

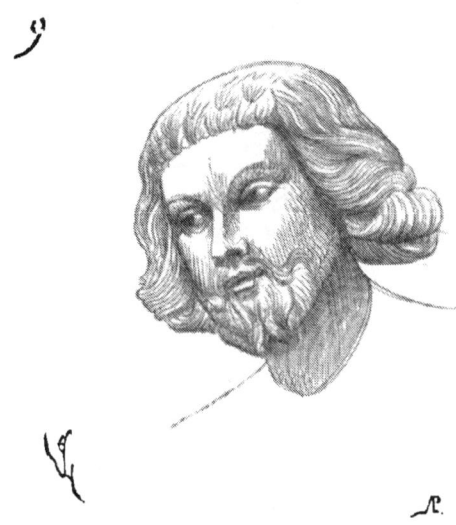

oreilles ; derrière la nuque, ils atteignaient le milieu du cou. Toutefois, les grands seigneurs conservaient encore la longue chevelure descendant sur les épaules. C'est ainsi qu'est représenté Philippe-Auguste sur ses sceaux. Vers 1225, les hommes commencèrent à tailler leurs cheveux court et carrément sur le front, en laissant sur les oreilles et la nuque les cheveux longs. Cette mode persista jusque vers 1250. Dans quelques provinces, en Bourgogne notamment, la barbe courte, soigneusement cultivée, fut maintenue. Mais il est à croire que cette mode n'était admise que chez les bourgeois et les artisans, car les gentilshommes sont représentés imberbes ; ils suivaient en cela la mode de France, qui donnait le ton. Voici (fig. 9) une tête d'homme copiée sur un cul-de-lampe de l'église de Semur en Auxois (1235 environ), indiquant clairement la disposition de la coiffure bourguignonne avec la barbe courte ; tandis que la figure 1 de notre article CHAPEAU montre un gentilhomme du même temps, ayant la barbe rasée et les cheveux disposés comme ceux de la figure 9 ci-dessus.

Vers 1240, en France, les hommes nobles et les bourgeois por-
taient les cheveux roulés sur le sommet du front, le laissant à
découvert, et longs sur les oreilles et la nuque, mais écartés des

10

tempes, de manière à placer les oreilles au fond d'une cavité. A leur
extrémité, les cheveux longs étaient roulés du dedans au dehors
(fig. 10) [1]. Cependant les enfants et les jeunes gens, jusqu'à l'âge

11

où ils pouvaient être armés chevaliers, portaient les cheveux courts
et tombant naturellement sans frisure (fig. 11) [2]. On cessa de rouler
les cheveux sur le front vers 1270 ; tenus courts sur le sommet du

[1] Statues des rois de l'abbaye de Saint-Denis, refaites sous saint Louis (Philippe, fils
de Louis IX).

[2] Statue de Philippe, frère de saint Louis, né en 1221, mort jeune, aujourd'hui
déposée dans l'église abbatiale de Saint-Denis, provenant de Royaumont.

crâne, ils formaient de petites mèches plates ; les oreilles étaient couvertes, ainsi que la nuque, par les cheveux latéraux et postérieurs, non plus écartés des tempes, mais frisés, comme précédemment,

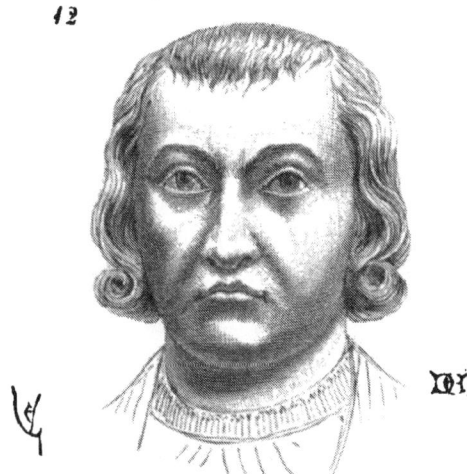

12

à leur extrémité (fig. 12)[1]. Le menton et les joues étaient complétement rasés. Ce fut vers 1340 que les hommes, sans changer le genre

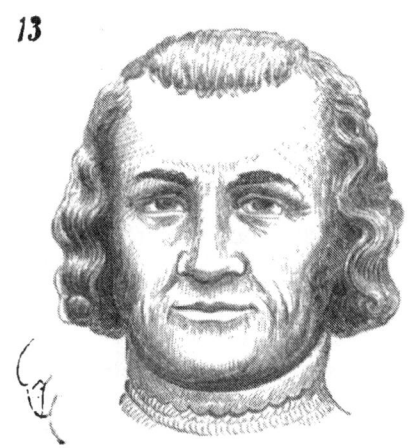

13

de coiffure des cheveux, commencèrent à porter des favoris très-courts et coupés carrément à la hauteur du nez. La figure 13[2] indique cette nouvelle mode.

[1] Statue de Charles, comte de Valois, mort en 1325, provenant des Jacobins de Paris, aujourd'hui déposée dans l'église abbatiale de Saint-Denis.

[2] Statue de Charles, comte d'Alençon, mort à Crécy, provenant des Jacobins de Paris, aujourd'hui déposée dans l'église abbatiale de Saint-Denis.

Nous avons laissé la coiffure des femmes au milieu du XIIᵉ siècle. Les longues tresses sont conservées jusque vers l'année 1170. Alors les femmes commencent à cacher leurs cheveux sous des voiles longs, ou plutôt à les laisser tomber librement derrière les épaules,

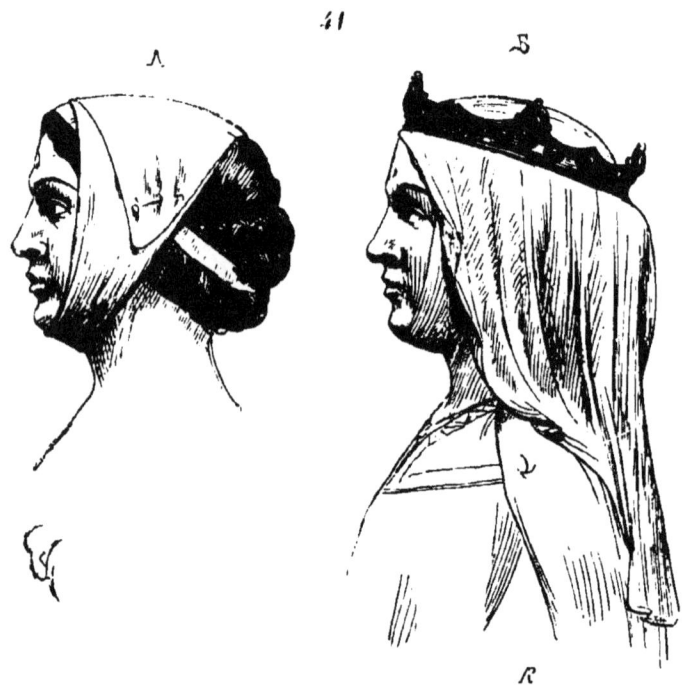

sous ces voiles d'étoffes transparentes. Bientôt le voile ne suffit pas, et les dames nobles passent sous leur menton une bande d'étoffe qui vient s'attacher sur le sommet de la tête et brider les cheveux réunis en chignon derrière le cou. C'est ainsi qu'est coiffée la statue d'Éléonore de Guienne, mariée à Louis VII, répudiée, puis mariée de nouveau à Henri Plantagenet, roi d'Angleterre en 1154, sous le nom de Henri II. Éléonore mourut et fut ensevelie à Fontevrault en 1194, où elle s'était retirée [1].

La figure 14 montre comment cette coiffure était disposée. Les cheveux, divisés en deux grosses nattes latérales, étaient croisés derrière la nuque ; un bandeau retenait ces nattes, puis par-dessus

[1] La statue de cette princesse est aujourd'hui déposée dans une des chapelle des l'église abbatiale de Fontevrault.

un morceau d'étoffe A, bridé sous le menton, était croisé sur le sommet du crâne et attaché latéralement avec une épingle. Sur ce bandage le voile était posé (voy. en B) : ce voile était rond et ne descendait pas au-dessous du milieu du dos ; il était fait d'étoffe de lin très-fine, souvent brodé d'or. La mentonnière était d'étoffe fine de lin, blanche comme le voile. Lorsque les dames, vers 1225, remplacèrent souvent le voile par le chaperon, elles conservèrent tou-

15

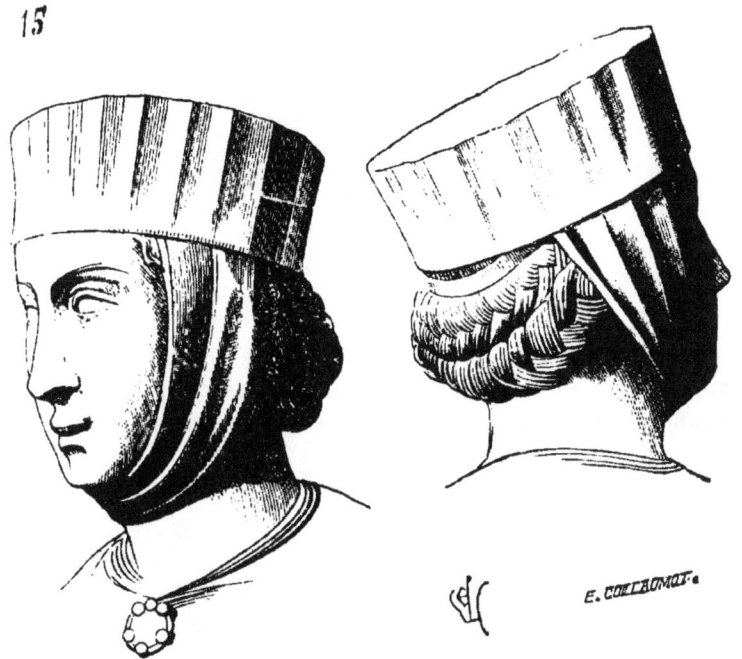

E. COLLOMOT

jours la mentonnière sous ce chaperon (fig. 15) [1], lequel était fait d'une étoffe de lin blanche posée sur une forme de toile épaisse fortement empesée. Ce chaperon laissait voir les nattes de cheveux croisés sur la nuque. Dans notre figure on voit encore le bandeau qui retient ces nattes et passe sous la mentonnière. Il faut croire que ce genre de coiffure eut une grande vogue pendant tout le cours du XIIIᵉ siècle, car elle persiste jusqu'au commencement du XIVᵉ, avec de légères variantes. Dès le milieu du XIIIᵉ siècle, elle n'était plus seulement réservée aux femmes nobles, les bourgeoises et même les femmes de mauvaise vie en portaient, et dans les peintures ces chaperons sont toujours représentés blancs ; mais, au

[1] Du portail septentrional de Notre-Dame de Chartres (1235 environ).

commencement du xiv° siècle, les cheveux par derrière sont retenus dans un sac d'étoffe ou entre les mailles d'un filet (fig. 16) [1]. La mentonnière s'élargit souvent à sa partie supérieure pour épouser

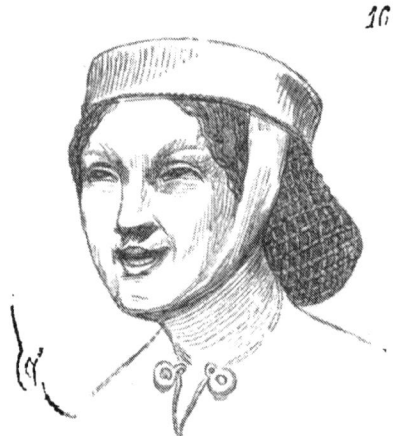

16

les saillies du chignon qui se développe démesurément, et cette mentonnière ne fait plus de plis, elle semble composée d'une étoffe doublée et empesée. Le chaperon s'évase beaucoup de façon à faire

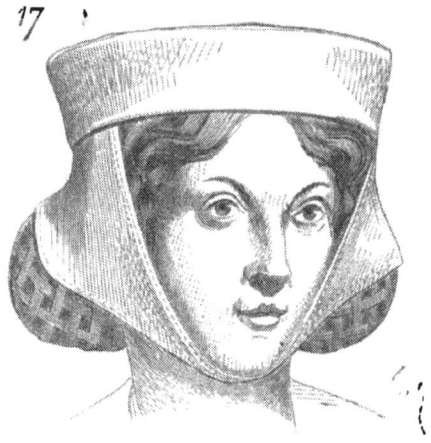

17

paraître le sommet de la tête très-large (fig. 17) [2]. A considérer ces deux figures et la manière dont elles sont traitées, l'une semble reproduire une femme de basse condition, et la seconde une dame

[1] Corbeaux de la corniche extérieure de l'église de Saint-Nazaire de Carcassonne (1315 à 1320).
[2] Même provenance et même époque.

noble. Cela se rapporte d'ailleurs aux vignettes des manuscrits de la fin du xiiie siècle, qui nous montrent souvent les dames nobles coiffées de ces chaperons évasés, avec chignon d'un développement

18

excessif. Il s'en fallait d'ailleurs que cette coiffure fût la seule adoptée par les femmes pendant le cours du xiiie siècle. Celles-ci, en bien des circonstances, n'avaient cessé de porter le voile rond descendant jusqu'au milieu du dos, avec les cheveux flottants et un cercle d'or retenant ce voile. Elles enfermaient encore leurs cheveux dans des sacs en broderie, avec cercle d'or sur le tout (fig. 18) [1] :

« Si ot un cercel d'or au chief [2]. »

Ce cercle d'or maintenait la résille, ou bien elles se coiffaient en cheveux avec fils d'or entremêlés :

« Sez crins out achesmez à .I. fil d'or batu [3]. »

C'est à la fin du xiiie siècle que les coiffures en cheveux avec le cou et les épaules découverts ont la vogue, et il faut reconnaître que

[1] Des fouilles du château de Saint-Germain en Laye, bureau de l'architecte.
[2] *Méraugis*, roman de la *Table ronde*.
[3] *Gui de Nanteuil*, vers 60.

ces coiffures sont de bon goût. Parmi ces coiffures en cheveux, sans
aucun ornement, il en est une qu'on voit souvent figurée dans les

manuscrits de la fin du XIII⁰ siècle, et qui est remarquable par sa
simplicité. Une raie était tracée sur le sommet du crâne d'une
oreille à l'autre : la partie antérieure des cheveux était ramenée sur

le front et frisée ; la partie postérieure était divisée en deux longues
nattes qui, se croisant sur la nuque, venaient s'attacher sur les
cheveux frisés au-dessus du front comme un diadème ; des oreilles,
on n'aperçoit que le lobe. La figure 19 [1] explique mieux qu'aucune
description ce genre de coiffure. Mais on ne s'en tint pas là. En
conservant le principe des deux nattes postérieures, les élégantes
du commencement du xive siècle divisèrent en outre la partie anté-
rieure des cheveux par une raie centrale, firent bouffer au-dessus
des tempes ces deux fractions, qui vinrent tomber droit le long

20

des joues ; puis les deux nattes croisées postérieures, descendant
au-dessous des oreilles, furent relevées verticalement le long des
mèches latérales pour se perdre et s'attacher sous les bouffants
ménagés des deux côtés du front. Dans les espaces latéraux que
laissaient voir les nattes, les restes des cheveux des deux fractions
antérieures tombèrent en ondoyant dans un certain désordre. La
figure 20 [2] explique également cette parure de tête, fort à la mode
vers 1330. Alors les femmes se décolletaient beaucoup, ce qui fai-

[1] Manuscr. des *Miracles de la Vierge* (fin du xiiie siècle), bibliothèque du séminaire
de Soissons.

[2] Voyez les manuscrits de cette époque, et notamment les vignettes du manuscr. de
Lancelot du Lac, t. II, français, Biblioth. impér.

sait valoir ce genre de coiffure, dégageant le cou et les épaules. Celles qui n'avaient pas le bonheur de posséder des cheveux abondants faisaient comme font les dames de nos jours, elles en achetaient ; si bien que les fausses chevelures dépassant facilement en volume les véritables, toutes les femmes se crurent obligées d'ajouter des cheveux faux à ceux que la nature leur avait donnés. Le clergé s'élevait violemment contre ces modes, mais les exhortations ou les menaces ne firent pas supprimer une mèche de cheveux tant que la mode commanda de les montrer. En 1340, les dames trouvèrent

21

plus élégant de ramener les deux nattes verticalement des deux côtés des joues, en laissant entre elles et les tempes deux mèches droites de cheveux, coupées carrément à la hauteur du bas de ces nattes. Quelquefois celles-ci furent alors remplacées par des torsades très-régulièrement tournées. C'est ainsi que sont coiffées Blanche d'Évreux et Marie d'Espagne, femme du comte d'Alençon (fig. 21)[1].

Ce n'est pas d'aujourd'hui qu'on parle des caprices de la mode.

[1] Marie d'Espagne, petite-fille de saint Louis, épousa en secondes noces le comte d'Alençon (Charles), en 1336, et ne mourut qu'en 1389. Son effigie dut — comme cela eut lieu fréquemment — être placée près de celle de son mari, qui fut tué à Crécy en 1346 ; car l'habit que porte la princesse et la coiffure concordent avec cette dernière date.

Rien cependant n'est moins capricieux ; car une mode est toujours la conséquence très-logique d'un usage antérieur, et, si bizarres ou étranges que paraissent ses expressions, en observant un peu, on en trouve aisément les raisons. La mode n'est autre chose que la recherche d'un mieux introuvable, le besoin de s'affranchir d'une gêne, d'un embarras ; et, en cherchant ainsi, bien souvent on tombe dans une difficulté pire que celle qu'on voulait éviter. On veut simplifier, et les complications ne font que changer d'objet. Ainsi, pour ne parler que de la coiffure des femmes, — chose de la dernière importance, personne n'en saurait douter, puisqu'elle contribue à donner au visage une expression conforme au goût du jour, — nous avons vu que les dames du xii° siècle réunissaient leurs cheveux en longues nattes ou torsades des deux côtés des tempes : on ne peut disconvenir que cette coiffure, si élégante qu'elle fût, ne dût être fort gênante. Ces longues tresses s'accrochaient à toute chose ; impossible de baisser la tête sans qu'elles vinssent se projeter en avant. L'idée de les retrousser était naturelle ; mais alors mieux valait les faire partir de la nuque. C'est aussi ce qu'on fit, et on les releva en diadème sur le sommet du front (voy. les fig. 15 et 19), ou on les enveloppa dans une résille ou un sac (voy. fig. 17 et 18). Puis on utilisa les cheveux du devant pour masquer les attaches de ces nattes sur le sommet de la tête ; mais alors les cheveux latéraux étaient facilement dérangés et avaient un air de désordre qui, en coiffure comme en toutes choses, ne peut longtemps être toléré. C'est ainsi qu'on fut conduit à enfermer ces cheveux du sommet et des côtés dans un béguin ou coiffe d'étoffe, par-dessus lequel les nattes ou torsades purent être régulièrement posées et attachées. Entre cette coiffe, les tempes et les joues, on laissa voir les cheveux latéraux tombant droit, coupés à la hauteur de la bouche, pour accompagner le visage.

Analysons la figure 21. La première opération consiste (fig. 22) à séparer les cheveux comme l'indique le tracé A. Les deux parties *a* forment les tresses ou torsades ; les deux parties *b*, les mèches droites tombant sous la coiffe le long des joues ; la partie *c*, le rouleau faisant chignon sur la nuque. Ainsi (voy. le profil B) sont disposées les parties de la chevelure ; puis les nattes ou torsades *d* étant faites, ainsi que le rouleau *e* de la nuque, la coiffe est posée (voy. le profil C), épinglée. Alors, les torsades ou nattes *d'* sont ramenées sur les oreilles, sont épinglées aux angles de la coiffe, remontées verticalement le long des joues, recourbées sur le sommet de la tête et rattachées à leur extrémité, à côté du chignon roulé sous la

coiffe. Afin de fixer cet ensemble, une couronne d'orfévrerie pre-

nant la forme donnée par les cheveux, ou un listel était posé sur

le sommet de la tête. En E, on voit l'apparence que présentait cette
coiffure par derrière ; parfois, au listel d'orfèvrerie était attaché un
voile court, transparent, qui donnait de la légèreté à l'ensemble
(voy. en G). Nous verrons bientôt comment cette coiffure se trans-
forme sans abandonner son point de départ.

Quelles que soient les variations de la mode, il est des conditions
de goût qui s'imposent, dans tous les temps, chez les populations
naturellement douées de cette qualité. Il est difficile, lorsque les
cheveux remplissent un rôle important dans la coiffure, de trouver
exactement la limite qui doit être assignée aux accessoires d'orfè-
vrerie ou d'étoffe. La nature légère, irrégulière, chatoyante des
cheveux s'allie mal avec la rigidité ou la régularité des pièces de
parures, dont on les couvre ou qui les accompagnent ; aussi, lorsque
les béguins, les cornettes, les couvre-chef commencent à se mêler
aux cheveux, on peut être assuré que ceux-ci disparaîtront bientôt
entièrement sous ces accessoires, qui deviennent dès lors le prin-
cipal. D'abord, avec ces pièces d'étoffes, on a le soin de mêler aux
cheveux des bandelettes, des chapelets de perles ou de pierres, pour
établir une transition ; on est entraîné à donner aux cheveux des

formes régulières ; ils se couvrent de plus en plus de bijoux ; puis
enfin le *bonnet,* quel que soit le nom qu'on lui donne, les absorbe.
Dejà, sous le règne de Charles V, les femmes enveloppent les nattes
latérales dans des résilles d'or, qui les relient au béguin de des-
sous[1] ; mais ce genre de coiffure parut bientôt trop sec. Les nattes
ou torsades, ramenées derrière la nuque, remontant verticalement
le long des joues, ne se mariaient pas d'une façon agréable avec les
courbes du visage. La coiffe d'étoffe, sous les torsades, prenait trop

[1] Voyez la statue de Jeanne de Bourbon, femme de Charles V, provenant du portail des
Célestins, aujourd'hui placée dans la chapelle de Charles V, à Saint-Denis.

d'importance et faisait paraître celles-ci maigres. Les dames de
haut parage trouvèrent donc une autre combinaison. Les nattes ou
torsades ne furent plus prises derrière les oreilles, mais au sommet
de la tête (fig. 23). La chevelure (voy. en A le dessus de la tête,
côté *a*) étant séparée par une raie médiane de *b* en *c*, ces masses
furent réservées aux deux torsades ou nattes. Quant à la partie
inférieure des cheveux, également divisée de *c* en *d*, elle fut rame-
née en deux ondes sur les oreilles. Les extrémités de ces deux
ondes furent régulièrement retournées sur les parties tombantes
d'une coiffe, ainsi que le montre la moitié *g*. Par derrière, cette
coiffure se présentait ainsi que l'indique le tracé B : en *h*, avant la
pose de la coiffe ; en *i*, après la pose de cette coiffe.

La figure 24 montre cette coiffure de face et latéralement. On voit
comment les cheveux de l'occiput sont ramenés sur les oreilles, pour
se retourner régulièrement sur la bande d'étoffe qui descend de la
coiffe ; comment des agrafes passent dans les ganses des torsades,
piquent l'étoffe de la coiffe, et saisissent le bourrelet que forme cette
étoffe sous le rouleau extrême des masses ramenées sur les oreilles.

Le détail **24** *bis* donne la forme de ces agrafes. On peut croire que
ce n'était point une petite affaire de monter une pareille coiffure,
et que cette opération devait demander beaucoup de temps. Il était

alors de mode, chez les dames, de dégarnir le front autant que
possible. Un front uni, bombé, large et haut, passait pour une
beauté, et toutes les dames de qualité s'arrangeaient pour posséder
cet avantage. Cette coiffure est celle de la duchesse Anne, dauphine
d'Auvergne, comtesse de Forez, qui épousa en 1371 Louis II, duc
de Bourbon, comte de Clermont, etc., mort en 1410[1]. Sur la cou-
ronne d'orfévrerie était émaillée la devise : *Espérance*.

Pendant le xııe siècle, les femmes avaient abusé des faux cheveux,
et, si l'on veut bien examiner les coiffures de cette époque, on re-
connaîtra qu'habituellement le recours aux *fausses nattes* était
nécessaire. Il y eut, au xıııe siècle, une réaction contre cet abus, et
les femmes adoptèrent un genre de coiffure qui pouvait se passer
de ces emprunts. Cela ne dura qu'un temps. Déjà, vers la fin de ce
siècle, on bourrait les résilles apparentes sous les chaperons, et des-
tinées à contenir la chevelure, de coton ou de laine, pour les rendre
plus volumineuses. Cet usage ne fit que se développer pendant le
xıve siècle, et sous les règnes de Charles V et de Charles VI la mode
des faux cheveux s'empara de nouveau des dames. Les épigrammes,
les satires des poëtes, les remontrances du clergé, comme toujours,
ne firent pas tomber une fausse mèche. Il est curieux, à ce sujet, de
lire la ballade composée par Eustache Deschamps vers 1390. La
voici tout au long ; elle tranche dans le vif de notre sujet :

> « Atournez-vous, mes dames, autrement,
> « Sanz emprunter tant de haribourras,
> « Ne de querir cheveulx estrangement
> « Que maintes fois rungent souris et ras.

[1] Cette statue est déposée dans la chapelle des ducs de Bourbon dépendant de l'abbaye
de Souvigny (Allier).

« Vostre afubler est comme un grant cabas ;
« Bourriaux y a de coton et de laine,
« Autres choses plus qu'une quarantaine ;
« Frontiaux, filez, soye, espingles et neux ;
« De les trousser est à vous très grant paine ;
« Rendez l'emprunt des estranges cheveux.

« Faictes vo chief des vostres proprement,
« Sanz faire ainsi la torche depesas,
« Sanz adjouster estrange habillement,
« Que destrousser fault, com jument à bas.
« Chascune nuit, et jetter en un tas,
« Puis au matin fault retrousser s'ensaigne,
« Aide avoir ; l'œuvre d'une sepmaine
« Y convient bien, et qu'om soit deux et deux
« A ce trousser ; pour tel chose villaine.
« Rendez l'emprunt des estranges cheveux.

« Onques ne fu si lourde afublement,
« Ne si cornu visaige fait de chas (échafaudé),
« Et si desplaist à tous communément,
« Tel chief fourré d'estrange chanvenas ;
« Cornes portez comme font les lymas.
« Atournez-vous d'une atournure plaine
« De vostre poil ; d'autre ne vous souviengne ;
« Ostez du tout ces grans hures beleux
« Qui vous deffont ; nulle plus ne les praingne :
« Rendez l'emprunt des estranges cheveux.

ENVOY

« Jeusnes dames envoy tele triquedondaine
« Ne portez plus ; aux vielles en conviengne.
« Soit vos atours humbles et gracieux,
« Plaisans à touz, Dieu en bien vous maintiengne,
« Car raison dit qui veult que tout le craigne :
« Rendez l'emprunt des estranges cheveux. »

Si, tout au long, nous avons cité cette ballade, c'est qu'elle met en lumière quelques détails intéressants. D'abord, comment les femmes faisaient abus des faux cheveux ; comment elles se coiffaient chaque jour[1] ; comment ces coiffures étaient montées par des

[1] On se fait trop souvent, sur le moyen âge, les idées les plus fausses. Maintes fois, nous avons entendu dire, devant les statues qui nous représentent des personnages de cette époque, que « ces gens-là » devaient se faire coiffer une fois la semaine, ainsi que cela se pratique dans quelques contrées de l'Italie chéries des peintres. Or, les vers d'Eustache Deschamps disent « qu'il fallait détrousser cet attirail comme on désharnache sa jument, *chaque nuit*, et le remonter *tous les matins* ».

coiffeurs; comment, enfin, ces échafaudages de faux cheveux plaisaient médiocrement aux hommes; comment ceux-ci n'eussent voulu les voir que sur des visages ridés, qu'ils ne regardent guère, et comment le monde et ses ridicules ne changent pas.

Avant de passer outre aux coiffures de femme adoptées au xv⁰ siècle, il nous faut parler de ces guimpes et voiles qui, pendant le xiv⁰ siècle et le commencement du xv⁰, sont donnés aux dames nobles. On a prétendu que ces voiles qui enveloppaient complètement la tête et le cou, et ne laissaient voir que le visage, étaient la parure des veuves; mais il est évident que, si les veuves ont porté cette coiffure, elle était souvent prise par les femmes qui ne l'étaient pas. Indépendamment des statues de veuves qui ne sont pas ainsi coiffées, nous trouvons, dans les vignettes des manuscrits et dans les peintures de la fin du xiii⁰ siècle, le point de départ de cette mode, étrangère à la qualité de veuve.

Nous avons montré, dans les articles AUMUSSE et CHAPERON, comment les femmes avaient adopté, dès le xiii⁰ siècle, un vêtement de tête, sorte de gonelle en forme d'entonnoir, fendu latéralement pour laisser passer le visage, en couvrant le crâne, le cou et les épaules. Ce vêtement était posé sur la tête, ainsi que l'indique la figure 24 *ter*, en A. Par-dessus ce capuchon, vers 1270, les femmes posèrent un

voile dont la forme et les dimensions sont indiquées en C. Voici comment ce voile était mis. On laissait pendre sur l'oreille droite un des bouts *b*, faisant passer le point *a* sur le sommet du crâne ; puis on tordait l'autre partie du voile de telle sorte qu'elle entourât la tête une fois et demie ; le bout *d* était alors passé par-dessus la torsade sur l'oreille gauche, et tombait sur l'épaule, par suite de la courbure de cette extrémité (voyez le voile posé en B). Le capuchon, caché à sa partie supérieure, formait comme une guimpe sous ce voile-chaperon. L'origine de la guimpe est bien en effet le capuchon ou l'aumusse, et les hommes, au XIIIe siècle, en portent pour sortir à cheval. Cette coiffure ne tarda guère à se transformer. Il est question de guimpes dans les poëmes et les romans des XIIIe et XIVe siècles, et ces parures semblent être parfois, en effet, un attribut des femmes n'ayant plus d'époux. Dans les *Chroniques anglo-normandes*, l'auteur parle d'une dame qui reçoit dans son château le roi Guillaume d'Angleterre ; elle est seule :

> « Car de signor n'i avoit point [1]. »

Or cette dame est sa femme, qu'il avait perdue ; elle a le visage couvert, peut-être en signe de deuil. Mais, quand elle invite le roi à venir au château :

> « Ele commande que on face
> « Les tables metre, et on les mist.
> « Assés fu qui s'en entremist,
> « De l'atorner se hastent molt ;
> « Et la dame jus de son front
> « Dusc' au menton sa guimple avale [2]. »

Il est évident que ces guimpes étaient destinées à cacher en grande partie, sinon en totalité, les traits. Dans le conte du *Chevalier à la trappe*, un seigneur, jaloux, tient sa femme sous les verrous. Un chevalier la voit à sa fenêtre, en devient amoureux ; se fait présenter au seigneur châtelain, parvient à capter sa confiance, et est pris par lui comme sénéchal. Il fait pratiquer un souterrain qui communique de chez lui dans l'appartement de la dame par une trappe. Un jour, le chevalier dit au seigneur que son amie, depuis longtemps attendue, arrive, qu'il va l'épouser le lendemain, et le prie d'assister au repas des fiançailles. Or, c'est sa propre femme,

[1] *Li roi Guillaume d'Angleterre*, chron. angl.-norm., publ. par M. Francisque Michel, t. III, p. 135.

[2] *Ibid*, p. 140.

vêtue d'une guimpe de soie, qu'il présente au châtelain. Celui-ci,
fort troublé, croit bien la reconnaître ; court à sa tour pour s'assurer
si ses soupçons sont fondés. Mais pendant qu'il se fait ouvrir les
douze portes, la dame est rentrée chez elle par la trappe, et le sei-
gneur, rassuré, croyant à une ressemblance, consent le lendemain
à assister au mariage de son sénéchal et de la dame ; il les reconduit
au vaisseau qui les doit emmener, et, rentré chez lui, il trouve
la chambre vide.

Si le conte n'est pas absolument moral, il montre que les guimpes
servaient au moins à déguiser en partie les traits, et que ce n'était
pas seulement pendant le veuvage que les femmes les prenaient.

Dans la *Chanson de Guy de Nanteuil*, il est parlé d'une *pucele*
qui arrive sur sa haquenée ; à cause de la chaleur, elle s'est
désafublée :

> « Jehennéite et Martine li ont sa guimple ostée.
> « Moult par ot blont le chief quant fu desvulepée,
> « Elle est assés plus blanche que seraine ne fée [1]. »

Dans le *Roman du renart*, la guimpe est présentée comme la
coiffure d'une femme de bon renom :

> « En vos a moult mauvez recluz,
> « Qui mesdites de la plus franche
> « Qui onc portast guimpe ne manche,
> « Ne laz de soie ne çainture [2]. »

Pour aller à l'église, les femmes, pendant les XIIIe et XIVe siècles,
mettaient une guimpe :

> « Au matin quand il ajorna [3]
> « Ydoine se vest et chauça ;
> « Quant ele fu appareilliée,
> « Bien affublée et bien loiée [4]
> « D'une bele guimple de soie,
> « Droit au mostier a pris sa voie ;
> « Mais ainçois qu'el i fust entrée
> « Estoit ja la messe chantée [5]. »

Il est donc possible que les guimpes aient été, dès la fin du

1 Vers 437 et suiv.
2 Vers 28447 et suiv.
3 « Quand le jour parut. »
4 « Liée »
5 *Conte du segretain moine*, vers 233 et suiv. (*Contes anciens*, publ. par Barbazan,
t. I).

XIII^e siècle, adoptées par les dames comme un vêtement convenable aux veuves ; mais il est certain qu'elles étaient portées en beaucoup d'autres circonstances. Voici, entre autres exemples, la coiffure de

25

Marguerite d'Artois, femme de Louis, comte d'Evreux [1], laquelle mourut en 1311, tandis que son époux ne mourut qu'en 1319 ; donc cette coiffure ne peut être celle d'une veuve. La comtesse porte une guimpe avec voile et couronne. Cette statue, de marbre, une des plus belles que conserve l'église de Saint-Denis, provient, ainsi que celle du comte, de l'église des Jacobins de Paris. Sauf deux petites

[1] Louis, comte d'Evreux, était fils de Philippe le Hardi.

mèches qui apparaissent le long des tempes, les cheveux sont enfermés dans un sac dont on aperçoit les extrémités antérieures. La guimpe enveloppe la tête, le menton, le cou, et descend sous la robe. La jonction est masquée ici par la bande d'étoffe qui réunit les bords supérieurs du manteau. Ces guimpes étaient faites de lin, très-fines et blanches (fig. 25). Plus tard les cheveux disparaissent

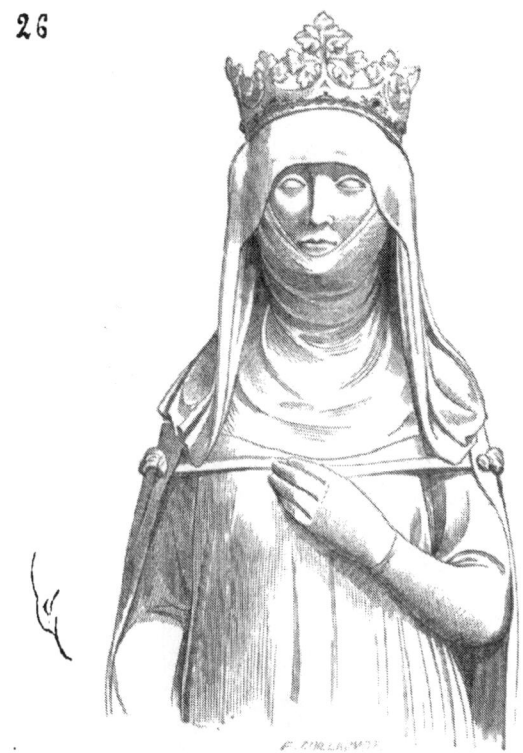

26

totalement sous la guimpe, et le voile prend plus d'ampleur. Voici (fig. 26) la coiffure de la reine Jeanne d'Evreux, femme de Charles IV, lequel mourut en 1327. Bien que la reine ne soit morte qu'en 1370, il est à croire que sa statue fut faite en même temps que celle de son mari [1]. La guimpe passe sur la robe, et le voile tombe au-dessous des sourcils. Il laisse d'ailleurs apercevoir sous ses plis les ondu-

[1] Cet usage était fréquent et se perpétua jusqu'au xvi⁰ siècle, puisque Catherine de Médicis fit faire sa statue par Germain Pilon en même temps que celle de son époux, mort, comme on sait, bien avant elle. La statue de la reine Jeanne est déposée à Saint-Denis.

lations de la chevelure disposée en nattes ou torsades latérales sur les oreilles. Beaucoup plus tard encore le voile enveloppe complète-

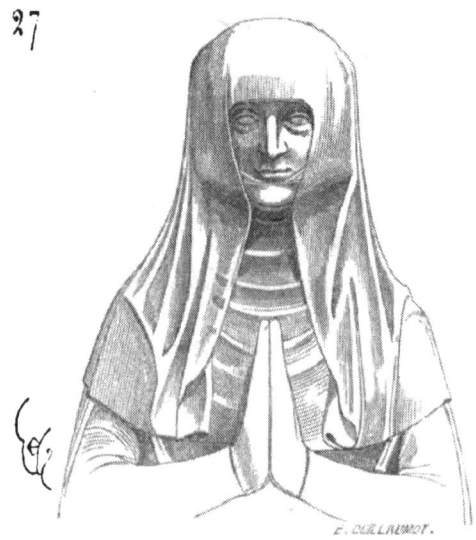

ment la tête et ne laisse voir qu'une petite partie de la guimpe. Telle est la coiffure de Blanche de France, morte en 1392 [1] (fig. 27). Sous

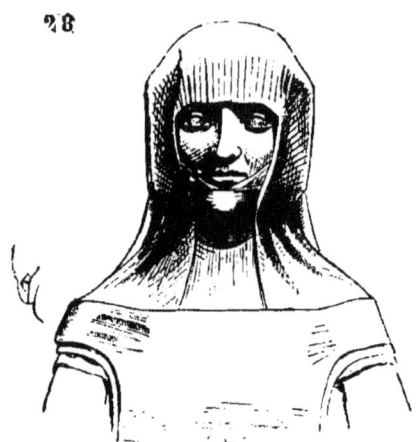

la guimpe apparaît une sorte de mentonnière, et le voile se colle contre le bas du visage. Cette mentonnière avait nom *barbette*, et

[1] Statue déposée à Saint-Denis.

Aliénor de Poitiers, auteur des *Honneurs de la cour*, considère la barbette comme un vêtement de deuil [1].

Même disposition pour la coiffure de Marguerite, comtesse de Flandre, fille de Philippe V et mariée à Louis II, comte de Flandre, tué à la bataille de Crécy. Cette princesse mourut en 1382 [2]. Ici le voile (fig. 28), pour mieux prendre les formes du visage, est plissé à très-petits plis sur les bords et passe sous le surcot.

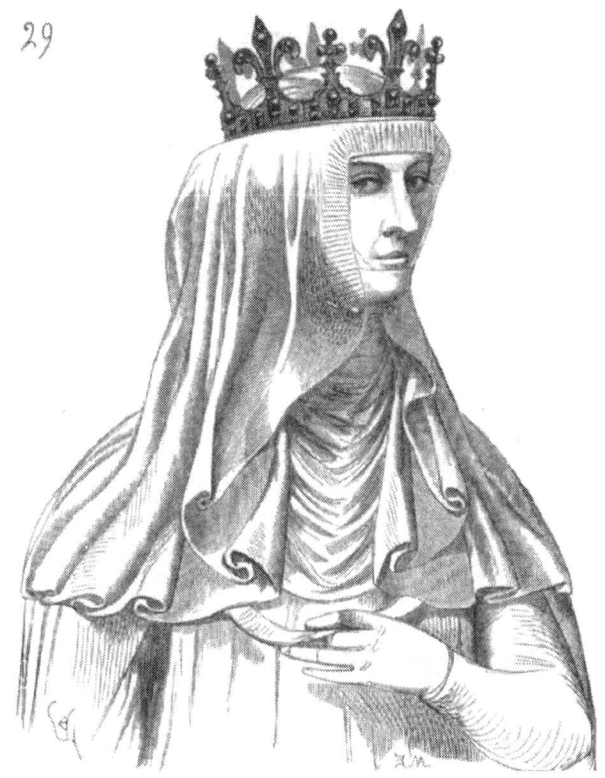

29

Ce voile laisse voir également la forme de la coiffure des cheveux, qui est celle que présente la figure 21. Ces voiles tombaient

[1] « Item, pour autres freres et sœures, on ne porte que la barbette et le couvrechef « dessus.......... Et est à çavoir que pour le marit on porterat demy an le manteau et « chapperon, trois mois la barbette et le couvrechef dessus, trois mois le mantelet, trois « mois le touret, et trois mois le noir. » (*Les Honneurs de la cour*, dans la Curne de Sainte-Palaye, *Mém. sur l'anc. chevalerie*, t. II, p. 257.)

[2] Statue déposée originairement dans l'église abbatiale de Saint-Denis.

naturellement derrière la tête, mais plus tard il n'en fut plus de même : on prétendit leur donner par devant des plis nombreux et mouvementés par derrière ; pour obtenir ce résultat, le voile dut être attaché à la guimpe à la hauteur du cou. La statue si curieuse de la reine Isabeau de Bavière [1] nous fournit un magnifique exemple de ce genre de coiffure. Il est à croire que cette statue fut faite après la mort de Charles VI, c'est-à-dire vers 1425 : la guimpe (fig. 29) tombe à petits plis très-fins sur la poitrine et passe sur la robe ; elle bride le menton et laisse voir la barbette. Le voile, plissé sur le bord touchant au visage, pour pouvoir s'y appliquer exactement, est rond. On le posait d'abord de façon que

30

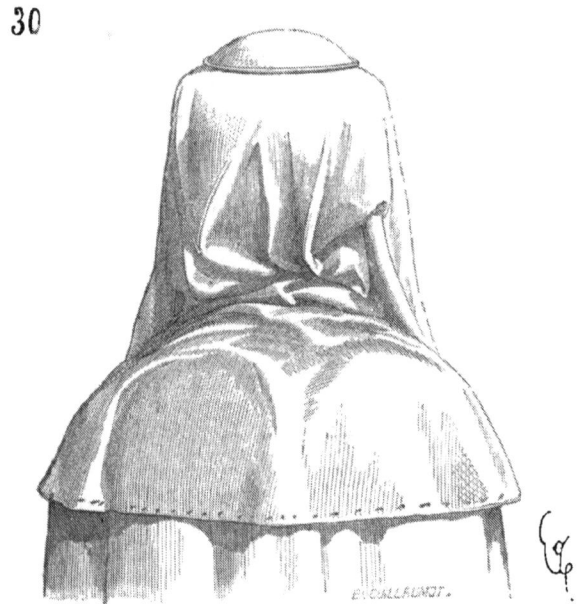

le tour, sur les épaules et le dos, fût parfaitement horizontal, puis on l'appuyait sur la nuque, où il était attaché à la guimpe avec des épingles ; on ramenait le sommet sur la tête, en attachant de même, sous le menton, ses bords à la guimpe avec des épingles. Ainsi pouvait-il former ces plis en cascade sur la poitrine. Les cheveux, disposés en bourrelet, écartaient les plis du voile sur les côtés avec ampleur. Le manteau passait sous les bords inférieurs du voile. La figure 30 donne la disposition de ce voile

[1] Église abbatiale de Saint-Denis.

derrière la tête, et la figure 31 sa forme développée. Ainsi que
nous l'avons dit, ce voile est rond, avec une partie rectiligne de *a*
en *b*. C'est cette partie qui est plissée à petits plis pour prendre le

contour du visage. La reine Isabeau est coiffée sous le voile, les
cheveux en couronne : c'est, pour l'époque, une exception ; géné-
ralement la chevelure montre deux tresses latérales, comme il a été

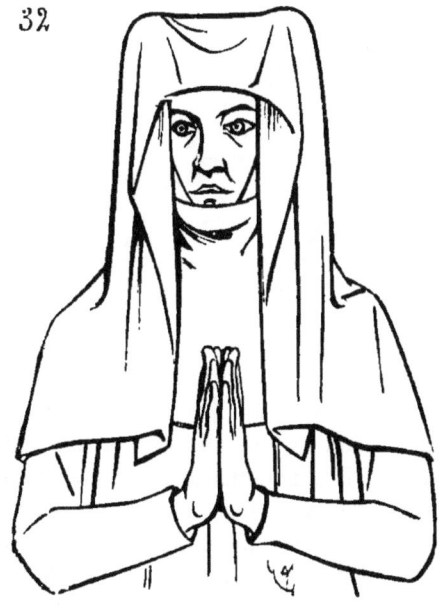

dit ci-dessus. Ces tresses, au commencement du xve siècle, dépassent
parfois le sommet de la tête, et le voile, posé par-dessus, a toute
l'apparence d'une aumusse. La figure 32 indique ce genre de coif-

fure [1]. Le voile est ample, rond, avec une partie rectiligne beaucoup plus grande que dans l'exemple précédent, pour former les deux angles qui tombent sur la poitrine. Sous la guimpe est posée, comme dessus, la barbette. C'est bien là un voile de veuve, avançant sur le visage en manière de capote.

Jusqu'au règne de Charles V, les hommes nobles et les bourgeois portent, comme nous l'avons vu, les cheveux longs derrière la tête et sur les oreilles et coupés carrément sur le front. A ce moment, cette mode est abandonnée, et, si ce n'est le roi et les princes qui conservent la coiffure traditionnelle, les nobles comme les bour-

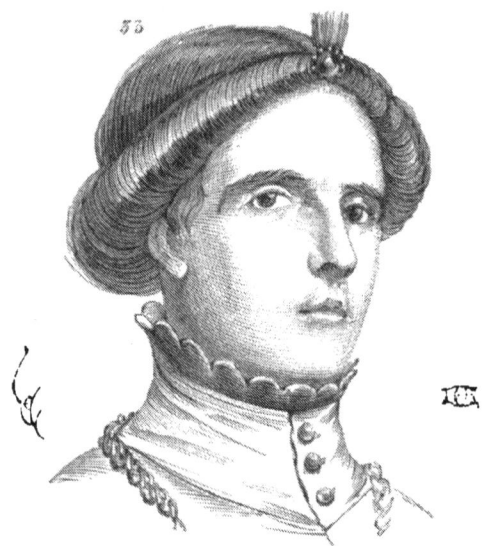

geois modifient l'ancienne coiffure : ou ils portent les cheveux assez courts, ou ils les disposent en bourrelet à la hauteur des oreilles. Du Guesclin, dont nous possédons la statue à Saint-Denis, portait les cheveux courts. Des personnages de cette époque sont souvent représentés, dans les vignettes des manuscrits, avec des cheveux courts ou disposés comme l'indique la figure 33. Les cheveux sont roulés très-régulièrement autour d'un cercle d'étoffe probablement, qui, sur le sommet du front, est orné d'un bijou [2]. Depuis le

[1] D'une tombe gravée de la femme du seigneur de Mairet (1420), dans l'église de Saint-Alpin, à Châlons-sur-Marne.

[2] L'un des sergents d'armes des pierres placées en 1376, dans l'église de Sainte-Catherine du Val des écoliers, à Paris, en commémoration de la bataille de Bouvines.

commencement du xiiie siècle, personne ne portait la barbe, fort
gênante, d'ailleurs, sous le bacinet, le heaume ou la maille, et les
courts cheveux ont été adoptés lorsque l'on commença de porter le
bacinet avec la maille en temps de guerre. Cependant, les princes
semblaient tenir, par tradition, à l'ancienne coiffure, et nous en
voyons quelques-uns qui, à la fin du xive siècle, laissent croître,
avec ces longs cheveux, une barbiche à l'extrémité du menton. Telle
est la coiffure de Jehan d'Artois, comte d'Eu, mort en 1384
(fig. 34)[1]. Le comte est armé ; la tête, nue, est simplement coiffée
d'une légère couronne d'orfèvrerie[2].

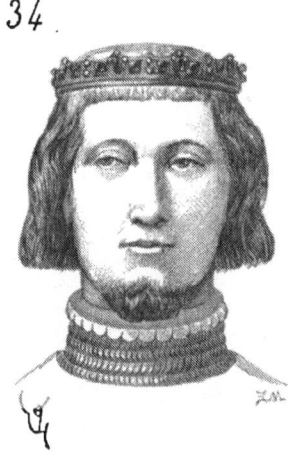

34

Le continuateur de Guillaume de Nangis prétend cependant qu'en
1340 les hommes commencèrent à porter des habits courts et à
laisser croître leur barbe[3]. Mais cette mode ne fut pas de longue
durée, ni suivie par toute la noblesse. Les barbes étaient pointues,
coupées ras, des tempes au coin de la bouche, les moustaches courtes
et se mariant à la barbe[4].

Ainsi que nous l'avons dit, les seigneurs, les élégants, portaient
cependant les cheveux longs pendant le règne de Charles VI. Un
des princes les plus brillants de la cour de France, au commence-

[1] Statue déposée dans la crypte de l'église d'Eu, autrefois placée dans le chœur.

[2] Enlevée aujourd'hui (voy. Gaignières, Biblioth. Bodléienne).

[3] « Barbas longas omnes viri ut in pluribus nutrire ceperunt. (*Cont. Chron. Guil-
lelmi Nangiaci*, t. II, p. 185.)

[4] Voyez le manuscrit des *Statuts de l'ordre du Saint-Esprit au droit désir ou nœud,
institué à Naples, en 1352, par Louis d'Anjou* (Musée des Souverains).

ment de ce règne, était le frère du roi, Louis d'Orléans. Il affectait
un luxe raffiné en toutes choses, et particulièrement dans les habits.
Une vignette d'un manuscrit de la Bibliothèque impériale (ancien
fonds français, n° 7080) représente ce prince recevant des mains de
Christine de Pisan la dédicace de son *Épître d'Othéa à Hector*. Le
duc est coiffé d'un chapel de velours orné d'un rang de perles et
d'une aigrette (fig. 34 *bis*); il porte les cheveux longs, crêpés, tom-
bant sur les oreilles et derrière le cou; près de lui est un jeune sei-

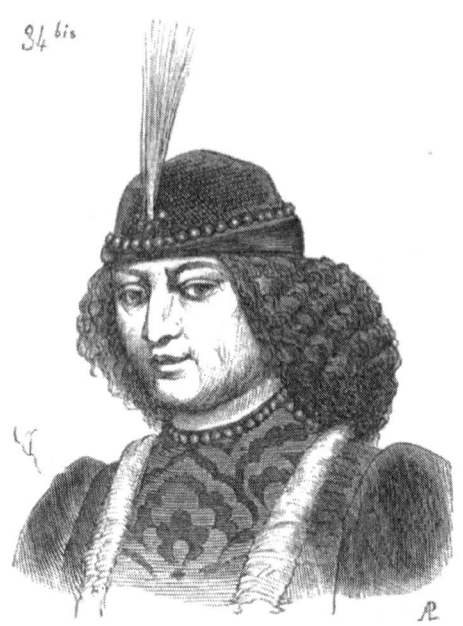

34 *bis*

gneur coiffé de la même manière, sauf le chapel, tandis que les
autres personnages ont les cheveux courts. Les peintures de cette
époque nous montrent toujours les grands seigneurs et les jeunes
nobles auprès d'eux, les pages mêmes, coiffés de cheveux longs,
crêpelés, mais jamais frisés en boucles ou lisses. La chevelure, pour
être à la mode d'alors, devait être d'un blond fauve, sans *raies* sur
le crâne, et formant autour du visage un nuage, dont les bords
n'étaient point nets sur la peau, et se terminant derrière les oreilles
en une épaisse toison bouffante, aux contours indécis.

Pendant les guerres de la première moitié du xve siècle, les
hommes d'armes portaient les cheveux courts, coupés en couronne

au-dessus des oreilles, afin de ne pas être gênés sous le bacinet, et laissant une sorte de coussin autour de la tête. Telle est la coiffure de Guillaume Duchâtel, qui fut enterré à Saint-Denis en 1441 (fig. 35)[1].

35

E. CULLACNOT.

Sous le règne de Charles VII, et jusqu'au moment où une partie de la noblesse française se mit résolûment à tenir la campagne, on affectait à la cour une élégance poussée à l'excès ; on raillait les têtes tondues des seigneurs et gentilshommes qui portaient le bacinet plus souvent que le chapel d'orfévrerie. Il en a toujours été ainsi en France ; c'est pourquoi, il ne faut pas trop se laisser aller au découragement quand on voit le luxe de la toilette envahir toutes les classes de la société. Or, du temps d'Eustache Deschamps, ce n'était pas seulement la noblesse, mais aussi la bourgeoisie qui s'abandonnait à ces raffinements de vêtements et de coiffures. Il en était de même à la fin du xvi⁰ siècle, et encore à la fin du xviii⁰ ; et cependant alors les malheurs publics, la guerre, les épreuves de toute nature virent surgir, du sein de ces classes en apparence efféminées, des cœurs trempés, des caractères énergiques. Nous ne souhaitons pas le retour de semblables épreuves ; mais on peut croire, sans trop de présomption, que, si elles se présentaient, elles retrouveraient encore, pour les traverser, de ces âmes que le luxe et les raffinements de toutes sortes peuvent assoupir, mais dont ils ne sauraient étouffer les généreux instincts.

Nous venons de voir que des seigneurs de la cour de Charles VI portaient les cheveux longs, crêpés, avant les malheurs qui terminèrent ce règne. Voici un autre genre de coiffure qui date de la

[1] Cette statue existe encore dans l'église abbatiale de Saint-Denis.

même époque, c'est celle de Louis II, duc de Bourbon, mort en 1410. Les cheveux, rassemblés en bouclettes, forment un large bourrelet autour du crâne, en laissant le front et les oreilles à découvert. Sur ce bourrelet de cheveux est posée une couronne de feuillages verts et blancs, sommée sur le front d'un riche joyau de pierreries. Le duc est armé. C'est là évidemment une parure de cérémonie, mais elle n'en montre pas moins à quels raffinements on portait alors la coiffure chez les grands personnages [1].

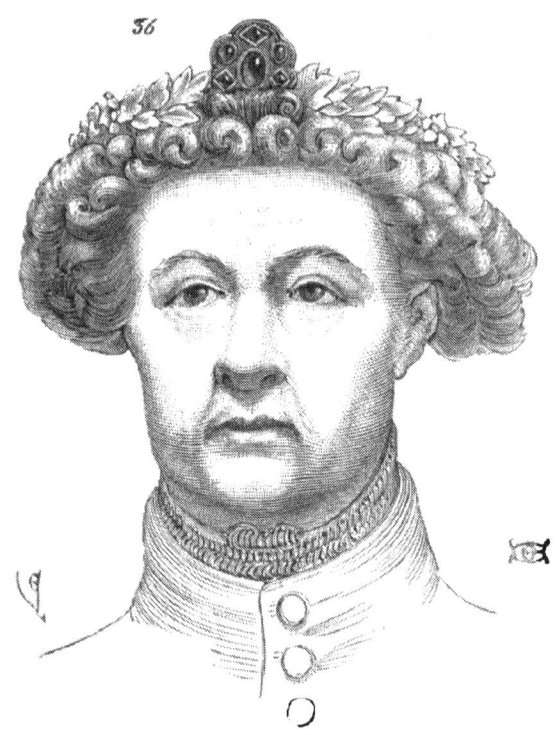

36

Le duc de Bourbon mourut avant les guerres de la fin du règne de son neveu Charles VI; et il est à remarquer qu'à dater de cette époque, les chefs qui combattirent pour ou contre le parti des Anglais portaient les cheveux courts, la barbe rasée, ne laissant croître, ainsi que l'indique la figure 35, qu'une couronne de cheveux

[1] La statue sur laquelle est copiée cette tête est de marbre et d'une exécution des plus remarquables. Les traits du duc ont un caractère d'individualité très-prononcé, et sont rendus avec une perfection sans égale. — Sépulture de ce prince dans la chapelle des ducs de Bourbon, église abbatiale de Souvigny (Allier).

au-dessus des oreilles. Ce genre de coiffure est adopté par les ducs de Berri [1], de Bourgogne, par le comte d'Armagnac, par les Dunois. les la Hire, les Juvénal des Ursins, les Duchâtel, les Pothon de Xaintrailles, par le dauphin lui-même, Charles VII, etc. Les bourgeois alors tenaient aussi, sous le chaperon, les cheveux courts (voy. CHAPERON).

Les gentilshommes qui portaient les armes conservèrent cette mode jusqu'à la fin du règne de Louis XI. Les cheveux longs ne se voient que sur la tête des jeunes nobles, qui se piquaient d'élégance. Sous Charles VIII, toute la noblesse reprit les cheveux longs, coupés droit sur le front, et tombant sur les oreilles et sur les épaules en masse et sans frisures (voy. CHAPEAU) (fig. 16 et 18).

Si les guerres malheureuses du commencement du xve siècle eurent quelque influence sur la coiffure des hommes, il ne paraît pas qu'elles aient diminué en rien le luxe de la parure chez les femmes. Jamais peut-être l'extravagante richesse de la coiffure ne fut poussée aussi loin parmi le beau sexe que pendant ces tristes années, de 1400 à 1450; et les cheveux ne comptaient que pour une faible part dans ce luxe des ornements de tête : chaperons, couvre-chef, chapels, cornes, cornettes, hennins, tourez, nœuds, frémillets, chaines, composaient les échafaudages les plus étranges. Cependant, dès le temps de Charles V, il semblait que le luxe des coiffures de femme ne pût être dépassé. On en peut juger par cet exemple :
« Kathellot la chapellière, pour .I. chapel de bievre [2] à parer, ouvré
« sur un fin velluau (velours) vermeil de grainne, ouquel chapel avoit
« enfans fais d'oz nue près du vif, qui abatoient glans de chesne dont
« les tiges estoient de grosses perles et les feuilles d'or de Chippre à
« un point, les quelx glans estoient de grosses perles de compte, et
« par dessoubz les chesnes avoit pors, sengliers, fais d'or nue près
« du vif qui mangeoient les glans que les diz enfans abatoient, et par
« dessus les chesnes avoit oiseaux de plusieurs et estranges ma-
« nieres faiz d'or nue près du vif le miez que l'en povoit, et la ter-
« rasse par dessoubz les pors, faicte et ouvrée de fleurettes d'or à
« un point de perles et de plusieurs petites bestelettes semées par
« my la dicte terrasse. Lequel chapel estoit cointi par dessus de
« grans quintefeuilles d'or soudé, treillié d'or de Chippre par dessus

[1] Statue de Bourges.
[2] Le bièvre était un petit animal assez semblable à la loutre ; sa fourrure était fort estimée pendant le xive siècle. Le bièvre a donné son nom à la petite rivière qui se jette dans la Seine en amont de Paris.

« et dessoubz, et semé par my de grosses perles de compte, de
« pièces d'esmaux de plicte et de guergnas (grenats), garni avec tout
« ce, de gros boutons de perles dessus et dessoubz, et d'un bon las
« de soye. Pour la façon, pour velluau, et pour tout, sans les perles,
« 32 escus à 22 s. pièce, valent 35 l. 4 s. p.[1]. » Il est difficile de se
figurer une coiffure chargée de si nombreux accessoires, si l'on n'a
recours aux monuments du temps. Cependant, ces ornements de tête
ne s'élevaient pas alors très-haut, mais prenaient une largeur fort
embarrassante, puisque les auteurs contemporains s'accordent à dire
que les femmes, pour passer sous les portes, devaient se glisser de
côté. L'exagération de ces modes ne paraît pas cependant s'être déve-
loppée à Paris et dans le voisinage de la cour. Il y eut toujours à la
cour de France, depuis le xii° siècle, un tempérament en toute
chose. Ce goût se fait sentir dans ce qui touche aux arts, depuis
l'architecture jusqu'aux vêtements et bijoux, et c'est ce qui explique
l'influence des modes françaises. Si nous voulions donner un paral-
lèle des modes françaises du moyen âge et des modes allemandes
et anglaises, on reconnaîtrait facilement la vérité de ce que nous
avançons ici. On peut nous laisser ce genre de supériorité sans trop
d'envie, car, sur bien d'autres points plus importants, nous ne pour-
rions avoir la prétention de dépasser nos voisins, d'outre-Manche
notamment. Les coiffures des femmes, à la fin du xiv° siècle, dans
le voisinage de la cour, n'atteignent pas aux bizarreries qu'à la
même époque on cherche en Angleterre, bien que les deux pays
fussent en relations constantes et que les Anglais occupassent tou-
jours un point ou l'autre du territoire français. Indépendamment
des coiffures parées de cette époque, coiffures dont nous parlerons
tout à l'heure, les femmes portaient, à la ville, des bourrelets
(*escoffions*), des chaperons, des chapels plus ou moins riches, et ces
accessoires se font remarquer, dans le domaine royal, par leur grâce
et leur simplicité relative. Voici une de ces coiffures prise sur une
vignette d'un manuscrit de la Bibliothèque impériale[2], et sur un
fragment de sculpture du château de Pierrefonds (1395 à 1400)
(fig. 37). Cette jeune femme porte le vêtement de jour, le peliçon
montant, à larges manches. Ses cheveux sont ramenés de la nuque
en deux nattes sur le front, et sous ces nattes s'échappe par derrière
une longue queue de cheveux flottants, liés à la hauteur du cou par
une ganse. Une riche coiffe entourée d'une guirlande de fleurs natu-

[1] Dépenses du mariage de Blanche de Bourbou (1352), Arch. de l'empire.
[2] *Roman de Tristan et Iseult*, Biblioth. impér.

37

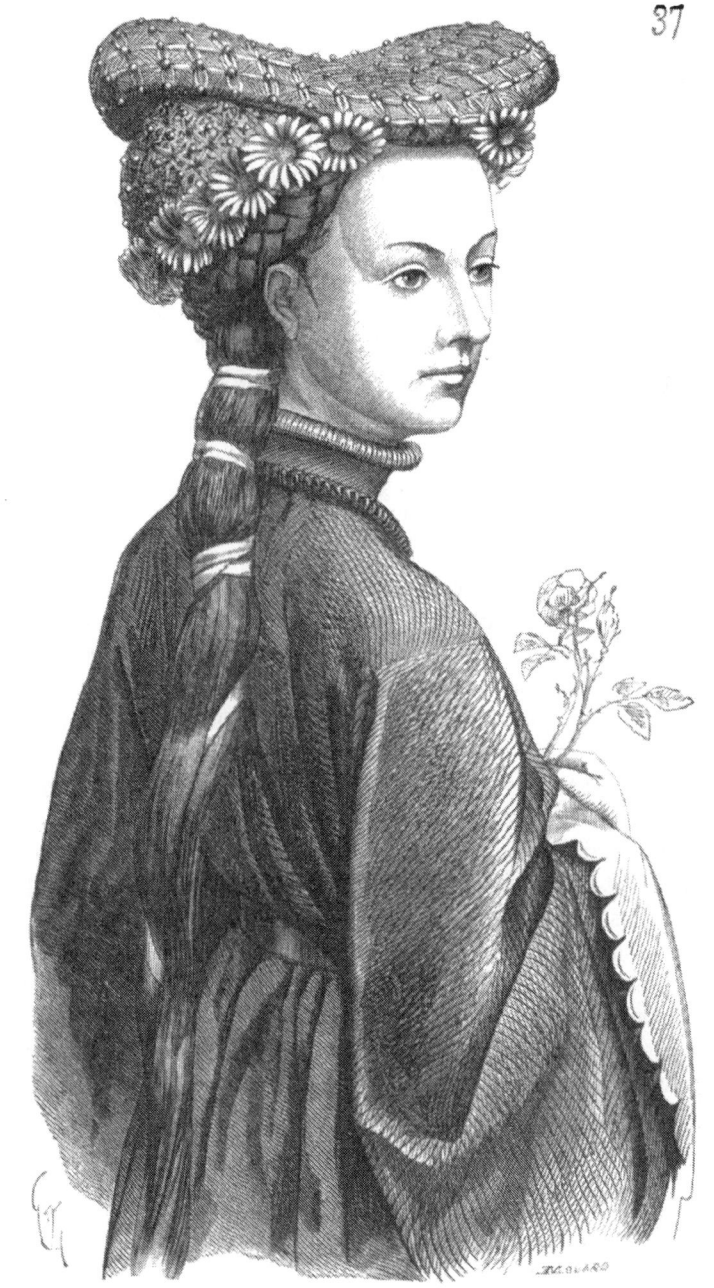

relles surmonte les nattes, et forme deux proéminences très-mar-

quées des deux côtés de la tête. Le tout est couronné d'un escof-
fion, sorte de bourrelet, ou plutôt de coussin, couvert d'une
résille enrichie de passementeries et de grains d'or, de verre ou de
perles. Si nous placions en regard la coiffure analogue portée par
les dames anglaises, on reconnaîtrait l'exagération de ces dernières
parures. Cependant, l'influence étrangère domina parfois le goût des
dames françaises : il semblerait que la mode des coiffures hautes ait
été importée en France à l'époque du mariage d'Isabeau de Bavière,
en 1385. Cette princesse, au dire des contemporains, était très-belle
et aimait fort le luxe de la toilette ; son entrée à Paris fit grande sen-
sation, et, montée sur un palefroi au-dessus duquel était porté un
dais de drap d'or, elle était coiffée d'une de ces hautes cornettes
qu'on appelait alors *hennins* :

> « Je ne say sou appelle potences ou corbiaux
> « Ce qui soustient leur cornes, que tant tiennent à biaux,
> « Mais bien vous ose dire que sainte Elysabiaux
> « N'est pas en Paradis pour porter tiex babiaux[1]. »

Cette singulière coiffure affectait, soit la forme d'un cornet revêtu
de drap d'or, de velours, de satin, de perles, et surmonté de joyaux,
d'où s'échappait un voile de mousseline légère, soit la figure de
cornes couvertes également d'un voile.

Les satires, les injures même, ne faillirent pas aux femmes qui
portaient ces sortes de coiffures, et cependant elles persistèrent
longtemps. Sous ces cornes ou hennins, les cheveux étaient complé-
tement cachés, et les femmes élégantes se faisaient épiler ou couper
ras les quelques mèches qui eussent pu paraître sur le front ou aux
tempes. Il fallait donc que le front et les tempes fussent exempts de
rides ; aussi les dames qui n'étaient plus de la première jeunesse
se faisaient ramener la peau du front sous les cornettes, afin de
dissimuler ces rides. C'était là un véritable supplice ; mais, quand il
s'agit de mode, on n'y regarde pas de si près. Le *Dit des mariages
des filles au diable*, qui date des premières années du xvᵉ siècle,
donne de curieux détails sur ces coiffures :

> « Or (dit l'auteur) venons as dames cornues,
> « Chiés de Paris, testes tondues,
> « Qui se vont pour offrant à vente.
> « Comme cerf ramu vont par rues,
> « En bourriaus, en fars, en sambucs[2],
> « Usent et metent lor jouvente.

[1] *Testam. de Jehan de Meung.*
[2] « Coiffées de bourrelets, fardées, en litière. »

« Tele qui pert (paraît) et bele et gente
« Seroit, ce croi, assez pullente.
« Qui verroit lor défautes nues.
« Li vens abat la flour de lente ;
« Quant il seront en enfer lente,
« Lor cornes seront abatues [1]. »

Dans l'épître des *Cornetes*, le trouvère entre dans de minutieux détails sur ces coiffures :

« Li evesques parisiens
« Est devins et naturiens [2].
« Si se prent garde
« Que fame est trop fole musarde
« Qui forre son chief et se farde [3]
 « Por plère au monde.
« Fame n'est pas de pechié monde,
« Qui a sa crine [4] noire ou blonde
 « Selonc nature,
« Qui i met s'entente et sa cure
« A ajouster .i. forreure [5]
 « Au lonc des trèces.
« L'Evesques connoist lor destreces ;
« De lor orgueil de lor nobleces
 « Si les chastie,
« Et commande par aatie [6],
« Que chascun « hurte belin » die [7].
« »
« D'autrui cheveus portent granz sommes,
 « Desus lor testes [8]. »

Le poëte continue sur ce ton. On doit, dit-il, redouter telles bêtes, car personne ne s'en peut défendre. Elles ne sauraient s'amender celles qui parent leurs têtes ; ainsi cerclées et ferrées, elles ne sauraient se fendre. N'ajoutent-elles pas encore de nouveaux colliers couverts de joyaux et de passementeries à ces ornements ? Ne lais-

[1] Voyez *Nouv. Recueil des contes, dits, fabliaux des* XIII^e, XIV^e *et* XV^e *siècles*, pour faire suite aux collect. Legrand d'Aussy, etc., recueill. par A. Jubinal.

[2] « Physicien ».

[3] *Forre son chief*, rembourre sa coiffure.

[4] « Ses cheveux ».

[5] *Forreure*, faux cheveux.

[6] « En hâte ».

[7] Il semblerait que le haut clergé engageait ainsi la populace à crier : *Hurte belin* (heurte bélier), par les rues, aux femmes ainsi coiffées. On n'en porta pas moins des hennins de plus en plus hauts.

[8] *Jongleurs et trouvères des* XIII^e *et* XIV^e *siècles*, publ. par A. Jubinal, 1835.

sent-elles pas voir leur cou jusqu'aux épaules et au dos, en faisant saillir leur poitrine ?

> « Robe ainsinques escoletée
> « Semble le treu d'une privée [1].
> « Ne plus ne mains ;
> « L'en lor puet bien véoir ès sains,
> « L'en i metroit bien ses .ij. mains
> « Ou une miche. »

On voit que l'auteur ne ménage pas ses expressions ; il ajoute que l'évêque, au sermon, a promis dix jours d'indulgence à tous ceux

> « Qui crieront à tel personne :
> « Hurte belin !.... »

« C'est de tissus délicats de chanvre et de lin qu'elles font leurs coiffures ; et elles attirent les débauchés en se promenant ainsi décolletées. Aussi parle-t-on beaucoup de ces cornes dans la ville ; on s'en moque, et il n'y a que les fous qui se laissent prendre à tels bobans. »

Il faut supposer que les fous étaient en grand nombre, puisque la mode des hennins dura près de cinquante ans, avec les variantes habituelles.

Monstrelet rapporte, dans ses *Chroniques*, qu'un certain Thomas Conecte, frère prêcheur, entreprit de persuader aux femmes « d'abattre les bobans et atours de tête » en l'année 1428. Ce carme — car c'était un carme — voyagea par les marches de Flandre, de l'Artois, du Cambrésis, de l'Amiénois et de Ponthieu, entouré de nombreux prosélytes. Arrivé dans une ville, on lui dressait un échafaud sur une place publique, avec un autel dessus. Là il disait la messe, puis entamait un sermon contre le luxe, et particulièrement contre le luxe des femmes. Voyait-il parmi ses auditeurs des dames coiffées de hennins, il s'adressait à elles, et essayait d'ameuter le populaire contre les porteuses de ces atours ; « car il « avoit accoustumé, quand il veoit une de ces dames, d'esmouvoir « après icelle tous les petits enfans, et les admonestoit en donnant « certains jours de pardon à ceux qui ce faisoient ; desquels donner, « comme il disoit, avoit la puissance ; et les faisoit crier hault : *Au* « *hennin ! au hennin !* Et mesmement quand les dessus dictes « femmes de noble lignée se départoient de devant luy, iceux en- « fans, en continuant leur cry, couroient après, et de fait vouloient

[1] Un trou de latrines.

« tirer jus les dits hennins tant qu'il convenoit qu'icelles femmes
« se sauvassent et missent à sauveté en aucun lieu. » Des querelles
et des rixes s'en suivirent souvent entre cette populace et les servi-
teurs des dames coiffées de hennins. Aussi, les dames et demoiselles
n'allaient plus entendre le carme qu'en habits modestes, et plusieurs

38

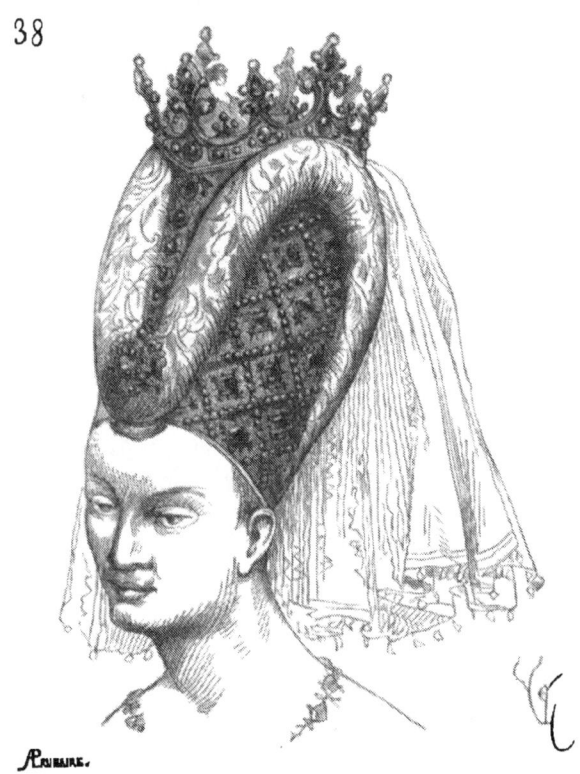

renoncèrent pour un temps aux hennins. Mais, ajoute le chroni-
queur, « à l'exemple du limaçon, lequel, quand on passe près de luy,
« retraict ses cornes par dedans, et quand n'oyt plus rien les re-
« boute, ainsi furent icelles, et en assez brief après que ledict
« prescheur se fut departy du pays, elles recommencerent comme
« devant, et oublierent sa doctrine, et reprindrent petit à petit leur
« vieil estat, tel ou plus grand, qu'elles n'avoient accoustumé de
« porter [1]. »

Voici (fig. 38) la coiffure d'Isabeau de Bavière vers 1395 [2]. On

[1] Vol. II des *Chroniques* d'Enguerrand de Monstrelet, édit. de 1603, p. 39.
[2] Collect. Gaignières.

retrouve encore sous cet échafaudage les nattes qui forment les deux cornes, revêtues d'étoffe, et la coiffe singulièrement allongée. Ce n'est que la charge des coiffures que nous avons fait voir précédemment et dans lesquelles les cheveux passent par-dessus les coiffes de velours ou de drap de soie. Peut-être la mode française avait-elle été ainsi outrée en Allemagne, et la beauté de la reine fit accepter ces exagérations. Avec ces hennins, les femmes portaient encore, pendant les premières années du xvᵉ siècle, l'escoffion avec ou sans voile. Mais il ne faudrait pas croire que les modes fussent alors

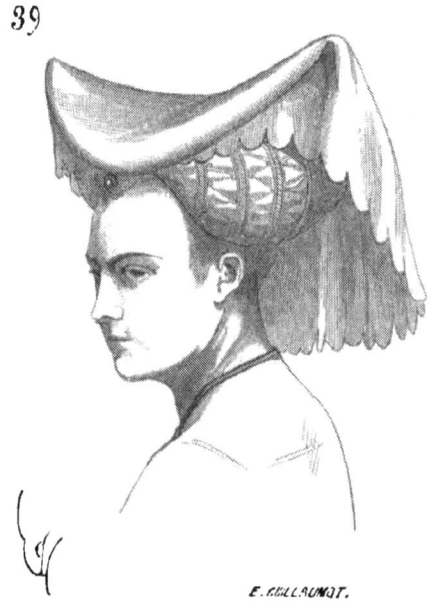

39

E. GULLAUMOT.

moins changeantes qu'aujourd'hui : nous verrons la forme des hennins se modifier singulièrement pendant le long règne de cette coiffure ; il en est de même de l'escoffion pendant sa durée beaucoup moins prolongée. Il se relève aux extrémités latérales, il s'aplatit, il prend plus d'envergure ; on le décore en barbes d'écrevisse, on le drape de voiles de lin ou de mousseline. Vers 1415, nous lui voyons, dans l'Ile-de-France, prendre la forme donnée par la figure 39 ; puis le voile devient plus ample et tombe parfois sur les épaules. Les cheveux sont soigneusement cachés ; plus de tresses, plus de queues pendantes derrière le chignon. Voici (fig. 40) l'exagération de cette coiffure qu'on trouve dans beaucoup de monuments anglais qui datent de 1410 à 1430. L'exemple que nous

donnons ici est pris sur la statue de la comtesse Béatrice, déposée
dans le chœur de l'église de la Trinité, à Arundel (Sussex). Mariée

40

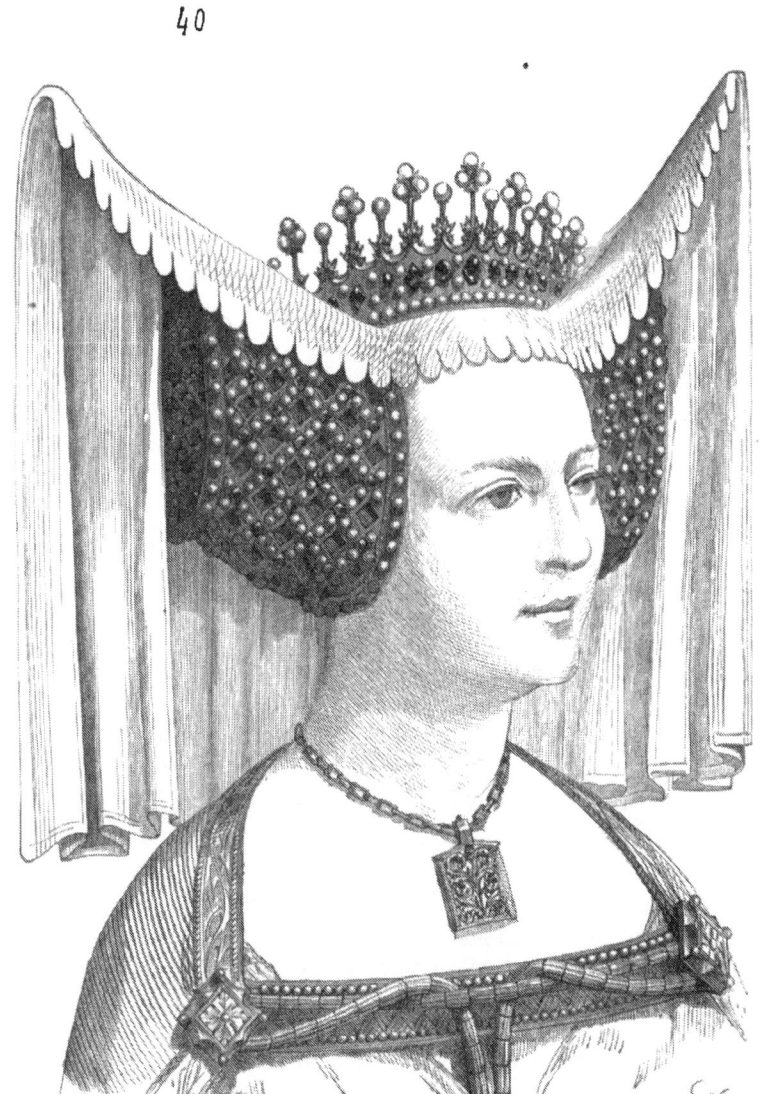

au comte d'Arundel en 1404, cette noble dame épousa, en 1432, le
comte d'Huntingdon, depuis duc d'Exeter. La coiffure est donc un

peu antérieure à cette époque, puisque la statue de la comtesse est placée près de son premier époux, et qu'elle dut être faite, suivant l'usage, après la mort de celui-ci [1].

Après les escoffions à cornes, tels que celui représenté figures 37 et 39, coiffures dans lesquelles la partie qui enveloppe les cheveux se distingue de l'accessoire qui reçoit le voile, apparaissent les cornes avec coiffe empesée par-dessous et voile flottant par-dessus.

Ces ornements de tête ne durèrent pas longtemps; ils furent adoptés par les dames nobles et les bourgeoises, concurremment avec les hennins, de 1420 à 1430 (fig. 40 *bis*) [2]. Ils se composaient d'une coiffe de mousseline empesée, formant couvre-nuque et venant joindre ses pans saillants et roides au sommet du front. Sur cette sorte d'auvent qui donnait des reflets très-doux et clairs à la peau, se posaient les cornes, assez semblables à deux valves d'un coquillage s'ouvrant. Ces cornes étaient plus ou moins richement ornées de broderies, de passementeries, de pierres et de perles. De l'intervalle

[1] Voyez *The monumental Effigies of Great Britain*, Stothard, 1817. — Voyez aussi les effigies, gravées sur tables de cuivre, de Christine (1420), femme de John Cressy, esq., église de Dodford (Northamptonshire), et de Philippa Byschoppesdon (1414), église de Broughton (Oxfordshire (*The monumental Brasses of England*, Ch. Boutell, 1849). — Le manuscrit du *Roman de Tristan et Yseult*, Biblioth. impériale, premières années du xv⁰ siècle. — Le *Roman de Girart de Nevers*, Biblioth. impér., commencement du xve siècle.

[2] Manuscrit de *Girart de Nevers*, Biblioth. impér.

qu'elles laissaient entre elles s'échappait en gros bouillons un voile de gaze ou d'étoffe très-légère et transparente. Vers la même époque, les hennins se développent prodigieusement comme hauteur et par les voiles dont on les couvre. Ceux des bourgeoises (fig. 41)[1]

41

se composent d'un cornet pointu de 50 à 60 centimètres de hauteur environ, revêtu d'une étoffe riche et d'un voile rond très-ample, posé de telle manière que le bord du voile dépasse un peu le cornet sur le front, et que la partie postérieure tombe derrière les épaules jusqu'au bas des reins. Les hennins des dames nobles (fig. 41 *bis*)[2] sont beaucoup plus hauts, couverts de voiles beaucoup plus amples et disposés sur le front, ainsi que l'indique notre figure. Le cornet,

[1] Voyez le *Missel* de Juvénal des Ursius, cédé à la biblioth. de la ville de Paris par M. A. F. Didot.

[2] Manuscrit de *Girart de Nevers*, Biblioth. impériale.

dans l'exemple que nous donnons ici [1], est revêtu d'une étoffe rose avec bande de velours noir sur le front. Le voile, très-ample, brodé,

41 bis

est d'étoffe très-transparente. Le collier est composé de matière noire, avec joyau pendant. Le pectoral est cramoisi, et la robe bleue,

[1] Représentant la belle Églantine.

doublée d'hermine sans queues ; la ceinture or et les manchettes blanches.

Il y avait aussi alors (vers 1430) les hennins avec voilette recouvrant complétement le visage, posée par-dessus les bords du cornet

et non plus par-dessous (fig. 41 *ter*) [1]. Cet exemple est tiré du beau
manuscrit de Froissart, et représente une duchesse de Bretagne.
Le cornet, très-haut, est noir, recouvert d'une gaze. Un bijou d'or
est fixé sur le côté. Au sommet du cornet est attachée une bande de
gaze peu large, mais très-longue et dont on voit les plis, ce qui
indique que ces pentes d'étoffes transparentes devaient être fraîches

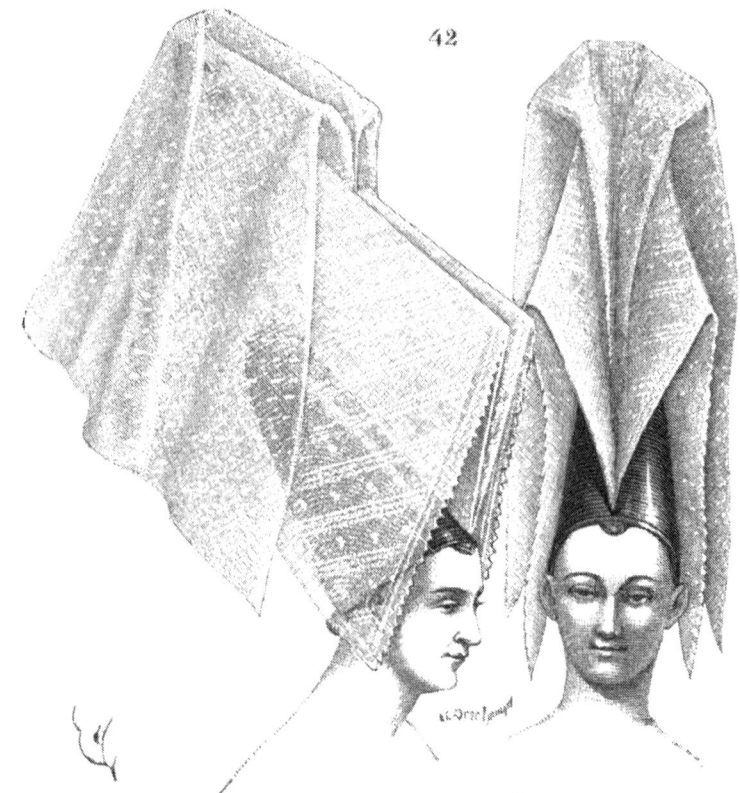

42

et remplacées souvent. Une voilette est attachée à trois doigts au-
dessus du bord du cornet, descend jusqu'au menton, et couvre les
oreilles et la nuque. Un collier d'or entoure le cou de la princesse.
En B, est indiqué le croisement de la voilette derrière la nuque. Si
la personne porte couronne, ce joyau est posé à l'attache de la voi-
lette, et quelquefois aussi (voyez en A) cette voilette est ouverte
devant le visage [2].

[1] Froissart, Biblioth. impér.
[2] *Ibid.*, la reine d'Angleterre.

Avec ces sortes de coiffures on ne laissait paraître des cheveux qu'une très-petite boucle au sommet du front, comme s'il ne s'agissait que de donner un échantillon de leur nuance. Au moment de leur vogue, toutes les modes sont les plus charmantes du monde ; malgré son étrangeté, celle-ci eut un très-long succès, ce qui ferait supposer qu'elle avantageait les jolis visages. On conçoit facilement comment ce genre de coiffure, léger, brillant, enveloppé d'un nuage de gaze ou de mousseline, pût ajouter aux séductions d'un visage jeune et frais, d'un cou rond, fin, bien attaché et d'une parfaite pureté de ton.

43

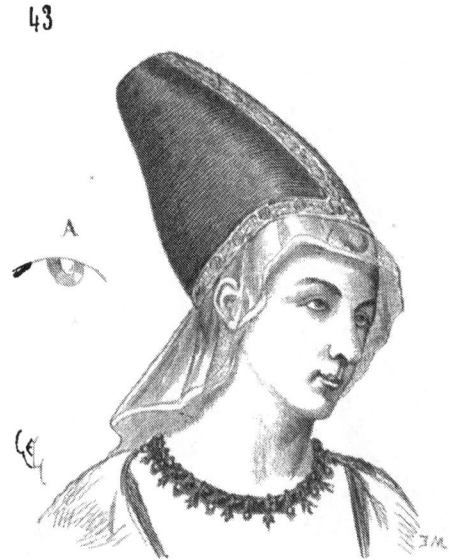

On exagéra encore, vers 1450, sinon la hauteur des cornets, au moins celle des voiles. Ceux-ci, empesés, brodés, prirent des dimensions et envergures fabuleuses, ainsi que le montre notre figure 42 [1]. Il fallait une armature de fils de laiton pour maintenir cet échafaudage de voiles dans les plis ; et, malgré la gêne que devaient causer ces coiffures, elles persistèrent pendant plusieurs années. Cependant les dames ne portaient ces hennins extravagants que lorsqu'elles se

[1] Le *Traité des tournois*, Biblioth. imp., manuscrit exécuté vers la fin du xv⁰ siècle, mais dans lequel l'artiste a affecté de placer souvent des vêtements d'une époque antérieure à celle où il peignait. Voyez aussi une belle miniature du milieu du xv⁰ siècle, collect. de M. le comte de Nieuwerkerke.

paraient ; habituellement on les tenait dans des dimensions plus modestes. Le portrait de Marie d'Anjou [1], reproduit par Gaignières, représente cette princesse coiffée d'un hennin simple, relativement peu élevé, avec petit voile serré par-dessous, sur les tempes (fig. 43), et laissant voir quelque peu des cheveux sur le sommet

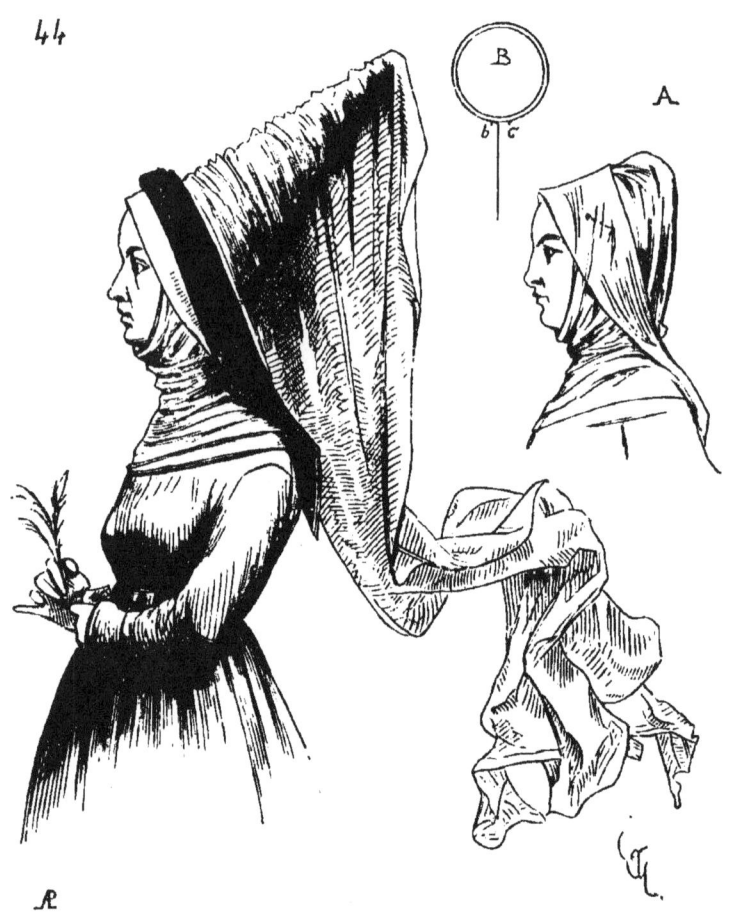

du front et sur les tempes. La mèche de cheveux, toujours apparente sur le front, était disposée ainsi que l'indique le détail A, formant une bouclette. C'était un usage habituel, signalé dans les figures précédentes.

Très-rarement les hennins se portaient avec la guimpe, le cou

[1] Morte en 1463.

restait découvert ; cependant on voit dans les vignettes des manus-
crits, vers 1450, des hennins posés par-dessus la guimpe ; mais cette
coiffure était adoptée par les femmes âgées ou par les bourgeoises.
qui, sortant à pied, craignaient d'exciter le scandale. Le cornet était
alors beaucoup moins haut (voy. fig. 44). Sur la guimpe, assez lâche
autour du visage, on posait un premier voile (voy. en A) qui n'était
qu'une bande de mousseline empesée ; puis le hennin, composé d'un
cornet autour duquel était enroulé un très-long voile de tissu trans-
parent et léger qui tombait jusqu'à terre. Soit, en B, la coupe trans-
versale de la corne, le voile, attaché en *a*, était enroulé jusqu'en *b*,
attaché sur ce point, et tombait par derrière. Le hennin posé, pour
cacher sa jonction avec le voile empesé, on fixait une bande d'étoffe
de couleur, ordinairement noire ou très-foncée, qui servait en même
temps à attacher, au moyen d'épingles, le cornet au voile et à la
guimpe. Ces sortes de hennins, vers 1450, étaient aussi portés par
les dames de qualité, sans guimpes, lorsqu'elles allaient par la ville.
Pour les maintenir sur la tête (voy. fig. 45, en A), on fixait le voile
empesé *a* par des épingles sur les cheveux et derrière l'occiput.
Ainsi pouvait-on épingler sur ce voile empesé, et sur le chignon
très-relevé, le cornet du hennin, qui était d'autant plus haut que les
dames étaient plus élégantes. Ces cornets, sous le voile enroulé,
étaient faits d'étoffes brillantes, claires, de drap d'or ou d'argent.
L'éclat de ces étoffes était tempéré par le tissu transparent qui les
recouvrait. Puis, par-dessus ce tissu on posait des bandes d'or, ou
d'argent lamé, parfois même des perles, des pois d'or. Le béguin
d'étoffe sombre qui cachait la jonction du cornet avec la voilette
de dessous était orné de perles ou pierreries au chef, ainsi que
le montre notre figure [1].

Pour qu'une mode dure, il faut qu'il y ait à cela une cause ; or ces
hennins qui commencent à paraître en 1395, persistent jusqu'en
1470 : jamais peut-être coiffure n'eut un si long règne. Ce n'était
certainement pas sa commodité qui la fît conserver. Elle ne pouvait
abriter ni du vent, ni de la pluie, ni du soleil ; et cependant il est
certain qu'on la portait dehors, dans les rues et les promenades,
plus encore que dans les intérieurs des appartements. Elle devait
fatiguer la tête : si légers que fussent ces longs voiles, ils pesaient
sur le cornet attaché aux cheveux. Cependant les femmes abandon-
nèrent difficilement cette coiffure, et c'est une des seules qui per-
sistèrent, avec quelques variantes, dans une des provinces françaises,

[1] Manuscrit, Biblioth. impér.

45

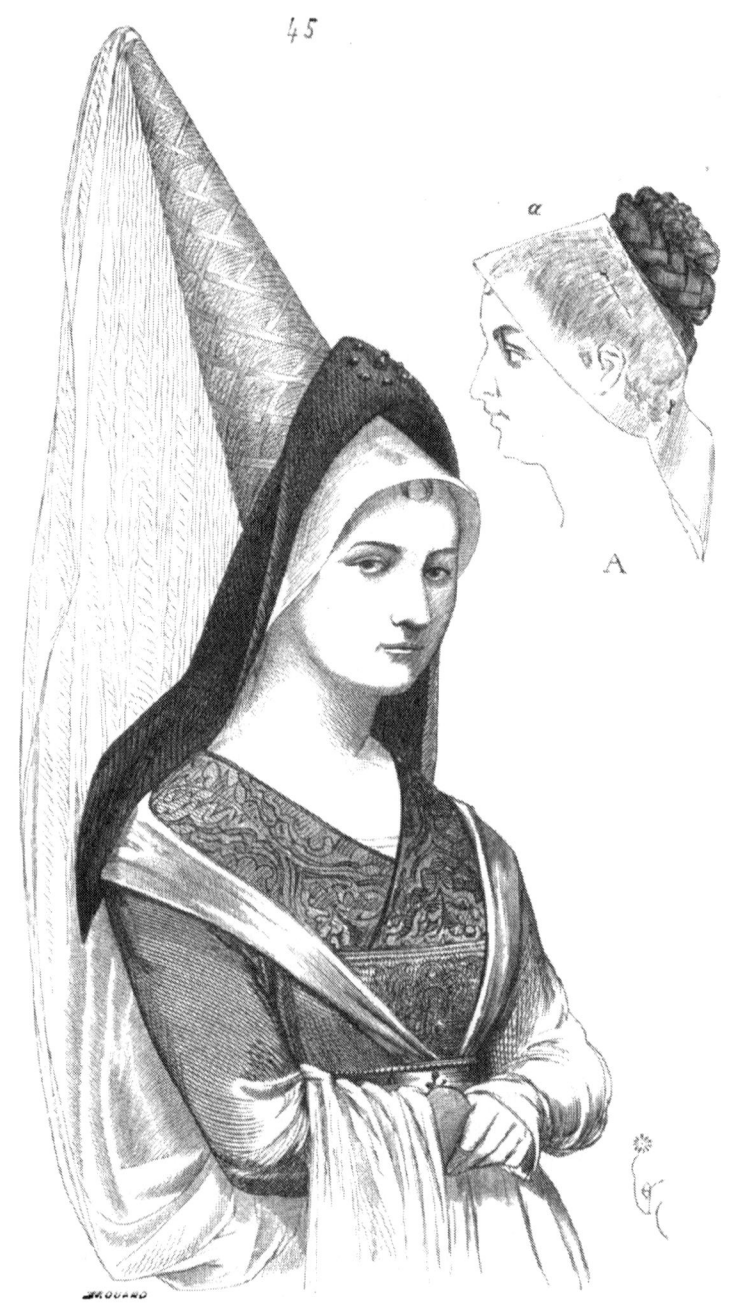

jusqu'à notre temps. Peu usitée dans les provinces méridionales,

elle fut adoptée par toutes les classes de ce côté-ci de la Loire. Pré-
tendre que sa durée est due à son extravagance, c'est un de ces
jugements contre les modes qu'on répète souvent, mais qui n'est

46

qu'une boutade. Un usage peut durer, bien qu'il soit absurde, mais
non parce qu'il est absurde. Nous pensons que la véritable raison
du long succès des hennins, c'est qu'ils faisaient ressortir la beauté
et la fraîcheur du teint, et qu'ils donnaient au cou une grâce sin-
gulière. Or, c'est par ces avantages que les femmes du nord de la
France se font remarquer. L'absence des cheveux même donnait,
à la peau du visage, du cou et de la poitrine entourés de ces longs
voiles diaphanes, un éclat transparent qui devait être assez piquant.
Aussi les prédicateurs ne cessèrent-ils de tonner en chaire contre
ces affiquets inventés pour la perdition des âmes, et ils eurent tout
loisir de tonner. Mais, par cela même que ce genre de coiffure était

particulièrement avantageux aux teints purs, aux peaux délicates,
il devait faire d'autant mieux ressortir les rides et tous les ravages
apportés par l'âge ; aussi les femmes ne se firent pas faute alors de
se farder.

Il ne paraît pas que les hennins aient été considérés cependant
comme une coiffure de cérémonie, et si nous en exceptons Isabeau
de Bavière, on voit que les princesses en France ne portaient ces
cornets qu'en demi-parure. Avec les grands habits de cour, les
dames de haut lignage étaient coiffées en cheveux entourés de
couronnes ou joyaux d'orfévrerie. Nous trouvons maintes statues
tombales de dames nobles du milieu du xvᵉ siècle, vêtues de leurs
habits de cérémonie, qui sont coiffées ainsi. Nous citerons, parmi
ces exemples, comme un des plus complets, la charmante statue
de Jeanne de Saveuse, femme de Charles d'Artois, morte en 1448
et déposée dans l'église de l'abbaye d'Eu. La figure 46 présente
la coiffure de cette princesse [1]. Une coiffe est posée sur les cheveux,

47

qui sont ramenés sur cette coiffe en deux grosses nattes le long des
joues, et en ondes du chignon à cette natte. Une couronne, dont la
forme est donnée par la figure 47, épouse la forme de la coiffure,
en laissant la place des nattes et eu s'inclinant par derrière, de
manière à serrer le chignon. Les hennins n'avaient donc pas un si
grand crédit parmi les dames nobles, qu'on les considérât comme
une parure convenable dans les occasions solennelles. Par cela
même qu'ils étaient portés par toutes les classes, par les bour-
geoises et même par les femmes galantes, la haute noblesse ne
les admettait qu'avec certaines réserves. Autour d'elles, les dames

[1] Cette statue est aujourd'hui déposée dans la crypte de l'église d'Eu ; elle était autre-
fois placée dans le chœur, sur une belle table de marbre noir, à côté de son époux
(voyez Gaignières, collect. Bodléienne). Elle était peinte ; de prétendues restaurations
entreprises en 1815 ont fait, en grande partie, disparaître ces peintures.

nobles ne permettaient point à leurs damoiselles suivantes, à tous
les degrés, de porter des hennins comparables à ceux qui ornaient
leurs têtes, comme hauteur, comme forme et richesse. Les plus
simples, parmi ces hennins de damoiselles suivantes, se compo-
saient d'une sorte de boisseau, sans voile, laissant voir quelque peu

48

les cheveux (fig. 48 [1]). D'autres (fig. 48 *bis*), en forme de cylindre
légèrement infléchi de devant en arrière, garnis de velours, de satin
et d'un bijou, recouvraient un voile très-transparent empesé, taillé
en façon de large entonnoir renversé ou d'abat-jour [2].

C'est de 1470 à 1475 que les hennins disparaissent. Quand
Louis XI mourut, en 1483, il y avait déjà longtemps que les dames
en France n'en portaient plus. La cour du roi Louis XI, comme on
sait, n'affectait pas le luxe, et les femmes n'y jouaient aucun rôle.
Plus de ces fêtes, plus de ces joutes brillantes si fort en vogue à la
cour de Bourgogne. Or, la simplicité de la cour de France influait
sur les habitudes de la noblesse et de la haute bourgeoisie ; le luxe
des vêtements, de la coiffure, fit place à des modes plus simples.
Autant les coiffures des femmes s'étaient élevées au-dessus du front,
autant elles s'abaissèrent, en garnissant les oreilles et le cou, mais
toujours en laissant le front très-visible et très-haut. Si la théorie

[1] Manuscrit, *le Livre des marques de Rome*, 1466, Biblioth. impér. Fragment d'un
bas-relief du milieu du xve siècle, magasins de Saint-Denis. — Ces chaperons, en forme
de boisseau, étaient faits de carton ou de treillis empesé, garni d'étoffe de soie avec gauses
d'or ou d'argent.

[2] Manuscrit de *Girart de Nevers*, Biblioth. impér.

de Darwin sur la *sélection naturelle* est juste, il est fort heureux que
les modes soient variables, car autrement on ne saurait imaginer à
quelles étranges difformités conduirait la durée d'une mode pendant
plusieurs siècles. L'espèce humaine arriverait ainsi à modifier non-
seulement les traits du visage, mais les caractères qui semblent
indélébiles chez certaines races. Pour tous ceux qui ont étudié avec

quelque attention les changements des vêtements chez les peuples
divers d'une même race et la façon de les porter, il n'est pas dou-
teux que le corps affecte certaines allures, les traits du visage,
certaines dispositions particulières, suivant les goûts, les tendances
de chaque mode ; si bien qu'à distance, les personnages d'une
même époque ont tous un caractère commun de ressemblance :
et sans remonter plus haut que le moyen âge, au xiie siècle par
exemple, la tête était petite, le corps long, les bras relativement
courts ; chez les femmes, les épaules étaient étroites et la poitrine

peu développée. Plus tard, les hanches des femmes sont très-accusées, la taille longue ; le bas de la figure large, les yeux longs, le front petit ; plus tard encore, le ventre est saillant, la taille courte, les épaules grêles et effacées, les tempes larges, le front haut, etc. A dater de la fin du xiv° siècle jusqu'à la fin du xv°, avoir le front haut et bombé était, chez les femmes, une marque de beauté ; et en examinant les statues de ces temps, les portraits qui ont d'ailleurs un caractère d'individualité bien tranché, on se demande comment tant de personnes pouvaient posséder ce caractère particulier qui, pour nous aujourd'hui, est une exception ; de même qu'en voyant les portraits des femmes de la seconde moitié du xvii° siècle, on peut se demander comment tant de dames possédaient des joues longues et un peu pendantes, une bouche en cerise, un nez court et petit, et des yeux à fleur de tête. Il est clair qu'une race ne se modifie pas ainsi au gré des désirs de la mode, mais que, pour plaire, les artistes inclinent, dans leurs reproductions, vers un type admis comme excellent. Il est certain aussi que chacun se rapproche autant qu'il le peut de ce type, et qu'à force de chercher à lui ressembler, on donne au port et même aux traits quelque chose qui appartient au milieu où l'on vit et qui est en dehors de la personnalité. Nous ne croyons guère à l'influence d'un désir ou de la vue d'un type sur le fruit d'une femme enceinte ; cependant il y a dans ce vieux préjugé un fond vrai que le philosophe ne doit pas négliger et que les observations récentes sur la *sélection naturelle* viennent expliquer. Les êtres qui appartiennent à l'ordre organique peuvent très-probablement se modifier dans une certaine limite, par suite de besoins, d'aptitudes, de goûts, de désirs ; et il n'est pas rare de trouver deux personnes qui, ayant vécu longtemps dans une complète intimité, contractent des gestes, des allures, un port, un jeu de physionomie identiques, bien que d'ailleurs elles ne se ressemblent pas et ne soient point conformées de la même manière. Cela ne saurait, à notre sens, aller jusqu'à faire pénétrer une race dans une autre, et jusqu'à faire, par exemple, que des générations de Cafres, vivant au milieu d'Européens, puissent jamais entrer dans la famille âryenne, ou du moins rien ne peut faire supposer que le fait soit possible ; mais, dans le sein d'une même race, nous voyons, en l'espace d'un siècle, se produire de ces modifications physiques qui ont une certaine importance et qui expliquent comment, si une mode se prolonge, des caractères identiques s'observent chez tous les individus qui s'y soumettent. Donc, pour rentrer dans notre sujet, on ne pourrait

guère expliquer comment, pendant tout le cours du xvᵉ siècle, les
femmes avaient toutes le front aussi élevé et dégagé, si, la mode
aidant, la plus grande partie d'entre elles ne fût parvenue réelle-
ment à reculer la racine des cheveux et à dégager les tempes. Vers
1480, les coiffures des femmes s'abaissent définitivement, mais le

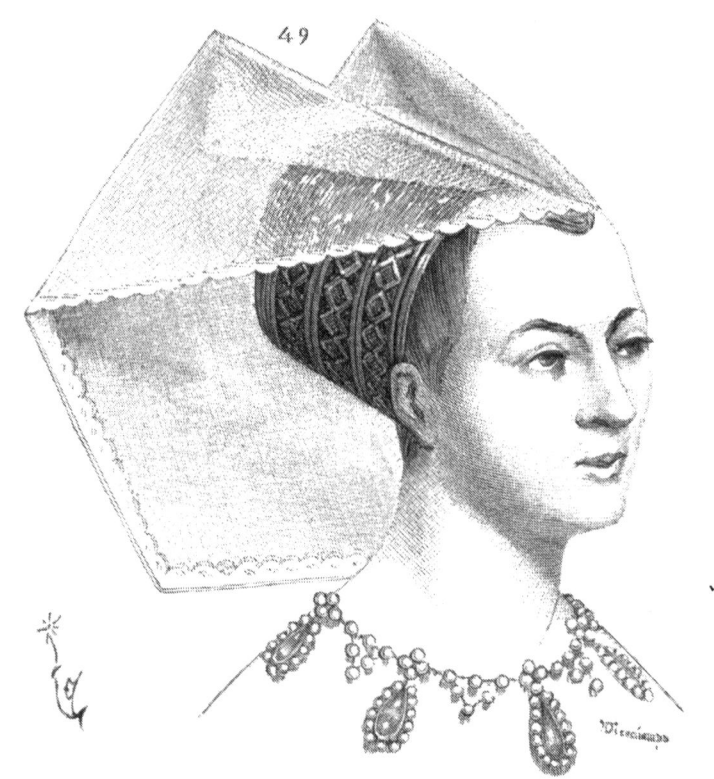

49

front reste découvert, et ce n'est que vers 1510 que cette mode fait
place à une autre. Alors les cheveux, disposés en bandeaux ou en
torsades sur les tempes, reprennent peu à peu la place qu'on leur a
fait perdre. Plus tard, ils sont encore relevés vers la nuque et décou-
vrent de nouveau tout le front ; puis on les dispose peu à peu en
boucles, ils retombent par devant, et, au xviiᵉ siècle, les fronts sont
bas et étroits, envahis par de délicates frisures, dont la racine s'est
fort rapprochée des sourcils. Cependant les aïeules de ces dames de
la cour de Louis XIII, dont les cheveux naissaient à 5 centimètres

des sourcils, laissaient voir des fronts dégarnis et purs de tout
appendice capillaire jusqu'à une distance de 8 ou 9 centimètres
au-dessus des arcades sourcilières.

Ces chaperons hauts, en forme de boisseau, que donnent les
figures 48 et 48 *bis*, furent portés un peu plus tard, c'est-à-dire de
1480 à 1485, par les dames nobles, mais avec voiles et très-inclinés
en arrière, comme pour renfermer le chignon posé naturellement
sur l'occiput. La figure 49 montre un de ces derniers hennins [1].
Le chaperon est recouvert d'étoffe de soie avec passementeries d'or.

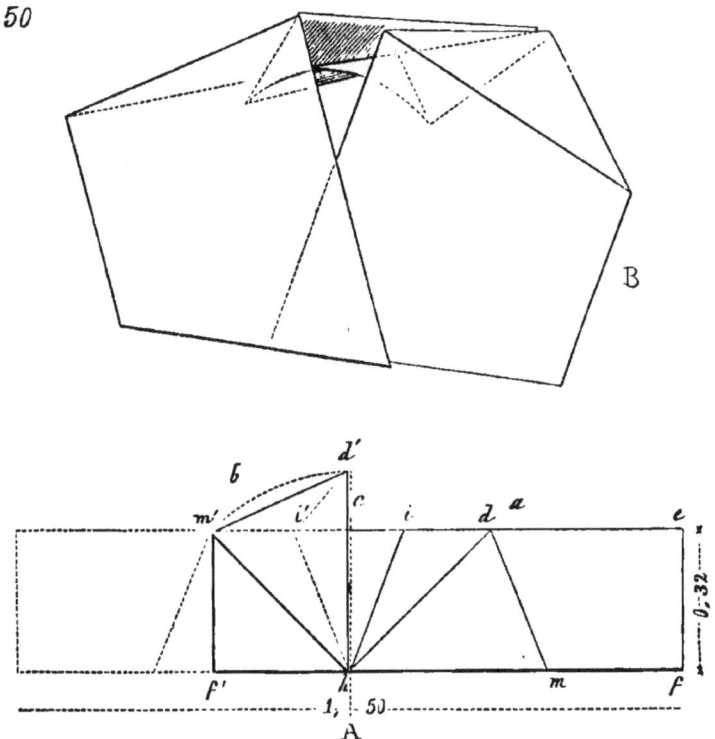

Le voile est fait d'un tissu transparent avec broderie sur le bord.
Voici quelle était la forme de ce voile et comment il était plié
(fig. 50). Long de 1ᵐ,50 sur 0ᵐ,32 de largeur, le voile, en A, est
tracé déplié en *a* et plié en *b*. Prenant du milieu *c*, en *d*, une lon-

[1] Manuscrits de la fin du XVᵉ siècle ; miniat. collect. de M. A. Gérente. Voyez aussi
la tombe gravée d'Isabelle, veuve de William Cheyne esq., 1482, église de Blickling
(Norfolk, Angleterre).

gueur égale à la largeur *ef*, on traçait le pli *hd* ; prenant de *h* une
longueur *h* en *m* égale au pli *hd*, on traçait le pli *dm*. On divisait
l'angle *hcd* en deux, et l'on traçait le pli *hi*. Le triangle *hii'* était
posé sur le chaperon, le sommet *h* en avant et le dépassant. Le
triangle *hid* se repliait sur la moitié du triangle *hii'* ; puis sur
ce triangle *hi'd'* on repliait le triangle *hm'd'*, puis le trapèze
hd', m'f'. Le voile, posé, présentait par derrière la figure B.

Cette coiffure était, pour le temps, un peu attardée, puisque déjà,
en 1480, les dames portaient la coiffe basse aussi bien que les bour-
geoises. En admettant que les tapisseries de Nancy soient bien
réellement celles qui furent prises dans les bagages de Charles le

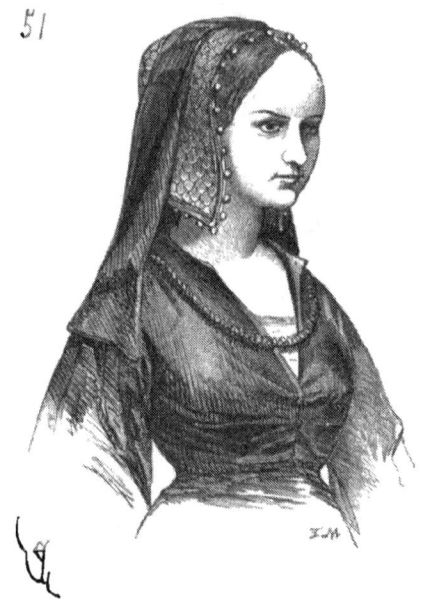

Téméraire, ces coiffures basses des femmes dateraient au plus tard
de 1477. Mais, parmi ces tapisseries, il est nécessaire de faire une
distinction : celle qui représente l'histoire d'Assuérus est bien cer-
tainement de 1470 à 1475, et peut avoir été trouvée dans les bagages
de Charles le Téméraire, après la bataille de Nancy ; quant à celles
qui représentent la *Moralité du banquet*, il nous est impossible de
leur assigner une date antérieure à 1495. Les habits portés par les
personnages sont tous, sans exception, de 1500, et tels qu'on les
portait à la cour de Louis XII. Cela n'enlève rien à la valeur des
braves Lorrains qui se comportèrent si bien à la journée du 5 jan-

vier 1477, ni même à l'intérêt que présentent ces précieux tissus ; mais il faut, pensons-nous, prendre son parti sur la provenance douteuse de ces tapisseries ou détruire tous les monuments contemporains. D'ailleurs l'*histoire* manuscrite de Charles IV, conservée à Nancy, ne fait nulle mention de ces tapisseries et de leur origine, non plus

52

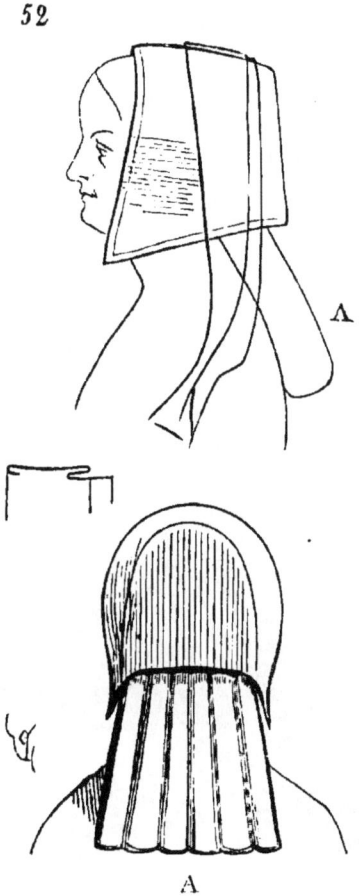

A

A

que l'*Histoire du parlement*. La bataille de Nancy ayant été donnée le 5 janvier 1477, il faut admettre que les cartons qui ont servi à la fabrication des tapisseries de la *Moralité du banquet* datent, au plus tard, de 1474. Or, en 1474, on ne trouvera pas une seule vignette de manuscrit, pas une peinture, pas une sculpture présentant les vêtements d'hommes et de femmes figurés sur ces tapis-

series, vêtements identiques avec ceux en usage pendant les pre-
mières années du xvɪᵉ siècle. Les hommes portent tous, sans excep-
tion, les cheveux longs et le chapeau à la mode vers le milieu du
règne de Louis XII (1505). Les femmes sont coiffées de la coiffe,
qui persiste jusque sous le règne de François Iᵉʳ. Quoi qu'il en soit,
voici (fig. 51) ce qu'était cette coiffure, commune aux femmes de
tout état : Le front est dégagé, les cheveux ne sont plus ramenés
vers la nuque ou le sommet de la tête, mais sont appliqués en ban-
deaux ondés sur les tempes. Une coiffe d'étoffe couvre le chignon,
les oreilles et le dessus de la tête. Sur cette coiffe est posé un voile
d'étoffe habituellement sombre, ou très-riche, qui n'est qu'une
bande tombant de chaque côté sur les épaules. Sous la coiffe
(voy. fig. 52), une sorte de sac d'étoffe brillante, ou de résille, chargée

53

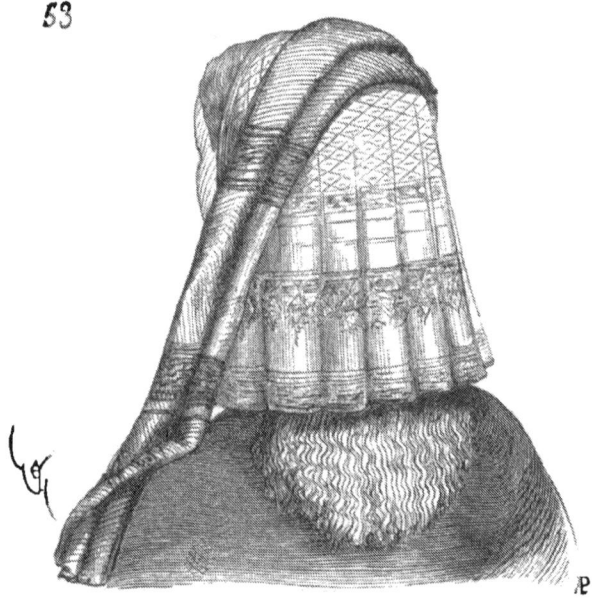

d'ornements, enveloppe les cheveux, qui sont ainsi supposés tomber
derrière le dos au-dessous des épaules (voy. en A le profil et l'aspect
postérieur de la coiffure). Quelquefois ce sac est supprimé, et la
coiffure tombe par derrière jusqu'à la naissance du cou, en formant
de larges plis réguliers et verticaux (fig. 53). Les cheveux apparais-
sent même sous cette pente de la coiffe, en formant un flot ondé qui
descend à peine au milieu du dos ; mais cette dernière disposition
est rare, et habituellement les cheveux ne se voient pas au-dessous

de la pente postérieure de la coiffe. Il arrivait aussi que les pans de
la bande d'étoffe posée sur la coiffe étaient retroussés sur le sommet
de la tête, ainsi que le montre la figure 54[1]. C'était un moyen de
ne pas être gênée par ces deux pentes lorsqu'on était à table, mais
aussi de donner à cette coiffure une physionomie plus coquette. La
coiffe était parfois attachée aux cheveux par de riches épingles

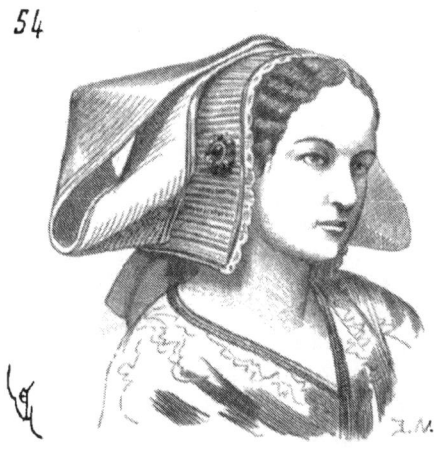

54

posées latéralement, ainsi que le fait voir notre figure. Outre ces
coiffures qui, comme nous l'avons dit, étaient portées à la ville par
les femmes de qualité, ainsi que par les bourgeoises, et ne diffé-
raient que par le plus ou moins de richesse des étoffes et des joyaux,
les dames de haut lignage avaient des coiffures autrement riches,
lorsqu'elles se paraient de leurs plus beaux atours. Il existe encore
dans nos monuments figurés un grand nombre de ces coiffures
de dames nobles des dernières années du xvᵉ siècle. Parmi ces
exemples, nous en choisirons un seul, afin de ne pas étendre outre
mesure cet article.

Dans la crypte de l'église abbatiale d'Eu ont été déposées un certain
nombre d'effigies de personnages autrefois placées autour du sanc-
tuaire. Parmi ces figures, il en existe une qui est fausse, c'est-à-dire
composée de fragments appartenant à divers monuments. On a fait
ainsi, pour l'histoire des personnages autrefois ensevelis dans
l'église d'Eu, ce que l'on fit à Saint-Denis il y a une quarantaine
d'années. Pour compléter une collection de statues, on en com-

[1] Voyez les tapisseries de Nancy, *Moralité du banquet*, dernières années du xvᵉ siècle.

posait avec des débris, dont l'origine était inconnue. Ces *faux en
monuments historiques* furent considérés, par un bon nombre d'ar-
tistes du commencement du siècle, comme le fait le plus simple et
le plus innocent. L'affaire était de compléter la chronologie. Donc,
dans cette crypte, on voit une statue de femme au-dessus de laquelle
une inscription gravée sur marbre noir apprend aux visiteurs que
cette effigie est celle de « noble dame Isabelle d'Artois, fille de Jean
d'Artois, etc., morte en 1379 ». Il est certain qu'Isabelle d'Artois,
morte en 1379, était enterrée dans l'église d'Eu, puisque Gaignières
donne la copie de l'effigie sur sa tombe ; il est certain aussi qu'en

5 5

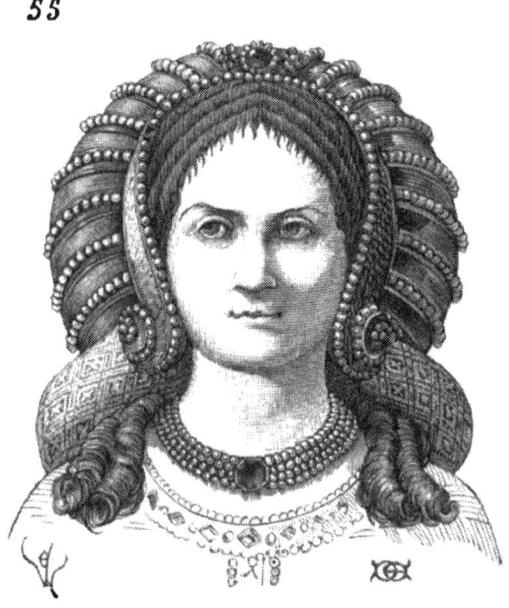

examinant la statue on retrouve bien les plis et les traces de pein-
ture reproduits par Gaignières. Toutefois, nous avions grand'peine à
admettre qu'en 1379 une dame noble fût coiffée ainsi que l'est cette
statue. D'ailleurs, cette coiffure n'est nullement celle retracée dans
la copie de Gaignières, et cependant il n'y avait pas à douter que la
sculpture de la tête ne fût tout entière ancienne. Or, en examinant
de plus près la figure avec force lumières, nous avons bientôt reconnu
que le bas de la figure appartient à Isabelle d'Artois, que le torse
est une restauration moderne, et que la tête provient d'un autre
monument.

Isabelle d'Artois manquant, ou ne se présentant aux artistes chargés de la restauration des monuments qu'avec un bas de robe, on eut bientôt fait de la compléter. Mais, si cette tête ne date pas de 1379, elle n'en est pas moins fort bonne comme sculpture, et donne un des plus beaux exemples de la coiffure de parade des dames nobles de 1495 à 1500. Nous en présentons, figure 55, la face, et, figure 56, le profil. Les cheveux sont disposés en bandeaux ondés

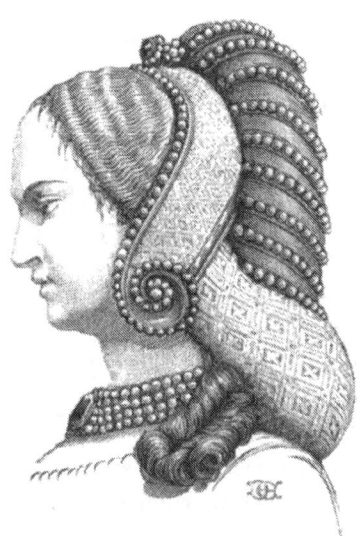

56

sur les tempes, non point longitudinalement, mais transversalement, ce qui devait exiger, de la part du coiffeur, beaucoup d'habileté. Pour éviter la sécheresse de ces bandeaux sur le front, de très-petites mèches s'échappent de la dernière onde pour marier le ton des cheveux avec celui de la peau. A une très-riche coiffe terminée de chaque côté, au-dessous des oreilles, par deux volutes de perles, est attachée une sorte de turban, plat par derrière, terminé à sa partie inférieure par un sac d'où s'échappent, sur les épaules, des mèches de cheveux. Le turban est garni de rangs de perles et était fait d'un tissu d'or. La coiffe et le sac étaient taillés dans une très-brillante étoffe, si l'on s'en rapporte aux fines gravures qui simulent une broderie ou un brochage. Un collier de quatre rangs de perles serrées, avec fermoir sertissant une pierre fine, orne le cou.

Il s'en faut que nous ayons pu donner toutes les variétés de coif-

fures adoptées par les hommes et par les femmes depuis l'époque carlovingienne jusqu'à la renaissance. Nous avons essayé de présenter les exemples les plus saillants qui indiquent les changements importants des modes, en laissant de côté les exceptions ou les déviations qui n'ont pas abouti. Entre les traits principaux, les changements notables, il existe des transitions dont on ne pourrait rendre compte que dans un ouvrage spécial sur cette matière, mais qui ont la valeur de celles dont nous sommes chaque jour les témoins. On peut en conclure, pour la coiffure comme pour les vêtements du moyen âge, que les modes ont eu des variations incessantes, rapides, avec des retours souvent inexplicables ; que l'art d'orner la tête a été de tout temps une des préoccupations les plus actives des classes oisives, et que de tout temps aussi les religieux, les moralistes, les satiriques, se sont élevés, sans apparence de succès, contre ce goût pour les parures de la tête.

Nous avons tenu à ne donner que des exemples pris dans les modes *françaises*, car, si nous avions voulu recueillir les modes des provinces qui avaient leurs usages particuliers, comme la Provence, le Languedoc, la Guyenne, la Bretagne, nous aurions été entraînés beaucoup au-delà du cadre que nous nous sommes tracé. Dans les autres articles de ce Dictionnaire, nous avons, d'ailleurs, l'occasion de revenir sur cette partie importante du vêtement des deux sexes.

COL, COLLET, s. m. (*coirier* [1], collet de cuir). Jusqu'à la fin du xiiie siècle, les robes des hommes, comme celles des femmes, ne portent pas de collets, elles sont taillées sans retroussis, et leur ouverture supérieure s'applique sur la peau à la base du cou. Il ne faut pas confondre le collet avec le camail ou avec l'aumusse, qui porte un capuchon. Vers la fin du xiiie siècle, on voit parfois le *peliçon* des hommes garni d'un petit collet rabattu avec fourrure ; mais cette mode est peu usitée [2]. Il est de même très-rare de voir le bliaut avec collet, car on ne peut donner ce nom à une large passementerie cousue sur ce vêtement à l'ouverture, et qui forme un

[1] Le mot *coirier* s'entend habituellement comme collet de cuir posé sur le haubert de guerre.

« Et maint helme voler, è maint coirier arrier. » (*Roman de Rou*, vers 4642.) *Coirier arrier* doit s'entendre comme collet rejeté en arrière. C'est qu'en effet une aumusse de peau tenait au collet de cuir, et, pendant le combat, ce capuchon devait souvent retomber en arrière (voyez, dans la partie des ARMES, à l'article ARMURE, la figure 5).

[2] Voyez PELIÇON.

ornement plus ou moins riche (fig. 1)[1]. Ce n'est que vers le milieu du xiv° siècle que les vêtements des hommes prennent des collets. Jusqu'alors, ces vêtements étaient amples ; mais, à cette époque, commença la mode des habits justes à la taille et sur la poitrine,

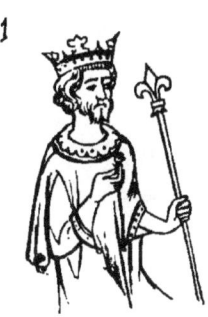

fermés par devant ou sur les côtés à l'aide de lacets ou de boutons, et terminés par des collets. D'abord peu prononcés, tenant au vêtement de dessous et formés de deux petits retroussis droits couvrant latéralement et sous la nuque une chemisette fermée autour du cou (fig. 2), ces collets s'élèvent, enveloppent le cou comme dans un

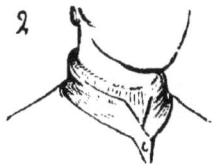

tube, et se terminent à la hauteur du menton et du lobe des oreilles par un passe-poil de fourrure. Ces sortes de collets, fort à la mode à la fin du règne de Charles V, étaient boutonnés par devant, prenaient exactement la forme du cou et tenaient au vêtement de dessus, à la fois robe et justaucorps serré habituellement autour de la taille par une ceinture (fig. 3)[2]. Ces collets, hauts, évasés du haut, doublés de fourrure, accompagnés d'une grosse chaîne d'or avec

[1] Manuscr. Biblioth. impér.. fonds Saint-Germain, n° 660 (xiii° siècle).
[2] Manuscr. Biblioth. impér., *Tristan et Yseult*, fonds français, t. 1.

médaillon, étaient portés par les gentilshommes. Les bourgeois se contentaient de petits collets droits, non doublés de fourrure, bou-

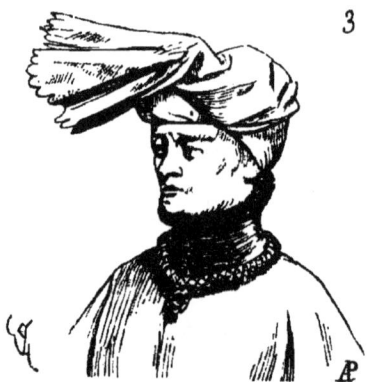

3

tonnés par devant (fig. 4)[1]. Vers 1390, les collets des robes de dessus ou corsets des hommes nobles sont hauts, roides, souvent godronnés. Un collier de grosses perles d'or, attaché par derrière

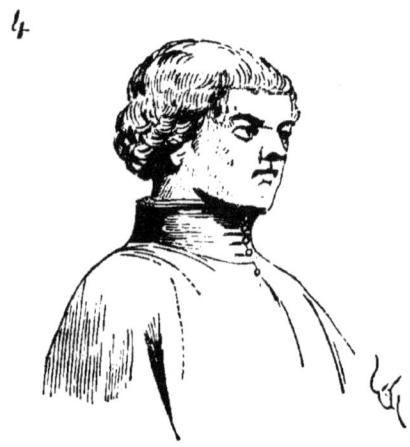

4

au moyen de deux ganses dont les bouts pendent, serre la base du collet (fig. 5)[2]. Mais une mode aussi gênante, et qui rappelle les cravates qu'on portait il y a quarante ans, ne pouvait être

[1] Manuscr. Biblioth. impér., *Tristan et Yseult*, t. II.
[2] Manuscr. Biblioth. impér., Hayton, *Hist. de la terre d'Orient*, français.

poussée plus loin. Vers 1410, il y eut réaction : les cols des pour-
points furent fendus par devant pour laisser le menton libre, et
maintenus hauts par derrière pour garantir le cou. Ces collets
tenaient au vêtement à manches et juste à la taille, appelé cotte et

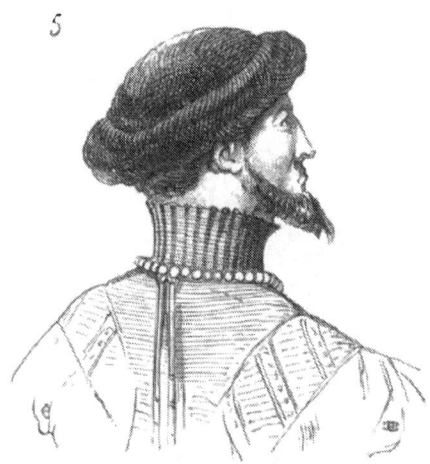

5

plus tard pourpoint ; ils étaient de même étoffe et de même cou-
leur. Mais, comme on portait alors par-dessus la cotte ou le pour-
point un corset, un surcot ou un peliçon, un garde-corps ou une
robe, le collet du pourpoint dépassait l'ouverture supérieure de

6

ces vêtements, ce qui était considéré comme très-élégant. On tenait,
d'ailleurs, à ce que le pourpoint fût d'une autre couleur que celle
du vêtement de dessus (voy. Corset, Pourpoint, Surcot). Entre les
deux pointes obtuses du collet, par devant, on apercevait la che-
misette serrée au cou, faite de linge très-fin, transparent et plissé

à très-petits plis (fig. 6) [1]. A dater de cette époque, les collets des pourpoints ne firent que décroître jusqu'au XVIe siècle. Sous Louis XII, les hommes laissent le cou libre et couvert seulement à la base d'une fine chemisette. Par compensation, les collets rabattus des peliçons prirent un développement considérable, et s'abaissèrent jusqu'au milieu du dos en couvrant les épaules [2]. Chez les femmes, la mode subit à peu près les mêmes variations. Cependant les dames

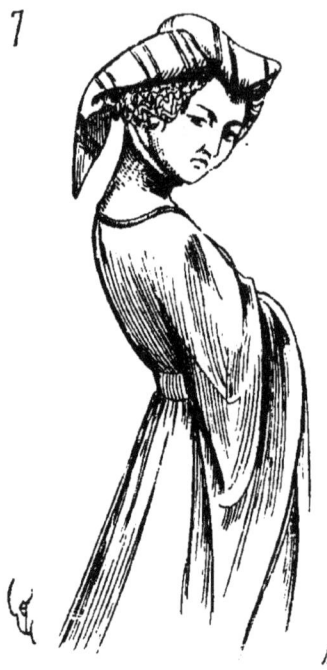

nobles se décolletaient lorsqu'elles se paraient, à dater de la fin du XIIIe siècle. Alors même et jusque sous le règne de Charles V, les robes étaient taillées décolletées, et les femmes ne se couvraient le cou qu'au moyen de guimpes ou de chaperons posés comme l'aumusse. Vers la fin du XIVe siècle, les robes parées et les robes de ville eurent des coupes différentes. Les robes de ville ou du matin étaient montantes, avec collets hauts, élastiques et roides, comme ceux des hommes (fig. 7) [3]. De petits boutons très-rapprochés, à peine

[1] *Girart de Nevers*, manuscr. Biblioth. impér., français.
[2] Voyez PELIÇON.
[3] Manuscr. Biblioth. impér., français, *Tristan et Yseult*, t. II.

visibles, fermaient ces collets hauts par devant, et il fallait qu'ils sui-
vissent exactement la forme du cou et des épaules. Un étroit passe-
poil de fourrure les bordait par le haut, et laissait à peine voir le
bord frisé d'une chemisette plissée embrassant totalement le cou. Une
chaîne, ou ganse d'or, était posée à la base de ce collet et portait un
petit médaillon. Cette mode dura peu (1390 à 1405). A dater de cette
dernière époque, la coupe des robes de femme, à la ville ou parées,

8

laissait le cou nu. Ces robes étaient ajustées à la taille, les manches
étroites et longues ; un large collet de fourrure s'étalait sur les
épaules, le dos et la poitrine. Dessous ce collet, lorsque les dames
sortaient par la ville à pied ou montées sur une haquenée, on posait
une sorte de collerette de velours noir avec collier d'or par-dessus
(fig. 8) [1]. Cette parure ne convenait toutefois qu'aux dames nobles
et aux riches bourgeoises, qui dès lors ne se faisaient pas faute
d'imiter les modes de la noblesse. Les jeunes femmes très-élégantes

[1] Manuscr. Biblioth. impér., Froissart, français, environ 1430.

et parées portaient des robes à collets en pointe descendant jusqu'à la ceinture, qui était large et placée haut. Ces collets dégageaient le cou et laissaient voir une partie de la gorge. Ils étaient doublés de fourrure, et par-dessous passait une collerette unie empesée, de fine

9

toile de batiste (fig. 9) [1]. Plus tard [2] les dames se décolletèrent beaucoup plus encore lorsqu'elles se paraient, et les collets s'ouvrirent davantage en descendant jusque sur les bras. Ces collets étaient dits *rebrassés* :

« Dames à rebrassez colletz,
« De quelconque condicion,
« Portant attours et hourrelez,
« Mort saisit sans exception [3]. »

Ces collets *rebrassez* [4] étaient bordés de fourrures, amples, droits par derrière, ou parfois en pointe, si les dames qui les portaient tenaient à être très-décolletées. (Voy. Corset, Robe, Surcot.)

COLLIER, s m. On sait le goût des peuples de l'antiquité pour les colliers. En Égypte, en Asie, les hommes en portaient aussi bien

[1] Manuscr. Biblioth. impér., Froissart.
[2] 1400 environ.
[3] *Grand Testament de Villon*, stroph. xxxix.
[4] Voyez *Ordonn. sompt. du* xve *siècle*. Les *rebras* étaient des bordures d'une couleur et d'une étoffe différentes de celles de la robe, ou de fourrures d'hermine, de menu vair, d'écureuil, de martre, de loutre.

que les femmes. Chez les Grecs et les Romains, cette parure fut
réservée aux femmes seulement. Les Gaulois portaient des colliers
de diverses matières, d'or, d'argent, de pâte de verre, de grains
d'ambre. Il en était de même chez les peuplades de la Germanie, et
les barbares qui envahirent les Gaules paraient leur cou de col-
liers très-riches. Cependant, de l'époque carlovingienne jusqu'au
xive siècle, il ne paraît pas que les hommes, non plus que les femmes,
aient porté des colliers. Ce bijou n'apparaît guère sur les statues et

dans les peintures que vers le règne de Charles V. Dans l'*Inventaire
de l'argenterie* des rois de France, dressé en 1353, il est question
d'un bijou appelé *pentacol*, et qui n'était autre qu'un médaillon
à pendre au cou [1] après les grosses chaînes d'or que les hommes
portaient déjà sur la cotte et le corset ou surcot, et qui furent si
fort à la mode à la fin du xive siècle. Ces colliers d'homme pre-
naient diverses formes : grosses chaînes à chaînons ou en gour-
mette, chaînettes à deux ou trois rangs, torsades avec pendeloques
et grelots, feuilles d'or découpées (fig. 1), grosses perles d'or [2].

Alors, sur la robe à collet montant, les femmes portaient égale-
ment des colliers d'or (voy. COLLET, fig. 7). Parmi tant de bijoux
que contient l'inventaire du trésor de Charles V, il n'est fait men-
tion que d'un très-petit nombre de colliers.

Voici l'un des plus riches : « Ung collier d'or à charnieres, où est

[1] « Un pentacol où il y avoit 12 perles et 3 émeraudes... Un pentacol à ymages, d'un
camahieu garni de perles et de pierreries. »

[2] Manuscr. Biblioth. impér., français, *Tristan et Yseult*, t. II (fin du xive siècle).

« une croix garnye de pierrerie pendant devant, auquel sont neuf
« saphyrs, quatorze ballayz (rubis) et quatre-vingt-quatre perles, pe-
« sant ung marc une once, quinze estellins ₁. » Ce n'est qu'un peu
plus tard que les dames adoptent les colliers posés directement sur
la peau (vers 1410), et ces colliers sont souvent noirs, très-déliés
(voy. COIFFURE, fig. 41 *bis* et 48 *bis*). Parfois aussi ce sont des
chaînettes ou ganses d'or, avec médaillon ou joyau (pentacol).
Ces chaînettes très-déliées, ou fins tissus d'or, sont d'abord posées à
la base du cou et à deux rangs, puis descendent en un seul rang sur
les épaules en suivant, à un pouce de distance, le bord du corsage.
Vers 1420, on voit aussi les dames nobles porter une très-fine ganse
de soie serrée à la base du cou avec une seule perle ; puis au-
dessous, sur la gorge, un collier d'or et de pierres fines avec petites
pendeloques. A la fin du xvᵉ siècle, les dames nobles portent de
larges colliers composés de plusieurs rangs de perles très-serrés,
avec fermail par devant (voy. COIFFURE, fig. 55).

Des ordres établis pendant le xvᵉ siècle avaient adopté un collier.
Les chevaliers de l'ordre de la Toison d'or, institué par le duc de
Bourgogne (Philippe le Bon), ceux de l'ordre de Saint-Michel,
institué par Louis XI, portaient des colliers dont la forme est trop
connue pour qu'il soit nécessaire de la reproduire ici. A l'exemple
de la noblesse, des corporations adoptaient un collier ². La plupart
des souverains, pendant le xvᵉ siècle, avaient institué des ordres de
chevalerie, et le signe de ces ordres était un collier. Quand Jacques
de Lalain *se départit* de la cour du roi de Portugal, ce prince lui
remit « un riche collier d'or de l'ordre de Portugal, garni de dia-
mants, rubis et perles ³.... » Dans les provinces méridionales du
Languedoc et de la Provence, les femmes, au xiiᵉ siècle, portaient
des colliers de plusieurs rangs de perles très-serrés au cou, à
l'instar des modes de Byzance. Mais il ne paraît pas que cette parure
ait été admise par les dames des provinces du Nord. Ces colliers de
perles étaient habituellement montés sur une bande d'étoffe et for-
maient ainsi une sorte de carcan étroit.

CORNETTE. s. f. Nous ne trouvons les cornettes mentionnées
que dans les *Cent Nouvelles nouvelles*. Ce vêtement paraît être un

₁ *Invent. de Charles V*, manusc. Biblioth. impér., n° d'ordre 2780.

² Voyez le collier de la corporation des orfèvres de Gand. Ce collier est gravé dans les
Recherches hist. sur les costumes civils et milit. des Gildes et corpor., par M. Félix
de Vigne. Gand, 1847.

³ *Chron. de Jacques de Lalain*, chap. XLII.

camail avec capuchon, pouvant couvrir presque entièrement le
visage. L'écuyer d'un noble chevalier s'introduit chez une demoi-
selle, le soir, à la place de son seigneur attendu ; la chambrière ne
le reconnaît pas, « pour ce qu'il étoit tard et avoit une cornette de
« velours devant son visage [1] ». Cependant, déjà vers la fin du xive
siècle, on donnait à certaines coiffures de femmes le nom de *cornes*
(voy. COIFFURE, et, à l'article CORSET, la figure 1). Il est à croire
que le diminutif était usité dans le langage, puisque les dames por-
taient à la chambre, et lorsqu'elles recevaient couchées, des coif-
fures en forme de cornes, mais beaucoup plus petites que celles des
coiffures de ville.

CORSET, s. m. Ce mot avait deux significations différentes. On
appelait *corset* un vêtement de dessous que les dames laçaient sous
la robe pour maintenir la taille et la gorge ; et aussi un habit très-
ample porté par les hommes et par les femmes, mais serré à la taille.
Sous le justaucorps fait d'étoffe gaufrée que les dames portaient au
xiie siècle, un corset était nécessaire, car ces étoffes fines et légères
n'eussent pu maintenir suffisamment la taille et la poitrine, qu'il
était alors de mode de comprimer et de réduire aux proportions les
plus minimes, sans toutefois la déformer [2]. Au xiiie siècle, sous la
robe longue avec ceinture, les femmes portaient un corset qui allon-
geait la taille et relevait la poitrine. La présence de ce vêtement est
très-apparente dans des sculptures et peintures de cette époque.
Vers la fin de ce siècle, la taille fut raccourcie, les ceintures dispa-
rurent généralement, et le corset fut taillé de manière à donner de
la largeur à la poitrine. Sous Charles V, les ceintures serrées à la
taille reparurent pour la toilette de ville, les tailles restèrent courtes,
et les corsets développaient la poitrine :

> « Or convient un large colet
> « Es robes de nouvelle forge,
> « Par quoy les tettins et la gorge,
> « Par la façon des entrepans [3],
> « Puissent estre plus apparans
> « De donner plaisance et desir
> « De vouloir avec eulx gésir.
> « Et se de tettins est desmise [4].
> « Il convient faire eu la chemise

[1] *La Dame à deux*, nouvelle xxxi (1460 environ).
[2] Voyez BLIAUT, fig. 2 ; COTTE et ROBE.
[3] Partie milieu antérieure du corset.
[4] « Si la femme n'a pas de gorge. »

« De celle cui li sangs [1] avale
« Deux sacs par maniere de male.
« Où l'en fait les peaulx emmaler,
« Et les tettins amont aler.
« Et afin qu'elle semble droicte
« Lui fault faire sa robe estroicte
« Par les flancs, et soit bien estrainct »,
« Afin qu'elle semble plus joincte.
« Là ne fault panne, fors que toile ;
« Mais au dessoubz fault faire voile,
« Depuis les reins jusques au piet,
« Du cul de robe qui leur chiet
« Contreval comme uns fons de cuve,
« Bien fourré ou elle s'encuve ;
« Et ainsi ara la meschine
« Gresle corps, gros cul et poitrine
« Par l'ordonnance qu'elle y met
« De l'ouvrier qui s'en entremet [2]. »

Ainsi la chemise, à cette époque, était disposée de façon à tenir lieu de corset. Si l'on examine avec quelque attention les statues, les peintures des manuscrits de la fin du xive siècle, on reconnaîtra qu'il était impossible de placer un corset monté sous la robe parée dont le corsage semblait collé sur la peau. Il fallait donc que la chemise suppléât au corset, surtout si les dames se paraient de robes sans ceinture, ajustées à la taille (fig. 1) ; ce qui était alors une mise élégante et d'une parfaite distinction [3]. Avec le surcot ajusté qu'adoptèrent les femmes nobles vers le milieu du xve siècle, le corset était de rigueur, mais ce vêtement de dessous était alors monté, bordé d'acier et muni de la *coche* [4].

Quant au vêtement d'homme et de femme appelé *corset* ou *garde-corps*, et qui semble être un pardessus ajusté, il en est fait mention une première fois dans l'*Histoire de saint Louis* par le sire de Joinville. Quand le sénéchal est à Acre, après la triste campagne d'Egypte, malade, sans habits, ayant tout perdu, il se rend au palais où logeait le roi : « Et lors m'envoia querre li roys pour mangier avec « li ; et je y alai à tout le corcet que l'on m'avoit fait en la prison « des rongneures de mon couvertour [5].... ». C'était une sorte de souquenille avec manches.

[1] Le sein.

[2] *Le Miroir de mariage*, poésies d'Eustache Deschamps.

[3] Voyez COTTE. — Manuscr. Biblioth. impér., français, *Tristan et Yseult*, t. II (fin du xive siècle).

[4] *Coche*, buse de bois mince posé sur le devant du corset des femmes. (Voyez Villon, *Poésies*, édit. de Jannet, p. 306.)

[5] S. de Joinville, *Hist. de saint Louis*, édit. de M. Nat. de Wailly, p. 143.

Le compte de Geoffroi de Fleuri [1] mentionne parmi les vêtements un grand nombre de corsets : « Idem, 1 corsset de cendal, fourré de « menu vair. » — « Pour 1 corsset de cendal fourré de menu-vair, « pour messire Pierre de Beffremont, que le Roy li donna, 6 s. 6 d. » — « Pour 3 aunes et demie de marbré, délivré à Jehan le Bourgui-

« gnon le XVIe jour d'octembre, pour faire 1 corsset à Madame « la Royne, pour vestir en son cheir, 4 l. 4 s. » — « Pour 3 aunes « et demie d'un bon marbré, délivré à Jehan le Bourguignon, le « IXe jour de nouvembre, pour faire 1 corsset roont à aler par la « chambre, 36 s. pour aune, valent 6 l. 6 s. » — « Pour 1 corsset à « pourfil, de camelin, ouquel it ot une fourreure tenant 124 ventres

[1] 1316. Voyez *Comptes de l'arg. des rois de France*, publ. par L. Douët-Darcq.

« et 12 ventres pour les manches, et 4 pour pourfiler. » — « Pour
« 1 corsset de griz fin qu'elle (la reine) afuble en son char, 10 l. » Etc.
Il ressort de ces citations que le corset était un vêtement porté par
les hommes et par les femmes ; que ce vêtement était ample et
fourré, qu'il était à manches ; qu'on le mettait en guise de robe de
chambre, et comme par-dessus, pour voyager en char. Dans les

2

comptes d'Étienne de la Fontaine (1352), on voit que le corset des
femmes avait pris plus d'ampleur encore : « Ledit Robert, pour les
« fourreures d'un corset ront de drap d'or pour madicte dame
« (la reine de Navarre), une fourreure de menu-vair de 208 ventres
« à 16 d. le ventre, 13 l. 17 s. 4 d. parisis. Pour 12 ermines et 12 lé-
« tices à pourfiler ledit corset, achatées audit Robert, 14 l. 8 s. p.

« Pour tout, 28 l. 5 s. 4 d. p. » *Le pourfilage* de ce vêtement était ce qu'on entend aujourd'hui par passe-poils, c'est-à-dire bordures de fourrures. 208 ventres de menu vair assemblés font environ 3ᵐ,50 superficiels. Ce dernier vêtement de femme était donc très-ample ; de plus, il était rond, c'est-à-dire en manière de cloche. Il différait du peliçon en ce que celui-ci n'avait point de ceinture, tandis que le corset était ajusté à la taille ou possédait une ceinture. Le corset des hommes, au milieu du xiiiᵉ siècle, était souvent croisé sur la poitrine (fig. 2)[1] ; les manches, fendues, pouvaient couvrir les bras ou tomber derrière les épaules. Ce vêtement était doublé de fourrure, fendu latéralement du bas jusqu'aux hanches et ne descendant pas aussi bas que la cotte ou cotelle. Les bourgeois le portaient aussi bien que les gentilshommes, et il était fait de laine. Sa forme ne paraît pas se modifier d'une manière sensible jusque vers 1330, mais alors il est plus court, juste à la taille, et les manches se développent démesurément.

Les corsets des gentilshommes sont, à cette époque, boutonnés par devant, collant sur la poitrine, avec jupe fendue par devant et latéralement, faits d'étoffes de soie ou de laine de couleurs claires. On ne les portait pas seulement dehors ou dans la chambre, mais aussi pour se parer. Lorsque le duc de Normandie Charles invite à Rouen un grand nombre de seigneurs, à l'instigation du roi Jean, qui les voulait faire arrêter : « Il s'en vint (le roi) par Nidequien, « jouxte les fossées de la ville, par dehors, et en plein dyner entra « ou chastel par la grosse tour, à grant quantité de gens d'armes, « et lui aussi tres fort armé, et un de ses sergens d'armes, le plus « notable, monté tout devant amont les degrez de la grant salle, où « les seigneurs dygnoient et faisoient bonne chere, ledit sergent « du ploumel de sa mache frappa si grant coup le mantel de la porte « de ladite salle, qui fist tout retentir, et cria en haut quanque il « put : « Oés, oez, de par le roy ! que nul ne soit si hardi qui de sa « place se meuve sur paine de la hart. » Et à che cry, le roi avec « toutes ses gens entre em plaine salle, et là tout droit s'en ala « au mestre doys (dais) et pardessus la table prist le conte de Ha- « recourt par son corsset, en lui disant : « Or te tien-ge, fauz « traitre [2]... »

Deux des sergents d'armes gravés sur les dalles de l'église

[1] Vitraux de la cathédrale de Tours.

[2] *Chron* de P. Cochon. — Voyez la partie publiée de ce manuscrit par M. L. Delisle, dans l'*Hist. du château de Saint-Sauveur le Vicomte*, 1867.

Sainte-Catherine du Val des Écoliers [1] (1360 à 1376) sont vêtus du corset court, juste sur la poitrine, avec collet haut, serré à la taille par une ceinture, à manches très-larges et longues (fig. 3). Ces sortes de corsets n'étaient guère portés alors par les gentils-hommes, mais plutôt par les écuyers, pages, sergents, varlets ; ils

3

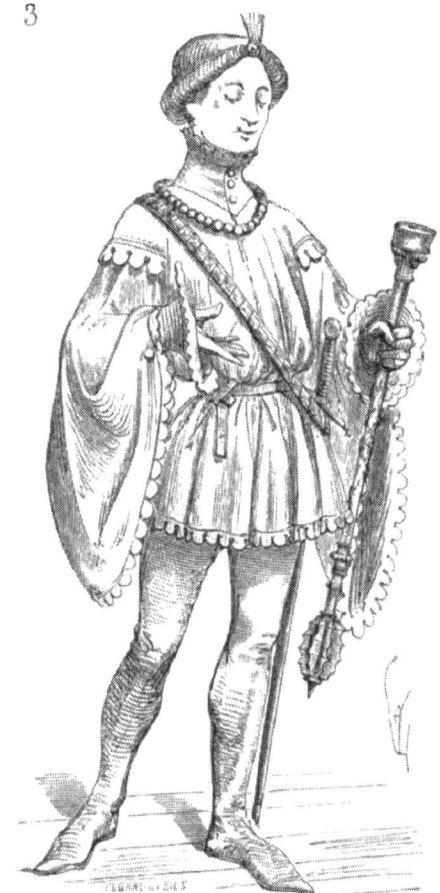

recouvraient un pourpoint juste, à manches étroites avec collet haut. On observera que le bas du vêtement et les bords des manches sont ornés d'une bordure festonnée. Les manches, larges, sont bou-tonnées sous le poignet, et les mains sortent de deux manchettes amples, en entonnoir, également festonnées. Vers 1390, les hommes nobles portaient des corsets, dont la coupe est particulière. Juste sur

[1] Aujourd'hui déposées dans l'église abbat. de Saint-Denis.

la poitrine et le dos, avec plis réguliers à la ceinture par derrière, ce vêtement (fig. 4) [1] ne descend qu'aux genoux. La ceinture est basse, très-serrée, bouclée aux reins, et les manches sont d'une

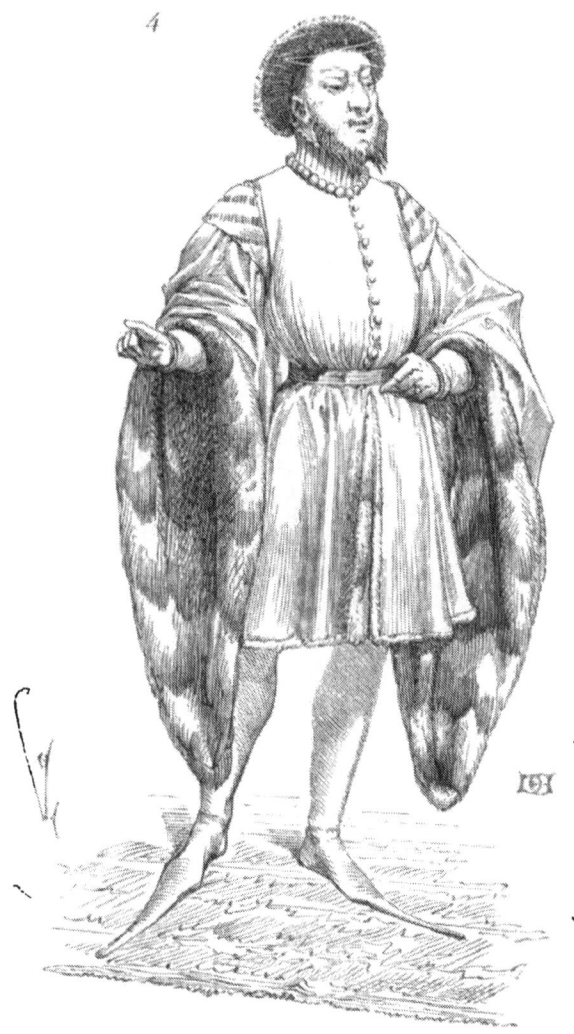

ampleur prodigieuse ; le tout est doublé de fourrures ; une rangée de boutons ferme l'ouverture du corsage sur la poitrine. La couture des manches sur les épaules est cachée sous une large bande d'étoffe

[1] Haylon, *Hist. de la terre d'Orient*, manuscr. Biblioth. impér., français.

rayée blanc et or, tandis que le vêtement est d'un tissu de laine de couleur unie, généralement claire (vert jaunâtre dans cet exemple). Derrière les épaules (voy. la fig. 4 *bis*), les bandes qui masquent la

4 bis

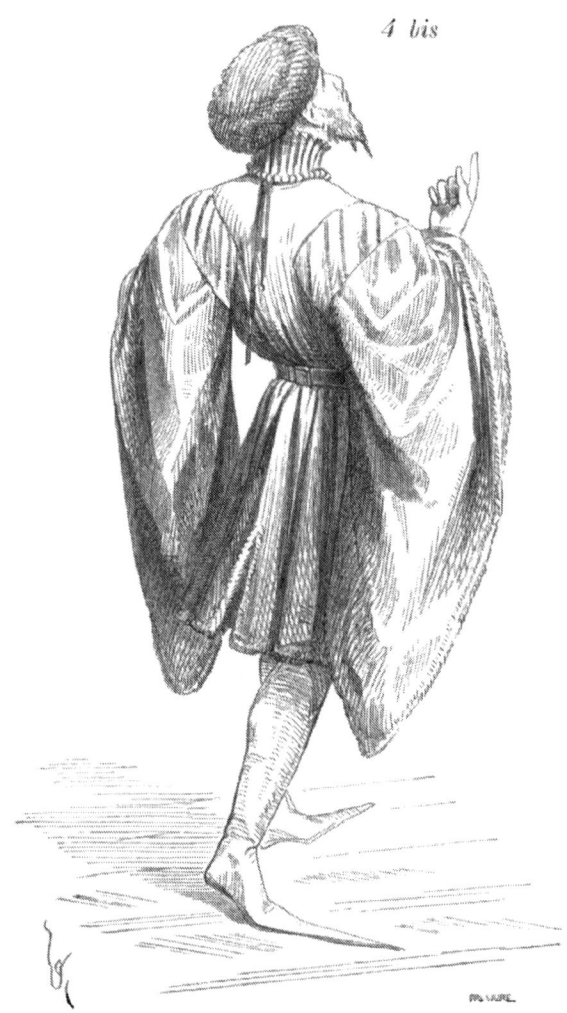

couture des manches empiètent sur le dos en suivant la direction des omoplates, de manière à rétrécir le corsage. La jupe, ouverte par devant, est fendue latéralement et par derrière; le collet est haut, roide, godronné, accompagné d'un collier à gros grains d'or à la base[1].

[1] Voyez Collet, fig. 5.

On confond souvent le corset avec le surcot et même avec le peli-
çon, par la raison que le corset, comme le surcot et le peliçon,
se met par-dessus le pourpoint ou la cotte ; mais le surcot est plus
ample que n'est le corset pour l'un et l'autre sexe. Il n'est pas, dans
l'habillement des femmes, toujours garni de manches, tandis que le
corset en possède. Nous ne croyons pas, du reste, que la distinction
entre ces deux vêtements, le corset et le surcot, ait jamais été bien
tranchée. Il en était de ce vêtement comme de quelques habits
de nos jours qui peuvent être confondus (*pardessus* et *paletot*, par
exemple). Le corset des hommes comme celui des femmes est tou-
jours ajusté à la taille ; coupe qui n'appartient pas spécialement au
surcot. Dans ce qu'on appelait une *robe*, c'est-à-dire un vêtement
complet, il y avait souvent deux surcots ; l'un de ces surcots pou-
vait être un corset.

Dans les comptes, l'aunage des corsets d'homme indique une
certaine ampleur, jusque vers 1400 ; et, en effet, ces corsets avaient
l'ampleur d'une robe avec manches. On appelait *corset sangle*, celui
qui n'était pas doublé de fourrures. Voici (fig. 5) le corset élégant
des jeunes gentilshommes vers 1415[1]. Ce corset, de velours de soie
ou de drap de laine fin, est fourré, pourfilé au bas, agrafé sur les
côtés, sans collet. — Le collet visible est celui du pourpoint ou de la
cotelle. — Les manches, très-amples et bouillonnées aux épaules,
sont fermées et fendues latéralement en laissant voir les crevés des
manches du pourpoint à travers lesquels apparaît la chemise. La
taille très-longue et très-serrée, sans autre ceinture qu'une mince
ganse, commence immédiatement au-dessus des hanches. Les plis
sont fixes, cousus et forment la taille ; ils sont réunis sur le ventre
et divisés en deux groupes derrière le dos jusqu'à la ceinture, d'où
ils tombent en un seul faisceau sur les reins. Il fallait, d'ailleurs, que
ce vêtement fût taillé avec une parfaite précision, qu'il collât exac-
tement sur le haut de la poitrine et le milieu du dos, et ne laissât
pas voir les agrafures sur l'un des côtés et l'une des deux épaules.
L'agrafure latérale de la ceinture allait se perdre sous le côté du
faisceau des plis du devant, de telle sorte que le vêtement suivît le
contour des hanches sans jonction apparente. On portait ce vête-
ment à la ville avec des chausses collantes, sur lesquelles, si l'on
montait à cheval, on passait de longues bottes justes, faites d'une
peau souple, noircie, avec revers clairs au haut des cuisses (voy.
en A, fig. 5). Sur ce corset, les nobles portaient une chaîne fine à

[1] *Girart de Nevers*, manuscr. Biblioth. impér., français.

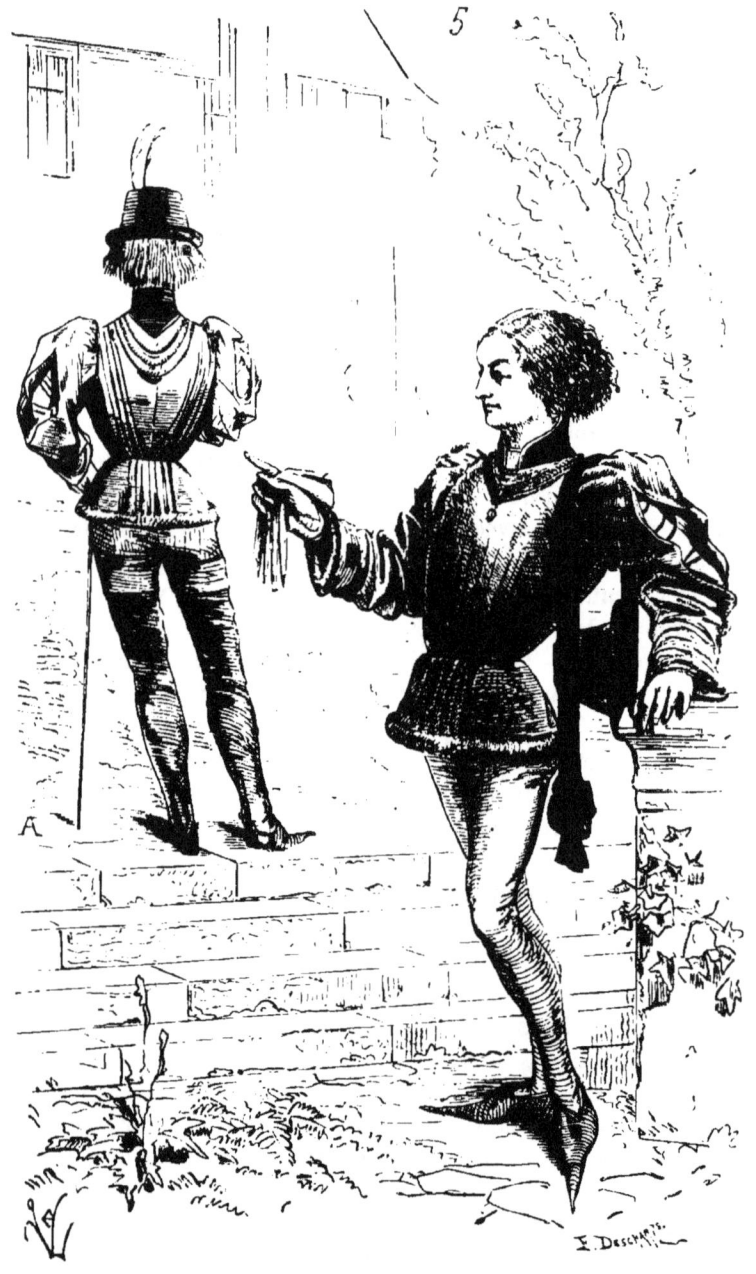

deux ou trois tours avec petit médaillon, et dont les rangs tombaient

assez bas derrière le dos, régulièrement étagés. Le chapeau de feutre
était souvent garni d'une longue bande de drap de soie de même

6

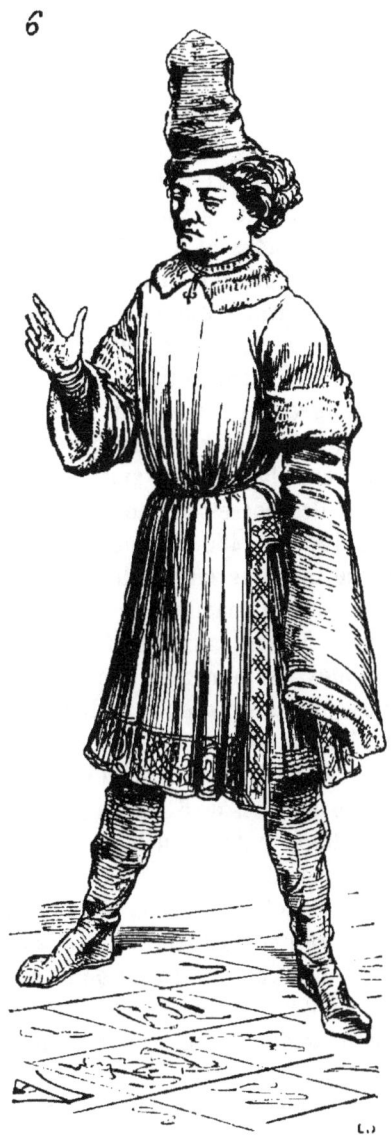

nuance, c'est-à-dire gris ou noir, laquelle bande faisait écharpe
autour du cou et retenait la coiffure si le vent l'enlevait, — d'autant

qu'il était de bon ton de porter ce chapeau sur le sommet de la tête en laissant voir la chevelure le plus possible, — et servait aussi à se débarrasser du couvre-chef en le laissant pendre derrière l'épaule, ainsi que le montre notre figure. Les seigneurs les plus élégants portaient de ces sortes de chapeaux de velours bleu de ciel, gris de lin ou pourpre clair, avec chaîne d'or posée sur le rebord, et deux plumes droites et légères sur le devant. La mode était alors d'exagérer la largeur des épaules au moyen de ces manches bouffantes et relevées, de porter la taille très-longue et fine, de maintenir le bas du corps étroit et serré. Ce vêtement ne pouvait convenir qu'aux hommes jeunes et bien faits. Les gens d'un âge mûr portaient un vêtement analogue, mais dont la jupe descendait aux genoux. Un peu plus tard, c'est-à-dire vers 1450, le corset des hommes consistait en une robe de dessus avec ceinture, manches très-courtes et petit collet rabattu. La jupe était largement fendue latéralement et non ouverte sur le devant (fig. 6)[1].

Chez les femmes, le corset remplace le *bliaut* (voy. BLIAUT), qui cesse d'être porté vers la fin du XIIIe siècle. Contrairement à la marche de la mode des corsets d'homme, ceux de femme prennent plus d'ampleur de 1300 à 1450. Toujours ajustés à la taille, garnis de manches de plus en plus larges, les corsets de femmes sont de trois sortes : le corset de chambre, le corset de voyage et le corset *à parer*[2]. Ces corsets étaient faits d'étoffes de laine, de drap de soie ou de velours doublés de fourrures. Les manches longues en façon de bandes étroites, jusque sous le règne de Charles VI, étant sujettes à être fripées, on les mettait sous presse entre des planches de bois : « Pour 12 paires d'aisselettes de bort d'Illande.....; pour mettre et « presser 6 paires de manches de 6 corsès pour madame la Royne[3]. » Il faut observer que les inventaires mentionnent souvent avec le corset de femme un chaperon de même étoffe et fourrure. Dans le glossaire que donne M. Douët-Darcq à la suite du recueil des *Comptes de l'argenterie des rois de France au* XIVe *siècle*, au mot CORSET, l'auteur ne se prononce pas sur la forme de ce vêtement. « De tant « de citations, dit l'auteur, il ne ressort, j'en conviens, rien de bien « clair, et encore je tombe sur un passage qui vient compliquer la

[1] *Guillaume de Tyr*, manuscr. Biblioth. impér., français (1450 environ). Dans cet exemple, les manches longues, qui peuvent couvrir entièrement les mains, appartiennent à la cotte.

[2] Voyez les *Comptes de l'arg. des rois de France au* XIVe *siècle*, recueillis par M. Douët-Darcq.

[3] Comptes de 1387, k. reg. 18, fol. 68, vo.

« question. C'est dans une lettre de rémission de l'année 1359 :
« *Osterent avec ce aus dictes femmes troys jupons appelez corsez* [1]. »
C'est qu'en effet il était alors assez difficile de distinguer le corset
(robe de dessus) des femmes de la robe de dessous. La coupe était à peu
près la même ; le corset était juste à la taille comme la cotte ou robe
de dessous ; il avait une jupe ronde en cloche. Or, le mot *robe* n'était
qu'un terme général et s'entendait comme tout vêtement long. Ainsi,
pour *chemise* on disait souvent *robe-linge* : « Jehan le Bas fust con-
« dempnez d'aler des prisons tout nu en robe-linge par toute la ville
« et lieux publiques de Montpellier (1392) [2]. De même aussi appe-
lait-on robe tout vêtement à manches d'homme et de femme qu'on
donnait à certaines occasions, comme une sorte de livrée, aux per-
sonnes qui faisaient partie de la suite d'un grand seigneur. Ces robes
étaient, ou des cottes-hardies, ou des corsets, ou des surcots, pelisses
et manteaux. Les mots *jupes* et *jupons* pouvaient donc beaucoup
mieux être appliqués au corset de femme que le mot *robe*, trop
général, par des personnes étrangères aux usages de la toilette.
Voici (fig. 7) un corset de dame noble vers 1320 [3]. Ce vêtement
n'est autre chose qu'une robe de dessus. Il est décolleté tout autant
que la robe de dessous, et colle sur la poitrine et aux épaules. Les
manches sont montées avec épaulettes qui renforcent le corsage au
point où il pourrait glisser sur les épaules, en bridant un peu celles-ci.
Ce corsage est lacé par derrière, ainsi que l'était le bliaut du
xii⁰ siècle. A partir du coude, les manches ne forment plus que des
bandes étroites tombant jusqu'à terre et doublées de fourrure, ainsi
que tout le vêtement. Ces manches sont même parfois (vers 1340)
comme de véritables rubans minces, entourant le bras au-dessus de
la saignée et tombant jusqu'à terre (voy. Cotte, fig. 12) ; ces
bandes ne sont pas toujours de la même couleur que celles du corset,
mais sont doublées de fourrure. Au-dessous de la taille, sur le de-
vant de la jupe, sont ménagées deux ouvertures dans lesquelles on
passe les mains comme dans un manchon, pour les tenir chaudement ;
elles permettent de relever le devant de ce vêtement lourd, puisqu'il
était fourré, et dont la longueur eût gêné la marche. Ces corsets
du commencement du xiv⁰ siècle, très-décolletés, étaient complétés
d'un chaperon qui, comme on sait, pouvait, lorsqu'on l'*enfourmait*,
couvrir complétement les épaules (voy. Chaperon) : « Ledit Robert,

[1] J. reg. 87, n⁰ 224.
[2] *Roba*, en italien, s'entend comme tout avoir transportable. (Voy. du Cange, Roba.)
[3] *Lancelot du Lac*, manuscr. Biblioth. impér., français (1320 environ).

« pour fourreures d'un corset ront d'escarlate pour madicte dame
« (reine de Navarre, 1352), une fourreure de menu vair de 160 ven-
« tres ; pour manches, 24 ; pour un chaperon à enfourmer, 90 ven-
« tres. Somme, 274 ventres, 18 l. 5 s. 4 d. — Pour 12 ermines et
« 18 létices à pourfiller le corset et chaperon dessus diz, 16 d. pour

7

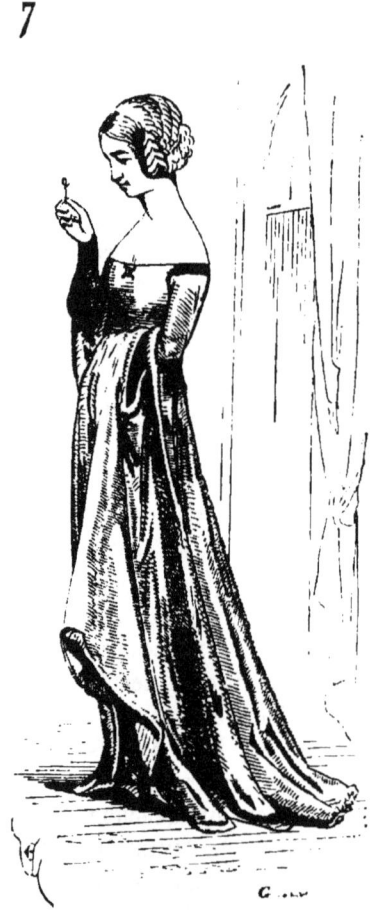

« l'ermine et 8 s. pour la létice, 16 l. 16 s. p. Pour tout, 35 l.
« 16 d. p.¹. » On voit, en effet, dans les peintures de cette époque
(commencement du xiv° siècle), les femmes décolletées, ayant un

¹ Létices, *letisses*, bandes très-étroites de fourrure préparées pour le pourfilage des
vêtements. fourrés.

chaperon sur leur bras ou jeté sur les épaules (fig. 8)[1] en manière

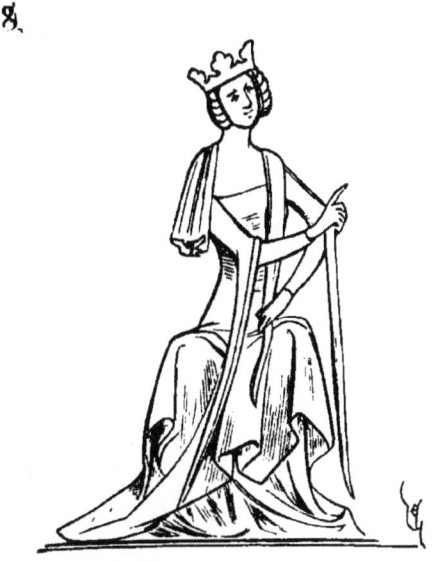

d'écharpe. La forme des corsets de *chambre*, de *char* ou *à parer*,

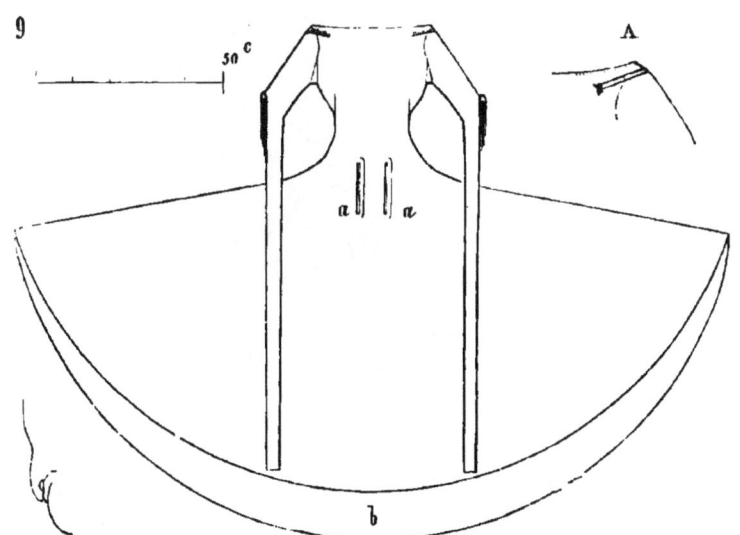

était la même, et ces derniers vêtements ne différaient des autres que par la richesse de l'étoffe mise en œuvre. Outre le chaperon,

[1] *Lancelot du Lac*, manuscr. Biblioth. impér., français (1320 environ).

sous le corsage, lorsqu'il faisait froid et que les femmes étaient
en char ou montaient à cheval, elles posaient une sorte de guimpe
de velours qui couvrait les épaules. La figure 9 donne la coupe du
corset de 1320 par devant. Ajustée à la taille jusqu'aux hanches, la
jupe était très-ample et très-longue par le bas. On voit en *aa* les
deux ouvertures qui servaient à passer les mains pour les tenir chau-

10

dement et relever le devant de la jupe, un peu plus longue par der-
rière que par devant, ainsi que l'indique le tracé en *b*. Une passe-
menterie A, piquée sur l'épaule, consolidait l'épaulette très-étroite du
corsage. Cependant, les manches, ou plutôt ces bandes fourrées qui
prolongeaient les manches, étaient, vers 1370[1], taillées plus larges

[1] *Tristan et Yseult*, manuscr. Biblioth. impér., français (1370 environ).

et ne serraient plus le haut du bras ; mais la taille du corset conti-
nuait à être ajustée et lacée par derrière sans ceinture. Plus tard
encore (1390), on voit les corsets de femme conserver leurs longues
manches en façon[1] de bandes fourrées ; les corsages sont ajustés

quelquefois au moyen d'une fronce qui fait le tour de la taille ; ils
ne sont plus invariablement décolletés, mais, au contraire, couvrent
les épaules et garantissent le cou au moyen d'un collet montant der-
rière la nuque. Ils sont ouverts devant et attachés par des bou-
tons (fig. 10)[1].

De 1390 à 1400, il était de mode de porter des collets très-hauts,

[1] *Lancelot du Lac*, manuscr. Biblioth. impér., français (1390 environ).

aussi bien pour les hommes que pour les femmes. Toutefois, ces collets hauts ne tenaient qu'aux corsets de voyage ou de chambre ; quant aux corsets *à parer*, ils restaient décolletés (voy. Surcot). La forme longue et étroite des pentes des manches explique parfaitement pourquoi il était nécessaire de les maintenir entre des ais, lorsque le vêtement n'était point porté ; il ne fallait pas que ces bandes prissent de faux plis, ce qui eût produit le plus mauvais effet, mais qu'elles tombassent droit le long de la jupe.

Vers 1410, les corsets des femmes sont garnis de manches barbelées ; les corsages sont séparés de la jupe par derrière et forment un pli horizontal à la hauteur des reins, puis descendent par devant sans ceinture, jusqu'aux pieds. Les jupes sont fendues latéralement avec agréments de passementerie ou brodés (fig. 11)[1] ; elles possèdent aussi les deux ouvertures antérieures qui servent de manchons et qui permettent de relever le devant de la robe pour marcher. Ces corsets, comme précédemment, sont très-décolletés, et les épaules n'étaient couvertes, en campagne, que par le chaperon, soit *enfourmé*, c'est-à-dire posé comme un capuchon avec camail, soit jeté sur le cou comme une écharpe. Il ne paraît pas que ce vêtement ait persisté au-delà du commencement du xv⁰ siècle ; il est remplacé par le surcot, qui, avec le peliçon et le manteau, est le seul vêtement de dessus admis.

A la fin de ce siècle, le mot *corset* ne s'applique plus qu'au vêtement spécial de dessous, destiné à serrer la taille et à maintenir la gorge ; mais le mot *corps* est conservé à la partie du vêtement féminin qu'on désigne aujourd'hui sous le nom de *corsage*.

COTTE, s. f. (*cote, cotelle, cotellette, cotielle, keutisèle, hérigaut, cotte-hardie*). Le mot *cota* ou *cotta* est employé, dès le xii⁰ siècle, pour désigner une tunique à manches, commune aux hommes et aux femmes. La cotte est même mentionnée comme vêtement spécial aux clercs jusqu'au xiv⁰ siècle[2]. C'est donc, à proprement parler, la *tunique*. Mais, de l'époque carlovingienne au xvi⁰ siècle, sa forme subit des modifications nombreuses. Elle est courte ou longue, fendue par devant ou sur les côtés, à manches larges ou étroites, avec ou sans ceinture ; pour les femmes, avec corsage serré ou lâche, traînante ou tombant à la hauteur des chevilles, ample ou étroite, ajustée à la taille et aux hanches, ou à plis avec ceinture.

[1] *Le Livre des merveilles du monde*, manuscr. Biblioth. impér., français (1404 à 1417).
[2] Du Cange, *Glossaire*, Cota.

Nous nous occuperons d'abord de la cotte des hommes. Elle est

parfois désignée comme chemise de dessus [1], et c'est qu'en effet la
cotte est le vêtement posé immédiatement sur la chemise, et qui

[1] « Cotta seu camisia superanea. »

appartient à toutes les classes, aux nobles comme aux vilains. Au x° siècle, la cotte est une tunique à manches justes, assez ouverte par le haut pour laisser passer la tête et ne descendant que jusqu'aux genoux ; large à la hauteur de la taille, elle est maintenue autour des reins par une ceinture sur laquelle ses plis retombent. Ce vêtement est de même coupe pour toutes les classes. Ainsi (fig. 1), la cotte que les artistes de cette époque donnent aux souverains est exactement celle que portent les gens du peuple. La vignette A représente le roi Salomon recevant la reine de Saba, et

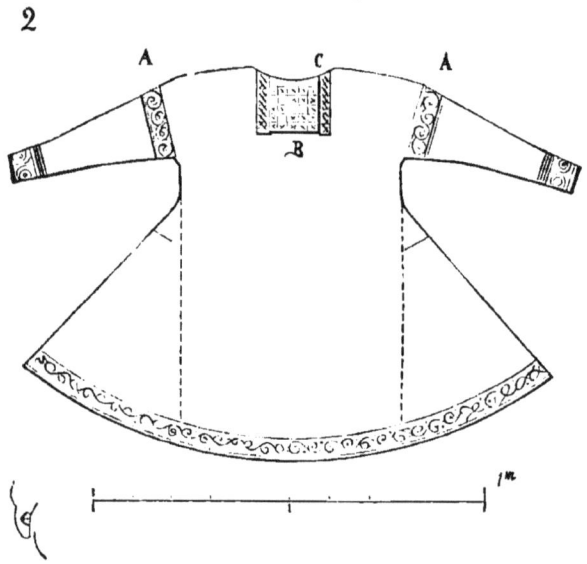

celle B un homme du peuple [1]. Il ne semble pas que cette cotte soit fendue sur le devant ou sur les côtés : habituellement l'extrémité des manches et le bas de la jupe sont garnis de broderies ou passementeries ; des bandes ornées sont cousues en A (fig. 2), un peu au-dessous de l'épaule, et l'ouverture C du cou est placée à côté d'un carré de broderie B qui couvre une partie de la poitrine. C'est sur ce patron que sont taillées les tuniques dites de Charlemagne que l'on voit figurées dans l'ouvrage publié à Nuremberg en 1790 [2]. Ces broderies sur les bras et la poitrine sont une importation byzantine. Plus tard, vers la fin du xi° siècle, les jupes s'allongent, les manches

[1] Manuscr. Biblioth. impér., Bible, fonds Saint-Germain, latin, x° siècle.
[2] Voyez les tuniques dites de Charlemagne (Willemin, t. I).

3

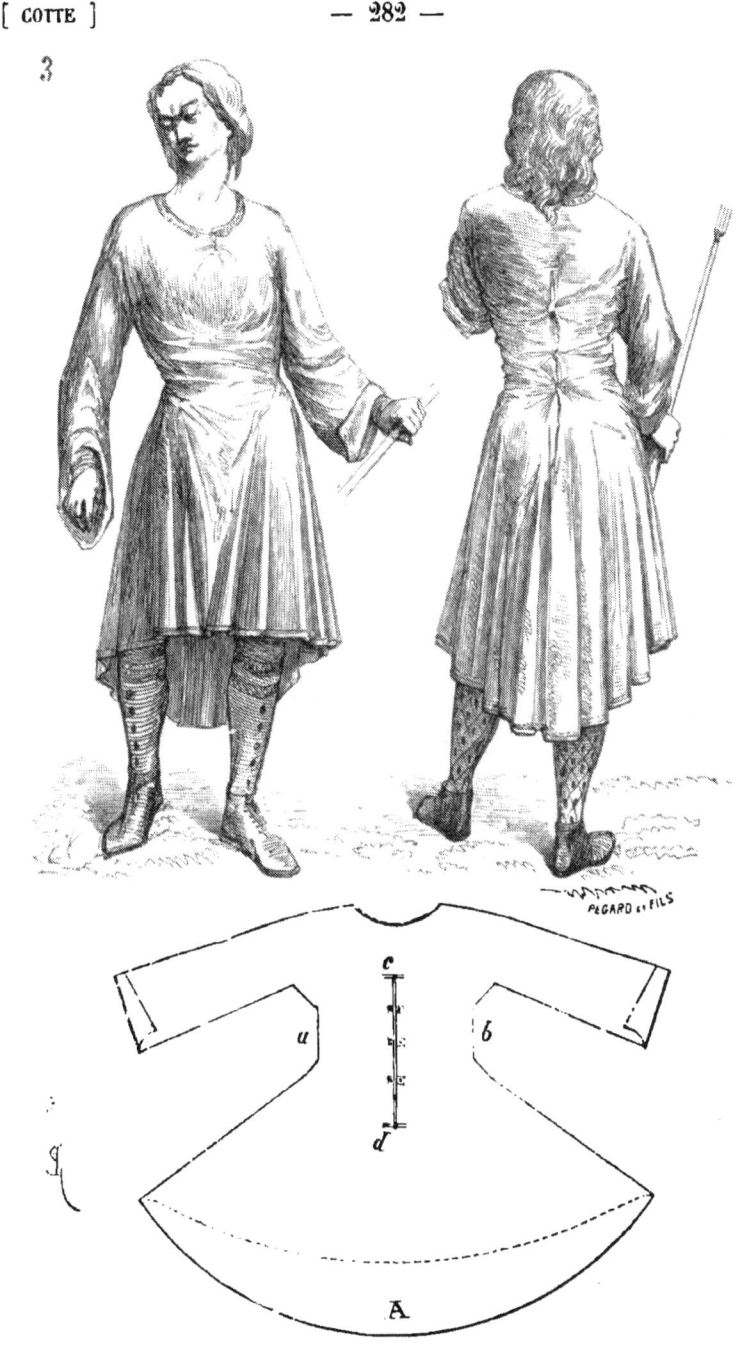

sont tenues plus larges et quelque peu ouvertes à leur extrémité ;

la ceinture disparaît, et le vêtement ne serre la taille qu'au moyen d'agrafes posées sur les bords d'une ouverture pratiquée au dos (fig. 3) [1].

La cotte (voy. le patron de la face postérieure A) est, de *a* en *b*, coupée à peu près juste à la taille ; une fente pratiquée de *c* en *d*, munie d'agrafes, facilite le passage des épaules par la partie étroite

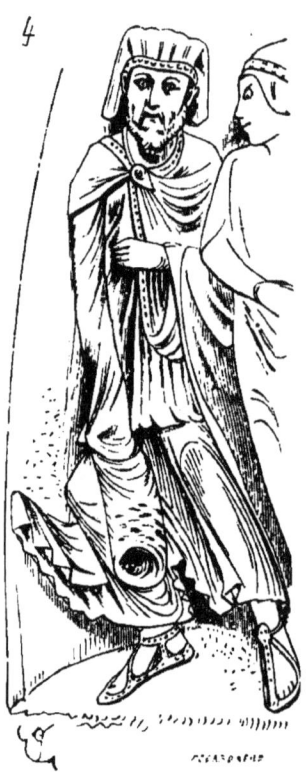

ab, en permettant de la distendre. Lorsque la cotte est passée au cou et aux bras, on rapproche les deux côtés de la fente au moyen des agrafes, et la taille se trouve suffisamment serrée pour ne pas gêner les mouvements. La jupe est taillée très-ample à son extrémité inférieure, et forme ainsi de nombreux plis. Les manches s'élargissent près du poignet, sont un peu fendues à leur extrémité pour former retroussis et dégager la main. Les manches serrées de la

[1] Personnages sculptés sur les chapiteaux de la nef de l'église abbatiale de Vézelay et sur le linteau de la porte principale (1100 environ).

chemise paraissent aux poignets ; habituellement un manteau plus
ou moins long, attaché sur l'épaule, couvre le dos et ne laisse pas
voir l'agrafure. La jupe de cette cotte est très-fréquemment tenue
plus longue par derrière que par devant, mais n'est pas fendue.
On voit dans les peintures de la voûte de l'église abbatiale de Saint-
Savin, en Poitou, des personnages revêtus de la cotte descendant aux
genoux, avec ceinture à la taille recouverte par les plis .de l'étoffe,
riche galon formant collier et descendant droit sur la poitrine
jusqu'au nombril ; les manches de ces cottes sont serrées, avec
poignets ornés de passementeries et de pierreries. Ces peintures
datent de la fin du XIᵉ siècle. Les personnages importants, les vieil-
lards, portent la tunique très-longue, très-ample, avec ceinture

que recouvre la partie supérieure du vêtement. Les manches de ces
sortes de tuniques sont beaucoup plus longues que les bras, taillées
en large fourreau (fig. 4) [1]. Ces vêtements paraissent coupés dans des
étoffes très-fines et souples. Lorsqu'on laissait pendre les bras, ces
longues manches descendaient, en recouvrant les mains, jusqu'au
dessous des genoux. A leur extrémité, elles étaient plissées à petits
plis transversaux réguliers, de manière à pouvoir être relevées faci-
lement sur le poignet. Quelquefois, pendant le XIIᵉ siècle, la cotte
ne possède qu'une seule manche longue, celle du bras gauche, afin
de servir au besoin de manchon ; la main droite restait découverte [2].

[1] Personnage sculpté sur un des voussoirs de la porte principale de l'église abbatiale
de Vézelay (1100 environ).

[2] Manuscr. de Herrade de Landsberg, XIIᵉ siècle, biblioth. de Strasbourg (voy. la vi-
gnette représentant l'*Adoration du veau d'or*).

A la même époque, les gens du peuple, les ouvriers, portaient des cottes dont la coupe était la même que celle donnée figure 2 ; et en travaillant, ils relevaient dans la ceinture les pans de la jupe et de la tunique de dessous, ou chemise, qui tombait sur les braies (fig. 5)[1]. Alors aussi certaines cottes de cérémonie, chez les nobles, étaient très-longues ; une sorte d'écharpe ou de ceinture en étoffe roide, posée lâche, entourait la taille. Le manuscrit de Herrade de Landsberg[2] nous montre le roi Pharaon ayant derrière son trône un personnage portant l'épée du prince. Cette manière de connétable est vêtu d'une longue tunique mi-partie ; une ceinture large, paraissant être faite d'une étoffe roide, entoure négligemment la taille et laisse tomber un de ses bouts par devant jusqu'à la hauteur des genoux. La jupe est fendue et profondément barbelée par le bas ; une courroie tenant au fourreau de l'épée passe dans cette fente pour s'attacher probablement sous la cotte (fig. 6). Les manches sont justes et ornées aux poignets et aux arrière-bras de larges bandes de passementerie. Les grands personnages, dans les provinces de l'Ouest, portaient, vers le milieu du xiiᵉ siècle, la cotte longue tombant sur les pieds par-dessous le bliaut (voy. les statues du portail Royal de la cathédrale de Chartres, 1145). Cette longue tunique était même, dans certains cas, un vêtement de chevauchée jusque vers 1180. Il fallait que sa jupe fût assez ample et faite d'étoffe assez fine et souple pour ne point gêner sur la selle ; fendue par devant et par derrière, elle permettait d'ailleurs d'enfourcher le cheval ; quant au bliaut qui la couvrait, il était fendu latéralement ou seulement par derrière. Le beau Psautier de la Bibliothèque impériale, qui date de 1180 à 1200[3], montre parmi les vignettes françaises un certain nombre de ces gentilshommes ainsi vêtus à cheval, sous le bliaut et le manteau (fig. 6 *bis*). L'artiste a prétendu représenter un des rois mages. La cotte, longue tunique qui descend jusqu'aux pieds, est blanche ; le bliaut à manches justes, mais qui laisse apparaître l'étoffe de la cotte aux poignets, est bleu, avec riche bordure d'or au bas, et ceinture. Le manteau est de couleur brune et la barrette est blanche. Les harnais du palefroi sont rendus avec une grande précision ; la selle est rouge, avec arçons, cuiller d'or et couverture couleur ardoise piquée de blanc

[1] Manuscr. de la biblioth. de Strasbourg, Herrade de Landsberg (voy. la vignette représentant la *Construction de la tour de Babel*, 1150 environ).

[2] xiiᵉ siècle.

[3] Admirables vignettes de l'école française de 1190 environ.

(voy. HARNAIS). A la même époque, les hommes du peuple sont vêtus de la cotte descendant à mi-jambe, fendue par devant, avec

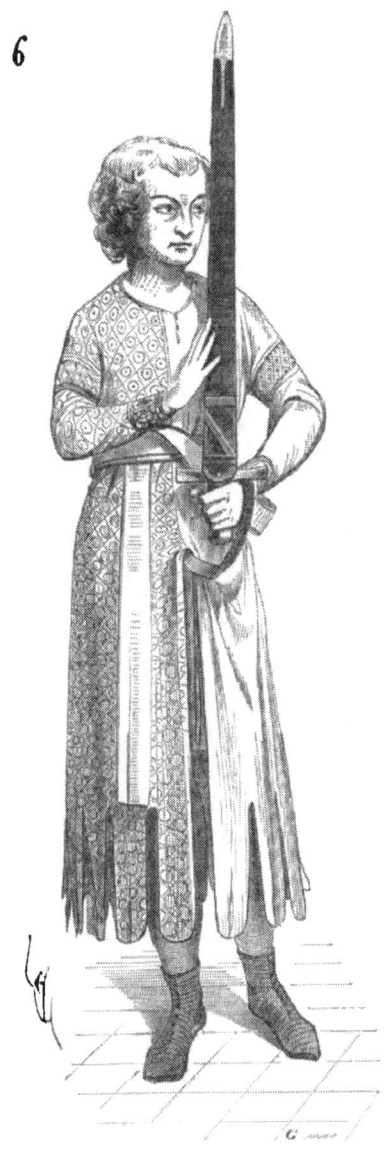

6

ou sans ceinture, mais ne portent pas le bliaut, vêtement noble, sur cette tunique.

La cotte des hommes nobles, pendant le xiiie siècle, descend au-
dessous des genoux ; elle est à manches étroites, un peu fendue sur
le devant du cou pour faciliter le passage de la tête, et des deux côtés
de la jupe jusqu'à la hauteur des hanches, pour permettre de monter
à cheval. Celle des vilains est plus courte de jupe et ne dépasse
guère les genoux.

6 bis

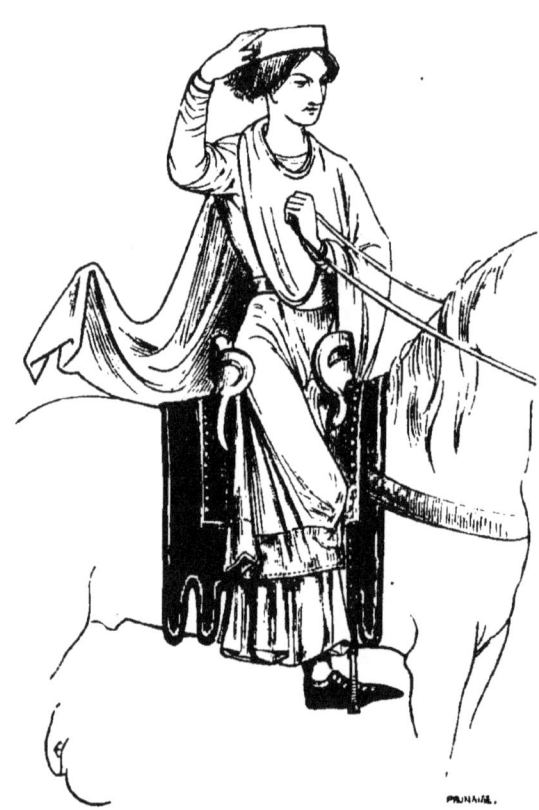

Joinville rapporte que le roi saint Louis venait souvent au jardin
de Paris (au Palais), « une cote de chamelot vestue, un seurcot de
« tyreteinne sanz manches, un mantel de cendal noir entour son
« col, mout bien pigniez et sans coife, et un chapel de paon blanc
« sur sa teste, et fesoit estendre tapis pour nous seoir entour li [1]. »

[1] Voy. *Hist. de saint Louis*, par Jean, sire de Joinville, publ. par M. Natalis de
Wailly. Il faut dire que Louis IX était d'une extrême simplicité dans ses habits, et que

Cette manière de se vêtir se conserva depuis la fin du règne de Philippe-Auguste jusque vers 1270, et, quand on mettait un surcot sur la cotte, il fallait que celle-ci dépassât ce surcot par le bas de quelques doigts. Il était rare que cette cotte ne fût pas serrée autour de la taille par une ceinture, tandis que le surcot des hommes en était dépourvu. Si les manches de la cotte des hommes étaient justes du coude au poignet, avec quelques boutons pour

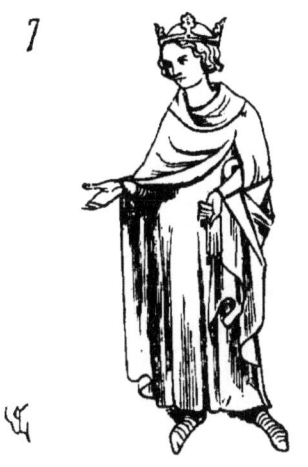

permettre le passage de la main, elles s'élargissaient du coude à l'épaule, afin de laisser les aisselles libres. Ces vêtements étaient faits de drap léger de laine ou de drap de soie : « Dariere ces trois « barons (Enguerrans de Coucy, Ymbers de Biaugeu et Herchan- « baus de Bourbon) avoit bien trente de lour chevaliers en cottes « de drap de soie, pour aus garder [1]. » Vers la fin du xiiie siècle, la

cette simplicité fut poussée à l'excès, pour le temps, après son retour d'Égypte : « Li « benoiz roys estoit merveilleusement humbles en robes et en appareil. Eius que il vint « d'outre mer à la première foiz que il passa, il vesti puisque touz jours robes de pers ou « de bleu tant seulement, ou de camelin ou de noire brunete ou de soie noire et lessa « touz paremens d'or et d'argent en ses seles et en les freins et en autres choses de tele « maniere et toutes robes de couleurs fors de celes dessus dites ; ne il not puis panes de « ver ne de gris en ses robes ou en ses couvertouers, mes de connins ou d'aigniaus, et « non pourquant il avoit couvertouers de dos de escureus et de pennes de noirs aigniaus « et ot aucune foiz mantel fourré de pennes d'aigniaux blaus...... Et avecques ce puis « qu'il revint d'outre mer il n'avoit freins ne esperons fors que de fer et de blanches « seles. » (*Hist. de la vie et des miracles du roy saint Louis*, Biblioth. impér., fran- çais, 1293, environ.)

[1] Le sire de Joinville. *Hist. de saint Louis*. cour tenue par le roi à Saumur.

cotte des hommes prend diverses formes : les unes, qui appartiennent aux habits de cérémonie, sont longues, descendent aux chevilles, tombent droit sans ceinture (fig. 7) [1], et sont portées avec le surcot ou le manteau ; d'autres, plus courtes, de même sans ceinture, composent une partie importante du vêtement de ville des gentilshommes. On les porte avec le chaperon, dont le camail orné de longues barbelures tombe jusqu'à la saignée (fig. 8) [2]. Dans

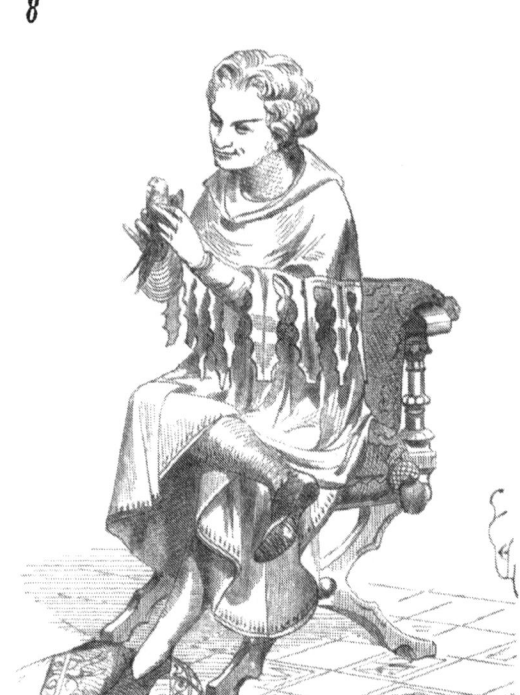

8

l'exemple que nous présentons ici, la cotte est brune, le chaperon bleu clair doublé de blanc, et les chausses sont vert gris. Si la température est froide, le chaperon est remplacé par un corset, un surcot ou un peliçon de couleur sombre. C'est à la même époque, c'est-à-dire vers 1350, que les hommes commencent à porter la cotte hardie. Celle-ci est courte, sans plis, ajustée à la taille, sur

[1] Philippe le Hardi. Manuscr. de la Biblioth. impér., *Hist. de la vie et des miracles de saint Louis* (dernières années du XIIIᵉ siècle).
[2] Manuscr. Biblioth. impér., *Lancelot du Lac,* français (1340 environ).

la poitrine et les hanches, et est fermée par devant au moyen de boutons (fig. 9) [1]. De petits boutons très-rapprochés permettent de serrer les bouts des manches du coude au poignet. Avec cette cotte on portait aussi le chaperon barbelé et la ceinture basse d'orfévrerie, à laquelle était suspendue la longue dague. Ce vête-

9

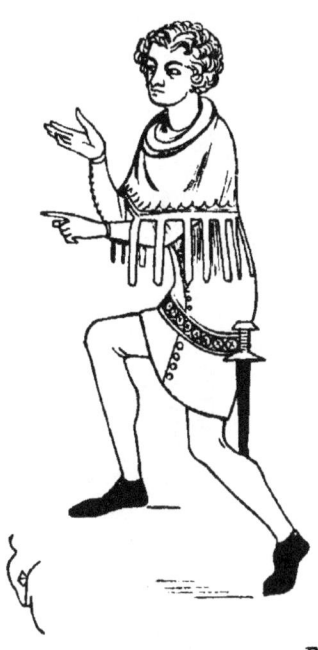

ment, propre à monter à cheval, porté à la ville et en campagne de 1350 à 1380, avec quelques légères modifications, est d'une coupe gracieuse ; on lui donnait aussi le nom de *cotte à chevaucher*, et il appartenait aux gentilshommes. Dans cet exemple, la cotte est jaune orange, le chaperon rouge avec agréments et les chausses vertes. Il est à observer que ces cottes hardies sont habituellement de couleurs claires, unies ; on ne commence guère à les faire d'étoffes brochées ou tissées de diverses nuances, ou mi-parties, que vers 1360. Alors aussi la cotte hardie se compose de deux vêtements superposés : l'un, celui de dessous, avec manches très-justes et capuchon étroit ; le second, celui de dessus, avec manches un peu

[1] Même manuscrit.

plus amples, mais ne dépassant pas les coudes. Une large bande de
drap d'or ou de passementerie accompagne le col, très-ouvert et

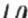

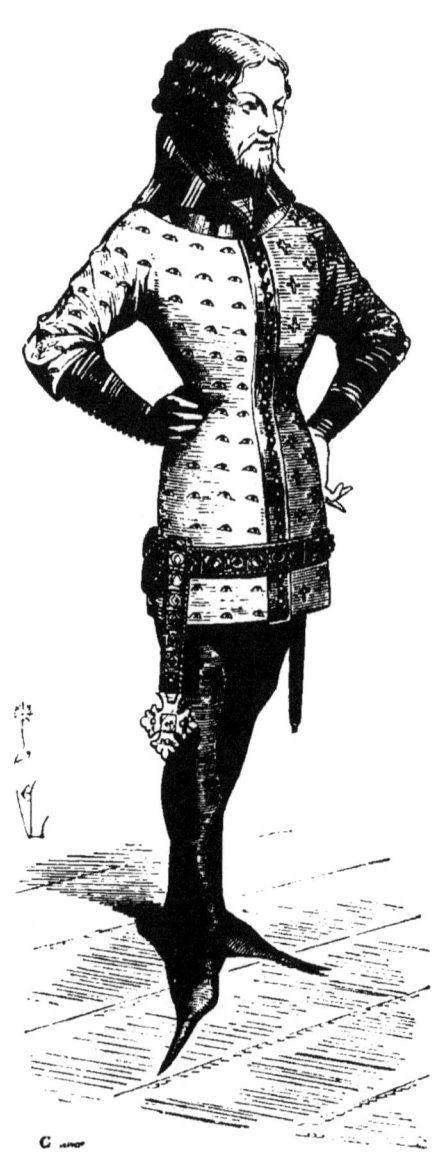

recouvert en partie par le capuchon. Le corsage est bombé, forte-
ment rembourré pour faire saillir la poitrine. Les boutonnières sont

prises dans un large galon d'or ou de passementerie (fig. 10)[1]. Au
bout pendant de la ceinture noble est attaché un riche joyau. Toute-
fois cette dernière coupe de la cotte hardie paraît avoir été adoptée
en Italie et en Provence avant d'être acceptée en France. Les vête-
ments des hommes, si simples pendant le XIII^e siècle, furent façonnés

11

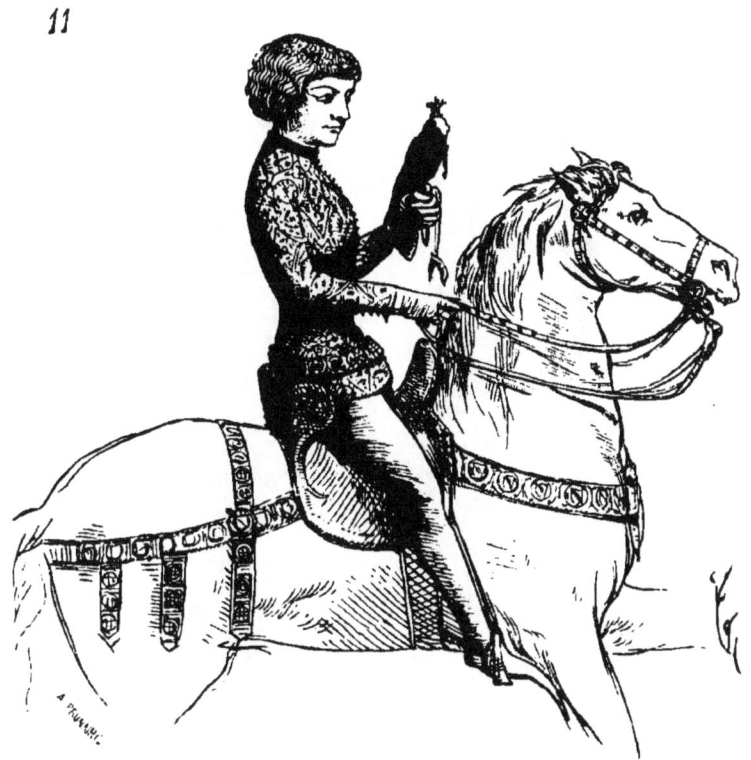

vers le milieu du XIV^e siècle avec un luxe prodigieux. Les archives
de l'empire conservent le contrat de dépôt d'une cotte ayant appar-
tenu à Louis II de Bourbon, pendant son séjour en Angleterre
comme otage du roi Jean, après la bataille de Poitiers. Cette cotte fut
laissée en gage à un certain Italien, nommé Jean Donat[2], exerçant

[1] Manuscr. Biblioth. impér., *Lancelot du Lac*, français (1360 environ). Les vignettes
de ce manuscrit sont dessinées et peintes par un artiste italien. La cotte de dessus est
mi-partie violet clair avec croisettes d'or, et jaune avec yeux blancs redessinés. La cotte
de dessous, dont on ne voit que les manches et le capuchon, est bleu de roi avec rayures
d'or; les chausses sont mi-parties noir et rouge. Sous le capuchon, la bordure du col de
la cotte est or.

[2] Ou Donato. Ce devait être un de ces Lombards qui faisaient le commerce dans tout
l'Occident et prêtaient sur gage.

à Londres la profession d'*espicier*, pour la somme énorme de quatre mille deux cents écus d'or.... « Premierement la dite cote est de « drap d'escarlate rousée, ouvrée de plusieurs et divers ouvraiges « de perles grosses et menues, de rubis ballais et de saphirs... » S'ensuit l'inventaire des perles et pierreries qui couvrent cette

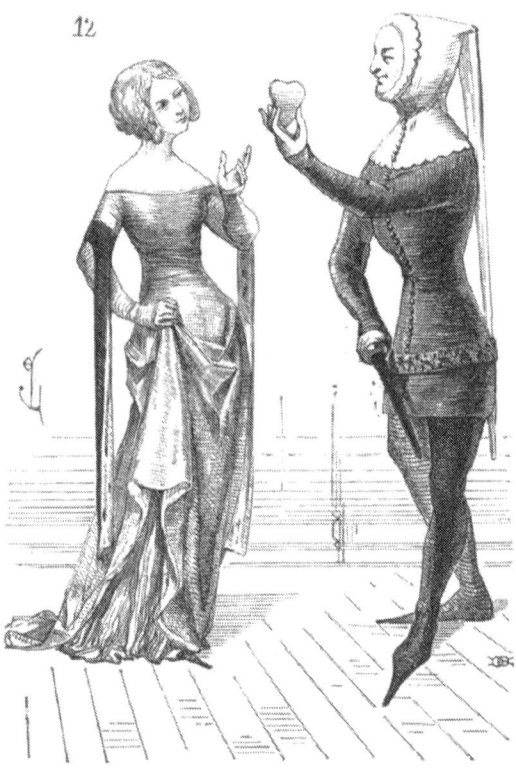

cotte, lequel donne 595 perles grosses et menues, 18 saphirs et 60 rubis balais [1]. Bien entendu, un vêtement de ce prix n'était point fait pour être caché sous un corset, un surcot ou un peliçon. C'était une cotte hardie parée, propre à chevaucher les jours de gala (fig. 11) [2]; juste à la taille, aux hanches, à la poitrine, aux bras, et qui dessinait exactement les formes du corps. On voit, dans cette figure, la riche ceinture de joaillerie posée au bas des reins. Pour couvrir la tête, on portait sur la cotte hardie française un capuchon juste, boutonné, très-serré sous le menton, et dont le camail ne

[1] Voyez *Biblioth. de l'Ecole des chartes*, 4e série, t. II, p. 268.

[2] Manuscr. Biblioth. impér.: *Prières*, latin, n° 924 (1360 environ).

descendait pas jusqu'aux épaules. Un cadre à miroir, d'ivoire, de
1360 environ, provenant de la collection de M. Maskell, de style
français, nous montre un jeune gentilhomme présentant son cœur
à une demoiselle, qui semble en accepter l'hommage d'assez bonne
grâce. Le cavalier, qui sort de son palais, est vêtu de la cotte hardie
(fig. 12), exactement juste au corps, boutonnée par devant. Il est
coiffé du capuchon juste dont nous venons de parler, festonné et

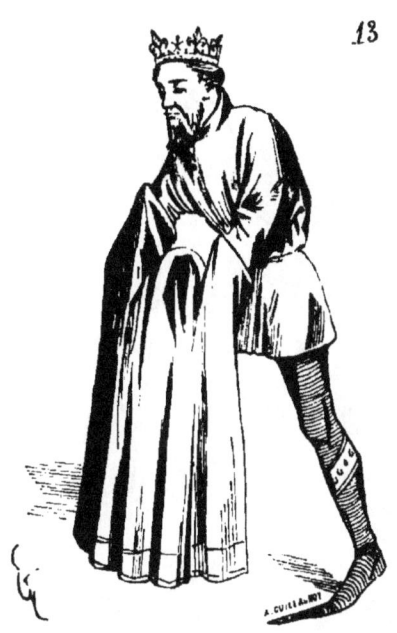

13

retourné autour du visage. Au sommet, ce capuchon se termine
par une longue pointe tombant jusqu'au bas de la cotte. La dague
est attachée sur la cuisse droite, suivant la mode française. La jeune
femme est vêtue du corset à longues pentes aux manches, par-dessus
une cotte ample descendant sur les pieds. Cependant, sous le surcot
ample ou le corset, les hommes portaient encore, au commencement
du xve siècle, la cotte courte de jupe, à manches larges aux aisselles,
avec petit collet et ceinture. La vignette dont nous présentons
(fig. 13) une copie [1], montre un personnage noble quittant son
surcot. Dessous ce vêtement, il est couvert de la cotte courte sur la
chemise et des chausses. Cette cotte est bleue et les chausses sont

[1] Manuscr. Biblioth. impér., Boccace, français (1420 environ).

rouges avec bande d'or à la hauteur des mollets. Très-courte
de jupe, elle ne pouvait gêner lorsqu'on montait à cheval, et,
sauf le petit collet bas, elle était complétement cachée sous le
surcot, plus long qu'elle. Mais ce genre de vêtement n'est plus porté,
à dater de 1430 environ, par les classes élevées, et la cotte des
gentilshommes n'est qu'une cottelle ou cottelette, c'est-à-dire une
sorte de pourpoint dont on n'aperçoit plus que le collet montant et

14

les manches justes sous le corset, le surcot, le peliçon ou le mantel
court [1]. La jupe de la cotte primitive disparaît complétement, et il
ne reste de ce vêtement que le corsage ajusté avec courtes basques
ouvertes par devant. Le nom de cotte se perd pour prendre le nom
de *pourpoint*, et alors celui-ci s'attache aux chausses. Toutefois
les vilains, les paysans, conservèrent la cotte beaucoup plus tard.
De fait, c'était le seul vêtement qu'ils portassent sur la chemise
(fig. 14) [2]. Par-dessus la cotte sans ceinture le capuchon à camail

[1] Voyez CORSET.
[2] Manuscr. Biblioth. impér., latin (1460 environ).

était *enfourmé*. Ce capuchon avait parfois une pente qui couvrait le dos, ainsi que le montre l'exemple que nous donnons ici. Cette cotte était exactement la blouse de notre temps, fendue latéralement du bas jusqu'à la hauteur des hanches, et sur le devant du col jusqu'à l'estomac. Cette ouverture était fermée par deux ou trois boutons (fig. 14 *bis*) [1]. Ces deux personnages représentent des

14 *bis*

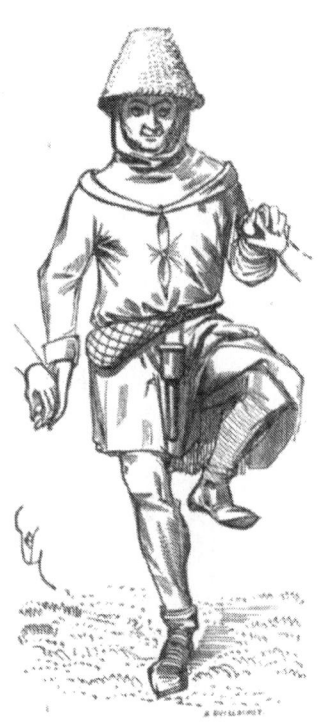

paysans : le premier porte des *grèves* de feutre qui couvrent le tibia par-dessus les chausses ; le second a mis sa besace en guise de ceinture, et devant lui est suspendu l'étui renfermant le couteau et la pierre à repasser la faux ; il est coiffé d'un chapeau de feutre gris à longs poils sur le chaperon. Les cottes étaient faites de laine ou de grosse toile [2]. Les gentilshommes portaient, au XIVe siècle, la cotte hardie par-dessus l'armure. (Voy. la partie des ARMES.)

[1] Manuscr. Biblioth. impér., latin (1460 environ).
[2] Burel : « D'un gros burel vestu. » (*De l'Eschassier*, dit du XIVe siècle. Jubinal. *Jongleurs et trouvères*, vol. 1).

La cotte des femmes conserve, pendant les x^e et xi^e siècles, la forme d'une longue tunique à manches justes sur l'avant-bras. Il ne paraît pas qu'elle eût alors une ceinture. C'était une seconde chemise (la première, un peu plus courte, étant désignée sous le nom de *robe-linge*) tombant jusqu'aux pieds, ne laissant que le cou découvert. Faite d'étoffe légère à petits plis, très-ample de jupe,

15

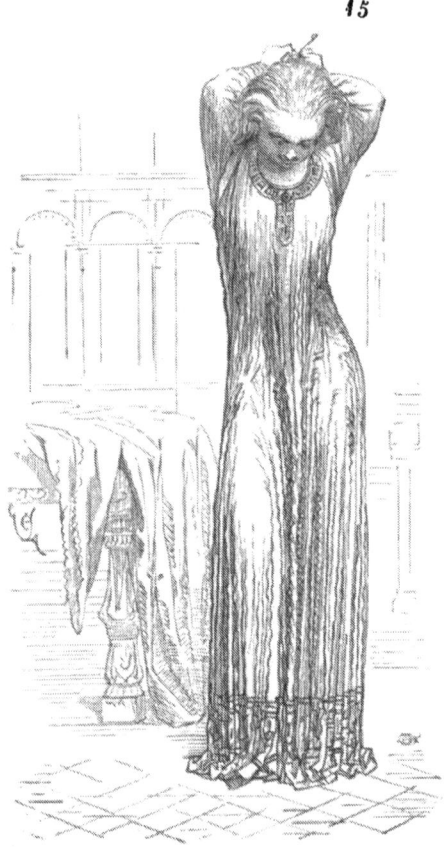

elle était souvent décorée de broderies au col, aux poignets et au bas de la jupe. Le col était fendu par devant pour permettre de passer la tête, et cette fente était fermée par une agrafe ou un bouton. Ce vêtement (fig. 15), qu'on voit si souvent reproduit sur les bas-reliefs et miniatures du xi^e siècle, était posé sous le bliaut ou seulement sous le manteau. Dans ce dernier cas, la taille était serrée par une ceinture d'étoffe ou plutôt par une sorte d'écharpe assez ample, dont les bouts tombaient habituellement par devant. Le bliaut

faisait ainsi la troisième robe (voy. BLIAUT). Jusque vers la fin du
XII° siècle, ces cottes de femme, dont la forme ne subit pas de
modifications sensibles, semblent avoir été faites d'étoffes fines,
souples, à plis crêpelés, assez semblables à ces tissus orientaux
de soie écrue ou de laine fine qu'on fabrique encore aujourd'hui.

16

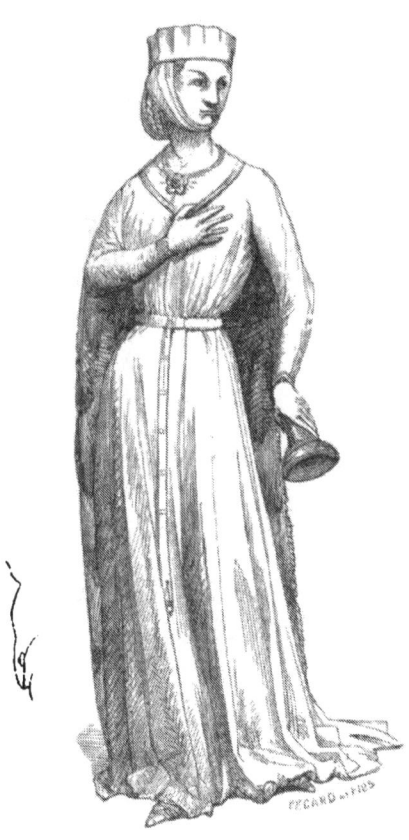

Ce n'est qu'au commencement du XIII° siècle que cette mode subit
de notables changements : les cottes des femmes ne sont plus taillées
dans ces étoffes fines, souples, à petits plis crêpelés, mais dans des
draps de soie, des tissus de laine ou de lin assez épais et consistants ;
les plis sont dès lors plus larges. Ces cottes sont serrées par une
ceinture allongeant beaucoup la taille, et la gorge était évidemment,
sous cet habit, maintenue par un corset ou tout au moins une large

ceinture (fig. 16)[1]. Les manches, étroites aux poignets, sont assez amples aux entournures et collent sur les épaules, ainsi que le corsage. Assez large à la hauteur de la taille pour former des plis, la jupe en cloche, sans ouverture par devant, ou sur les côtés,

16 ^{b..}

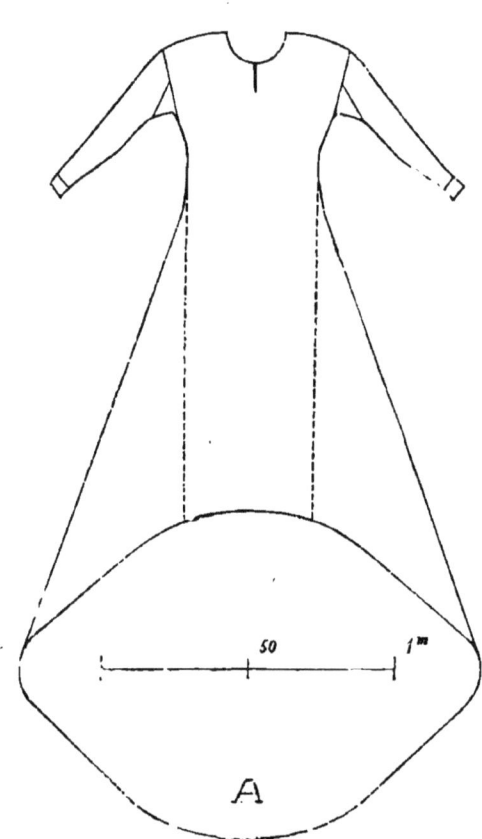

A

tombe sur les pieds et s'étend par derrière de manière à former une queue arrondie. Voici (fig. 16 *bis*) quelle est la coupe de ce vêtement. On voit en A la traîne postérieure.

Plus tard, vers 1250, la cotte, faite d'étoffes moins souples, d'un tissu plus roide, forme de très-larges plis le long de la jupe, mais

[1] Vierges sages et folles sculptées sur les pieds-droits de la porte centrale de la cathédrale d'Amiens (1225 environ),

est ajustée sur la poitrine avec quelques plis rares à la hauteur de
la ceinture, en laissant la taille moins longue. La jupe conservait
la traîne par derrière, et devait être relevée par devant pour ne pas
gêner la marche (fig. 17)[1]. Ces cottes étaient portées parfois avec
le bliaut, presque toujours avec le manteau, comme dans les deux

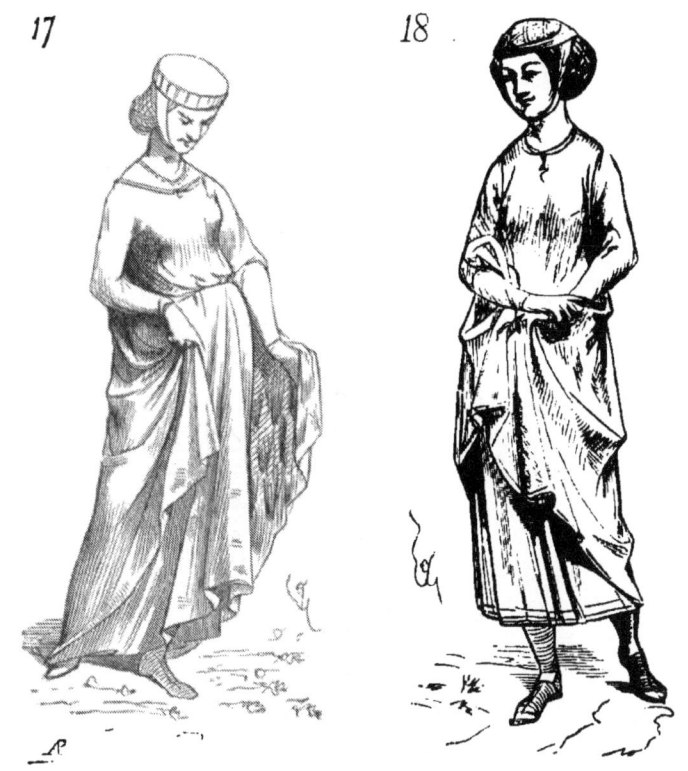

exemples précédents. Vers ce même temps, on voit que, si les bour-
geoises portaient le bliaut sans manches et non fendu latéralement,
la cotte était courte et ne descendait qu'au-dessous des mollets
(fig. 18)[2]. Mais les dames nobles portaient, sous le bliaut sans
manches et descendant en cloche sur les pieds, la cotte très-longue,
avec traîne plus ou moins développée. Cette mode était fort usitée
au commencement du xive siècle, c'est-à-dire de 1295 à 1320

[1] Sculptures du portail méridional de Notre-Dame de Paris (1257). Chartres, Reims,
tombeaux de Saint-Denis (1245).

[2] Manuscr. Biblioth. impér., *Li Roumans d'Alixandre*, français (1260 environ).

(fig. 19) [1]. Cette dame relève le bliaut de la main droite et découvre ainsi la cotte longue, dont les manches justes apparaissent. Elle est coiffée du chaperon léger blanc. Le bliaut est rouge et la robe gris pourpre. Ce fut au commencement du XIVe siècle que les cottes commencèrent à être quelque peu décolletées. Les manches étaient

19

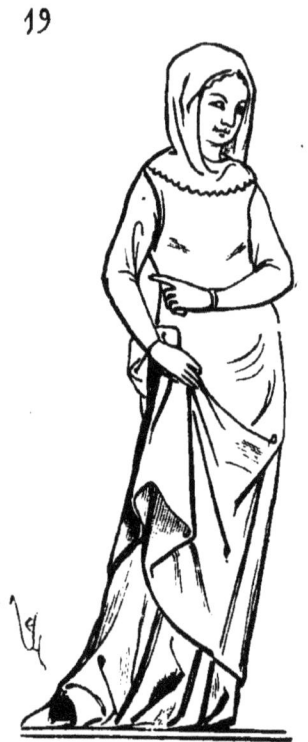

justes alors jusqu'aux épaules, le corsage collant sur la gorge, la taille courte. La jupe était, de même que précédemment, courte pour les bourgeoises et longue, avec traine, pour les dames nobles. Cependant, le bliaut était déjà remplacé par le surcot, et, dans ce cas, le surcot ayant une longue traine, la jupe de la cotte ne descendait qu'au-dessous des chevilles (fig. 20) [2]. Il est souvent difficile, à cette époque, de distinguer la cotte de la surcotte ou le surcot du bliaut ; la cotte à traine avec bliaut en cloche sans queue, de la cotte en cloche avec le

[1] Manuscr. Biblioth. impér., *le Miroir historial*, français (1330 environ).

[2] Manuscr. Biblioth. impér., *Pèlerinage de la vie humaine*, français (fin du XIIIe siècle). Cette dame, assise sur un tertre de gazon, n'est vêtue que de la cotte.

bliaut à traîne. Le commencement du xive siècle, pour les vêtements
des femmes comme pour tant d'autres choses, marque le point de
départ d'une suite de changements rapides. Jusqu'alors, les habits,
pour les deux sexes, étaient longs, amples, et les modifications
introduites dans la coupe des vêtements ne portaient que sur des
variations de médiocre importance[1]. Mais, à ce moment, on voit
naître de nouvelles modes ; le *jeu* des robes se complique, leur

destination se confond souvent. La variété de formes des vêtements
féminins s'étend. Il y a évidemment des cottes et surcottes très-
diverses, suivant les circonstances et les saisons : tantôt elles sont
très-étroites ; puis tout à coup elles deviennent fort amples, jusqu'au
moment, vers le milieu du xive siècle, où les modes reprennent une
marche régulière[2]. Alors, à la ville, les robes de dessus sont elles-
mêmes maintenues assez courtes pour laisser voir la cotte ; parfois
même, s'il fait chaud, les femmes se contentent de la cotte, qui alors
prend nom de cotte hardie ou de corset :

> « Fault chauces et cotte hardie
> « Courtelette, afin que l'en die :
> « Vez là biau piet et faitivet[3]. »

[1] Voyez les statues des reines déposées dans l'église abbatiale de Saint-Denis, et, entre
autres, la belle figure de marbre d'Isabelle d'Aragon, femme de Philippe le Hardi, morte
en Calabre (1270), au retour de Tunis.

[2] Voyez CORSET, MANTEAU, PELIÇON, SURCOT.

[3] « Voilà un joli pied et bien chaussé. » (Eust. Deschamps. *le Miroir de mariage*.)

Toutefois, ces cottes hardies des femmes n'étaient pas assez courtes pour qu'on pût voir la jambe au-dessus de la cheville. Il n'était, d'ailleurs, que les bourgeoises qui portassent des cottes relativement courtes. Et même, vers·la fin du XIV⁰ siècle, ces cottes tombant sur les pieds, on les relevait pour marcher. Seules, les femmes du peuple portaient encore des cottes courtes. L'ampleur des vêtements féminins était devenue prodigieuse après la mort de Charles V, lorsque le luxe des habits s'étendit d'une façon scandaleuse de la noblesse à la bourgeoisie. Alors, il ne paraît pas que les femmes portassent jamais la cotte simple, à moins que ce ne fût dans leur chambre. La cotte était toujours mise sous le corset ou le surcot à longues et larges manches traînantes. C'est à peine si l'on apercevait les manches de la cotte, toujours serrée ; quant à la jupe, elle apparait seulement par les fentes latérales du corset ou surcot ample, et elle tombe sur les pieds. Ce fut aussi à cette époque que les femmes abandonnèrent les poulaines, qui devenaient trop gênantes avec ces longues et larges robes de dessus, pour les reprendre vers 1410. « En ce tems [1] « commenchoient à caïr [2] les poullainz et revint une maniere « d'estas de vestures pipelottées de tantez manierez de desgui- « seeures qui n'est nul qui les peust escripre ; avec unez grandez « manchez pendentez, passantez la longueur de la robe [3]..... » Cette importance donnée au vêtement de dessus, au corset ou surcot, que les femmes ne quittent pas, modifie la forme des cottes. Celles-ci commencent à se composer d'un corsage très-simple, collant, à peine apparent sous la robe de dessus ; corsage sur lequel est montée une jupe, plissée à la taille, très-ample, sans traîne, mais tuyautée ou largement bordée par le bas de fourrures sur une hauteur de 30 à 40 centimètres. C'est vers 1420 que cette mode parait prendre naissance. En relevant le corset ou le surcot, ainsi que cela était nécessaire pour marcher, la partie infé-rieure de ces jupes était apparente (fig. 21) [4] et laissait voir le pied, qui recommençait à être chaussé de poulaines. Cette dame est coiffée du hennin avec épais bourrelet de velours bleu, orné d'un

[1] *Chronique de France et de Normandie* de P. Cochon, de 1371 à 1424, année 1383, manuscr. Biblioth. impér., français, n° 9859.

[2] Passer de mode, choir.

[3] Ces *manchez pendentez* tenaient aussi bien alors aux vêtements des hommes qu'à ceux des femmes.

[4] Manuscr. Biblioth. impér., Boccace, *Du déchiet des nobles hommes*, français (1420 environ).

chef de drap d'or avec joyaux. Une voilette blanche empesée, très-transparente, tombe jusqu'au milieu du visage et forme cloche par

21

derrière. La jupe de la cotte verte, tuyautée par le bas, est montée sur un corsage très-décolleté, brodé d'or. Une collerette unie, trans-

parente, empesée, enveloppe les épaules. Le surcot est fait d'un tissu rose changeant, doublé de petit-gris ; la ceinture, très-large, est verte et or. Ici la cotte remplit à peu près le rôle des jupons des toilettes de nos dames ; elle est terminée en cloche, sans traine, et c'est le surcot qui possède une longue queue. Il est à manches justes, et il est à croire que le corsage de la cotte n'en était point pourvu.

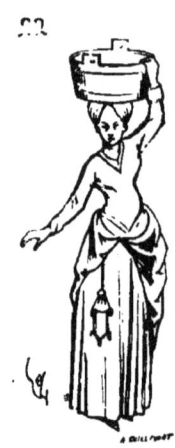

Les petites bourgeoises, les paysannes, portaient de même la cotte avec robe de dessus, et cette cotte était simple (fig. 22)[1], ou bordée par le bas (fig. 23)[2]. L'escarcelle ou aumônière était attachée sur cette cotte et sous la robe, relevée habituellement pour faciliter la marche ou vaquer aux occupations domestiques. On appelait *cottes sengles* celles qui n'étaient point doublées. Nous ne nous étendrons pas davantage sur ce vêtement, d'autant qu'à l'article ROBE, dans lequel sont classés tous les habits longs portés par les hommes et les femmes, nous avons l'occasion de décrire amplement les modes suivies du XIe au XVe siècle, par les deux sexes, dans la confection de ces vêtements superposés et la manière de les porter. Il est certain que pendant le moyen âge, comme aujourd'hui, dans l'espace de quelques années, les noms des diverses parties de l'habillement ne conservaient pas la même signification. Ainsi, le nom de *cotte hardie* est donné à la cotte d'abord, puis au surcot de campagne, et aussi au corset. De même, dans l'espace d'un siècle, avons-nous vu

[1] Manuscr. Biblioth. impér., latin (1440 a 1450).
[2] Manuscr. Biblioth. impér., latin (1460 environ).

une même désignation s'appliquer à des vêtements différents. Le
mot *veste*, par exemple, qui, à la fin du dernier siècle, s'appliquait
au justaucorps sans manches posé sous l'habit, et qu'on désigne
aujourd'hui sous le nom de *gilet*, est donné à cette heure à un
vêtement rond pourvu de manches et assez ample. De cotte à
surcot ou à *surcotte*, il n'y a que la différence existant entre deux

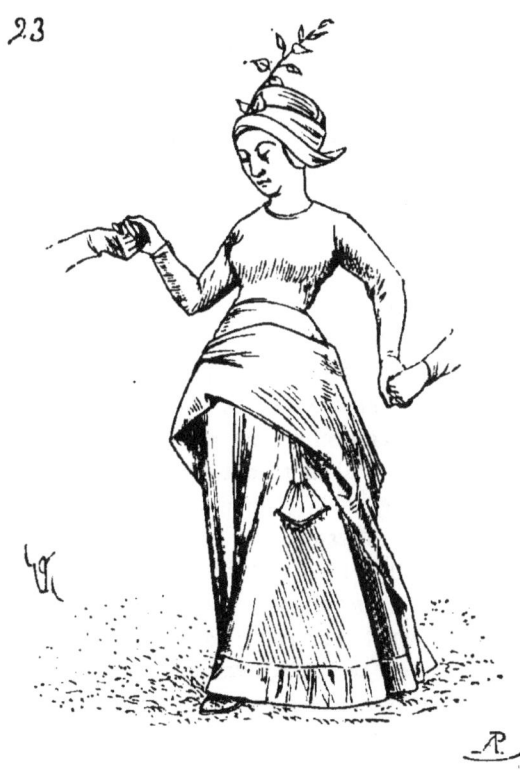

vêtements superposés qui, d'ailleurs, peuvent avoir la même forme,
sinon la même ampleur. A dater du xv⁰ siècle, le nom de *cotte*
n'est plus guère donné aux vêtements des hommes, et paraît réservé
à ceux des femmes, parce qu'en effet alors les hommes, en fait de
vêtements longs, ne portent que des habits de dessus, surcots,
peliçons, capes, garde-corps, cloches, gonelles, manteaux, robes
fourrées. La tunique a disparu ou n'existe plus que chez le bas
peuple. Les femmes, au contraire, multiplient les jupes et ne se
contentent plus, comme leurs aïeules, de la chemise, de la cotte et
du bliaut (Voy. Jupon, Robe.)

COURONNE, s. f. (*corone*). Cercle d'orfévrerie que les personnages nobles des deux sexes posaient sur leur tête autant comme ornement que comme signe de dignité. Le classement des couronnes de baron, de comte, de marquis, de duc, de roi, d'empereur, est très-récent et ne remonte pas au-delà du XVIe siècle. Jusqu'alors, il n'y avait pas de distinction marquée entre les diverses couronnes. C'était là une question de convenance ; et, si un baron ne posait pas sur sa tête une couronne fleuronnée, c'est que l'usage ne le permettait pas : aucune ordonnance, que nous sachions, n'était intervenue pour interdire à un gentilhomme le port d'une certaine couronne.

La couronne d'orfévrerie est une parure de tête d'importation byzantine. Chacun sait que les empereurs romains ne portaient que la couronne laurée après un triomphe ; mais les empereurs d'Orient sont tous couronnés, soit d'un cercle d'or enrichi de pierres fines et de perles, soit d'une sorte de tiare également ornée de pierreries.

Dans l'Occident, les premiers rois sont couronnés à l'instar des empereurs d'Orient, et chacun peut voir les couronnes des princes visigoths qui sont déposées au musée de Cluny, à Paris, et qui se composent de larges cercles d'or décorés de pierres précieuses et de pendeloques [1]. Bien que ces couronnes, au nombre de huit, n'aient pas été portées, puisque deux seulement ont des dimensions qui s'accordent avec la circonférence de la tête humaine, toutes cependant reproduisent des formes qui s'accordent avec celles des représentations peintes ou sculptées des VIIe et VIIIe siècles [2]. Les unes sont des cercles d'or avec charnières ; les autres sont à claire-voie, et forment une sorte de réseau de fuseaux d'or reliés par des boutons ornés de saphirs. Cependant, les couronnes primitives de l'époque du moyen âge, qui ont été évidemment portées, sont composées de plaques planes de métal en plus ou moins grand nombre, reliées par des charnières qui permettent ainsi, à ces joyaux, d'épouser la forme de la tête. Telle est la couronne, bien connue, attribuée à Charlemagne, et qui est aujourd'hui déposée dans le trésor impérial de Vienne. Cette couronne est un assemblage de huit plaques d'or, circulaires par le haut, ornées de pierres, de perles et d'émaux. Deux de ces plaques sont plus larges et plus hautes que les autres, deux moyennes et quatre plus petites. Sur la plaque frontale se dresse une croix,

[1] Voyez *Descript. du trésor de Guarrazar*, par Ferd. de Lasteyrie, 1860.

[2] M. Ferd. de Lasteyrie fait très-bien ressortir, à notre avis, le caractère d'*ex-voto* de ces couronnes.

derrière laquelle une sorte de cimier en façon d'arcade festonnée réunit les deux plaques principales opposées, en entrant dans de petites douilles ménagées pour le recevoir ; deux autres douilles paraissent avoir été destinées à recevoir d'autres agréments saillants[1]. Les plaques d'or réunies par des charnières constituent habituellement la couronne jusqu'au milieu du xiie siècle.

Pendant l'époque carlovingienne, des pendeloques tombent des deux côtés de la couronne sur les oreilles. C'était encore une importation orientale. Une coiffe d'étoffe était interposée entre le joyau et la chevelure, et ne disparaît que quand la couronne n'est plus qu'un cercle de métal avec ou sans charnières, avec ou sans fleurons.

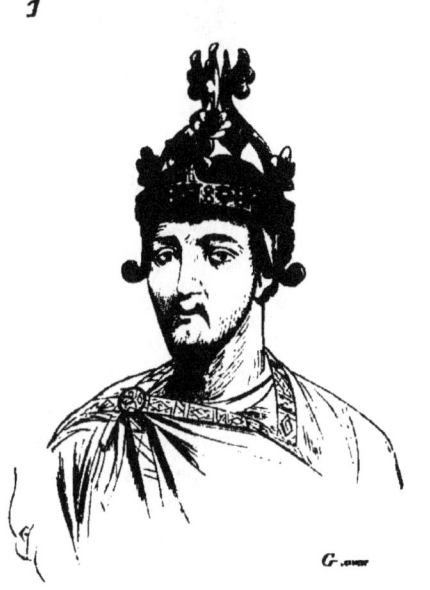

1

On ne trouve plus trace des pendeloques accompagnant la couronne dans les monuments français à dater de la fin du xe siècle. La figure de Charles le Chauve représentée sur les manuscrits de son temps est coiffée d'un cercle paraissant composé de petites plaques surmontées de trois palmettes très-saillantes, ou d'une sorte de couronne fermée, consistant en un bandeau avec deux ornements très-élevés qui se réunissent au-dessus de la tête[2]. Deux branches d'orfévrerie descendent sur les oreilles (fig. 1). Un sceau du roi

[1] Voy. Willemin ; voy. aussi les *Arts somptuaires*, édit. Hangard-Maugé, 1838, t. 1.

[2] Musée des souverains.

Robert (fin du x⁰ siècle) indique le premier, sur le cercle de la couronne qui lui ceint la tête, un ornement assez semblable à une fleur de lis [1]. Ces renseignements sont toutefois assez vagues ou grossiers, et il est difficile d'en conclure que la feuille de lis a orné les couronnes des rois français dès la fin du x⁰ siècle. L'ornement, surmontant le plus fréquemment les cercles ou les assemblages de plaques composant la couronne de ces princes avant le xii⁰ siècle, consiste en

2

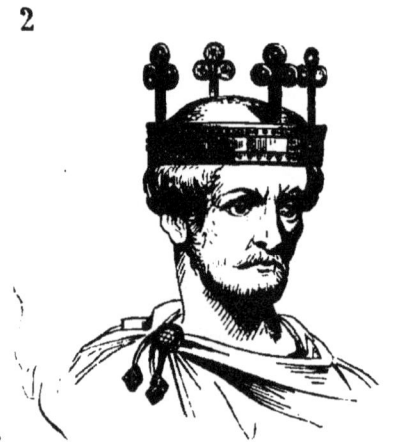

des sortes de palmettes ou en des médaillons montés sur une longue tige (fig. 2) [2]. Quelquefois, ces couronnes paraissent fermées ou plutôt surmontées d'une arcade d'orfévrerie. C'est au xii⁰ siècle que les représentations sculptées ou peintes de couronnes présentent des spécimens d'orfévrerie excellents et d'une assez belle exécution pour qu'on puisse se rendre un compte exact de cette parure de tête : les couronnes sont composées, ou d'un cercle sans brisure, ou d'une suite de segments réunis par des charnières.

On voit même, au commencement du xii⁰ siècle, des couronnes composées de quatre plaques sans courbure qui forment un véritable bonnet carré (fig. 3) [3]. Toutefois, il est difficile de comprendre

[1] Voyez le *Trésor de numismatique et de glyptique*, vol. des *Sceaux des rois de France*, pl. 2, fig. 4.

[2] Charles le Chauve, manuscr. du musée des souverains, livres de prières écrit par Liuthard.

[3] Des peintures du porche de l'église abbatiale de Saint-Savin en Poitou. La figure du Christ du tympan de la porte sud de l'église abbatiale de Moissac est coiffée d'une couronne ainsi faite (xii⁰ siècle).

comment une pareille coiffure pouvait être placée sur le crâne, dont

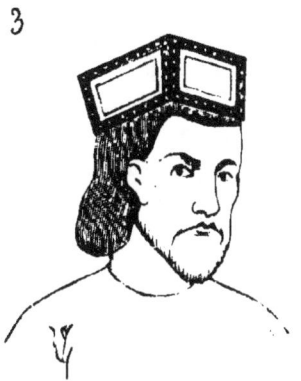

la section est à peu près circulaire. Il restait des angles vides ; les

faces tangentes des quatre plaques eussent été fort incommodes. Aussi pensons-nous que ces couronnes carrées n'étaient que des

plaques d'étoffe roide ou de peau sur lesquelles on brodait des ornements et l'on posait des pierreries. Ces quatre parties conservaient assez de souplesse pour épouser la forme du crâne, et leur rigidité, cependant, laissait apparaître, par le haut, la forme carrée. Parmi les belles couronnes d'orfèvrerie en forme de cercle, de la fin de la première moitié du xɪɪᵉ siècle, il faut citer celles des vingt-quatre vieillards de l'Apocalypse qui remplissent une des voussures du portail principal de la cathédrale de Chartres (fig. 4). Toutes ces couronnes primitives sont cylindriques, ne s'évasant pas du haut[1].

Elles consistent en un cercle étroit surmonté d'ornements ondés, fleuronnés, garnis de pierreries, comme dans l'exemple précédent, ou en un double cerclage avec riches sertissures de pierreries entre ces deux listels et fleurons très-importants au-dessus (fig. 5)[2].

Quant aux couronnes composées de segments réunis par des charnières, il est évident que, si elles sont surmontées de fleurons, ceux-ci doivent être séparés et posés sur chacun de ces segments ou de deux en deux (fig. 6)[3]. L'usage de ces couronnes à charnières ne fut point abandonné pendant les xɪɪɪᵉ et xɪᵛᵉ siècles, puisqu'on

[1] Les couronnes visigothes du musée de Cluny sont parfaitement cylindriques.

[2] Figure dite de Clovis, provenant de l'église de Notre-Dame de Corbeil (xɪɪᵉ siècle), aujourd'hui déposée dans l'église abbatiale de Saint-Denis.

[3] De la statue de la Vierge du portail occidental de Notre-Dame d'Amiens (1230 environ).

voit encore les deux figures de Charles V et de Jeanne de Bourbon,
provenant des Célestins de Paris, coiffées de joyaux ainsi façonnés.

On sait combien le xiii^d siècle déploya de goût dans la fabrication
des objets d'orfèvrerie et des bijoux ; aussi, les couronnes de cette

époque, conservées sur un grand nombre de statues, sont-elles d'un
travail exquis, d'une charmante composition : nous devons choisir
dans le nombre. La figure 7 donne la couronne prise sur la tête de

Clovis, au portail nord de la cathédrale de Reims ₁. Cette couronne
présente une disposition assez rare. Elle ne consiste qu'en un jonc
ou mince listel immédiatement surmonté d'un riche enroulement.
Ordinairement le cercle est large et est enrichi de pierreries.

Voici (fig. 8) deux exemples de couronnes appartenant à la fin de
la première moitié du XIIIᵉ siècle : la première, A, est posée sur la tête
de Louis le Gros ; la seconde, B, sur la tête de Constance d'Arles ².
La couronne de Louis le Gros est composée de huit plaques à char-

¹ Tympan (1230 environ).
² On sait que ces figures furent refaites sous saint Louis pour être replacées sur les
tombes des rois et des reines ensevelis dans l'église abbatiale de Saint-Denis.

nières portant chacune un fleuron, quatre un bouquet de feuilles d'érable, les quatre intermédiaires une fleur de lis. La couronne de Constance d'Arles, d'un seul morceau, est formée de quatre groupes de fleurs de lis jumelles et de quatre fleurs de lis simples. Cette composition est des plus originales. Nulle distinction d'ailleurs, à cette époque, non plus que précédemment et plus tard, entre les couronnes des femmes et celles des hommes. Cependant on ne voit

9

les couronnes fleuronnées que sur les têtes des rois et des reines, et habituellement, à dater de 1230, les fleurons sont au nombre de huit, quatre principaux et les quatre intermédiaires plus petits. Ces fleurons sont pris dans la flore : ce sont des feuilles d'érable, de chêne, de passiflore, d'ancolie, d'ache, de chélidoine, de trèfle, copiées scrupuleusement vers le milieu du XIIIᵉ siècle, puis peu à peu interprétées en exagérant le modelé ou contournant les formes naturelles. Les monuments de Saint-Denis présentent un assez grand nombre d'exemples de ces couronnes de rois et reines de la fin du XIIIᵉ siècle et du commencement du XIVᵉ.

Entre tous, nous donnons la couronne de la statue de Philippe V, dont les quatre grands fleurons présentent des groupes de feuilles d'aristoloche contournées, et les petits des feuilles de chélidoine (fig. 9). Il semblerait que dès le XIIIᵉ siècle, la couronne à quatre grands fleurons et quatre plus petits fût spécialement affectée aux rois et reines de France, et que les autres personnages de sang royal, ou

ayant le titre de rois, dussent être coiffés de la couronne à huit fleurons égaux.

Dans l'église de Saint-Denis, on voit aujourd'hui la statue de Léon

10

de Lusignan [1], dernier roi de la petite Arménie, qui, reçu par Charles V avec une grande distinction. étant mort à Paris, fut inhumé

11

sous Charles VI dans l'église des Célestins. Ce prince est couronné de la couronne à huit fleurons égaux (fig. 10). Il en est de même de la figure de Béatrix de Bourbon [2], fille de Louis Ier, duc de Bour-

[1] Des Célestins de Paris.
[2] Déposée à Saint-Denis, provenant des Jacobins de Paris.

bon et arrière petite-fille de saint Louis. Elle avait épousé en pre-
mières noces Jean de Luxembourg, roi de Bohême, mort à la journée
de Crécy. Cette princesse mourut en 1383. Elle est coiffée d'un
voile épais sur lequel repose une couronne formée de huit fleurons
égaux (fig. 11), tandis que la statue de Jeanne de Bourbon [1], femme
de Charles V, est coiffée d'une couronne à charnières surmontée
de quatre groupes de feuilles et de quatre fleurs de lis. Mais ce qui
démontrerait que les règles d'étiquette n'étaient pas fixées encore
vers la fin du XIVᵉ siècle à l'égard des couronnes, c'est qu'en tête du

manuscrit de la Bibliothèque impériale, intitulé *Des prophéties des
choses*, est peint un remarquable portrait du roi Charles V, jeune,
coiffé d'une couronne très-haute, très-légère, formée de neuf grandes
fleurs de lis et de neuf broches garnies chacune de deux perles
(fig. 12) [2], et qu'au frontispice du manuscrit des *Visions de sainte
Élisabeth* [3], est de même représenté ce prince plus âgé, coiffé d'une
couronne à six pointes égales surmontées de petits trèfles (fig. 13).
Cette miniature est intéressante à plus d'un titre. Le roi est vêtu
d'un large surcot bleu doublé d'hermine, avec capuchon derrière.

[1] Provenant du portail des Célestins, déposée à Saint-Denis.

[2] Au-dessous de la miniature représentant le roi assis recevant la dédicace du livre,
on lit : « Cy commence le livre des propriétés des choses translaté de latin en françois
« par le commandement du roy Charles le quint de son nom regnant en France noble-
« ment puissamment en ce temps... »

[3] Biblioth. impér., manuscr. dédié au roi Charles V.

Les robes de dessous sont également bleues, la seconde étant aussi
doublée d'hermine. Un sergent d'armes, auteur du livre, le présente
au roi. Il est vêtu d'un corset gris avec chausses et cotte dont on
aperçoit seulement le col brun rouge, et ceinture d'argent. On sait
combien le roi Charles V aimait ses fidèles sergents d'armes. Il n'est
pas besoin de dire que la couronne n'est ici qu'un signe distinctif,
et que les princes ne portaient ce joyau que dans les solennités.

13

L'inventaire des joyaux de Charles V [1], dressé en 1379, relate un
nombre prodigieux de couronnes et cercles d'or enrichis de pierre-
ries (cinquante-six). En tête du chapitre mentionnant seulement les
couronnes est donnée la description de « la tres grant, tres belle et
« la meilleure couronne du Roy, laquelle il a fait faire; en laquelle
« a quatre grans florons et quatre petiz garniz de pierrerie. Et en
« chascun des grans florons, c'est assavoir ou maistre floron endroit
« le chappel [2], a un tres grant ballay [3] carré accosté de deux grans
« saphirs, et aux quatre coings dudit ballay carré a en chascun une

[1] Manuscr. Biblioth. impér. (français), n° 2705, folio 7.
[2] Sur la face antérieure.
[3] Rubis.

« tres grosse perle. Et au dessus du dict ballay a ung autre ballay
« carré au dessus duquel a deux perles et ung dyamant ou mylieu
« et au dessus ung autre ballay long sur le tout et au dessus a pa-
« reillement deux perles et ung dyamant. Et au mylieu dudit floron
« a ung grant saphir à huit costés, au dessus duquel a un dyamant.
« Et ou chef dudit floron a un gros ballay cabouchon et aux deux
« costéz, deux ballaiz carrez, à l'environ desquels a quatre grosses
« perles et aux costez dudit saphir a en chascun costé troys gros
« balaiz cabouchons, ou mylieu desquels troys balaiz à ung dyamant
« et troys perles entre deux. Et en chascune pointe de dessoubz la
« dicte fleur de lys a une troche de trois perles et ung dyamant ou
« mylieu. Et ou chef dudit floron a une troche de cinq tres grosses
« perles et un dyamant ou mylieu.

« Et ou petit floron de la dicte couronne a ou chappel ung tres
« grant saphir acosté de quatre balaiz, au dessus duquel saphir
« a ung ballay carré et ou mylieu dudit floron ung gros balay
« cabouchon à l'entour duquel a troys saphirs et quatre perles ; et
« ou chef dudit floron a une troche de troys perles et ung dyamant
« ou mylieu. Et ainsi se poursuivent tous les dits florons en nombre
« de pierrerie. Et outtre a ou chappel huit bastonnez dont en chas-
« cun a quatre grosses perles. »

Ces couronnes royales étaient toujours accompagnées d'une coiffe
ou aumusse ornée de pierreries :

« Et est l'aumuce de ladicte couronne de veluiau azuré sur laquelle
« a une croisiée d'or garnie de pierrerie ; c'est assavoir, de huit
« ballaiz, huit saphirs et trente-six perles ; et ou dessus a ung tres
« grant et tres gros saphir, ou dessus a une tres grosse perle. Et sur
« le veluiau de ladite aumuce a douze fleurs de lys d'or cousues.»

Le même inventaire mentionne un grand nombre de cercles d'or
sans fleurons, ornés de pierreries, de perles et d'émaux, particuliè-
rement destinés aux coiffures des femmes : « Item le grant cecle
« qui fut à ladicte Royne ¹ Jehanne de Bourbon ouquel a sept
« assiectes garny de dyamans, balaiz, saphirs et troches de perles.
« C'est assavoir vingt et troiz balaiz, seize saphirs, soixante dyamans
« et cent seize perles. Et es bastonnez dudit cecle a sept balaiz, sept
« sapirs et quatorze dyamans, pesant cinq marcs deux onces. »

Ces *bastonnez* étaient les petites séparations verticales couvrant
les charnières du cercle.... « Item ung autre petit cecle estroit ap-
« pellé le cecle rouge ou quel a vingt ballaiz que petit que granz et

¹ Morte l'année précédente.

« quarente perles pesant ung marc une once. » Ces cercles étaient
parfois armoyés : « Item deux petiz cecles d'or d'une mesme façon
« à lozanges de France et de Navarre dont en leur cecle a vingt et
« deux lozanges. C'est assavoir : unze lozanges de perles esquelles
« a en chascune huit perles, et unz d'or des armes de France, et
« en l'autre cecle a vingt sept pareilles lozanges dont il en a treize
« de perles et quatorze d'or comme dessus.... »

Le caractère de joyau composé d'un cercle sommé de fleurons
en nombre plus ou moins grand et de formes plus ou moins va-
riées [1] fut conservé, même pendant le xvᵉ siècle, aux couronnes
royales de France. Ainsi voit-on le roi Salomon représenté sous les
traits du roi Charles VIII sur une des belles tapisseries de la cathé-
drale de Sens, coiffé d'un bonnet de velours rouge garni d'une cou-
ronne d'or richement décorée de perles et de pierres fines (fig. 14).
Cette couronne est sommée de huit fleurons égaux qui n'affectent
aucune forme consacrée ; ce ne sont ni des fleurs de lis ni des bou-
quets de feuilles, mais des ornements. Il paraît inutile de multiplier
ces exemples très-variés et qui prouvent que la forme des couronnes
royales n'était pas fixée par l'étiquette avant le xviᵉ siècle. Il était

[1] L'inventaire des joyaux de Charles V mentionne des couronnes à sept grands
fleurons et sept petits ; à seize fleurons, huit grands et huit petits ; à dix-huit fleurons
égaux, etc.

d'usage, chez les princes, pendant le xvᵉ siècle, et particulièrement pendant la seconde moitié de ce siècle, de poser des couronnes sur des chapeaux, des bonnets hauts ; les femmes en portaient sur les hennins, sur les escoffions, sur les cornes (voyez COIFFURE), et l'on connaît la belle médaille de Louis XII qui représente encore ce prince portant, sur une sorte de toque, une couronne fleurdelisée. Les

15

rois, en armes, portaient la couronne par-dessus le heaume ou le bacinet, à dater du xiiiᵉ siècle. Cet usage se perpétua jusqu'à la fin du xvᵉ. L'inventaire des joyaux de Charles V mentionne « une cou- « ronne à bassinet à dix gros saphirs, quinze balaiz esmeraudes et « perles d'Escosse pesant deux marcs ; de laquelle ont esté prins pour « meetre en la fleur de lyz du sot (du fou du roi) deux ballaiz, ung « carré et ung beslong, et a ledit ballay beslong esté taillé à huit « costez. » Cette couronne, sur les cinquante-six inventoriées, est la seule qui soit propre à être adaptée à un bacinet, et encore en a-t-on retiré deux pierres fines pour orner la fleur de lis du fou. Ceci dé- montrerait, s'il en était besoin, que le sage roi Charles V n'endossait pas souvent le harnais de guerre.

Quant aux cercles d'or ornant la coiffure des nobles et des dames, on les voit figurés maintes fois sur les monuments à dater d'une époque très-ancienne et jusqu'au xvᵉ siècle. Parfois ces cercles sont sommés de petits fleurons nombreux, de perles, ou sont garnis, sur le listel, de fleurettes d'or ou d'émail espacées [1]. Voici, figure 15, la couronne-cercle qui ceint la tête de Charles d'Artois, comte d'Eu, mort en 1471, et dont la statue est déposée dans la crypte de l'église d'Eu. Cette statue était, avant la fin du dernier siècle, placée sous un riche dais, dans une des travées du sanctuaire de cette église abbatiale.

16

Les couronnes des barons (tortils) sont très-rarement indiquées dans les monuments du moyen âge. Cependant une vignette d'un manuscrit de la Bibliothèque impériale, représentant le couronnement d'un roi [2], montre un baron coiffé d'un tortil de verdure (fig. 16).

[1] Voyez la statue du comte d'Étampes déposée dans l'église abbatiale de Saint-Denis.
[2] Manuscr. Biblioth. impér., *Chroniques d'Angleterre*, français (1390 environ).

Pour les dames nobles, à dater de la fin du xiv⁰ siècle, elles portaient des couronnes d'orfévrerie plus ou moins riches et dont la forme épousait les mouvements de la coiffure. (Voy. COIFFURE.)

COUVRE-CHEF, s. m. (*cueuvre-chief*, *queuvre-chief*, *couvre-chief*). S'entend, habituellement, comme coiffure de nuit ou de chambre. Cependant il est question, dans les comptes de l'argenterie des rois de France au xiv⁰ siècle, de couvre-chef qui étaient des coiffures d'apparat. Pour le sacre de Philippe V, il est fait men-

tion d'un « cueuvre-chief de veluiau vermeil, ouquel il a 192 ven-« tres (de menu vair) » ¹. Pour que 192 ventres de menu vair fussent nécessaires à la doublure de cette coiffure, il fallait qu'elle fût très-ample. C'était probablement un capuchon avec camail, un chaperon fourré (voy. CHAPERON). Les couvre-chef de nuit étaient faits de toile, au xv⁰ siècle : « Pour la façon de douze queuvre-chiefz « à mectre de nuit, faiz de 10 aunes demie d'autre fine toile de « Holande ². » Ils étaient en forme de béguins en pointe au sommet de la tête, et les hommes en portaient aussi bien que les femmes.

On donnait aussi, pendant le xiv⁰ siècle, le nom de couvre-chef

¹ *Compte de Geoffroy de Fleuri*, 1316.
² Compte de 1458.

à certaines coiffures de femme composées de réseaux d'or et de
pierreries posés sur des tissus de soie et d'or, que les dames met-
taient lorsqu'elles se rendaient dans les assemblées :

« Et pour aler entre la gent.
« Fins cuevrechiefs à or batus.
« A pierres et perles dessus ;
« Tissus de soye et de fin or [1]. »

Ces couvre-chef précédèrent les hennins et les cornes, et peuvent
être confondus avec les escoffions [2]. Des miniatures d'un manuscrit
de la Bibliothèque impériale qui date de 1385 à 1390 nous donnent
plusieurs exemples de couvre-chef de dames. Le premier (fig. 1)
est un véritable escoffion avec voile léger, empesé, couvrant la nuque.

2

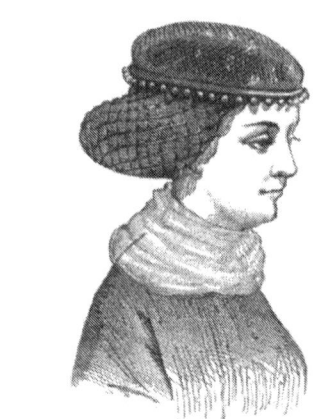

Ce couvre-chef est brun, avec résille d'or et perles. Le second (fig. 2)
est porté par une dame noble assistant à la cérémonie d'armement
d'un chevalier. Il se compose d'une calotte d'un tissu très-léger et
transparent comme un tulle brodé, entouré d'un fin cercle d'or
auquel des perles sont appendues. Les cheveux sont enfermés dans
une résille rouge avec fils d'or. Une écharpe de gaze enveloppe le
cou de cette jeune femme. Un troisième couvre-chef de chambre
est porté par une dame couchée, vêtue d'une simple chemise-

[1] Eustache Deschamps, le Miroir de mariage.
[2] Voy. COIFFURE, fig. 37.

robe (fig. 3). Ces couvre-chef sont blancs, unis ou piqués, et enve-
loppaient entièrement les cheveux [2]. On sait que pendant le moyen
âge les dames restaient au lit des semaines entières en certaines
circonstances, et notamment après leurs couches, ce qui ne les
empêchait pas de voir du monde. Alors elles tenaient fort à être

3

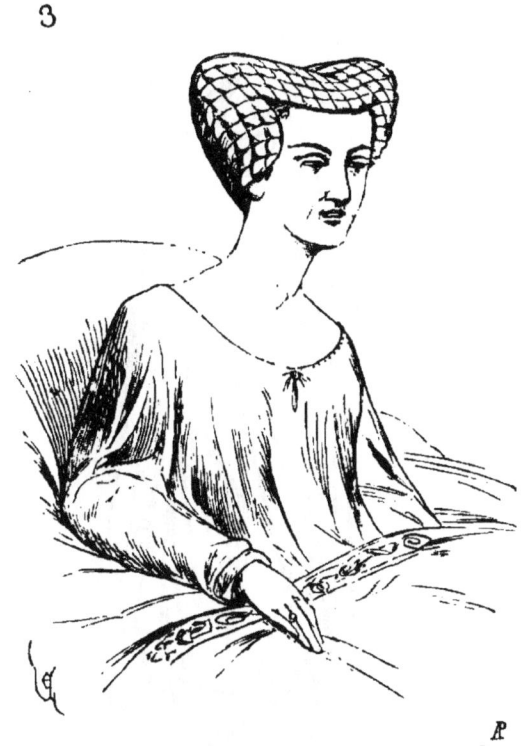

convenablement coiffées, et le couvre-chef de nuit affectait plus ou
moins d'élégance. Taillé en manière de cornes, on lui donna plus
tard le nom de cornettes, qu'il conserva jusqu'au dernier siècle,
quoique la forme de ces dernières coiffures de nuit ne rappelât en
rien les bonnets cornus de la fin du XIVᵉ siècle. On donnait encore,
pendant le XVᵉ siècle, le nom de couvre-chef à de longs voiles
brodés. (Voyez l'article TOURNOI, à la partie des JEUX.)

CUCULE, s. f. Vêtement de dessus de la plupart des ordres reli-
gieux : c'est la dalmatique sans manches, le colobe, et plus tard la

[1] Manuscr. Biblioth. impér., *Lancelot du Lac*, français (1390 environ).

cagoule [1]. Le mot de *cucule* ne s'applique à ce vêtement que lorsqu'il est porté par des moines ; les laïques lui donnaient le nom de *cape* ou de *goule*. La cucule ecclésiastique est une sorte de chasuble,

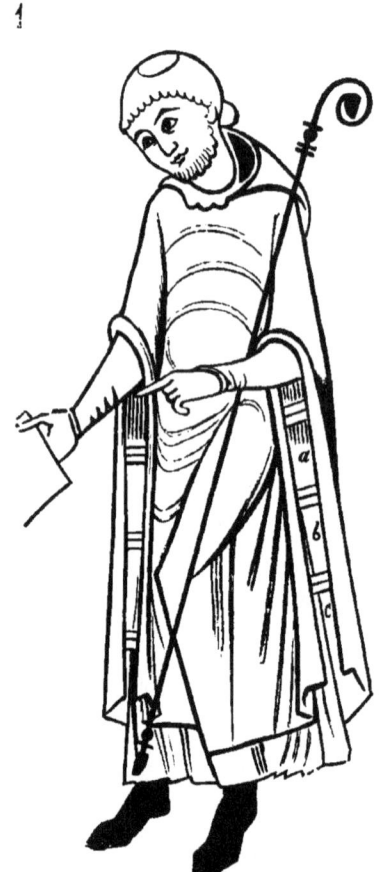

casula, que les moines, prêtres et diacres endossaient pendant les cérémonies liturgiques. Pendant le xie siècle et le commencement du xiie, cette cucule diffère cependant de la chasuble adoptée par les prêtres qui n'étaient pas dans les ordres. Un cartulaire latin de la Bibliothèque impériale [2], qui date de 1100 environ, donne quel-

[1] Voyez à l'article CAGOULE. Clément V, au concile de Vienne en Dauphiné (1311), déclare que la cucule est l'habit monastique long et large sans manches, qui ne peut être confondu avec le froc. (Voy. Du Cange, *Gloss.*, CUCULLUS, CUCULLA).

[2] *Cartularium*, latin, n° 9365, manuscr. de la fin du xie siècle.

ques figures d'abbés, au trait, revêtus de la cucule ecclésiastique
(fig. 1). C'est une dalmatique sans manches, avec capuchon. Rien n'est
plus simple que ce vêtement. Il se compose d'un morceau d'étoffe
de laine de 90 centimètres de large environ (2 coudées), replié sur
lui-même de *a* en *b*, descendant aux chevilles, percé d'une ouver-

ture en *c*, garnie d'un capuchon (fig. 2). Porté, ce vêtement pré-
sente la figure 1, qui reproduit une des vignettes du manuscrit
précité. Cette cucule diffère de la chasuble en ce qu'elle se termine
carrément devant et derrière. Des attaches réunissent les deux pans
antérieur et postérieur, et en passant les bras par les intervalles
a, *b*, *c*, on pouvait retenir plus ou moins ces pans sur la saignée. La
cucule ordinaire des moines est représentée dans la figure 1 de
l'article CAGOULE. Les religieux bénédictins et cisterciens qui por-
taient ce vêtement ne devaient s'en séparer que la nuit, et le placer
sous leur tête pendant l'été, sur leur corps en guise de couverture,
pendant l'hiver.

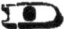

DALMATIQUE, s. f. Originairement, vêtement sans manches,
consistant en un large lez d'étoffe fendu par le milieu pour passer
la tête, et tombant jusqu'aux pieds devant et derrière. Guillaume
Durand [1] dit que le pontife revêt immédiatement la dalmatique par-
dessus la tunique, d'après l'institution du pape Sylvestre, et qu'on

[1] *Rationale*, cap. XI.

croit ce vêtement emprunté de la tunique sans couture du Seigneur, comme la cucule monacale. Le pape Sylvestre, toujours d'après Guillaume Durand, aurait ajouté de larges manches à la dalmatique primitive, et aurait établi qu'on la porterait aux sacrifices de l'autel. La largeur des manches de la dalmatique du moyen âge aurait été proportionnée à la dignité des personnages. Ainsi les manches de la dalmatique du pontife sont plus amples que celles de la dalmatique du diacre, et celles-ci plus larges que les manches de la tunicelle du sous-diacre. « L'évêque, ajoute notre auteur, se sert en même temps de la dalmatique et de la tunicelle, et des ornements de tous les ordres, pour montrer qu'il a parfaitement tous les ordres,

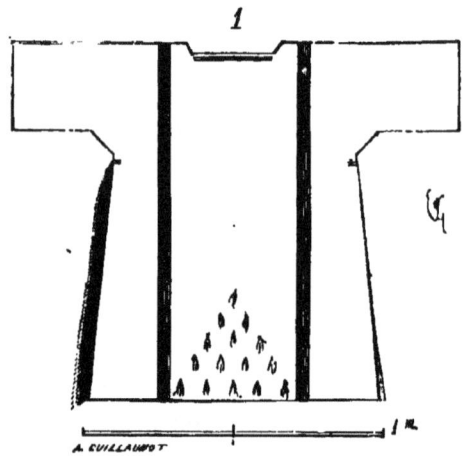

comme celui qui doit les conférer aux autres. Les prêtres d'un ordre inférieur ne les confèrent pas, et voilà pourquoi ils ne les portent pas..... De plus, le pontife revêtu de ces ornements et remplissant sa charge, représente d'une manière plus expressive l'image du Sauveur que le simple prêtre ; et les symboles attachés aux ornements lui conviennent davantage..... La dalmatique doit avoir deux bandes d'écarlate des deux côtés, devant et derrière, depuis le haut jusqu'au bas..... Parfois les bandes sont de pourpre..... Au côté gauche de la dalmatique aussi, il y a d'ordinaire des franges..... Il y a encore des dalmatiques qui ont quinze glands devant et derrière..... et quelques-unes ont vingt-huit franges devant et autant derrière.... Il y a aussi sur la dalmatique une broderie continue, et elle est ouverte des deux côtés..... Lorsque ce vêtement est étendu, il représente la forme de la croix (fig. 1) : voilà pourquoi on

le porte à l'office de la messe, où l'on représente la passion du Christ. »

La dalmatique remplace le *colobe*, qui était une tunique ne descendant qu'à mi-jambes, et garnie de manches ne dépassant pas le coude. On pretend que le colobe était le vêtement des apôtres. Quant à la dalmatique ou tunique talaire, elle était considérée dans la Rome antique, même sous les derniers Césars, comme un vêtement efféminé. C'est en effet le pape saint Sylvestre qui prescrivit aux clercs, dans l'église, l'usage de la dalmatique à longues manches. Au xiiᵉ siècle, Honorius écrit que le colobe était, comme la cucule, un vêtement sans manches, mais muni d'un capuchon ainsi que la chasuble.

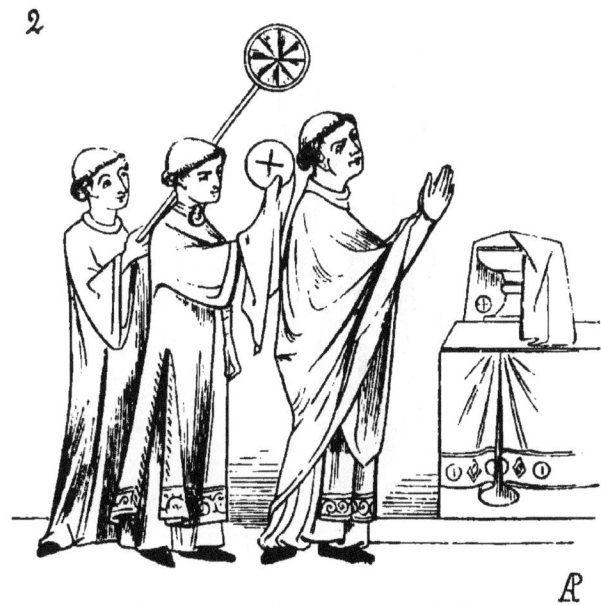

Il n'est pas de vêtement dont la coupe soit plus simple que celle de la dalmatique, ainsi que le fait voir la figure 1. La dalmatique devint le vêtement propre aux diacres pendant les offices des grandes fêtes ; elle était fendue des deux côtés, des aisselles au bas. La figure 2 [1] montre un prêtre à l'autel, revêtu de l'aube et de la chasuble. Derrière lui est le diacre tenant la patène ; sa main est couverte d'un linge ; il est vêtu de la dalmatique sans collet et sans

1 Manuscr. Biblioth. impér., Missel latin (1230 environ).

capuchon, sur l'aube. Un clerc, en aube, le suit en portant un *fla-bellum*. La dalmatique du diacre est couleur pourpre avec broderie au bas. La forme de ce vêtement religieux se modifia quelque peu. Il fut souvent, pendant les xii⁰ et xiv⁰ siècles, dépourvu de capuchon, les diacres n'en portaient pas ; le col, plus ouvert, laissait voir la bordure de l'amict (voyez ce mot), qu'on aperçoit à peine dans la vignette

3

Æ

précédente. Au commencement du xiv⁰ siècle, les manches de la dalmatique sacerdotale sont plus étroites et plus longues (fig. 3) [1]. Le col très-échancré de cette dalmatique laisse voir le bord de l'amict brodé d'or ; la dalmatique est lilas, et le bas de l'aube est garni par devant d'un carré de broderie d'or. Mais la dalmatique n'était pas portée seulement par les clercs ; c'était aussi un vêtement laïque, qui n'est autre que le bliaut, dont la forme a été très-variable du xii⁰ au xiv⁰ siècle [2]. On ne lui conservait le nom de dalmatique que dans

[1] Manuscr. Biblioth. impér., *le Miroir historial*, français (1320 environ).
[2] Voy. BLIAUT

les solennités, lorsqu'il était considéré comme un vêtement ayant un caractère sacré.

Ainsi, les rois de France portaient parfois la dalmatique, notamment à un certain moment de leur sacre, lorsque le cérémonial de cette solennité fut réglé.

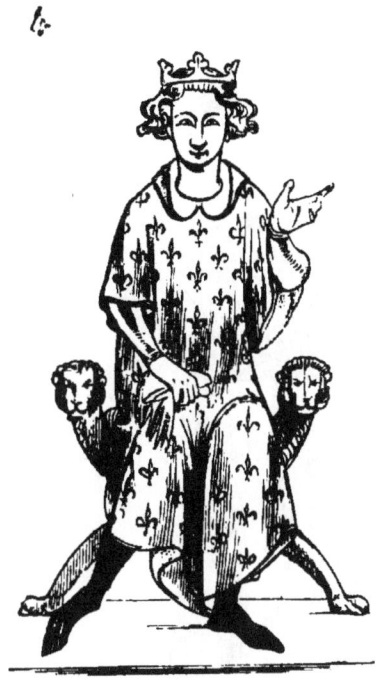

Un manuscrit de la Bibliothèque impériale[1], dédié à Philippe le Bel, nous montre ce prince sur un trône, revêtu de la dalmatique à manches courtes et à capuchon. Elle est bleue, semée de fleurs de lis d'or (fig. 4). Sous ce vêtement, le roi porte une cotte rouge, dont on n'aperçoit que les manches justes. Dans sa main droite, il tient des gants blancs.

On peut donner le nom de dalmatique à un vêtement très-singulier qu'il était d'habitude de porter, parmi la noblesse, à la fin du XIVᵉ siècle. Cette époque est peut-être celle qui, pendant le moyen âge, déploya, dans la coupe des vêtements d'hommes et de femmes, la plus grande variété et le plus grand luxe. Après les vêtements serrés au corps que les hommes portaient sous Charles V, on se prit

[1] Apologues, latin (premières années du XIVᵉ siècle).

d'un goût prononcé pour les habits d'une ampleur prodigieuse, et telle qu'on ne comprend pas comment on pouvait se mouvoir sous ces amas d'étoffe. Surcots, peliçons, houppelandes, capes, robes fourrées, dalmatiques, furent de mode de 1390 à 1400, et il semblait

5

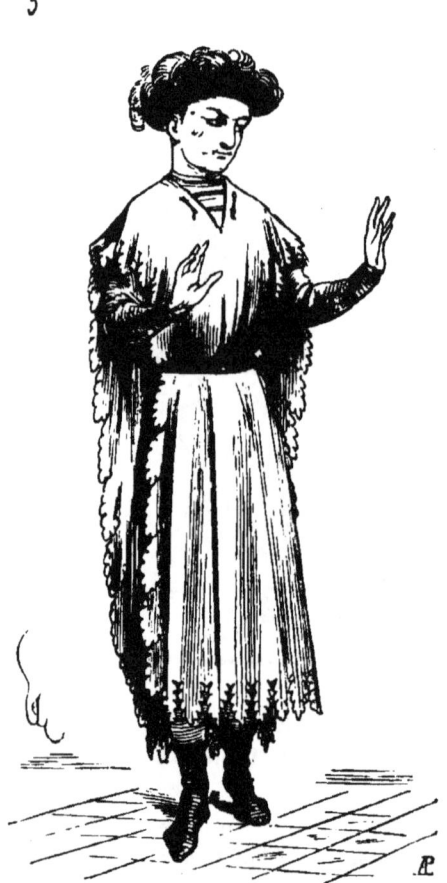

que les gentilshommes cherchassent alors à donner à ces habits le plus d'ampleur possible. Cependant, la forme de la dalmatique était le plus rarement admise. Voici (fig. 5) un exemple remarquable de ce vêtement, tiré du manuscrit de la Bibliothèque impériale, intitulé : *De l'informacion des roys et princes*[1]. Cette dalmatique n'a pas de

[1] Ce manuscrit porte, à la première et à la dernière page, la signature de Jean, duc de Berri, oncle du roi Charles VI.

manches, mais est taillée sur les bords en barbes d'écrevisses. Le
devant du vêtement est seul attaché au corps par une ceinture noire
et blanche, tandis que la partie postérieure reste tombante. Sous
cet habit est la cotte à manches justes et à collet serré, suivant la
mode d'alors. Le gentilhomme est coiffé d'un chapeau de feutre
noir, bas de forme, à larges bords, sur lesquels sont posées des
plumes blanches. Ce vêtement devait être très-élégant et pouvait
être porté à cheval.

L'inventaire du trésor de Charles V[1] mentionne parmi divers
vêtements : « Ung dalmatique de satin azuré semé de fleurs de lys
« orfroisie (bordé) à perles tout autour et doublé comme dessus
« (d'un satin vermeil) fermant sur les deux espaulles à quatre gros
« boutons de grossettes perles, et en chascun diceulx a ung chaston
« dung ballay dorient ou mylieu. »

Le surcot est une dernière tradition de la dalmatique appliquée
aux vêtements laïques. (Voy. SURCOT.)

DEUIL, s. m. Lorsque le christianisme fut triomphant, les pre-
miers docteurs de l'Église prétendirent modifier les usages de l'an-
tiquité romaine en fait de deuil. Ils pensaient que, suivant l'idée
chrétienne, les survivants, loin de manifester extérieurement de la
tristesse par des vêtements sombres, devaient, au contraire, marquer
leur foi en une vie meilleure, en la délivrance des misères ter-
restres, et ne pas porter des vêtements qui, par leur forme ou leur
couleur sombre, pussent faire supposer qu'ils fussent affligés. Les
pleureuses et tout l'attirail funéraire de l'antiquité païenne furent
supprimés, mais les réformateurs ne purent jamais obtenir que les
parents et amis d'un mort ne manifestassent leur douleur par des
signes visibles. Quelle que soit la foi en l'immortalité de l'âme, le
cœur humain ne pourra jamais considérer la mort d'une personne
chère autrement que comme une séparation fort douloureuse, au
moins pour ceux qui restent ; et l'idée de conformer l'habit à l'état
de l'esprit persistera probablement tant que durera l'humanité. Les
Romains, pour pleurer leurs morts, revêtaient la *toga pulla*[2]. Les
peuples d'Orient se couvraient la tête et le visage.

Le noir fut donc admis, chez les peuples occidentaux, dès les pre-
miers temps du moyen âge, comme la nuance qui convenait aux
habits des parents d'un mort ; et, sauf de rares exceptions, cet usage

[1] Biblioth. impér.; numéro d'ordre de l'inventaire, 3444.

[2] *Toga pulla*, vêtement de couleur brune.

persista jusqu'à nos jours. La forme des habits de deuil ne fut pas toujours la même que celle des habits ordinaires ; on les tint longs et amples, ne laissant voir tout au plus que le visage. On supprima les bijoux, les broderies, la soie. Toutefois, il ne paraît pas que cette coutume fût admise d'une manière régulière avant la fin du xive siècle ; et les usages des peuples conquérants des Gaules persistèrent assez tard.

Les Germains ne pensaient pas qu'il convînt aux hommes de pleurer sur les morts, et ils laissaient aux femmes ces marques de faiblesse[1]. On retrouve les traces de ces mœurs viriles jusque dans nos romans des xiie et xiiie siècles. Et chez les femmes mêmes, en dehors des marques immédiates de la plus violente douleur, il ne semble pas qu'il y ait la pensée de manifester les signes de cette douleur dans les habits. Quand Raoul de Cambrai, mort, est rapporté sur son écu par ses compagnons d'armes dans le palais de sa mère, le bruit de cet événement se répand partout :

> « A ces paroles vint Helvis sa mie
> « Abevile et en droite auceserie [2].
> « Cele pucèle fu richement vestie
> « Et afublée d'un paile de Pavie.
> « Blanche char ot comme flors espanie ;
> « Face vermelle comme rose coulorie,
> « Qui bien l'esgarde vis est quetez jors rie.
> « Plus bèle fame ne fu onques en vie.
> « El mostier entre comme femme esmarie [3]
> « Isnèlement à haute vois escrie :
> « — Sire Raous, comme dure dépaitie [4] ! »

Ainsi, la maîtresse du jeune comte est richement vêtue lorsqu'elle vient au moustier où le corps est déposé. Mais les lamentations ne font défaut ni à la mère ni à la fiancée ; l'une et l'autre se pâment plusieurs fois devant ce cadavre ensanglanté, dont elles veulent voir et compter les plaies comme faisaient leurs aïeules les Germaines [5].

[1] « Sepulcrum cespes erigit : monumentorum arduum et operosum honorem, ut « gravem defunctis, adspernantur : lamenta ac lacrymas cito, dolorem et tristitiam « tarde ponunt ; feminis lugere honestum est, viris meminisse. » (Tacite, *Germania*, cap. XXVII.)

[2] « Par droit de succession ».

[3] « Affligée ».

[4] *Li Romans de Raoul de Cambrai* (fin du xiie siècle).

[5] « Ad matres, ad conjuges vulnera ferunt : nec illæ numerare, aut exsugere plagas « pavent... » (Tacite, *Germania*, cap. VII.)

Elles s'arrachent les cheveux, se déchirent le visage. Les choses ne se passent plus ainsi au xɪvᵉ siècle :

> « Et de l'obseque aussi qu'il fault,
> « Conscilliés-les et bas et hault ;
> « Car on doit faire à grant seigneur
> « Son obseque par grant honneur.
> « Vestez le noir comme ilz feront
> « Et quant le deuil passé auront...
> « ¹. »

Et plus loin :

> « Mais les gens du chevalier franc
> « Furent adonc vestus de blanc,
> « Qu'en France on seult ² vestir le noir :
> « Ce n'est pas hourde, il est tout voir ;
> « C'est une chose si commune,
> « Qu'aussi. C. personnes comme une
> « Cela clerement apparceurent,
> « Le à l'enterrement de lui furent :
> « De quoy moult de gens s'esbahirent,
> « Pour ce qu'onques mais ce ne virent.
> « Pourquoy le fist, je ne le sçay ³. »

Sous le règne de Charles V, Eustache Deschamps écrivait ces vers :

> « Et s'elle veult aler au corps ⁴.
> « De Gaultier, Hersan ou Jehannette,
> « Il li fault robe de brunette
> « Et mantel pour faire le dueil ⁵. »

A la mort de Louis le Hutin, Philippe le Long prit le deuil en noir, non-seulement sur ses habits, mais dans ses appartements : « Premièrement. Pour 4 cendaus noirs, pour faire 2 petites couste- « pointes, que il ot quant nostre sire le roy Loys fu trespassez ⁶. » Cependant, cet usage ne paraît pas persister au commencement du xvᵉ siècle. Alors, si l'on en croit Aliénor de Poictiers ⁷, le roi de

¹ *Mellusine, le Livre de Lusignan*, poëme composé dans le xɪvᵉ siècle, vers 704.
² *Seult*, a coutume.
³ Vers 6123.
⁴ « Au convoi ».
⁵ *Le Miroir de mariage*.
⁶ *Compte de Geoffroy de Fleuri*, 1316.
⁷ *Les Honneurs de la cour* (1435 environ).

France ne portait plus en noir le deuil, fût-ce de son père, mais en rouge [1], « et manteau et robbe et chapperon ; mais la royne porte « deuil (en noir) ». Madame de Charolais, fille du duc de Bourbon [2], demeura après la mort de son père six semaines en sa chambre, couchée sur un lit couvert de draps blancs de toile, et appuyée sur des oreillers : « Elle avoit mis sa barbette et son manteau de chap-« peron, lesquels estoient fourrez de menu vair, et avoit ledit man-« teau une longue queue aux bords devant le chapperon, une paulme « de large, le menu vair (c'est à sçavoir le gris) estoit crespé « dehors [3]. » L'auteur ajoute qu'en grand deuil, « comme le marit « ou de père, on ne souloit porter ny verge [4] ny gantz es mains. « Et si faut savoir que la robbe est aussi à queue fourrée de noir, « et le poil qui passe en hault et en bas, le gris est osté et ne « voit oncque le blancq ; et, durant qu'on porte barbette et mantelet, « il ne faut porter nulles ceintures ne ruban de soye, ne autre que « ce soit.....

« Les dames ne doibvent point aller au service de leurs marits, « s'il ne se fait apres les six sepmaines ; aussi ne font les princesses, « mais pour père ou mère, ouy.

« Item, pour le frère aisné l'on porte tel deuil que pour père ou « mère, et tient-on chambre six sepmaines ; mais l'on ne couche « point.

« Item, pour autres frères et sœurs, on ne porte que la barbette « et le couvre-chef dessus. Générallement pour oncles et cousins « germains, le mantelet ; pour issus de germains, le touret et le « noir.

« Et est à sçavoir que pour marit on porterat demy an le man-« teau et chapperon, trois mois la barbette et le couvre-chef dessus, « trois mois le mantelet, trois mois le touret, et trois mois le noir, « et tousjours robbes fourrées de menu vair ; au tems passé, on ne « les portoit qu'un an ; mais il me semble que pour marit on le doit « porter deux, si l'on ne se remarie. Item, pour père et mère un « an ; pour aisné frère l'on dit un an ; mais peu le portent si lon-« guement pour aultres frères, sœurs et aultres amis [5], demy an, « trois mois, si lorsque le cas le requiert.......

[1] Il faut entendre ici le *rouge* comme *pourpre*.
[2] Mort en 1436.
[3] *Les Honneurs de la cour.*
[4] « Bague, anneau ».
[5] « Parents ».

« J'ay veu du tems passé que Princes et Grands Nobles gens,
« quand on faisoit le service de leurs parens, ils avoient queue
« d'une aulne ou de trois quartiers, et les cornettes de leurs chap-
« perons aussy longues, mais maintenant l'on porte toutes courtes
« cornettes, et aussy bien les princesses que les aultres[1]. »

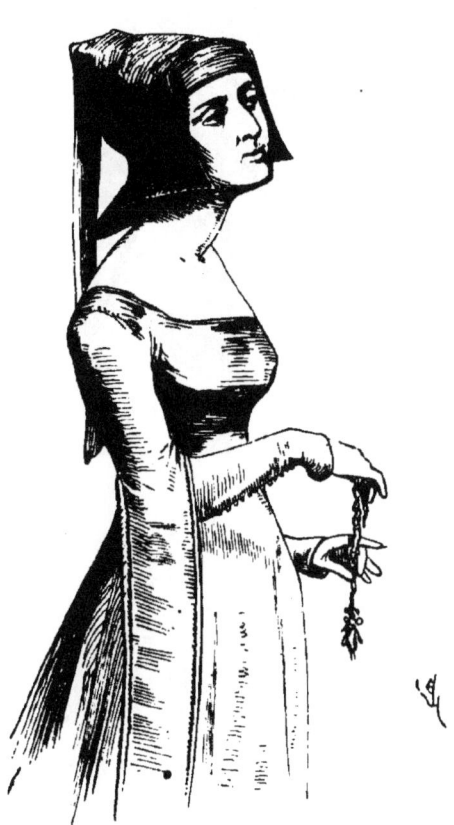

La barbette, ainsi que nous l'avons expliqué à l'article Coiffure,
était une bande de linge qui, passant sous le menton, s'attachait
sur la tête en couvrant entièrement les oreilles, et sur laquelle on
posait le voile formant guimpe. Le *manteau de chapperon* était un
manteau avec large chaperon qu'on pouvait ramener sur la tête
de manière à cacher entièrement le visage. Les *queues au bord*

[1] *Les Honneurs de la cour.*

devant le chapperon étaient des bandes de fourrure (menu vair, le gris apparent seulement) d'une paume de largeur, qui descendaient extérieurement le long des deux bords du manteau ouvert par devant (voy. MANTEAU). Le *touret* était une sorte de couvre-chef ou chaperon court (fig. 1)[1], qu'on pouvait ramener sur les yeux

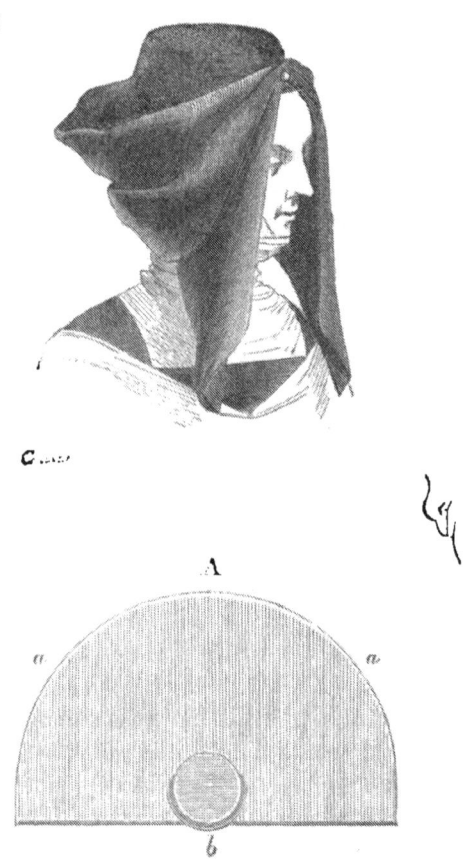

ou relever sur le front. Ce touret n'était pas seulement une coiffure de deuil, on en portait de couleur dans la chambre. La *barbette* et le *couvre-chef dessus*, au commencement du XVe siècle, étaient une coiffure composée de la barbette avec ou sans guimpe et d'une sorte de voile avec calotte sur le sommet de la tête (fig. 2)[2]. Ce voile, déployé, avait la forme tracée en A. On posait la calotte

[1] Manuscr. Biblioth. impér , *Prières*, latin (1380 environ).
[2] Manuscr. Biblioth. impér., *Chroniques*, Froissart, français (1420 environ).

sur la tête de manière que le point *b* fût placé au milieu du front, puis, prenant les deux bords *a a* du voile, on les ramenait sur ce point *b*, ou on les attachait avec une épingle.

L'étiquette réglant les vêtements de deuil pour la noblesse ne paraît pas avoir été fixée avant le règne de Charles V. Pendant les xiie et xiiie siècles, les hommes, aussi bien que les femmes, portaient des vêtements longs, et les vêtements courts étaient réservés à la classe inférieure. Si l'on prenait le deuil, la forme des habits ne changeait pas, et l'on se contentait de les tailler dans des étoffes de laine sombres et de ne les point orner de passementeries. Mais lorsque, vers 1330, on se mit, dans les classes élevées, à porter des vêtements serrés et courts, ces habits étaient trop opposés, par leur coupe, à celle qui convient au deuil ; on en changea donc la forme, et les vêtements longs furent admis pour les personnes qui pleuraient la mort d'un proche. Le manteau à capuchon fut considéré comme l'habit de deuil par excellence, pour les femmes comme pour les hommes, et ce manteau, dépourvu d'ornements, doublé de fourrure grise avec passe-poils blancs, dut être porté pendant un temps plus ou moins long, en raison du degré de parenté qui existait entre le mort et les survivants. Cependant, les dames nobles portaient, après la mort de leur époux, une coiffure qui indiquait leur qualité de veuve [1]. Cette coiffure consistait en une barbette avec guimpe et voile blanc, et n'était point quittée, leur vie durant, par les femmes qui tenaient un rang très-élevé dans la société. Ce n'est pas à dire que cette coiffure fût uniquement réservée aux veuves de la haute noblesse [2], mais il est certain que les reines mères ne la quittèrent pas à dater du commencement du xive siècle. Un beau manuscrit de la Bibliothèque impériale [3], écrit à la fin du règne de Philippe V, dit le Long, contient une traduction de Boëce par Jehan de Meung. Cette traduction est précédée d'une dédicace ainsi conçue : « A toy royal « mageste tres noble prince par la grace de Dieu roy de France « Phelipe le Quint (le Long), je Jehan de Meun qui jadis ou romant « de la Rose puis que Jalousie ot mis en prison Belacueil enseignai « la maniere du chastel prendre et la rose cueillir....., etc. » Or, la miniature qui est en tête de cette dédicace représente l'auteur Jehan de Meung écrivant sur un pupitre ; devant lui est une noble dame

[1] Voyez l'article COIFFURE.

[2] Voyez à ce sujet, à l'article COIFFURE, les représentations de princesses coiffées de la bavette, avec voile et guimpe, n'ayant pas la qualité de veuves.

[3] Français, contenant le *Livre des eschez* de frère Jehan de Vignay, le *Livre du gouvernement des rois*, et la traduction de Boëce de Jean de Meung.

tenant sur son bras droit plusieurs livres, et dans sa main gauche
un sceptre. Cette dame ne peut être autre que Jeanne de Bourgogne,
femme de Philippe V. Elle est coiffée de la barbette avec guimpe et

3

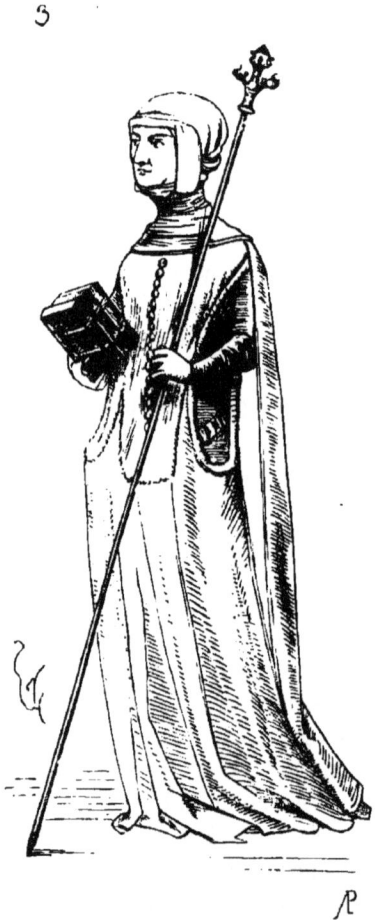

voile ou touret blanc (fig. 3) [1]. Sous sa cotte rouge, elle porte le
surcot pourpre clair pourfilé et garni par devant d'hermine sans
queues. Il est à croire que ce livre avait été écrit du vivant de

[1] Ces coiffures blanches, attribuées aux reines veuves, qu'on appela plus tard *douai-
rières*, firent donner à ces princesses, par le peuple, pour les distinguer des reines
régnantes, le nom de *reines blanches*. C'est pourquoi on voit, en France, tant de
domaines, hôtels, manoirs, châteaux, qui ont conservé la qualification donnée à celles
qui possédaient ces domaines.

Philippe V, mais que les miniatures, qui toujours étaient peintes après le travail du copiste, ne furent faites qu'après la mort de ce prince, et qu'alors, sans changer les termes de la dédicace, déjà copiée, Jehan de Meung fît peindre au frontispice, à la place du roi Philippe, l'image de sa femme, qui semble avoir accueilli favorablement les ouvrages précédents du même auteur.

Aux funérailles du roi Henri V d'Angleterre, mort au château de Vincennes en août 1422, on transporta le corps à Rouen, en une litière, tout vêtu de ses habits royaux et la couronne en tête, « et « devant le corps aloient 80 Englois, tous d'estat et vestus de noir, « tenans chacun une torche en leur main....... Et ainssi entrerent à « la Mere Église, compaignez de 200 autres bourgois de ladite ville, « chascun sa torche en sa main, et tous vestus de noir [1]. »

Vers la seconde moitié du xv⁰ siècle, l'étiquette voulait que les princes du sang se vêtissent de noir pendant la cérémonie des funérailles du roi ; mais, après le service fait, le nouveau roi mettait des habits de pourpre, suivant, dit Monstrelet, la coutume de France [2].

DOUBLET, s. m. (*doublez*). C'était une sorte de chemise faite de toiles cousues en double, et qu'on portait ou sur la chemise, ou sur la peau. La forme du doublet ne différait pas de celle de la chemise ; c'était une tunique commune aux deux sexes, que les nobles et gens riches portaient sous la cotte, mais qui, comme la blouse, pouvait être un vêtement unique et apparent.

Ces doublets étaient des chemises supplémentaires, chaudes, que l'on portait en hiver ou la nuit : « Pour monsseigneur Philippe, filz « le roy [3]. Pour la Toussains, une robe de marbré de 3 garnemenz. « Item, 1 peliçon couvert de cendal, et 2 doublez. Pour Nouël, « une robe de vert gay de 3 garnemenz [4]. » Les femmes en portaient aussi bien que les hommes : « Gille Féret, mercier, pour une « pièce de toile de Reims, baillée audit Thomas de Chaalons, pour « faire, 22 aunes de doublez à vestir pour madicte dame [5], a 8 s. « 6 d. l'aune, 18 l. 14 s. p. [6]. » Ces doublets étaient plus amples que n'étaient les chemises, puisque, dans un compte de 1389, il est

[1] P. Cochon, *Chron. normande,* chap. XL.
[2] *Chron.* d'Enguerr. de Monstrelet : *Louis XI à la mort de Charles VII.*
[3] Philippe le Long.
[4] *Compte de Geoffroi de Fleuri,* 1316.
[5] Blanche de Bourbon, qui épousa Pierre le Cruel.
[6] *Compte d'Étienne de la Fontaine,* 1352.

question de « 14 aunes de fine toile de Rains pour faire 7 chemises
« pour madame la Royne et 14 aulnes pour faire 2 doubles à vestir
« ladicte dame [1]. »

Il y avait aussi les doublez à armer qu'on mettait par-dessus
l'armure. (Voyez la partie des ARMES.)

ÉCHARPE, s. f. (*escharpe, escherpe, escrepe, escerpe, escher-*
pette, eskerpe). Bande d'étoffe portée en sautoir et à laquelle était
suspendue primitivement une escarcelle. L'écharpe était aussi une
marque de distinction, un moyen de se reconnaître dans une mêlée,
et plus tard un signe honorable :

> « De Bome viennent de Dame-Diu proier,
> « Escerpe au col comme vaillans princiers [2]. »

Les pèlerins portaient l'écharpe et le bourdon :

> « Desi en Brie ne pristrent onques fin,
> « En mi sa voie encontre un pelerin,
> « L'escharpe au col, el poing le fust fresnin [1]. »

Quand le sire de Joinville quitte son domaine pour s'embarquer
à Marseille, il envoie quérir l'abbé de Cheminon : « Cis abbes de
« Cheminon si me donna m'escharpe et mon bourdon [4] ... »
Renart se déguise en pèlerin :

> « Or voit Renart fere l'estuct,
> « Escrepe et bordon prent, si muet.
> « Si est entrez en son chemin,
> « Moult resemble bien pelerin,
> « Et bien li sist l'escrepe au col [5]. »

[1] Voyez le *Glossaire* publié par Douët d'Arcq à la suite des *Comptes de l'argenterie
des rois de France*.
[2] *Ogier l'Ardenois*, vers 5887 (XIIe siècle).
[3] *Guillaume d'Orange, li Coronemens Looys*, édit. par M. W. J. A. Jonckbloet, la
Haye, 1854.
[4] *Hist. de saint Louis*, publ. par M. Natalis de Wailly, p. 44.
[5] *Roman du renard*, vers 13151.

L'écharpe et le bourdon étaient si bien la marque distinctive du pèlerin, que, quand les rois partaient pour la croisade, ils croyaient devoir prendre solennellement ces deux objets des mains des évêques ou abbés :

« Quant li rois ot atourné sa voie, si prist s'eskerpe et son bourdon « à Nostre-Dame à Paris ; et li canta la messe li evesques [1]. »

« Li rois Richars et li baron qui avoec lui en aloient, prisent lor « escherpes et lor bourdons, si s'esmurent, et passerent par Pro- « vence, et entrerent en mer à Marselle, et syglerent tant que il « vinrent en Sezile [2]. »

Ces écharpes auxquelles était suspendue la sacoche ou l'escar- celle du pèlerin n'étaient qu'une courroie. (Voy. ESCARCELLE.)

On porta souvent des écharpes de couleur et même armoyées, si ceux qui les portaient étaient des gentilshommes.

Non-seulement les écharpes des pèlerins devenaient au besoin un signe de ralliement, mais elles étaient l'occasion de vœux entre confrères unis pour une même fin.

Lorsque le sire de Caumont s'en fut à Jérusalem de 1418 à 1419, il fit le vœu suivant : « Noper, seigneur de Caumont, de Chasteau « Neuf, de Chasteau Cullier et de Berbeguieres, fais assavoir que « j'ay empris de porter sur moy en devise une eschirpe d'azur, qui « est couleur qui signifie loyauté, à memoyre et tesmoign que je le « vueille maintenir. Et en icelle eschirpe a une targe blanche [3], à « croix vermeillie, pour que mieux avoir en remembrance le passion « Nostre Seigneur. Et aussi en honneur et souvenance de monsei- « gneur Saint George, par tel qu'il lui plaise moy estre en toute « bonne ayde. Et hault en le targe ha escript : FERM.

« Item, se Dieux faisoit son commandement d'aucun de ceux « de leditte eschirpe, se aucuns l'aient, chacun fera chanter trois « messes, deux de requiem et une de mons. Saint George pour l'arme « d'ycelluy ; et moy, .XX. Et oultre ce j'ay establi et ordonné que « se null de leditte eschirpe perdoit son heritaige et n'avoit de quoy « vivre, suy tenus, là quant par luy seray requis, ly donner et tenir « son estat sellon qu'il appartiendra [4]. »

C'est donc un véritable ordre qu'établit le sire de Caumont, et le

[1] *La Chron. de Rains*, chap. XXVI

[2] *Hist. des ducs de Normandie et des rois d'Angleterre*, publ. par Fr. Michel, 1840.

[3] « Écu blanc ».

[4] *Voyaige d'oultremer en Jhérusalem par le seign. de Caumont, l'an* 1418, publ. par le marquis de la Grange, page 75.

signe de l'ordre est une écharpe. On sait comment, au commence-
ment du xvᵉ siècle, les gens du parti d'Armagnac se reconnaissaient
à une écharpe blanche : « En ce tems (1408), les gens du duc
« Charles d'Orléans et du comte d'Armignac estoient logez par delà
« Paris ; et alors on commença fort à parler des gens au comte d'Ar-
« mignac, pour ce qu'ils estoient habillez d'escharpes blanches, car
« on estoit encores peu vuille (on avoit encore peu vu) au pays de
« France et de Picardie de telles escharpes, et pour le nom des gens
« au comte d'Armignac furent depuis ce tems tous gens tenans
« party contre le duc Jean de Bourgoingne, appelez Armignacs[1]. »
On donnait des écharpes en cadeau ; les dames en brodaient pour
leurs amis. Ces écharpes étaient parfois d'une grande valeur.
Lorsque Henri V passa à Rouen, emmenant sa nouvelle épouse Cathe-
rine en Angleterre, « la ville de Rouen donna à la dicte royne une
« escreppe d'or et riche de pierreries qui cousta 10,000 nobles[2] ».
Les dames portaient ces écharpes en ceinture ; les hommes les por-
taient, armés, en sautoir ou à l'entour du heaume, tombant par
derrière (voyez la partie des ARMES) ; non armés, en guise de
ceinture ou autour du cou. Il ne faut pas confondre les escharpes
avec les *manches* que les hommes portaient attachées au bras.
(Voy. MANCHE.)

ÉPINGLE, s. f. (*espingle, espille*). « Et s'il chiet à la dame une
« espille, il l'amassera, car elle se pourroit affoler ou blecer[3]. »
On trouve des épingles parmi les fragments gaulois ; les dames
romaines en faisaient grand usage, et le moyen âge ne se fit pas
faute d'en mettre à profusion dans la toilette des dames, surtout
à dater du xivᵉ siècle. La mode des voiles, des guimpes, des bar-
bettes, des cornes, exigeait une innombrable quantité d'épingles,
et c'était à l'aide de petites broches faites de laiton qu'on pouvait
maintenir ces agréments de tête et de cou, et leur donner sur la
peau les plis convenables. Les épingles qu'on voit figurées sur les
monuments, et celles qu'on trouve dans des fouilles avec d'autres
objets du moyen âge, ressemblent exactement aux nôtres, mais sont
habituellement moins fines. On en voit de fort longues, qui devaient
servir à la coiffure. Ces épingles, très-bien faites, sont munies d'une
tête ronde un peu aplatie, non point rapportée, mais faisant corps

[1] *Mém. de Pierre de Fenin.*
[2] P. Cochon, *Chronique normande*, chap. XXXVII.
[3] *Les Quinze joys du mariage* : la tierce joye.

avec le métal de la broche. Ces petits objets de toilette devaient
coûter fort cher. Jehan de Meung, dans son *Testament*[1], s'élève
contre l'abus des modes. Pour maintenir les affiquets de tête et
de cou :

> « Mès il y a d'espingles une demie escuelle
> « Fichies en deux cornes et entor la touelle[2] ».

dit-il.

> « Par Diex ! j'ai en mon cuer pensé mainte fiée,
> « Quand je véoie dame si faitement liée,
> « Que sa touaille fust à son menton clouée,
> « Ou qu'elle éust l'espingle dedens la char fichée. »

Aussi, ajoute-t-il plus loin, il faut se garder de trop mirer leurs
« agaiz » :

> « Car plus poiuguent et percent c'ortie ne chardon. »

Les femmes avaient des épingles d'or pour attacher les barbettes,
les guimpes, les hennins, les voiles, tourets, et certaines coiffures

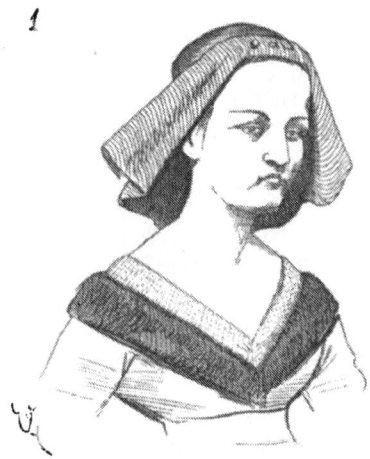

1

basses portées par la classe bourgeoise (fig. 1)[3] pendant le xv° siècle.
On voit de ces grandes épingles figurées sur des statues (voy. la
statue d'Isabeau de Bavière, déposée dans l'église abbatiale de Saint-
Denis, et à l'article COIFFURE la figure 29).

[1] Fin de la première moitié du xiv° siècle.
[2] « La touelle », guimpe serrée autour du cou et de la gorge, suivant la mode d'alors.
[3] Manuscr. Biblioth. impér., *Miroir historial*, français (1440 environ).

ESCARCELLE, s. f. (*escharcelle*, *escacel*). L'aumônière était, ainsi que la bourse et la boursette, destinée à porter sur soi l'argent monnayé, quelques petits objets de toilette [1]. L'escarcelle était plus particulièrement réservée aux messagers et aux pèlerins :

> « Si com il sont joiant et lié,
> « Et deduisant et envoisiés [2],
> « Si voient devant eus passer,
> « La maistre rue, et avaler
> « .I. garçon mult bien atourné
> « Qui porte .I. escacel doré
> « A .I. lion à sa çainture ;
> « Par devant eus, grant aléure [3],
> « Com cil qui a besoing mult grant,
> « Passe la rue en avalant
> « Et s'en passe outre le grant trot.
> « Que il onques ne leur dist mot [4]. »

Amadas reconnaît, à l'équipement et à l'escarcelle de ce jeune homme, un messager. Il l'arrête et lui demande d'où il vient. Le

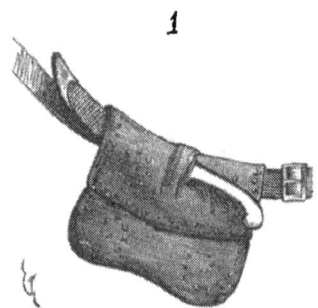

1

varlet voit qu'il a affaire, non à des bourgeois, mais à des chevaliers, et leur répond courtoisement qu'il appartient à un seigneur :

> « Qui .I. tornoiement a pris
> « Vers .I. sien voisin de grant pris »,

et qu'il porte des letttres de convocation à tous ses amis.

A dater du milieu du XIV° siècle, était habituellement joint à l'escarcelle un couteau ou une de ces dagues à pommeau et garde en

[1] Voy. AUMONIÈRE.
[2] « Causant et guis ».
[3] « D'un bon pas ».
[4] *Li Romans d'Amadas et Ydoine*, vers 1060 et suiv.

forme de disque et à lame forte, appelées *miséricordes*. Une escar-
celle avec couteau est représentée figure 1 [1] ; une escarcelle avec

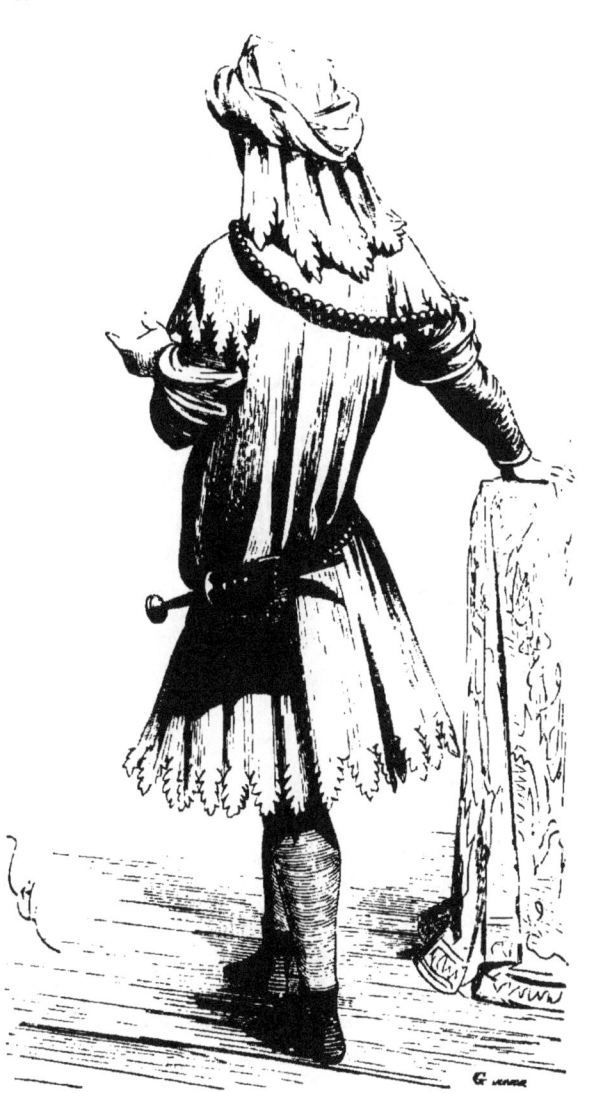

miséricorde est portée dans la figure 2 par un personnage vêtu d'un

[1] Manuscr. Biblioth. impér., *le Livre des merveilles du monde*, français (dernières années du XIVe siècle).

ample surcot et coiffé du chaperon blanc [1]. Ce surcot est pourpre clair, et les manches justes de la cotte sont rouges avec d'épais brassards couleur feuille-morte. La ceinture de l'escarcelle, maintenue à la hauteur de la hanche droite, s'incline du côté gauche. Le fourreau de la miséricorde passe dans une embrasse attachée au cein-

3

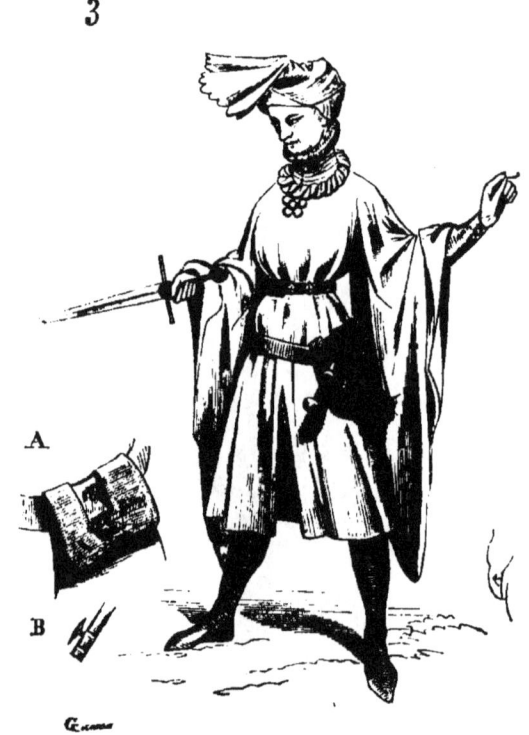

turon et est fixé par un bouton au-dessus de la partie ouvrante de l'escarcelle. La figure 3 [2] donne le vêtement d'un seigneur de la fin du xiv° siècle, avec escarcelle attachée par une large courroie au-dessous de la ceinture du corset. La miséricorde engage le bout du fourreau dans une fente ménagée dans le recouvrement de la sacoche, afin de ne point s'accrocher aux vêtements. En A, on voit comment un bouton B, tenant à ce fourreau, le suspend à l'escarcelle.

[1] Manuscr. Biblioth. impér., *le Livre de l'information des roys*, français, avec la signature du duc de Berry, Jean (fin du xiv° siècle).

[2] Manuscr. Biblioth. impér., *Tristan*, français (fin du xiv° siècle).

Ces escarcelles étaient richement décorées de broderies, de bou-
tons, de perles, si elles appartenaient à des seigneurs; leur forme
était généralement carrée du bas; les côtés à peu près parallèles,
ainsi que le montrent les figures précédentes. Si elles étaient rondes
et plus amples par le bas que par le haut, elles prenaient plutôt le
nom de *bourses* ou *boursettes à cul de villain* : « Item une bourse
« de satanin à cul de vilain, à quatre escussons de France de bro-

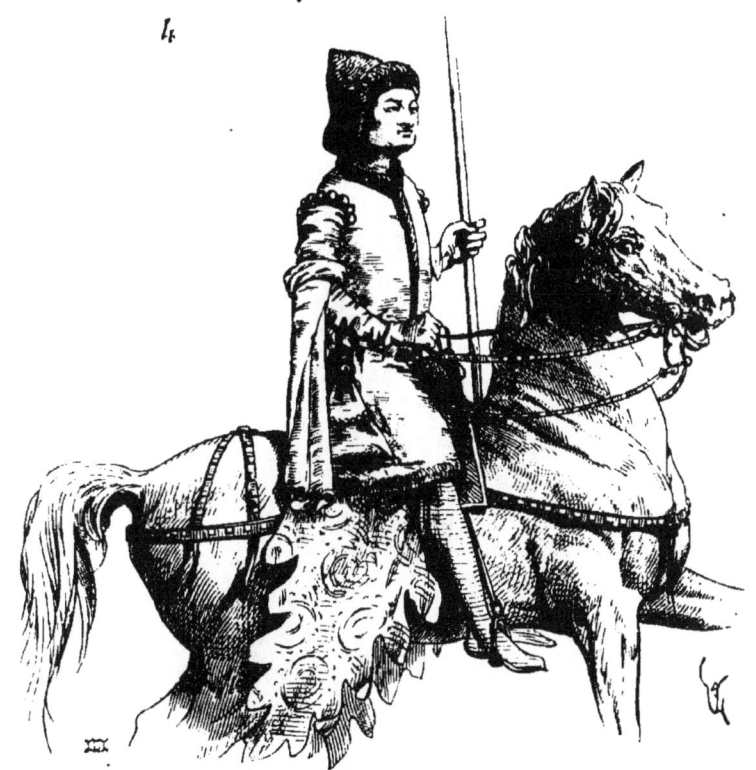

4

« deure, pourfillez de perles, et en la bourse troys boutons de
« perles. Au dedans sont deux sceaulx pendens à une chayne, l'un
« où est taillé un Roy séant en une chayère en son estat royal tenant
« les ceptres, et en l'autre a ung autre saphyr beslong ou est taillé
« ung demy Roy en estaut (paré) tenant une espée en sa main [1]. »
Ces bourses contenant des sceaux étaient de véritables escarcelles
portées en cérémonie par le gentilhomme chargé de la garde des
sceaux (fig. 4). Le noble cavalier que représente notre figure est

[1] *Invent. des joyaux de Charles V,* manuscr. Biblioth. impér., français.

coiffé d'un chapeau vert fourré, d'un surcot rouge avec col devant
et bordure de fourrure, perles d'or aux épaules, manches blanches
à bourrelets au coude avec pentes également blanches. Les man-
ches serrées de la cotte sont de même blanches. La housse de la
selle est violette, brodée d'or [1].

Cet usage de porter les sceaux du roi dans une escarcelle, lorsque
le prince se rendait à quelque solennité, se conserva jusqu'à la fin
du XVI° siècle.

ESCLAVINE, s. f. (*esclavie*). Sorte de vêtement, en forme de

1

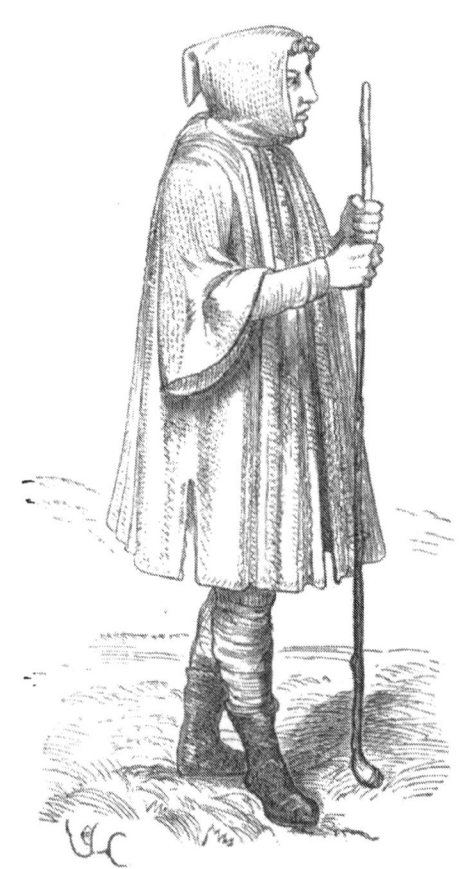

casaque, emprunté aux Orientaux (Sarrazinois), et que les pèlerins

[1] Manuscr. Biblioth. impér., *Tite Live*, français (1397).

paraissent avoir adopté dès le xɪɪ^e siècle. Il est certain que le nom d'esclavine était donné au vêtement de dessus des pèlerins au com-

2

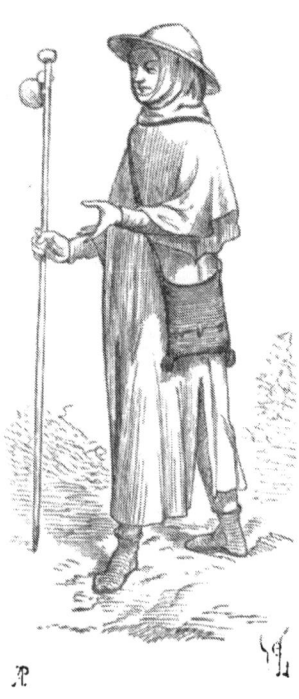

mencement du xɪɪɪ^e siècle, ainsi que l'indiquent amplement les vers suivants :

 « Charles li rois à la barbe chenue
 « Avoit sa robe maintenant desvestue ;
 « Une esclavinue qui fu noire et velue,
 « Vest en son dos sans nulle arrestéue,
 « Son vis a taint de suie bien molue,
 « Prent .I. chapel de grant roc tortue,
 « Et .I. bordon dont la pointe iert aigue,
 « L'escharpe au col qui bien estoit couzue.
 « Fransois en rient, quant l'ont aperçéue,
 « Naynmes s'adoube par autel connéue.

 « Naynmes s'adoube, li sire de Baiviere,
 « De l'esclavinue qui fu graus et p'enniere

« Son vis a taint de sui͛ de maisi͛re.
« Andui s'en vont parmi une charriere,
« Hueses enz jambes, de diverse maniere ;
« N'i a celui qui ait semelle antiere [1]. »

Ce vêtement était alors une sorte de manteau ressemblant à notre limousine, mais avec de larges manches et un capuchon (fig. 1). Plus tard il est taillé d'une façon moins grossière (fig. 2) et n'est plus froncé au collet ; il recouvre les bras au moyen d'une sorte de

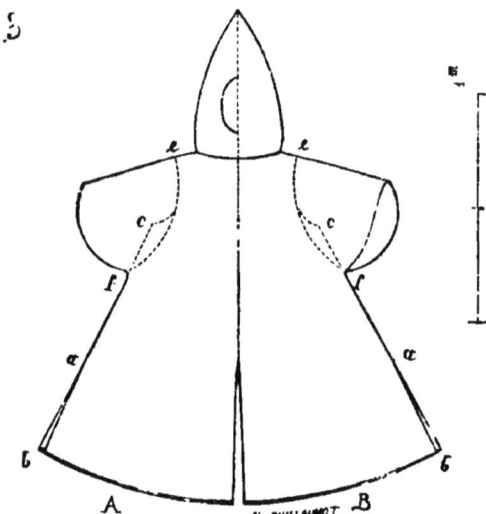

pèlerine en façon de larges manches [2], ainsi que l'indique le patron (fig. 3), pour laisser les bras libres et les bien couvrir jusqu'au-dessous du coude. Notre figure montre en A l'esclavine par devant, et en B par derrière. De c en e, le corps du vêtement est ouvert pour laisser passer les bras recouverts par les manches-pèlerine cousues de e en f. Le vêtement est fendu devant et derrière, et sur les côtés de a en b.

L'esclavine conserve à peu près la même forme jusqu'à la fin

[1] *Gaydon, chanson de geste,* vers 9769 et suiv. (*Anciens Poëtes de la France,* publ. sous la direct. de M. Guessard).

[2] Manuscr. Biblioth. impér., *le Miroir historial,* français (environ 1320).

du xiv° siècle (fig. 4) [1]. Toutefois alors, les manches, quoique très-amples et taillées en façon de pèlerine, se détachent du corps de la robe.

Ces esclavines étaient faites de grosse étoffe de laine brune ou noirâtre, probablement de laine non teinte ; on les endossait aussi

pour chevaucher par les temps de pluie. Les femmes en portaient en pèlerinage, et la coupe de ce vêtement ne différait pas de celle des habits d'hommes, si ce n'est que le capuchon était remplacé par une guimpe et un voile (fig. 5) [2]. Cette *pèlerine* est coiffée du chapeau de feutre fourré à longs poils, par-dessus le voile blanc et la guimpe ; l'esclavine est de couleur gris foncé, avec croix blanche

[1] Manuscr. Biblioth. impér., *les Merveilles du monde*, français (dernières années du xiv° siècle).

[2] Manuscr. Biblioth. impér., *Miroir historial*, français (1440 environ).

sur le devant ; la cotte, dont on aperçoit la jupe et les manches, est violette. L'esclavine du xvᵉ siècle, pour les hommes comme pour

les femmes, est un peu plus courte que celle du xivᵉ siècle, et fendue seulement des deux côtés sous les manches, moins longues que celles des vêtements semblables d'une époque antérieure.

ESCOFFION, s. m. Coiffure de femme usitée de 1380 à 1410. (Voyez COIFFURE.)

ESCOFFLE, s. m. Vêtement de peau qu'on endossait pour aller en chasse :

> « Ainz vont en bois et en rivieres,
> « Et comportent desor lor moffles [1]
> « Lor coctes [2] et lor escoffles [3]. »

La coupe de ce vêtement avait beaucoup de ressemblance avec

celle de l'esclavine. C'était un ample surtout avec larges manches,

[1] Gros gants.
[2] Coiffes.
[3] *Le Dict. de S. Leocade* par Gautier de Coinsi, vers 1002 et suiv. (voy. les *Contes anciens* publ. par Barbasan, t. I).

habituellement sans capuchon. Le chaperon d'étoffe était posé par-
dessus. L'escoffle le plus vulgaire conservait au dehors le poil de
la bête ; celui des gentilshommes était fait d'étoffe et doublé de peau
de loutre. Le beau manuscrit du *Livre de chasse* de Gaston Phœbus [1]
montre des veneurs vêtus de l'escoffle (fig. 1). Ce veneur est coiffé
d'un bonnet de fourrure grise ; l'escoffle est d'étoffe couleur gris de
fer doublée de peau de loutre ; le chaperon est rouge. Ce vêtement,
aisé, devait être fort commode en chasse et couvrait parfaitement
son homme. On observera que le couteau du veneur entre avec sa
gaîne dans une escarcelle terminée par un allongement destiné
à loger la pointe de l'arme à manche blanc. Les chausses sont mi-
parties, l'une rouge et l'autre noire.

2

Voici (fig. 2) un autre veneur à cheval tiré du même manuscrit.
Il est vêtu de l'escoffle avec petit capuchon, ce qui n'est pas ordi-
naire.

[1] Biblioth. nation , fin du XIVᵉ siècle.

Les manches de ce vêtement taillé dans une étoffe verte [1] sont très-amples et laissent voir la doublure de peau de loutre. La jupe est fendue par devant, très-haut, afin de ne pas gêner le cavalier; elle est également fendue par derrière, mais seulement pour permettre d'enfourcher la selle. Le chapeau est de feutre gris, et les longues basses-chausses, de cuir, bouclées en dehors latéralement sont surmontées de genouillères amples, également de peau, destinées à empêcher la pluie de pénétrer entre les hautes et basses-chausses. Le cor est suspendu à la guige de cuir noir avec clous d'argent. Une ceinture avec couteau serre la taille. En temps de pluie, ces longues manches pouvaient couvrir entièrement les avant-bras et les mains. On ne peut nier que cet habillement ne fût mieux approprié à la chasse à courre que n'est celui adopté dans le dernier siècle, et repris, on ne saurait dire pourquoi, de notre temps, par les amateurs de ce noble exercice.

ÉTOFFES (*tissus pour vêtements*). Nous n'avons pas ici à faire l'histoire des étoffes, ce sujet comporterait une étendue et des développements que notre *Dictionnaire* ne permet pas. Nous nous bornerons à mentionner les étoffes employées en Occident pendant la période du moyen âge qui nous occupe. Nous placerons en première ligne les étoffes de soie.

Ces étoffes furent longtemps importées d'Orient. Constantinople, Jérusalem, quelques villes grecques étaient les entrepôts de ces étoffes, et les plus belles, prohibées à l'exportation, n'étaient fournies à l'Occident qu'à titre de présents diplomatiques [2]. Les Vénitiens et les Juifs, dès le temps de Charlemagne, faisaient seuls le commerce des étoffes de soie. Jusqu'au xie siècle, les Vénitiens possédaient des comptoirs à Limoges, à Périgueux, et de là répandaient les étoffes orientales sur le territoire français et jusqu'en Angleterre. Toutefois ces tissus, dont il reste quelques précieux fragments, étaient d'un prix trop élevé pour être portés par la classe moyenne. Les grands seigneurs seuls pouvaient se permettre un pareil luxe. Ce fut au xiie siècle, après l'expédition de Grèce par Roger, roi de Sicile, que la fabrication des tissus de soie cessa d'être un monopole fructueux

[1] Les vêtements de couleur vert clair étaient adoptés par les chasseurs, afin de mieux dissimuler leur présence au milieu des bois. Dans le *Livre de chasse* de Gaston Phœbus, tous les valets de chiens sont complétement vêtus de vert, sauf les houseaux, qui sont faits de cuir fauve.

[2] Francisque Michel, *Recherches sur les étoffes de soie, d'or et d'argent, pendant le moyen âge*, t. I, p. 63.

pour les manufactures de l'Orient. Ce prince amena en Sicile des esclaves grecs, ouvriers en soie, les installa à Palerme, et leur ordonna d'enseigner à ses sujets l'art de tisser la soie. Cette fabrication s'étendit bientôt à l'Italie et gagna peu à peu tout l'Occident. Les croisades entreprises pendant le XIIᵉ siècle contribuèrent à répandre l'art du tissage de la soie en Italie, en Provence et même dans le nord de la France. Un auteur dont l'autorité ne peut être récusée, M. Amari, prétend même que la fabrication des tissus de soie était florissante en Sicile au temps de la domination des Arabes, c'est-à-dire avant la conquête des Normands. Le fait paraît probable, et les captifs amenés par Roger n'auraient fait que donner plus d'extension à cette fabrication. Cependant M. Francisque Michel[1] combat cette opinion en s'appuyant sur ce que les émirs de Palerme envoyèrent à Robert Guiscard des présents, parmi lesquels se trouvaient des « pailles copertez à ovre d'Espaingne[2] ». S'ils recouraient à l'Espagne pour se procurer des étoffes de soie, c'est qu'ils n'en fabriquaient pas chez eux. Mais ces étoffes pouvaient être plus riches que celles tissées en Sicile. La culture du mûrier et l'établissement de magnaneries sont attribués également au règne du roi Roger, et à la fin du XIIᵉ siècle les étoffes provenant des métiers palermitains étaient estimées tout autant que celles d'Orient. Nonseulement l'or se mêlait à la soie, mais les pierres précieuses et les perles. L'une des deux tuniques dites de Charlemagne, et conservées à Nuremberg, est certainement de fabrique sicilienne, et date de l'année 1181, suivant l'inscription latine tissée dans une de ses bandes. Les Lucquois passent pour avoir exercé les premiers l'art de tisser la soie, après les Palermitains, vers le milieu du XIIIᵉ siècle. Cependant on fabriquait des draps de soie, à Venise, bien avant cette époque, et dès la fin du XIIᵉ siècle le tissage de la soie était pratiqué en France :

« Ainz tissent poiles et bofus
« Et dras de soie à or batus,
« Si font trop riches paveillons,
« Parfoy de diverses façons[3]. »

Ce qu'on ne saurait mettre en doute, c'est qu'au XIVᵉ siècle la fabrication des divers tissus de soie, et même du velours, était flo-

[1] *Recherches sur les étoffes de soie*, t. I, p. 76.

[2] *L'Ystoire de li Normant*, par Aimé, liv. V, chap. XXIV, édit. de M. Champollion, p. 157.

[3] *Roman de Perceval*, manuscr. de la Biblioth. nation., Suppl. fr., nº 430.

rissante en France, puisque les comptes de cette époque mention-
nent des pièces nombreuses de ces étoffes commandées à des ouvriers
en drap de soie de Paris, en velours. Toutefois la matière première
devait être importée, et elle coûtait très-cher. La Provence seule, avec
l'Italie, en fournissait. Parmi les étoffes de soie le plus habituelle-
ment employées pour les habits, nous citerons le *cendal* et le *samit*.
Le cendal paraît avoir été un taffetas ; c'était certainement une
étoffe plus légère que le samit, puisqu'elle coûtait moins cher et
qu'on s'en servait pour faire des bannières, des gonfanons et des
oriflammes. Les hommes aussi bien que les femmes portaient des
robes de cendal :

> « Trestoute jor sont nos Franc sejourné,
> « Cevaus acatent et palefrois asès,
> « Reubes font faire de paile et de cendés ;
> « Moult gentiment se sont fait atorner [1]. »

Le cendal était de toutes couleurs, en plein et aussi rayé de
deux et trois nuances. La nuance la plus estimée était celle qu'on
obtenait par la teinture *en graine* (cochenille), et qui, par consé-
quent, était l'écarlate. Cette teinture s'appliquait à plus forte raison
au samit. Le cendal noir était le moins prisé : c'est avec un manteau
de cendal noir que le roi saint Louis venait se promener au jardin
de Paris [2].

Le cendal *tiercelin*, qu'on appela définitivement tiercelin tout
court, paraît avoir été plus estimé que le cendal ordinaire ; peut-
être était-il plus fort. On peignait des armoiries sur tiercelin, au
xvᵉ siècle, soit pour des vêtements de parade, soit pour des éten-
dards. Le cendal à *or battu* était recouvert de feuilles d'or décou-
pées et collées sur l'étoffe au moyen d'un mordant. Le cendal était
souvent employé comme doublure, ce qui prouverait sa souplesse et
sa légèreté.

Le samit, du latin *examitus*, était une étoffe de soie épaisse, com-
posée de six fils, le plus souvent blanche, verte ou rouge, et qui
n'était portée que par la noblesse pour faire des bliauts, des robes
de dessus et manteaux. On enrichissait cette étoffe de broderies :

> « Gentement estoient parées,
> « Vestues de samis vermeil,
> « Ains ne vi plus rice appareil [3]. »

[1] *Huon de Bordeaux*, vers 8668 et suiv. (fin du xiiᵉ siècle).
[2] Joinville.
[3] *Li Roumans dou chastelain de Couci*, vers 895 (xiiiᵉ siècle).

« Là veist-on sour hourdeis
« Dames vestues de samis,
« D'orfrois et de pourpres parées [1]. »

« Il et tout li Vermendisien
« Erent vestu et tuit li sien
« De samis vers tres bien ouvré
« Tous semenchiés d'aigle doré ;
« C'estoient moult bel parement [2]. »

Par-dessus l'armure de mailles, les chevaliers portaient des cottes longues de samit dès la fin du XII° siècle :

« Couvert fu de samit du chief jusqu'au talon.
« Et portoit seur sa lance l'oriflambe Kallon,
Que Kalles [3] ot en l'ost de devant Roussillon [4]. »

De ces étoffes, les plus précieuses étaient celles que l'on exportait d'Orient. Elles avaient conservé leur réputation alors qu'on en fabriquait depuis longtemps en Occident :

« Et les fist au monter vestir
« Des plus riches samitz de Tyr
« Que l'on pot trover pour argent [5]. »

Au XIVe siècle, une cotte est faite, pour le sacre du roi Philippe le Long, d'une pièce d'un *demi-samit vermeil d'estive* et est doublée de cendal vermeil [6]. Le samit d'estive ou d'été était évidemment un samit léger, mais plus épais cependant que n'était le cendal. Ce qui prouve la force du samit, c'est qu'on en couvrait les carreaux et coussins pour mettre sous les pieds, qu'on en faisait des baudriers et couvertures de fourreaux d'épée : « Item pour une aune de « samit, baillé celui jour audit Nicholas, pour faire fourriaus et « renges à espées, 32 s. [7] ». Les samits étaient brodés ou brochés, dorés ou argentés à la feuille, comme l'était souvent le cendal. Nous possédons encore quelques fragments de samit sur d'anciennes couvertures et gardes de manuscrits. — On employait habituelle-

[1] *Li Roumans dou chastelain de Couci*, vers 1073.
[2] *Ibid.*, vers 1867.
[3] Charlemagne.
[4] *Gui de Nanteuil*, vers 2113 et suiv. (XIII° siècle).
[5] *Méraugis de Portlesguez*, publ. par M. Michelant, p. 10.
[6] *Compte de Geoffroy de Fleury*, III° partie, 1re section.
[7] *Ibid.*

ment le samit à cet usage. — Ces fragments ressemblent beaucoup au
satin, sauf le brillant, et sont tissés en effet de six fils ; ils sont sou-
ples au toucher et épais. On fabrique encore en Syrie des étoffes
absolument semblables. Le samit en graine, qui paraît avoir eu le
plus de prix, était payé, d'après le compte d'Étienne de la Fontaine [1].
20 écus la pièce, ce qui est presque le double de ce que coûtait une
pièce de cendal [2].

La chasuble de saint Thomas Becket, dont nous donnons la
description à l'article CHASUBLE, est taillée dans un samit violet
sombre décoré d'ornements brodés au moyen de fils d'or plats [3].
La planche IV donne un détail, grandeur d'exécution, de ces bro-
deries sur la poitrine, à droite et à gauche.

Il est difficile de savoir si l'on donnait un nom spécial aux étoffes
de soie à dessins de diverses nuances obtenues par le tissu. Ces
étoffes sont tantôt appelées draps de soie, ouvrages de Damas, et
au xive siècle, camocas. — Constantinople fabriquait beaucoup de ces
sortes d'étoffes, et les fragments trouvés dans la châsse de Charle-
magne, à Aix-la-Chapelle (planche V), représentant des éléphants
dans des cercles [4] sur fond rouge, sont certainement de fabrication
byzantine. Nous citerons aussi, parmi ces étoffes, un admirable tissu
provenant d'une chasuble déposée dans l'église Saint-Sernin de
Toulouse, et qui, bien que d'une époque postérieure au précédent,
n'en est pas moins de provenance orientale (planche VI). Ce tissu a
la force et l'apparence d'un satin épais, mais plus mat. Il représente
des paons affrontés ayant, suivant une antique tradition orientale,
l'*hom* entre eux deux. Une inscription dédoublée comme le dessin,
est tracée sur le listel servant de sol aux paons [5]. La teinture des
fils de soie de ce tissu est merveilleusement belle et bien conservée.
C'est au xiie siècle que cette chasuble paraît avoir été faite ; l'étoffe
doit donc appartenir au moins à cette époque. Le suaire déposé
au trésor de la cathédrale de Sens (planche VII), qui représente des
oiseaux et des griffons dans des cercles bleus sur fond pourpre,
avec quelques parties rouges, est un tissu de même genre, mais qui
pourrait être de fabrication sicilienne, ce que ferait supposer la
fausse inscription cufique, qui n'est là qu'une ornementation. Cet

[1] 1352.
[2] Voyez la *Notice sur les comptes de l'argenterie*, par M. Douet d'Arcq.
[3] C'est la pourpre noire des anciens, *purpura livida*.
[4] Voyez l'ensemble de cette étoffe dans les *Mélanges archéologiques*, publ. par les
R. P. Martin et Cahier.
[5] « EL BARACA-T-EL-KAMILAH » (bénédiction parfaite).

Viollet Le Duc del *E Papier lith*

ÉTOFFE DE LA CHASUBLE DE THOMAS BECKET

V*ᵉ* A Morel & C*ⁱᵉ* editeurs

DE LA CHÂSSE DE CHARLEMAGNE

Carresse del Ricard, lith

CHASUBLE

Vᵉ A MOREL et Cⁱᵉ Editeurs Imp R Engelmann Paris

Carresse del Viollet Le Duc direx E Beau lith

SUAIRE

Vᵛᵉ A MOREL & Cⁱᵉ éditeurs Imp R Engelmann Paris

Cairesse del

E Beau lith

SUAIRE

Vᵛᵉ A MOREL & Cⁱᵉ, editeurs

usage de placer des inscriptions dans les tissus venus de la Grèce se perpétua fort tard. Dans la fabrication occidentale, il est fait mention, dans les inventaires, d'étoffes à lettres *grégeoises*. Les Occidentaux ne se firent pas faute de remplacer souvent l'imitation des lettres arabes par des inscriptions latines[1]; mais, les étoffes importées d'Orient étant toujours les plus estimées, il n'est pas surprenant que les fabriques siciliennes et italiennes aient reproduit longtemps des inscriptions cufiques dans leurs tissus, afin de les vendre plus cher, en faisant ainsi croire aux acheteurs qu'ils étaient de provenance orientale. Évidemment, ces fabriques italiennes ne cherchèrent, au début, qu'à faire de la contrefaçon orientale ; et, jusqu'à la fin du xiiie siècle, il ne paraît pas que, pour les étoffes de soie du moins, les fabriques occidentales aient tenté d'adopter des dessins étrangers au style grec, persan et égyptien. Un morceau de camocas déposé dans le trésor de la cathédrale de Troyes, et qui semble appartenir au commencement du xive siècle, échappe à cette influence (planche VIII). C'est un beau tissu souple, épais, fond blanc, avec dessins brochés rehaussés de fils d'or. « Pour « ce qui est du camocas, dit M. Francisque Michel[2], le prix n'en « était guère moins élevé que celui des draps d'or, au-dessous « desquels cependant on serait tenté de le placer dans la hiérarchie « des tissus. On l'employait à faire des vêtements, nommément des « corsets........ mais surtout des ornements sacerdotaux...... Il y « avait du camocas blanc, noir semé de gouttes blanches, bleu, « vert, rouge, violet, rayé, blondet, cendré, plombé, à couleur de « fleur de pêcher, vermeil, avec de petits besants jaunes; il y en « avait aussi dont les raies étaient d'or et d'argent : mais cette « étoffe représentait plus habituellement des oiseaux. En usage « en Orient, si l'on peut ajouter foi à Mandeville et à Clavijo, le « camocas venait, non-seulement de l'île de Chypre, mais encore, « selon toute apparence, de la Grèce; du moins le terme χαμουχᾶς « y était répandu, avec la signification de drap de soie ou de coton « fabriqué à la façon de Damas. » Dans les *Comptes de Geoffroy de Fleury*[3], on lit[4] : « Pour 2 fourrures de menu vair, tenanz chascune « 226 ventres, 14 d. pour ventre, pour une robe de quamocau

[1] Voyez la chasuble dite de saint Dominique (planche III).

[2] *Sur le commerce, la fabrication et l'usage des étoffes de soie, d'or et d'argent*, t. II, p. 171.

[3] 1316.

[4] Deuxième partie, art. 4.

« que il ot à Lions, au sacre notre père le pape..... » — « Pour
« 3 kamokaus azurez, brodez dessus des armes de France, delivrez
« à Jehan le Bourguignon, le mii° jour de décembre, pour faire une
« cote et 1 mantel à la royne, 8 l. pour pièce, vallent 24 l. ¹. »

L'étoffe brochée que donne la planche VIII ne parait pas apparte-
nir, par le style de son dessin, à la fabrication orientale. Quant
aux *pailes* de Damas, bien que divers auteurs aient prétendu que
les étoffes provenant des fabriques de cette ville aient été importées
en Occident dès l'époque mérovingienne, il n'en est fait mention
chez nous qu'au xiv° siècle. Il est vrai qu'on donnait alors le nom
de *pailes* de Damas à des étoffes qui ne paraissaient pas avoir de
rapport avec ce qu'on appelle aujourd'hui *damas*, mais à des tissus
de soie de diverses couleurs ou brochés, à des brocarts d'or et
d'argent :

> « Or chevauche le roy de Chippre,
> « Qui n'est pas vestuz de drap d'Ippre,
> « Mais d'un drap d'or fait à Damas ². »

Du reste, les textes offrent les plus étranges confusions, s'il s'agit
de désigner les provenances des étoffes orientales. Il est parfois
question de pailes d'Inde, et même d'étoffes, qui proviennent d'une île
habitée seulement par des femmes dirigées par des fées. Les étoffes
de soie changeantes sont souvent celles qui passent pour être fabriquées
par ces ouvrières privilégiées ou par des nains. Dès le xii° siècle,
les étoffes à reflets changeants étaient connues ³, ainsi que le marque
un passage d'Alain de Lille. Elles étaient très-communément em-
ployées, pendant les xiv° et xv° siècles, dans les habillements des
femmes, et alors on en fabriquait à Venise, dans quelques villes
d'Italie, en Espagne et même en France.

Parmi ces étoffes de soie, il faut citer le *siglaton*, qui semble
avoir les mêmes qualités que le samit et servir aux mêmes usages :

> « Varocher fait despoillier environ,
> « Puis revestir d'un riche syglaton ⁴. »

¹ *Ibid.*, 2° section, art. 3.

² Guillaume de Machau, *la Prise d'Alixandre*.

³ On sait que ces miroitements variés de tons sont obtenus par une trame d'une cou-
leur et une chaîne d'une autre.

⁴ *Macaire*, vers 2517 (xiii° siècle) (*les Anciens Poëtes de la France*, publ. sous la
direct. de M. Guessard).

> « Vint à sa mère, qui clere ot la asou,
> « Les liiens cope entor et environ,
> « Vestir li fait .I. vermeil syglaton [1]. »

On en faisait des pennons :

> « Brandit la hanste dou vermeil syglaton [2]... »

des manteaux :

> « Et le saisi au pan dou syglaton [3]. »

> « Et bons mantiaus forrez de syglatons [4]. »

Cette étoffe était d'autant plus estimée, qu'elle passait, comme le samit, pour avoir été importée d'Orient. On en faisait aussi venir d'Espagne :

> « Et lor donnoit grans dous, car de biens est garnie,
> « Les biaus cevaus d'arabes, et les muls de Surie,
> « Les siglatons d'Espagne, les pales d'Aumarie [5]. »

Le siglaton, comme le cendal et le samit, parait avoir été une étoffe unie ; les étoffes de plusieurs couleurs ou brochées sont désignées généralement par le mot *paile, pesle*.

Les noms de *paile roé* (paile ou drap de soie rayé) reviennent fréquemment dans les textes.

Les *pailes* (étoffes très-riches de soie) paraissent provenir de l'Afrique ou plutôt de l'Égypte [6] :

> « Si fu vestue d'un paille auffriquant [7]. »

> « Son chapel n'iert pas de festus,
> « Ainz estoit d'un noir schelin,
> « Couvert d'un paille alexandrin [8]. »

[1] *Gaydon*, vers 4578 (XIIIᵉ siècle) (*les anciens Poëtes*).

[2] *Ibid.*, vers 5331.

[3] *Ibid.*, vers 10095.

[4] *Ibid.*, vers 10155.

[5] *Li Romans d'Alixandre : Enfance d'Alixandre*, p. 4, vers 22 (XIIIᵉ siècle).

[6] Alexandrie exportait beaucoup de ces tissus de soie.

[7] *Roman d'Aubri le Bourguignon*.

[8] *Roman de Perceval*.

« Alixandres li rois fu levés par matin
« Vestus d'une cemise deliié de lin,
« Et caucés unes cauces de pale alixandrin[1]. »

M. Francisque Michel[2] fait observer, avec raison, que la ville
d'Alexandrie n'était que l'entrepôt de ces étoffes, qui étaient fabri-
quées en Grèce, en Syrie, en Perse, dans l'Inde. On tissait aussi des
pailes de soie, d'or et d'argent, en Espagne, à Almeria (Aumarie),
ainsi que le prouve la citation tirée du *Romans d'Alixandre*.

Les draps d'or de Frise étaient aussi considérés comme très-pré-
cieux. Est-il question de la Frise, province des Pays-Bas, ou ce mot
Frise est-il une corruption du nom de la Phrygie? Cette dernière
interprétation paraît la plus probable ; car, dès le XIIe siècle, il est
fait mention, dans les romans, de draps d'or de Frise, et certaine-
ment, à cette époque, on ne fabriquait pas d'étoffes de soie et d'or
dans la Frise, province des Pays-Bas. On lit dans le *Roman de Garin*
ces vers :

« Mes belles filles, pensez de vous garnir
« Des plus biaus dras que vous pourrez choisir :
« Venez, ça fors, deus chevaliers veir.
«
« Quant celles vient ce qui lor abélit,
« Ens en la chambre monterent por vestir,
« Vestent bliaus et pelissons hermins
« Et afublerent les mantiaus sebelins[3]. »

Il y avait plusieurs qualités de ces pailes ou draps d'or, et elles
étaient désignées par des noms différents. Outre les draps de Frise,
il est question de draps d'or d'Otrante : « Noblement fut vestue
« d'un riche drap d'Octrente[4] » ; de Chipre, de drap d'or *mathebas*
et *arramas* : — « Pour 12 aunes de drap d'or mathebas et
« arramas, en plusieurs pieces[5] » ; de baudequins, de naques ou
nacs : « Pour 5 naques vermeus, delivrez audict Jehan, pour faire
« cote, surcot et mantel à la roine, 11 l. 10 s. pour piece[6] » ;

[1] *Romans d'Alixandre : Message de l'amiral*, p. 423, vers 30 et suiv. (XIIIe siècle).

[2] *Des étoffes de soie, d'or et d'argent*, t. I, p. 279.

[3] *Li Romans de Garin le Loherain* (XIIIe siècle), t. II, p. 66 et 67, édition Techener,
1833.

[4] *Li Romans de Berthe aus grans piés* (XIIIe siècle), p. 16, édition Techener.

[5] *Invent. de l'argenterie dressé en* 1353 (*Comptes de l'argenterie des rois de France
au* XIVe *siècle*, par Douët d'Arcq).

[6] *Compte de Geoffroy de Fleury*, 1316.

de drap d'or de Paris : « Pour 3 draps d'or de Paris, ouvrez, deli-
« vrez à Jehan le Bourguignon, le vi⁰ jour de décembre, pour faire
« une chappe à la Royne, qu'elle ot à l'entrée de Rains, 11 l.
« pour piece, vallent 33 l. ¹. » La plus chère de ces étoffes était
le drap d'or et de soie de Damas, qui coûtait 55 écus la pièce.

Parmi ces étoffes de luxe, et très-probablement de soie, il faut
citer la *pourpre* et l'*écarlate*. Il y en avait de toutes couleurs, et ces
désignations indiquaient une qualité, non point une nuance. Il y
avait la *pourpre inde, vermeille, sanguine, roée* (rayée), *dorée,
bise, noire, noire estellée d'or,* et même *blanche :*

« Cist ne semble l'autre,
« No qu'escarlate semble fautre ². »

C'était donc une étoffe de prix. On fabriquait de la pourpre à Tyr,
à Venise, en 1248. Il en venait d'Alexandrie, de Gênes, d'Espagne.
L'*écarlate* paraît avoir été moins estimée que la *pourpre*. La pre-
mière était appropriée aux chevaliers, tandis que la pourpre semble
n'avoir été permise qu'aux souverains. Il est aussi question, dès le
xiv⁰ siècle, d'une étoffe de soie appelée *zatoni,* et plus tard *satin :*
« Pour 7 pieces de veluyaux blans et yndes, des fors, 7 pieces de
« camocas blanc et de zatony ynde, etc. ³. » Le *demi-satin* était
une étoffe de même tissu, mais plus légère ⁴.

A quelle époque le velours de soie fut-il employé pour les vête-
ments d'homme et de femme ? Le veluiau dont il est question dans
les romans du xiii⁰ siècle était-il une étoffe de soie ? Il serait difficile
de répondre d'une manière catégorique à ces questions, bien qu'il
reste un morceau de velours servant de garde dans le manuscrit de
Théodulfe (viii⁰ siècle). Nous ne signalons, soit dans les comptes et
inventaires, soit dans les peintures, la présence du velours de soie
qu'à dater du xiv⁰ siècle : « Pour 5 veluiaus adsurez..... pour faire
« une robe à nostre sire le Roy, de 4 garnemenz, que il ot le jour
« de son sacre, 15 l. pour piece, valent 75 l. ⁵. » — « Item pour
« la veille du couronnement une robe de 4 garnemenz, d'un veluiau
« viollet, en laquelle il y a 2 fourreures de menuvair pour les
« 2 surcots, tenanz 226 ventres chascune, et unes manches de

¹ *Compte de Geoffroy de Fleury,* 1316.
² *Méraugis de Portlesguez.*
³ *Compte d'Etienne de la Fontaine,* 1352.
⁴ Voyez à l'article JOUTE.
⁵ *Compte de Geoffroy de Fleury,* 1316.

« seurcot clos tenanz 48 ventres, et 12 ventres pour pourfiller[1]. »
Dans ces comptes et inventaires du XIVe siècle, on voit paraître des
velours *indes*, c'est-à-dire bleus tirant sur le violet, des velours
paonnaz, c'est-à-dire couleur de plumes de paon, des velours
quoquets (?). Les miniatures de cette époque représentent très-fré-
quemment des personnages des deux sexes, habillés de velours, et,
au XVe siècle, cette étoffe ne fait que se répandre. Il y avait aussi
des velours brochés d'or : « Pour deux pieces de veluyau vert à or,
« prisiées à présent 40 escuz[2] ; des velours bigarrés : pour
« 53 pieces de veluyau moien de plusieurs couleurs, dont aucuns
« sont royés et les autres plains[3]. »

Il faut dire un mot des étoffes de soie légères, brochées d'or,
fabriquées dans le royaume de Mossoul, et si fort en usage pen-
dant le cours du XIIe siècle. On en faisait alors des robes de
dessous, des chemises et même des bliauts de femme[4]. De ces
étoffes délicates, crépelées, se rapprochant même parfois du crêpe
de Chine, il nous reste quelques échantillons servant de gardes,
dans le manuscrit de Théodulfe[5] : « On y voit, en soie pure, un tissu
canevas, couleur tourterelle clair ; du foulard couleur amarante ;
de la gaze marabout, couleur paille rosé ; du crêpe de Chine très-
souple, couleur bois ; du crêpe de Chine avec bordure, broché es-
pouliné, travail indien à quatre couleurs ; un tissu façonné soie,
fond foulard, couleur pourpre, avec bordure lancée grande tire ;
enfin, du velours coupe-soie, couleur pourpre, reposant sur fond
sergé. » Les belles sculptures du XIIe siècle représentent, en effet,
avec une pureté d'imitation remarquable, dans les vêtements des
femmes, des étoffes qui ont beaucoup de rapports avec ces mousse-
lines et crêpes de soie. Mais, entre les feuillets de ce même manu-
scrit carlovingien, on remarque encore d'autres échantillons décrits
par M. Hedde, et qui présentent des mélanges de soie et de poil de
chèvre ou de chameau, et un morceau d'une étoffe de coton légère.
Ces tissus mélange soie et poil de chèvre, semblables à ceux que
l'on fabrique encore de nos jours dans l'Inde et en Syrie, ont parti-

[1] *Compte de Geoffroy de Fleury.*

[2] *Invent. de l'argenterie dressé en* 1353 (*Comptes de l'argent. des rois de France,*
par Douët-d'Arcq).

[3] *Ibid.*

[4] Voy. BLIAUT.

[5] Conservé au musée du Puy en Velay. Ces morceaux d'étoffes ont été décrits par
M. Ph. Hedde, *Annales de la Société d'agric., sciences, arts, etc., du Puy,* pour
1837, 1838.

FRAGMENTS

V^e A. MOREL et C^{ie} Éditeurs

culièrement cette apparence crêpelée que les statuaires du xiiᵉ siècle ont si fidèlement rendue. « Une chose remarquable », comme le fait observer M. Hedde, « c'est qu'en 1817, M. Bancel, de Saint-Cha-« mond ; en 1820, M. Beauvais, de Lyon ; en 1835, MM. Grangier « frères, de Saint-Chamond, prenaient des brevets d'invention pour « la fabrication des diverses étoffes qui se trouvaient dans les « feuillets du manuscrit de Théodulfe [1]. »

On sait le goût que les Gaulois manifestaient pour les étoffes rayées et à carreaux, qui devaient ressembler beaucoup aux étoffes écossaises de nos jours. Ces étoffes rayées de soie ou de laine se retrouvent désignées dans les textes anciens du moyen âge, et représentées fréquemment sur les miniatures des xiiᵉ et xiiiᵉ siècles. Souvent les couleurs de ces rayures (suivant la trame) sont fondues l'une dans l'autre, blanc rosé rayé de gris bleu passant dans le blanc, jaune-paille et rouge [2].

Ces étoffes *roées* sont encore mentionnées dans les comptes et inventaires du xivᵉ siècle. A cette époque aussi, la mode des étoffes échiquetées était assez répandue, particulièrement pour les cottes d'armes. Mais il est évident que les tissus préférés, considérés comme les plus beaux, étaient ces pailes ou draps d'or, c'est-à-dire tissés de soie d'une couleur et d'or. L'or formait des dessins, des fleurs et feuillages, des rosettes et croisettes, des roues, des animaux, des flammes, des rayures en travers, des semis. Les miniatures des manuscrits des xiiiᵉ, xivᵉ et xvᵉ siècles fournissent un grand nombre d'exemples de ces tissus, dont le fond uni est plus habituellement couleur pourpre clair ou foncé, ou bleu, plus rarement vert, plus rarement encore blanc ou noir. La planche IX donne en A un fragment d'une de ces étoffes de soie avec animaux d'or dans la trame [3]. Ces draps d'or, ou à *or battu* [4], paraissent avoir été en France très-rarement composés de plusieurs couleurs et d'or, mais d'or sur un ton uni, ou d'un ton uni sur or. En Italie, au contraire, où l'on

[1] *Notice* de M. Hedde déjà citée. Voyez aussi, à ce sujet, *Recherches sur le commerce, la fabrication et l'usage des étoffes de soie, d'or et d'argent*, par M. Francisque Michel.

[2] Voyez le manuscr. de la Biblioth. nation., grand *Psautier* latin (premières années du xiiiᵉ siècle).

[3] Fragment, trésor de la cathédr. de Troyes (xiiiᵉ siècle). Voyez aussi le retable de saint Germer, déposé au musée de Cluny.

[4] On sait qu'aujourd'hui l'or habituellement employé dans les étoffes est composé d'une lame d'or ou d'argent doré enroulant en spirale un fil de soie ou de coton. Alors, comme dans la plupart des étoffes orientales, l'or employé dans les tissus était une lame d'or pur très-déliée, passant dans la trame.

fabriquait beaucoup de tissus de soie vers la fin du xiv⁰ siècle, la mode des tissus de plusieurs couleurs et or paraît avoir dominé. Le beau manuscrit de *Lancelot du Lac,* de la Bibliothèque nationale, dont les miniatures sont dues à une main italienne, nous montre plusieurs de ces tissus de couleurs variées, généralement sur fond blanc. On fabriquait en France des tissus de diverses couleurs à dater du xiii⁰ siècle, mais ces tissus n'étaient pas adaptés à des vêtements de luxe; c'étaient des étoffes de lin ou de laine (pl. X ¹). Le goût pour les étoffes de soie multicolores ne parait pas s'être répandu en France, même à l'époque où la noblesse affichait un luxe scandaleux dans ses habits, c'est-à-dire de 1380 à 1410. Ce n'est que plus tard, vers le milieu du xv⁰ siècle, que l'on voit, et cela très-rarement, employer pour les vêtements des étoffes dans lesquelles avec l'or il y avait plusieurs tons. Bien avant cette époque, les étoffes de soie de couleurs diverses mêlées à l'or, et même aux perles, semblent avoir été spécialement réservées aux vêtements sacerdotaux. L'étole de saint Thomas Becket nous fournit un exemple de ces sortes de tissus (pl. XI).

A dater de la fin du xiii⁰ siècle, les brochages d'or sur fond uni sont très-fréquents. Mais c'est vers 1450 que l'on voit apparaître, pour les vêtements des deux sexes, les draps d'or en plein ou d'or faisant fond avec ornements rouges ou bleu foncé, plus souvent rouge sang de bœuf.

Il serait difficile de dire si certaines étoffes et certaines couleurs étaient affectées aux vêtements de certaines classes en France, et tout ce que l'on a écrit à ce sujet ne repose pas sur des données certaines.

La couleur verte était, prétend-on, affectée, par exemple, aux chevaliers; mais les documents écrits ou figurés ne paraissent pas probants, tant s'en faut. La pourpre (étoffe) était réservée aux personnes souveraines, ce qui n'empêchait pas les suzerains de porter des étoffes d'une autre qualité. Il faut observer, d'ailleurs, que les édits somptuaires n'ont jamais eu en France une action efficace et durable. La mode a toujours été, chez nous, plus forte que les édits, et la fréquence même de ces édits prouve leur inefficacité. Aussi, à dater du milieu du xiv⁰ siècle, la haute noblesse avait-elle pris le parti, pour se distinguer, de porter des vêtements armoyés. Cela était non-seulement un grand luxe, mais donnait au vêtement une valeur indépendante de sa richesse comme matière ou façon. Ces étoffes

1 Ce tissu est dépourvu d'or. Il provient du trésor de la cathédrale de Troyes.

Carresse del. Viollet-Le-Duc direx. E. Beau lith.

FRAGMENTS

Vve A. MOREL & Cie, éditeurs Imp. R. Engelmann. Paris

armoyées étaient ou brodées à la main, ou tissées exprès. Dans l'un
ou l'autre cas, elles devaient coûter fort cher. Cette mode ne fit que
se développer jusque vers le milieu du xv° siècle. Une charmante
miniature de 1430 environ [1] nous montre Marguerite d'Écosse ap-
plaudissant Alain Chartier qui récite quelques-unes de ses poésies.
La jeune princesse [2] est vêtue, par-dessus un surcot d'hermines
et un jupon pourpre, d'une houppelande bleue semée de France, et
de son chiffre : M (voyez HOUPPELANDE). C'était évidemment une
étoffe tissée pour l'usage de la princesse, tandis que d'autres étaient
composées de morceaux cousus ensemble, sur lesquels les pièces
d'armoiries étaient brodées ou appliquées suivant la méthode em-
ployée encore en Orient. Les draps d'or et d'argent en plein
entraient nécessairement pour une forte part dans ces vêtements
armoyés. Quelquefois, les seigneurs se contentaient de faire broder
en semis la pièce principale de leur écu sur une étoffe d'or, d'ar-
gent ou de la couleur d'émail du champ. Des fleurs de lis, des
besants, des macles, des aiglettes ou alérions, des roses ou trèfles,
lions ou léopards, étaient ainsi semés sur un drap d'or ou d'argent,
rouge, pourpre, noir, bleu ou vert. La mode des chiffres ou devises
tissés ou brodés en or ou argent sur des fonds de couleur était aussi
fort répandue en France parmi la noblesse, à dater du commen-
cement du xv° siècle jusque vers 1460. Mais c'est assez parler des
étoffes de soie, d'or et d'argent.

Les étoffes de laine, de poil de chèvre et de chameau étaient
non-seulement portées par les classes inférieures, mais aussi par
la noblesse, car plusieurs de ces étoffes, et notamment les der-
nières citées, étaient fines et d'un prix très-élevé. Ces étoffes de poil
de chameau, fabriquées en Orient, étaient même parfois ornées
de fils d'or formant des rayures ou des dessins dans la trame. Le
manuscrit de Théodulfe, déjà cité, conserve quelques morceaux
de ces tissus de poil de chèvre ou de chameau entremêlés d'or,
d'une grande finesse et souples, ainsi que nous l'avons dit plus
haut. On fabriquait aussi en Orient des tissus de coton et or, sem-
blables à ceux qui nous viennent de l'Inde encore aujourd'hui.
Nos mousselines à chefs d'or sont une dernière tradition de cette
fabrication. Ces étoffes de coton, qui étaient appelées *bogerant*,
boguerant, *bougerant*, et enfin *bougran*, étaient originaires de
Boukhara en Tartarie. Au xiv° siècle, le bougran était un tissu de lin

fabriqué en Arménie, dans l'île de Chypre, et plus tard en Espagne. Quant au camelot dont il est si souvent question dans les romans, chroniques et comptes ou inventaires du moyen âge, c'était originairement une étoffe faite de poil de chameau, et qui par conséquent venait d'Orient. Cependant, il y avait des camelots dont la trame était de soie et d'or, la chaîne seule alors était de poil de chameau ou de chèvre d'Angora. Ces dernières étoffes ne paraissent pas avoir été en usage avant le xv⁰ siècle. Il est fait mention dans plusieurs inventaires de cette époque, et notamment dans l'inventaire de Charles le Téméraire, « d'une pièce de camelot violet de soye, « brochée d'or ». Il y avait des camelots de toutes couleurs, et cette étoffe était estimée, puisque, en 1366, la pièce de camelot est payée le même prix que la pièce de cendal, qui était de soie, ainsi que nous l'avons vu plus haut [1]. Le *camelin* était aussi une étoffe de poil de chameau dans l'origine, mais qu'il ne faut pas confondre avec le camelot plus estimé. On le fabriquait en Phénicie, ainsi que nous l'apprend Joinville : « Li roys me douna congié d'aler « là (à Tortose), et me dist à grant à consoil que je li achetasse « cent camelins de diverses colours, pour donner aus corde- « liers, quant nous venrions en France [2]. » Il ne paraît pas que ces camelins fussent jamais tramés de soie et d'or comme les camelots. Ils sont toujours cités comme une étoffe très-ordinaire. Dès le xiii⁰ siècle, on en fabriquait à Saint-Quentin, et, au xiv⁰ siècle, à Amiens, à Cambrai, à Malines, à Bruxelles, à Commercy. Bien entendu, ces camelins occidentaux étaient des tissus de laine. Il y avait des camelins blancs, noirs, verts, et leurs qualités étaient variées, puisqu'il est fait mention de camelins qui sont payés 11 et 12 s. 6 d. l'aune ; d'autres 24 et 28 s.

Le *bureau*, *burel* ou *buriau*, était une étoffe de laine plus grossière encore que le camelin : « Por buriaux et sollers achetez à « départir à povres en nos domaines [3]. » Cependant, au xii⁰ siècle, dans les statuts de l'ordre de Cluny dressés par Pierre le Vénérable, on lit ce passage : « Statutum est ut nullus scarlatas, aut barra- « canos, vel pretiosos burellos, qui Ratisponi, hoc est apud Raines- « bors, fiunt, sive picta quolibet modo stamina habent [4]. » Ainsi, à cette époque, il y avait des buriaux assez précieux pour que Pierre

[1] Voyez *Recherches sur les étoffes de soie, d'or et d'argent, pendant le moyen âge,* par M. Francisque Michel, t. II, p. 40 et suiv.

[2] *Hist. de saint Louis* (Joinville), publ. par M. Nat. de Wailly, p. 214.

[3] Testament de Philippe III.

[4] *Statut. Cluniacens.,* cap. xviii.

le Vénérable crût devoir les interdire à ses moines. L'étamine peinte était considérée aussi par le réformateur comme trop riche pour être portée dans les monastères de Cluny. Cependant, l'étamine n'était qu'une étoffe de laine légère, qui devint plus tard extrêmement commune. Cette étamine peinte était-elle ornée de couleurs ou tissée de diverses nuances? Il serait difficile de décider la question. Nous n'avons pas trouvé de traces d'étoffes imprimées occidentales avant la fin du xive siècle; mais, bien avant cette époque, on appliquait, par un procédé quelconque, des couleurs et des ors sur des tissus de toile et de laine. Au xive siècle, on faisait des chemises d'étamine : « Li, pour appareillier 10 chemises d'étamines et « 4 braiés pour le Roy, 14 d. [1]. »

Quant au bureau ou burel, il est certain qu'à dater du xiiie siècle, cette étoffe de laine était laissée au bas peuple. Il s'agit de l'amour :

> « C'est chartre qui prison soulage,
> « Printems plains de fort yvernage;
> « C'est taigne qui riens ne refuse,
> « Les porpres et les buriaus use;
> « Car ausinc bien sunt amoretes,
> « Sous buriaux comme sous brunetes[2]. »

L'opposition que le poëte fait ici entre la brunette, qui n'était qu'un drap fin de laine teinte, et le buriau, indique assez la grossièreté de cette dernière étoffe[3]. Quelques villes du nord de la France fabriquaient beaucoup de ces étoffes de laine, de laine et lin, et de laine et fil. A Douai, il y avait des manufactures d'une étoffe fort répandue au xiiie siècle, appelée tiretaine. Les archives de cette ville conservent un des règlements concernant cette fabrication, daté de 1245[4] : « On fait le ban ke nus ne soit si hardi hom ne « feme en ceste vile ki facent tiretaines en ceste vile autres ke « boines et loials ensi com li bans ci apres le devise : c'est a savoir « keles aient deux aunes de largeur en ros; et si facent faire l'es- « tain (la chaîne) de lin et de caverie (chanvre), et le traime facent « faire de laine; et si ne mece (mettent) nus home ne feme boure « ne flocon ne laveton, ne graduise de peaus, ne estonture batue ne

[1] *Journal de la dépense du roy Jean en Angleterre*, 1359, 1360.

[2] *Li Roman de la rose*, partie de Jean de Meung, vers 4342 et suiv.

[3] On faisait de cette étoffe des couvertures de tables, d'où nous avons pris le nom *bureau* pour désigner une table couverte d'un drap.

[4] *Recueil d'actes des xiie et xiiie siècles en langue romane wallone*, publ. par M. Tailliar, 1849, p. 128.

« a batre ; et ki onkes feroit tiretaine la u il messe auqunes de ces
« coses, il perderoit tote le tiretaine malvaise et boine tout ensanle
« et si seroit en forfait de x lib........ » Non-seulement, le ban inter-
dit dans la ville de Douai la fabrication des tiretaines de mauvaise
qualité, mais aussi l'importation et la vente de tiretaines infé-
rieures provenant d'ailleurs ; la fabrication par les habitants de ces
étoffes hors de la ville ; l'achat par les bourgeois et bourgeoises de
tiretaines hors de l'enceinte de Douai, sous peine de bannissement ;
la livraison de chaînes, propres à tisser, à des tisserands étrangers.
On voit par ces règlements de quelles précautions étaient entourées
les industries locales des tissus. Ces tiretaines étaient portées princi-
palement par les classes bourgeoises ; cependant, la noblesse ne les
dédaignait pas, et Joinville rapporte que Louis IX avait des habits
de tiretaine. Mais donne-t-il cela comme une marque de la mo-
destie de ce prince ?

Il y avait des tiretaines de couleur, mais habituellement cette
étoffe était de nuances sombres.

La *fustaine* était une étoffe de coton croisée, solide, puisqu'on
en faisait autrefois des couvertures de carreaux et aussi des pour-
points : « Pour dix aulnes de fustaine velue, fine, blanche... pour
« faire deux pourpoins pour ledit seigneur [1]. » La futaine était quel-
quefois blanche, quelquefois bleue ; on la fabriquait, au xv^e siècle,
à Chambéry et dans le nord de l'Italie. Elle était velue ou à grains
d'orge, comme nos basins.

Les fabriques de drap de laine florissaient dans beaucoup de villes
dès le commencement du xiii^e siècle, et les corporations des dra-
piers à Arras, à Reims, à Cambrai, à Rouen, à Amiens, à Paris,
étaient puissantes. La qualification de *drap* s'appliquait, d'ailleurs,
à certaines étoffes dont il a été fait mention. Sans parler des draps de
soie, il y avait les draps camelins, le marbré, le brussequin. Dans
les statuts des drapiers de Reims de l'an 1340, on lit : « L'on fera
« brussequins, de quoy la chainne sera de blanc filé taincte en
« escorce de nouyer, et la traimme sera de noirs aiguelins ou de laine
« taincte en ladicte escorce. » Le marbré était un tissu de même
fabrication, mais dont la chaîne et la trame étaient de diverses cou-
leurs. Il y avait des brussequins roses. Bruxelles fabriquait des draps
d'une qualité supérieure, camelins, brunettes, marbrés, etc. : « Jean
« Prime, drapier de Broixelles, pour un marbré verdelet lonc, de

[1] *Comptes de* 1410, Archives nationales.

« Broixelles, à faire audit seigneur une robe de quatre garnemens,
« fourrée de menuvair, pour la veille des Grans Pasques, 35 l. p.[1]. »
Il y avait le drap rayé de Gand : « Jehan Perceval, drapier, pour
« six aunes d'un rayé brun de Gant...[2] » Le tanné : « Jehan Peri-
« gon et son varlet, cousturiers, pour la façon d'une robe de quatre
« garnemens de drap de tanné, jà piéça achetée pour le Roy[3]. » Le
drap d'écarlate et le drap violet teint en graine, le pers de Châlons,
de Louvain, le souci et le souci de graine, le verd, le verd-gai et le
verd fin[4]. Pendant les XIVe et XVe siècles, ces draps de laine étaient
portés par la plus haute noblesse, et habituellement on en faisait un
vêtement complet, chausses, cottes et surcottes, corsets, manteaux
et chaperons. Les miniatures du XIVe siècle, en effet, nous montrent
parfois des personnages nobles vêtus des pieds à la tête d'une étoffe
de même couleur et qui paraît être de la même qualité. Cette mode
semble même avoir été adoptée par les hauts personnages : « Ledit
« Tassin pour la façon de une robe de trois garnemens pour le Roy,
« du drap azuré acheté de Michiel Girart piéça, c'est assavoir :
« cote, seurcot, hosse et chaperon dudit nayf (drap neuf) ; et cinq
« paires de chauces, tout pour le Roy[5]. »

La serge, étoffe croisée de laine, paraît avoir été employée pen-
dant le moyen âge, plutôt pour faire des tentures et des couvertures
de meubles que des habits ; cependant, il en est fait parfois mention.
Il est question de serges dans lesquelles il entre du fil, et qui parais-
sent être des sortes de tapisseries.

La toile de lin ou de chanvre n'était guère employée que pour
faire des robes de dessous (chemises), pour des doublures et princi-
palement pour composer les vêtements de dessous des armures, soit
de mailles, soit de plates. Cependant, le bas peuple se servait de
grosse toile pour faire des braies, des cottes et des chaperons. On
fabriquait des toiles fines à Reims, pendant les XIIIe et XIVe siècles,
à Compiègne. Il y avait la toile fine ou déliée qui servait à faire les
cottes de dessous ; les toiles de Morigny (?), la grosse toile de La-
valguion, et la toile dite « bourgeoise ».

On fabriquait aussi en Italie des étoffes de lin et soie qui étaient

[1] *Compte d'Etienne de la Fontaine*, IIe partie, 1352.

[2] *Ibid*

[3] *Journal de la dépense du roy Jean en Angleterre*, 1359, 1360.

[4] Voyez le tableau des prix de ces étoffes à la fin du recueil des *Comptes de l'argent.
des rois de France*, par M. Douët d'Arcq.

[5] *Journ. de la dépense du roy Jean en Angleterre*.

fort prisées (voyez en B, pl. IX), et dont on faisait des corsets, des surcots, et des toiles de lin tissées de fils de diverses nuances (planche X [1]).

Mais ces dernières étaient rarement employées pour les vêtements. Ces toiles étaient désignées par le terme général de *chanevacerie*.

ÉTOLE, s. f. (*stole*). Vêtement religieux consistant en une bande de lin blanche avec ou sans broderies, posées sur les épaules et tombant par devant jusqu'au-dessous des genoux.

On attribue plusieurs origines à l'étole, appelée souvent *orarium* par les auteurs ecclésiastiques. La *stola* était, à l'époque romaine, la robe talaire à longues manches ; l'*orarium*, une bande de lin que les citoyens romains portaient autour du cou et sur l'épaule pour essuyer la sueur et la poussière.

Guillaume Durand [2] dit que le prêtre met l'étole ou l'*orarium* après l'avoir baisée, et l'ôte avec le même cérémonial, pour marquer la volonté et le désir avec lesquels il se soumet au joug léger que figure ce vêtement... Aussi, lors de son ordination, lorsque le prêtre revêt l'étole, l'évêque lui dit : « Reçois le joug de Dieu. »

Guillaume Durand ajoute que les deux bouts de l'étole descendent jusqu'aux genoux, que le prêtre la croise sur la poitrine, mais que l'évêque la laisse pendre tout droit par devant.

L'étole se pose par-dessus l'amict sur le cou, et lorsqu'elle est croisée sur la poitrine, elle est maintenue ainsi par la ceinture [3].

Pendant les premiers siècles de l'Église, l'étole devait être de lin blanc, sans ornements, avec une simple frange aux deux bouts. Mais on ne tarda guère à porter des étoles d'une grande richesse, brodées d'or et ornées de perles et de pierreries. Toutefois il est de règle liturgique que le fond reste blanc.

La figure 1 nous montre un prêtre baptisant revêtu de l'étole croisée par-dessus l'aube [4]. Cette étole est blanche, semée de croisettes pourpres et terminée par des franges.

Bon nombre de statues d'évêques des XIIe et XIIIe siècles laissent apparaître sous la chasuble des étoles d'une extrême richesse [5]. Elles

[1] Du trésor de la cathédrale de Troyes.

[2] *Rationale divin offic.*, lib. III, cap. V.

[3] Voyez, à l'article CHASUBLE, les figures 3 et 4.

[4] Manuscr. Biblioth. nation., *Psalm.*, ancien fonds Saint-Germain (XIIIe siècle).

[5] Voyez, *Annales archéologiques*, t. VII, p. 143 et 150, un choix des plus belles étoles des XIIe, XIIIe et XIVe siècles, recueillies par M. Victor Gay.

tombent généralement jusqu'au-dessus des pieds et sont terminées par des franges.

Nous donnons, planche XI, le bout de l'étole de Thomas Becket, déposée dans le trésor de la cathédrale de Sens. Cette étole a 2^m,90 de longueur, et, par conséquent, descendait beaucoup au-dessous des genoux.

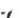

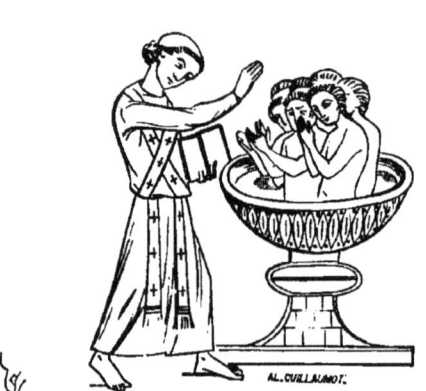

AL. GUILLAUMOT.

Elle est faite d'un tissu d'or et de soie pourpre, blanche et verte. Des perles décorent les deux palettes inférieures, dont les extrémités sont terminées par une bordure d'argent repoussé et trois pendeloques de même métal. Le blanc n'est donc représenté, dans cet ornement, que par le bordé, les perles et les bords d'argent destinés à empêcher les palettes de plisser.

Il est rare de voir l'étole terminée par cet élargissement ; habituellement elle conserve jusqu'au bout une largeur égale, tandis que le manipule est presque toujours élargi à son extrémité. Le manipule de Thomas Becket, également conservé dans le trésor de la cathédrale de Sens, est identique, comme forme extrême et dessin, avec l'étole que nous présentons ici.

Aujourd'hui, ce vêtement religieux a conservé sa forme et sa signification liturgiques.

Toutefois les extrémités ont pris un développement exagéré, ce qui le rend aussi lourd que disgracieux, d'autant que ces palettes viennent battre les genoux du prêtre en marchant [1].

[1] Voyez, tome I^{er} du *Dict. du mobilier*, p. 194, un *fac-simile* d'une vignette d'un manuscrit du XIII^e siècle, représentant un autel ; un ange pose l'étole sur le cou d'un personnage déjà vêtu de l'aube.

FERMAIL, s. m. (*frémail*). Voyez Agrafe et la partie de l'Or-
févrerie. — Le fermail était un des bijoux les plus fréquemment
adaptés aux vêtements du moyen âge. On avait des fermaux à atta-
cher manteaux, chapes, robes, à suspendre bourses et cassolettes.
L'inventaire du trésor de Charles V mentionne un grand nombre
de ces objets auxquels parfois il donne le nom d'*attache*.

Voici la description d'un de ces fermaux :

« Une fleur de lys d'or pour fermer sur l'espaulle le soq [1] dessus
« dict, pesant ung marc troys onces et est ladite fleur de lys esmaillée
« de France garnye de pierrerie. C'est assavoir : au mylieu de ladite
« fleur de lys un tres-bel ballay (rubis) à huit costes et en la pointe
« de ladite fleur de lys ung autre ballay qui est mendre et est
« à huit costez comme dessus et au pié et aux deux costés de ladite
« fleur de lys à troys ballays ung pou mendres de ladite taille et
« autour du gros ballay. Au mylieu sont quatre ballays dont les troys
« sont carrez et ung est à six carrez, et après lesdits ballays sont
« quatre dyamans qui seront mis incontinant. Laquelle fleur de lys est
« pourfilée tout autour de quarante grosses perles [2]. »

FOND-DE-CUVE, s. m. Sorte de pardessus que portaient les
hommes et les femmes et qui était habituellement doublé de fourrures.
On ne trouve pas la désignation de ce vêtement avant le commence-
ment du xive siècle. Le fond-de-cuve paraît se confondre parfois avec
la cotte hardie, ou plutôt la cotte hardie est à fond-de-cuve quand elle
affecte une certaine forme par le bas, ressemblant assez à un cuvier.
Eustache Deschamps, dans le *Miroir de mariage*, parle ainsi de ce
vêtement :

> « Mais au dessoubz fault faire voile,
> « Depuis les reins jusques au piet,
> « Du cul de robe qui leur chiet

[1] *Soq*, sorte de manteau fendu sur le côté (voy. Soq).
[2] Biblioth. nation., *Invent. du trésor de Charles V*, n° 3448 de l'inventaire.

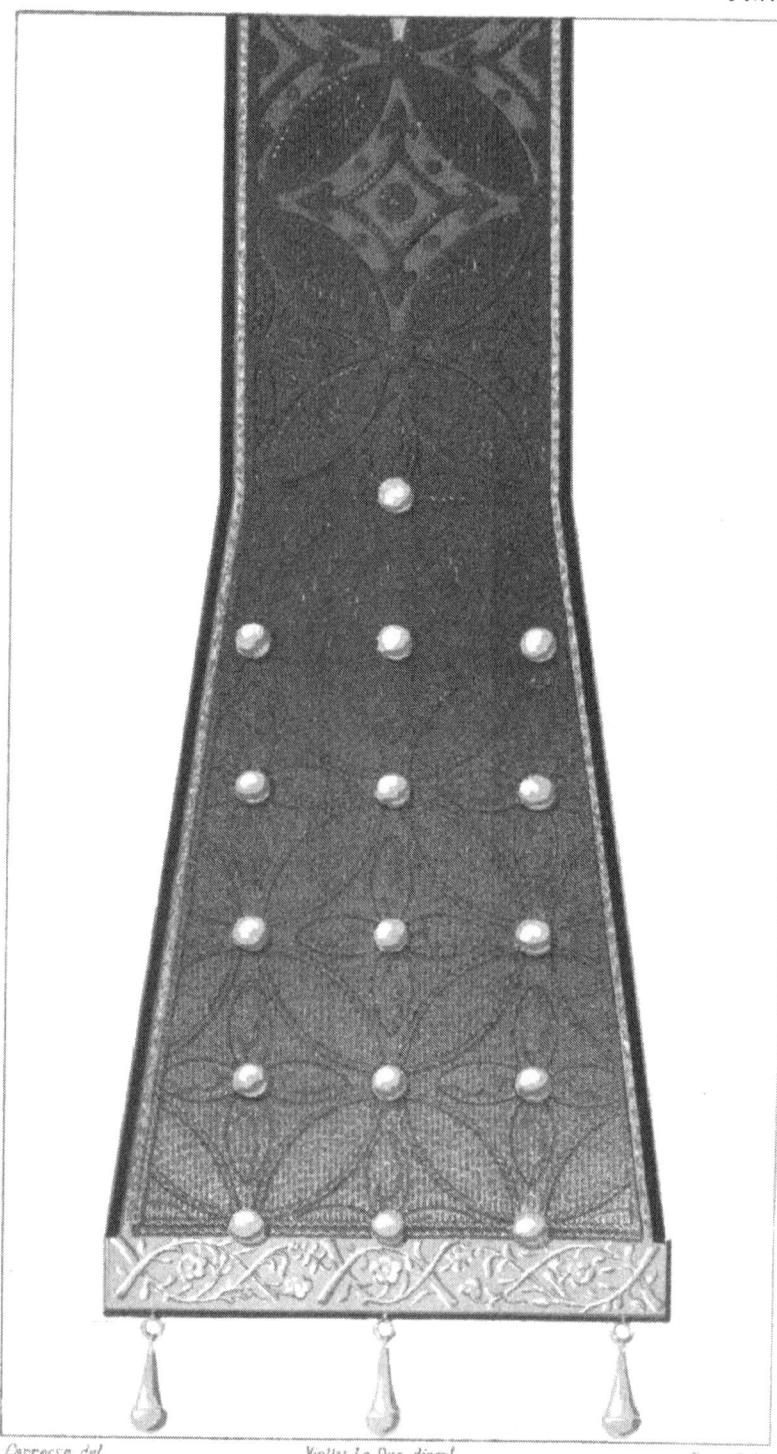

Carresse del. Viollet-Le Duc direx.ᵗ Beau lith

ÉTOLE DE SAINT THOMAS BECKET.

½ de l'execution

Vᵉ A. Morel & Cⁱᵉ, Editeurs Imp. R. Engelmann Paris

1

« Contreval comme uns fons de cuve,
« Bien fourré où elle s'encuve ;
« Et ainsi ara la meschine
« Gresle corps, gros cul et poitrine [1]. »

Les *Comptes de l'argenterie des rois de France* mentionnent quelques-uns de ces vêtements :

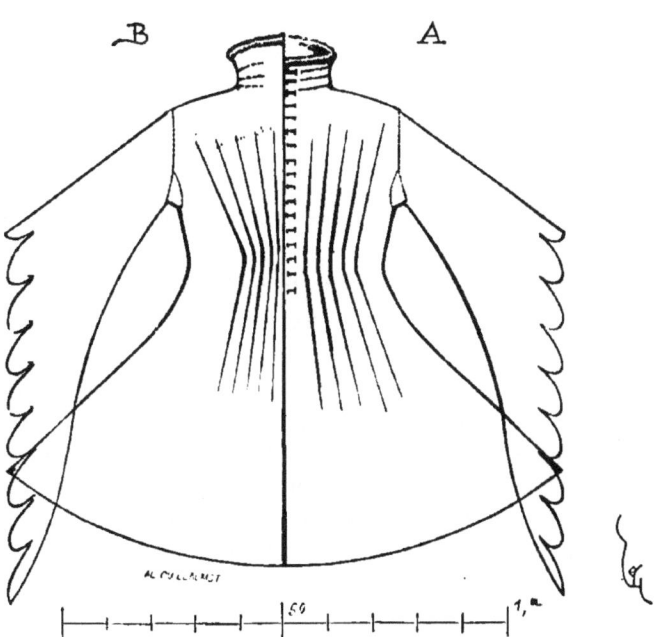

« Item, pour sa robe de la veille de Noël (le roi Philippe le Long),
« d'un marbré mellé. Pour 1 fons de cuve, 380 ventres (de menu
« vair) [2]. »

Dans le compte des dépenses pour le mariage de Blanche de

[1] Eustache Deschamps, *Poésies* (fin du XIVe siècle). Voyez CORSET.
[2] *Compte de Geoffroy de Fleury*, 1316.

Bourbon [1], en 1353, il est fait mention « d'un demi-marbré lonc de
« Bruxelles, achaté... pour faire une cotte hardie fourrée de menu
« vair et l'autre double.

« ... Pour huit aunes d'un pers azuré de Broisselles, à doublez
« ledit fons de cuve, et faire chauces pour ladicte dame. » Il semble
bien ici que le fond-de-cuve n'est autre chose que la jupe de la cotte
hardie (voy. Cotte). Cependant la cotte hardie n'a pas l'ampleur
que l'on donnait au fond-de-cuve dépourvu de ceinture et non trop
ajusté à la taille.

La figure 1 [2] caractérise exactement, nous semble-t-il, le fond-
de-cuve de la fin du xive siècle. Ce vêtement est ample, fermé par
devant au moyen de boutons ; il est pourvu de grandes manches,
et le tout est doublé de fourrure. Souvent même la fourrure forme
une bordure assez large au bas de la jupe. Le collet haut, à la mode
du temps (1390 ou 1395), laisse voir de même un passe-poil de four-
rure. Sous ce vêtement, qui est rouge sur la miniature qui nous
sert de type, est une cotte bleue à très-longues manches recouvrant
les mains. Le chaperon est vert et les chausses sont bleues La
figure 2 donne en A la coupe de ce vêtement par devant, et en B par
derrière.

Les plis sont fixés au droit de la taille et cousus de manière à
faire que la jupe forme des tuyaux réguliers. Sous les bras, il n'y a
pas de plis, afin de ne point gêner les mouvements.

Nous donnons, figure 3, un fond-de-cuve de dame de la même
époque [3]. Ce vêtement, comme celui de l'homme, est ouvert et bou-
tonné par devant, pourvu de même aussi de larges et longues man-
ches très-ouvertes, doublées de fourrure. Une ceinture basse retient
l'escarcelle et devait être fixée à la jupe au moyen d'agrafes.

Cette jupe est terminée par une découpure en façon de lambre-
quin, avec passementeries et glands d'or ; les boutons sont de même
métal, ainsi que l'escarcelle.

Le chaperon est couleur jaune-paille, le fond-de-cuve vert clair,
et la cotte à manches justes rouge. Un perlé d'or retient le chaperon
sur la tête. Mais ces fonds-de-cuve avaient parfois, pour les hommes
comme pour les femmes, beaucoup plus d'ampleur et tombaient
jusqu'à terre. C'était alors un vêtement qu'on ne portait que dans

[1] Archives nation., reg., cote K, 8.
[2] Manuscr. Biblioth. nation., *Tite-Live*, français (1395 environ).
[3] Même manuscrit.

l'intérieur des appartements, chez soi ; une sorte de robe de chambre
parée.

Les personnes de haute noblesse de l'un et l'autre sexe se per-
mettaient seules ce vêtement, taillé alors dans des étoffes magni-
fiques.

3

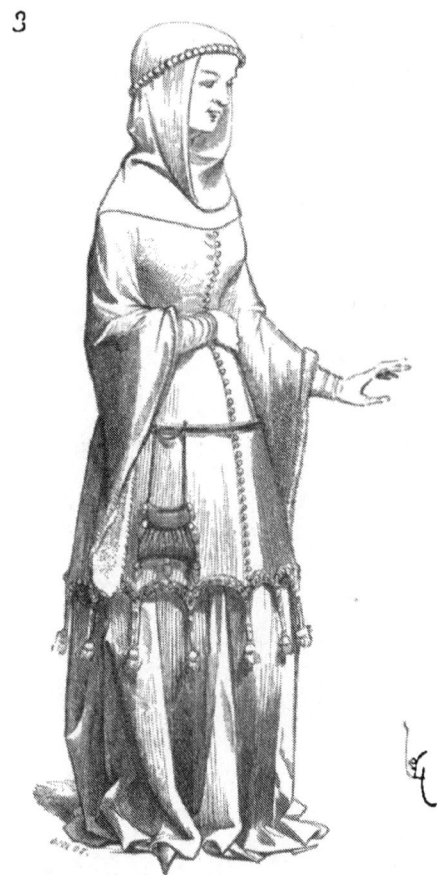

Le *Livre de chasse* de Gaston Phœbus [1] montre ce seigneur don-
nant des instructions à ses veneurs. Il est vêtu d'un long fond-de-
cuve (fig. 4) d'étoffe bleue brochée d'or, doublé de menu vair. Le
chaperon est, comme toujours, séparé de ce vêtement et est rouge.
Une collerette de linge festonnée empêche les bords du chaperon de

[1] Manuscr. Biblioth. nation., français (fin du xıvᵉ siècle).

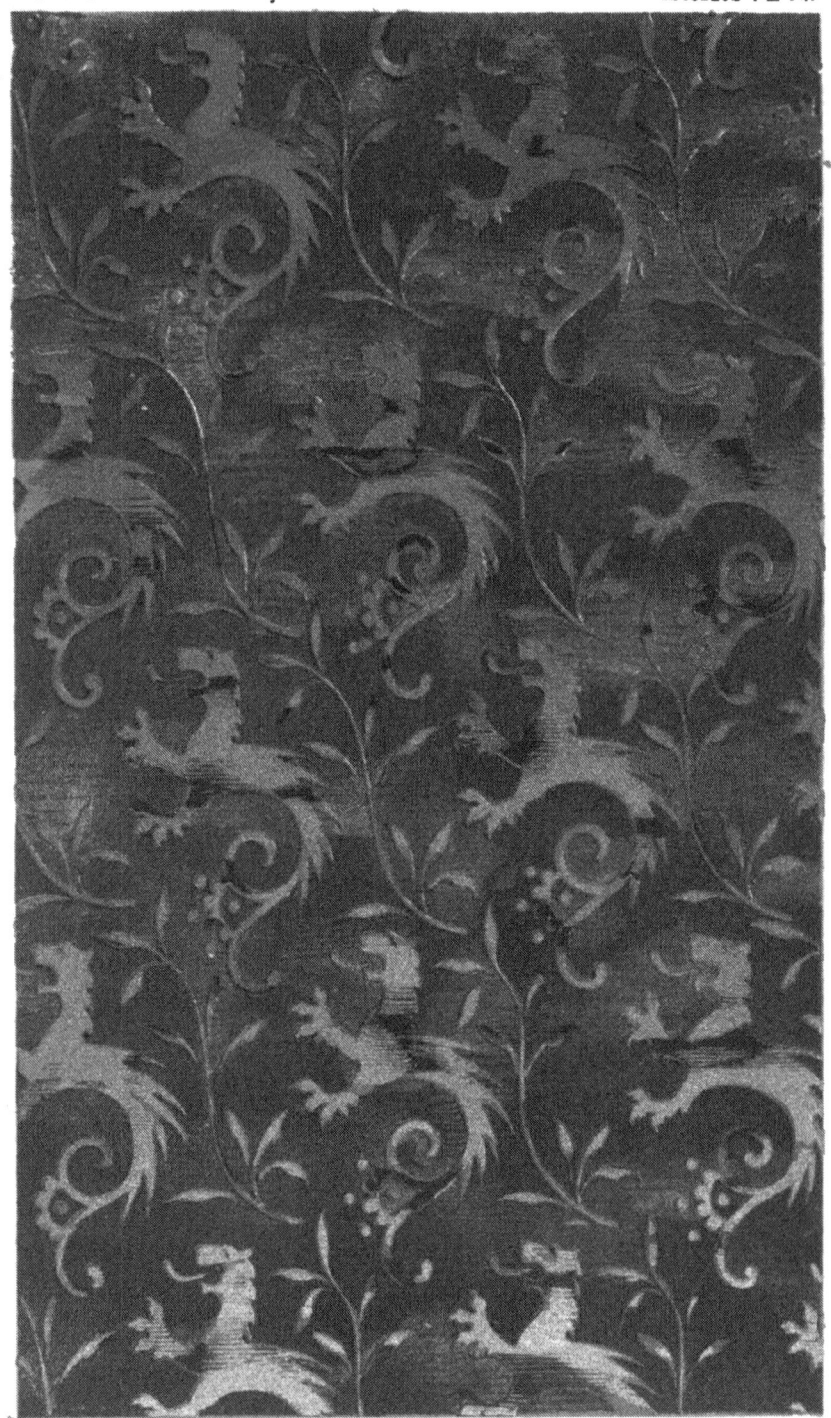

Viollet-Le-Duc del. Dupuis lith.

D'UN VÊTEMENT DU C^{te} DE FOIX (XIV^e SIECLE.

V^{ve} A. MOREL et C^{ie} Editeurs Imp. R. Engelmann Paris

toucher la peau, et un collier composé d'une torsade d'or cache la jointure du chaperon et du fond-de-cuve. Une escarcelle de cuir noir,

4

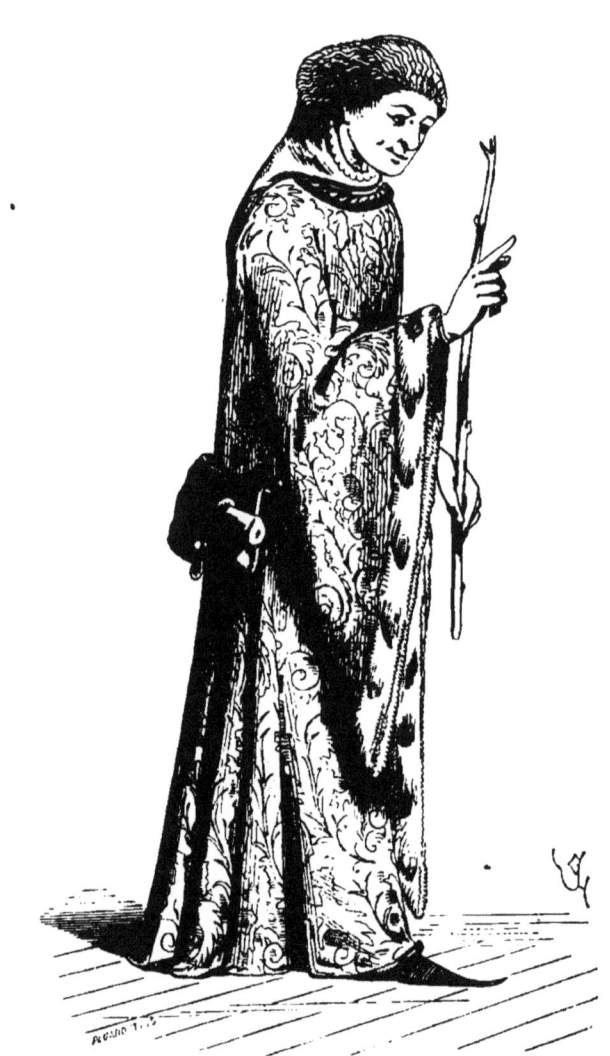

avec clous d'or et coutel à manche d'ivoire, est suspendue à une ceinture lâche. La planche XII figure l'étoffe, d'un beau dessin, composant ce vêtement. Le fond-de-cuve est ici fendu devant et derrière,

du bas jusqu'à la hauteur des cuisses, pour permettre de monter à
cheval, si besoin est, bien que ce vêtement ne soit porté qu'acciden-
tellement par les cavaliers. Les plis du bas étaient maintenus réguliers
par une ceinture intérieure, et c'est cette régularité des plis tombants
qui fait désigner cet habit comme un fond-de-cuve.

Ce vêtement pouvait se confondre souvent avec le surcot ; nous
aurons l'occasion de revenir sur ses variations (voy. SURCOT). On lui
donnait aussi le nom de *cloche*.

FOURRURE, s. f. Les fourrures étaient d'un usage général chez
la noblesse dès les premiers siècles du moyen âge. L'hermine, la
martre zibeline, le gris (petit-gris), le menu vair et le gros vair
étaient réservés aux princes et aux seigneurs de haute naissance.
Les fourrures les plus ordinaires portées par la petite noblesse et la
bourgeoisie étaient l'écureuil, le bièvre, la genette, l'agneau noir,
le lièvre, le renard. Les gens du peuple portaient des fourrures
d'agneau, de chat, de loup, de chèvre, de chien, de blaireau, etc.

L'hermine était la plus estimée de toutes ces fourrures ; on la
portait avec ou sans queues, c'est-à-dire toute blanche ou ornée
symétriquement des bouts noirs de la queue de l'animal, ou de
poils d'agneau noir pour y suppléer. L'hermine était fort employée
en *létices*, c'est-à-dire en bandes minces qui servaient à pourfiler les
vêtements en manière de passe-poils. Il est question souvent, dans les
comptes, de ces bandes ou létices.

Le vair provenait d'un petit animal assez semblable à notre écu-
reuil, vivant dans les climats septentrionaux et dont le dos est
gris et le ventre blanc. Quand on n'employait que le dos, la fourrure
était désignée simplement sous le nom de *gris*. Quand on employait
le ventre et le dos arrangés symétriquement en échiquier, c'était le
menu vair ou le gros vair, qui semble, par le prix qu'on le payait,
n'être autre chose que du vair d'une qualité inférieure. Quand on
doublait avec le ventre seulement, on obtenait une fourrure d'un
blanc un peu gris, moins éclatant que n'est l'hermine. Il est sou-
vent fait mention, dans les habits des XIIIᵉ et XIVᵉ siècles, de ventres
de vair. Mais il est possible que les comptes, en signalant les ven-
tres du vair, aient entendu toute la fourrure de l'animal ; car les
miniatures des manuscrits représentent très-fréquemment des dou-
blures fourrées alternativement gris bleu et blanc, c'est-à-dire de
menu vair.

De la martre zibeline on fourrait surtout des collets, on faisait des
bordures de robes, on doublait des chapeaux. Cette fourrure a tou-

jours été fort rare. Du bièvre, qui n'est autre chose que le castor, ou plutôt la loutre, on faisait des chapeaux, et l'on fourrait aussi des chaperons, des camails, ou de petits vêtements. L'écureuil roux était fort employé pour fourrer des pelisses et manteaux. L'agneau noir servait au même usage ; c'était une fourrure peu estimée.

Joinville rapporte que le roi saint Louis ne portait, au retour de sa première croisade, que des vêtements fourrés d'agneau noir, voulant ainsi donner l'exemple de la simplicité dans les habits. La genette, espèce de civette, donne une fourrure grise mouchetée de noir ; il en est de noires et de brunes tachetées de noir : c'est une fourrure dont il est fait rarement mention.

La toison d'agneau était souvent teinte de pourpre, et on lui donnait alors le nom de sa couleur.

On ne saurait croire aujourd'hui au luxe des fourrures employées dans les habits pendant les xiii* et xiv* siècles. Non-seulement les grands seigneurs faisaient fourrer les habits de dessus, mais ceux de dessous. Ce qu'on appelait une robe, de la fin du xiii* siècle au commencement du xv*, se composait de quatre et même six vêtements, tous fourrés.

En 1316, Philippe le Long eut, pour les fêtes de Noël, deux robes, dont une était de sept *garnements,* c'est-à-dire composée de sept vêtements, tous fourrés de menu vair. De ces sept vêtements, quatre pouvaient être portés à la fois, trois étaient de rechange. En voici le détail :

1° La houce (ou fond-de-cuve) et ses ailes (c'est-à-dire
 ses manches), pour le tout 356 ventres.
2° Le manteau 300
3° Le surcot ouvert 226
4° Un premier surcot clos, compris les manches . . . 298
5° Un deuxième surcot clos, id. . . . 298
6° Deux chaperons ensemble 120
 Total 1598 ventres.

Quand les vêtements n'étaient ni fourrés ni doublés, on les appelait *sengle* (du latin *singulus*). C'est le très-petit nombre qui se trouve dans ce cas [1]. Nous indiquons, dans chacun de nos articles, les fourrures qui doublent les vêtements, il n'est donc pas nécessaire de nous étendre ici sur ce sujet. Les édits somptuaires tentèrent vainement de mettre un frein à cette mode ruineuse. Les petites

[1] Voyez la *Notice sur les comptes de l'argenterie,* par M. Douët d'Arcq.

bourgeoises, à la fin du XIVe siècle, portaient des surcots et des pelicons doublés de menu vair tout comme les grandes dames, malgré les édits royaux. Aussi l'industrie et le commerce des fourrures étaient-ils florissants dans les grandes villes du royaume.

Les bourgeois étaient généralement plus modestes que leurs femmes et ne portaient guère que de l'écureuil et de l'agneau.

Pendant les XIe et XIIe siècles, les religieux de Cluny portaient des vêtements fourrés. Cet abus leur fut reproché à plusieurs reprises, et notamment par saint Bernard. Ce luxe disparut en partie des couvents, lorsque les ordres mendiants s'établirent en Occident. Toutefois l'aumusse conserva la fourrure dans beaucoup de monastères.

Il ne paraît pas que, pendant le moyen âge, on portât des habits différents suivant les saisons. S'il faisait froid, on ajoutait un ou plusieurs vêtements à ceux de dessous ; s'il faisait chaud, on les laissait de côté. Ce qui n'est pas douteux, c'est qu'on portait, pendant les XIIIe et XIVe siècles, des vêtements fourrés aussi bien l'été que l'hiver : on se contentait d'en diminuer le nombre si la chaleur était grande. Dans le *Lai de Lanval*, nous voyons la *fée* que la chaleur du jour oblige de quitter son manteau doublé d'hermine. On pourrait citer maint exemple de faits semblables.

Ce n'est guère qu'au XVIe siècle que l'on commença en France à porter des habits d'étoffes différentes suivant les saisons, et encore n'est-ce point là une habitude adoptée généralement comme elle l'est de nos jours.

FREISEAU, s. m. Le freiseau est un peigne-ornement de tête. On trouve très-rarement ce mot employé ; et en effet le peigne, ornement de coiffure, ne se rencontre guère dans les monuments du moyen âge, et paraît appartenir seulement au XIIe siècle. L'histoire de Harlette, si bien racontée dans la *Chronique des ducs de Normandie* [1], mentionne la toilette de cette jeune fille :

> « Son gent cors aveit bel vestu,
> « A ce aveit mult entendu,
> « Cum d'une mult bele chemise
> « Et sus d'une pelice grise,
> « Blanche, fresche, lée, sanz laz,
> « Seante au cors et mieux as braz :

[1] *Documents inédits de l'histoire de France : Chron. des ducs de Normandie*, vers 31340 et suiv.

« S'out afublé un cort mautel,
» A li mult covenable e bel ;
« Bende son chef, qu'ele out mult bloi [1]
« Et dunt ele n'aveit poi,
« D'une bende lascheitement
« Od uns freiseaus de fin argent [2] ;
« Senz seie lier est si montée,
« Ne sai si bele riens fust née. »

Nous avons vu, à l'article Coiffure, que les femmes, vers le milieu du XII^e siècle, séparaient leurs cheveux des deux côtés de la tête en deux longues tresses ou queues entourées de rubans. Ce genre de coiffure laissait voir naturellement une raie médiane, du front à l'occiput. Lorsque les femmes portaient un cercle de métal, les deux

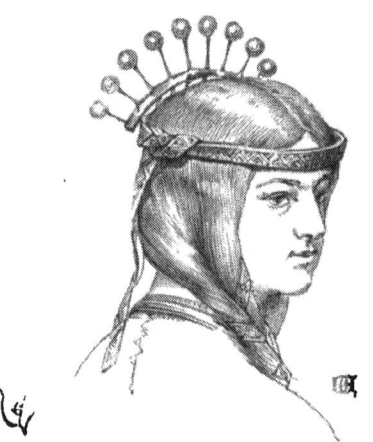

souches des nattes étaient serrées et maintenues, mais si elles ne pouvaient adopter cette parure de tête réservée aux personnes nobles, elles se contentaient d'un simple ruban, d'une bandelette d'étoffe laissée lâche, tombant sur le front, et il fallait retenir les deux souches des nattes ou queues par un peigne, autrement ces deux coques auraient promptement produit un mauvais effet. C'est le freiseau qui est terminé par des grains d'or ou d'argent visibles au-dessus de la tête comme une sorte de nimbe très-fréquemment figuré dans les vitraux et sur les miniatures de cette époque (fig. 1). Ce genre de coiffure des femmes disparaît à la fin du XII^e siècle, avec les longues nattes latérales [3] (voy. Coiffure).

[1] « Blond. »
[2] « Entoure ses cheveux blonds abondants d'un bandeau lâche, avec un peigne d'ar-
« gent fin. »
[3] Dans le patois berrichon, on donne encore le nom de *fréteaux* aux peigneurs de chanvre.

FROC, s. m. Vêtement de dessus des religieux. On a donné au

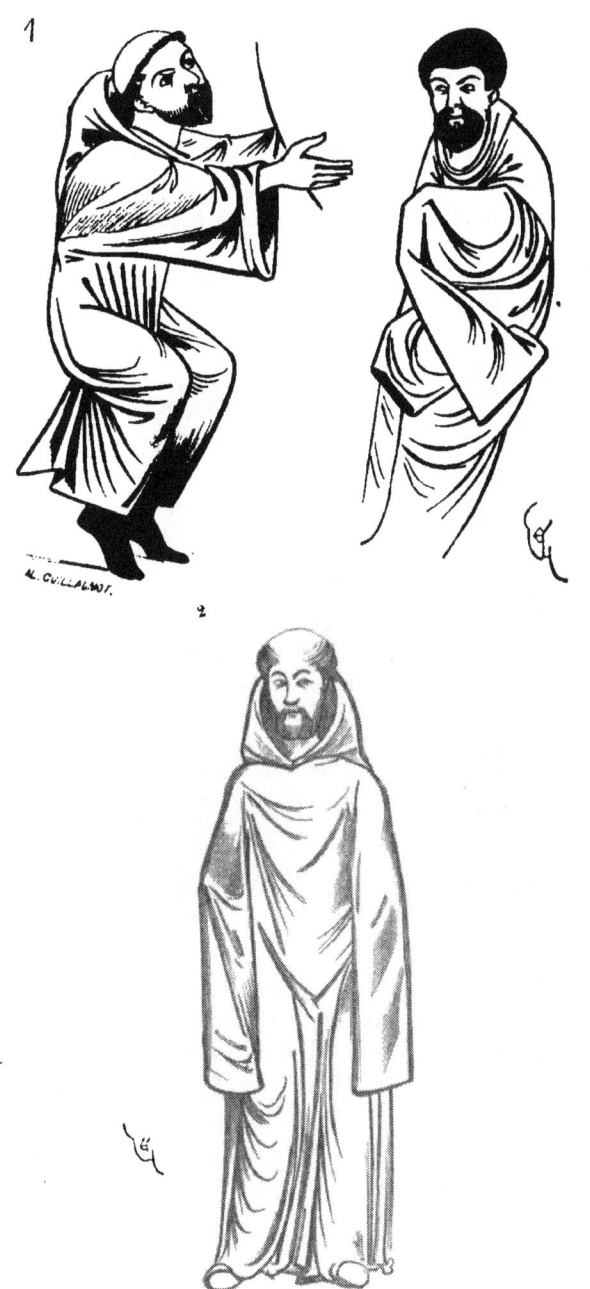

mot *froc* une signification générale, désignant ainsi l'habit des reli-
gieux réguliers. Mais le froc est une longue et large robe avec
amples manches, que les bénédictins portaient, notamment au
chœur, pendant l'hiver, et sur laquelle on pouvait encore endosser
la cagoule ou scapulaire (voy. CAGOULE). La figure 1 nous montre
deux clunisiens vêtus d'un froc noir [1], et la figure 2 un de ces reli-
gieux dont les manches tombantes couvrent entièrement les mains

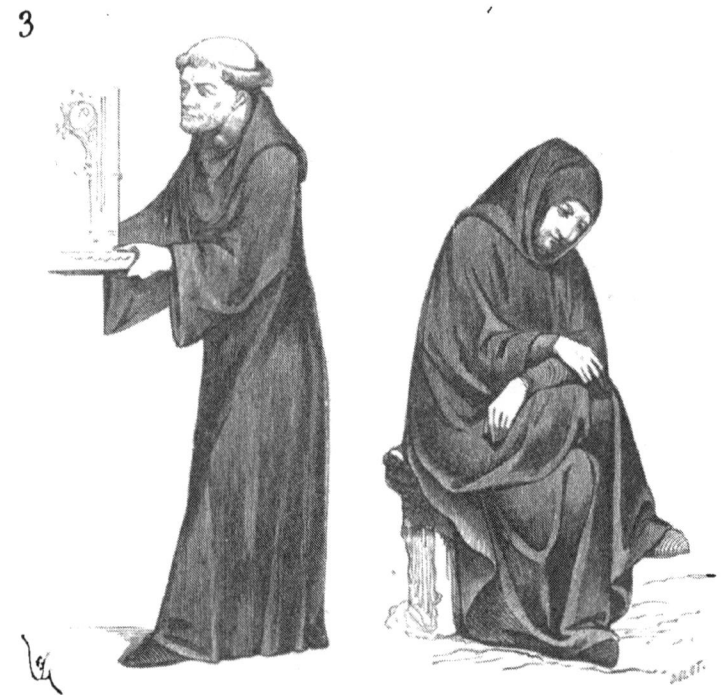

3

et peuvent même servir de manchons [2]. Cette excessive longueur
des manches ne persiste pas pendant le XIIIe siècle ; celles-ci con-
servent cependant beaucoup d'ampleur. Le froc est alors mieux fait
à la taille, mais tombe jusqu'à terre. Voici (fig. 3) des bénédictins
vêtus de frocs tels qu'on les portait à la fin du XIIIe siècle [3]. Le froc
devait être fait d'une étoffe de laine [4]. A l'origine des établissements
bénédictins, le froc n'était autre chose qu'une ample aumusse qui

[1] Manuscr. Biblioth. nat., *Liturg. et Chron. cluniac.*, f. Saint-Martin, latin (XIIe siècle).

[2] Même manuscrit.

[3] Manuscr. de la biblioth. du séminaire de Soissons, *les Miracles de la Vierge* (environ 1300).

[4] *Frot*, en vieux normand, est une étoffe grossière.

couvrait la tête et les épaules par-dessus la robe. Peu à peu ce vête-
ment s'allongea, et l'on y dut alors adjoindre les longues manches
que représentent les figures 1 et 2. Pour travailler dehors, les moines
ôtaient le froc et endossaient la cagoule ; pour les exercices reli-
gieux, ils remplaçaient le froc par la cucule (voy. ce mot), qui
n'était qu'une sorte de dalmatique avec capuchon. Bien que l'étoffe
dont était faite le froc fût grossière, elle n'était pas lourde ; non-
seulement les monuments figurés indiquent que cette étoffe était
souple, mais il est souvent question d'étamine pour faire des frocs
de moines : or l'étamine était et est encore une étoffe de laine
légère et souple. Le camelin était également employé à cet usage
(voy. ÉTOFFE).

GANACHE, s. f. (*garnache*, *canache*). Robe d'homme d'une forme

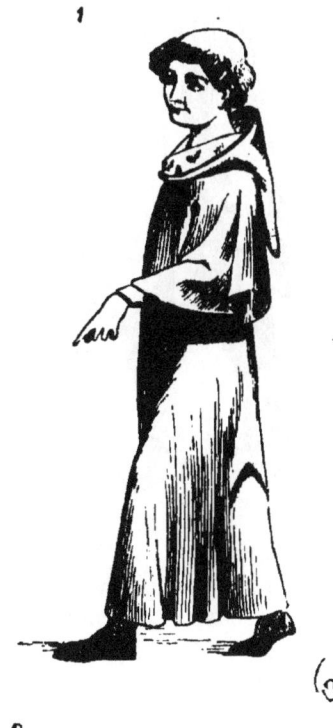

particulière, qui se mettait par-dessus le surcot, et qui ne com-

mence à être de mode que vers le commencement du xiv⁰ siècle :
« Pour fourrer une canache d'escarlatte pour le Roy, une four-
« rure de menu vair de 386 ventres ¹..... » La ganache faisait
partie, au milieu du xiv⁰ siècle, de ce qu'on appelait une robe,

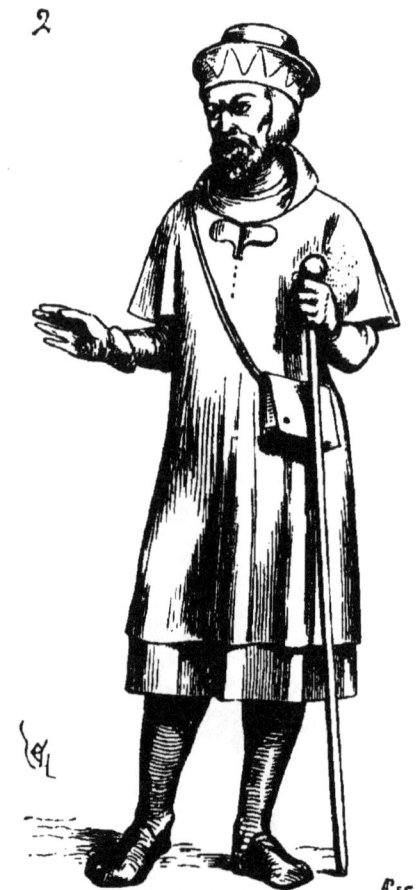

c'est-à-dire un vêtement complet. « Pour fourrer une robe de
« 6 garnemens ², qu'il ot (le roi) le jour de la feste de Granz Pasques ;
« pour les 2 seurcos et la ganache, 3 fourrures de menu vair, tenant
« chacune 386 ventres ; pour manches et poignnez, 60 ; pour le corps
« de la houce, 440 ventres ; pour elle, 96 ventres ; pour languetes,

¹ *Compte d'Etienne de la Fontaine* (1352).
² C'est-à-dire de six pièces de vêtement.

« 6 ventres ; pour le chaperon, 110, et pour le **mantel à parer,**
« **442** ventres [1]..... »

Ce vêtement possède des manches formant pèlerine, avec large
ouverture sous les aisselles ; il est sans collet, mais le passage du cou
est accompagné de deux pattes retroussées eu haut de la poitrine.
Il est généralement fendu des deux côtés, du haut de la cuisse au
bas de la jupe, qui ne descend guère qu'à mi-jambe et souvent à la
hauteur des genoux. Le camail du chaperon est pris sous l'encolure

de la ganache. Ce vêtement est certainement un des plus commodes
et des plus gracieux parmi ceux que le xive siècle a su perfection-
ner. On le voit apparaître dès les dernières années du xiiie siècle, et
il était porté par la noblesse aussi bien que par la bourgeoisie ; mais
avant cette époque, c'est-à-dire dès 1270, les hommes portaient un
surcot qui avait dû servir de point de départ à la ganache. Alors,
comme aujourd'hui, il était peu de vêtements très-francs dans leur
coupe, qui ne fussent la conséquence d'une suite de tâtonnements.
Ainsi, l'origine de la ganache se trouve dans cette robe si fréquem-
ment portée vers la fin du xiiie siècle (fig. 1) [2]. Ce jeune clerc —
car c'est un clerc — porte une robe violet clair doublée de vert.
Cette robe n'est pas fendue sur les côtés, mais seulement par devant,
du bas à la hauteur des genoux ; les manches forment deux larges

[1] *Compte d'Etienne de la Fontaine* (1352).
[2] Manuscr. Biblioth. nation., *Image du monde,* français (1270 environ).

entonnoirs renversés, mais sont séparées du corps de robe et n'y
tiennent que par les entournures. Le capuchon, de même couleur
et fourré, tient à la robe, que l'on *enfourmait* par le bas comme une
chemise, l'encolure étant assez large pour laisser passer la tête
(voy. Surcot).

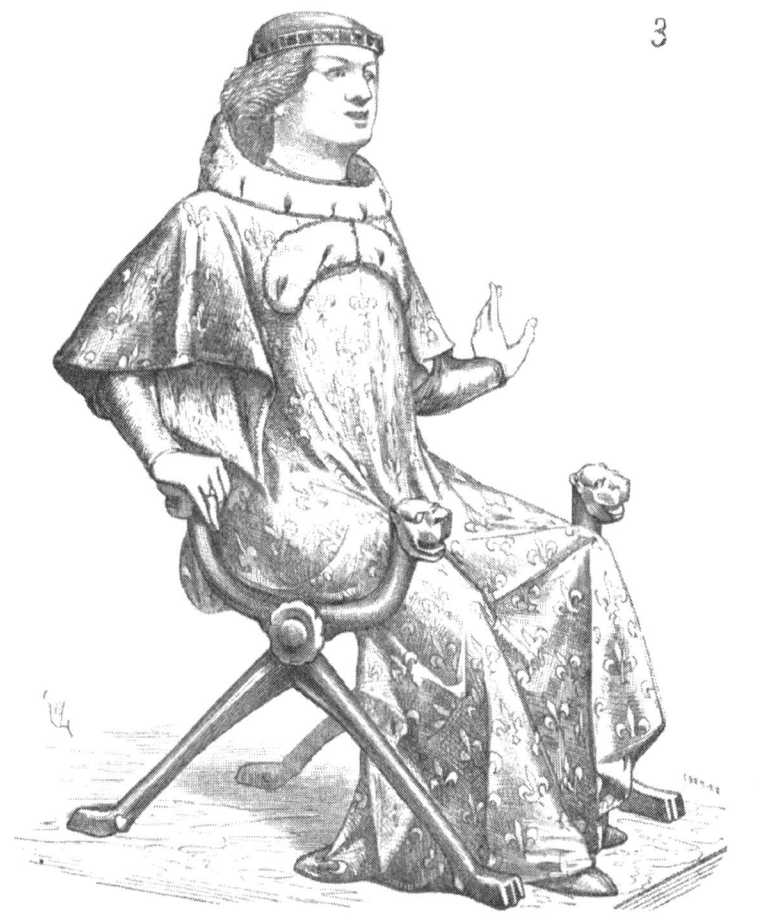

3

La ganache est bien caractérisée dans les monuments du com-
mencement du xive siècle. La figure 2 nous la montre complète [1],
avec ses manches ne couvrant que les arrière-bras, manches cousues
latéralement au corps de jupe, avec longues ouvertures pour passer
facilement les bras, ainsi que l'indique la figure 2 *bis*. Le chaperon

[1] Des bas-reliefs de la clôture du chœur de la cathédrale de Paris (1320 environ).

est séparé, retenu sous l'ouverture, laquelle est garnie de deux pattes retroussées qui permettent de la fermer hermétiquement. Mais ce n'est là qu'une tradition, prétexte d'un ornement, car on voyait sur ces deux retroussis la doublure de fourrure : c'était la seule partie où elle fût apparente. Ces pattes prennent plus de développement quand le vêtement appartient à un grand seigneur. Ainsi, dans le *Livre de l'information des princes* [1], on avait représenté le roi

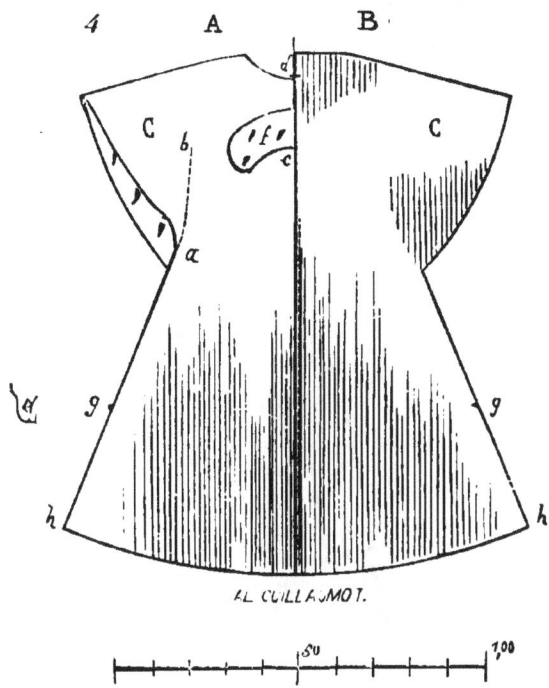

EL GUILLAUMOT.

Charles V vêtu d'une ganache bleue fleurdelisée d'or, doublée d'hermine, avec longs revers sous le camail du capuchon également doublé d'hermine, lequel camail pose sur l'encolure de la ganache (fig. 3). Mais alors (vers 1370) les manches de la ganache sont plus amples et sont cousues le long du corps de robe, ainsi que le montre la figure 3 ; les bras passent par une ouverture ménagée en haut de cette couture.

Les ganaches portées par les grands seigneurs à cette époque sont longues, tombent jusque sur les pieds, et ne laissent plus voir la cotte de dessous, comme dans l'exemple (fig. 2).

[1] Manuscr. Biblioth. nation., français (1370 environ).
[2] Manuscr. Biblioth. nation., *le Miroir historial*, français, vignettes grisailles.

La figure 4 présente la coupe de ce vêtement étendu, en A par devant et en B par derrière. On voit en C comme sont taillées les manches qui sont jointes au corps de robe de *a* en *b*, habituellement plus échancrées par devant que par derrière, pour ne pas gêner la ployure du bras. L'encolure s'ouvre de *d* en *e*, afin de faciliter le passage de la tête, et cette ouverture est fermée par des agrafes. Les revers *f* ne sont là qu'un ornement destiné à faire paraître la fourrure, dont le vêtement est entièrement doublé. Ces ganaches mêmes, très-longues et amples, sont généralement fendues latéralement de *g* en *h*.

5

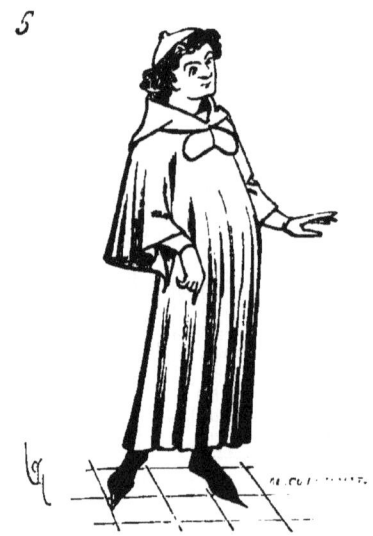

Vers la fin du XIVe siècle (1390 à 1395), les manches de la ganache descendent jusqu'à moitié des avant-bras, sont amples à l'avenant. D'ailleurs, la coupe du vêtement est toujours la même (fig. 5[1]).

Une très-bonne statue, petite nature, déposée dans le musée d'Avignon (fig. 6), indique de la manière la plus claire la coupe des manches de la ganache de la seconde moitié du XIVe siècle. En A, on voit que ces manches pèlerines, souples, recouvrent entièrement le bras lorsqu'il est ployé. En B, la jonction de ces manches pèlerines avec le corps de jupe est parfaitement indiquée. Le détail C montre le capuchon avec le camail par derrière. C'était la doublure fourrée du camail qui était apparente autour du cou, comme dans la figure 4.

[1] Manuscr. Bibl. nation., *Miroir historial*, français (1395 environ).

Ce vêtement disparait à la fin du xiv^e siècle et est remplacé par les peliçons, mantels, garde-corps, cloches, gonelles, robes four- rées, etc., habits de dessus, moins commodes et surtout moins gracieux.

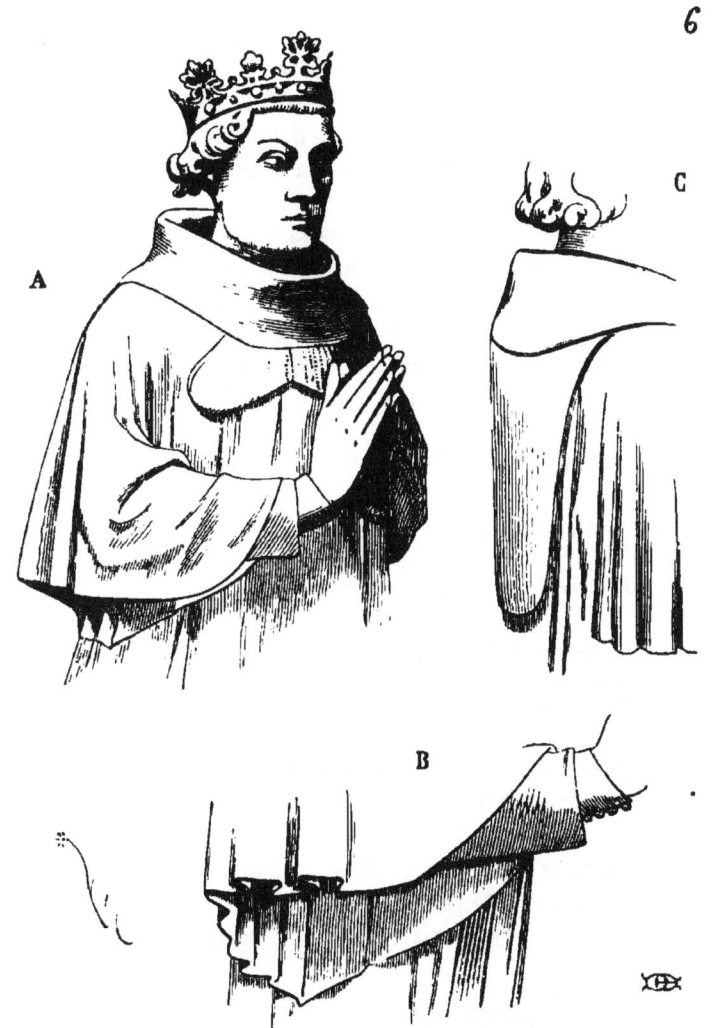

La ganache était une de ces traditions des beaux et simples vêtements du xiii^e siècle, qui ne dépassent pas l'année 1400. C'est à dater de 1410 environ que les vêtements de dessus des hommes sont, ou ridiculement étriqués, ou d'une ampleur exagérée et d'une coupe compliquée, s'accordant mal avec les formes du corps.

GANT, s. m. (*guant*). Il ne paraît pas que l'on portât des gants pendant l'antiquité romaine, bien qu'ils fussent usités en Asie. Les gants semblent être une importation byzantine. Peut-être les populations du Nord qui envahirent les Gaules en portaient-elles, car c'est un vêtement dont il est difficile de se passer dans les climats septentrionaux, et il est à croire que les guerriers francs mettaient, pour se préserver du froid, de ces gants appelés *moufles*; peut-être même ces étuis grossiers, dans lesquels les doigts de la main plongeaient comme dans un sac, sauf le pouce, étaient-ils en usage chez les Gaulois.

Le mot *wantus* appartient à la basse latinité, et peut venir du vieux mot scandinave *vottr*, d'où le suédois a fait *wante*. Le mot espagnol *guanto* aurait une étymologie dans le wisigoth.

Dès le viiiᵉ siècle, les textes mentionnent des gants parmi les vêtements des personnages importants [1]. Dans la *Chanson de Roland*, il est fréquemment question de gants :

> « Li empereres li tent sun guant le destre [2]... »

et le gant est donné comme gage :

> « Liverez-m'en ore le guant e le bastun [3]. »

> «
> « Dunez-m'en, sire, le bastun e le guant,
> « Et jo irai al Sarazin en Espaigne,
> « Si'n vois vedeir alques de sun semblant [4]. »

> «
> « Ço dit li reis : « Guenes, venez avant ; AOI.
> « Si recevez le batun et lu guant [5]. »

Donner le gant et le bâton, était alors confier une mission de confiance, une autorisation de représenter le donateur.

Frapper du gant, était une insulte, un défi à outrance dès l'époque carlovingienne :

> « Et il si fist senz demurer ;
> « Le chef armé, sor son destrier,

[1] Voyez du Cange, *Gloss.*, WANTUS.
[2] *La Chanson de Roland*, str. xxv (xiiᵉ siècle).
[3] Str. xvii.
[4] Str. xix.
[5] Str. xxiv.

« Aiuz que le duc araisonast
« Ne que de rien od lui parlas'.
« L'a de ses ganz deus feiz feru.
« Eissi que plusor l'ont veu '. »

On donnait son gant comme gage de combat, et cet usage s'est conservé, jusqu'à la fin du XVIᵉ siècle, parmi les gentilshommes.

Nous ne nous occupons ici que des gants faisant partie de l'habillement civil. Dans la partie des ARMES, nous traitons du gantelet et de ses analogues.

Les évêques portaient des gants de soie brodés dès avant le XIIᵉ siècle. Quelques trésors d'églises possèdent encore de ces objets faits d'une sorte de tricot et ornés sur le dos de la main d'une broderie d'or ou de couleur, représentant une croix dans un cercle, ou un agneau, un monogramme, ou tout autre symbole sacré. Guillaume Durand [2] dit que l'évêque doit couvrir ses mains de gants, afin que sa gauche ne sache pas ce que fait sa droite ; que le gant doit avoir à son extrémité un cercle d'or. Il dit que les gants doivent être sans coutures, ce qui peut s'admettre pour des gants de tricot ; mais il ajoute, un peu plus bas, qu'ils sont faits de petites peaux de chevreau, pour la confection desquels les coutures sont nécessaires cependant. Il dit aussi qu'ils seront blancs pour symboliser la chasteté et la pureté, mais il en existe qui sont violets, pourpres, verts.

Au XIIIᵉ siècle, les gants faisaient partie du costume des personnes des deux sexes, qui prétendaient être mises convenablement ; et ce n'était pas là un privilége de la noblesse. Dans le *Roman d'Amadas et Idoine* [3], on lit ces vers :

« Si virent loing venir trotant
« Encontr'eus .I. vallet à pié,
« Bien parlant et bien afaitié,
« D'une soie vermeille en graine,
« La milleur qu'onques fust de laine,
« Avoit cote mult envoisie
« Large, si faite et si taillié,
« Qu'à mervelles li avenoit.
« Mantel do méisme avoit,
« Fourré d'un porpre cendal cier,
« Pour tost aler et plus legier,

[1] *Chron. des ducs de Normandie*, vers 33397 et suiv. (XIIᵉ siècle).
[2] *Rationale divin. offic.*, lib. III, cap. XII.
[3] Publié par M. Hippeau (XIIIᵉ siècle), vers 1676 et suiv.

« Et pour le caut qui l'ot grevé
« Avoit mis et envolepé,
« Environ son chief, son mantel.
« En sa main porte .I. bastoncel,
« De couleurs et d'or trop bien paint,
« Et au tissu qu'il avoit çaint
« Ot une boiste de briés plaine.
« De tost aler forment se paine.
« Bien pert qu'il a besongne grant ;
« Pour le caut du soleil ardent,
« A garandir ses beles mains,
« Com cil qui n'est mie vilains,
« Ot un blans gans de Castiaudun[1]. »

Dans le *Compte d'Étienne de la Fontaine*[2], on trouve un long article mentionnant les fournitures de gants faites pour *Monseigneur le dauphin et pour ses compaignons*, « payées à Mace le « Boursier, gantier du Roy ». Or, ce compte porte :

Paires de gants de chevreau et de *canepin* . . . 6
— — tannez — . . . 2
— — de lièvre — . . . 102
— — petits (c'est-à-dire légers) . . . 48
— — de cerf pour fauconniers. . . . 6

On faisait aussi des gants de toile, de laine. Il en était de longs, à boutons : « 48 boutons d'or pour deux paires de gans de chien, « couverts de chevrotin, garniz au bout de 4 boutons de perles[3]. »

Les gants de fauconniers ou d'*oiseau* étaient faits de peau de cerf ou de cuir de buffle, et il est question souvent de la fourniture d'un seul gant. Il y avait des gants parfumés : « Ganz faiz de chevrotin, « courroiez en pouldre de violette[4]. »

On tenait ces gants à la main, et les miniatures des xiv⁰ et xv⁰ siècles représentent souvent des personnages dans cette attitude. La figure 1[5] nous montre le roi Philippe le Bel assis sur un trône en forme de pliant, suivant la tradition, et tenant ses gants blancs à la main droite.

[1] Il est fait mention plusieurs fois de gants blancs de Châteaudun dans les documents du xiii⁰ siècle.

[2] 1352.

[3] Compte de 1352.

[4] Voyez la *Table des mots techniques* à l'art. GANS, *Comptes de l'argent. des rois de France*, publ. par M. Douët d'Arcq, 1851.

[5] Manuscr. Biblioth. nat., *Apologues*, latin (commencement du xiv⁰ siècle).

Les gants forts pour la chasse, faits de peau de daim ou de cerf,
étaient habituellement doublés de soie et avaient des gardes assez
grandes, couvrant bien le poignet. Les gants souples, au XIII° siècle,
étaient de trois sortes. Les premiers étaient courts et s'attachaient
au poignet par une agrafe, un ou deux boutons. Ces gants étaient
portés dehors, généralement pour monter à cheval. Les autres

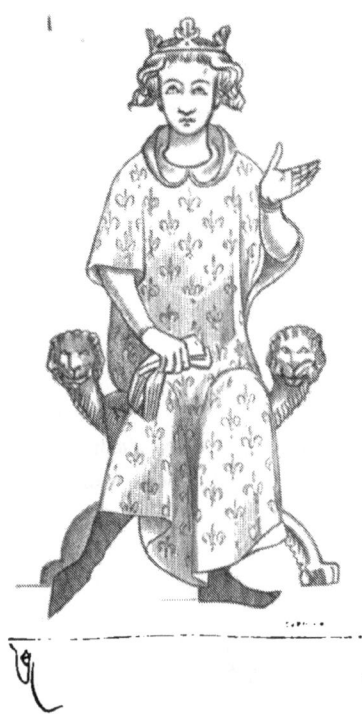

étaient longs et recouvraient le bas des manches. Ces longs poi-
gnets étaient entaillés en biseau, formant ainsi une sorte de patte
pour faciliter l'entrée de la main lorsqu'on tirait sur cette patte
(fig. 2 [1]), ou coupés droit (fig. 3 [2]). Ces *canons* de peau souple, assez
larges, plissaient sur le bas de la manche et empêchaient l'air de
frapper sur le poignet. Les gants courts passaient dans une sorte
d'entonnoir, qui terminait souvent alors (vers 1270) les manches
justes de la cotte, ou sur des mitaines attachées au bas de ces

[1] D'une tombe de chanoine, gravée, déposée dans la crypte de la cathédrale de
Bourges.
[2] Manuscr. Biblioth. nation., *Tristan*, français (1260 environ).

manches, de sorte que le poignet était encore mieux garanti
(voy. MANCHE). Au xive siècle, les gants souples n'ont plus guère de
ces longues gardes taillées en biseau ; ils sont courts, ou la tige

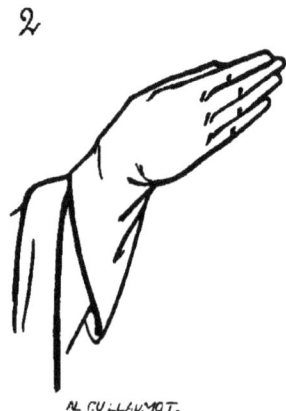

longue est serrée au poignet à l'aide d'un assez grand nombre de
petits boutons rapprochés. Dans une citation précédente, on voit
qu'il fallait douze boutons pour un seul gant. Les gants de voyage,

pendant le xive siècle, étaient munis de gardes en biseau et solides
(voy., à l'article GANACHE, la figure **2** *bis*). On fabriquait alors des
gants en Italie, en Espagne et dans un assez grand nombre de villes
françaises, et c'était, comme aujourd'hui, l'objet d'un commerce
important, qui ne fit que se développer jusqu'au xive siècle.

Ce n'était pas tout d'avoir des gants, il fallait savoir les porter.
Les *Arrêts d'amour* de Martial d'Auvergne [1] font savoir que, si un
amant, près de sa maîtresse à l'église, porte « nouveaux gants ès

[1] Seconde moitié du xve siècle, édition de 1731, p. 53.

« mains, il ne les doibt point enfoncer, ny faire semblant d'eslonger
« les doigtz en tirant ». Ailleurs, le même auteur signale l'abus
dont se plaignent certains compagnons touchant les femmes qui
affectent les modes des hommes, et qui « vouloyent aussi porter
« leurs gans au cousté, le petit baston en la main, et la robe courte
« à chevaucher », sur laquelle plainte la cour maintient les défen-
deresses en possession et saisine « de porter botte fauve au pied
« dextre ou senestre, fermer leurs souliers d'esguillettes verdes ou
« noyres, de mettre verges et aneaulx d'or, et de porter les ganz de
« costé en la ceinture..... »

Vers la fin du xvᵉ siècle, on mettait des gants de peau et de soie
brodés d'or et d'argent sur le dos de la main. Il était malséant de
donner sa main gantée, et ni les hommes ni les femmes ne por-
taient de gants pour danser.

GARDE-CORPS, s. m. (*hargaus, hérigaut*). Habit de dessus plus
particulièrement affecté aux hommes, mais cependant que les
femmes portaient en voyage, ainsi que d'autres vêtements mascu-
lins. Il n'est pas question de garde-corps avant le xiiiᵉ siècle. C'était
une robe longue, fendue par devant vers le bas, avec manches
amples et longues qu'on pouvait ne pas passer, et qui alors tom-
baient librement des deux côtés. Ce vêtement était aussi bien porté
par les nobles que par les bourgeois, et saint Louis est représenté
avec cet habit sur un vitrail de la cathédrale de Chartres et sur
quelques vignettes de la fin du xiiiᵉ siècle. Quand quelque seigneur
voulait faire honneur à un messager, ou récompenser particulière-
ment un trouvère, il lui donnait son garde-corps :

> « En aucune place m'avient
> « Que aucuns preudhomme me vient
> « Por escouter chançou ou note,
> « Qui tost m'a donné sa cote,
> « Son garde-corps, son hérigaut.
> « Si en sui plus liez et plus haut.
> « Et en chante plus voulontiers [1]. »

Joinville rapporte [2] que messire Jehan de Valenciennes ayant
ramené à Acre deux cents chevaliers prisonniers, il s'en trouva

[1] Le *Dict de la maaille* (*Jongleurs et trouvères*, publ. par A. Jubinal, 1835).
[2] *Histoire de saint Louis*, publ. par M. Natalis de Wailly, p. 166.

parmi, quarante de Champagne, et il ajoute : « Je lour fiz taillier
« cotes et hargaus de vert, et les menai devant le roy. »

Les garde-corps étaient faits d'étoffe de laine habituellement,
fourrés ou non fourrés ; on les portait avec le capuchon.

1

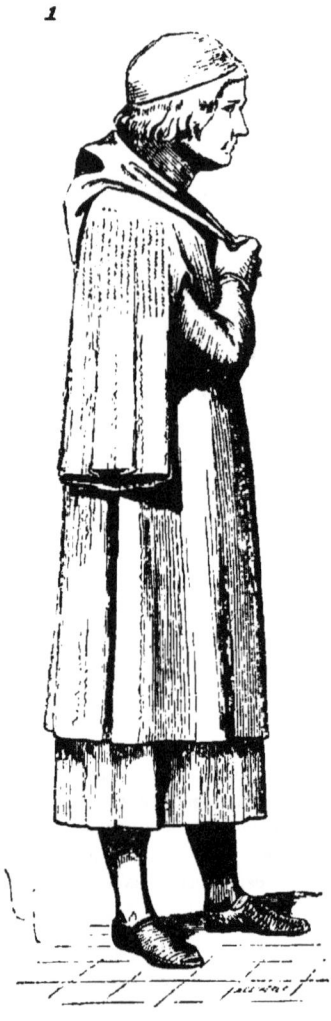

Le bas-relief des *drapiers*, sculpté sous le Christ du portail nord
de la cathédrale de Reims, vers le milieu du xiiie siècle, montre
quelques-uns de ces marchands vêtus du garde-corps (fig. 1). Les

manches, fendues latéralement par devant, pour dégager les bras si on ne les veut passer, sont piquées verticalement au-dessous des épaules, afin de faire coller l'étoffe sur celles-ci et de fournir de la largeur par le bas en régularisant les plis. La jupe ne recouvre pas celle de la cotte, mais descend seulement un peu au-dessous des genoux.

2

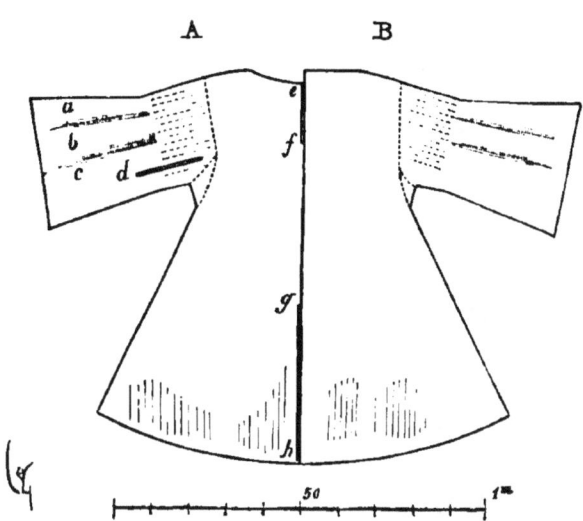

La figure 2 donne la coupe de ce vêtement étendu, en A par devant, en B par derrière. Le haut des manches est piqué à petits plis, dont quelques-uns sont plus marqués pour former les tuyaux *a*, *b*. *c*. En *d*, est la fente antérieure qui permet de dégager le bras, si l'on ne veut passer la manche. La jupe est habituellement fendue par le bas, de *g* en *h*, et au-dessous de l'encolure, de *e* en *f*. Les manches sont plus ou moins longues ou courtes, mais descendent au-dessous du coude.

Les garde-corps que portaient les femmes étaient toujours pourvus, au contraire, de manches très-longues, et les jupes descendaient jusqu'aux pieds, couvrant complètement la cotte. La figure 3 reproduit ce vêtement *à chevaucher* [1]. Cette dame couronnée a en-

1 Manuscr. Biblioth. nation., *Histoire du saint Graal*, français (1250 environ).

fourché sa haquenée sur une selle d'homme. Son voile est blanc et passe sous le camail du capuchon vert. Les manches de dessous (celles de la cotte) sont bleues, et le garde-corps est rouge, doublé de vert pâle. Les manches très-longues de ce garde-corps ne forment que deux plis, et l'étoffe au-dessous des épaules est piquée comme il est dit ci-dessus. Le garde-corps était parfois dépourvu de

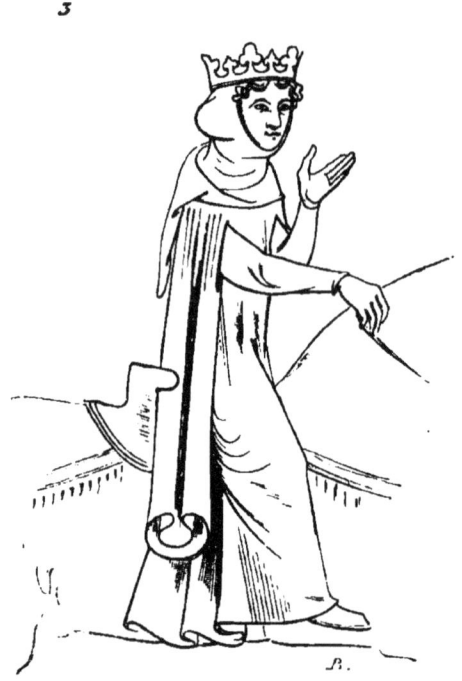

manches, alors lui donnait-on plutôt le nom de *hérigaut*. C'était un beau vêtement, d'une coupe très-simple, en façon de dalmatique. La figure 4 nous le montre porté par un noble, le sire de Coucy [1]. Ce hérigaut se compose simplement de deux pans d'étoffe d'égale largeur, tombant devant et derrière, et laissant voir entre eux la surcotte à manches évasées au coude. Le hérigaut est doublé de menu vair, ainsi que le capuchon, fait de même étoffe pourpre. La

[1] Du manuscrit de la Biblioth. nation., *Histoire de la vie et des miracles de saint Louis* (1390 environ). Le sire de Coucy est ici mandé à la cour du roi, au sujet de la mort de trois jeunes bacheliers qui s'étaient livrés au braconnage, et que le sire de Coucy avait fait pendre contre tout droit.

surcotte est vert clair, et la cotte de dessous, dont on ne voit que les manches justes, rouge. La coiffe, si fréquemment portée alors par

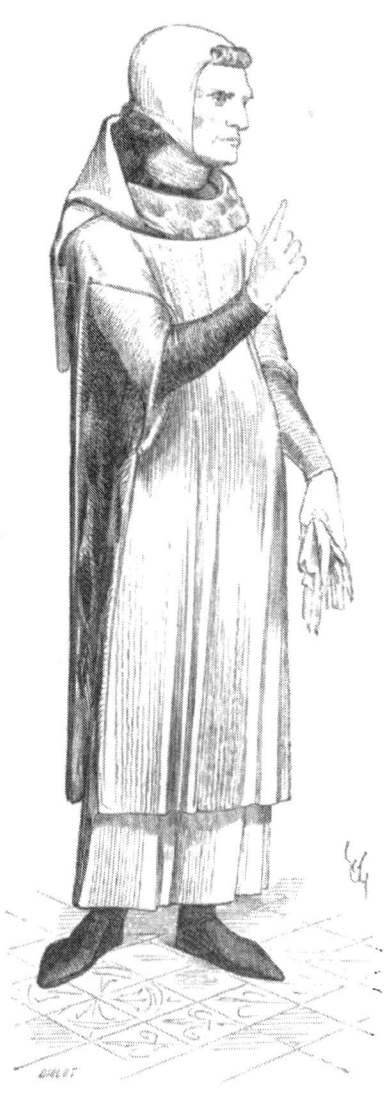

les hommes de toutes conditions, mais particulièrement par les gens de métier, est blanche ; elle servait à maintenir les cheveux, qui

étaient longs, et on la laissait sous le chapeau, le chaperon ou même
l'habillement militaire de tête (voy. COIFFE). Le hérigaut, ouvert
entièrement des deux côtés, permettait de cacher les mains sous
le pan de devant, pour les garantir du froid (fig. 5 [1]). La figure 6

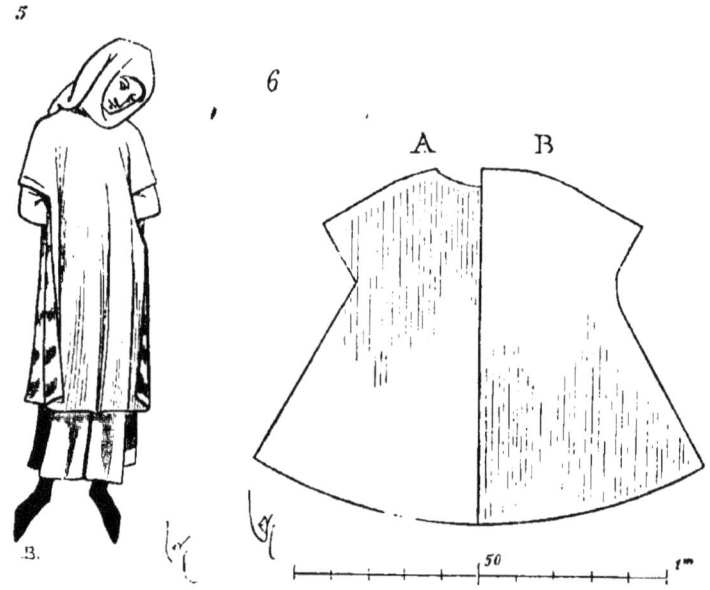

donne la coupe de ce vêtement, déployé en A par devant et en B par
derrière. Le capuchon, bien que fait de même étoffe, était indépen-
dant du hérigaut et était *enfourmé* par dessus. A l'article DALMA-
TIQUE, la figure 5 présente un vêtement de dessus qui rappelle la
forme du hérigaut, et pour ne pas gêner les mouvements, le pan de
devant est retenu à la taille par une ceinture. Mais si le garde-corps
ou le hérigaut sans manches garantissait bien la poitrine et le dos,
il ne couvrait pas suffisamment les épaules ; aussi on ajouta bientôt
à cette partie de l'habillement des morceaux d'étoffe en double ou
en triple, en forme de pèlerine, sur le haut des bras seulement, et
qui, pour ne pas faire une saillie gênante, ne passaient pas sur la
poitrine. Ce vêtement, gracieux et commode, est fort usité à dater
de 1320 jusque vers 1340.

Un fragment de statue provenant de l'abbaye d'Eu nous fournit
un excellent exemple du hérigaut ainsi modifié (fig. 7) [2]. Au-dessus

[1] Même manuscrit et même personnage.

[2] Déposé dans les magasins du chantier des travaux de l'église d'Eu.

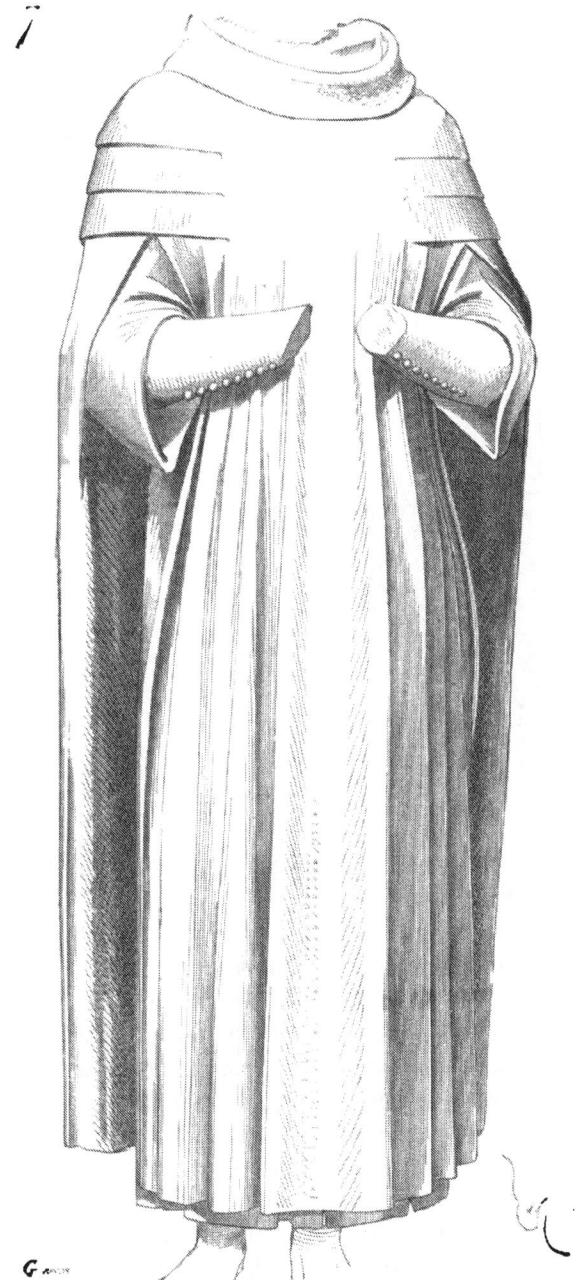

des ouvertures, entre les deux pans qui laissent passer les bras, sont
cousus trois collets se recouvrant, justes aux épaules, entièrement
détachés les uns des autres latéralement et par derrière, mais s'ar-
rêtant des deux côtés de la poitrine, où ils viennent se confondre
avec le nu de l'étoffe. Ces collets sont, bien entendu, de même

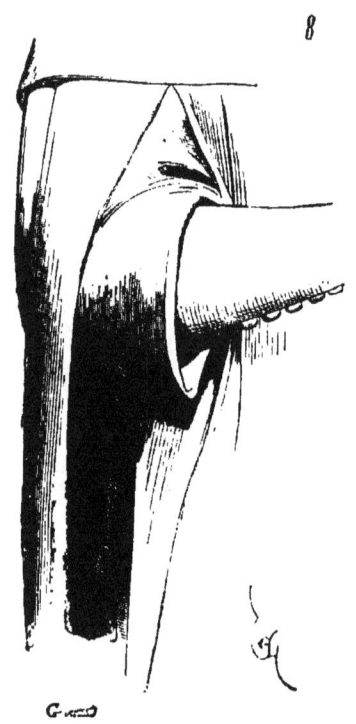

8

nuance que le reste du vêtement, et il faut encore que la jonction
des trois collets avec le pan du devant ne soit pas apparente. Sous
ce garde-corps, le personnage en question porte une surcotte à
manches larges s'arrêtant aux coudes et armoyée de France. Les
manches justes de la cotte de dessous sont serrées aux avant-bras
par de petits boutons très-rapprochés, suivant la mode d'alors. Il
faut observer que dans ce dernier vêtement, le pan de derrière est
sensiblement plus large que celui de devant, et que le passage du
bras entre ces deux pans se trouve ainsi ramené en avant, ce qui
rendait plus commode le port de l'habit. La figure 8 montre la
manche de la surcotte et le corps de celle-ci serré à la taille par

une ceinture, et la figure 9 la coupe étendue de ce garde-corps, en A par devant et en B par derrière. Le pan de devant, dont la moitié est visible en *ab*, n'a guère qu'un mètre de largeur en bas, tandis que celui de derrière, *bc*, a 1 mètre 60 centimètres. Le passage du bras en *d* est, comme il est dit, ramené en avant. C'est la forme

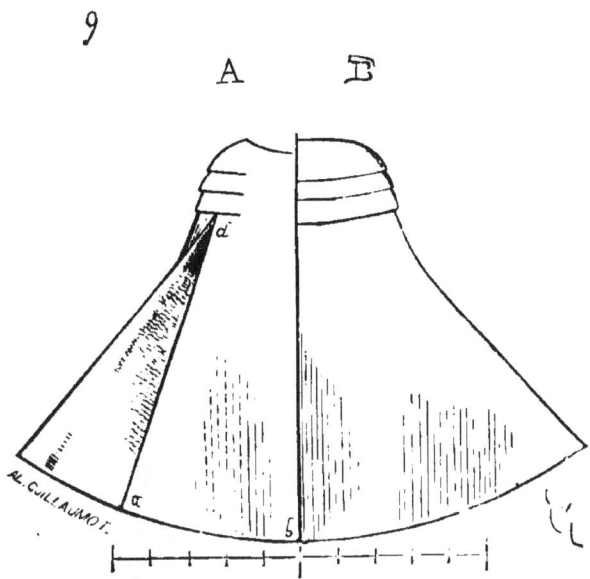

9

étendue de ce vêtement qui lui avait aussi fait donner le nom de *cloche*. Il est généralement doublé de fourrures, et les collets eux-mêmes sont parfois doublés, ou tout au moins garnis de *létices*, c'est-à-dire de passe-poils blancs faits avec des bandes d'hermine ou de ventres de vair.

Vers 1350, ce vêtement se modifie. Il reprend des manches ; il n'est plus formé de deux pans séparés, mais d'un corps de robe avec ouvertures pour passer les mains à la hauteur du ventre. Un seul collet garantit les épaules et est complet, ou bien le haut de la robe en est totalement privé (fig. 10). Le personnage A représente le roi Jean, qui fut prisonnier en Angleterre, après la bataille de Poitiers [1]. Le garde-corps est bleu, ainsi que le capuchon doublé de blanc. Des passe-poils blancs bordent le collet, les manches et la fente antérieure de la robe. Les manches justes de la cotte de des-

[1] Manuscr. Biblioth. nation., *Tite-Live*, trad. française dédiée au roi Jean.

sous sont rouges. Les manches du garde-corps, très-amples à leur
extrémité, sont plates au-dessous des bras et ne descendent guère

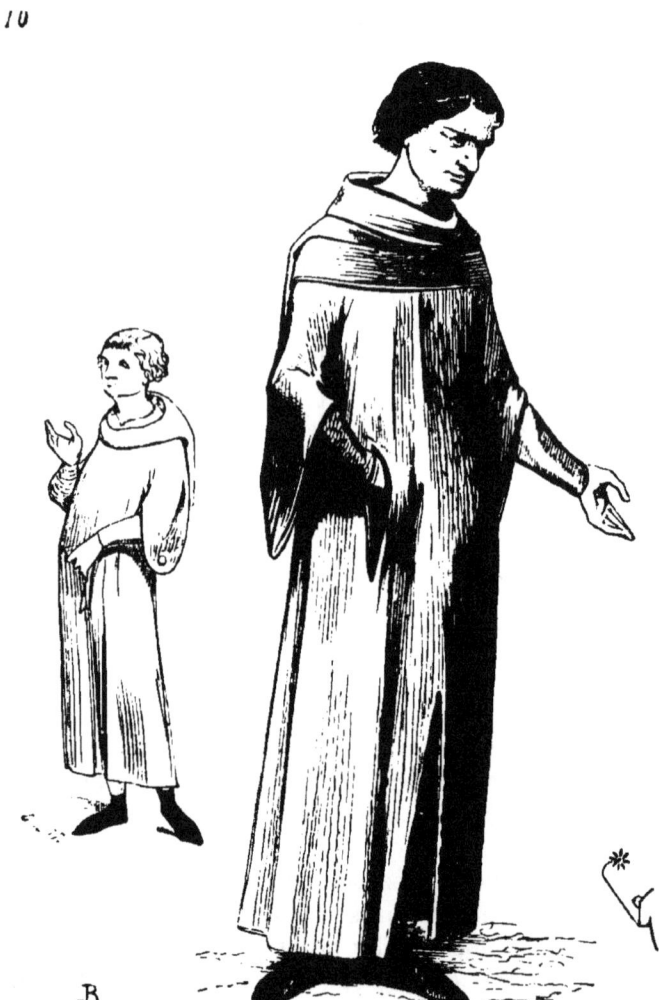

qu'à la saignée. Le personnage B, tiré d'un manuscrit du même
temps [1], possède un garde-corps sans collet ; le bas des manches est
pincé par un gros bouton. Mais alors aussi, de 1350 à 1370, on

[1] Biblioth. nation., *Tristan*, français.

portait des hérigauts pour monter à cheval, qui ne se composaient
que de deux pans d'étoffe (dalmatique) retenus tous deux au corps
par une ceinture. La figure 11 [1] donne ce vêtement endossé par des

11

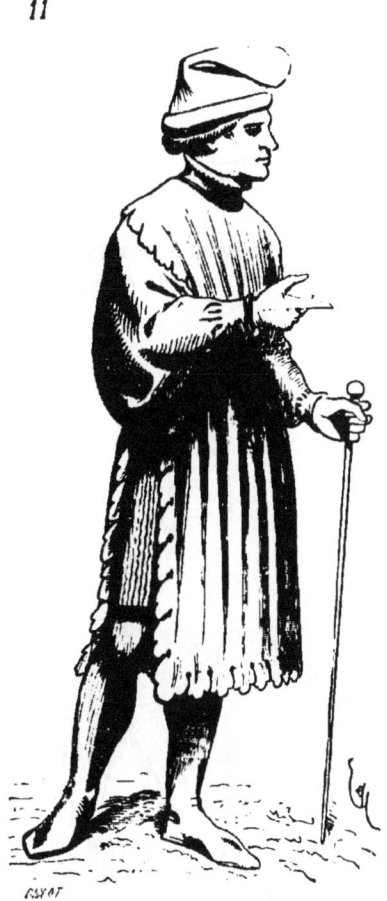

cavaliers. Les épaules, la poitrine et le dos étaient seulement cou-
verts. Les deux pans flottants au-dessous de la ceinture permettaient
d'enfourcher le cheval. Les plis se produisaient naturellement en
bouclant le ceinturon, qui faisait coller les deux bords antérieurs le
long des manches de la cotte, très-rembourrées et qui n'avaient pas

[1] Manuscr. Biblioth. nation., *Chronique d'Angleterre*, français.

besoin d'être garanties. Les bords du hérigaut sont taillés en barbes d'écrevisse, suivant la mode de ce temps. Le collet appartient au

12

vêtement de dessous, et le hérigaut est simplement percé d'un trou pour laisser passer la tête. La figure 12 donne ce vêtement étendu ; ses

13

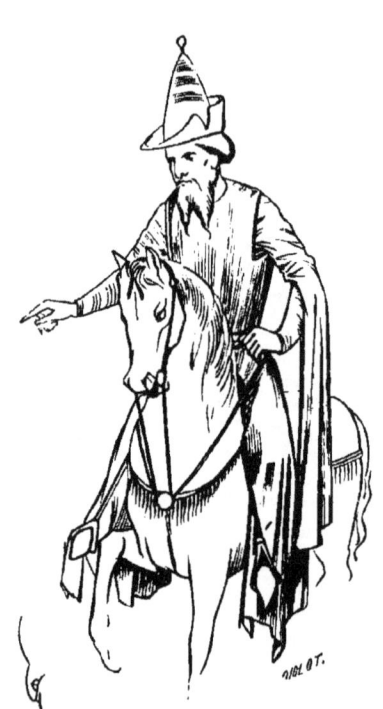

deux faces, antérieure et postérieure, sont identiques. Le capuchon avec camail était *enfourmé* au besoin par-dessus le hérigaut. Ce

vêtement convenait aux jeunes hommes, et n'est représenté porté que par ceux-ci. Les gentilshommes âgés endossaient, pour monter à cheval, des hérigauts de même, sans manches, mais fermés latéralement et tombant jusqu'aux pieds (fig. 13[1]). Ce cavalier porte la cotte à manches justes lilas, avec une surcotte à très-longues manches fendues, jaune-paille ; le hérigaut est rouge.

La disposition de la bride du cheval mérite attention. Elle est renvoyée au poitrail dans une rouelle munie de passants, et de là est tenue par le cavalier. Mais nous avons l'occasion d'entrer dans quelques détails sur cette matière dans l'article sur les HARNAIS.

On ne trouve plus trace de ces noms de hérigaut ou de garde-corps sous le règne de Charles VI. Bien que des vêtements analogues soient encore portés par les gentilshommes et par les bourgeois, on les désigne autrement ; et, d'ailleurs, ces coupes, si simples et qui produisent de beaux plis, disparaissent pour faire place à des habits de dessus très-compliqués dans la manière dont ils sont façonnés (voy. HAINCELIN, HOQUETON, HOUPPELANDE, PELIÇE, SURCOT).

L'esclavine n'est qu'un garde-corps (voy. ce mot).

GARNEMENT, s. m. C'est par ce mot que l'on désignait, pendant les XIII⁰ et XIV⁰ siècles, les diverses pièces d'un vêtement complet (voy. ROBE) :

> « Puit le mainent en une cambre,
> « Il ot asés d'or d'Alixandre,
> « Tires, pales et siglatons,
> « Mantials vairs et gris peliçons,
> « Et maint bon autre garnement [2]. »

Garnement s'entendait aussi comme pièces d'un ameublement. Nous avons conservé le mot *garni*.

GIBECIÈRE, s. f. C'est l'escarcelle d'une dimension plus grande et à laquelle n'est pas attaché le couteau. La gibecière était portée par les voyageurs, par les paysans, mais les nobles, en campagne, en suspendaient aussi à leur côté ; alors, elles étaient richement ornées. « Une gibeciere à perles sur champ vermeil à treffles, à troys « fleurs de lys [3]. »

[1] Manuscr. Biblioth. nation., *Tite-Live*, trad. française dédiée au roi Jean.
[2] *Li biaus desconneus*, roman du XIII⁰ siècle, vers 3418 et suiv.
[3] *Invent. de Charles V*, Biblioth. nation., article n⁰ 2745.

« Une autre gibecière à perles, où sont deux aigles qui tiennent
« ung K et ung J couronnez et y a deux bourses de perles à ung
« pendant de mesmes [1]. »

Les gibecières étaient à fermoir, comme les aumônières, ou
à recouvrement, avec courroie pour les passer en sautoir. Les pèle-
rins ne voyageaient pas sans une gibecière, où ils mettaient les
ustensiles les plus nécessaires, et aussi leur nourriture du jour.
Cela ressemblait beaucoup à notre *musette* (voy. à l'article ESCLA-
VINE, fig. 2 et 4).

GONELLE, s. f. (*gonnèle*, *gonne*). Habillement de dessus porté
par les deux sexes. Sorte de cape, sans manches, couvrant le
cou, munie habituellement d'un capuchon, ouverte par devant.
Cette casaque remonte à une haute antiquité, puisque le mot *gun*
se trouve dans le vieux gaëlique, dont le Breton a fait *gunna*, et
l'Écossais *gun*.

La *limousine* de nos paysans du centre de la France, portée par
les bergers et les rouliers, est une dernière tradition de ce vêtement
usité chez les Gaulois, ainsi que le prouvent des stèles funéraires
des IVe et Ve siècles.

La gonelle appartenait aussi bien aux nobles qu'aux vilains. On
la posait par-dessus l'armure, ainsi que le font connaître les vers
suivants :

 « Il s'agenoille, vestue de sa gonnele,
 « Par grant amor il a dit raison bele [2]. »

 « Desoz la bocle li fraint et escartele,
 « L'auber li fausse de desoz la gonele,
 « Empaint le bien, mort l'abat de la sele [3]. »

La gonelle était de dimensions et de formes différentes. Les gens
du peuple, les paysans, la portaient assez courte et ne descendant
guère qu'aux genoux ; les nobles la tenaient ample et fourrée :

 « Une gonnele de biset li dona,
 « Moult estoit lée, près d'une toise a [4]. »

[1] *Invent. de Charles V*, n° 2746.
[2] *Li Romans de Raoul de Cambrai*. C'est le comte Raoul dont il est ici question et
qui est armé.
[3] Manuscr. n° 984, olim 649 de la biblioth. publ. de la ville de Lyon (commence-
ment du XIV° siècle).
[4] *La Bataille d'Aleschans*, vers 4147, *Guillaume d'Orange* (XIII° siècle).

« Por ce, s'ai ore mes chauces enboées
« Et ma gonele qui est et grant et lée,
« Si est por voir dans Aymeris mes peres,
« C'il de Nerbone, qu'a proesce adurée[1]. »

Ce vêtement préservait les paysans, les bergers, des intempéries, et ne différait guère de ceux qu'ils portent encore aujourd'hui.

1

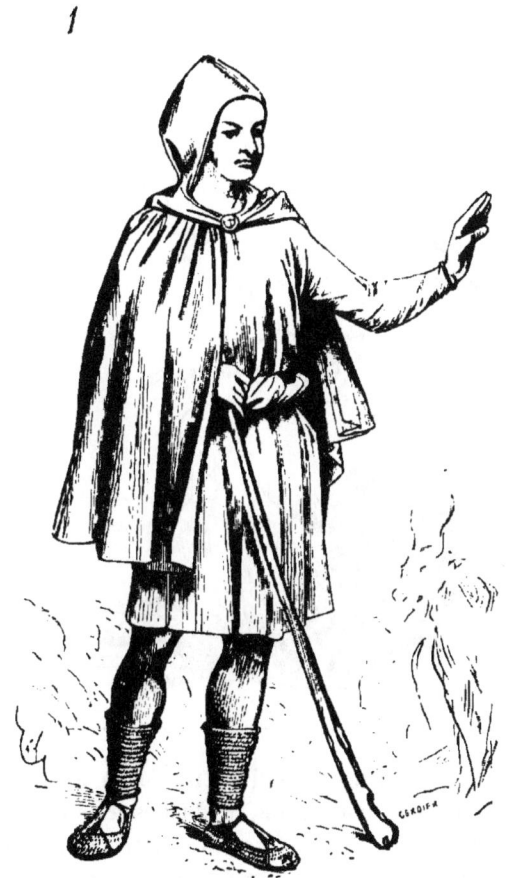

La figure **1** montre un pâtre vêtu de la gonelle courte par-dessus la cotte, avec ceinture d'étoffe[2]. Plus ou moins longue, la gonelle

[1] *Ly Charrois de Nysmes*, vers 1329 et suiv., *Guillaume d'Orange.*
[2] Manuscr. Biblioth. nation., latin, n° 6/3 (x° siècle).

du peuple n'est qu'un morceau carré d'étoffe[1] froncé au cou, avec capuchon, et elle ne varie pas dans sa forme pendant le cours du moyen âge. Il n'en est pas de même de la gonelle des citadins et des nobles. Ces gonelles étaient faites de camelins de qualité plus ou moins fine, doublées d'étoffe plus légère, claire, ou même de fourrures. Plus rarement les portait-on de soie. Celles-ci étaient plus particulièrement réservées aux dames nobles pendant les XIVe et XVe siècles.

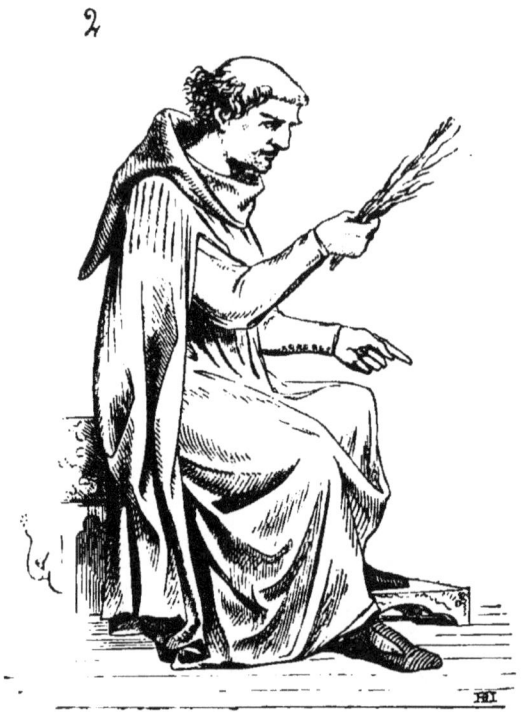

Quand le jeune roi Charles VI faillit être brûlé à l'hôtel Saint-Pol en prenant part à une mascarade, la duchesse de Berry le retint près d'elle, et l'enveloppa de sa gonelle pour le soustraire aux flammes[2]. Ce vêtement de dessus, porté pendant un bal à la cour, était certainement ample et léger.

Les femmes du peuple endossaient aussi des gonelles de formes

[1] De burel, étoffe de laine grossière, presque toujours rayée, et qui était une tradition du vêtement gaulois.

[2] *Chron. de Saint-Denis*, t. II, p. 69, 71.

variées suivant la saison ou suivant les circonstances. Il y en avait de très-amples ; d'autres ne dépassaient pas les épaules et ne différaient du chaperon que parce qu'elles étaient complétement ouvertes par devant, tandis qu'il fallait *enfourmer* le chaperon (voy. CHAPERON).

Les docteurs au XIII° siècle portaient la gonelle par-dessus la cotte longue. Cette gonelle était fendue au droit des bras, du haut en bas, pour laisser la liberté aux mouvements.

La figure 2 montre un de ces docteurs enseignant la grammaire à des écoliers [1]. Cette gonelle, ample, est violette, doublée de blanc. Sur les épaules elle est froncée à très-petits plis réguliers, afin de rassembler l'étoffe et de la faire suivre le rétrécissement du col.

Les moines mendiants, prêcheurs, portaient la gonelle, au XIII° siècle, ample et descendant au-dessous des genoux (fig. 3 [2]).

3

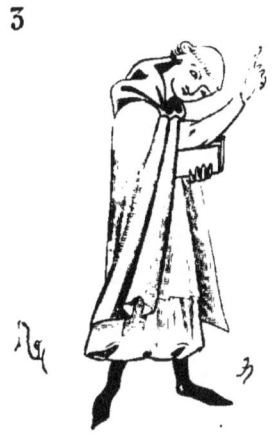

Ce vêtement religieux est toujours de couleur noire ou très-sombre. Dans l'exemple donné ici, la robe de dessous est grise. Le scapulaire, ou la cucule, est d'une nuance violet clair.

La figure 3 *bis* [3] montre un religieux prêcheur vêtu de la robe et du scapulaire blancs ; la gonelle est noire, avec capuchon. A la fin du XIII° siècle, les religieux mendiants et prêcheurs, qui, à l'origine de leur institution, étaient vêtus d'étoffes grossières, affectaient au

[1] Manuscr. Biblioth. nation., *Image du monde*, français (seconde moitié du XIII° siècle).

[2] Manuscr. Biblioth. nation., *Psalm.*, anc. fonds Saint-Germain (milieu du XIII° siècle).

[3] Manuscr. Biblioth. nation., *Hist. de la vie et des miracles de saint Louis* (dernières années du XIII° siècle).

contraire de ne porter que des étoffes souples de la plus fine laine,
tombant jusqu'à terre en plis élégants. Le capuchon, très-ample
d'abord, était fait de plus en plus étroit, de manière à envelopper

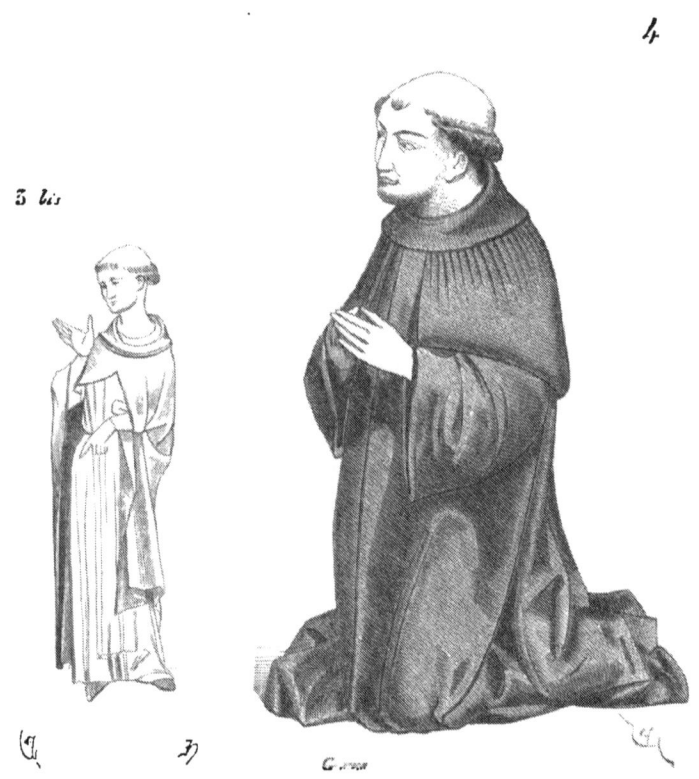

exactement le crâne, et une pèlerine double à petits plis au collet
protégeait les épaules. Au xve siècle, ce vêtement religieux avait la
forme que présente la figure 4 [1]. Rabattu, le capuchon ne laissait
voir que sa doublure formant collet. La pèlerine, ouverte par devant,
était faite d'une pièce d'étoffe repliée en dessous, à petits plis sur
les épaules. Le corps de robe, fendu du haut en bas par devant,
était muni de très-larges manches. Tout ce vêtement était noir ; il
était adopté à cette époque par les religieux bénédictins. La pèle-
rine tombait en pointe par derrière, jusqu'au milieu du dos : c'était
une tradition de l'ancien capuchon très-ample. La figure 5 montre

[1] Manuscr. Biblioth. nation., *Miroir historial*, français (1440 environ).

le haut de ce vêtement religieux par derrière. La gonelle était toujours portée sans ceinture, et seule celle des religieux était garnie de manches.

Nous avons dit que les femmes portaient des gonelles qui ne couvraient que la tête et les épaules. Ce vêtement se mettait en

campagne et pour chevaucher. En voici un exemple (fig. 6 [1]). La

[1] Manuscr. Biblioth. nation., *Lancelot du Lac*, français (1390).

damoiselle à cheval est vêtue d'une robe pourpre avec agréments
et ceinture d'or. La gonelle, qui n'est qu'un chaperon ouvert par
devant, est rouge ; les gants sont jaunes. On donnait aussi les noms

1

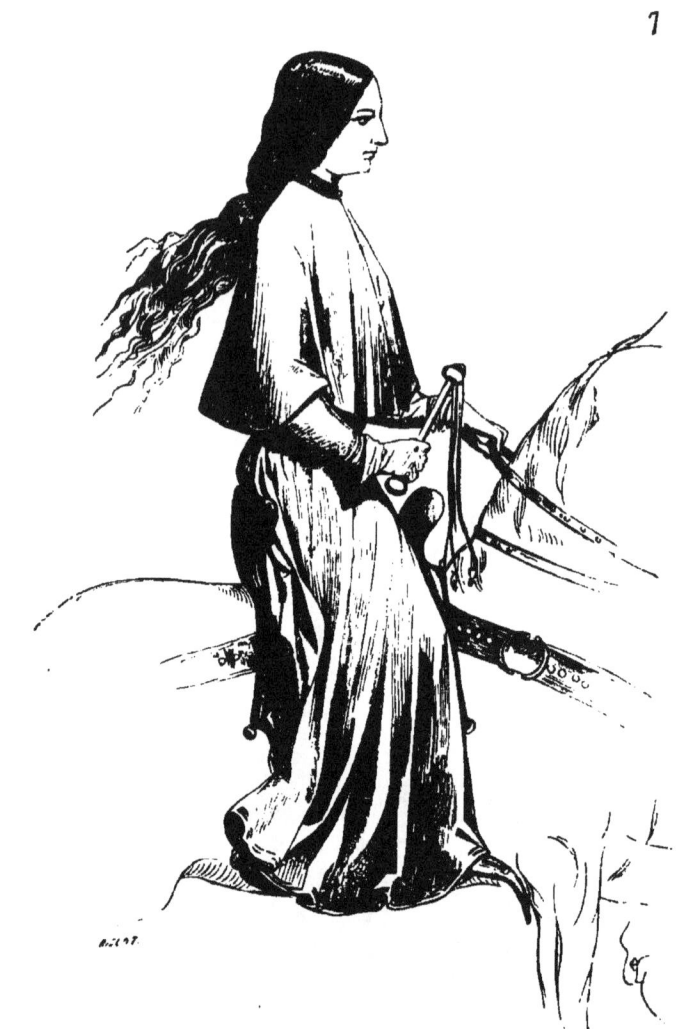

de *gone*, *gonelle* ou *goule*, à une simple pèlerine que les femmes
mettaient sur leurs épaules pour monter à cheval et se garantir de
la pluie ou du brouillard. Cette gonelle ne descendait qu'au-dessous
du coude, afin de ne pas gêner les mouvements des bras, était
ouverte par devant et attachée sur la poitrine avec quelques bou-

tons ; elle serrait le cou et était très-ample par le bas. Ce vêtement
était plus particulièrement adopté, pendant le xiv° siècle, par les
dames de l'Italie septentrionale, mais était aussi usité chez nous ;

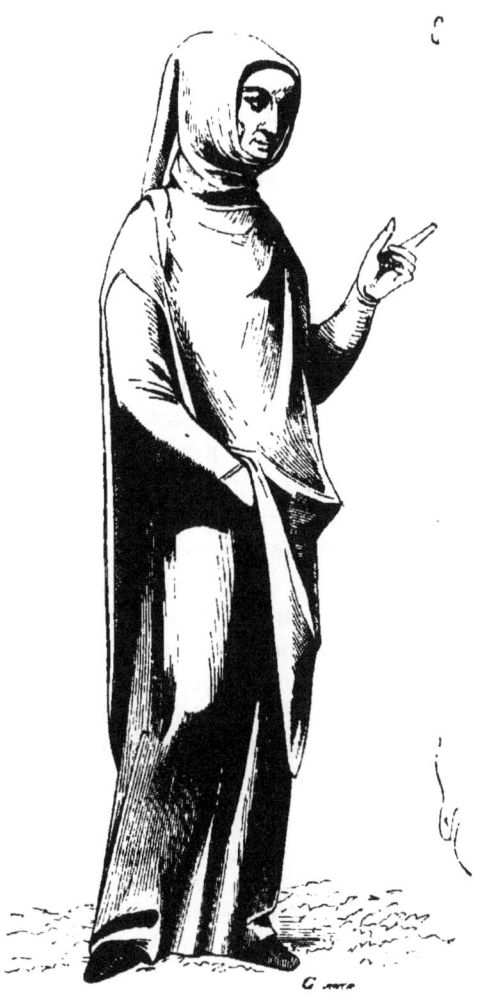

on le portait avec ou sans le chaperon (fig. 7 [1]). Le chaperon *s'en-
fourmait* par-dessus la gonelle et donnait un supplément d'étoffe
sur les épaules. On remarquera le petit fouet à trois lanières que

[1] Manuscr. Biblioth. nat., *Lancelot du Lac* (1360 envir.), vignettes de facture italienne.

porte cette dame, et qui était alors en usage chez les écuyères. Celle-ci enfourche la haquenée comme un homme. Les étriers sont des talonnières cachées sous la robe, et la selle est, à peu de différence près, une selle d'homme. Elle est haute ; la bâte de garrot est seulement plus renversée et la cuiller moins fermée. Les jupes que mettaient les dames pour monter ainsi à cheval étaient fendues par devant jusqu'au-dessus des genoux, et par derrière à la hauteur des jarrets. Elles étaient d'ailleurs très-amples et faites d'étoffes souples. On portait de ces petites gonelles ou goules de fourrures. Dans le *Roman de Raoul de Cambrai*, il est question de goules de martre, et, dans le *Roman de Parisé la duchesse*, de goules d'hermine :

« Vos donrai de mon dons .i. hermin agolé. »

Il faut classer aussi parmi les gonelles certains vêtements assez semblables à une chasuble avec capuchon, portés pendant le XIIIᵉ siècle et le commencement du XIVᵉ (de 1240 environ à 1320), et que l'on *enfourmait* par-dessus la cotte pour se garantir de la bise. Le peuple portait cet habit en campagne, et alors il ne descendait guère qu'aux genoux : mais les nobles et riches bourgeois le tenaient plus long (fig. 8 ¹). C'était un chaperon terminé par deux pentes taillées en pointe comme la chasuble, tombant par derrière et par devant, des épaules au milieu des jambes. Pour monter à cheval, on maintenait les deux pentes autour de la taille par une courroie. Ces gonelles, portées par des personnes notables, étaient habituellement de couleurs éclatantes, rouges, pourpres, ou blanches. On les doublait parfois de fourrures. Les femmes les endossaient aussi bien que les hommes pour voyager à cheval. Vers le commencement du XIVᵉ siècle, la queue du capuchon était tenue très-longue, descendant jusqu'au bas du vêtement. On la laissait tomber par derrière ou on l'enroulait autour du cou pour bien maintenir ce capuchon et tenir la gorge chaudement, ou encore on en faisait une sorte de turban sur la tête pour garantir les oreilles et empêcher la bise de s'engouffrer dans l'ouverture du chaperon.

GORGIÈRE, s. f. (*gorgerette*). Fichu de femme, d'étoffe blanche, fine et transparente, qui était en usage dès le XIVᵉ siècle : « Pour

¹ Manuscr. Biblioth. nation., *Traité du péché originel*, patois de Béziers (milieu du XIIIᵉ siècle).

« plusieurs pièces de couvrechiefs, gorgieres, tourez, espingles et autres atours [1]. » Dès avant cette époque, les gorgières étaient attachées au couvre-chef, couvraient le cou, les épaules, et étaient prises sous l'encolure de la robe. Les dames portaient même des

1

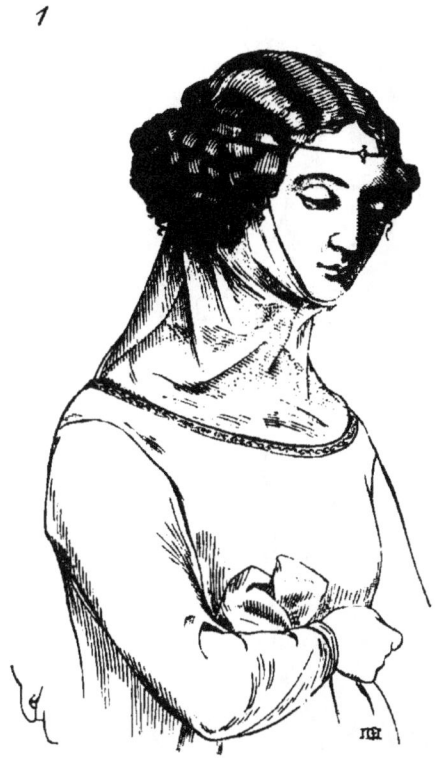

gorgières sans voile, sans couvre-chef, et coiffées en cheveux, ainsi que l'indique la figure 1 [2]. Cette gorgière est attachée sous les nattes qui couvrent les oreilles et la nuque, passe serrée sous le menton, est assez ample autour du cou et est maintenue sous l'encolure du surcot. Les guimpes, au contraire, étaient posées par-dessus le vêtement (voy. GUIMPE) et étaient beaucoup plus amples. Cette mode se conserva jusque vers 1370 avec des variantes. Les femmes portaient alors des hennins, cornes, escoffions, et les cheveux

[1] Dépense du mariage de Blanche de Bourbon (1352).
[2] Manuscr. Biblioth. nation., *Guerre de Troie*, français (1300 à 1310).

étaient cachés sous ces coiffures. Les gorgières, qui n'étaient plus
guère adoptées que par les femmes d'un âge mûr ou qui voulaient
conserver une attitude respectable, étaient serrées au cou et prises

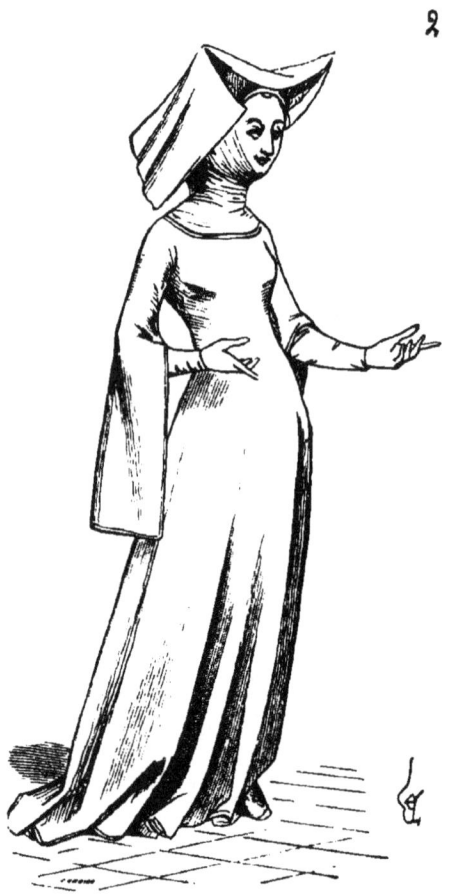

toujours sous le corsage (fig. 2 [1]). La robe de cette dame est bleue,
sans aucun ornement ; les manches de la cotte de dessous, roses.
L'escoffion est de linge blanc, et la gorgière très-transparente.
Mais, vers 1380, les robes des dames étaient, ou très-montantes
avec collet haut, ou décolletées avec collet rabattu, et pièces de
dessous au bas de la gorge, ou gorgières, qui alors n'étaient que de
légers fichus posés sur les épaules, qu'ils couvraient à demi, et pris

[1] Manuscr. Biblioth. nation., *la Cité des dames*, Christine de Pisau.

sous le bord supérieur du corsage. Au commencement du xvᵉ siècle, les gorgières, très-fines, transparentes, légèrement empesées, ne

3

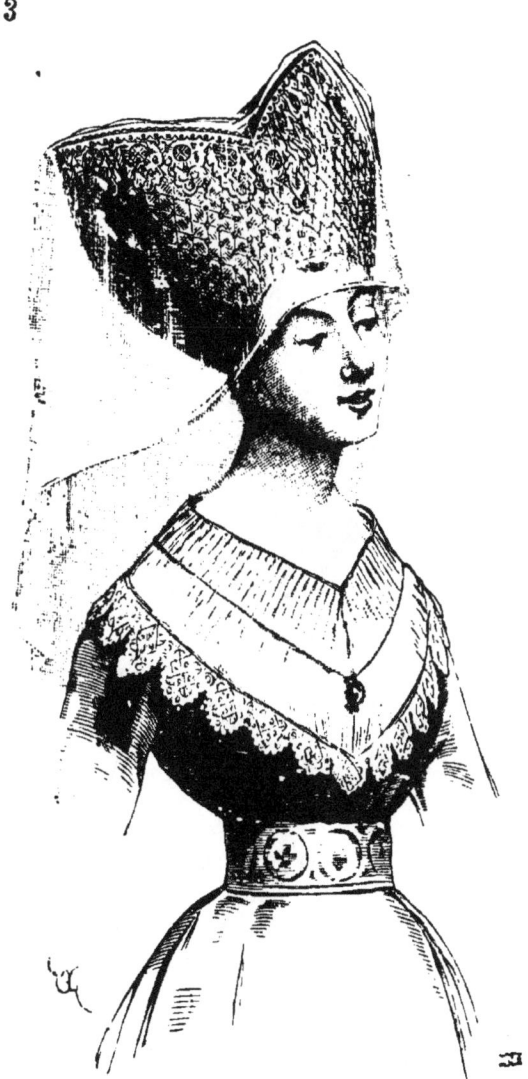

furent plus qu'un glacis de gaze posé à la hauteur des épaules, sous le corsage très-ouvert par devant et par derrière (fig. 3 [1]).

[1] Manuscr. Biblioth. nation., *Lancelot du Lac*, français (1425 environ).

Elles formaient de petits plis réguliers au cou, qui se perdaient sur la poitrine, laissant deviner la couleur de la peau et la forme. Cela ne laissait pas d'être fort gracieux. Dans notre exemple, une fine

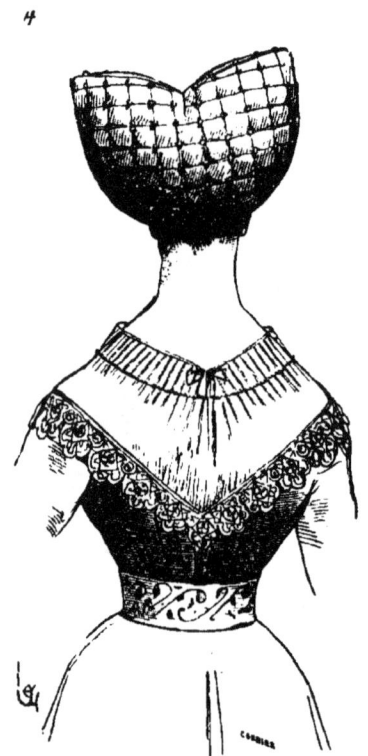

chaîne d'or, avec un bijou, est posée sur la gorgière et contribue à la maintenir. La coiffure de cette dame est le hennin à cornes, avec voile léger et très-transparent par-dessus. Les cornes du hennin sont bordées d'une sorte de guipure ou de passementerie blanche et composées d'une étoffe rouge avec fils d'or et perles. Une passementerie bleu passé borde le corsage, qui est de velours gris de fer, ainsi que la jupe et les manches. La ceinture, très-large, suivant la mode du temps, est blanche avec broderies d'or. Le corsage est également très-décolleté dans le dos (fig. 4), et la gorgière est de même que sur la poitrine, ouverte en pointe. Cette mode ne pouvait convenir qu'à de très-jeunes femmes, et était, de la part du clergé, le sujet de fréquentes remontrances, qui, bien entendu,

restaient sans effet. Ces gorgières, d'un tissu aussi transparent que possible, devaient être faites de ces mousselines très-fines qu'alors on faisait venir d'Orient, et qui parfois étaient brodées de légers dessins d'or, pois, fleurettes, raies.

Cette mode persista assez longtemps avec quelques variantes sans importance, tant que les corsages furent maintenus aussi décolletés,

5

c'est-à-dire jusque vers 1440. Les bourgeoises ne se permettaient guère ces coupes de corsage qui appartenaient aux dames nobles, mais elles cherchaient naturellement à les imiter. Elles portaient aussi des gorgières entre le haut du corsage et le cou, faites également d'étoffe très-transparente.

La figure 5 [1] nous montre une de ces bourgeoises simplement coiffée d'un voile d'étoffe épaisse, blanche. La robe, qui est faite d'une étoffe marron, est bordée, en guise de passementerie-guipure,

[1] Manuscr. Biblioth. nation., _Miroir historial_, français (1440 environ).

d'un large bord de linge blanc, puis passe la gorgière. Le collier,
composé d'un simple fil noir avec un bijou, est, au-dessus, serré
au cou. Sous la gorgière, au bas de l'ouverture du corsage, on

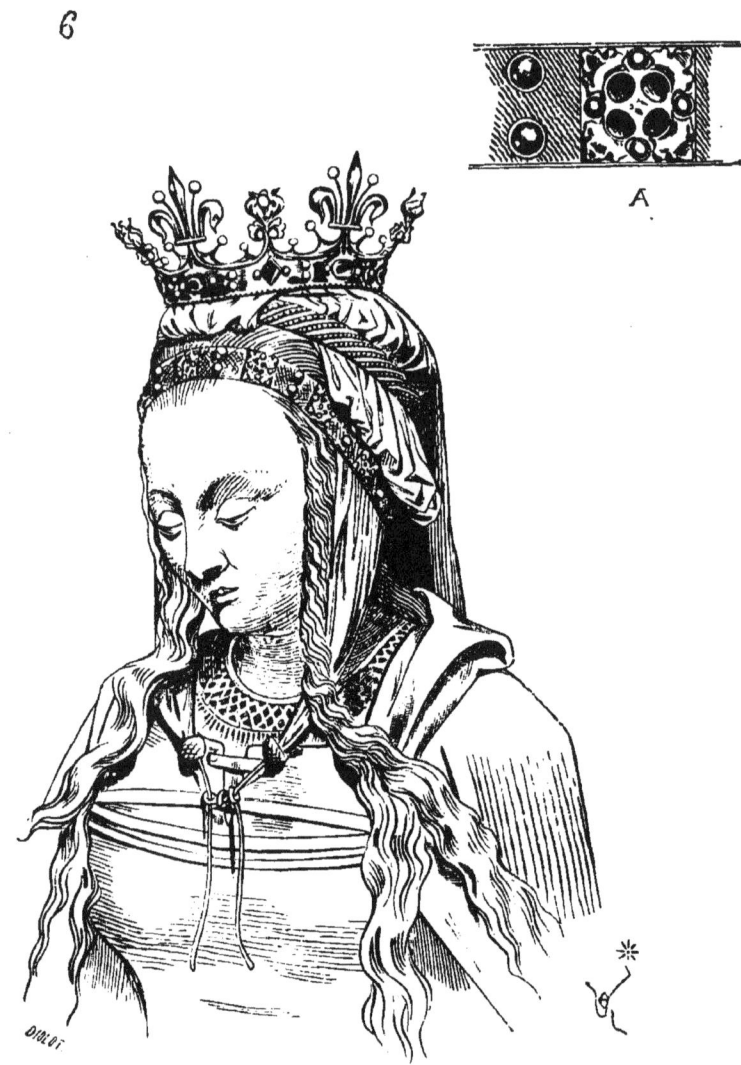

ne devait pas laisser paraître le haut de la chemise, cela eût été une
inconvenance. Le col de la chemise, très-échancré, devait donc
arriver juste au point où le corsage commençait à s'ouvrir. Aussi,
dans les *Arrêts d'amour* de Martial d'Auvergne, une dame porte-

t-elle plainte de ce que son amant, en l'accolant trop rudement.
a déchiré sa gorgerette de manière à laisser voir le bout de sa
chemise ; ce pourquoi elle requiert la cour qu'il lui plaise ordonner
que ledit amant soit condamné à ne la plus approcher sans son
congé, et à faire amende honorable.

Cette gorgerette transparente n'est plus plissée vers 1450 ; elle
est unie, légèrement empesée, quelquefois bordée d'un fil noir ou
d'or. Cette mode persiste jusqu'à la fin du xvᵉ siècle. Souvent alors,
la gorgerette est isolée de la peau et forme une sorte de collet bas,
transparent, dépassant le corsage de trois ou quatre doigts seule-
ment. Vers 1480, elle est garnie en haut d'une fine guipure d'or,
rabattue, puis elle tend de plus en plus à gagner le cou, autour
duquel, vers 1490, elle se termine par une basse collerette froncée
très-délicate. Alors, le corps de la gorgerette est semé de perles, ou
tout au moins quadrillé de fils d'or et de soie avec bouillons
losangés entre ces fils, ou bien la gorgerette n'est plus qu'une sorte
de collerette de point à jour entourant le bas du cou et posée par-
dessus la chemise. Cette gorgerette était portée, à la fin du
xvᵉ siècle et au commencement du xviᵉ, avec des corsages montants,
carrés du haut et lacés par devant (fig. 6¹), ou simplement fendus
et maintenus par une patte ou agrafe. On observera la coiffure de
cette jeune femme. Sur les cheveux, divisés sur les deux tempes en
longues mèches tombantes, est posé un voile léger, retenu par deux
cercles de perles et de joyaux, et dont les deux pointes antérieures
sont attachées devant la poitrine. Un autre voile d'étoffe plus épaisse
est pincé sous le devant du cercle supérieur, couvre le dessus de la
tête et tombe par derrière. Une sorte de chape garantit les épaules et
est attachée devant par trois ganses. Sur le voile est posée une cou-
ronne d'orfévrerie. Le cercle, qui passe sur le front et les oreilles.
est fait d'un tissu d'or avec ajours et perles, ainsi que l'indique le
détail A.

La gorgette remplit ici l'office d'un col de chemise brodé,
ajouré et plissé, collant sur la peau.

GRÈVE, s. f. Raie de cheveux.

GUIMPE, s. f. Sorte de voile de toile fine, de lin ou de mousse-
line, qui couvrait une partie de la tête, le cou et les épaules des
femmes, pendant les xiiiᵉ et xivᵉ siècles, et qui fut conservé plus tard

¹ Statue de sainte Barbe, déposée dans l'église Saint-Remi de Reims.

encore par les religieuses, les veuves et les dames, qui s'adonnaient à une vie austère. Nous avons décrit la guimpe à l'article COIFFURE (fig. 25, 26, 27, 28, 29 et 32). Il ne paraît pas nécessaire de revenir ici sur cette partie du vêtement féminin, de laquelle, d'ailleurs, nous avons l'occasion de parler souvent dans le cours de l'ouvrage.

HAINCELIN, s. m. Le haincelin paraît être une sorte de houppelande fort usitée du temps du roi Charles VI. M. Douët d'Arcq, dans sa *Notice sur les comptes de l'argenterie des rois de France au xive siècle*, fait observer que le fou du roi Charles VI se nommait Haincelin Coq. « Le vêtement a-t-il pris son nom du fou, ou le fou du vêtement ? C'est là une question qui n'a pas grande importance. » Il est difficile d'établir la différence qu'il y a entre la houppelande et le haincelin, et peut-être n'y a-t-il, dans cette dénomination particulière de la houppelande, qu'une de ces fantaisies si fréquentes dans les questions de modes. Il serait de même assez difficile, de notre temps, de distinguer le paletot du par-dessus ; nous nous reportons donc à l'article HOUPPELANDE.

HARNAIS, s. m. Nous ne parlons ici que des harnais de chevaux employés pour les chevauchées de la paix. La description du harnais du cheval de guerre trouve sa place dans la partie des ARMES.

Pendant le cours du moyen âge, tout le monde montait à cheval ; nobles et bourgeois des deux sexes n'avaient habituellement pas d'autre moyen de voyager, et l'on se déplaçait alors beaucoup plus fréquemment qu'on ne le croit. Les habitudes sédentaires, tant reprochées à la population de la plupart des provinces françaises, ne datent que du xviie siècle ; jusqu'alors, sous le moindre prétexte, bourgeois et bourgeoises, la noblesse surtout, entreprenaient de longs voyages. Les contes, les romans, les chansons de geste des xiie, xiiie, xive et xve siècles sont de véritables odyssées ; les héros et héroïnes sont toujours par monts et par vaux. Le cheval remplissait donc un rôle important dans la vie de nos aïeux et était l'objet de soins incessants ; on l'aimait comme un compagnon utile, et l'on se plaisait à le harnacher du mieux qu'on pouvait : la vanité s'en mêlait, comme en toutes choses, et la fréquence des rencontres par les chemins faisait

que l'on tenait à paraître en bonne ordonnance. On jugeait mieux encore de la qualité d'un voyageur à sa monture et à la manière dont elle était habillée qu'à la tenue même du quidam. Les femmes surtout voulaient être bien montées : belles selles brodées et dorées, beaux harnais, avec clochettes et grelots ; houppes de soie et bossettes, pendeloques et lacs. Aussi, les éperonniers et bourreliers avaient ils fort à faire, et les cuiriers ne savaient-ils qu'inventer pour satisfaire aux fantaisies luxueuses de tant de chevaucheurs.

Les xviie et xviiie siècles, qui ont eu la prétention de tout inventer, comme si. avant cette époque, le monde n'avait existé qu'à l'état d'embryon, nous veulent faire croire qu'ils ont trouvé l'équitation, l'art de dresser, de monter et d'habiller les chevaux. C'est une faiblesse dont il serait ridicule d'être dupes. Il n'y avait pas un gentilhomme, pas une dame, pas un bourgeois même, pendant le moyen âge, qui ne sût monter à cheval, et cela dès l'enfance. Que les harnais fussent un peu différents de ceux adoptés depuis le xviie siècle, nous l'accordons ; que ces harnais fussent moins bien appropriés à la monture, ce serait un point à examiner, et la dernière mode n'est pas toujours la meilleure, par cela seulement qu'elle est la dernière.

Dans un temps où il n'était pas possible de voyager autrement qu'à cheval, où les gentilshommes passaient les trois quarts de leur vie à cheval, il est difficile de supposer qu'on n'eût pas su adapter à cet utile animal les harnais les plus convenables. Mais telle est la vanité féroce du xviie siècle, elle considère ces siècles de chevauchées comme non avenus et prétend avoir tout trouvé, depuis la selle jusqu'au mors. Les célèbres écuyers de ce temps veulent bien admettre tout au plus que le connétable de Montmorency a inventé des branches de mors, dont nous trouvons des exemples datant du xive siècle, et qui, si l'on s'en tient aux représentations peintes, remonteraient au xiiie siècle. Il en est de même des mors à la Pignatel, qui seraient dus au génie de cet écuyer napolitain de la fin du xvie siècle, et dont nous avons des échantillons datant des xive et xve siècles. Mais les écuyers du moyen âge n'écrivaient pas des volumes sur l'art de l'équitation, le pédantisme n'était pas encore en honneur ; ils se contentaient de bien monter à cheval, de s'occuper de leurs bêtes et des harnais qui leur convenaient, et ne se souciaient guère de ce qu'en penserait la postérité.

On voit, en examinant le jeu d'échecs dit de Charlemagne[1], que déjà

[1] Biblioth. nation.. cabinet des médailles. ivoire.

au vıııᵉ siècle le mors à branches était en usage. Mais on n'a, sur les harnais des chevaux de selle de cette époque, que des données assez vagues, et les représentations de ces objets sont trop grossières pour qu'il soit possible d'en donner une idée exacte. Les selles, cependant, possèdent les *bâtes*, le *garrot* et le *troussequin* (voyez dans la partie des Armes l'article Armure, fig. 1 et 2), les *quartiers*, les

1

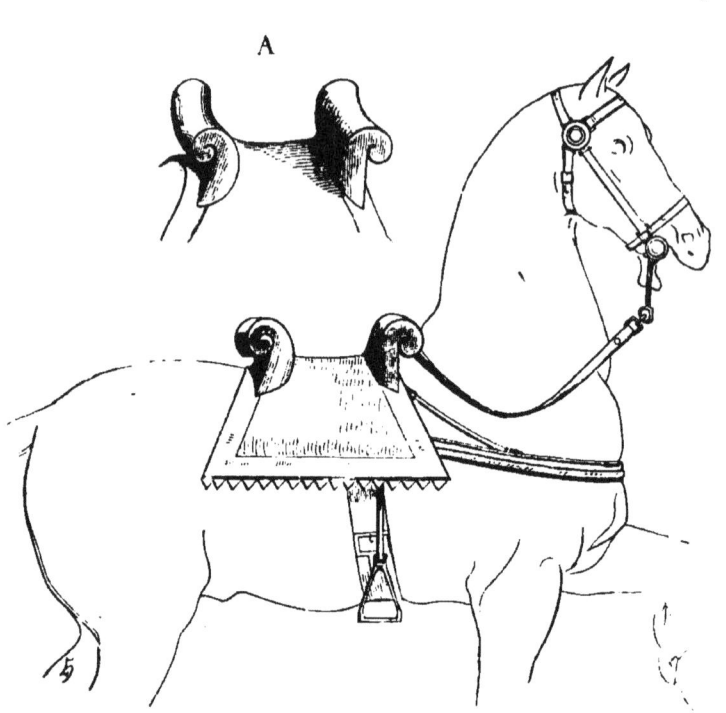

A

contre-sanglons et les *sangles*, le *poitrail* et la *croupière*, les étriers triangulaires et les pièces nécessaires pour porter le mors. Il nous faut recourir à la tapisserie de Bayeux pour commencer d'une manière à peu près certaine la série des harnais civils, qui, du reste, sur ce monument, ne diffèrent pas des harnais militaires. La figure 1 montre un de ces chevaux des hommes de Guillaume le Bâtard, garni de son harnais. Les bâtes sont évidemment de bois, solidement fixées aux arçons, légèrement recourbées, convexe celle de devant, concave celle de derrière, ainsi que l'indique le tracé perspectif A. Les quartiers, bordés ordinairement de blanc, sont très-

larges par le bas, et une courroie de poitrail empêche la selle de
glisser vers la croupe ; les branches du mors sont généralement
représentées droites. La tête est habillée du *dessus de tête*, du
frontal, de la *sous-gorge*, des *tétières* et de la *muserolle*. Les Nor-
mands des x° et xi° siècles étaient de terribles écuyers, battant sans
cesse la campagne. C'est grâce à leur activité prodigieuse, à leur
vigilance, que Guillaume put étendre et garder sa conquête. Plus
tard, nous voyons ces mêmes cavaliers normands, en petit nombre,
s'emparer de la Pouille, de la Sicile ; et cependant cette île ne man-

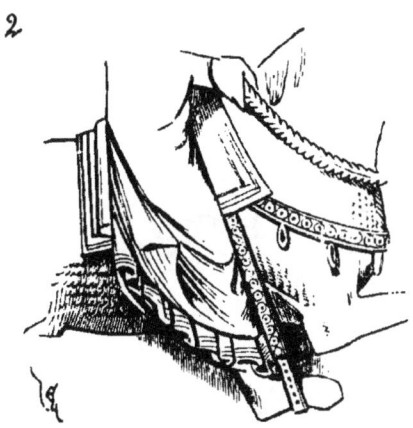

quait pas, pour la garder, de ces cavaliers arabes, excellents écuyers
en tout temps. Il est donc difficile de faire croire que ces gens-là
ne sussent pas monter à cheval et tirer de leurs montures tout
le parti possible, que les bêtes ne fussent pas habillées de la ma-
nière la plus favorable au développement de leurs belles qualités.
Cheval mal harnaché, si bon que soit le cavalier, ne fait pas un long
service.

Des monuments français du commencement du xii° siècle nous
montrent fréquemment des selles sans bâtes, composées simplement
d'une sorte de couverture (fig. 2 [1]). Dans cet exemple, une large
courroie de poitrail empêche la selle de glisser sur la croupe. Cette
précaution était d'autant plus utile, que le cavalier se tenait droit
sur les étriers, le plus souvent dans une position presque verticale
et porté sur les épaules du cheval. La selle mordait plus sur le garrot
qu'elle ne le fait aujourd'hui, et tendait par conséquent à glisser

[1] Fragment d'un chapiteau du porche de l'église abbatiale de Vézelay (1130 environ).

vers les rognons; il fallait se maintenir en avant. Cette habitude venait de l'usage de la lance, qui obligeait le cavalier à se tenir en avant le plus possible, afin de parer au choc. Dans la figure 2, les étriers sont évidemment attachés aux étrivières perpendiculairement aux pieds, mais cela ne parait pas général. On dut bien vite reconnaître que les étrivières ainsi placées parallèlement froissaient les tibias du cavalier, après quelques heures de marche.

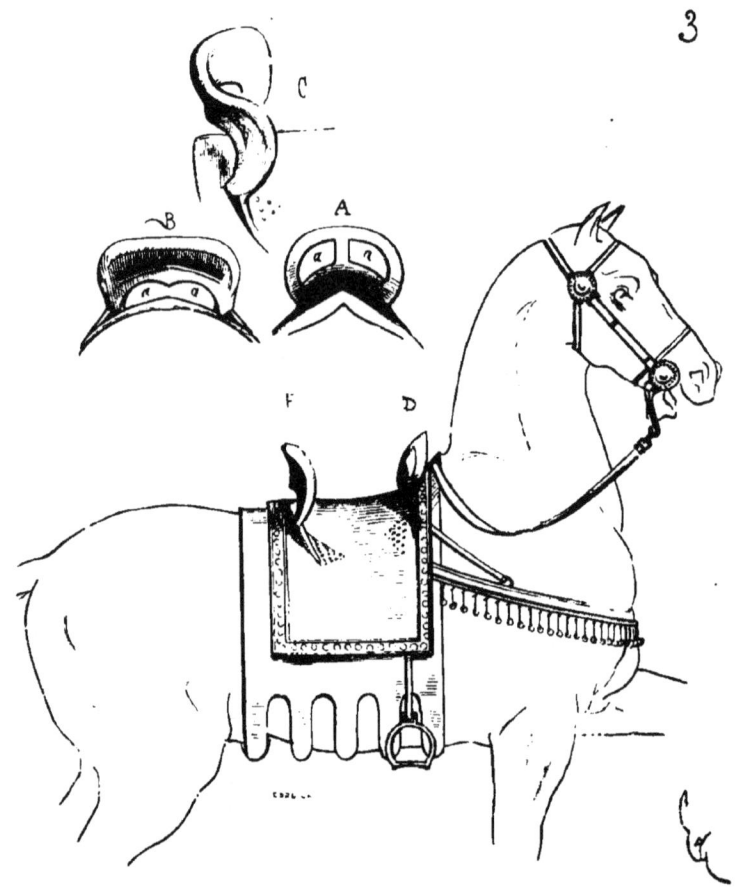

La figure 3[1] donne le harnais civil d'un cheval de selle pendant les premières années du XIII° siècle. Sous la selle, dont les quartiers sont noirs, est une couverture à pentes découpées, couleur marron.

[1] Manuscr. Biblioth. nation., *Psalter.*, latin.

Les bâtes se détachent des arçons et paraissent être de bois recou-
vert de peau peinte en jaune, avec clous blancs. La bâte de garrot A
et celle de derrière B (la cuiller) sont ajourées en *a*. En C, la cuiller
est représentée vue de haut en bas, en perspective. La tête du cheval

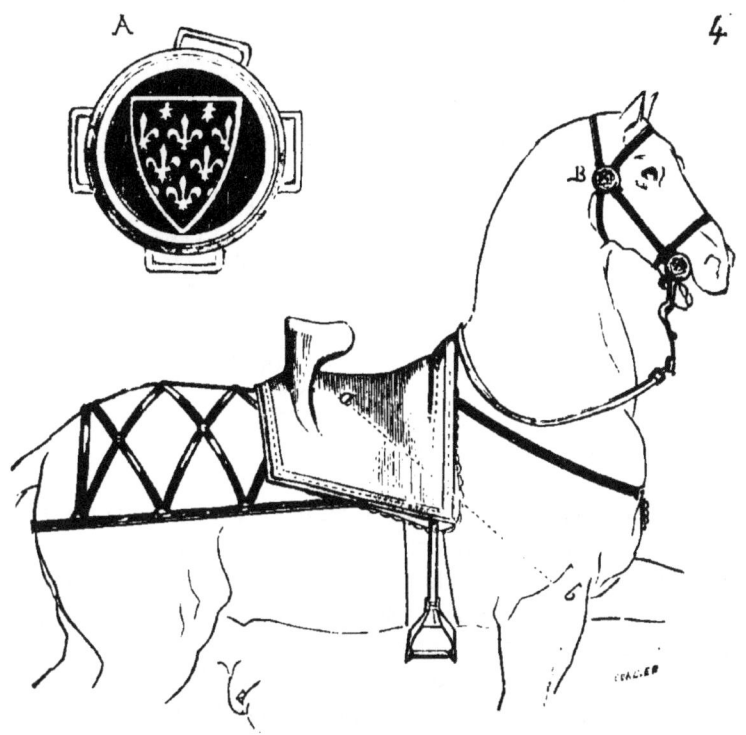

est habillée comme dans le précédent exemple. Les branches du mors
sont légèrement recourbées. La selle est munie d'une courroie de
poitrail avec support, et les étriers sont circulaires, attachés, comme
on les attache aujourd'hui, dans le plan des étrivières.

Il se fit, pendant le cours du xiiiᵉ siècle, des modifications impor-
tantes aux harnais civils. Tantôt on donna beaucoup d'importance
à la bâte de garrot D, on la garnit de garde-cuisses; on serra plus
ou moins la bâte de derrière E; on supprima parfois totalement la
bâte de devant, en ne conservant que la cuiller (fig. 4¹). Dans cet

¹ Manuscr. Biblioth. nation , *Histoire de la vie et des miracles de saint Louis* (1300
environ). Cheval de sergent massier non armé, suivant le roi.

exemple, la bâte de derrière est très-fermée, force le cavalier à se tenir sur ses reins. Cependant, lorsque ce cavalier chevauchait et ne chargeait pas, il tenait les jambes tendues en avant, suivant la ligne *ab*. La selle est ici retenue non-seulement par la sangle et la courroie de poitrail, mais par une combinaison de courroies formant large croupière. Elle était donc parfaitement fixée sur les reins de la

5

bête, et le cavalier, bien assis, ne faisait qu'un avec sa monture. En A, nous donnons une des bossettes [1]. Avant cette époque, vers 1240, nous voyons même des chevaux portant des selles sans bâtes (fig. 5 [2]). Ce harnais civil ne consiste qu'en une couverture de peau, probablement, retenue par une sangle, une large courroie de poitrail et une croupière en façon de réseau. Les étriers ne sont point indiqués. La couverture, coupée carrément sur les rognons, s'avance en pointe sur le garrot, de manière à le couvrir entièrement.

Mais l'usage des bâtes paraît reprendre, sauf de rares exceptions, au commencement du xive siècle, aussi bien pour les harnais civils que pour les harnais militaires. Ces bâtes prennent les cuisses du cavalier comme dans une tenaille ouverte, et sont tellement fermées, que, pour se mettre en selle, il fallait introduire la cuisse de champ entre leurs branches (fig. 6 [3]). La selle est ici maintenue par la sangle, la courroie de poitrail et une croupière combinée. Les bâtes, représentées

[1] Moitié d'exécution; armoyée de l'écu de France sur champ de gueules (cabinet de l'auteur). C'est la bossette de têtière B.

[2] Portail de la cathédrale de Reims, porte de droite, sur l'un des jambages; représentation des Vices, l'Orgueil.

[3] Manuscr. Biblioth. nation., *le Livre du roy Modus* (1340 à 1350).

en perspective de haut en bas en A, forment un cercle ne laissant, entre les branches de la bâte de garrot et celles de la cuiller, que juste la place pour introduire les cuisses, qui sont ainsi maintenues

BAUDOUREAU.

rigoureusement. Les quartiers de la selle sont échancrés, ne forment pas de ces angles aigus ou droits qui se retroussent facilement et peuvent blesser le cavalier au-dessus des genoux.

Ces sortes de selles étaient très-difficiles à établir solidement ; il fallait les armer d'équerres de fer pour maintenir les bâtes hautes sur les arçons et les bandes ; dès lors, elles étaient lourdes : aussi chercha-t-on, pour les harnais civils, à alléger ces accessoires, et, vers la fin du XIVᵉ siècle, on en était venu aux garrots en façon de garde-

cuisses très-bas, et aux cuillers étroites et beaucoup moins recourbées (fig. 7[1]). Le garrot *a* se prolonge jusqu'au-dessus des genoux du cavalier par une courbure adoucie; le troussequin *b*, en forme de spatule, enveloppe le bas des reins et est planté verticalement sur la

selle; les gardes ne descendent qu'à la hauteur des genoux. Dans le tracé perspectif A, on voit une croupière combinée avec pentes longues terminées par des besants dont le poids empêche cette croupière de sursauter. En B, outre les rênes fixées à l'extrémité des branches du mors, celui-ci est muni d'une bride, que l'on ne voit guère adoptée avant le milieu du XIVe siècle[2]. Cette bride ainsi que la courroie

[1] Manuscr. Biblioth. nation., *Livre de chasse* de Gaston Phœbus (fin du XIVe siècle).

[2] Voyez, pour la description détaillée des mors et étriers, les HARNAIS MILITAIRES.

de poitrail et la croupière sont ornées de lambrequins qui donnent
du poids à ces accessoires, et contribuent à les maintenir à leur
place. Alors les étriers sont triangulaires ou en ogive, les sangles
sont fortes et bordées. Ces sortes de selles étaient garnies de cuir
peint en rouge, en noir, en brun.

Nous arrivons à l'époque où les harnais civils sont façonnés avec
un luxe croissant. C'est aussi à dater de ce temps que les femmes
cessent de monter à cheval comme les hommes, bien que dès le XIIe
siècle des amazones soient représentées assises à la gauche de la
monture : mais ce n'est pas la règle commune ; tandis qu'à dater
du XVe siècle, on ne voit plus d'écuyères enfourcher la haquenée.
On donnait aux selles spécialement destinées aux femmes le nom
de *sambues* :

> « Onques tresto lou jor ne montai an sambue[1]. »

Il s'agit d'une demoiselle. La sambue était plutôt une couverture
qu'une selle, sur laquelle s'asseyaient les femmes, les jambes pen-
dantes sur le flanc gauche de la selle. Les écuyères ainsi placées, leur
monture était dirigée par un homme qui, à pied ou même à cheval,
tenait la bride.

Idoine, revenant de Rome à Lucques, est ainsi guidée par un vieux
chevalier :

> « Par la rice resne la tient
> « .I. vius chevaliers qui la guie ;
> « Car mult souvent ot en baillie
> « Tous gens les dames à guier.
> « Et à conduire et à mener[2]. »

Le nom de *sambue* est aussi donné à la couverture d'étoffe posée
sous les quartiers de la selle des hommes [3]:

> « A pallefroit. vient si l'anselle ;
> « Le poitral laice et met le frein[4]
> « Et la sambue et le lorain[5]

[1] *Floovant,* chanson de geste, vers 1773 (XIIIe siècle).

[2] *Li Romans d'Amadas et Idoine,* vers 4631 et suiv. (XIIIe siècle).

[3] Certains chars et litières recouverts d'étoffe, spécialement réservés aux femmes,
sont appelés *sambues.*

[4] Le « mors ».

[5] Les « rênes ».

« Qui valloit .I. riche trésor,
« Car toz estoit d'argent et d'or :
« Nés les clochètes ki pandoient;
« Qui clerement retantissoient[1]. »

Vers la fin du xiv° siècle, on se servait aussi de selles garnies seulement d'une bâte large et peu élevée à l'arrière, sans aucune saillie au garrot (fig. 8 [2]). Ces sortes de selles étaient réservées aux pro-

menades. Elles étaient légères, les quartiers étaient piqués, et convenaient aux *roussins*, chevaux un peu épais, durs à la fatigue, de moyenne taille, à l'allure calme. Ces sortes de selles étaient garnies d'étoffes et non de peau.

Au commencement du xv° siècle, apparaissent des selles avec garrot peu élevé et trousequin renversé à la manière de nos selles anglaises (fig. 9 [3]), garnis de cuir avec clous. Ces sortes de selles ne paraissent pas avoir été fréquemment en usage. Les cavaliers

[1] Extraits du *Dolopathos* d'Herbers (xiii° siècle).
[2] Manuscr. Biblioth. nation., Hayton, *Histoire de la terre d'Orient*, français (1390).
[3] Manuscr. Biblioth. nation., *Lancelot du Lac*, franç., vignettes de facture italienne.

avaient l'habitude des troussequins élevés et ne devaient pas se sentir
bien assis sur ce plan fuyant vers l'arrière-main. Elles ne conve-
naient qu'aux chevaux aux allures tranquilles, pour chevaucher au
petit trot ou au pas. Pour une allure précipitée, la selle à troussequin
dérobé ne convient qu'à la condition de porter le corps en avant et de
monter à l'anglaise. Or, à cette époque, le cavalier était toujours sur
ses reins, et avait besoin, pendant une allure vive, de sentir la cuiller
de la selle, pour ne pas perdre les étriers.

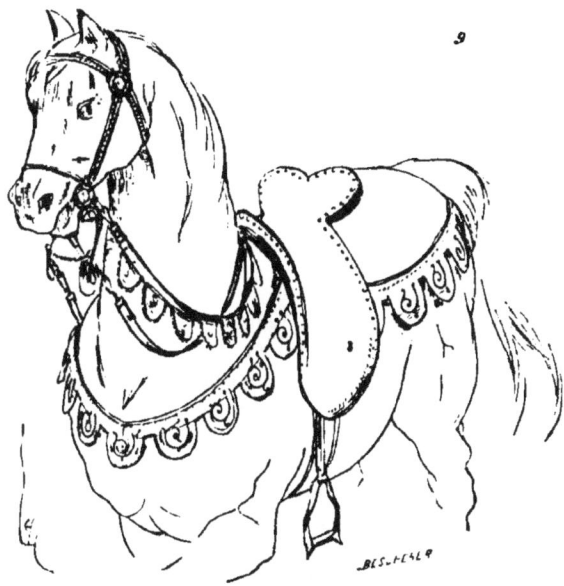

On observera que les troussequins, les cuillers, sont toujours
échancrés à leur base. Cela était fait pour laisser aux vêtements
longs la place nécessaire qui permettait aux plis de tomber des deux
côtés de la selle. Les hommes portaient alors des cottes dont la jupe
descendait au moins à la hauteur des genoux. Il ne fallait pas que les
bâtes fermées fissent plisser ces jupes sous le bas des reins du cava-
lier, ce qui eût été fort gênant ; on les échancrait, et ainsi les jupes
n'amassaient pas leurs plis en dedans de la selle.

On prisait fort, pendant le moyen âge, les chevaux de sang et on
les payait cher ; on en prenait grand soin, on les aimait. Les romans
sont pleins de détails relatifs aux qualités des chevaux. Leurs maîtres
ont pour eux une sorte de tendresse ; ils les pleurent s'ils les per-

dent ; ils leur parlent, leur racontent les peines qu'ils endurent, les plaignent s'ils les sentent fatigués. Il y a sur ce sujet des passages touchants. Ces chevaux étaient dressés avec soin, et quand un cheval paraissait avoir des qualités peu communes, les gentilshommes essayaient de tous les moyens pour se le procurer. Un passage du *Roman d'Amadas et Idoine* [1] peint ainsi vivement le désir du héros de posséder un beau cheval qu'il voit passer dans la rue :

« Qui bien .C. livres u plus vaut.
« Endroit miedi, por le caut,
« Le menoit .I. vallès baignier.
« Quant Amadas voit le destrier,
« Mult le convoite en son corage.
« L'ostes [2], qui ot le cuer mult sage,
« Aperçoit bien son samblaut [3]
« Et à cou qu'il l'esgarde tant.
« Que mult le convoite Amadas.
« A haute vois, isnel le pas,
« Le vallet au borjois apele,
« Et cil guencit [4] la resne bele,
« Le bou ceval droit vers lui guie [5].
« Mais au venir par cortoisie
« Les jambes œvre .I. seul petit,
« Et li destriers, selonc l'escrit,
« Se lance avant comme .I. quarraus [6],
« Voit le Amadas, mult li est biaus.
« Mult le loe et dist mult vaut. »

Plus tard notre héros, qui est en quête de chevaux pour se rendre à un tournoi :

« C'un palefroi revit passer
« Qui bien faisoit à regarder,
« Car il n'estoit mie tondus [7].
« Ains ers trop cointement crenus,
« Grans ert et biaus ; ce m'est avis
« N'ot si bel en trente païs,
« De cors, de membres, ne de teste,
« Ne quic nus hom si gente beste,

[1] Publ. par M. Hippeau, vers 4139 et suiv.
[2] L'hôte d'Amadas.
[3] « Son désir ».
[4] « Détourne ».
[5] « Dirige ».
[6] « Mais, par courtoisie, le valet ouvre légèrement les genoux, et le cheval, bien dressé, part comme une flèche pour venir près d'Amadas. »
[7] « Il était à tous crins. »

« Ne qui mix doie avoir bon los

« Debouté ; que mult a le dos

« Cambre à mesure, pour porter

« La sele à droit sans remuer ;

« Costes et flans, crupe à raison

« Large et léc, sans mesprison ;

« Ample narine, les œls gros ;

« Nès ert de Gale et du sour os

« De blancheur resanbloit ermine.

« En pourtraiture, n'en cortine,

« N'en fu ainc nus de sa biauté 1 ;

« Si vous di bien de vérité.

« Viste cière ot, comme l'orguel.

« Iol en arcie et large entroel 2.

« La rue fait toute frémir

« Et des cailliaus le fu salir .

« Tant par va tost à desmesure,

« Si bel, si souef d'ambléure,

« C'autres cevaus pas ne peüst.

« Si aler, ne si fais ne fust. »

Amadas voit ce cheval, et le convoite à part lui pour le donner à son amie ; son hôte devine son désir, fait amener le cheval chez lui, l'achète et le fait richement harnacher.

Nous pourrions accumuler les citations de cette nature, qui montrent combien on appréciait alors les qualités du cheval, combien les écuyers étaient amateurs de belles bêtes, et comme on cultivait l'art de les bien monter et de les habiller à souhait.

Les femmes, pour voyager, montaient le plus souvent des mules, qui étaient fort estimées et qu'on se plaisait à harnacher richement.

Nous avons dit que dès le commencement du xv° siècle les dames abandonnèrent l'usage d'enfourcher les chevaux, assez général jusqu'alors chez le beau sexe.

Les selles de femme sont disposées à peu près comme les nôtres (fig. 10 3), avec une fourche sur le garrot pour maintenir la jambe droite, pliée habituellement ; une longue couverture est posée sous la selle pour empêcher les jupes de l'amazone d'être gâtées au contact de la sueur de la bête. Précaution qui n'était pas inutile dans les longues chevauchées.

Les écuyers, vers 1440, se servaient souvent, pour les courses qui n'avaient pas un caractère militaire, de selles avec hauts trousse-

1 « On n'en voyait pas de plus beau en peinture et tapisserie. »

2 « Il avait le regard fier comme l'orgueil, l'œil arqué, et large front. »

3 Manuscr. Biblioth. nation., *Lancelot du Lac*, franç. (commencement du xv° siècle).

quins, sans bâtes de garrot (fig. 11 [1]). Tout ce harnais est bleu et or ;
le dehors du troussequin est noir. C'était d'un beau luxe d'avoir alors
le harnais de même couleur que l'habillement du cavalier. Et, en

10

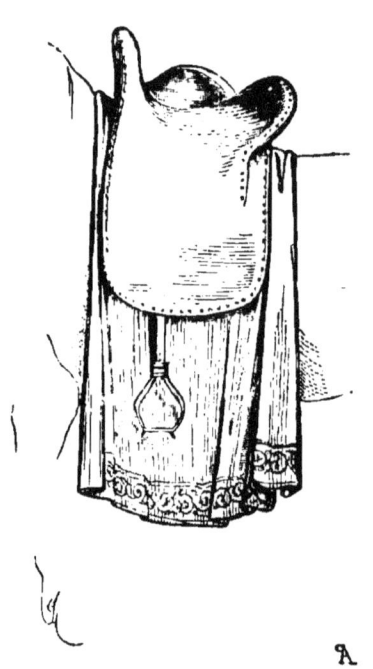

effet, le gentilhomme qui monte ce cheval est habillé de velours
bleu. Il porte un surcot juste, suivant la mode du temps, avec
collet montant du pourpoint et manches de dessous cramoisis ;
son chapel est aussi de velours bleu, et trois tours d'une fine
chaîne d'or tombent sur le dos et la poitrine ; son haut-de-chausses
est vert, avec houseaux noirs à revers fauve. Les passe - poils du
surcot sont d'or ; la selle est couverte de velours bleu avec dehors du
troussequin noir ; l'ornement du poitrail, de la croupière, ainsi que
la pente de la bride, sont de même de velours bleu, avec clous et
floches d'or. En A, est une variété du troussequin. Celui B est sim-

[1] Manuscr. Biblioth. nation., *Girart de Nevers*,

plement droit au faite, avec embase inclinée. Les vêtements des
hommes étaient alors très-courts, il n'était pas nécessaire d'échan-
crer le troussequin. Vers la seconde moitié du xv⁰ siècle, la richesse

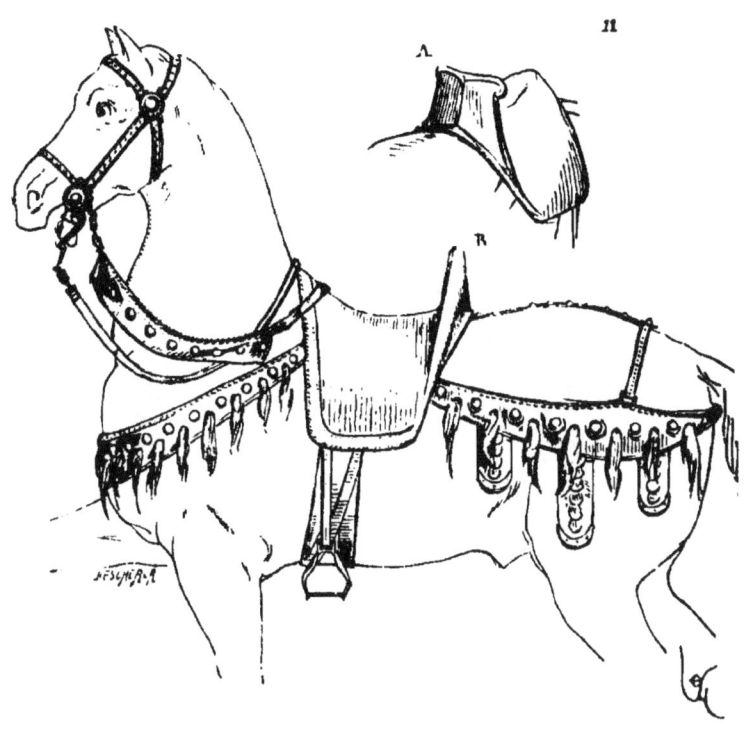

des harnais ne fit que se développer. Nous donnons (fig. 12 ¹) l'un de
ces habillements de montures pour les chevauchées de la paix. La
selle est munie d'une bâte de garrot élevée (voy. en **A**). Le trousse-
quin **B** se renverse un peu en avant et est en forme de large cuiller,
légèrement échancrée à la base.

La croupière est maintenue en place à l'aide d'un jeu de courroies
d'un brillant effet, avec orfévrerie et floches de soie. La bride ainsi
que la courroie de poitrail sont également ornées de floches et
d'orfévrerie. L'habillement de tête est particulier : la muserolle
n'est pas bridée sur les naseaux de la bête, mais est composée de
deux courroies se croisant entre les yeux, passant derrière les

¹ Manuscr. Biblioth. nation., *Quinte-Curce*, français, dédié à Charles le *Téméraire*.

oreilles et venant se rattacher aux bossettes du frontal. La figure 13
explique clairement ce genre de bride [1]. Sur la selle est posée une

couverture qui y demeurait fixée, et descendait sur les quartiers
jusqu'à l'attache des étriers. Ainsi le bas des quartiers ne pouvait-il
froisser le dedans des mollets du cavalier.

[1] Voyez, pour la description des diverses parties de la bride et du mors, l'article
HARNAIS, dans la partie des ARMES.

Vers la fin du xv^e siècle, les guerres entreprises en Italie eurent une influence sur la manière de harnacher les chevaux de selle. Les harnais de l'Italie du nord étaient en grande estime à cette époque, aussi bien que les armes défensives. Ces objets se recommandaient

13

G. *Janet*

non-seulement par leurs richesses, mais aussi par leur belle exé-cution. Les selles notamment étaient fort recherchées par les gen-tilshommes français : larges, bien assises sur les reins de la monture, garnies d'un épais troussequin rembourré en dedans et qui envelop-pait exactement le bas des hanches du cavalier, elles possédaient une bâte de garrot en ogive, descendant à la hauteur des genoux ver-ticalement (fig. 14). Cette forme de selles était d'ailleurs aussi bien adaptée à l'usage civil qu'à la guerre [1], mais dans ce dernier cas le troussequin et le garrot étaient garnis de fer. Les Italiens fabriquaient

[1] Voyez la statue de Colleone à Venise (place de Saint-Jean et Saint-Paul).

aussi des selles plus légères et qui convenaient mieux aux chevau-
chées de plaisance (fig. 15), avec garrot en forme de spatule large
et troussequin très-recourbé et échancré à la base. Cette jolie selle

14

PÉGARD & FILS

date de la fin du xv° siècle ; elle est entièrement composée de pièces
d'ivoire avec légers filets délicatement perlés, et sculptures en plat
relief représentant des personnages, des fleurs et ornements ¹. En A,
est tracée la forme du troussequin par derrière, et en B la forme du
garrot par devant. Cet exemple n'est pas le seul présentant des sujets
sculptés sur le siége même de la selle.

La collection des armes du château de Pierrefonds possède une
très-jolie selle de fabrication française, de bois de poirier, qui date
de la fin du xv° siècle, et qui est entièrement couverte de sculptures
en plat relief (fig. 16). Le troussequin, divisé en deux lobes, est
renversé, et l'extrémité supérieure du garrot se termine par deux
disques inclinés qui retiennent les rênes dans le cas où le cavalier
les abandonne. Ces sculptures, dans ces deux exemples, sont trop
plates pour offenser les cuisses du cavalier, en supposant celui-ci
vêtu d'un haut-de-chausses de peau. Ce sont des gravures très-

¹ Musée national à Florence.

légèrement modelées, qui ne pouvaient qu'empêcher l'écuyer de glisser.

Les gentilshommes, pendant le moyen âge, et particulièrement depuis la fin du xiv^e siècle, dépensaient des sommes folles en har-

nais. Olivier de la Marche nous a laissé des descriptions de ces équipages qui dépassent en richesse tout ce que l'on peut imaginer. C'était surtout dans les fêtes, les joutes, les tournois, que l'on déployait un luxe prodigieux de harnais. Nous nous sommes simplement attaché, dans cet article, à faire connaître les dispositions

adoptées dans l'habillement des montures et les formes successives des harnais civils. Dans les articles Tournois, Joutes, et dans la

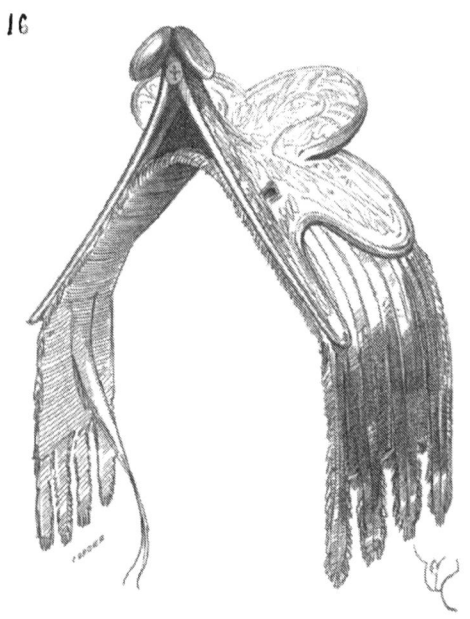

16

partie des Armes, on trouve les renseignements qui complètent l'aperçu présenté ici.

HAUT-DE-CHAUSSES, s. m. Ce vêtement dérive des braies. C'est, dans l'origine, à proprement parler, un caleçon plus ou moins ample ou collant, attaché au-dessus des hanches, et qui ne descend au plus qu'aux genoux. Il n'est pas question de hauts-de-chausses avant la fin du xv⁵ siècle, et à l'article Braies nous avons expliqué comment les hauts-de-chausses apparaissent.

HÉRIGAUT, s. m. — Voy. Garde-corps.

HEURES, s. f. Livr contenant les prières qu'on lisait pendant les offices ou lorsqu'on voulait faire acte de dévotion.
Dès le xiii⁵ siècle, les dames avaient pour habitude de porter en maintes occasions un livre d'heures sur elles, enfermé en un sachet richement brodé et orné de perles et de pierreries. Cet

objet de dévotion devint un appendice de parure. Les bourgeoises elles-mêmes, quand elles sortaient pour aller en ville, attachaient à leur bras ce sachet contenant le livre d'heures. Ainsi paraissait-on sortir de l'église ou se disposer à s'y rendre ; et pour les femmes l'église était un des prétextes les plus fréquemment invoqués, lorsqu'elles voulaient pour quelques heures laisser là le logis. Ce sachet était fermé par une ganse coulant dans une coulisse. On passait la ganse au bras ou on l'attachait à la ceinture.

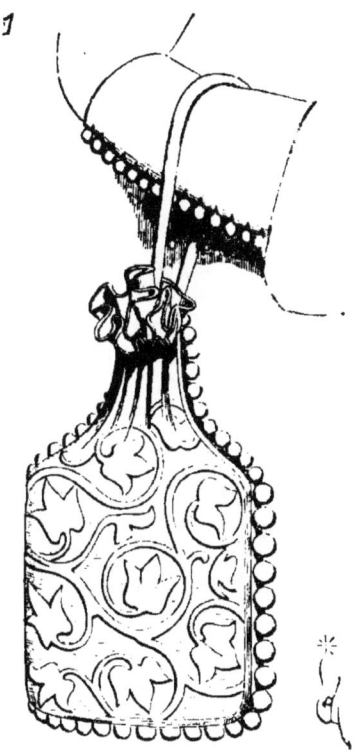

La figure 1 [1] nous montre un de ces sachets brodés, et la manière de le suspendre au bras. Souvent, ces sachets étaient très-longs, ce qui permettait d'y couler d'autres objets. Faits en forme de fourreau, leur extrémité antérieure entourait le bras (fig. 2), ou était passée dans la ceinture, lorsque le vêtement comportait cet accessoire.

[1] Musée de Toulouse, tombe d'une dame noble (fin du xiiie siècle).

L'exemple figure 2 présente une jeune dame du commencement
du XIV° siècle [1]. Elle est vêtue d'un bliaut par-dessus la cotte et d'un
chaperon.

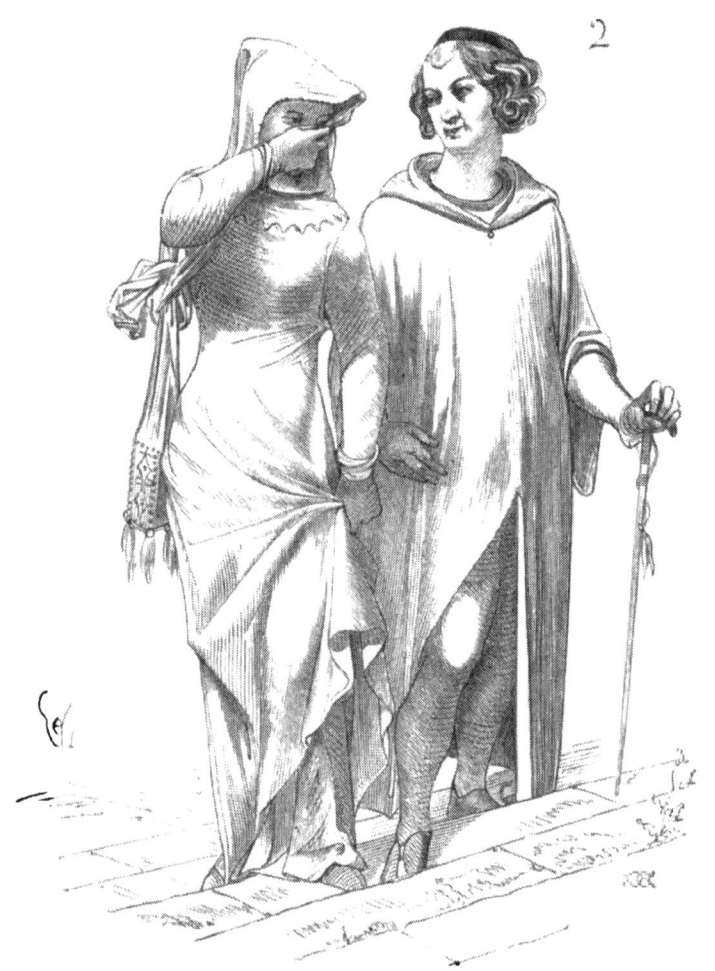

Les heures étaient si bien considérées, au XIV° siècle, comme un des
accessoires indispensables à la toilette d'une femme de bonne mai-
son, que le poëte Eustache Deschamps s'exprime ainsi à ce propos [2].

[1] Manuscr. Biblioth. nation., *le Miroir historial*, français (1320 environ).
[2] *Le Miroir de mariage.*

C'est le conseiller qui parle, réclamant tout ce qui est indispensable à la femme pour qu'elle paraisse convenablement à la ville :

« Heures me fault de Nostre-Dame,
« Si comme il appartient à fame
« Venue de noble paraige,
« Qui soient de soutil ouvraige,
« D'or et d'azur, riches et cointes,
« Bien ordonnés et bien pointes,
« De fin drap d'or tres bien couvertes ;
« Et quant elles seront ouvertes,
« Deux fermaulx d'or qui fermeront,
« Qu'adonques ceuls qui les verront
« Puissent partout dire et compter
« Qu'om ne puet plus belles porter. »

Cette habitude de porter les livres d'heures dans des sachets suspendus dura jusqu'à la fin du xv° siècle.

Les hommes nobles se rendant à l'église faisaient porter leur livre par un page ; mais le plus souvent ils s'en passaient. Ce n'est qu'au xvii° siècle que l'on voit les gentilshommes, se piquant de dévotion, affecter de porter à la main ou dans leur poche un livre d'heures.

HEUSE, s. f. (*house, housiau, huesel, œsse*). « Heuses sont faites « pour soy garder de la boe et de froidure, quand l'on chemine « par pays, et pour soy garder de l'eauë [1]. » Il est question des heuses dès le xiii° siècle : « Calceamentis militaribus, quæ vulgariter *heuses* « dicuntur, seculariter, imo potius prodigaliter calceati et calca- « rati [2]. »

« Cil chamberlanc vont à li por servir,
« Vest le bliau et peliçon hermin,
« Hueses tirées, esperons à or fin [3]. »

« Et pour ce meschief et pour l'enfermetei dou païs, là où il ne « pleut nulle foiz goute d'yaue, nous vint la maladie de l'ost, qui « estoit tex que la chars de nos jambes sechoit toute, et li cuirs de « nos jambes devenoit tavelés de noir et de terre, aussi comme une « vieille heuse [4]. »

A la fin du xi° siècle, on portait des heuses avec le vêtement mili-

[1] Fécial, sous le règne de Henri VI d'Angleterre : *De officio heraldorum.*
[2] Math. Paris, ann. 1247.
[3] Le *Roman de Garin.*
[4] *Hist. de saint Louis,* par J., sire de Joinville, publ. par M. Nat. de Wailly.

taire, et ces chaussures remontaient à une époque beaucoup plus ancienne (voyez, dans la partie des ARMES, à l'article ARMURE, les figures 2 et 6). Les heuses étaient des bottes plus ou moins hautes de tige et quelquefois agrafées latéralement et sur le tibia. Celles-là étaient justes et se mettaient comme nos grandes guêtres. Souvent la tige se terminait par des revers.

1

Les piétons et les voyageurs à cheval portaient cette chaussure de cuir noir ou fauve, ou coloré en rouge ou en bleu. « Et Marcuflex « chaussa les heuses vermeilles, par l'aie et le conseil des autres « Grecs [1]. » Les pauvres gens ne portaient guère ces sortes de chaussures, qui étaient chères, et les remplaçaient par des jambières de peau non tannée, posées par-dessus les souliers; mais les gentils-hommes et les bourgeois ne manquaient pas de mettre des heuses toutes les fois qu'il fallait cheminer dans la boue ou chevaucher.

En chasse, au XIVe siècle, la noblesse portait des heuses très-bien combinées. Les unes (fig. 1) ne montaient qu'au-dessus des genoux,

[1] Villehardouin.

avec retroussis serré, soit de peau légère ou de drap, qui empê-
chait la pluie de pénétrer dans la chaussure. Ces heuses étaient bou-
clées latéralement du côté externe, seulement du dessous des genoux
aux chevilles. Le pied et le genou étant fermés à demeure. Les au-
tres (fig. 2) montaient jusqu'au milieu des cuisses, et étaient, des

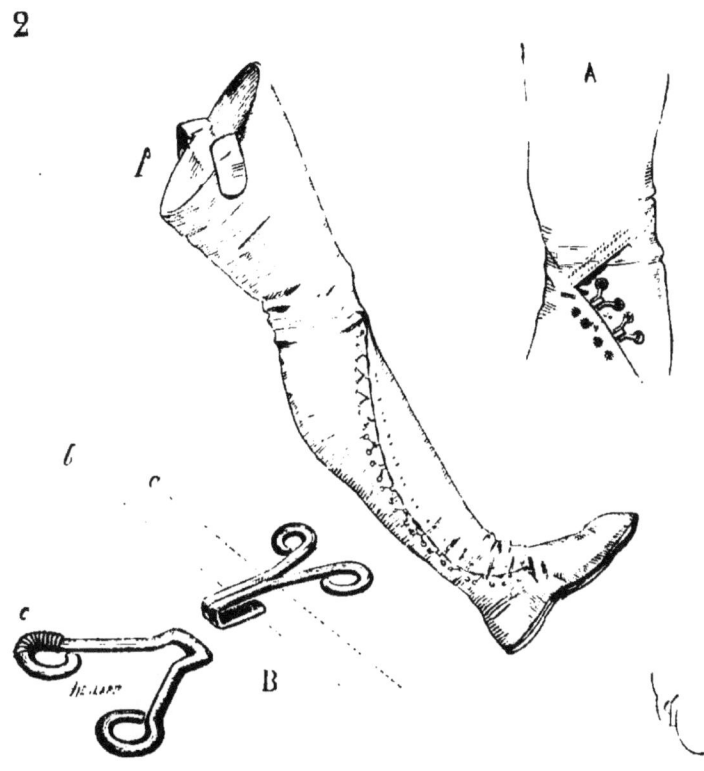

genoux au cou-de-pied, agrafées latéralement. On voit en A comment
se terminait l'agrafure sous le genou. En B, sont tracées les agrafes :
a étant le bord interne du cuir des bielles et *b* le bord externe du
cuir de recouvrement des agrafes cousues sous ce bord. On voit en
c comment étaient cousues les bielles sur le cuir de l'autre partie.
Les cuissots étant fermés jusques et y compris le dessous des genoux,
on passait d'abord la jambe dans le canon *f*, puis le pied dans le
soulier, sans difficulté, après quoi, on agrafait le recouvrement du
tibia. Les valets de chiens, les veneurs à pied, portaient des heuses

lacées (fig. 3), laissant les genoux libres [1]. On portait aussi des heuses faites comme nos bottes molles [2]. Vers le milieu du xv° siècle, les soudards des compagnies franches, coureurs de grands chemins, gens à tout faire, étaient habituellement chaussés de longues heuses

qu'ils ne quittaient guère (fig. 4 [3]). Ces heuses sont agrafées sur le tibia et le cou-de-pied, jusqu'à la hauteur des genoux ; la partie qui couvre le bas de la cuisse est fermée. On y introduit la jambe d'abord en tirant sur les courroies, qui tombent le long des revers, puis on agrafe le bas. Ces chaussures devaient être excellentes pour la marche.

　　Dans un temps où les chemins n'étaient guère bons, où cependant

[1] Manuscr. Biblioth. nation., *le Livre de chasse de Gaston Phœbus* (fin du xiv° siècle). Ces trois exemples proviennent de ce manuscrit.

[2] Voyez, à l'article JOURNADE, la figure 2.

[3] Manuscr. Biblioth. nation., *Miroir historial*, français (1440 environ).

l'habitude de voyager était familière à toutes les classes de la société, où la vie se passait en grande partie en plein air, on tenait fort à posséder des vêtements qui pussent garantir toutes les parties du corps, et principalement celles qui souffrent le plus des intempéries

et qui fatiguent; aussi, les habillements de jambes sont-ils, pendant le moyen âge, l'objet de précautions infinies. On portait, par exemple, des hauts-de-chausses, sortes de caleçons justes, qui descendaient à mi-cuisse, par-dessus lesquels on passait de longs bas-de-chausses recouvrant la partie inférieure des hauts-de-chausses, puis une seconde paire de bas-de-chausses plus épais, attachés au corset ou au pourpoint par des aiguillettes, puis des heuses pour marcher dehors (fig. 5 [1]). C'est à dater de la seconde moitié du xiv⁰ siècle

[1] Même manuscrit.

que l'on adopte ce mode de vêtir les jambes. La miniature d'après laquelle est faite la figure 5 montre, en A, le haut-de-chausses blanc ; en B, les bas-de-chausses de dessous gris, puis les bas-de-chausses de dessus verts. Les heuses sont noires.

Les élégants portaient, de 1440 à 1460, des bottes molles très-longues, très-souples et dont les revers montaient au haut des cuisses (voyez, à l'article Corset, la figure 5). S'il fallait marcher dans la boue, on mettait par dessus ces heuses des patins à semelle de bois, attachés par une courroie sur le cou-de-pied. Cet usage s'était conservé jusque vers le milieu du XVIIe siècle. On donnait alors à ces patins le nom de *galoches* (voy. Chaussures). Il était une mode bizarre vers 1450, et qui consistait à porter une botte fauve à l'une des deux jambes. Les *Arrêts d'amour* de Martial d'Auvergne font mention de cette étrange coutume. Il s'agit de dames qui réclament la faculté de porter *une botte fauve* à la jambe droite ou sénestre, ainsi que cela est pratiqué par les élégants. Les miniatures du manuscrit de Girart de Nevers, de la Bibliothèque nationale, nous montrent en effet un jeune gentilhomme ainsi chaussé [1].

HOQUETON, s. m. (*auqueton*). Vêtement plutôt militaire que civil, à manches courtes, assez amples, garni d'un capuchon, et dont la

[1] Voici le titre de la vignette : « De la gaigure que Girart de Nevers fist à l'encontre de Liziart, conte de Forest. » Les miniatures de ce manuscrit datent de 1440 environ.

jupe, fendue par devant, par derrière et latéralement, à la hauteur de l'entre-cuisses, descendait aux genoux. On portait le hoqueton par-dessus l'armure. Le hoqueton appartenait à toutes les classes et même aux femmes :

« Mainte belc paienne vestue d'auqueton
« Veissiés grant dol faire et crier à haut ton [1]. »

« Li rois fais as Ribaus vestir les auquetons [2]. »

Les nobles doublaient le hoqueton civil de fourrures et ornaient

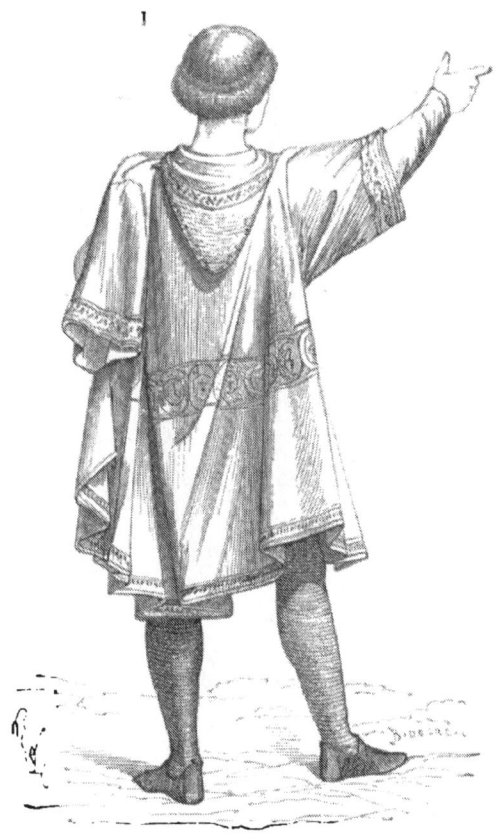

l'extrémité des manches et le capuchon de passementeries ; quelque-

[1] *La Conquête de Jérusalem*, ch. V, vers 4458 (xiii° siècle).
[2] *Ibid.*, ch. VI, vers 5765.

fois même le corps du vêtement était couvert de bandes horizontales
brodées d'or ou de couleur.

La figure 1 montre un hoqueton du commencement du XIIIᵉ
siècle [1]. Ce hoqueton primitif est simplement ouvert du haut en bas

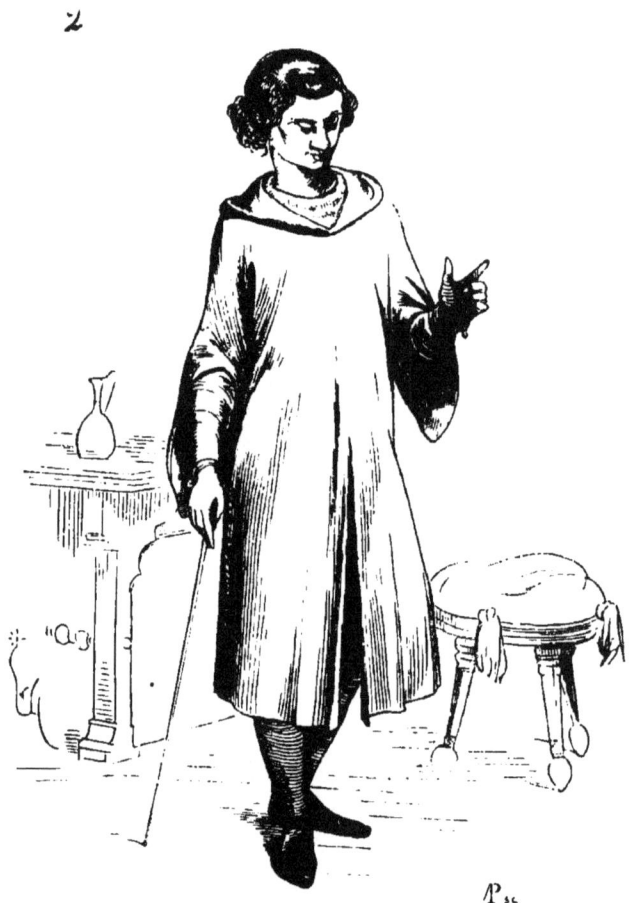

par devant, mais n'est fendu ni latéralement, ni par derrière. On
passait ou l'on ne passait pas les manches, et, dans ce dernier cas,
le vêtement était retenu autour du cou par un bouton ou une agrafe.
Dans l'exemple figure 1, le personnage a passé la manche droite ;
la manche gauche tombe libre sur l'épaule. Le capuchon est doublé

[1] Manuscr. Biblioth. nation., *Psalm.*, latin (1200 à 1210).

solidement et forme sur la tête une coiffure épaisse et roide. Plus tard, vers le milieu du XIII^e siècle, le hoqueton adopte une coupe qu'il ne perd plus jusqu'au moment où il disparaît pour faire place au surcot. La figure 2 [1] montre un gentilhomme vêtu du hoqueton civil,

3

doublé de fourrure. Alors les broderies ont disparu des manches et n'apparaissent plus que par bandes espacées dans la hauteur de la robe ; encore sont-elles rares.

Les hoquetons des gentilshommes étaient faits d'étoffe de soie épaisse et solide ; les plus ordinaires étaient coupés dans du drap

[1] Manuscr. Biblioth. nation., *Roman de la table ronde*, français (1250 environ).

léger ou de la serge. Ils sont toujours doublés, sinon de fourrure, au moins d'une étoffe légère et toujours claire. Le hoqueton que portaient les femmes ne différait de celui des hommes que par la jupe, qui n'était pas fendue latéralement et qui descendait aux chevilles.

4

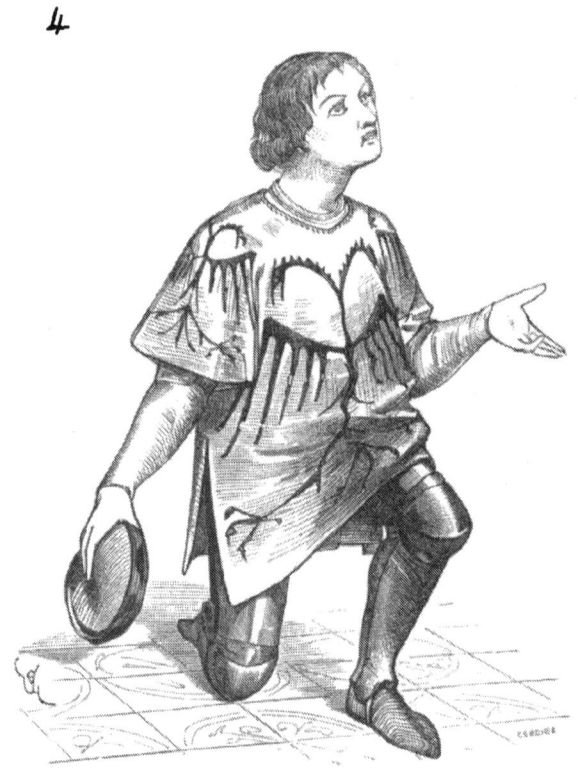

Les sergents d'armes portaient toujours le hoqueton au XIIIe siècle, soit en tenue civile, soit par-dessus l'armure. Ce hoqueton était aux armes du prince, et par-dessus on *enfourmait* encore le chaperon (fig. 3 [1]). Sous le chaperon enfourmé on voit le capuchon du hoqueton bridé sur le front du cavalier. Ce capuchon n'est pas toujours de la même couleur que le hoqueton. Dans cet exemple, il est rouge, tandis que le hoqueton est bleu glauque et le chaperon pourpre. Les chausses sont rouges et les manches de la cotte de dessous

[1] Manuscr. Biblioth. nation., *Hist. de la vie et des miracles de saint Louis*, français (1300 environ). Ce sergent d'armes suit le roi à cheval.

roses. Ce sergent porte des gants blancs. Le hoqueton de la fin du
xiii° siècle était à peu près ajusté à la taille, ample au-dessus et au-
dessous. On le passait comme on passe une chemise, car il n'était pas
fendu du haut en bas, comme le hoqueton primitif.

Ce n'est que vers la fin du xiii° siècle que le capuchon du hoque-
ton diffère parfois de couleur avec le corps du vêtement. Avant
cette époque le tout est taillé dans une étoffe de même nuance.
On a donné aussi le nom de hoqueton à la dalmatique courte que
portaient les hérauts d'armes.

La figure 4 présente un de ces hérauts d'armes revêtu du hoque-
ton armoyé [1] d'or à l'aigle impériale de sable. Ses jambes sont armées
de grèves et de genouillères, avec hauts-de-chausses rouges. Ce
vêtement, traditionnel chez les hérauts d'armes, persiste jusqu'au
xvi° siècle.

HOUPPELANDE, s. f. Ce vêtement n'apparaît que vers 1350 ; il
est très-usité jusqu'à la fin du règne de Charles VI. On le retrouve
encore plus tard, mais il prend alors des formes très-différentes de
celles qu'il affectait primitivement. C'était un ample surtout ouvert
par devant, possédant des manches larges, et habituellement décoré
de broderies, de passementeries, doublé de fourrures et accompa-
gné d'un chaperon. L'inventaire du trésor de Charles V mentionne
un grand nombre de houppelandes : « Item une houppelande,
« mantel et chapperon d'un veluiau azuré, fourré dermines et n'est
« point moucheté, et y a quatre boutons dor garniz de muglias [2] et
« au bout de chacun bouton a une petite perle [3]... Item une houppe-
« lande et un chapperon de mesmes ; de drap de soye vermeil à
« feuilles en façon de coquilles, fourrez de menu vair [4]. » Dans les
comptes de la seconde moitié du xiv° siècle, il est question de houppe-
landes bâtardes, de houppelandes longues, de houppelandes à mi-
cuisse, de houppelandes à chevaucher, de houppelandes descendant
aux genoux [5]. Bien que le chaperon fût assorti habituellement à la
houppelande, il n'y tenait pas ; il était indépendant et s'enfourmait
par dessus, dans les mauvais temps. Outre son ouverture de devant
qui séparait le vêtement du collet au bas de la jupe, et permettait

[1] Manuscr. Biblioth. nation., Josèphe, *Hist. des Juifs*, français (1470 environ).

[2] Muglias, sorte d'étoffe précieuse.

[3] Manuscr. Biblioth. nation., *Invent. du trésor de Charles V*, art. 3476.

[4] Art. 3483.

[5] Voyez la *Notice sur les comptes de l'argenterie*, par M. Douët d'Arcq, p. xlvi.

de le mettre comme nous endossons nos pardessus, la houppelande était fendue à droite et à gauche latéralement, jusqu'au-dessous des hanches. La figure 1 donne la forme première de la houppelande [1]. Le collet de la houppelande serrait exactement le cou et était boutonné sur le devant. Ces boutons descendaient jusqu'au nombril. Les

·1

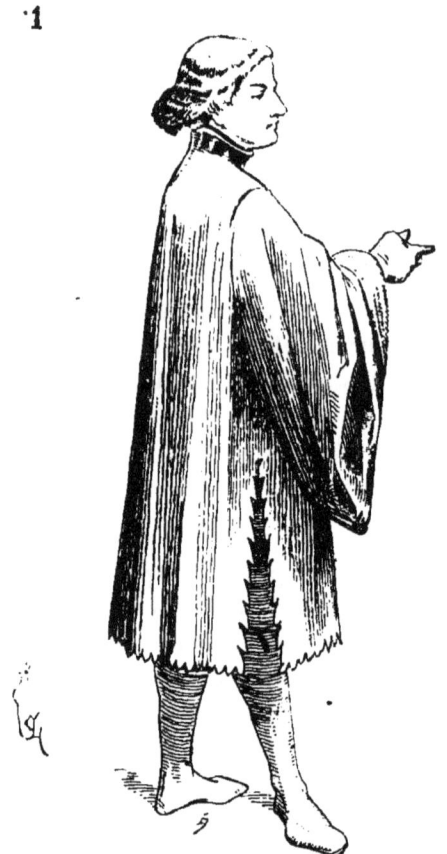

manches, très-amples, tombaient sur les mains. Il fallait les retrousser pour dégager celles-ci. Portée d'abord sans ceinture, la houppelande, sous Charles VI, est serrée à la taille par une riche courroie ; son extrême ampleur gênait les mouvements, d'autant qu'alors les manches furent si prodigieusement larges, qu'il n'était plus possible de se mouvoir dans cet amas d'étoffe épaisse et fourrée. Cette

[1] Manuscr. Biblioth. nation., *Tite Live*, français, dédié au roi Jean.

ceinture ne tenant pas à l'habit, on la mettait ou on ne la mettait pas, à volonté. La houppelande parée était la plus longue et tombait sur les pieds. C'était un habit de ville, de chevauchée et de cérémonie, court ou long de jupe, riche ou simple, suivant l'occurrence. Ainsi, la figure 2 [1] nous montre un seigneur à genoux vêtu d'une houppelande parée sans ceinture ; l'habit est rouge, fourré

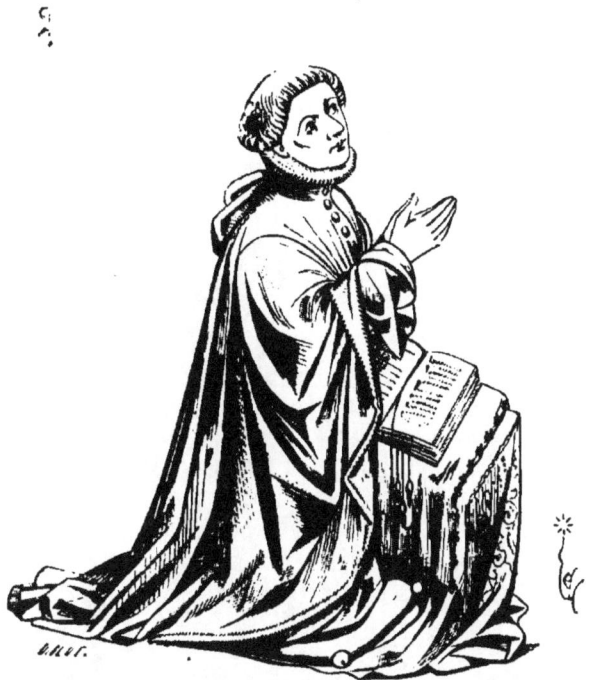

d'hermine. Le chaperon, posé sur l'épaule, est fait ici d'une autre étoffe ; il est vert. La fourrure forme un bourrelet au sommet du collet qui enveloppe exactement le bas du visage. Les manches sont d'une ampleur démesurée et, le personnage étant à genoux, traînent à terre. Un manuscrit de 1390 [2] fournit plusieurs exemples de ces houppelandes longues, considérées comme vêtement paré (fig. 3). Celle-ci est lilas, avec broderies d'or et fourrée d'hermine. Le chaperon de ce personnage est pourpre, avec un joyau sur le devant. A la ville, les gentilshommes portaient la houppelande de même

[1] Manuscr. Biblioth. nation., *Prières*, latin (1380 environ).
[2] Biblioth. nation., *Lancelot du Lac*, français.

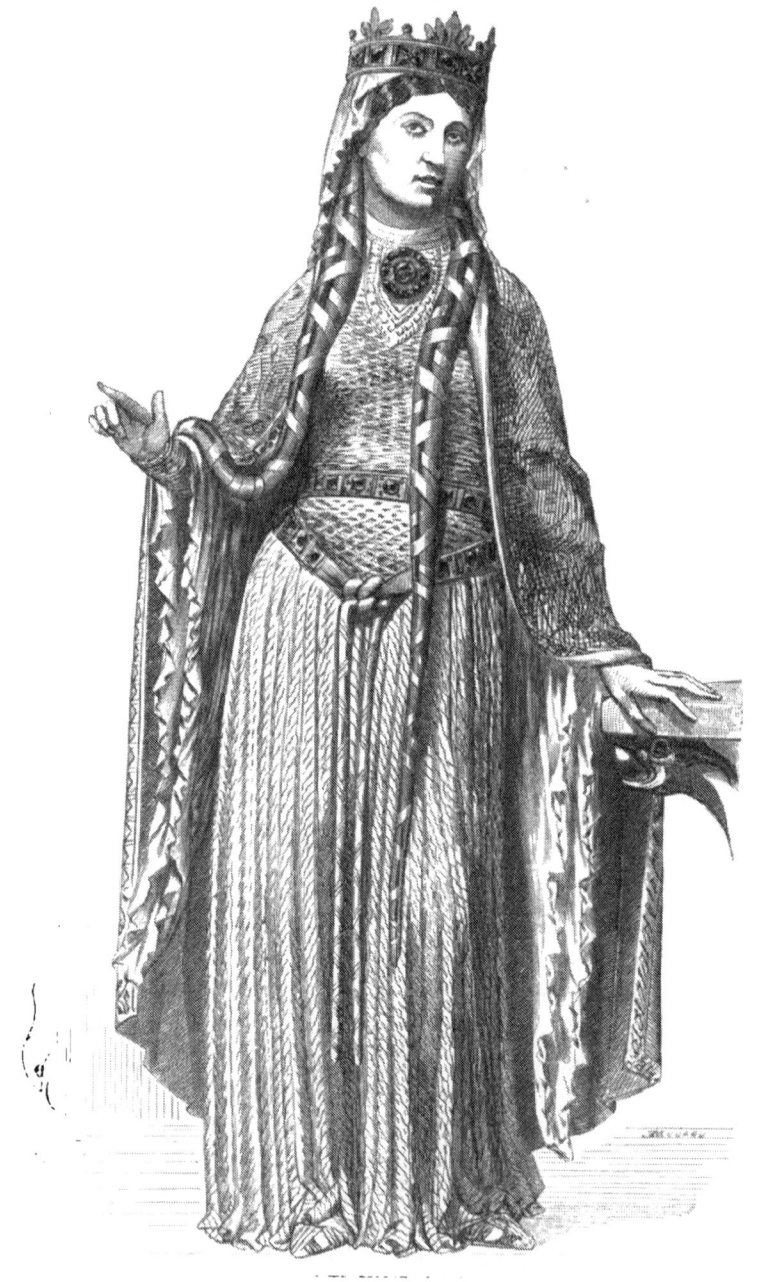

COIFFURE DE DAME NOBLE (xii⁰ siècle).

Ch. Eggimann, éditeur. Imp. Motteroz et Martinet

façon, si ce n'est qu'elle ne descendait qu'à mi-jambes. Par devant,
l'ouverture de cette houppelande de ville était garnie d'un passepoil
de fourrure (fig. 4), et était agrafée intérieurement de manière à
laisser paraître ces passe-poils (*laitices* ou *laitisses*). Le chapeau de ce
gentilhomme est de feutre vert doublé de fourrure fauve, avec ganse
d'or et bijou.

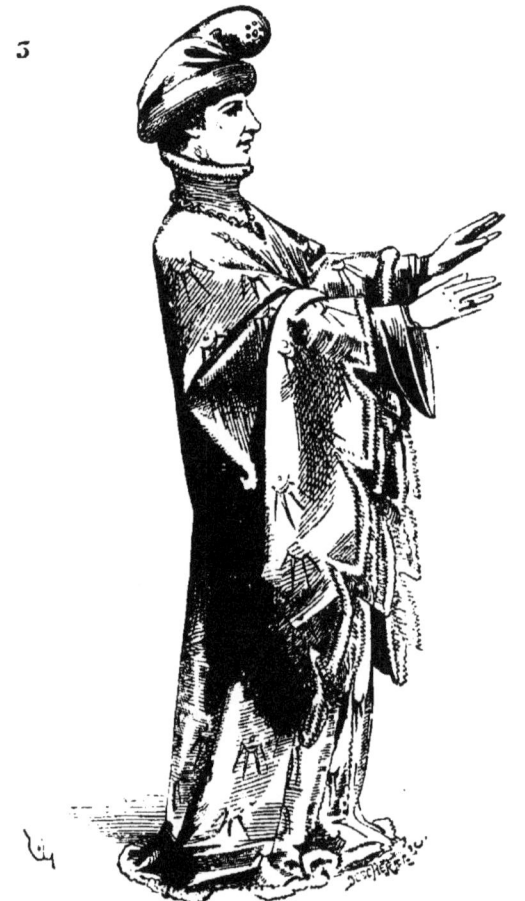

5

Un autre manuscrit du commencement du xv° siècle [1] donne le
portrait du duc de Berry, oncle du roi Charles VI. Ce prince (fig. 5)
est vêtu d'une large houppelande rouge, brodée de feuilles de
vignes et de niveaux d'or; elle est fourrée de martre zibeline. Une

[1] Biblioth. nation., *les Merveilles du monde* (1404 à 1417).

ceinture d'or maintient ce lourd vêtement de cérémonie en haut de la
taille. Une sorte de pèlerine de velours noir à deux rangs, déchi-
quetée, descend du cou sur les épaules. Le second rang est seul brodé

d'or. Une chaîne d'or, attachée sur le devant à deux riches agrafes
sur les épaules, passe sous l'étage supérieur de la pèlerine. A cette
chaîne sont suspendus, en manière de breloques, des niveaux et
pals d'or. Sous cette riche houppelande, le duc porte une robe de
satin vert dont on aperçoit les manches larges, plissées aux poi-
gnets. A sa main droite un bracelet d'or, auquel est suspendue une
bulle d'or. Le bonnet est de velours noir. Sous le col noir on aper-
çoit la fraise d'une fine chemisette. On sait que le duc de Berry
était un des seigneurs les plus magnifiques de la cour luxueuse de
Charles VI. Lettré, ami des arts, possesseur d'une des belles biblio-
thèques de ce temps, d'ailleurs fort ambitieux, le duc de Berry se fit
détester des Parisiens, qui brûlèrent son hôtel de Nesle et son châ-
teau de Bicêtre. Il mourut en 1416. Sa statue existe encore dans la
cathédrale de Bourges.

La houppelande longue se modifie de 1430 à 1440, et adopte les
manches bizarres de forme, à la mode de ce temps, hautes et rem-
bourrées sur les épaules, fendues latéralement et relativement
étroites aux poignets [1] (planche XIII). Ce seigneur (c'est un duc) est

[1] Manuscr. Biblioth. nation., *Girart de Nevers*, français.

Viollet le Duc del. P. del. Varin sc.

HOUPPELANDE DE SEIGNEUR
XIVᵉ SIÈCLE

Vᵉ A MOREL et Cⁱᵉ Éditeurs

revêtu, sous sa houppelande, d'une armure blanche [1]. La houppelande est faite d'une étoffe d'or avec ornements rouge brique ; elle est doublée et bordée d'un satin bleu. Le chapel est bleu.

Ces houppelandes étaient, au besoin, retenues à la taille par une torsade de soie indépendante, avec glands de soie ou d'or. On observera que cette houppelande est seulement ouverte par devant et n'est point fendue par derrière et latéralement, ainsi que l'étaient les houppelandes du XIVᵉ siècle. Pour chevaucher armés, les gentilshommes portaient de ces surtouts d'étoffe ordinaire et bien four-

[1] De fer poli.

rés, autant pour se préserver du froid que pour garantir les armes
polies, habituelles alors, qu'on appelait armes blanches et qui se rouil-
laient facilement.

Les bourgeois ne portaient guère de houppelandes longues qu'à la
ville ; bien entendu, elles étaient taillées dans des étoffes de laine,
mais n'en étaient pas moins fourrées d'écureuil ou de peau d'agneau.
En campagne, dans les chevauchées, les bourgeois, à la fin du
xv° siècle, endossaient des houppelandes courtes qui ne descendaient
qu'à mi-cuisse (fig. 6). Ce personnage porte l'un de ces vêtements de
couleur mordorée, avec un capuchon [1]. Il est coiffé d'un chapeau
rouge, et son haut-de-chausses est vert. Des houseaux de cuir fauve
couvrent ses jambes [2].

Mais, avant cette époque, c'est-à-dire pendant le cours du xv° siècle
jusqu'au règne de Louis XI, les houppelandes à chevaucher étaient
au contraire longues, couvraient les jambes, et tombaient jusqu'aux
étriers. Les houppelandes courtes étaient plutôt portées lorsqu'on
allait à pied par la ville. La houppelande longue, à cheval, convenait
aux hommes d'armes de haute noblesse et lorsqu'on n'avait pas
à redouter une attaque, ou aux personnes d'un âge mûr. Les jeunes
gens ne portaient la houppelande longue que dans certaines solen-
nités, car elle était considérée comme un vêtement de cérémonie
réservé aux personnes de qualité.

Pendant le cours du moyen âge les vêtements amples et chauds
abondent. Cloches, gonelles, garnaches, houppelandes, peliçons,
capes, manteaux, etc., on n'a que l'embarras du choix. Nous n'avons
aujourd'hui que peu d'équivalents à ces vêtements fourrés, amples,
qui enveloppaient si complètement le corps. Il est vrai qu'alors on
voyageait beaucoup à cheval, et que les appartements n'étaient pas
chauffés comme ils le sont aujourd'hui. Au total, ces habitudes étaient
beaucoup plus saines, puisqu'il est toujours facile de se débarrasser
d'un vêtement trop chaud, et qu'étant ainsi bien couvert, on n'avait
pas à craindre ces brusques changements de température de l'inté-
rieur à l'extérieur, qui sont la cause de beaucoup de maladies qu'alors
on ne connaissait guère. On est trop disposé à croire que nos aïeux
étaient moins sensibles que nous au froid ; le fait est qu'ils savaient
mieux s'en garantir, sinon en chauffant à outrance leurs logis, au
moins par la composition de leurs vêtements.

[1] Ce n'est qu'à la fin du xv° siècle que le capuchon est adhérent à la houppelande
courte.

[2] Manuscr. Biblioth. nation., *Tite-Live*, français (1480 environ).

La houppelande n'était pas un vêtement spécial aux hommes ; on désignait ainsi, au xvᵉ siècle, une robe de dessus destinée aux dames

7

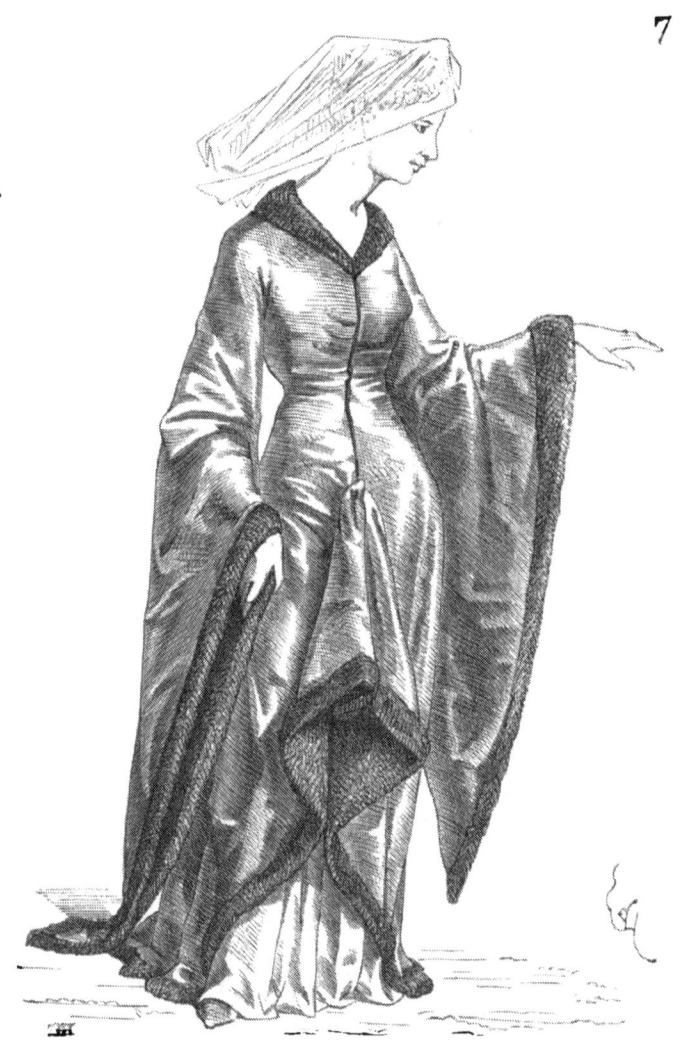

et qui était très-élégante. Dans les *Arrêts d'amour* de Martial d'Auvergne [1], il est fait mention d'une jeune femme qui en appelle de la décision de son mari qui lui défend de porter une robe (houppe-

[1] Règne de Louis XI, arrêt XXXI.

lande) et un chaperon faits à la nouvelle mode. Le mari aurait fait
ôter cette robe à sa moitié, disent les considérants de l'arrêt, « par
« ce qu'elle est (la robe) trop ouverte par devant, et que la languette
« du colet va trop bas, et que le giet de penne [1] est un petit trop

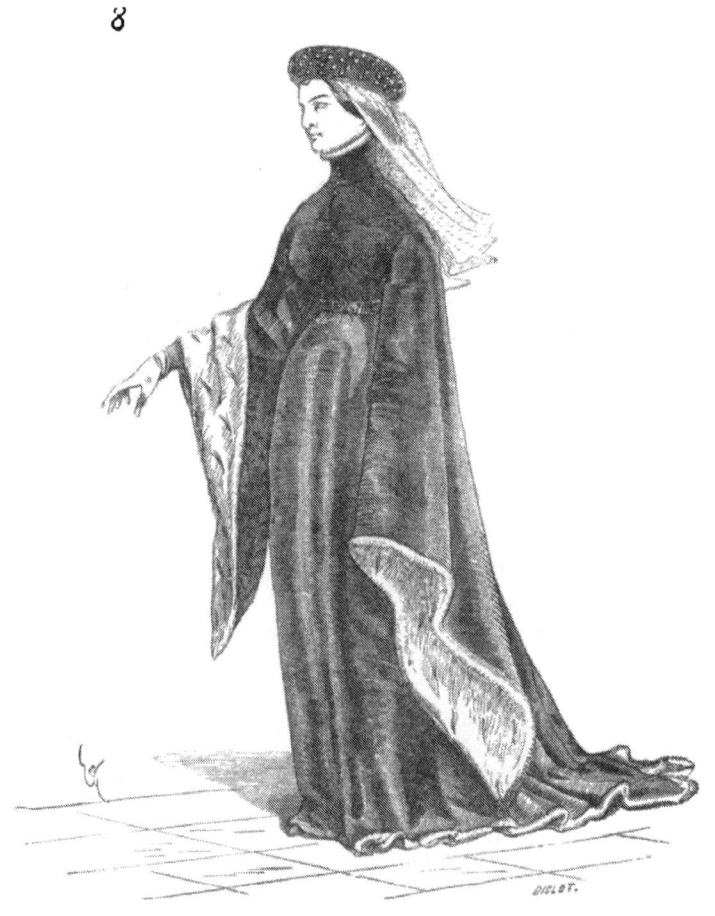

« grand. Et autant en ont ils faict de son chaperon ; pour ce qu'ilz
« veulent dire, que la patte est trop volante : et de faict l'on luy
« musse. De laquelle chose elle ha appellé en la court de céans. Si
« concluoit tout pertinent en cas d'appel, qu'il avoit esté mal
« exploicté, et par elle bien appellé. Et au surplus requeroit provi-
« sion, que pendant le procès elle peust vestir ladicte robbe et son
« dict chaperon.

[1] La doublure de fourrure.

« De la partie des dictz parens et amys intimez fut deffendu au
« contraire, disant que selon la jambe le coup : car le monde parle
« aujourd'huy trop de légier, et se faict bon garder des premiers

8 bis.

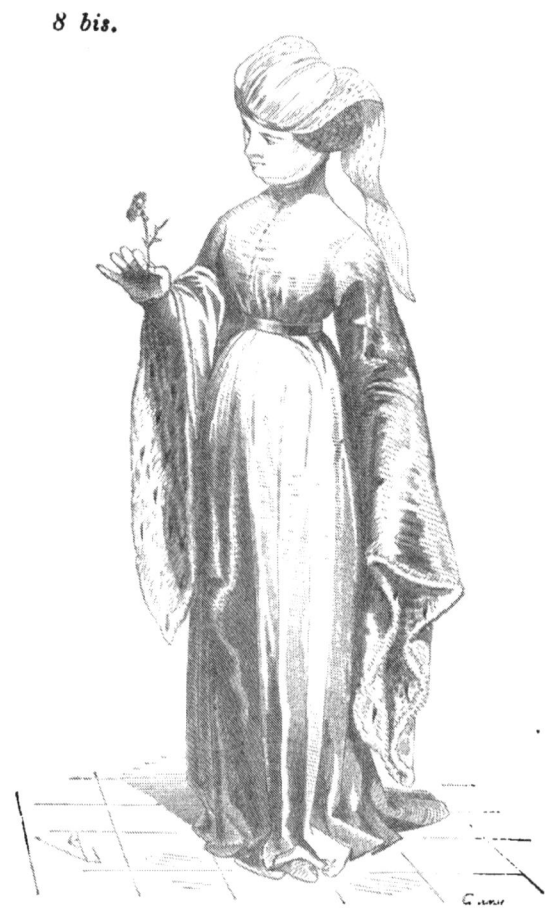

« courroux. Or disoit-il que sa dicte robbe ou houpelande que ceste
« appelante avoit faict faire, n'estoit pas selon son estat. Car il y
« avoit superfluité d'outrage que l'on luy debvoit tollir, pour les
« inconveniens que s'en pourroyent ensuyvir... etc. » La houppe-
lande des dames de la seconde moitié du xve siècle était donc un
vêtement élégant et décolleté que l'on pouvait passer par-dessus la
cotte et le surcot. Mais ce vêtement datait d'une époque antérieure,
puisque la reine Isabeau de Bavière en portait un lors de son entrée

à Paris. Les houppelandes de dames nobles portées à la fin du xiv° siècle étaient amples, ouvertes par devant, doublées de fourrures formant collet, retroussées aux manches et faisant bordure à la robe (fig. 7 [1]). Le bas de la houppelande traînant à terre, les dames en rattachaient le devant par des agrafes au-dessous de la taille, ainsi que le montre notre figure, afin de pouvoir marcher. Ces houppe-landes étaient portées sans ceinture, ajustées à la taille et décolletées, ou avec ceinture, collet haut, suivant la mode du temps, et manches très-amples en façon d'entonnoirs (fig. 8 [2] et 8 *bis*). Coupées dans du samit ou même du velours, elles étaient toujours doublées de four-rure et étaient boutonnées par devant, de la ceinture au cou ou seu-lement de la gorge au cou. Cette seconde façon de houppelande était moins parée que la première. Les bourgeoises cherchaient à imiter ces modes dispendieuses et gênantes, mais il leur était difficile de porter des vêtements aussi longs, pourvus de manches énormes, qui ne permettaient pas de marcher par la ville. Au commencement du xv° siècle, les grandes dames portaient des houppelandes dont la traîne était tellement longue, qu'il fallait la faire porter par une suivante. Alors la houppelande, très-large au corsage, avec collet rabattu, décolletée, était serrée autour de la taille par une torsade. Elle possédait des manches démesurément amples et longues (fig. 9). Pour marcher, il fallait même relever le devant de ce vêtement lourd et entièrement doublé de fourrure. C'est une houppelande de cette coupe que la reine Isabeau de Bavière portait le jour de son entrée à Paris. La dame que représente notre vignette [3] est vêtue d'une houppelande de samit bleu, doublée d'hermine sans queues ; son hennin de drap rose et or, avec bord noir, est couvert d'un voile très-léger.

Ce vêtement devait être fort incommode. On n'en trouve plus trace vers 1450, ou plutôt alors il se confond avec le manteau ou *soc*, com-plètement ouvert par devant et dont les deux côtés sont percés d'ouvertures pour passer les bras (fig. 10 [4]). Cette princesse est Marguerite d'Ecosse, écoutant la lecture des poésies d'Alain Char-tier. La cotte de dessous est pourpre brodée d'or, le surcot d'hermine, et la houppelande, en façon de manteau, est bleue, doublée d'her-mine, armoyée, en haut, de France, au milieu semé de la lettre M en

[1] Manuscr. Biblioth. nation., *Lancelot du Lac*, français (1435 environ).

[2] Même manuscrit.

[3] Manuscr. Biblioth. nation., *Girart de Nevers*, français (1440 environ).

[4] Manuscr. Biblioth. nation., Alain Chartier, *Poésies*, français (1450 environ).

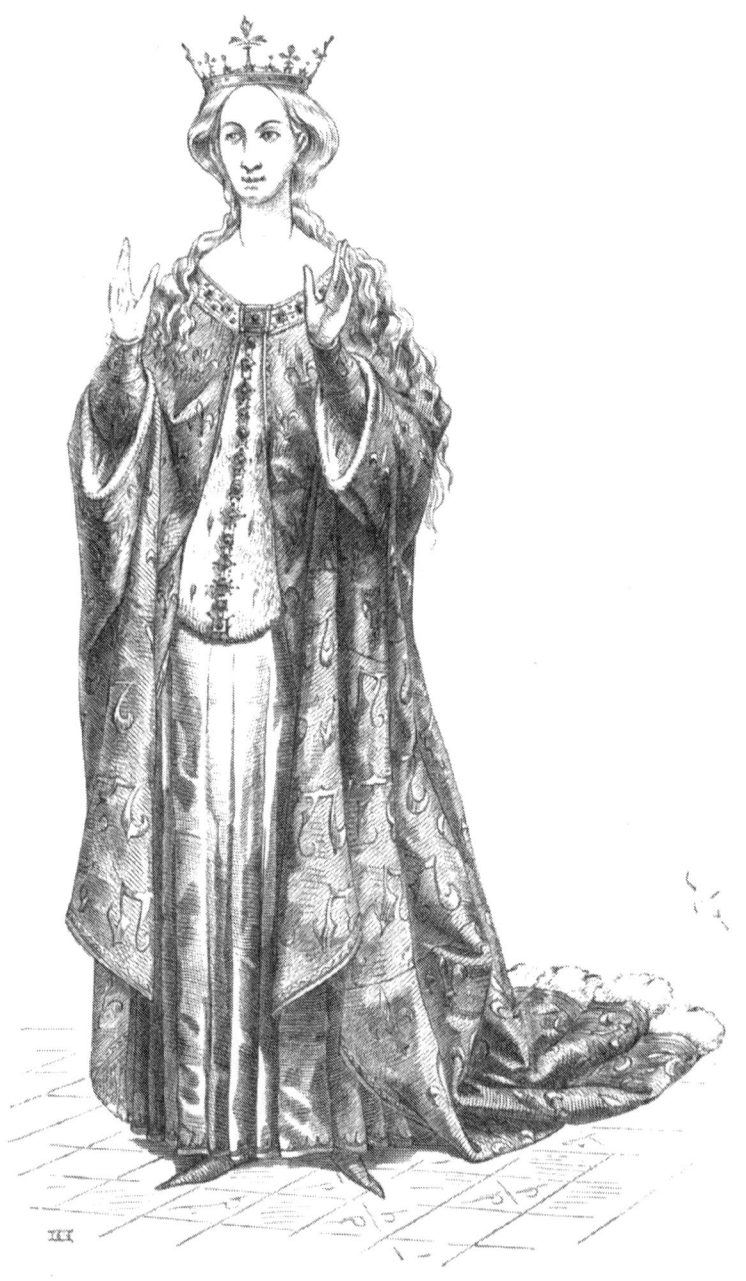

HOUPPELANDE DE MARGUERITE D'ECOSSE (1440 environ).

Des Fossez et Cⁱᵉ, éditeurs. IMP. COMTE-JACQUET.

or, et au bas, de France. La disposition des ouvertures faites pour passer les bras permettait de relever les deux pans de devant de la

9

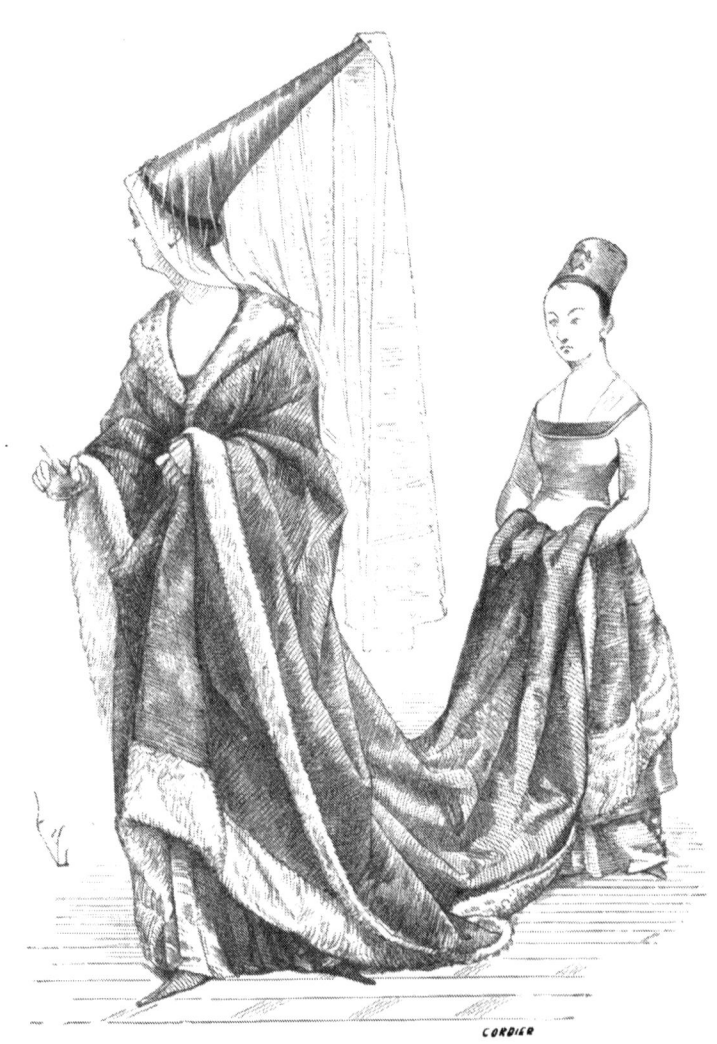

houppelande de manière à ne pas marcher sur les pans antérieurs, lesquels couvraient ainsi le devant de la personne. Ce vêtement magnifique n'est porté que par la très-haute noblesse, et nous croyons que

c'est la dernière forme donnée à la houppelande. La figure 11 en donne le patron déployé. En A, est tracée la coupe des lez pris dans un drap de soie broché d'or, donnant par zones des fleurs de lis et des M. Les grands seigneurs faisaient faire ainsi des pièces d'étoffes spécialement destinées à leur usage. En B, on voit comment se raccordent les dessins, de manière à composer des zones semées de France et d'M.

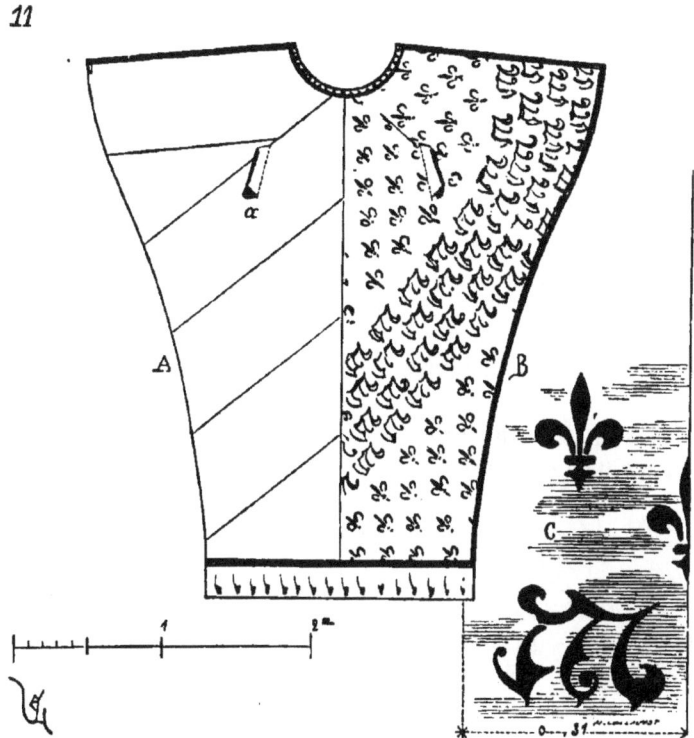

11

En *a*, est marquée l'ouverture pour passer le bras, et en C le détail des brochages d'or. Lorsque ce vêtement était porté, il se faisait un pli creux au milieu du dos, qui dissimulait la jonction biaize des lez. Au bas était une bande d'hermine.

La houppelande se rapproche tantôt du corset, tantôt du fond-de-cuve, tantôt du peliçon, tantôt du manteau ou du soc, comme dans ce dernier exemple (voyez ces articles).

Pendant le moyen âge, comme de nos jours, des vêtements très-peu différents de coupe prenaient des noms particuliers. On aura

grand'peine, dans trois cents ans, à établir la différence qu'il y a entre un *veston* et un *saute-en-barque*, entre un *surtout* et un *par-dessus*, entre un *tour-du-lac* et une *capeline*.

HOUSSE, s. f. — Voy. GARNACHE.

HUCQUE, s. f. — On donnait ce nom, au xv⁰ siècle, au camail à capuchon, c'est-à-dire au chaperon, si fort usité pendant le cours du moyen âge :

> « Item, je laisse, en beau pur don,
> • Mes gands et ma hucque de soye
> • A mon amy Jacques Cardon [1].

Nous avons tant d'occasions de reproduire ce vêtement, qu'il n'est pas nécessaire de nous étendre ici sur sa forme et son usage.

HURCOITE, s. f. Houppe de soie ou de fils d'or fort usitée pendant les xiv⁰ et xv⁰ siècles pour orner les vêtements des deux sexes, et même les harnais des montures.

HUVE, s. f. C'est un ornement de tête pour les dames, vers la seconde moitié du xiv⁰ siècle :

> « Et si vous di bien que ma huve
> • Est vieille et de pouvre fasson ;
> « Je scay tel femme de masson
> « Qui n'est pas à moi comparable,
> « Qui meilleur la, et plus coustable
> « Quatre foiz que la mienne n'est [2]. •

La huve est une cornette élégante que les femmes de moyenne condition portaient à la ville. La huve a précédé les *cornes*, les *escoffions*, les *hennins*, et a persisté après l'inauguration de ces étranges coiffures. C'est une capeline très-courte et dont les côtés se développent en volets (fig. 1 [3]). Il fallait que cette coiffure fût empesée par devant ou maintenue à l'aide de fils d'archal, pour con-server ces plis antérieurs qui dégageaient le visage. Les huves étaient

[1] *Petit Testament* de Villon, st. XVII.
[2] Eustache Deschamps, *le Miroir de mariage*.
[3] Manuscr. Biblioth. nation., *Tite-Live*, français, trésor du roi Jean.

parfois fort riches, brodées de perles et d'or. Plus fermée, noire et portée sur une guimpe et une barbette, elle constituait une coiffure de deuil.

1.

Cette coiffure, sauf le cas de deuil, était habituellement faite de soie. On disait aussi *huvet* : « Le suppliant féry de laditte femme « un ou deux cops parmi le visaige, dont le huvet de sa teste chey « à terre [1]. »

[1] Voy. HUVA, *Gloss.* du Cange.

FIN DU TOME TROISIÈME

TABLE

DES MOTS CONTENUS DANS LE VOLUME TROISIÈME

DU

DICTIONNAIRE DU MOBILIER FRANÇAIS

Septième partie. — Vêtements, bijoux de corps, objets de toilette.

Agrafe	3	Ceinture	104
Aiguillette	14	Chapeau	119
Amict	15	Chaperon	131
Anneau	19	Chasuble	142
Aube	24	Chausses	148
Aumônière	26	Chaussure	155
Aumusse	31	Chemise	173
Bâche	38	Coiffe	176
Bâtonnet	38	Coiffure	178
Bille	38	Col, Collet	253
Bisette	38	Collier	259
Bliaut	38	Cornette	261
Boucle	61	Corset	262
Boucles d'oreilles	64	Cotte	279
Bourrelet	65	Couronne	307
Bourse	66	Couvrechef	322
Bouton	66	Cucule	324
Bracelet	68	Dalmatique	326
Bracières	69	Deuil	332
Braies	69	Doublet	340
Branlants	81	Écharpe	341
Bref	82	Épingle	343
Broche	82	Escarcelle	345
Broderie	82	Esclavine	349
Bulle	85	Escoffion	353
Cagoule	86	Escoffle	354
Cape	90	Étoffes	356

Étole	374	Guimpe	428	
Fermail	376	Haincelin	429	
Fond-de-cuve	376	Harnais	429	
Fourrure	382	Haut-de-chausses	449	
Freiscau	384	Hérigaut	449	
Froc	386	Heures	449	
Garnache	388	Heuse	452	
Gant	395	Hoqueton	457	
Garde-corps	400	Houppelande	462	
Garnement	412	Housse	475	
Gibecière	412	Hucque	475	
Gonelle	413	Hurcoite	475	
Gorgière	421	Huve	475	
Grève	428			

FIN DE LA TABLE DES MOTS

DISPOSITION DES PLANCHES

CONTENUES DANS CE VOLUME

PLANCHE I. Bas d'aube de saint Thomas Becket, trésor de la cathédrale de Sens (chromolith.) .. 26

PLANCHE II. Aumônière du comte Henri, trésor de Troyes (chromolith.)......... 27

PLANCHE III. Fragment de la chasuble de saint Dominique, trésor de Saint-Sernin à Toulouse (chromolith.) 147

PLANCHE IV. Fragment de la chasuble de saint Thomas Becket, trésor de la cathédrale de Sens (chromolith.) 360

PLANCHE V. Fragment d'une étoffe trouvée dans le tombeau de Charlemagne à Aix-la-Chapelle (chromolith.)............................ 360

PLANCHE VI. Fragment d'une chasuble du trésor de Saint-Sernin à Toulouse (chromolith.)...... .. 360

PLANCHE VII. Fragment d'un suaire, trésor de la cathédrale de Sens (chromolith.) 360

PLANCHE VIII. Camocas, fragment d'étoffe, trésor de la cathédrale de Troyes (chromolith.).. 361

PLANCHE IX. Fragments d'étoffes, soie et or, fil et or, trésor de la cathédrale de Troyes (chromolith.) 367

PLANCHE X. Fragment d'étoffe de lin, trésor de la cathédrale de Troyes (chromolith.).. 368

PLANCHE XI. Bout d'étole de saint Thomas Becket, trésor de la cathédrale de Sens (chromolith.)................................... 368

PLANCHE XII. Étoffe d'un fond-de-cuve, vêtement du comte de Foix (chromolith.). 381

PLANCHE XIII. Houppelande d'un seigneur, vers 1435 (gravure)................ 466

FIN DE LA TABLE DES PLANCHES

BAR-LE-DUC. — IMPRIMERIE ET LITHOGRAPHIE COMTE-JACQUET.

CPSIA information can be obtained
at www.ICGtesting.com
Printed in the USA
BVHW01s2106190418
513722BV00031B/280/P

9 781275 578098